王廷信 主编

艺术学的理论与方法
新编版

东南大学出版社

图书在版编目(CIP)数据

艺术学的理论与方法：新编版 / 王廷信主编. ——南京：东南大学出版社，2021.12
　ISBN 978-7-5641-9834-3

　Ⅰ.①艺… Ⅱ.①王… Ⅲ.①艺术学—研究 Ⅳ.①J0

中国版本图书馆 CIP 数据核字(2021)第 245998 号

责任编辑：周　娟　　　　责任校对：张万莹
封面设计：王夏歌　　　　责任印制：周荣虎

艺术学的理论与方法：新编版
YiShuxue De Lilun Yu Fangfa：Xinbianban

主　　编	王廷信
出版发行	东南大学出版社
地　　址	南京市四牌楼 2 号　邮编：210096
网　　址	http://www.seupress.com
经　　销	全国各地新华书店
印　　刷	南京新世纪联盟印务有限公司
开　　本	787 mm×1092 mm　1/16
印　　张	36.5
字　　数	618 千字
版　　次	2021 年 12 月第 1 版
印　　次	2021 年 12 月第 1 次印刷
书　　号	ISBN 978-7-5641-9834-3
定　　价	108.00 元

本社图书若有印装质量问题，请直接与营销部联系。电话(传真)：025-83791830。

内容提要

本书编集了有关艺术学理论学科从德国学者康拉德·费德勒、玛克斯·德索、埃米尔·乌提兹在19世纪末20世纪初的早期提倡，日本学者黑田鹏信和中国学者宗白华、马采在20世纪上半叶的响应，到20世纪80年代以来中国学者对艺术学理论学科的建构性经典文献，集中体现了艺术学理论学科的基本历史、基本特征、基本体系、基本方法、存在问题和应对策略，也涉及艺术学理论分支学科的重要文献，是理解艺术学理论学科历史、特征、方法的基础性文献，充分反映了艺术学理论这门学科的历史和现状，旨在为艺术学理论学科学者以及热爱这门学科的学生进一步研究和探索提供参考。

001 导言　　　　　　　　　　　　　　　　　　　　　　　　王廷信
006 代序　对当下艺术学理论学科的几个判断　　　　　　　　王廷信

▍学科历史

002 艺术学:诞生与形成　　　　　　　　　　　　　　　　　凌继尧
012 20世纪前期中国艺术学学科研究评述　　　　　　　　　　陈池瑜
021 关于艺术学升级为门类的缘起、争议和一致意见的达成　　王廷信
030 还原艺术学理论学科的设置初衷　　　　　　　　　　　　仲呈祥

▍学科倡导

037 《论艺术的本质》(节选)　　　　　　　　　[德]康拉德·费德勒
041 《论艺术的本质》中译本导言　　　　　　　　　　　　　刘　毅
047 《美学与艺术理论》前言　　　　　　　　　　[德]玛克斯·德索
052 一般艺术学的研究问题与任务　　　　　　[德]埃米尔·乌提兹
064 什么是艺术学？　　　　　　　　　　　　　　　　[日]渡边护
072 艺术和艺术学　　　　　　　　　　　　　　　　[日]黑田鹏信
076 从美学到一般艺术学　　　　　　　　　　　　　　　　　马　采
　　　——艺术学散论之一
091 艺术学的对象——艺术　　　　　　　　　　　　　　　　马　采
　　　——艺术学散论之二
101 什么是艺术学　　　　　　　　　　　　　　　　　　　　宗白华
103 应该建立"艺术学"　　　　　　　　　　　　　　　　　 张道一

学科体系

115　艺术学的构想　　　　　　　　　　　　　　　　李心峰
129　关于中国艺术学的建立问题　　　　　　　　　　张道一
141　艺术学研究之经　　　　　　　　　　　　　　　张道一
151　艺术学研究的经纬关系　　　　　　　　　　　　张道一
164　论艺术学的学科体系　　　　　　　　　　　　　易中天
172　关于"中国艺术学"学科体系的构想　　　　　　彭吉象
178　现代艺术学：对话、比较与学科体系　　　　　　李心峰
186　艺术学的视野、对象和方法　　　　　　　　　　王廷信

学科方法

195　美学、艺术学的学科定位问题　　　　　　　　　阎国忠
197　艺术学与美学的学科分界　　　　　　　　　　　杨恩寰
　　　——就艺术学从美学中分离走向独立的历程去考察
207　艺术学的元理论思考与学科建设　　　　　　　　廖明君
　　　——李心峰访谈录
217　艺术研究者的素养与艺术学的学科构建　　　刘纲纪　林少雄
　　　——刘纲纪访谈录
229　跨媒介性与艺术理论学科　　　　　　　　　　　周　宪

艺术史

234　《艺术史写作原理》引论　　　　　　　　　［美］大卫·卡里尔
241　21世纪艺术史研究走向　　　　　　　　　　　　长　北
　　　——在海峡两岸"21世纪文化走向研讨会"上的讲话
248　艺术定义与艺术史新论　　　　　　　　　　　　徐子方
　　　——兼对前人成说的清理和回应
261　艺术史"界域"范畴的厘定认识　　　　　　　　　夏燕靖

艺术原理

273　西方艺术学的若干范畴　　　　　　　　　　　　凌继尧
287　《艺术辩证法》导论（节选）　　　　　　　　　　姜耕玉

艺术批评学

- 291　《西方艺术批评史》导言　　　　　　　　　　　　　　[意]L.文杜里
- 307　艺术批评的界定　　　　　　　　　　　　　　　　　　彭　锋

艺术美学

- 319　我所认识的艺术美学　　　　　　　　　　　　　　　　张道一
- 327　艺术美学的理论构架和研究方法　　　　　　　　　　　凌继尧

艺术社会学

- 339　艺术与社会的互动　　　　　　　　　　　　　[匈]阿诺德·豪泽尔
- 359　《艺术社会学》序言　　　　　　　　　　[英]维多利亚·D.亚历山大
- 364　《艺术与社会理论》导论　　　　　　　　　　[英]奥斯汀·哈灵顿

艺术心理学

- 371　《创造的世界——艺术心理学》导言　　　　　　　[美]艾伦·温诺
- 374　艺术心理学的学科定位　　　　　　　　　　　　　　　咏　枫

艺术人类学

- 384　《艺术人类学》原作者中文版序　　　　　　　[英]罗伯特·莱顿
- 389　艺术人类学的生成及其基本含义　　　　　　　　　　　郑元者
- 401　走向田野的艺术人类学研究　　　　　　　　　　　　　方李莉
　　　——艺术人类学研究的方法与视角

艺术形态学

- 429　卡冈和他的《艺术形态学》　　　　　　　　　[爱沙尼亚]斯托洛维奇
- 438　《艺术形态学》自序　　　　　　　　　　　　　　　　[俄]卡　冈

艺术传播学

- 441　为何要研究艺术传播学？　　　　　　　　　　　　　　王廷信

民俗艺术学

445　论民俗艺术学的研究　　　　　　　　　　　　　　　　　陶思炎

比较艺术学

452　《拉奥孔》前言　　　　　　　　　　　　　　　　　　[德]莱　辛
455　比较艺术学：现状与课题　　　　　　　　　　　　　　　李心峰
459　比较艺术学的学科定位与研究范围　　　　　　　　　　　彭吉象

艺术管理学

478　论艺术管理学科理论研究的基本范畴　　　　　　　　　　田川流

学科现状

490　当代艺术学研究的"林中路"　　　　　　　　　　　　　　蓝　凡
495　改革开放以来的"中国艺术学"研究：困境与突破　　　　　郭必恒
503　十年树木初成林，尚待开放大气象　　　　　　　　　　　王一川
　　　——艺术学理论学科设立以来的回顾和展望

学术访谈

514　得闻至理大学问　　　　　　　　　　　　　　　　张道一　梁　玖
　　　——艺术思想家张道一访谈录

官方文献

525　艺术学理论一级学科简介　　　　　　　　　　　　　　仲呈祥等
530　艺术学理论一级学科博士、硕士学位基本要求　　　　　仲呈祥等

542　编后记

导言

王廷信

我最初是学习中国语言文学的,大学毕业后一直从事戏剧戏曲学的教学与研究。2002年8月进入东南大学从事艺术学的教学与研究。

我虽然在大学期间学习过文艺理论、美学等课程,也阅读过不少文艺理论和美学著作,但艺术学对于我来说,仍然是一个全新的学科,也是一个饶有兴味的学科。因此,尽管艺术学与自己长期浸润的学科有一定距离,我也乐意钻研这个学科。

一个学科就是一个相对独立的研究领域,也具备认识事物的相对独特的视角和方法。艺术学之所以被学者们提出来,首先是因为发现了独特的研究对象,而这个研究对象是借助现有相关学科无法认清的。德国柏林大学教授玛克斯·德索(Max Dessoir)最初提倡把艺术学从美学当中独立出来,关键是他认识到了美学的研究对象在于美感,虽然在美感问题上,美学对艺术也有专门研究,但艺术并非仅仅透过美感就可以看得清楚,因此需要一个把有关艺术所有问题都能涉及的专门的学科。在他的倡导下,经过一代代学者的努力,这门学科就逐步形成了。其实,在德索之前,德国艺术理论家康拉德·费德勒(Konrad Fiedler)就在《论文集》(第二卷)中提到过艺术学的问题,但他主要是针对艺术作品的评判问题来讨论的。他说:"艺术作品不可以按照美学原则进行评判。对艺术创作而言,只有当艺术品用于满足一个装饰目的时,美学的原则才是可行的。"

玛克斯·德索与康拉德·费德勒只是在一个特定时期发现了学科独立的必要性，而在此之前，有关艺术学的研究早已有之。中国典籍《礼记》中的《乐记》、古希腊亚里士多德的《诗学》其实都已涉及艺术学的重要问题。《乐记》和《诗学》之后也可举出一大批涉及艺术学问题的论述，说明这个学科已有深厚的学科积累。但需要指出的是，这些论述都是被归入其他领域——而非专门的艺术学领域。因此，艺术学如何从已有的学科积累中梳理出一条有别于其他学科的理论与方法仍然需要较长时间的探索。

我在研读艺术学的过程中，感触最深的是该学科开阔的视野。这种视野有助于我看清许多问题。我长期在戏剧戏曲学中做研究，对中国戏曲怀有特殊感情。因此，长期以来不理解戏曲在一个新的时代为何会有"衰微"现象。但从艺术学的角度来认识，就会发现艺术是一个广阔的领域，常见的艺术门类虽然只有十多种，但每个门类的兴起都有其特殊的原因。而在每个时代，都只有相对少的几个门类能够获得大众的青睐。中国戏曲虽曾屡创辉煌，但长期积淀的、十分讲究且有些顽固的程式化的艺术语言，使戏曲在如今社会节奏加快、习惯欣赏快餐式艺术的大众眼里，一来因接受上缺乏专门知识和经验而被忽略，二来因其表现形式上的传统特征而与大众距离加大。大众对于艺术的接受不受社会制度的约束，大众对于艺术的选择具有绝对自主的特征。音乐、美术，尤其是与现代工业紧密相连的摄影、电影、电视可以借助强大的现代传媒手段十分快捷地把作品传播给大众，大众可以自主地选择欣赏对象、时间和方式。而中国戏曲乃至其他一些传统的艺术样式则难以做到这一点。从这个角度来看戏曲的困境就较好理解了。但戏曲的困境也只是体现在与普通大众的关系上，戏曲也因此在较高社会层次形成了自己的观众群，并在继承传统的基础上探索新的表现方式和生存方式。这也是戏曲艺术的另一种机遇。艺术学开阔的视野使我在研究戏曲的过程中关注到了其他艺术门类的状况，也使我认识到了艺术与社会、与时代之间的紧密关系。

其次，艺术学帮助我从整体上理解艺术和社会之间的关系。艺术学是在一个宏观层面上观照艺术的。从事门类艺术学经常会局限于门类自身，而艺术学则可以促进我们从整体上理解艺术与社会之间的关系，理解艺术在社会变化中的种种变化。艺术是无法脱离社会而存在的，因此，当我们长期沉浸在一个艺术门类或一个较为具体的问题的时候，我们常常需要"浮出水面"审视我们所研究的问题在整个社会中的地位，否则我们的研究就会跟社会脱节，也会容易迷失。而艺术

学就为我们提供了这样一种机会。

再次,艺术学还帮助我理解不同艺术门类之间的互相影响以及在这种影响下艺术形式的变化特点。我们常说的十多个艺术门类均因其独特的艺术语汇和表现方式而成就了其作为门类的资格。但艺术门类之间的互相影响经常会改变艺术语汇和表现方式。这种改变一方面丰富了一个艺术门类的基本语汇,另一方面也促进了新的艺术门类的产生。前者使门类在自律的过程中借助语汇的丰富而增强了其表现力,后者则突破了旧的门类,在新门类的产生过程中为人类表情达意增加了新的方式。例如:基于美术、设计、摄影、摄像而形成的影像艺术,基于戏曲、电影而形成的戏曲电影,基于戏曲、电视剧而形成的戏曲电视剧,基于美术、电影而形成的动画电影等等。这些新的门类的诞生都为人类更加自由地表达自己的情感提供了路径和具体的手段。如果没有艺术学,那么我们就不会自觉地从整体上来审视艺术门类之间的影响以及艺术形式的变化。

笔者在近八年的摸索过程中,感到这个学科仍然是一个年轻的学科。之所以说它年轻,首先是因这个学科是在1906年才由德国学者玛克斯·德索(Max Dessoir)在他的《美学与一般艺术学》中正式提出。提出之后,不少学者予以响应。其中,德国学者埃米尔·乌提兹(Emil Utitz)于1914年出版的《一般艺术学基础原理》第1卷(第2卷于1920年出版)中对艺术学作了较为系统的论证。在我国,最早把艺术学这个学科引入的是俞寄凡先生。他翻译了日本艺术理论家黑田鹏信撰写的《艺术学纲要》一书,于1922年在商务印书馆出版。随后,宗白华先生于1925年自德国留学回国后,在东南大学专门开设了艺术学课程。自此以后,张泽厚、滕固、向培良、马采、陈中凡、蔡仪等众多学者都有过相关著述。20世纪20年代到40年代,是艺术学在中国的引入和繁盛期。但艺术学在中国一直未能从学科体制上得到确立。新中国成立后,艺术学被淹没在美学、文艺学和门类艺术学当中。20世纪80年代,中国艺术研究院的学者李心峰先生即曾呼吁过建立艺术学。但直到1997年,这个学科在东南大学张道一教授的倡导下才被列入我国的学科目录中,同时在东南大学建立了首家硕士学位授权点。1998年在东南大学建立了全国首家博士学位授权点。其次,这个学科在理论与方法上同美学、门类艺术学、文艺学3个学科有"剪不断、理还乱"的关系。这种关系迄今仍在影响着艺术学的学科理路。再次,这个学科仍然缺乏自己独特的文献基础。最后,这个学科的基本队伍都是来自不同研究领域,有美学的、文艺学的、门类艺术学的,

队伍成员原先均非专门从事艺术学的研究与教学。所以,在教学和研究过程中,经常出现方向上的模糊。上述四点决定了这个学科的年轻状态。

自1997年艺术学被列入国务院学位办的学科目录以来,该学科在全国迅速发展,截至目前,已有东南大学、北京大学、北京师范大学、中国传媒大学、南京艺术学院、中国艺术研究院等6家单位培养博士生,61家单位培养硕士生。该学科因其宏观的视野和触类旁通的方法打破了以往艺术教学与研究的壁垒,为人们从整体上认识艺术的基本规律铺平了道路。但因艺术学学科自身的年轻状态,在研究生培养过程中,相当一部分学生甚至导师都难以把握艺术学学科理论和方法,这种情形严重影响到本学科的人才培养和学科建设。为此,我们特编本文集,以供大家参考。令人高兴的是,在艺术学学科建设过程中,许多学者都致力于学科理论与方法的探讨。这种探讨主要体现在学科历史、学科特征、学科体系、学科方法等方面。本文集所收录的文章在观点上不尽统一,但基本反映了艺术学学科在成长过程中学者们的思考。

本文集尽量搜寻有关艺术学学科理论与方法的、具有代表性的中外专家的文章,力求借助这些文章让从事艺术学研究与教学的工作者对该学科有一个基本的了解,并从方法上获得些许启示。本文集共收入59篇相关文章,我们根据文章的内容,把文章大体归入学科历史、学科倡导、学科体系、学科方法以及艺术史、艺术原理、艺术批评学、艺术美学等19个类别。但因不少专家的文章是跨类别的,所以只能依据文章的主体内容来归类。本文集所收文章均代表作者自己的观点。但我们从这些观点中依然可以看出大家对艺术学学科的支持性倾向。这说明艺术学学科在大多数学者心目中的认可度。

2010年,艺术学学科遇到一个转机。

艺术学在目前的国务院学科目录中属于二级学科,与一级学科的艺术学同名,属于文学门类。由于艺术以及艺术学科的迅猛发展,故自2002年起,著名艺术理论家、国务院艺术学学科评议组召集人于润洋先生就倡导将艺术学从文学门类下独立出来,升级为门类。2009年,国务院学位办开始受理此事。从2009年下半年到2010年上半年,学者们开始集中论证。由于一级学科艺术学升级为门类后,其门类之下所设一级学科不宜过多,故需要对原来一级学科下属的8个二级学科进行梳理和归并。在梳理和归并的过程中,不少专家就建议将与艺术学一级学科同名的二级学科艺术学删掉,而另一部分学者则坚

持直接把这个学科升级为一级学科。这种情况也反映了学者们对艺术学在理论上的不同认识。

2010年3月31日,东南大学在北京召集了来自清华大学、北京大学、北京师范大学、中国传媒大学、南京大学、南京艺术学院、内蒙古大学、上海大学、河南大学、山东艺术学院等来自全国10余所院校的20余位专家就艺术学学科存在的必要性和学科设置进行了论证。大家针对艺术学学科的重要性和必要性予以充分肯定,并倾向于以"基础艺术学"的名称作为即将升为门类的艺术学的一个一级学科,在这个一级学科下共设置艺术史、艺术原理和艺术批评学等3个二级学科。至于基础艺术学的其他分支学科均可根据具体情况分别在上述3个二级学科下进行研究。

2010年4月13日,在中央音乐学院院长王次炤先生召集的全国主要艺术院校校长和专家会议上,大家针对国务院艺术学学科评议组召集人仲呈祥先生的意见展开了热烈讨论。会议结束时,大家就艺术学升级为门类后所设置的5个一级学科达成了一致意见。其中原先的二级学科艺术学按照"基础艺术学"的名称被确立为一级学科。基础艺术学一级学科下将设立艺术史、艺术原理和艺术批评学3个二级学科。并将这个方案上报国务院学位办。

2010年8月4日,丁凡教授在电话中告诉笔者:2010年7月14日国务院学位办召集学科升为门类工作人文学科组会议,中央音乐学院院长王次炤教授参加,大家建议把"基础艺术学"改称"艺术学理论"。另外,人文组认为,艺术学理论属于高层次的理论学科,故建议不培养本科生,只培养硕士生和博士生。艺术学门类下设艺术学理论、音乐与舞蹈学、美术与设计学、戏剧广播影视学等4个一级学科。2010年8月4日,艺术学学科升级为门类工作核心组成员在京开会,商议对策,认为艺术学理论一级学科下可设"艺术史学及理论""艺术批评学"2个二级学科。丁凡教授在电话中要我根据专家们的意见在上次撰写的基础艺术学学科设置意见基础上再作修改,于是有了新的方案《艺术学理论一级学科设置说明》。

艺术学理论成为一级学科后,其建设任务将更加繁重,仍然需要学者们的不懈努力。因此,我们也希望本文集能够为人们进一步理清基础艺术学的理论与方法起到推动作用,更希望艺术学理论在未来的道路上越走越顺。

(此篇写于2010年8月8日,作为本书导言时略作修改)

代序 对当下艺术学理论学科的几个判断

王廷信

目前,有关艺术学理论学科存在的问题可以说比较大,主要是因为有许多学者和研究生都是新进入这个领域的。这个学科从2011年升级成一级学科至今已有10年时间了。这么长时间中所存在的许多问题长期困扰着我们。所以今天借助给内蒙古艺术学院做讲座的机会,与大家分享一下我自己的一些粗浅认识。

我今天讲座的题目是自己对艺术学理论的几个判断,判断依据主要是学科的历史。我在近两个小时的讲座当中,大多数时间是讲学科历史。因为学科的历史是学科存在的关键依据。我大致分四个方面来讲:一是学科的历史;二是学科的方法和现有成就;三是学科存在的挑战及应对方法;四是简略讨论一下艺术学理论的学科前景。

一、学科的历史

艺术学理论学科的历史可以追溯到西方的古希腊和中国的先秦时期。古希腊出现过非常多的哲学家,可以说,古希腊也是一个哲学王国、戏剧王国、雕塑王国。这个时期影响较大的哲学家,一位是柏拉图,另外一位是亚里士多德。柏拉图是苏格拉底的学生,今天我们看不见苏格拉底的著作,他的思想、观点多是在柏拉图的《对话录》中呈现并流传至今的。在苏格拉底之前,古代希腊哲学主要探讨的是宇宙本原问题,就是宇宙从哪儿来的,世界从哪儿来的,这实际上是每一个民族都会追问的问题,只不过古希腊哲学家讨论得比较集中而已。

苏格拉底不太关注宇宙的本原问题,更多是关注人本身的问题。因为在他生存的时代,人需要解决的问题太多了。古希腊各城邦间的战争很频繁,政治家之间的讨论、争议也非常多,哲学就成为与之相伴的重要学问。苏格拉底从认识人本身这个问题入手,在伦理学方面关心人的心理问题,进而关心人的精神问题。譬如什么是国家,什么是正义,在有关人的品质的问题中还包括什么是勇敢,什么是诚实等问题。苏格拉底所讨论的问题集中于真理的永恒问题。他对于真理的永恒问题的讨论启发了他的学生柏拉图。在柏拉图看来,理念是最为核心的问题,他认为世界是由理念世界和现象世界组成的,形形色色的事物都只是理念的表现。

在柏拉图的哲学当中,我们知道他有一个最著名的理论是"影子理论"。他认为现象世界是理念世界的影子。涉及艺术问题的时候,他举了一个例子,画家所画的床是根据木匠所做的床而画的,而木匠所做的床是根据理念来做的。在这种情况下,画家所画的床跟理念之床之间就隔了三层。在他的《理想国》《对话录》中,他对诗人基本持鄙视态度,因为这些艺术家、文学家距离真实太远,而真实的存在用什么表示?就是理念。所有的文艺现象,都是理念的影子。

柏拉图是在探讨哲学问题中探讨"美"的问题,他认为"美"的本质是基于理念。我们通常所感受到的美是我们能看到的美,而真正的美存在于理念当中。"美"与"美的事物"之间就有区别,"美"是本质的东西,我们所看到的所有的"美的事物"是现象的东西。柏拉图的哲学思想非常有意思,涉及政治、文化、神灵、宗教等多个领域,也非常丰富。就柏拉图的哲学思想来讲,重在维护理念、维护真实。为什么要把诗人赶出他的理想国?是因为在他看来,诗人所表达的东西离理念太远、离真理太远。我们可以看出柏拉图是一个理想主义者,书名就叫作《理想国》,他想建的王朝也是理想国。在他的理想国当中,他唯一欢迎一种诗人,这种诗人就是维护理想国的诗人。

通过柏拉图探讨的问题可以看出来,他在探求哲学问题时涉及艺术中的绘画、诗歌、戏剧问题。他在探讨这些具体的艺术门类问题过程中,更多是从理念出发来思考艺术的特点及功能的。虽然柏拉图所说的不是一个艺术的问题,更多是在讨论哲学问题时把艺术作为一种佐证,但这样一些佐证也大致能够反映出柏拉图对艺术的一些基本思想。可贵的是,柏拉图教会了我们思考问题的方法,这种方法就是透过现象看本质。这种方法,可以说在我们所有的学科中都起到了极其重要的作用,对于艺术学科也不例外。

除了柏拉图之外还有亚里士多德,亚里士多德是柏拉图的学生。亚里士多德的著作非常多,与我们密切相关的主要是《诗学》,他在艺术理论方面的思考主要集中在《诗学》中。他在这部著作中讨论过很多问题,其中对悲剧的讨论是最为核心的。这主要是因为古希腊的戏剧非常之发达,无论是苏格拉底、柏拉图还是亚里士多德,都跟很多戏剧家是朋友,他们也经常看戏。亚里士多德对悲剧所下的定义是"对于一个严肃、完整、有一定长度的行动的模仿",从这里可以看到一个"模仿"问题,从柏拉图到亚里士多德,"模仿"问题便成为艺术理论研究的非常核心的问题。

关于悲剧的定义非常有意思。我们大家可以想一想,当我们欣赏一部悲剧时,如果没有情节的起承转合,没有完整的、有一定长度的行动,不是一个严肃的话题,便不会引起我们的悲剧感。悲剧不像喜剧,喜剧用两三分钟就可以产生让人发笑的效果,但悲剧不行,悲剧必须要严肃、完整,起承转合要完整,且有一定的长度,否则悲剧的效果是出不来的。

悲剧的媒介是什么?是语言。前面提到模仿的问题,在这个定义中他又提到媒介问题。媒介是艺术创造当中非常重要的环节。对悲剧来说,模仿的媒介就是语言,能够分别在悲剧的各部分使用。怎样用这种语言来模仿?亚里士多德认为,悲剧的模仿方式是借助人物的动作来表达的,而不是采取叙述的方法。我们看戏的时候,除了听演员的台词之外,更多的是在看演员的动作。观众是通过具有"代言"特征的戏剧人物在舞台上动作的表达来领略剧情、观赏表演的,而不是听一个人站在舞台上把故事从头到尾讲出来,那是叙述。

在这个定义中,亚里士多德也提到艺术的功能问题。悲剧所引起的效果是什么?亚里士多德说是"借引起怜悯与恐惧来使这种情感得到陶冶"。悲剧是要打动人心的,打动人最终的效果是什么?消除人的怜悯和恐惧感。我们看到舞台上悲剧主人公倒下了,一方面观众会很同情主人公的死去,另一方面在心理上有暗自庆幸的感觉——感到幸好不是观众自己。观众通过观看舞台上主人公悲壮地死去,让心理获得净化。观众在不断反思,为什么这样一个人能够死去?如何避免悲剧主人公所犯的错误?观众在欣赏和思考的过程中,使心理上的怜悯和恐惧之感消失了,情感也得到"净化"了。"净化"就是"陶冶",正是艺术最重要的功能。

我们单从亚里士多德对悲剧下的定义可以看出五个理论问题:第一,艺术定义。亚里士多德虽然只是对悲剧下了定义,但他对悲剧所

下的定义启发了后人不断思考艺术是什么,或者什么是艺术。第二,艺术媒介。任何艺术都要借助媒介来表达,媒介在我们今天的艺术理论研究当中依然非常之重要,他在给悲剧下定义时特别强调了这一点。第三,艺术创作。亚里士多德通过模仿方式的表述思考艺术创作问题。第四,艺术批评。第五,艺术功能。艺术批评和艺术功能问题连接得非常紧,因为艺术有什么样的功能,我们就可能从什么样的角度批评艺术。亚里士多德所说的借引起怜悯与恐惧使人的情感得到陶冶,既说明了艺术的净化功能,又是艺术批评的视角。

亚里士多德的理论可以说非常之丰富,所以他被后人誉为"百科全书式"的哲学家。他在艺术理论方面主要针对诗歌、戏剧、音乐这3个艺术门类进行讨论,而不是只针对1个门类。亚里士多德也把文艺从柏拉图的理念世界拉回现实中,他不再去思考柏拉图的理念问题,更多的是面对现实、分析现实,特别注重从现实存在的形形色色的艺术现象当中去思考艺术的规律性问题。从这个意义上来讲,亚里士多德《诗学》可以说是艺术学理论学科的滥觞,因为书名虽然叫作《诗学》,但讨论的不单纯是诗歌问题,涉及多个艺术门类,蕴含的艺术思想非常丰富。直到今天,我们对于《诗学》的研究仍然在继续。

为什么我们要讲古希腊哲学、古希腊美学,包括古希腊先哲们对艺术理论的思考呢?因为古希腊是西方文明的源头之一,或者说是重要源头。在此之前已有两河文明、埃及文明,但无论是两河文明还是埃及文明都没有像古希腊文明一样对西方世界的影响如此之深远。西方的古典哲学、古典美学,包括后世的艺术理论所讨论的问题,都可以从苏格拉底、柏拉图、亚里士多德这些先哲们思考的问题中找到根源。

中国的艺术理论从哪儿来的?我认为是从先秦时期来的。先秦时期的中国和古希腊分别位于两个互不交往的地域空间,但都分别出现了非常多的哲学家,这是非常有意思的话题。为什么先秦时代和古希腊时代被学界称为"轴心时代"?什么是"轴心时代"?就是在这个时期大家提出的命题,是影响后世几千年甚至更长时间的最核心的命题,也属于终极性的命题。

在中国的先秦时期有诸子百家,对今天有巨大影响的、最有代表性的几位,首先是老子。他的代表作是《道德经》。《道德经》只有五千字,却影响深远。老子研究的问题也是哲学问题,可以说也像苏格拉底、柏拉图一样,讲的是世界本原问题,人的本质、世界的本质问题,思考什么样的东西支配着世界运行。他提出最重要的范畴就是"道"。

他认为"道"是看不见的,但是却支配着世界的运转,也就像柏拉图所讲的"理念"一样,理念是看不见的,但是它支配着世界的运转。

老子是在围绕"道"的问题讨论世间永恒道理的。"道"的问题中也涉及"美"的问题,他说"天下皆知美之为美,斯恶已",意思是天下人都知道美之所以为美的道理,那么与之相对应的丑就出现了。美和丑是一组对应的概念,美出来了,那么丑就应该存在。同时他还谈到"善"的问题。无论是古希腊的哲学家还是中国先秦的哲学家,对于真善美的探讨都是非常关注的。涉及"美"的问题时,老子特别谈到两句话:"大音希声。""大象无形。"这两句话是他在跟学生们对话的过程中谈到的。他说"上士闻道,勤而行之",就是上等人听到"道"能够践行它;"中士闻道,若存若亡",中等人听到"道"时贯彻得不一定很深入,有时可以践行,有时不能践行;而"下士闻道,大笑之",下等人听到"道"这样的说法时会发笑,因为这些人认为它没有用。老子说,如果这些人不笑的话就不足以为"道",因为"道"不是普通人所能领会的。后面说"故建言有之",就是人常说的一些道理,"明道若昧,进道若退……大方无隅,大器晚成",在"大器晚成"之后他谈到"大音希声""大象无形"。这两句话对我们今天艺术理论的影响依然非常之大,因为他把"形"和"象"这两个重要的理论范畴提出来了,把艺术的境界找出来了。我们从老子讨论"道"的问题时所提出的"美""丑""善""恶",包括"大音希声""大象无形","形"与"象"的重要范畴,可以看出道家对于艺术的看法,对于美的看法,进而对于世界的看法。所以老子的《道德经》所谈到的"形"和"象"的问题、"美"和"善"的问题对后世的艺术理论的影响都不容忽视。

老子是道家的代表,孔子是儒家的代表。孔子的代表作《论语》,也是后人编纂的,是孔子带着他的学生周游列国过程中与国君、与他的学生讨论问题时的对话录。孔子讨论的核心问题是"仁"的问题,孔子不讨论人世之外虚幻的东西,"子不语怪力乱神"。他认为那些虚幻的东西对人的现实生活是没有用的,所以他集中谈的是"仁"的问题,由此出发,涉及人与人之间的关系问题、人与社会之间的关系问题、人的道德修养问题。在涉及艺术问题时,他谈得很多,大致有三个问题是非常重要的。

第一,道德与艺术的关系。《论语·八佾篇》中说道:"人而不仁,如礼何?人而不仁,如乐何?"是指一个人如果丧失了仁爱之心,他就没有办法认识礼的价值。同样,一个人没有仁爱之心也无法欣赏音乐。孔子在讨论这个问题的时候,谈到对鲁国的大夫季氏的认识,在

《论语·八佾篇》开头的一句话他就说:"八佾舞于庭。是可忍也,孰不可忍也?"我们知道孔子所遵从的是西周的礼仪制度,而季氏只是鲁国的大夫,在用乐舞时不能够用八佾,因为八佾是供天子用的,大夫这样的级别最多只能用四佾。在孔子看来,季氏用八佾舞于庭,是僭越礼仪的,所以他说不能容忍。在这样的讨论中,可以看出孔子对于秩序感的维护。秩序的核心就是仁,仁者爱人,是讲人与人之间相互关爱的关系。如果越过礼仪做事情,就说明这个人是不讲仁爱的,如果这个人没有仁爱之心,礼仪也好,音乐也好,对他都没有意义。从这里可以看出孔子说的道德和艺术之间的关系。

第二,人与艺术的关系。涉及人的修养问题。孔子在《论语·述而篇》中也特别说道:"志于道,据于德,依于仁,游于艺。"这四句话到今天对于帮助我们思考道德问题、艺术问题都非常重要。尤其是最后一句话"游于艺",艺是指"六艺",儒家所讲的六艺是礼、乐、射、御、书、数,"六艺"虽然不全是指我们今天所讲的艺术,但其中已经包括了音乐和书法这两门艺术。人可以借助艺术或者是某一种技艺来游戏,主要是让自己歇息下来,将其作为一种涵养品格的方式。志于道,据于德,依于仁,游于艺,都与孔子所主张的"仁"有密切关系。而涉及艺术时,其核心问题就是人与艺术之间的关系问题、人的品格的涵养问题。

第三,艺术的功能与评判。这是另外一个非常核心的问题。孔子在《论语·阳货篇》中说:"小子何莫学夫《诗》?《诗》可以兴,可以观,可以群,可以怨。"兴、观、群、怨这四个字把艺术的功能和我们评判艺术的标准说得很清楚。亚里士多德说悲剧是用来陶冶人的情感的,去除人的怜悯与恐惧之情的,那么孔子讲的是什么?是《诗经》,也包括所有的诗歌对于人有怎样的价值。因为诗可以让人对世间万事万物发生兴趣,让人们了解世象,处理好人与人之间的关系,可以让人学会对不平之事的讽刺和批评。诗歌是艺术当中最核心的一种艺术,虽然它只是一种语言艺术,但其品性,其精神几乎体现在所有的艺术门类当中。孔子借助诗把艺术的功能和评判艺术的标准讲得非常到位。

道家还有另外一位对我们理解艺术影响非常之大的代表人物——庄子。庄子讨论艺术问题时也是围绕"道"来进行的,他提出了"境界"问题。他在《庄子·在宥》第一章中说:"圣耶,是相于艺也。"意思是圣人是要跟艺术为伴的,当然这个艺术不完全指今天的艺术,是指带有技艺性质的能力。圣人是需要身怀绝技的,离开技艺无法说你是一个圣人,这是一个境界的问题。"庖丁解牛"故事中梁惠王和庖丁之间有一段对话。梁惠王问庖丁:"你杀牛的功夫为什么如此之高

超?"庖丁给他的解释是"臣之所好者,道也,进乎技矣"。庖丁虽然做的是杀牛的事,但也是经过苦练本领,杀了数千头牛才达到这种境界的。庖丁喜欢的是"道",已超越了他杀牛的技术。"庖丁解牛"的故事让我们能够体会到庄子对于"道"的高度重视,因为"道"是超乎"技"的。今天我们在艺术教育过程中,也在不断强调"道"和"技"之间的关系,鼓励学生在学习艺术时不要仅仅停留在技艺层面,还要对于艺术的道理——更加能够统领技术的"道"的东西有所领会。

庄子还提出"天人合一"这个非常重要的观点。在《庄子》这本书中多次提到"天人合一"的问题,天和人之间的关系问题,天和地之间的关系问题,天、地、人三者之间的关系问题。《庄子·齐物论》中说:"天地与我并生,而万物与我为一。"意思是天地和人融为一体才有价值,他强调人与自然之间天衣无缝的融合关系。这种观点如果用西方的哲学来分析的话,就是他主张主体与客体的合一,而不是主、客二分的观点。他认为只有主体与客体高度融合才能达到一种境界。"天人合一"的观点在艺术理论当中影响也非常之大。严羽在《沧浪诗话·诗辩》中所讲的"羚羊挂角,无迹可寻"正是诗歌创作不露斧凿、天人合一的结果,也是一种艺术境界。

庄子所讨论的另一个问题就是"静心"。《庄子》记载过一位名叫梓庆的木匠制作乐器的故事。梓庆做了一种乐器叫作镰,形状类似今天我们看到的钟。他说:"臣将为镰,未尝敢以耗气也,必齐以静心。"这句话是对梁惠王说的。梁惠王问梓庆的乐器为什么做得如此神妙?梓庆说:"我做这个乐器图的不是功名利禄,做乐器之前我先要斋戒静心大约七天时间,这样我走进树林才能找到适合做乐器的木材,而这时候乐器的形状也已经浮现在我的眼前了。"为什么会出现这种情况?因为他以安静亦纯净的心理来对待他做的事情,没有杂念。庄子借用寓言故事讨论哲学问题,尤其涉及"静心"问题时对我们思考艺术理论问题启发非常之大。因为一位专心致志做事的人是需要把心擦拭干净的。一个人杂念太多、心里不安静,一件事情还没有做成就要贪图名利,一定会干扰自己做事情的心境。艺术创作也是一样。

我们从庄子提出的这些问题中都可以看出他对境界的重视,也可以看出这些道理与艺术之间的密切关系。庄子的风格有点浪漫天真、汪洋恣肆,他常借用寓言故事表达深刻的道理,这对我们艺术研究具有非常独特的价值。

我刚才针对古希腊时期讲了三个人,针对我们中国的先秦时期也讲了三个人。那么,他们所思考的问题与我们艺术理论学科之间有

什么关系呢？我们可以大致梳理一下。古希腊和中国的先秦分别代表着西方文明和中国文明的先声。我们可以发现，从人类文明诞生之初，人们提出的问题更多是基于时代的哲学命题，无论是宇宙的本原问题、世界的本质问题，还是本质和现象之间的关系问题，全都是大的哲学命题。他们在讨论艺术时，都是为了把哲学命题思考得更清楚，才把艺术纳入他们的思考范围中来。但是先哲们所关心的艺术问题都可以说是艺术的"元问题"，就是最核心的问题。这些核心问题也成为后世艺术理论界不断思考、不断丰富、不断探讨的问题。所以说，先哲们已把艺术理论的关键问题提了出来，并做了深入的思考。他们都是我们艺术学理论学科的先知，只不过当时没有艺术学理论学科这个提法而已。

先哲们所思考的问题大致包含这些内容：艺术与人之间的关系，艺术与社会之间的关系，艺术与自然之间的关系，艺术本质是什么，艺术的功能是什么。像亚里士多德对悲剧所下的定义，就是在询问什么样的东西才是艺术，或者是艺术是什么，以及艺术的境界、艺术的媒介、艺术的创作问题。我们今天在讨论艺术理论包括讨论美学问题时，都很难绕过这些问题。

先秦和古希腊这些哲学家所思考的问题都是宏观的问题，他们的思考方式也有宏大的视野。正是这些问题及其思考方式，才让艺术进入了宏大叙事领域，让艺术可以与人对话，与天地、自然、政治、宗教等事物进行对话，这对今天艺术学理论学科从宏观的角度去思考艺术问题都是有深刻启发的。比如他们所说的艺术的功能问题，也是在艺术与人、社会、自然之间的关系上展开的一个宏大的理论问题，到今天我们还在不断思考艺术功能问题。至于艺术是什么，艺术的媒介问题，艺术的创作问题，艺术的境界问题，更加触及艺术的本体问题。

先哲们所提出的元命题、大命题，都是从问题出发来思考的。他们善于从生活当中、从现象当中发现问题，进而用哲学来思考这些问题。随着社会分工的不断细化，与艺术相关的学科才出现。艺术学理论学科虽然是中国学科设置较晚的一个学科，但其研究对象、研究视角和研究者早已在先秦时期和古希腊时期出现。这就说明艺术学理论学科不是空穴来风，而是渊源有自、源远流长。

学科是随着社会的进步、社会的分工让事物专门化的办法。人类针对经验，通过思考、归纳、理解、抽象让其上升为知识，知识在经过运用并得到验证后，进一步发展成知识体系，人类根据知识体系的特征把学科划分开来。今天世界上所有学科大致可以划分为五大领域，分

别是自然科学、农业科学、医药科学、工程技术科学、人文与社会科学。而艺术学理论学科就属于人文与社会科学领域。就中国的学科来说，从2011年开始，所有学科都被划归入13个学科门类：哲学、经济学、法学、教育学、文学、历史学、理学、工学、农学、医学、军事学、管理学、艺术学。学科划分是社会分工的结果，社会分工深刻影响到知识的专门化，知识的专门化决定了学科的专门化，学科的专门化也决定了学者们的专门化。但到了今天，我们突然发现学科之间的交叉也越来越重要。随着时代的发展，学科之间的界限将会不断被打破，跨学科的研究也会逐渐多起来。这是我们对学科的基本理解。

前面我们主要讲的是问题，我们需要理解艺术学理论如何从问题出发，逐渐走向一个专门学科的发展过程。

艺术学理论学科的出现，最早不是因为我们中国理论家的提倡，而是从西方开始的。我们知道，先秦也好，古希腊也好，先哲们思考更多的是哲学问题，都是非常宏大的问题。但是到了18世纪中期，德国的哲学家鲍姆嘉通提出一个非常有价值的主张，就是要把美学从哲学当中独立出来。他专门写过一本书叫作《美学》，该书第一卷是1750年出版，主要观点是主张应在哲学当中给美学一个位置，因为美学研究的对象和哲学研究的对象是有区别的。他认为，美学的研究对象是感性认识的完善，哲学更多是一种理性认识。但哲学在思考问题时往往会把感性问题忽略掉。感性问题与人之间的关系非常之密切，对人的生活影响非常之大，但过于抽象的哲学用理性的办法思考世界本原问题、思考世界的现象问题，都忽略了感性问题。

鲍姆嘉通说："美是指导怎样以美的方式去思维，是作为研究低级认识方式的科学。"他认为美是一种低级认识，因为它是感性的。他认为理性认识是高于感性认识的。但我们今天理解这两个问题时并不这样认为，也不认为感性认识就一定比理性认识低级。鲍姆嘉通所说的美学是以美的方式去思考艺术，是美的艺术理念。鲍姆嘉通的美学观点对后世影响不是很大，不像康德、黑格尔的影响巨大。但鲍姆嘉通所提出的让美学从哲学当中分离出来的思路，并且践行自己的思路，用《美学》这部著作表达他的理念，对后世的美学、文学、艺术学影响都非常之大。

美学从哲学分离出来之后，研究的大都是艺术问题。随着时代的发展，德国出现了另外一个哲学家叫康拉德·费德勒，被后人誉为"艺术学之父"。日本学者竹内敏雄在其编修的《美学事典》中认为："正像鲍姆嘉通被称为'美学之父'那样，费德勒是'艺术学之祖'。"由此可见

费德勒的地位。写过《西方艺术批评史》的意大利学者里奥奈罗·文杜里也认为,费德勒"是使'艺术的科学'与美学区别开来的先驱者"。由此我们可以看出,费德勒是艺术学理论学科历史上一个标志性人物。

但费德勒的著作并不多,较为人熟知的有两部文集,一部是《康拉德·费德勒的艺术论文》,1913年出版;另外一部是《艺术文集》,1996年出版。两部文集都是后人编纂的,内容大致相似。费德勒的美学在西方世界的影响不算太大,因为他的著作更多是在德语世界流行,在英文世界影响很小。就目前来说,有关费德勒的研究成果也是比较少的,富有参考价值的是南京大学周宪教授的一位学生李诗男在2014年撰写的硕士论文《康拉德·费德勒的艺术理论研究》。这篇文章提供了有关费德勒学术研究的诸多信息,对我们理解费德勒很有帮助。

从2017年开始到现在,中国出版了费德勒的两部译著,分别是《论艺术的本质》和《艺术活动的根源》。2017年由丰卫平翻译、译林出版社出版的《论艺术的本质》不是一部专门著作,当是从费德勒文集当中辑录出来的文章,翻译者将费德勒的观点在这本书中列为13章,其中包括"哲学认知与处世哲学""艺术概论""艺术与美""论造型艺术作品的评判""艺术意识与塑造过程""艺术与自然""艺术科学与艺术品质问题""艺术与时代精神"等。这13章可以说把我们今天的艺术原理所讨论的非常核心的问题都包括进来了。当然,这13章的章名并不是费德勒提出的,是后人在辑录过程中按照内容划分出来的。但费德勒讨论的这些问题对于我们今天思考艺术学理论学科的问题是有帮助的。而2018年由邵京辉翻译、中国文联出版社出版的《艺术活动的根源》是费德勒一篇较长的论文,也非常值得阅读。

费德勒为什么被称为"艺术学之父"或者"艺术学之祖"?主要与他的艺术主张有关系。他没有提出像后来的德索那样一定要把艺术学从美学中独立出来并叫作"一般艺术学"或"艺术科学"的观点。但费德勒在思考和写作中力图撇开美学的干扰,有意识地从艺术这个独立世界当中,即从艺术活动、艺术创作本身来认识艺术问题,不是以先验的、抽象的、思辨的美学概念思考艺术问题。

在费德勒看来,艺术是一个独立世界。他说,要正确理解艺术只能求助于艺术本身,因为美学太含糊了,也太抽象、太思辨了。他认为应求助于艺术本身,建立不同于美学趣味的艺术判断准则。评判艺术作品时,不要通过美学的概念和范畴去看待艺术作品。他认为艺术是作为认识与理解世界的方式而独立存在的。哲学是认识世界的一种方式,美学也是一种方式,艺术其实也是一种方式。马克思说艺术是

人类把握世界的一种方式,这跟费德勒提出的观点是非常相似的,都强调艺术本身就是一种认识论,借助艺术本身是可以认识世界的,艺术本身能够与科学共同构成对世界的完整认识。费德勒反对将具体时代的艺术等同于美学本身。在他看来,是艺术决定了艺术作品的审美感受,而不是审美感受决定了艺术作品。

费德勒认为,美学不能作为评判艺术的标准,因为艺术是"可见"的。"可见"是什么意思?是指艺术作品可以通过人的眼睛看得出来,所以他特别重视视觉艺术。他说视觉依据一定的"形式法则"。"形式法则"这四个字非常有价值,因为关于形式问题的探讨,或者是把形式问题作为一个非常重要的命题来探讨,可以说是从费德勒开始的。他说,艺术活动是集中于"观看"的。为什么艺术会有形式呢?是因为艺术作品是艺术家在创作过程中观看出来的结果。我们在研究费德勒的时候就会发现,他是主动离开美学来看艺术,或者是站在艺术本身的立场来思考艺术的创作和评判问题的。

费德勒认为世界之于艺术家是现象,艺术家是在"看"现象,现象通过艺术家的眼睛能"看"得到。艺术家是把世界当作一个整体来看待,并且努力把他所看到的东西作为一个视觉整体再创造出来,也就是我们所说的"表现"或"再现"出来。在费德勒看来,杰出的艺术家都有这种独特禀赋,都善于从世界去寻找现象,把它作为一个整体看待,并将其作为一种视觉整体呈现出来。

费德勒为什么会认为艺术活动很重要、艺术的观看很重要、艺术的形式很重要呢?因为他有两位非常重要的朋友,一位是雕塑家希尔德·布兰德,另一位是画家马雷斯(又译为马列)。他的许多观点都是在跟这两位艺术家交往中领悟出来的。他对于形式的问题的认识,对于艺术家感受力的判断,就是他在1874年与希尔德·布兰德打交道的过程中意识到的。可见费德勒的理论观点是在跟艺术家不断交流中对艺术创作现象深入观察和体验得出来的,而不是从书本当中得来的。

费德勒的主要贡献在哪里?就是借助视觉问题、艺术家对形式的创造问题拓展了艺术形式的研究。后世有大批理论家,像康定斯基对艺术形式问题的探讨,还有许多人从心理学、生理学、光学、色彩学等带有实验性质的跨学科研究中思考艺术问题,这些研究都不是美学曾经有过的东西,也不是美学的研究方法,而是从艺术本身的特性来思考艺术的规律性问题。正是从这个意义上来说,费德勒被誉为"艺术学之父"。

但费德勒没有单独提出一定要建立一个艺术学学科。那么是谁提出这个问题的？也是一位德国人，就是柏林大学的教授玛克斯·德索。1906年，德索写过一本书叫作《美学与一般艺术学》。这本书后来被翻译过来叫《美学与艺术理论》，由中国社会科学出版社于1987年出版。同时，德索还创办了一份刊物，名称与这本书相同，也有人翻译成《美学与一般艺术科学评论》。德索的这部著作与他创办的同名刊物的出现，标志着一般艺术学或艺术科学的诞生。

但德索提出的这些观点并没有在德国或者西方世界确立成国家层面的学科制度。为什么德索一定要把美学从艺术学中剥离出来呢？据《美学与艺术理论》的译者前言表述，他认为除美学之外，还应该有另外一种不同的科学，这就是"艺术科学"。他认为，当美学研究美的时候，艺术科学审查的便是艺术的规律。艺术的规律和美不完全是一回事。他认为，一般艺术科学的研究应是科学的、客观的和描述性的，与美学从一个哲学理念出发思考艺术的问题是完全不一样的。它是科学的、客观的、一般的，甚至是实证性的，所以一般艺术科学的研究不应当陷入对美的教条主义评价或者含混不清的猜测之中。他认为艺术科学研究的对象就是所有的艺术。

为什么说德索在艺术学理论学科历史上非常重要？因为他把所有艺术都当作学科研究的对象，就像今天的艺术学理论一样，研究的也是所有的艺术。在研究方法上，德索特别重视对各种艺术进行比较。今天的艺术学理论研究有很多种方法路径，但比较的方法是最重要的方法，因为不同艺术门类的联系与区别，不通过比较是看不出来的。一般艺术学或者艺术科学的研究对象，不只是对视觉艺术进行研究。从中译本《美学与艺术理论》的作者前言与译者前言中可以明确看出他的这种立场。德索自己在这本书的前言当中认为："美的概念应比艺术价值与美学价值来得狭窄，然而美却可以是艺术的核心和终极目标。"这个表述非常难理解，美学研究的范围应该比艺术理论研究的东西更加宽泛，因为美学不仅仅研究艺术，也研究自然美、社会美等生活之美。德索主张要把艺术之美与生活之美区别对待。他认为，应当赋予美学以更广阔于艺术的天地，但这并不意味着艺术的范围狭窄。恰恰相反，美学并没有包罗一切我们总称为艺术的那些人类创造的活动和目标。艺术的创造十分复杂，只盯着美是不全面的。在德索看来，"每一件天才艺术品的起因和效果，都是极端复杂的，不仅仅是审美欢欣的问题"。艺术创作的目的不仅仅局限于美，动机也不仅仅局限于美，所以美学不能研究艺术所有的问题。他明确主张："普通艺

术科学的责任是在一切方面为伟大的艺术活动作出公正的评判,美学,倘若其内容确定而独成一家,倘若其疆界分明的话,便不能越俎代庖。"涉及艺术学学科研究任务时,德索这样表述:"从认识论角度去考察这些学科的设想、方法和目标,研究艺术的性质与价值,以及作品的客观性,似乎是普通艺术科学的任务。"他在这本书的前言中对艺术科学应该从美学当中独立出来的主张已经说得非常之清楚,因为艺术不只是美的问题。但需要说明的是,德索并未把美学与艺术科学对立起来看待,他说:"艺术也将在方法论方面与美学联系在一起,而且这种联系会更加紧密,因为美学与艺术科学即使在现在也都经常联合行动的,诚如挖隧道的工人们那样,他们从相向的两个点挖进山去,然后相遇于隧道的中心。"

玛克斯·德索提出的这些论断大致有什么特点呢?我们稍微梳理一下。第一,他提出"艺术科学"的概念,这个概念不同于美学,是学科意义上的概念,将艺术学与美学明确地区别开了。第二,"艺术科学"与他提到的"一般艺术学""普通艺术科学"是一个概念,也正是今天所说的"艺术学理论学科"的概念。第三,德索主张艺术科学要解决对艺术全面认识的问题,不只是从一个角度认识艺术的问题。第四,"艺术科学"是认识论意义上的学科,是在研究艺术的性质与价值以及作品的客观性等系列问题。第五,"艺术科学"与美学在研究侧重点上有区别,但在方法论上有联系。总之,艺术本身已是一个非常复杂的系统,所以它也超越了美的概念,需要作为独立的学科来研究。从这个意义上说,德索主张把艺术学从美学当中独立出来,它的价值已经十分明确了。

德国这几位理论家提出把艺术学独立出来的观点之后,还有一个西方人,出生于捷克,在德国待过,这个人叫埃米尔·乌提兹。他写过一本书,是1914年出版的,叫作《一般艺术学基础原理》,这部著作到现在还没有中译本。中国艺术研究院2019年创刊的杂志《艺术学研究》,在创刊号当中把《一般艺术学基础原理》这本书第一卷第二章《艺术概念的确定》译出来了,译者是天津外国语大学德语系的窦超老师。编辑指出,这本书在德国艺术理论家康拉德·费德勒和玛克斯·德索的理论基础上,进一步巩固了一般艺术学作为一门学科的基础。

我把《艺术学研究》刊载的乌提兹的《艺术概念的确立》这篇文章读完了,也大致领会了他的观点。他认为,人们也许可以大胆尝试,把美学限定为美的事物,但毫无疑问对艺术而言,"美"这个范围太狭隘了。乌提兹的观点和德索的观点一脉相承。他认为,仅仅用美来限定

艺术的做法,其危险在于,持这种观点的人常常只承认美的功能,而否认艺术本身的价值,这种观点也跟德索非常相似。这种危险还会导致艺术运动被理论所侵蚀,比如19世纪出现的丰富多样的艺术流派,他们在创造艺术的过程中都不一定是为美而创造的,但影响非常之大。这是一种艺术现象。乌提兹承继了德索的思想,主张从艺术现象、艺术创作活动中思考艺术的理论问题,从而主张应当把艺术科学从美学当中独立出来。他举了很多例子,其中一个非常典型的例子是原始艺术。在今天看来,原始人在创造艺术时可能有美的因素,但这些艺术在创造之初都不是为美创造的,或者主要不是为美而创造的,比如原始岩画、壁画都不是单纯为美而创作的艺术,而主要是为特定的仪式、实现特定的功能而创造的,与原始人精神生活的实际需求直接相关。所以乌提兹认为,艺术作品是因不同的创作动机创作的。这些动机包括传递伦理的思想、宗教的意识、爱国主义等,这些东西都不是为了追求美,但它们都属于艺术。乌提兹认为,每一个有可能的价值层次都可以成为艺术,并且由此获得艺术性。譬如以前从来没有把汽车纳入艺术范畴来看待,但到了今天汽车已经进入艺术视野。以前也很少把自己的居室当作艺术看待,但居室设计也已进入艺术视野了。所以从这个角度来说,乌提兹提出的主张是非常有价值的。其价值就在于让艺术科学从美学当中独立出来,从而转换了思考艺术的视角,扩大了我们思考艺术的范围。

这些德国学者提出的把艺术学独立出来的主张,在中国也经过一些留过学的先辈们的介绍。最早介绍艺术学的学者是宗白华。宗白华是老东南大学(国立中央大学)的教授,他于1920年去德国留学,1925年回来时就回到原来的东南大学并专门开设了艺术学课程。宗白华在介绍德索一般艺术学时特别指出,美学经常拿几个美的原则评判艺术,不能够概括所有的艺术。他把德索的观念在讲授艺术学课程的过程中表达出来了。我们现在认为宗白华是位美学家,因为他一直在哲学系工作,也是在研究美学问题方面非常出色的专家。但他也是一位艺术学学者,可惜他没能把他在东南大学开设的艺术学课程的相关问题继续研究下去。

宗白华在《艺术学》讲稿中特别强调,艺术品最后的目的也是基于艺术,不仅仅限于美的,或者不仅仅限于美感。他认为,艺术最终的目的:第一可引起美感的刺激,第二可引起宗教的情绪,第三可表现一种伦理的情绪,第四可象征理智的成分。他认为这"四者虽有时不能齐全,总须少有几分,故不但影响耳目之美感及神经,乃影响其人格之全

体也"。艺术对于人的影响是全面的。再者,大作品不单有表面的刺激,而且有内部的构造,所以借助艺术的原理专门研究艺术内部构造问题。其他的问题,比如艺术分类问题、艺术起源问题,不同艺术之间的关系问题以及艺术的风格问题,也是艺术学所应该研究的问题。宗白华在他的《艺术学》讲稿中主要涉及"什么是艺术学",把艺术学解释了一番。指出艺术范围和活动是什么,艺术如何起源、如何进化,艺术的形式和内涵,艺术形式之美,艺术品的本质问题,包括艺术的欣赏问题、风格问题,等等,当然也涉及美学问题。他的讲稿对于艺术学相关问题的描述虽然不是很详细,但已经非常全面。

除了宗白华以外,在中国介绍艺术学的还有另外一位非常重要的学者,就是中山大学的教授马采先生。马采是留学日本的,曾在北京大学工作过,20世纪60年代又回到中山大学。马采在20世纪40年代发表了若干篇文章,这些文章专门探讨一般艺术学问题。这些文章都被收在一个文集当中,就是中山大学出版社1997年出版的《艺术学与艺术史文集》。

马采所讲的一般艺术学,也是对德索提出的一般艺术学的介绍。马采的可贵之处在于,他特别提出了与一般艺术学相对应的另外一个概念,就是特殊艺术学。现在的艺术学理论学科主张研究所有的艺术,属于一般艺术学。而特殊艺术学指的是分门别类的艺术学,是针对具体艺术门类的历史与理论所进行的研究。所以一般艺术学和特殊艺术学之间的对应关系在马采介绍一般艺术学时被特别提出是有价值的。他说,一般艺术学研究的是关于艺术一般的本质、创作、鉴赏,包括美的效果、起源、发展、创作和种类的原理。马采所说的一般艺术学的研究对象和问题,已经把今天所说的艺术学理论学科所研究的对象和问题讲得很清楚了。

马采主张在一般艺术学下可设置4个二级学科,分别是艺术体系学、艺术心理学、艺术社会学、艺术哲学。这4个学科当中,艺术体系学研究的是艺术体系的科学,即把艺术当成一个家族去研究,旨在比较各种不同艺术门类的异同,判断它们之间的关系和地位,由此而为各种艺术总括分类,让它们按一定原理构成一个体系。艺术心理学主要解决艺术的创作、鉴赏,包括艺术作品中美的问题。艺术社会学问题不需要多解释,如艺术的社会起源、艺术与文化以及艺术与社会之间关系问题。马采先生把一般艺术学分成这4个二级学科,也是我们在学科建设过程中需要不断思考的问题。今天把艺术学理论分成艺术史、艺术原理、艺术批评、艺术跨学科研究等4个二级学科究竟合理

不合理？我们仍然需要结合前辈们的主张来思考今天学科分类的合理性。

还有一个非常重要的人物就是李心峰老师,他是中国艺术研究院的研究员,退休以后被聘为深圳大学的特聘教授。李心峰在1988年就发表了《艺术学的构想》一文,这篇文章为新时代艺术学理论学科的建立吹响了号角。因为在马采、宗白华介绍、提倡艺术学之后,很少有人从学科角度思考艺术学的建设问题。李心峰在这篇文章中梳理了艺术学(也就是目前定名为"艺术学理论"这一学科)的历史,提出有关艺术学内部架构的设想。李心峰认为,艺术学可以分为哲学艺术学和科学艺术学。哲学艺术学主要偏重于艺术本体论、艺术意识论、艺术思维学、艺术价值论,而科学艺术学可分为艺术媒介学、艺术生理学、艺术心理学、艺术社会学等等,就是今天所说的艺术的跨学科研究或者交叉学科的研究。李心峰老师不仅提出这些设想,也在不断践行他的设想。他撰写了《元艺术学》《艺术类型学》等非常有代表性的艺术学理论著作。

李心峰在新时期较早提倡建立艺术学,但当时还没有机遇把艺术学当作一个学科从制度层面上确立下来。所以在这里我们要介绍另外一位先生,他就是张道一教授。张道一先生曾是南京艺术学院教授,1994年调到东南大学工作,在东南大学建立了全国第一个艺术学系。在他的倡导和推动下,艺术学于1996年被列为艺术学一级学科下的二级学科。这个学科到2011年时被升级为一级学科,也就是今天的艺术学理论学科。

张道一先生倡导把艺术学确立成一个独立的二级学科的初衷是什么？我根据张先生的多篇文章来理解大致有两方面的原因:一方面他认为艺术领域存在重实践轻理论的现象。以前人们认为艺术只是画画、唱歌、跳舞,特别重视技法的教学或者教育,但在艺术学科建设过程中,张道一发现艺术在理论上的研究非常薄弱,出现了艺术理论和实践之间的不平衡问题。另一方面,他认为长期以来人们对艺术的研究是分门别类的,研究不同艺术门类的学者也是相互不往来的。比如我之前研究戏曲史论时对电影就很少关心,更不用说对于美术或者设计的关心了。这种情况就形成了不同艺术门类理论之间的鸿沟。美术说美术的,电影说电影的,音乐说音乐的,各限一隅,互不往来。那么如何填补这种鸿沟？如何让艺术的理论和实践能够达到较为平衡的状态？艺术教育就是非常关键的平台。在高等院校设立艺术学,正是从教育制度方面弥补这两方面缺陷的最佳途径。张道一先生的

功绩就在于积极倡导并直接推动,使艺术学在国家学科制度层面被确立成二级学科。

艺术学于1996年被确立成二级学科之后,持续了大约14年。直到2011年,这个二级学科才随着艺术学科独立成门类而升级成一级学科,并正式定名为"艺术学理论"。张道一在1994年出版《艺术学研究》时,在其代发刊词《应该建立艺术学》中指出,需要在艺术的各部门研究的基础上着手进行综合的研究,探讨其共性。张道一的主张和玛克斯·德索的主张不谋而合。他说,建立这个学科,就是要让艺术学有效进入人文学科。在张先生看来,艺术学与人密切相关,所以应该进入人文学科。当然他对艺术学也有很多设想。他认为应从九个方面研究,比如艺术原理、中外艺术史等,同时提出了艺术社会学、艺术伦理学等等11个交叉学科。从1996年到2010年间,全国已经建立了6个二级学科艺术学的博士学位授权点,大约70个二级学科艺术学的硕士学位授权点。这么长的时间和这么多的学科点已为其在2011年升级为一级学科打下了坚实的基础。

长期以来,艺术学被放在文学门类之下,文学门类下曾有4个一级学科,艺术学只是这4个一级学科当中的1个一级学科。这个一级学科下设8个二级学科。自21世纪初,以于润洋先生、张道一先生为代表的一批艺术学科的前辈们就呼吁把艺术学从文学中独立出来,但直到2009年、2010年这两年间,这个呼吁才引起国务院学位委员会的重视。2011年,艺术学终于从文学门类独立出来,成为中国学科中的第13个学科门类,下设5个一级学科,其中艺术学理论就是我们今天在讨论的学科。截至2020年,艺术学理论在全国高校和科研院所中一共有23个一级学科博士学位授权点,大约64个一级学科硕士学位授权点。

要谈艺术学的独立问题,我们有必要讲到文学和艺术之间的关系问题。文学和艺术长期都是放在一起研究的。比如亚里士多德既研究诗歌又研究悲剧,同时还研究音乐,他的《诗学》里也包括音乐的研究。那么,文学和艺术为什么会经常被放在一起?因为它们之间是有共性的。我认为大致有三个原因:一是文学是语言艺术,是借助语言来表达的。我们知道是语言发声的,语言发声的特点使文学本身跟艺术连接起来,比如诗歌,诗歌在今天看来是纯粹的语言艺术,但最早的诗歌都是可以歌唱的,伴随着歌唱还是可以跳舞的。正是因为语言的发声特点,才把文学和艺术紧密联结在一起。二是因为文学和艺术都在创造形象,都借助形象说事。形象也是文学和艺术之间的共性。三

是因为文学的故事文本既可以通过独立文字来创作,通过独立的阅读来欣赏,又可以被表演出来。例如戏剧和电影的剧本都可以用文字创作,并通过阅读来欣赏,又可以通过舞台和银幕表演出来。正是由于这三个主要原因,人们经常把文学和艺术放在一起来研究。到了今天,我们艺术学理论学科队伍中,有相当一部分学者都曾是研究文学的。

那么为什么一定要让艺术学从文学门类中分离出来？第一个原因是理论研究的需要。因为近半个世纪以来,艺术发展的速度远远超过文学。我是学中文出身的。回想起我们这个年龄的人上大学时,文学是非常兴盛的,学文科的学生都很看重中文系这个系科。但到了今天,我们发现全国2700多所普通高校,85%以上的大学都有艺术方面的学科或专业,其数量远远超过了文学学科。这说明这么多年来艺术的发展速度超过了文学。从这个角度来说,我们需要专门的队伍,专门针对艺术进行理论研究。第二个原因是人才培养的需要。艺术学科原来是在文学学科门类下,研究生的培养受文学学科制度的限制,束缚了艺术学科的发展,束缚了艺术人才培养的发展。第三个原因是人才评价的需要。比如对于艺术学科师生的评价在许多情况下都是用文学的标准评价。而艺术的发展已远远超越文学,同时艺术有其独立的特点。如果继续沿用文学的制度、艺术学科原来的原则评价艺术学的人才,那么对艺术学科的发展就很不利。我认为,主要是这三个原因,才引发艺术学界不断呼吁让艺术学从文学门类独立出来。大家的愿望终于在2011年实现了。

综上,我们可以大致梳理出艺术学理论学科的基本历史,最早在1750年,鲍姆嘉通提倡美学从哲学当中独立出来；从19世纪中期到20世纪初,德国哲学家们又提出艺术学应该从美学当中独立出来。自20世纪上半叶起,以宗白华、马采等为代表的学者提倡在中国建立艺术学,但只停留在提倡本身,没有形成制度；直到1996年,艺术学被设置为一个独立的二级学科。2011年,艺术学才彻底从文学当中独立出来,变成一个学科门类,艺术学理论则成为这个学科门类下的一个一级学科。从美学的独立到艺术学在中国的独立大致经历了261年,这个时间是非常漫长的。在这个漫长时段中,我们从历史角度来思考就会发现,主要是因为艺术产生的问题远远超过了哲学、美学、文学,所以艺术学才逐渐被独立出来。而艺术学理论这个学科所研究的问题自西方的古希腊时期和中国的先秦时期就已滥觞,又随着艺术学独立的脚步而成为一个一级学科,是有其历史原因的。假如我们不了解这些历史,就很难真正理解艺术学理论学科的价值。

二、学科的方法和现有成就

一级学科艺术学理论的研究目标大致是针对艺术现象探讨艺术的总体规律。我坚持认为,无论艺术现象多么复杂,但总有一些支配艺术现象存在的较具恒久性的规律在背后支撑,所以需要花力气探讨这些规律。

艺术学理论学科的视角、方法和价值在哪儿?我认为其视角就是宏观整体,我们要思考的不只是某一门艺术的特征,我们要思考的是艺术的家族性特征。只要能够被纳入艺术范畴的样式和观点都可以被纳入艺术学理论学科的思考范围。从这个角度讲,艺术学的视角是包容性的,同时也是体系性的。如此庞杂的内容和庞大的体系是怎样出现的?又是按照怎样的规律运行的?艺术学理论学科思考的目标就是要找到这些规律。那么如何探讨这些规律?这就涉及方法论的问题。

艺术学理论研究有多种方法,但最根本的方法是比较法,在比较过程当中思考艺术的共性和个性。就我们国家层面来讲,在设置艺术学理论一级学科时,并不提倡设置二级学科。国务院学位办当时主张,各学位授权点可根据各自学校的特点和所擅长之处各自设置二级学科。但这么多年来,艺术学理论学科二级学科的设置基本上形成了一个非常关键的共识,那就是大多数院校都在艺术学理论一级学科下按照文学学科的模式设置成艺术史、艺术原理、艺术批评学、艺术跨学科研究4个二级学科。在艺术跨学科研究当中又有众多的交叉学科,譬如艺术心理学、艺术管理学、艺术传播学、艺术人类学等等。这是目前艺术学理论一级学科基本的研究目标和学科的框架。

与美学相比,艺术学理论学科的研究方法也具有科学实证特征。比较方法也是通过科学实证的办法,把艺术共性和个性比较出来。许多先贤都强调"不通一艺莫谈艺",我们在研究艺术学理论问题时,最好要熟悉一门艺术,这是比较的基础,也是实证的基础。如果连一门艺术都未能深入理解,就失去了这种基础,往往会流于空谈。一些人谈起理论来一大套,但一旦与艺术实践对应起来就不知所云,连恰当的例子都举不出来。这种理论有什么价值呢?费德勒之所以提倡艺术学的独立,要害之处就在于他反对脱离艺术世界而单纯以抽象的观念看待艺术。歌德在《浮士德》中曾讲过:"理论是灰色的,而生活之树常青。"这句话很清楚地指出了脱离艺术实践空谈理论的弊端。所以,

艺术学理论学科提倡通过具体生动的细节来思考某门艺术和其他艺术之间的关联，反对用一大堆干涸的概念面对生动活泼的艺术现象；提倡在熟悉一个艺术门类的基础上，由此及彼，相互比较，把特点找出来，把规律找出来。这是艺术学理论学科的基本方法。同时艺术学理论也是非常具有高屋建瓴特点的学科。我认为这也是这个学科的价值所在。因为艺术理论也是对艺术世界的认识，认识世界既需要"显微镜"，也需要"望远镜"；既需要"短焦"镜头，也需要"长焦"镜头。分门别类的艺术研究者用的是"显微镜"，是"短焦"镜头，研究不同艺术门类各自的细微之处；而"望远镜"和"长焦"镜头就是艺术学理论学科的视角，需要站得高才能看得远，能够把所有艺术纳入我们的视线中去思考，把艺术整个大家族放在一起来思考，所以是高屋建瓴的。这是艺术学理论学科的终极目标。

有关艺术学理论学科特征的描述和人才培养的要求，我建议大家看看《学位授予和人才培养一级学科简介》《一级学科博士、硕士学位基本要求》这两本书，它们都已在高等教育出版社正式出版。我建议无论是培养单位，还是导师、研究生，都应该读一读这两本书中介绍艺术学理论学科的章节。因为这是艺术学理论学科的基本文献，也是艺术学理论学科建设的基本依据。我参与过这两个文献的起草。仲呈祥教授、曹意强教授带领的第六届国务院学位委员会艺术学科评议组成员也对这两个文献作过周密的论证和完善。这些描述和要求是根据众多学者对学科的思考总结出来的，是在一个时段内人们对这个学科已有和应有特征的基本认识。虽然是一个阶段性的认识，但也较为全面地反映出艺术学理论学科的基本特征。

就目前来说，艺术学理论学科已经有不少成就，首先是艺术学科目标理解逐步形成共识。艺术学曾经是二级学科时就有很多分歧，到今天依然有分歧，但共识已经变成一种主流声音。这种共识是什么？就是对艺术普遍规律的探讨，对艺术总体规律的探讨，对艺术共性和个性问题的探讨。这是基本的共识。这个共识能在艺术学理论界大致形成是非常有价值的。

在艺术史、艺术原理、艺术批评学、艺术跨学科这4个二级学科中已经涌现出不少成果。比如艺术史方面有李希凡先生主编的14卷本《中华艺术通史》、长北教授的《中国艺术史纲》、刘道广教授的《中国艺术思想史纲》、徐子方教授的《世界艺术史纲》、夏燕靖教授的《中国现当代艺术学史》、刘成纪教授的《先秦两汉艺术观念史》等著作，都是目前非常具有代表性的艺术学理论学科在艺术史领域出现的优秀成果。

除了艺术史方面,艺术原理、艺术批评学方面也出现大量的著作,譬如彭吉象教授的《中国艺术学》《艺术学概论》、李心峰教授的《元艺术学》《艺术类型学》、王一川教授的《艺术公赏力:艺术公共性研究》、姜耕玉教授的《艺术辩证法》、梁玖教授的《审艺学》、陈池瑜教授的《中国艺术学论纲》、施旭升教授的《艺术创造动力论》等。我自己也主编过《艺术导论》,都是针对艺术原理的探索。在艺术批评学方面著作不是很多,较为典型的是凌继尧教授主编的《中国艺术批评史》、叶朗教授主编的《中国艺术批评通史》。此外,中国传媒大学的仲呈祥教授也主编过一套《中国艺术学文库》,已由中国文联出版社出版过上百种,其中有不少都是艺术学理论学科的专著。这里所列的著作都是在艺术学理论学科建设中有特点的著作。当然我所列的著作并不全面,但已经可以说明这么多年艺术学理论学科建设中一些看得见的成绩。

艺术学理论学科成就还体现在吸引了大批高校积极参与,已经培养出一大批知识结构全、综合素养强的优秀人才。艺术学理论学科对人才培养是有价值的,该学科培养出的人才都有什么样的特点?我认为跟其他门类艺术学相比,艺术学理论学科培养出来的硕士生和博士生的最大的特点就是知识结构全、综合素养强。他们分布在全国各个高校,已经在学术领域发挥着巨大作用。如果从艺术学理论在二级学科时期即1996年算起,到今天已经培养出上千名博士生和博士后研究人员。这些人大都已成为艺术学理论学科的中坚力量,仅从每年的国家社科基金与教育部人文社科基金两项基金的获批结果就可以看出来。关于艺术学理论学科建设,也有不少高等院校积极参与,前面讲到有23个一级学科博士学位授权点,大约64个一级学科硕士学位授权点。全国艺术学理论学科的博士点在艺术学门类下属的5个一级学科中数量是最多的,充分证明高校对艺术学理论学科建设参与的积极性。

我们还要注意到的是,艺术学理论学科由纯粹的理论性学科逐渐向应用领域延伸,开始关注创意产业、媒介产业、艺术管理等领域的问题。这些都是实践性非常强的领域,但艺术学理论学科相当一部分专家都对这些问题进行过富有成效的研究。

就艺术学理论的学科平台而言,除了硕士点、博士点、博士后流动站外,还有学会组织。中国艺术学理论学会已经开了15次年会,艺术学从二级学科到一级学科升级过程中,这个学会发挥过非常大的作用。学会每年召开一次年会,每年都会吸引大批优秀学者参与。2020年的年会在中国传媒大学举办。中国艺术学理论学会目前下设艺术

管理专业委员会、艺术创意产业专业委员会,还有2019年刚刚成立的比较艺术学专业委员会。

更重要的是这个学科的成果"出口"。大家的科研论文通过什么渠道呈现给社会?就是学术期刊。目前能集中刊发艺术学理论学科成果的主要专业学术期刊有10多种。此外,中国人民大学复印报刊资料前些年还创刊了《艺术学理论》专刊,集中反映每年的具有代表性的理论成果,已经产生了良好影响。当然这些专业期刊相对于艺术学理论学科众多的学者而言还是远远不够的。希望在今后能够建立更多的学术期刊,或者是在CSSCI评价时,能把更多艺术类刊物放入CSSCI中支撑学科。中国艺术研究院于2019年创刊了《艺术学研究》,中国传媒大学主办的《音乐传播》期刊也更名为《艺术传播研究》,这些都是艺术学理论学科专业期刊的新生力量。

三、学科存在的挑战及应对方法

当然,艺术学理论学科也存在不少问题,也就是面临着诸多挑战。这些挑战大致表现在六个方面,也需要从这六个方面入手进行应对。

第一,对学科目标的理解有分歧。很多人认为艺术学理论学科可以被替代,因为音乐有音乐学研究,舞蹈有舞蹈学研究,美术有美术学研究,为什么还要有凌驾于各个学科之上的艺术学门类?还有没有必要思考艺术共性?能不能从宏观层面看清楚艺术?有没有必要研究艺术的本质?这些都是艺术学理论学科经常会遇到的问题。还有人说,我们一个人的能力非常有限,研究一门艺术已经非常困难,我们要把所有艺术研究清楚的可能性在哪里?

关于从宏观角度和对共性展开研究,我们从刚才讲过的艺术学理论学科的发展历史中就可以看出,先哲们和前辈们,都非常有成效地通过宏观视角思考艺术总体性规律。这些规律到今天仍然在指导着我们的艺术创作和理论研究。此外,艺术学理论学科在研究共性的同时,也未忽视个性,因为共性寓于个性之中。苏轼的诗歌《题西林壁》在描述庐山风景时说道:"横看成岭侧成峰,远近高低各不同。不识庐山真面目,只缘身在此山中。"这首诗虽然写的是庐山的风景,但包含着看问题的角度。"横看成岭侧成峰,远近高低各不同"都是从宏观角度看庐山的方法和效果。"横看""侧看"是角度,"成岭""成峰"以及"远近高低各不同"是效果。艺术学理论学科正是要从宏观上来看艺术家族或艺术世界的特点。如果无法把这些特点看清楚,也正所谓

"不识庐山真面目",恰是因为"身在此山中"。而针对各个艺术门类的研究就是"身在此山中",这些研究把"此山"——即具体的某个艺术门类看得很清楚,但因缺乏宏观角度,而看不清"此山"与"彼山"之间的关联。艺术学理论的研究,就是要在看清"此山"的基础上,站在更高更远的角度看清"此山"与"彼山"之间的区别与联系。

那么,艺术学理论学科在研究过程中,照顾到所有艺术现象的可能性在哪里?不少人认为,一个人懂一门艺术就已经很难了,怎么可能懂这么多门艺术?一定要清楚一点,艺术学理论学科一定要做到有所为有所不为。艺术学其他4个一级学科的研究成果是我们研究的基础,也就是说,艺术学理论学科知识是建立在其他4个一级学科研究成果基础上的。所以一定要关注其他学科的代表性成果,但不能替代别的学科的研究。我们要善于从这些成果中总结出不同艺术在一个家族中的地位和特点,搞清楚支配艺术大家族这个体系运行的规律是什么。从艺术发展的历史可以看出,艺术这个大家族经常会出现"蝴蝶效应",就是当一个艺术门类出现局部的新现象时会让整个家族发生震动。譬如1917年,杜尚把小便池命名为《泉》放进展览馆进行展览,引发实验艺术的兴盛。1952年,约翰·凯奇在舞台上表演音乐作品《4'33"》引发先锋艺术的兴盛。这些都是典型的"蝴蝶效应",都引发了不限于美术或音乐的艺术理论界的长期探讨,也在不限于美术或音乐的艺术门类的创作上引发共鸣。如果艺术学理论学科只局限于一个艺术门类就很难发现艺术现象的"蝴蝶效应"。艺术学理论学科要善于从这类"蝴蝶效应"中发现支撑艺术思潮发生变化的原因和理路。

第二,研究对象的学科归属不够清晰。这个问题最集中地体现在硕士和博士的培养过程中论文选题上。哪些选题属于艺术学理论学科?哪些选题不属于艺术学理论学科?在论文盲审过程中,很多专家认为虽然某篇论文写得很好,但因为研究对象不属于艺术学理论这个学科的对象,所以给其打不合格。所以一定要把这个问题搞清楚。那么,什么样的选题属于艺术学理论学科的?什么样的选题不是艺术学理论学科的?经过这么多年来在学术研讨会和论文答辩,大家在下述几个原则上基本达成共识:(1)把两门及两门以上的艺术放在一起比较,这类选题一定是艺术学理论学科的。(2)较为综合性的研究,如艺术风格研究、艺术思潮研究、艺术题材研究、艺术主题研究等,都涉及众多艺术门类,故属于艺术学理论学科的研究对象。(3)虽然研究对象只局限于一个艺术门类,但对这个门类的研究能从该门类与其他

艺术门类的关系上进行思考,其研究结论若能上升为在其他艺术门类也普遍适用的规律,这类选题也应属于艺术学理论学科。

第三,学科基础文献不明朗。艺术学理论学科建设还存在一大问题,就是学科基础文献不够明朗。我们知道,音乐学有乐论,戏剧学有剧论,文学有文论,但艺术学理论的基础文献在哪儿呢?这些文献不是不存在,而是长期散落在文、史、哲、艺等诸多典籍中,需要我们专门辑录出来才能让这些文献"浮出水面"。我自己也在做这项工作。文献明朗了,学科基础依据就找着了。这些工作将来还需要不断去做。

第四,对艺术学理论与美学、文学之间的关系认识不足。要把艺术学从美学和文学中独立出来,主要是基于艺术的独立特点,但很多情况下人们对美学开始排斥,也对文学开始排斥,我觉得这种观念也是不对的。就美学、文学以及艺术学理论学科这3个学科之间的关系来讲,大家应该互相支持、携手前行。从不同的角度看清楚艺术规律性的问题,这才是我们要做的事情。所以我们在研究艺术学理论问题时,经常从美学、文学中寻找资源,文学和美学理论在研究过程中也会从艺术学理论学科中寻找资源,这证明它们之间有非常重要的关联。如果忽略了这种关联,对学科发展是不利的。关于艺术学理论与美学、文学之间的关系,已有不少学者讨论过,我在这里就不多说了,希望大家关注这些文章。

第五,研究者对艺术现象的关注仍然不足。我们从近20年发表的艺术学理论相关的文章来看,大多数论文都是从书本到书本,从艺术现象来思考理论问题的文章较少,这对艺术学理论学科研究是不利的。这么多年来,我们在很多情况下都是对西方艺术理论资源的译介和消化。这当然是有价值的,可以丰富我们的理论资源。但仅仅停留于此是远远不够的。还有不少文章是在"炒冷饭",把本已讨论清楚的理论问题再拿来讨论,有时候反而说得更糊涂了。如果仅仅从书本到书本思考理论问题,把理论放在书斋里研究,我们理论研究的价值就体现不出来,理论的原创性也体现不出来。所以我主张艺术学理论学科研究的主流方法当是从现象到理论,无论是历史中的艺术现象,还是现实中的艺术现象,都值得我们密切关注。

第六,艺术学理论学科师资队伍仍然有待加强。艺术学理论学科是较新的学科,从最早的师资到今天的师资,许多人都不是这个学科背景出身的,原来都是学其他学科的。这么多不同背景的人聚在一起,怎样认识艺术学理论研究的目标?怎样主动向艺术学理论学科的目标和方法靠拢?怎样聚精会神集中思考艺术学理论学科本身的问

题?这些是艺术学理论学科师资队伍建设过程中一定要重视的问题。所以,艺术学理论学科师资队伍的建设在未来是一个长期而又艰巨的任务。

四、学科的前景

艺术学理论学科前景是一个较难讨论的问题,因为这个问题指向未来。未来会遇到什么情况,我们也很难预测。但我们可以结合历史发展的趋势、学科的现状和时代的需要来思考。具体来说,我认为大致可以从如下五个方面进行思考。

第一,艺术史和艺术理论的空间非常之大。因为前面所列举的艺术史,还不能够完全从艺术学理论学科视角思考艺术史发展问题,或者说思考得还不足,虽然有几本书出版,但还处在尝试阶段。艺术史的研究方法是什么?用什么样的方法、什么样的理念才能把不同门类艺术发展史的脉络连接起来、描述清楚?这是艺术史研究中一个非常大的空间,需要众多研究者从史学出发来思考,也需要众多研究者用更恰当的方法针对艺术史进行探索。就艺术原理而言,虽然出了不少书,但有突破性的成果仍然非常少,在理论上有创建性的著作到现在还不是很足,尤其是在体系的突破上还存在较大的空间。艺术批评虽然出了两部艺术批评史的著作,但这只是阶段性的成果,还需要更加深入的探讨。艺术批评方法、艺术批评原理涌现出的著作还是非常少的。此外,艺术的跨界决定了艺术跨学科研究的渗透,所以艺术跨学科研究需要投入更多的力量。

第二,应用理论仍待继续探索。虽然艺术学理论对艺术产业、媒介产业、艺术管理已经有不少探索,但深化程度还不足,还需要继续努力。近些年来,艺术人类学出现了不少有价值的成果,这些成果多从艺术实践出发进行研究,阅读起来有血有肉,譬如艺术人类学对乡村建设的关注、对文化传承的关注都体现出较强的应用特征。值得注意的是,艺术学理论在应用理论方面还有更多的领域需要开拓,如围绕艺术知识产权的艺术法规问题、与艺术相关的技术问题、艺术金融问题等,都需要专家们投入精力去研究。

第三,我们所处的时代赋予艺术学理论发展良机。艺术学理论这个学科的综合性、宏观性、包容性,对艺术整个大家族的思考,远远超过了艺术学其他几个一级学科。而我们今天这个时代,比如说技术的变化、媒介的发达、道路交通的发达,国与国之间、人与人之间交流的

密集所引起的"信息爆炸",都会对艺术产生巨大的影响,也会让艺术从传统的状态中演化出新的样式。这些现象都是值得我们艺术学理论学科关注的,也是我们艺术学理论这个学科研究的重要资源。艺术现在不是孤军奋战,它与政治、经济、社会、文化、科技的关系越来越密切。艺术学理论学科在思考这些问题时可以捷足先登,也可以从这些关联上继续发掘,当会产生非常重要的成果。

第四,学科平台需要共建。比如说现在的中国艺术学理论年会,还需要更多兄弟院校的支持,年会的论文质量也需要大家继续努力把它提到更高的水平。同时,与艺术学理论相关的学术研究刊物还太少,不能满足我们这么多师生的需要,还需要创办更多的艺术期刊供师生发表文章,这些都是需要我们共同努力建设的。

第五,学科的研究方法仍然需要大家继续摸索。艺术学理论这个学科的基本方法是比较,但在比较的基础上还有更多的方法可以让我们把艺术现象看清楚,这些都需要大家在研究实践中不断探索。艺术学理论学科的研究方法也决定了这个学科的前景,如果能在方法上不断突破,这个学科在未来的前景就非常光明。

我原来是学中文的,后来专门研究了10多年的戏曲史论。我从东南大学工作起,才开始进入艺术学理论学科领域。起初我对这个学科也是陌生的,甚至也曾怀疑过这个学科。但在学习、研究包括教学过程中,我对这个学科逐渐产生了兴趣。我认为这个学科最大的特点就是让艺术理论充满活力,让理论研究充满想象的快乐。它能让我们突破各种限制,自由烂漫地去思考。所以,我认为这个学科是有价值、有魅力的。我特别希望各位朋友、各位专家、各位同学能够积极投入,学习、研究、建设好这个学科。

《艺术学研究》2021年第1期
(作为本书代序时略有修改)

学科历史

艺术学：诞生与形成

凌继尧

艺术学作为一门独立的学科形成于 20 世纪初期。我国学者最早对国际上这股学术潮流作出应答的是宗白华。20 年代他从德国留学回国任教于东南大学（旋即更名为中央大学），就以艺术学为题作过系列演讲，并写有体系完备的演讲稿①。由于种种原因，艺术学研究在我国长期处于沉寂中，它甚至迟迟未能像它的相关学科，如美学、文艺学、美术学、音乐学等那样取得应有的学科地位。80 年代有些学者呼吁大力开展艺术学的研究，并尽快确立艺术学的学科地位②。90 年代中期，经国务院学位委员会艺术学学科评议组张道一等人的大力倡导，国务院学位委员会在艺术学一级学科中增列了作为二级学科的艺术学。在此前后，我国一些高校如东南大学、北京大学、杭州大学等，分别于 1994 年 6 月、1997 年 9 月和 1998 年 3 月成立了艺术学系。这表明艺术学的学科地位已经在我国得到确立。艺术学这门学科是怎样诞生和形成的？它曾经研究过什么？它怎样从事自己的研究？分析这些问题，有助于我们在新的历史条件下，重新确定艺术学的对象、范畴和研究方法。

① 宗白华.宗白华全集：第一卷[M].合肥：安徽教育出版社，1994.
② 吴火.美学·艺术学·艺术科学[M]//中国艺术研究院外国文艺研究所.世界艺术与美学：第三辑.北京：文化艺术出版社，1984；李心峰.艺术学的构想[J].文艺研究，1988(1)：6-14.

一

德国学者马克斯·德苏瓦尔(Max Dessoir,1867—1947,又译作玛克斯·德索)于1906年出版的《美学与一般艺术学》标明了艺术学作为一门独立学科的诞生。这部著作的内容如它的标题所示,分作两部分:第一部分是美学,第二部分是一般艺术学。这里的一般艺术学,就是我们现在所说的艺术学,"一般"的限定词是为了使它有别于特殊艺术学(如美术学、音乐学、戏剧学等)而添加的。德苏瓦尔的基本出发点是:人对现实的审美关系和艺术活动仅仅部分地重合,因此,研究艺术的学科应当同研究美和对美的知觉的学科区分开来。他反对艺术和美密不可分的传统看法,认为艺术除了表现美以外,还表现悲、喜、崇高、卑下甚至丑。另一方面,审美领域又广于艺术领域,因为审美领域不仅包括艺术现象,而且包括自然现象和现实世界的其他现象。此外,艺术不只产生审美享受,它还有其他一系列功能。一般艺术学应当研究艺术的这种多面性,并以此有别于美学。德苏瓦尔的观点显然有片面性,他大大缩小了审美的领域,对美仅仅作古典主义的解释。我们认为,不能因为艺术表现悲、喜、崇高、卑下甚至丑,就否定艺术和美密不可分的联系。艺术反映现实的审美属性,审美属性不仅包括美,还包括形态上各种各样的丑、悲、喜、崇高和卑下。各种审美属性的统一性在于,它们都是对美的直接肯定和间接肯定。不过,德苏瓦尔的理论客观上具有积极意义,它是对19世纪下半叶欧洲广泛流行的并且得到德苏瓦尔许多同时代人支持的形式主义和唯美主义的一种反动。

德苏瓦尔在自己的著作问世的同一年,创办了和他的著作同名的刊物《美学与一般艺术学》。这是国际性的美学权威杂志,在它的最初几期上发表文章的有移情说的代表立普斯,《艺术的起源》的作者格罗塞,以及康拉德·朗格、里哈德·哈曼、福尔凯尔特等。该刊在第二次世界大战期间于1943年停刊,1951年在斯图加特复刊,现更名为《美学与一般艺术学年刊》。有的美学史家把这份杂志称为20世纪德国美学发展的一面镜子[①]。1913年10月,德苏瓦尔又以"美学与一般艺术学"为主题在柏林主持召开了第一届国际美学会议,来自

① 卡冈.美学史教程:第3卷,第2册[M].列宁格勒,1977:7.

世界各地的代表共525人。当时德国所有著名的美学家几乎都在这次会议上作了报告,其中埃米尔·乌提茨(又译作埃米尔·乌提兹)和哈曼的报告题目也是"美学与一般艺术学"。按照美国美学家托马斯·芒罗的说法,德苏瓦尔和乌提茨是维持德国美学在西方美学中的领导局面的人物①。

"美学与一般艺术学"这种并列、比照的提法反复成为书名、刊物名、国际会议的主题和学术报告的题目,这本身就是耐人寻味的。艺术学脱胎于美学。如果说鲍姆嘉通于18世纪中期使美学脱离哲学而独立,那么,德苏瓦尔于20世纪初期使艺术学脱离美学而独立。德苏瓦尔的主要追随者有乌提茨和哈曼。

乌提茨在《一般艺术学基础原理》(第1卷于1914年出版,第2卷于1920年出版)中主张艺术是一种文化现象,而不是狭窄的审美现象。作为文化现象,艺术表现文化和人的需要的全部丰富性。在他看来,艺术并非审美的局部状况,艺术的本质只有通过它本身才能够被认识。在人的精神生活中,有一种通过观照而直接认识世界的特殊需要。艺术对世界的认识涉及存在的各种价值领域——道德价值,宗教价值,政治价值,审美价值等。正因为艺术是由各种不同领域相互作用而形成的极其复杂的文化产品,所以须要各种不同的方法来研究它,比如价值学方法,心理学方法,文化学方法,美学方法等。在某一门科学的范围内,如在心理学中,或在文化学中,或在美学中,都不能把所有这些方法统一起来。于是,一般艺术学就应运而生,它依据各门学科局部研究的成果,以认识艺术活动的本质。

乌提茨还谈到"一般艺术学"这个概念来源于19世纪德国学者希特纳的美学观点。希特纳的主要著作有《反对思辨美学》和《现代戏剧》等。他尖锐批评黑格尔及其继承者费肖尔的美学(费肖尔在《美学,或者关于美的科学》中试图依据黑格尔美学的基本原理,建立广泛的美学体系)。希特纳认为艺术作为社会现象,是"我们的感性观念、感情和观照的感性表现"。艺术的存在完全不是为了创造美,艺术的目的也完全不是为了享受。1903年出版了斯皮策尔研究希特纳的大部头著作,这部著作对"一般艺术学"概念的形成起了重要的作用。

哈曼在1911年出版的《美学》和1922年出版的《现时代的艺术和

① 朱狄.当代西方美学[M].北京:人民出版社,1984:6.

文化》中，把艺术也看作多层面的文化现象，其中审美因素同实践因素、功利因素、意识形态因素和其他因素浑然一体，因此，必须在广阔的文化史背景中考察艺术的发展。他认为美的本质不同于艺术的本质，只有认识到审美过程的本质，才能够既理解美学和艺术的密切联系，又不把艺术和美混为一谈。哈曼指出，有的艺术在功能上同孤立的审美体验相联系，他把这种艺术称为"体验艺术"（Erlebniskunst）。然而，也有艺术把我们同生活联系在一起。例如，装饰实用艺术就不使我们隔绝于生活，而是使我们与生活紧密地相联系，它使整个生活变成艺术。基于对美和艺术的区分，哈曼主张艺术学的独立。

艺术学的独立运动凝聚着对美学对象的再思考。德苏瓦尔等人认为，传统美学研究两组问题：审美价值和艺术活动。由于这两者的区别，现在有必要把艺术活动单独归入艺术学的门下。我们赞同艺术活动是艺术学的研究对象，但是不赞同把艺术活动从美学的对象中切割出来。既然美学的对象是审美价值，那么，它就不能不研究艺术，因为艺术也是一种审美价值，而且是非常重要的审美价值。美学和艺术学都研究艺术，那么，它们的区别在哪里呢？区别在于它们的研究角度和方法不同。美学研究各种审美价值（包括艺术）的普遍规律，艺术学研究作为审美价值的艺术价值的特殊规律。这是一般和个别的关系问题。美学从哲学的高度来研究艺术，其研究带有哲学意味，美学研究比较思辨、抽象。而艺术学研究艺术时，只是在某一方面或某种程度上涉及美学范围，具有不自觉的美学性质，艺术学研究比较实证，具体，它比美学更加关注艺术实践。艺术学所产生的历史背景决定了它在研究方法上的特点。

二

艺术学在19世纪欧洲美学，特别是19世纪下半叶德国美学中孕育而成。它的产生绝非某些人心血来潮的偶发奇想，而是具有坚实的基础、鲜明的时代特征和深刻的历史原因。我们认为，这些原因至少表现在四个方面。

首先，艺术学的产生是研究艺术的科学自身发展的内在需要。实证主义思维方法在19世纪的广泛传播导致美学逐步脱离哲学，而与某种具体的知识领域，如心理学、生理学、社会学、语言学、特殊艺术学（美术学、音乐学、戏剧学等）结合起来，美学开始利用这些知识

领域的方法论,从而产生了心理学美学、社会学美学等。哲学美学在19世纪下半叶失去了它往昔的主导地位。自从蔡沁（发现"黄金分割"对快感的重要意义的心理学家）、费希纳、冯特、立普斯等人的著作问世后,心理学美学成为一种很有影响的美学流派。既然艺术创作和审美知觉是一些心理过程,既然这些心理过程又由某些生理机制的活动加以保障,既然在这个领域中无意识、联想和想象具有特别重要的意义,那么,心理学美学能够揭示艺术创作和艺术知觉过程上的某些规律。以居约、拉罗为代表的社会学美学在同传统的哲学美学和新潮的心理学美学的争论中形成,它从社会学理论中吸取了许多有价值的内容以说明艺术创作和审美知觉的社会决定性。同时,在社会学和心理学的交界处又形成了社会心理学,它对艺术创作和审美知觉问题作社会心理学阐释。A.希尔德布兰德、汉斯立克等人则从哲学美学返回到特殊的艺术学美学,他们把美学完全消融在某种艺术的历史研究和理论研究中(汉斯立克于1853年出版的《论音乐美》就把美学消融在音乐学中)。这种研究具有一定的优势：通过总结艺术活动的具体过程,积累了丰富的有价值的材料；然而也有它的局限性：把艺术活动还原成某些技术制作过程。

　　研究艺术的学科增多了,但对艺术的研究也分散了。并且,这些学科彼此竞争,都觊觎独擅艺术研究的专有权。为了艺术科学的发展,有必要综合各种研究艺术的方法。而德苏瓦尔、乌提茨和哈曼等人正是力图通过建立一般艺术学,来综合艺术研究的心理学方法、社会学方法、哲学方法和特殊艺术方法。不管他们的综合在多大程度上是达到辩证的统一,或者还仅仅是机械的拼凑,然而他们的尝试是可贵的、有价值的,顺应了艺术科学的内在发展需要。

　　其次,艺术学的产生是艺术实践对理论的吁求。19世纪欧洲美学不仅出现了对哲学的离心倾向,而且有人如费希纳更是企图用"自下而上的美学"来消解、替代"自上而下的"思辨的哲学美学。费希纳作为心理学美学的创始人,把研究重点放在审美学的客体的结构上,而心理学美学的其他代表如立普斯、冯特等,则把研究重点放在知觉主体的行为上。尽管他们的侧重点不同,但是他们从具体的审美经验出发来从事自己的研究却是一致的。心理学美学有它的局限性,然而从具体事实出发的研究方法却引起其他理论家的共鸣。"自下而上的美学"不仅限于心理学美学,另一些直接面对艺术事实、与艺术实践密切联系的艺术理论家也把自己的美学叫作"自下而上的美

学",或曰实践美学。这派理论家的代表有泽姆佩尔和费德勒。泽姆佩尔是建筑师,他于1863年出版的巨著《技术艺术和构造艺术的风格,或实践美学》,不是追随"纯美学"解释艺术形式,而是"自下而上地"研究它,即根据形式的主要组成部分和基本条件(如观念,力,材料和手段)来研究形式。因此,他对"一般工艺学"情有独钟,并以此著称于世。

费德勒被乌提茨称为"我们现代形式的艺术学之父",日本竹内敏雄编的《美学事典》也把他视为"艺术学之祖"①。费德勒和泽姆佩尔的理论观点截然对立,然而他们在密切联系艺术实践方面却是一致的。费德勒的理论首先是面向艺术家的,他把自己的理论也看作一种实践美学。如果说泽姆佩尔通过对艺术作品,特别是工艺品和艺术工业产品深入的实证分析来建立自己的形式理论,那么,费德勒的理论则同19世纪下半叶两位著名的艺术家——画家汉斯·马雷和雕塑家阿道夫·希尔德布兰德的艺术创作活动密切联系。费德勒对他同时代绘画中自然主义庸俗的酷似和经院主义臆想的理性深为不满。他认为这两种极端性的原因是把异于艺术的方法施用到艺术中来。他主张艺术摆脱同现实实践生活的联系,而成为崇高抽象的、静止的、超时间的,它不诉诸大众,而诉诸永恒。这样的艺术类似于柏拉图的理式世界,它不应该再现现实,也不应该逃避现实,而应该创造新的现实。为了完成这个任务,艺术家应该发展在现实事物中看到它们的极端状态、它们的绝对原型的能力。费德勒的观点隐含了抽象派的雏形,对20世纪初期的艺术理论和艺术实践产生很大影响。虽然费德勒号召艺术家创造现实,但是他坚决反对主观随意性,并仍然坚持绘画的再现本质。马雷和希尔德布兰德的艺术创作体现了费德勒的理论。这两位艺术家和费德勒都是爱好意大利文艺复兴艺术的"罗马小组"的成员。马雷在《黄金时代》等作品中,借用古希腊罗马艺术的寓意形象,力求用纯粹的造型手法(和谐的节奏感、彩色的塑形)来表现抽象的艺术理想。尽管实践美学的一些观点值得商榷,但是这派理论家密切联系当代艺术实践的研究活动,在某种程度上催化了艺术学的诞生。

再次,艺术领域的扩大促使艺术学从美学中独立出来。19世纪末到20世纪初艺术的领域拓展了,它超出了传统美学所研究的纯艺

① 李心峰.现代艺术学导论[M].南宁:广西教育出版社,1995:212.

术（绘画、雕塑、音乐、舞蹈、戏剧等）范围，吸纳了各种各样的工业文明产品，这些产品把技术活动、交际活动和其他活动同艺术活动和审美活动结合在一起。传统美学对它们往往持高傲的轻视态度。而一般艺术学正是要理解这些和生活实践相联系的艺术，揭示其结构，确定其在艺术世界和社会生活中的地位。哈曼在1911年出版的《美学》中首次从美学的角度分析了广告艺术。广告艺术把功利功能、商务功能和审美功能结合在一起。令人瞩目的是格罗皮乌斯于1919年在德国创立的包豪斯学校，它培养建筑师和工业设计师。包豪斯深受由卢梭开创的，由席勒、罗斯金和莫里斯发展的欧洲美学中的一种思潮的影响，力图消除资本主义大生产中日益加深的艺术和生活实践的脱节。它不是要求艺术家通过装饰从外部来美化物质世界，而要在技术创造活动中充分展示人文精神。这项任务不是传统艺术所能胜任的，也不是工程技术所能完成的。于是，出现了艺术的新家族：作为艺术和技术相结合的工业设计。格罗皮乌斯把包豪斯的基本任务确定为：在综合性的工作中创造过程成为不可分割的整体。工业设计师应该在新的条件下复兴中世纪手工艺者活动的完整性，中世纪手工艺者既是艺术家，又是设计师，还是产品的制作者。格罗皮乌斯写道："建筑家、雕塑家和画家们，我们应该返回手工艺！再也没有'作为职业的艺术'，艺术家只是高级手工艺者。"①为什么"再也没有作为职业的艺术"呢？因为包豪斯不仅要创造对象的形式，而且要按照和谐和平等的理想建设生活。它把艺术从一种特殊的职业活动变成对生活进行审美改造的巨大创造力。这种思想显然受到费德勒关于艺术是合规律的创造的理论的影响。艺术是一种创造的思想，为20世纪艺术文化的发展开辟了广阔的前景，成为现代建筑和工业设计的理论基础和实践基础。

促使艺术学产生的最后一个原因，是艺术的实证研究成果，这特别表现在艺术的人种学研究上。艺术的人种学研究的著名代表是德国的格罗塞、毕歇尔和芬兰的希尔恩，他们把目光集中在艺术的历史生成方面，着力研究艺术起源问题。格罗塞在《艺术的起源》（1894年）中坚决要求把史前时代的艺术创造纳入艺术科学的视野。他阐明了原始艺术的多功能性，表明原始艺术的产生完全不是为了纯审美目的，而是为了某种功利目的。例如，原始社会的花纹图案具有的

① 格罗皮乌斯.建筑的疆界[M].莫斯科，1971：225.

不是审美意义,而是实践意义,它首先服务于交际的目的、信号目的。并且,原始社会猎人的审美能力,如敏锐、灵活等,是在生存斗争中发展起来的,艺术的起源就有赖于这种生存斗争。毕歇尔在《工作和节奏》(1894年)中说明了音乐的产生和劳动过程的深刻联系,他也支持原始艺术的多功能性的观点。在原始社会,劳动与不停顿的、均衡的动作的无限重复有关,这种重复创造了节奏感。毕歇尔以大量例证,表明劳动和舞蹈的一致性,而歌咏是劳动过程、文化礼仪和祭祀活动的组成部分。总的说来,这派学者的研究成果成为实证的艺术学研究的典范,对艺术学学科的形成具有重要意义。

三

艺术学在德国的产生不是一个孤立的现象,它得到欧洲其他国家的学者、特别是维也纳艺术学学派的积极呼应。这派的主要代表是瑞士的韦尔夫林,以及奥地利的利格尔和捷克德沃扎克(著名的艺术社会学家豪塞的老师)。

韦尔夫林所受的影响主要来自两个方面:一是他的老师——瑞士文化史家和文化哲学家布克哈尔特;二是我们在上文中提到的"罗马小组",韦尔夫林在意大利旅行期间为自己的著作《文艺复兴和巴洛克》(1889年)准备材料时访问过"罗马小组"。这种影响也主要表现在两个方面:(1)韦尔夫林对文艺复兴艺术产生稳定的兴趣,因为布克哈尔特和"罗马小组"都是意大利文艺复兴艺术的爱好者。(2)韦尔夫林把注意力集中在艺术形式问题上。"罗马小组"成员费德勒的理论主旨是使艺术脱离非审美成分,把目光仅仅集中在审美价值上。他还把艺术看作合规律性的创造。韦尔夫林继承了这种理论传统,认为艺术形式是艺术活动的主要创造因素。

为了描述艺术形式的进化,韦尔夫林提出著名的5组对应概念:线条性和绘画性,平面性和深刻性,闭锁形式和开放形式,整一性和杂多性,明晰性和非明晰性。他认为这些概念对于审美是中立的,每一种概念在观照美和创造艺术价值方面具有同样的可能性。借此,他几乎以自然科学的准确性说明了文艺复兴艺术和巴罗克艺术之间的区别。文艺复兴艺术线条轮廓清晰,被描绘对象平面配置,形式具有闭锁性、整一性和明确性。而巴罗克艺术则相反,轮廓显出变幻莫测的朦胧,形式表现出内在的深邃、杂多和不明晰。以一组或几组相

对应的概念来划分艺术发展的类型,这种做法在欧洲美学史上曾经有过。例如,席勒的"素朴的诗"和"感伤的诗",尼采的"酒神精神"和"日神精神"等。并且,在20世纪欧洲艺术学中,这种做法也屡次得到重复。

利格尔多次自豪地声称自己是实证主义者,他不相信各种理论思辨。他的艺术史哲学的基本概念是所谓"艺术意志"(Kunstwollen)。不过,他本人并没有对这个概念作出准确的说明。因此,这个概念显得含混而不确定。它是表示艺术活动的历史更替的一种集合性称谓,大体上相当于体裁、风格之类,一个时代的艺术以此不同于其他时代的艺术。利格尔尖锐地批判了泽姆佩尔关于艺术风格的进化取决于材料、技术和功能的观点,但是他本人又陷入另一个极端,完全取消了艺术意志的客观决定性问题。至于艺术意志如何发挥作用,利格尔认为,存在着两种截然不同的艺术表现方式,它们以两种不同的艺术知觉类型——触觉和视觉为基础。相应地,他区分出艺术对世界的两种不同的关系——客观关系和主观关系。

德沃扎克师承利格尔,然而他修正了他的老师理论中艺术意志的概念。他把艺术史摆在精神文化史首先是宗教史和哲学史中来考察,把艺术发展史看作精神发展史的一个组成部分,强调研究艺术史时要具备一般精神史的丰富知识,并充分考虑到这些精神前提。他在《中世纪艺术概念》中详细描述了中世纪的整个精神氛围,当时占统治地位的是"唯灵论唯心主义",它和近代"泛神论和世俗唯心主义"截然对立。两种不同的精神氛围造就了两种完全不同的艺术。他令人信服地表明,只有把艺术史当作精神文化史的有机组成部分来研究,才能够对它作出准确的理解。对精神文化的分析固然可以导致对它所包含的艺术作出解释,而逆向思维也是可能的:对艺术的分析可以导致对文化的理解。德沃扎克通过分析文化发展的各个方面,得出结论说,在历史发展过程中,不仅艺术的风格、形式、它原初的任务得到改变,而且我们关于艺术的概念,关于艺术在其他文化现象中的地位、艺术的社会存在方式的概念也得到改变。

艺术学一经诞生,在世界许多国家得到不同程度和不同方式的发展,既表现出普遍性,又表现出时代性和民族性。艺术学的学科地位在我国得到确立后,1996年中华美学学会和东南大学艺术学系联合创办了《美学与艺术学研究》丛刊。它和90年前德苏瓦尔创办的《美学与一般艺术学杂志》在名称上的暗合,表明了美学和艺术学固

有的内在联系,同时也表明我国美学界和艺术理论界团结合作,以改善我们美学和艺术学研究现状的决心。正如《美学与艺术学研究》主编汝信和张道一在发刊辞中所指出的那样:"就美学研究而言,有一个时期主要局限于美的哲学的探讨,跳不出抽象概念的圈子。就艺术理论研究而言,则往往局限于分门别类地进行研究(如绘画的历史及理论研究、音乐的历史及理论研究等等),缺少整体的宏构,以总结和概括各门艺术的一般原理、共同规律各自特征的艺术学,基本上属于阙如。"①《美学与艺术学研究》的创办,对于推动我国美学和艺术学研究,必将起到积极的作用。

——选自《江苏社会科学》1998年第4期

① 汝信,张道一.美学与艺术学研究[M].南京:江苏美术出版社,1996:1.

20世纪前期中国艺术学学科研究评述

陈池瑜

20世纪上半叶,艺术学学科建设取得了一定成果,除关于艺术本质特征的研究论文外,艺术原理、艺术概论和艺术学概论的专著开始陆续出版,建立起艺术学基础理论的初步体系,此外,关于艺术学学科建设与发展的专题研究也开始展开,所有这一切都促进了中国艺术学的发展。

中国关于艺术原理的基本体系,曾受到日本艺术理论的影响。日本艺术理论家黑田鹏信著有《艺术概论》《美学纲要》《艺术学概论》,后两本书由俞寄凡翻译,商务印书馆出版。《艺术概论》则由丰子恺翻译,开明书店1928年出版。丰子恺翻译的这本《艺术概论》是为立达学园西洋画科一年级学生上课所用。"予因其书论艺术全般,以简明为旨,适于通俗人观览;又念中国似未有此类书籍出版,遂以讲义稿付印。"①该书确系一部讲述艺术一般原理的著作,所分章节包括艺术的本质、艺术的分类、艺术的材料、艺术的内容、艺术的形式、艺术的起源、艺术的制作、艺术的手法与样式、艺术的鉴赏、艺术的效果(作用)。这一体系基本上持续到今天我们的艺术概论教学过程中,包括了艺术理论中的一些基本的重要的问题。俞寄凡编著的《艺术概论》1932年由世界书局出版,本书分总论、艺术之独立性、艺术之社会性三大部分,在总论中探讨艺术的本质特点,认为艺术品是可以用视觉来认识的人工成品,绝对不触及功利目的,艺术品必为内具美

① 丰子恺.艺术概论·译者序言[M]//黑田鹏信.艺术概论.上海:开明书店,1928.

的价值之形体。本书对艺术和自然的关系、艺术的起源、艺术的社会任务、艺术的创作、艺术家表现共同情感等问题进行了探讨,是一本谈论艺术专题问题的著作。

20世纪30年代至40年代,用唯物史观研究艺术理论的著作开始出现,并且理论性和逻辑性较强,因而这些著作的出现对中国20世纪前期艺术学学科建设起了重要作用。张泽厚写作了我国第一本以艺术学命名的著作《艺术学大纲》,1933年由光华书局出版。该书论述艺术的一些基本理论,观点鲜明。他从经济基础上层建筑理论出发,认为艺术和其他物质产品一样,受到社会生产力的制约,因而艺术的变动基于经济生活的变动。同时,艺术的发展还同政治、法律等其他上层建筑的发展互相联系。因此,作为上层建筑之一的艺术其任务就是认识生活、组织生活、促进社会合理地发展。该书还探讨了艺术与宗教、艺术与科学的关系,作者还批判了当时西方流行的现代艺术流派。

在艺术学研究中,出现了理论价值较高、体系周全的著作,其中蔡仪的《新艺术论》具有代表性。这部书是1941年至1942年写成,并于1942年出版,新中国成立初再版,后又于1958年由北京作家出版社出了第三版。可见此书在新中国成立前后这一段时期产生过较大影响。该书试图用马恩文艺观、哲学观作指导解决一些艺术难题,多处直接援引马、恩语录,惜限于当时条件,未注明马克思、恩格斯的名字。该书建立起一个新的艺术理论体系,以辩证唯物主义认识论、现实主义论和典型形象论为其主要的理论基础。本书和前面介绍的黑田鹏信的《艺术概论》体系有了较大差别,蔡仪是根据自己对艺术的研究和观点来建立艺术论体系,他把艺术看成一种认识,这一认识的基础是现实的社会生活,艺术既然是一种认识,也就是一种社会意识形态,艺术家对现实的认识,还要通过一定媒介手段、形式技巧加以表现,所以艺术是一种认识的表现,这是他关于艺术的根本观点,基于这种观点,蔡仪讨论了艺术理论中的一些重大问题,十分鲜明地表明自己的观点。他将概念分为抽象性概念和具象性概念,具象性概念具有形象直观性,因而可以描绘感性形象,艺术认识的特质在于用智性制约感性,以个别显现一般,这些观点都具有一定的创新意义。至于现实主义理论和典型理论更是蔡仪艺术理论的一大特色。此外,蔡仪对艺术美及艺术批评也做了研究。总之,《新艺术论》建立了一个具有特征的现实主义艺术理论体系,是中国学者试图运用辩证

唯物主义和马克思主义认识论与文艺观来分析艺术问题、建立艺术理论体系的一次有益尝试。其中有些观点新中国成立后直到20世纪80年代初都是我国文艺理论中所认同的重要理论观点。《新艺术论》标志着我国的艺术学基础理论研究走向成熟，显示了我国艺术学基础理论与西方和日本的同类著作的不同特色。当然今天看来该书中也存在一些机械论因素，对典型论还待深入研究，未能更多地分析绘画、雕塑等具体艺术种类，这也是一大缺憾。

其他作者所出版的艺术理论专著和编著还有林文铮的《何谓艺术》(1931年光华书局出版)、钱歌川的《文艺概论》(中华书局1935年出版)、向培良的《艺术通论》(商务印书馆1937年出版)、潘澹明的《艺术简说》(中华书局1948年出版)、萨空了的《科学的艺术概论》(春风出版社1948年出版)等，这些专著都从不同侧面对艺术理论研究作出了一定的努力。林文铮的《何谓艺术》一书共收录15篇论文，其中《何谓艺术》一文，借鉴参考西方当时流行的有关艺术本质论而加以自己的探讨，是新中国成立前我国学者研究艺术本质最高水平的论文之一。钱歌川的《文艺概论》共分四章，即艺术概论、文学概论、美术概论和音乐概论。这是一部体系性比较强的艺术理论专著。向培良的《艺术通论》对艺术的本质特点、内容和形式作了探讨，他认为"艺术是情绪之物质的形式"，艺术是情绪的表现，表现的方法和此种方法所派生的结果就是形式。萨空了的《科学的艺术概论》，从普列汉诺夫关于艺术的基本观点出发，认为艺术是一种社会现象，决定艺术的价值的是现实的社会生产形态，反对为艺术而艺术，主张艺术为人生。这说明，唯物史观之艺术论在20世纪前期对中国艺术学基础理论研究发生了较大影响，应该引起我们的重视。

对艺术学或艺术科学从学科上进行系统研究的是陈中凡(1888—1982)。陈中凡在中国古代诗词、小说、戏剧及艺术史方面的研究均取得了较高的成就，他是中国最早提出艺术学和艺术科学这一学科的学者之一。1943年9月出版的《大学月刊》第2卷第9期上刊发了他的长篇论文《艺术科学的起源、发展及其派别》，此文开宗明义对艺术学或艺术科学进行了概括：

艺术科学(Science of Art)，或简称艺术学，是对于艺术作科学的研究，即研究艺术的发生、发展、转变和内容、组织诸规律，并寻求其与社会各因素间因果关系之科学。这一部门的成立，虽是近百年的事，但关于艺术的研究，则起源于两千余年以前。

他将艺术科学的发展共分三个时期,即,一是由希腊、罗马至文艺复兴时期,为艺术论时期;二是18世纪至19世纪初,为艺术哲学时期;三是19世纪后期至现代,为艺术科学时期。他对艺术这门科学在西方的形成和发展作了概括,揭示出艺术科学发展的一般规律。该文第一部分论述从柏拉图、亚里士多德到文艺复兴时期的达·芬奇的艺术理论和绘画理论,第二部分着重论述从康德、席勒、谢林到黑格尔的艺术哲学,第三部分则论述19世纪由艺术哲学的研究转到艺术科学的探讨,并介绍各种艺术科学的流派。这些流派有立普斯、布洛、弗洛伊德等人的心理学派,谷鲁司、浮龙李的生理学派,达尔文为代表的生物学派,格罗塞为代表的人类学派,居友、霍升斯坦因的社会学派,马克思、普列汉诺夫、弗里契之经济学派。陈中凡认为艺术研究既属于"含有社会科学意义",而又"以人类为研究之开端的"科学,"故不能不综合心理、生理、人类、社会各学科做基础,才能研究这一部门。""艺术科学的目的,不在为了应用来解释某一问题,而是为了寻求艺术来源和其发展的法则。只要能显示出社会文化的某种形式和艺术某种形式中间所存在的规律而且固定的关系,艺术科学就已经尽了它的使命。若拿这些形式和关系之内在的本质问题,或艺术历史过程中所显现的动力问题来质问艺术科学,艺术科学是可以存而不论的。"陈中凡的这篇论文中所说的"艺术科学",包括西方古代至文艺复兴时期的艺术理论,18世纪至19世纪的艺术哲学及19世纪至20世纪初的艺术科学,而重点在于介绍和探讨"艺术科学"时期各派的观点,间或发表自己的评价。虽然此文是以西方艺术学的发展为主要内容,没有对艺术学或艺术科学本身的体系、研究内容或对艺术的本质特点提出独自观点,但在评介西方现代艺术科学流派时,亦发表了一些有价值的意见,如关于艺术学研究,要综合心理学、生理学、人类学和其他社会科学研究方法进行研究,这对于艺术学方法论来说是有价值的。此外,他对社会学方法和经济学派艺术论十分重视,认为对艺术研究不能仅从生物学的个体来进行,不能仅从自然中去寻找艺术的原因,而应从社会中去寻找,"研究艺术当注意它的社会环境和其时代风格,才能予以正确的解释",陈中凡将马克思、普列汉诺夫、弗里契的艺术论称为"经济学派",他对这一学派的评价有自己的见解,今天读来仍有一定的意义:

　　至经济学派则说艺术是生活的一种反映,要理解艺术怎样地反映生活,应当先理解生活的机构是以经济为基础,文化是经济基础的

上层结构,意识形态又是这上层结构的反映。艺术虽不是直接地为经济所决定,却间接地为这经济基础上系列的媒介关系所决定的,故研究艺术科学对于这一系列的媒介关系不可忽视。如果只固执着经济关系这一条件,把其他个人的和环境的诸因素一概抹杀,那就和观念论者只注重作者的天才个性,蔑视其他的社会环境和时代关系,是一样的陷于一偏之见,不能得到正确的理解。总而言之:社会是个人的集体,个人又是一定的历史条件和社会环境的产物,两者是互相联系的,互相依存的,故必综合各派的学说才能正确理解艺术科学这一部门。

陈中凡既指出经济学派艺术论的科学之处,同时也指出不能用单一经济原因解释艺术,强调综合各派从不同角度研究才能正确理解艺术规律。陈中凡的这篇艺术学论文,可以看成西方艺术学发展的大纲,为我们进行更深入地研究这一学科提供了线索,在我国艺术学学科建设中,此文是一份重要文献。

另一位美学家马采(1904—1999)在20世纪40年代对艺术学进行了比较系统的研究。马采是我国20世纪第一代美学家,1921年留学日本,1927年在京都帝国大学文学部哲学科,师从深田康算和植田寿藏,专攻美学。1933年回国,担任中山大学教授,1952年调北京大学担任哲学、美学教授,曾与朱光潜、宗白华、邓以蛰三人合开美学专题课,1960年调回中山大学。1994年出版了他的《哲学与美学文集》,1997年又出版了他的《艺术学与艺术史文集》。后一本文集收入了马采40年代写的六篇艺术学论文,即:《从美学到一般艺术学》《艺术学的对象——艺术》《艺术的创造者——艺术家》《艺术活动——创造与观照》《艺术美的类型》《艺术源流——发生与发展》。这六篇论文,均以"艺术学散论""之一"——"之六"为6个副标题。作者在《艺术学与艺术史文集》后记中说,其中艺术学散论6篇,是著者40年代初写下来的,第一篇曾于1941年以《艺术科学论》为题,在《新建设》第二卷第九期发表,其他各篇收入美学讲稿。这六篇系列论文,对艺术学的成立、艺术的本质、艺术活动、艺术美的类型、艺术的起源等艺术学主要问题,做了比较扼要的叙述。第一篇《艺术科学论》在1941年发表,比陈中凡关于艺术科学的文章发表还早二年。

马采虽然在日本留学13年,但他同时对德国近代美学和艺术学十分熟悉,他的艺术学有关观点借鉴德国近代学者的理论。艺术学独立成为一门科学是德国美学家菲特莱(Konrad Fiedler,又译作康

拉德·费德勒)1867年发表的论文《论造型艺术作品的评价》中提出来的。1900年格罗塞(Ernst Corosse)出版的《艺术学研究》一书中提出艺术学就是我们所能理解的各种艺术现象的认识,即对艺术的本质、起源及作用的认识。1906年德索(Max Dessoir)出版了《美学与艺术学》一书,主张将美学与艺术学分开研究,提出一般艺术学的概念,后来乌铁茨(Emil Utitz,又译作埃米尔·乌提兹)又出版了《一般艺术学基础原理》,论述一般艺术学的独立性。马采通过考察艺术学发展过程和这些艺术学家的观点后,概括出艺术学的对象:

艺术学就是研究关于艺术的本质、创作、欣赏、美的效果、起源、发展、作用和种类的原理和规律的科学。这是艺术学的目的,同时也是艺术学的意义。

马采将对艺术作品的研究称为艺术史,如绘画史、音乐史,"艺术史研究艺术的生成和发展的历史事实和艺术的形式、内容的变迁的问题,目的在于确立艺术的事实,在学术研究上代表客观具体的倾向,可以称为事实艺术学。"和艺术史对立的是艺术理论,处理艺术的一般现象,在学术研究上代表主观抽象的倾向,马采将此称为基础艺术学。

马采还根据冯德的科学分类法,即体系论的、现象论的、发生论的三分法,把艺术学分为艺术体系学、艺术心理学、艺术社会学三种。即以艺术种类的发生、各种艺术的特征、异同和亲属关系等为研究的主要对象就是艺术体系学;以艺术创作、欣赏和艺术美为研究的主要对象的是艺术心理学;以艺术的起源、发展和社会作用为研究的主要对象的就是艺术社会学。马采在文中对艺术学的这三个分支进行了分别探讨。可以说,他的这篇论文,勾画出了艺术学体系的大致轮廓。

20世纪前期中国艺术学研究,在艺术社会学和艺术心理学研究方面也取得了显著成果。

岑家梧是我国著名的民族学家、人类学家和艺术史家,他对中国古代艺术史、少数民族文化的研究取得了很高的成就,对艺术社会学亦从学科方面进行探讨,他于1943年底写作《论艺术社会学》(载《中国艺术论集》,考古学社1949年出版)一文,对艺术社会学作了较为系统的概述,是研究艺术社会学的一篇重要论文。岑家梧认为,艺术学正式成为一种科学体系,实自艺术社会学开始。他对艺术社会学的界定是:"所谓艺术社会学,乃应用社会学的科学方法,以艺术为社会

现象的一种,探讨其发生、发展与社会各现象间的因果关系。"

岑家梧对艺术社会学的研究内容进行了概括,包括五个方面,其一为艺术起源问题,和模仿论、游戏论等不同,艺术社会学认为艺术发生的动机为着社会的需要,以社会功能代替本能冲动来说明艺术的起源;其二为艺术的本质问题,即从社会生活来考察艺术的本质;其三为艺术的进化问题,即认为艺术的进化是随着社会的进化而进化的;其四为艺术进化的阶段问题,认为艺术的演进是经过巫术的、宗教的、政治教育的及娱乐的四大阶段;其五是艺术天才问题,艺术社会学者反对把天才看成纯天赋的产物,认为天才不过是社会的产物而已。岑家梧对艺术社会学的内容进行概括和评述,基本上对艺术社会学的这些观点是肯定的。认为近百年来"艺术社会学者在着重艺术与社会关系的分析研究,指出艺术发展的规律性,使艺术学的研究,逐渐脱离了玄学的范畴,这是这派学者重大的贡献"。岑家梧认为近代艺术学的发展得力于艺术社会学的研究,艺术社会学以其本身运用的社会学之科学方法,使艺术学加强了其科学性,他指出:"艺术学在过去之所以能一步一步地跑进科学的堂奥的,可说大部分由于艺术社会学之赐,而今后艺术学之能正式成为一种系统的组织的科学,还有赖于艺术社会学的支撑,因之,艺术社会学近年极为社会学者所重视。"岑家梧认为所谓科学的意义,就是运用各种方法,考察分类比较分析现象,由此所得的知识都可一一得到证验,诸如格罗塞、毕肖尔等人对原始艺术的考查就采取了这样一些研究方法。艺术社会学的研究方法对岑家梧的研究是发生了影响的,例如他对唐代服饰和仕女画的研究就是从社会经济、文化风尚着手进行的,此外他对西南少数民族的文化研究也运用了社会学和艺术社会学的有关方法。岑家梧对艺术社会学的缺点也提出了批评,认为其缺点主要是受到旧式进化论的影响,自达尔文的进化论发表后,各种学说无不受其影响,社会学、人类学上便发生了直线进化论,过于简单化。不过,岑家梧对艺术社会学的前途充满信心:"现在艺术社会学,不管它的本身怎样的幼稚,在将来,它终必能采取更精密的科学方法,吸收更进步的学说的精华,而成为真正科学的艺术学,这确是一种趋势!"

艺术社会学产生已有一百五十年的历史。1847年,比利时的米查尔斯(Michiels)出版了一本弗兰德尔派绘画史,此书考察了如何建立科学的艺术史问题,认为应该把艺术史放在和这一国的"政治的、产业的和社会的发达"的密切的关系上来研究,在他那里已经产生了

艺术社会学的萌芽,后来丹纳(H.Taine)将他的思想作了新的发展,1865年丹纳出版了《艺术哲学》一书,认为:"要理解艺术作品,艺术家,艺术家的集团,就应当明了他们所属的时代风习及一般精神状态。"此后,使艺术社会学进一步发展的是格罗塞,1893年他出版了《艺术的起源》一书,与丹纳研究文明时代的艺术不同,格罗塞是从研究原始民族的原始艺术着手来推进艺术社会学的发展。格罗塞是一位民俗学家和原始文化的研究学者,他研究狩猎原始民族的艺术后,认为决定艺术的根本原因不是气候和"思想的状态",而是经济或"经济组织"。俄国的普列汉诺夫和霍升斯坦因(Hansenstein),在艺术社会学的研究中亦作出了贡献,弗理契(V.Frich)的《艺术社会学》专著,建立起艺术社会学理论体系。20世纪前期,艺术社会学的有关思想,传播到中国后产生较大影响。丹纳的《艺术哲学》由沈起予、傅雷译成不同版本出版,徐蔚南还根据丹纳的《艺术哲学》一书的材料编写成《艺术哲学ABC》于1929年由世界书局出版。胡秋原编写了一本《唯物史观艺术论——普列汉诺夫及其艺术理论之研究》于1932年由神州国光社出版,对普列汉诺夫的生平及他的艺术观和美学观进行了介绍,弗理契的《艺术社会学》由天行译,作家书屋1947年出版,此外法国居友著《从社会学见地来看艺术》由王任叔译,大江书铺1933年出版。这些有关艺术社会学的译著和编著的出版,使得艺术社会学在中国20年代至40年代得以很快发生影响。上面从陈中凡和岑家梧有关艺术学的论文来看,亦基本接受艺术社会学有关观点。可以说,艺术社会学在中国的传播和研究,促进了中国艺术学科的发展。艺术社会学中的一些观点再加上马克思主义关于艺术与上层建筑、经济基础关系的论点,基本上构成我们党从20世纪40年代开始的文艺理论核心内容,有些观点一直影响到现在,研究20世纪中国的艺术学和美学是不能忽视艺术社会学的。

艺术心理学的研究正好和艺术社会学形成对照,如果说我国在20世纪上半叶对艺术社会学的研究主要受唯物史观的影响的话,那么以朱光潜的《文艺心理学》为代表的有关艺术心理学的研究则主要受唯心主义艺术观的影响。朱光潜是我国现当代著名的美学家、美学史家和翻译家。他的代表作之一《文艺心理学》写成于1931年前后,当时他正在法国斯特拉堡大学读书,1933年回国后曾将此书稿作教材在北京大学、清华大学等大学试用,经修改后于1936年由开明书店正式出版。朱光潜早期受到康德到克罗齐形式派美学和表现论美

学的影响,认为美感经验纯粹是形象的直觉,运用克罗齐的直觉论、布洛的"心理距离"原则和立普斯的移情说来分析审美现象与艺术创作,在中国开创从心理学角度研究文艺和美学的先河,创导一种不同于用逻辑抽象方法研究美学的心理研究方法,该书还附载《近代实验美学》三篇,介绍西方近代实验美学流派。这本介绍西洋近代美学的书不时亦包含作者自己的见解,使中国文艺界、学术界能较系统地了解艺术的心理学研究状况,产生较大影响,此外,正如朱自清先生在该书的序言中所说,该书文字如行云流水,自在极了。作者用生动流畅的文字,将各种学说和观点深入浅出地道出来,这也是该书产生广泛影响的原因之一。

正像艺术社会学一样,艺术心理学的研究成果,也有力地推动了中国20世纪前期艺术学学科的发展,或者说,在20世纪前期中国的艺术学是以艺术社会学和艺术心理学为左右两翼向前推进。

——选自《文艺研究》2001年第4期

关于艺术学升级为门类的缘起、争议和一致意见的达成

王廷信

　　自 2002 年起,以国务院学位委员会第三、四届艺术学科评议组召集人、中央音乐学院原院长于润洋教授为首的许多学者就呼吁把艺术学从文学门类中独立出来,作为一个单独的门类来设置。这种呼吁持续了八年,其间,不少院校的学者都加入到这种声音中来。直到 2009 年下半年,艺术学升级为门类的呼吁才得到了国务院学位委员会办公室的确定性支持,绝大多数国务院艺术学学科评议组成员也对这种支持作出了积极响应,并制定了相应的方案。2010 年 4 月 13 日,国务院学位委员会办公室学科调整工作组成员、中央音乐学院院长王次炤教授在该院召集了全国具有代表性的艺术院(校)长和专家会议。在这次会议上,绝大部分国务院艺术学学科评议组的新、老成员都出席并做了发言,大家就艺术学升级为门类的基本方案达成了一致意见。

　　从学科升级动议的提出到国务院学位办对学科升级的实质性支持是一个漫长的过程,但也是一个促进艺术学思考自身学科地位、学科属性、学科对象和学科方向的过程。

　　根据国务院学位办 1997 年颁发的《授予博士、硕士学位和培养研究生的学科、专业目录》,现文学门类下共有 4 个一级学科,分别是中国语言文学、外国语言文学、新闻传播学和艺术学。艺术学目前隶属于文学门类,是文学门类下的 1 个一级学科,共包含 8 个二级学科。最初把艺术学放在文学门类下,可以说是与艺术学的学科特征基本吻合的。因为学科是一个学术研究和研究生培养的概念,其主要作

用还是体现在学术研究以及研究人才的培养上。此外,艺术学与文学相比影响也比较小。但随着艺术的快速发展,艺术学在文学门类下就受到了诸多限制。首先,其最大的限制就是被"文学化",其学科个性也进而受到文学门类学科制度的限制。其次,在近20年的文学艺术发展过程中,艺术的地位和作用越来越凸显,甚至从广度上已超越了文学。因此,再用文学的学科制度来约束艺术学,就必然会出现不少问题。譬如,对于学科的评价,对于学者的评价,对于学生的评价,对于学术成果的认定,等等。

文学是语言的艺术,文学研究的对象就是以语言文字为表达符号的形象,而艺术学所研究的对象则是以图像、声音、动作以及上述因素综合运用的形象。文学形象依靠人的想象在人的脑海中映现出来,而艺术的形象则是通过人的视听感受感觉出来。针对文学形象的研究可以大量依靠以语言文字表达的论文来表述,而针对艺术形象的研究则不仅仅依靠以语言文字表达的论文表述,许多通过田野调查所得到的图像资料、声音资料以及通过文物考古所得来的实物资料、通过艺术展演所得来的形象资料都能显示艺术学的学术成果。文学资料的种类相对单一,其研究过程相对短暂,而艺术学资料种类比文学要更加丰富,其研究过程也相对漫长。由此可见,不能将文学学者的研究成果与艺术学学者的研究成果放在同一个标准下用量化的方法来衡量。因此,学者们呼吁提升艺术学的学科地位,呼吁把艺术学从文学当中独立出来,升级为一个单独的门类,这样,既符合时代的要求,又符合学科特征的要求。

但在将艺术学上升为门类的过程中,艺术学自身的问题也同时涌现出来。这个问题源于国务院学位办对艺术学升级为门类后下设的一级学科数量的限制。因此,原先设在艺术学属下的8个二级学科如何在升级过程中被体现出来就成为最大的问题。面对这个问题,最直接的做法有两个:一是删减,二是合并。学科制度是体现学科地位的重要标志,目前许多专业艺术院校和综合性大学的艺术院系都是根据现有的学科目录来设置的,如果目录变化了,就直接影响到艺术院校和艺术院系的设置问题。因此,哪些学科可以被删减、哪些学科可以合并就在艺术学科自身引起了争议。

这场争议首先体现在被删减的学科当中。根据国务院艺术学学科评议组的初步方案,原先在一级学科艺术学下的、与一级学科艺术学同名的二级学科"艺术学"被率先删减。其次体现在学科合并中,

原先各自发展的美术学与设计艺术学被合并起来，成为美术与设计学；音乐学与舞蹈学被合并起来，成为音乐与舞蹈学；而戏剧、戏曲、广播、电视、电影被合并起来成为戏剧戏曲广播影视学。说实话，这种方案也是不得已的方案。但即使这个不得已而为之的方案仍与目前的学科设置以及目前艺术院校、艺术院系的设置之间有着诸多矛盾。

二级学科艺术学自1997年设置以来，全国已有东南大学、北京大学、北京师范大学、南京艺术学院、中国传媒大学、中国艺术研究院等6家培养单位培养博士，61家培养单位培养硕士。如果被删减，首先面对的就是这些学生怎么办，如何安置；其次面对的是要不要打破艺术门类之间的壁垒，要不要研究不同艺术门类之间关联性问题，要不要寻找不同艺术门类之间的共通规律，要不要从宏观上来认识艺术现象等问题。而诸多相近学科的合并则使目前的单科艺术院校和艺术院系觉得尴尬，一方面他们认为自己作为一个培养单位没有完整的学科；另一方面他们认为自己的学科与别的学科放在一起无法明确学科重心，在学科线路上显得不够清晰。

二级学科艺术学被删减所引起的震动最为明显。那么为何这个学科被删减呢？许多学者认为，每个艺术门类都有自己的历史及理论研究，因此就不需要一个涵盖所有门类的二级学科艺术学了；另一个原因是国外没有这个学科，中国的学科需要同国际接轨。但二级学科艺术学的学者们对此提出了不同看法。

二级学科艺术学最初是国务院学位委员会艺术学科评议组原召集人之一、东南大学教授张道一先生号召并于1997年在东南大学率先设立的，这个学科的设立得到了当时全国约60位知名学者的支持，其宗旨是要打破艺术门类之间的壁垒、寻找艺术的共同规律、促进不同艺术门类之间的互相影响。经过10多年的发展，二级学科艺术学在学术研究和人才培养方面已取得了初步成效。虽然门类艺术学有自己的历史及理论研究，但长期以来，由于各自局限于自身的门类，许多问题都无法看清。至于国外有没有二级学科艺术学（德国、俄罗斯、日本均有），已不是中国该不该设置二级学科艺术学的理由。与国际接轨的同时，还需要考虑到中国特色。如果单纯地认为国外没有，中国就不能有，就会使中国的学术研究失去自信。问题的关键在于该学科合理与否，有没有相应的学科可以替代该学科。事实证明，经过10余年的建设，尽管二级学科艺术学仍然存在不少问题，但其学

科平台、学科成果都说明了设立这个学科的必要性。而在艺术学升级为门类的过程中,人们对于学科删减与合并的思考其实也是一个十分现实的、属于二级学科艺术学的问题。因此,以于润洋教授、仲呈祥教授为首的部分知名学者都表现出假如把这个学科删减之后的焦虑。2010年3月初,他们在北京召集部分国务院学位委员会艺术学学科评议组成员和专家进一步讨论艺术学升级为门类的方案。这次讨论把二级学科艺术学纳入重新考虑当中。

2010年3月27日,国务院学位委员会办公室学科目录调整工作组秘书、中央音乐学院丁凡教授分别给东南大学凌继尧教授和笔者打来电话,征求对学科升级方案的意见,凌继尧教授和笔者都明确反对把二级学科艺术学删减的做法。因此,丁凡教授希望东南大学草拟一个将二级学科艺术学升级为一级学科的方案。事实上,在此之前相关方案已由中国艺术研究院和南京艺术学院起草过,这次重新起草主要是鉴于东南大学的艺术学学科是国家重点学科。笔者在征求了多位学者的意见后,起草了两个方案,两个方案在学科名称上都倾向于采用"基础艺术学"的称谓。因为"基础艺术学"表现出对艺术的基本脉络和基本原理进行研究的特点。作为针对所有艺术门类的最基本的脉络和原理进行研究的学科,"基础艺术学"从名称上可明显区别于门类艺术学。为谨慎起见,2010年3月31日,东南大学在北京召集全国10余所院校的20余位知名学者针对这两个方案进行论证。经过大家论证,倾向于第二种方案。会后,笔者进一步吸收了专家们的意见,修订之后于4月6日提交给了丁凡教授。

2010年4月13日,在中央音乐学院院长王次炤教授召集的全国艺术院校院(校)长和专家的工作会议上,仲呈祥教授向大家通报了近期与国务院学位委员会办公室主任张尧学院士协商的结果,提出了把艺术学升级为门类后下设5个一级学科的较为确定的方案。这个方案包含基础艺术学、音乐与舞蹈学、美术与设计学、戏剧戏曲学和广播影视学共5个一级学科。针对这个方案,虽然许多单科艺术院校代表提出了不同看法,但出于学科升级整体目标大局的考虑,大家通过了这个方案。会议委托国务院学位委员会艺术学科评议组召集人、中国美术学院人文学院院长曹意强教授牵头对这个方案进一步完善后上报国务院学位办。最后,于润洋教授发表了自己的看法。他说,虽然许多单科艺术院校觉得学科合并会有不少问题,但总体上艺术学的学科地位还是提高了,相近学科合并后从原则上不会对学

科发展产生负面效应,也不影响各单科院校建设自己的学科。他高兴地表示,今天是个值得纪念的日子。艺术学学科升级为门类主要是考虑到维护艺术学学科自身的特点。本项工作自2002年就开始努力,今天终于有了希望。艺术学学科升级为门类后将会大大推进艺术学学科的发展,也将会有力推动我国艺术事业的繁荣昌盛。本次会议之后,受丁凡教授叮嘱,笔者参照原先由中国艺术研究院和南京艺术学院起草的方案,并征求了张道一教授、凌继尧教授、黄惇教授、夏燕靖教授、李心峰研究员的意见,对方案作了完善(见附录),于2010年4月16日提交给了丁凡教授。这个总的方案就是把艺术学升级为门类后下设5个一级学科(基础艺术学、音乐与舞蹈学、美术与设计学、戏剧戏曲学和广播影视学)的最终确定的方案。

附录:基础艺术学一级学科设置说明

基础艺术学一级学科设置说明

方案草报拟单位:东南大学
一级学科名称:基础艺术学(或一般艺术学、普通艺术学、宏观艺术学、理论艺术学、艺术学理论)
所属学科门类:艺术学

一、该学科简要概况

基础艺术学旨在打通各艺术门类之间的壁垒,构建涵盖各艺术门类的宏观艺术学理论体系。有关该学科的研究自我国的先秦时期和古希腊时期业已开始,分布于不同的学科当中。有关艺术学问题的研究在美学当中涉猎最多。19世纪末期,鉴于美学研究对象不能涵括所有的艺术现象,德国学者康拉德·费德勒主张把艺术学从美学当中划分出来。1906年,德国学者玛克斯·德索出版了他的《美学与一般艺术学》,并创办《美学与一般艺术学》杂志,从而确立了基础艺术学的基本地位。这种主张得到世界各国学者的响应。我国学者最早于20世纪初致力于该学科的专门研究,代表人物为宗白华、滕固、马采。该学科在原文学学科门类下的艺术学一级学科中属于二级学科艺术学,与一级学科同名,学科代码为050401,设置于1997年。1998年,东南大学率先设置该学科的博士点。迄今为止,该学科

在我国高等院校和科研院所已有61家单位设置硕士点，6家单位设置博士点，1个国家重点学科，13个省级重点学科，2个省级人文社会科学重点研究基地，在读硕士生和博士生约2000余人。

二、该学科培养目标

基础艺术学主要培养研究贯穿于各个艺术门类的艺术的总体规律的专门人才。与各具体门类艺术学不同的是，本学科培养的人才具有较为宏阔的视野和较为综合的素养，可以在更加广泛的范围发挥作用。

该学科吸收的生源为具有较好艺术理论基础的学生。因此，可根据社会需要，选择条件优厚的学校和应用性较强的方向设置少量本科专业，如艺术管理、艺术产业、文化遗产保护等。该学科的人才培养应着重放在硕士生和博士生层次。

基础艺术学的主要方向为艺术史、艺术原理和艺术批评学。

艺术史主要培养研究艺术总体发展历史规律的专门人才。

艺术原理主要培养研究不同艺术门类之间关系进而研究艺术共通规律的专门人才。

艺术批评学主要培养针对艺术价值、艺术思潮、艺术流派、艺术家等艺术创作和其他实践现象进行批评的专门人才。

以上方向在硕士生层次可侧重于基础性教学与研究，在博士生层次则需要更深程度的教学与研究。

三、该学科的主要研究方向及研究内容

基础艺术学的主要研究方向为艺术史、艺术原理、艺术批评。

艺术史主要研究艺术的总体发展脉络和历史发展规律，如艺术的起源、艺术的形成、艺术的发展规律、艺术的发展过程、艺术的未来前景与走向等。与各门类艺术学研究艺术史有所不同的是，基础艺术学的艺术史研究着眼于带有普遍性的艺术观念和艺术形式的发展脉络。

艺术原理是基础艺术学的基础与核心，针对艺术的各种基本理论与实践问题和各门类艺术共通规律，以及艺术学自身的发展与建构等进行理论探讨，如艺术的本质与特性，艺术创作规律，艺术作品的构成，艺术接受原理，艺术传播规律，艺术学自身的地位、作用与建构，以及艺术政策、艺术管理、艺术产业、艺术遗产等领域提出的各种基本的理论与实践问题。

艺术批评学作为"运动中的美学"，主要着眼于艺术在现实社会

文化语境中的实际进程与发展态势，对现实中出现的各种具体的艺术作品、艺术现象、艺术思潮进行富有实践性的批评，引导社会的艺术鉴赏。艺术批评关乎艺术在现实中的健康发展及在社会中的影响与传播，其研究的对象十分广泛，如艺术鉴赏、艺术价值、艺术思潮、艺术风格、艺术影响等。艺术批评一方面针对存在于各个艺术门类中的普遍现象确立评价标准，适时进行批评；另一方面将这种评价标准与各个艺术门类中的具体现象有机结合进行批评。

四、该学科的理论和方法论基础

基础艺术学一方面要以门类艺术学的研究成果为基础，另一方面也要关注美学和文艺学的研究成果。基础艺术学从具体的艺术现象出发，主要采取自下而上、横向比较等方法，探究艺术的本质属性，总结艺术的共通规律。同时，基础艺术学还借助社会学、心理学、人类学、传播学、管理学、经济学、宗教学、民俗学、教育学等学科进行跨学科交叉研究。

基础艺术学下设的三个二级学科的核心课程分别如下：

1. 艺术史：中国古代艺术史、中国现当代艺术史、外国艺术史、艺术史专题、艺术史哲学、艺术史方法论、艺术史学史、艺术思想史、艺术考古学等。

2. 艺术原理：艺术学原理、比较艺术学、艺术社会学、艺术心理学、艺术传播学、艺术教育学、艺术人类学、宗教艺术学、民俗艺术学、艺术管理学、艺术产业理论研究、艺术政策研究、非物质文化遗产学、艺术原理专题等。

3. 艺术批评学：中国艺术批评学、西方艺术批评学、艺术批评方法论、艺术批评专题等。

五、社会对该学科的中远期需求情况及就业前景

在技术高度发达、社会结构趋于复杂、经济全球化背景下，艺术现象越来越纷纭多变，社会对于具有综合性素质的艺术研究、管理、教学和创作等方面的人才的要求也越来越广泛而迫切。单纯的美学人才局限于哲学，单纯的门类艺术学人才局限于各艺术门类自身。因此，在未来数十年乃至上百年当中，从总体上了解艺术与政治、经济、文化、宗教、传播等社会形态之间的关系和熟悉各个艺术门类、懂得不同艺术门类之间关系、了解艺术的本质属性和共通规律的人才将越来越受到社会的欢迎。尤其是近年来，在党中央、国务院的高度重视下，文化建设被提升到增强国家综合实力的重要地位，与文化建

设密切相关的文化艺术产业、文化艺术管理、创意产业、非物质文化遗产保护研究等领域,都急需从总体上谙熟艺术基础理论和共同规律的综合性艺术理论人才。该学科人才就业前景普遍看好,可到文化艺术研究、艺术教育、文化艺术管理、文化艺术遗产保护与管理、报纸杂志图书网络广播电视等各种媒体有关文化艺术的编辑采录等十分广泛的行业、部门就业。

六、该学科的主要支撑二级学科

1. 艺术史(中国艺术史、外国艺术史、艺术史哲学);

2. 艺术原理(艺术学基础、比较艺术学、艺术跨学科研究);

3. 艺术批评学(中国艺术批评史、外国艺术批评史、艺术批评原理)。

七、该学科与哪些现行一级学科密切相关

基础艺术学与美学和门类艺术学密切相关。

美学属于哲学范畴,基础艺术学与美学交叉的内容为对于艺术美感的研究。基础艺术学涉猎美学,但不止于美学。基础艺术学与美学互为参照,互为借鉴,互相促进。

门类艺术学分别是对各个艺术门类的研究。基础艺术学与门类艺术学的关系为普遍与特殊的关系。基础艺术学从门类艺术学中获得经验与实证的基础,门类艺术学从基础艺术学中获得原理与方法论等方面的理论支撑。

此外,基础艺术学与文艺学也有较为密切的关系,其交叉之处主要体现在方法论方面。文艺学主要针对语言艺术进行研究,基础艺术学则针对造型艺术、表演艺术以及与现代媒介相关联的新兴艺术进行研究。

基础艺术学与美学、门类艺术学、文艺学既各自独立,又互相关联、互为补充。

八、新增设一级学科请说明增设的原因和理由

增设基础艺术学主要有如下4个方面的原因和理由:

1. 门类艺术学培养的人才往往以门类为界,拘于一隅、互不往来,无以从宏观上审视艺术、促进不同艺术门类之间的相互影响。因此,增设基础艺术学可加强艺术宏观理论的研究,满足社会对于宏观艺术理论人才的基本需求,促进艺术创作的活跃与繁荣。

2. 基础艺术学与门类艺术学之间可以建构起一个普遍与特殊相互依存、互相促进、共生共赢的科学合理的艺术学学科结构。

3. 门类艺术学无以从整体上与政治、经济、文化、宗教等社会形态之间进行对话，不利于促进国家软实力的提升，使艺术在国家文化事业和文化产业发展中发挥重要作用。增设基础艺术学可以弥补此种缺憾。

4. 基础艺术学便于从整体观念上使艺术与社会成员之间发生关系，增设基础艺术学符合科学发展观的基本要求，可对提高国民的艺术修养和文化素质，对于促进人的全面发展和社会的和谐进步都具有重要的现实意义。

——选自《艺术百家》2010年第4期

还原艺术学理论学科的设置初衷

仲呈祥

我今天的讲题是"艺术史研究中的历史意识和哲学意识",这是研讨会组织者布置给我的,这么大的题目,谁说得清楚? 在此,我想就这个讲题先说明一下"艺术学"这个门类学科的由来,这大概是我们今天来讨论艺术史学科发展问题的根源吧。艺术学升格为门类学科是2011年的事,这前后经历的事有必要向大家说明清楚,我这是给艺术学界的老师、同行和朋友们说真话、述真情、求真理,虽不能至,而心向往之。

"艺术学"学科的由来

这个学科门类叫"艺术学",而没有叫"艺术",至今很多老师还在提这个问题,这段历史是怎么走过来的? 当年,有教授从国外留学回来提出:"这个学科不能称为'艺术学',只能称为'艺术',因为在英语里没有与我们中国艺术学对应的词,在西方学科序列里面也只有'艺术',若一定要有对应,也只是艺术史,这是以造型艺术史为主体的史学研究。"针对这种说法,学位办的负责人就很直率地跟我说:"中华人民共和国国务院学位委员会设置的学科目录,当然是使用汉语,在汉语中'学'是比'术'高的概念,前者指一门学说、学问,后者指一门技艺、技术。13个门类分别称为:工学、理学、数学、哲学等等,都称'学',其他12个学科门类名称都是'学',艺术学科却自贬为'术',在汉语里就低一格,那还需要升格吗? 只讲'术'而不称'学',这是不妥

的。"确实,在汉语中,"学"通常是指一门学问,"术"是技艺层面的,过去专科学校就是以"术科"为设置主体的,我们还是按照规范的汉语统一都叫"学"吧,因此定成了"艺术学"。我讲的历史经过,是想告诉大家"艺术学"的名称由来,这是历史形成的,不能再颠倒了。直到如今,在我们这个学科领域,"废名论"或存疑指责还一直都是"话题",名不正则言不顺,无谓的争论会误事。所以,我还是希望大家能够形成共识,回到关乎艺术学学科建设与发展的重要问题上来作深入研究探讨。

在这里,我诚恳地告诉同行老师们,艺术学升格为门类学科,来之不易。先前几届学科组的老前辈们,八方奔走,为之呼吁,功不可没,到国务院学位委员会的委员院士们那儿,有人仅就一条简单的理由就否了,意思就是现在的艺术已够庸俗化、低俗化、扁平化了,没有升格成门类学科的必要,已经非常混乱了,若再升为门类,艺术该往哪个方向发展?这个问题模糊不清。再一条,就是提出了一个很严肃的前提,认为艺术学界内部首先需要统一,艺术学是研究什么的?其构成科学学术体系的各个分支如何设立?各司其职的建构或建设目标是什么?南京艺术学院连续举办了两届艺术史学科发展研讨会,应该就是围绕分支学科(艺术史这门学科)的设立进行的问题讨论。再者,在一定研究领域内如何生成专门知识,抑或是其知识系统如何构成,更是关键。严格说来,应该是对这些问题的认识达成共识后,才是申请升格为门类学科的基础条件。事实是,艺术学升格为门类学科已经有九年了,如果艺术学界内部仍然争执不下,还要倒回去继续争论"艺术"与"艺术学"这类名称的基本问题,那就麻烦了,就要开倒车。我这是说真话、实话,这是其一。

其二,为什么只设了五个一级学科,有的一级学科还是"拉郎配",不伦不类?这并不是我们有意为之的。原来文学门类中包含中国文学、外国文学、新闻传播学、艺术学四个一级学科,艺术学归属于文学学科之中,当年这样设立也是权宜之计,因为国务院学科目录制定之初,全国高校的中文系大多设有文艺学、美学等二级学科,这些学科都与艺术学研究相关。况且,综合性大学(包括师范院校)本身就具有大文科的丰厚学术积淀、师资队伍阵容整齐且庞大。相对说来,艺术类综合性院校较少,而大多数单科艺术院校则关注自己本行业艺术的研究。自然,艺术学研究的主体力量(这里主要指艺术学理论研究)在综合性大学、师范院校占据一定优势,作为一种权宜之计,

就把艺术学放在了文学门类下面代为管理，这是历史形成的局面。从长远来看，特别是从学科建设与发展来看，这是不符合学科历史发展规律的。谁都知道在人类发展历史上，艺术（如岩画、舞蹈、音乐等）先于文学，文学仅仅是语言的艺术，艺术是"老子"，文学是"儿子"，不能颠倒这种父子关系，如果颠倒了，长期用文学思维——语言思维去统领各种艺术复杂的视觉思维、听觉思维、视听综合思维以及形体表现思维，艺术思维就会被弱化，甚至被取代。那么，各个门类艺术的本体研究就难以深入，不利于艺术学的整体发展。因此，艺术学升格为门类，在我看来，是中华民族从文化自信、文化自觉走向艺术自信、艺术自觉的一项标志性的成果，是非常不容易的。但是，艺术学从文学学科独立出来之后，文学门类就只剩下三个一级学科了。故而，学位办领导提出，艺术学原则上也不能超过三个一级学科，那就音乐与舞蹈学、美术与设计学、戏剧与影视学。这大概就是我们所说的统计学概念作祟。这样一来，就麻烦了。我是具体去汇报、去协商的人，三个一级学科怎么弄？最后我说，无论如何也要设四个一级学科，艺术学理论这个一级学科不能少。艺术学理论是艺术学学科门类的重要组成部分之一，旨在研究艺术的性质、特征及其发生、发展的普遍规律。其研究方法是将各种艺术现象视为一个整体，侧重从宏观角度进行研究，通过各门类艺术之间的关联性，揭示艺术的性质、特征及其普遍规律，构建能够涵盖各门类艺术普遍规律的理论体系。当然，这并不否认从微观角度的研究，对艺术领域的各个具体组成部分各种艺术样式分别分析，就像构成粒子的知识，聚集合一也是探究问题的途径。艺术学理论学科方向可分为两个层次：一个层次是纯理论性学科方向；另一个层次是应用性（或交叉性）学科方向。这是艺术学升格为门类学科之后，国务院学位委员会第七届艺术学理论学科组会同各相关院校学科带头人讨论形成的共识。

　　但是，国务院学位办的领导又指示，必须把美术学和设计学分开，设计学要独立，其学科性质及学科范畴是美术学不能涵盖的，如果不独立成一个一级学科，就把设计学拿走，拿到哪儿去？拿到工学去（这位领导本身是院士，是研究计算机的专家，他认为可以在工学下面设一个"工业设计"学科）。如若"设计学科"被拿走，艺术学就麻烦了，美术学这个学科领域便不完整了。于是，我半开玩笑说："咱们都不要当钱学森的叛徒。"他客气地问："这是什么意思？"我说："钱老留下了'钱学森之问'，高等学校为什么培养不出钱学森那样的大家？

钱老是站在21世纪人类艺术思维与科学思维交汇的顶峰之上,即人文思维与科学思维交汇的顶峰上,思考人类的未来命运,从而深刻认识到艺术学的重要性和特殊价值,揭示了这种规律性的现象,给我们提出了这个问题。因此,当代设计学要考虑钱学森提出的科学与艺术的交汇的思维意识,只有这样的设计,才是符合人类自由而全面发展需要的,因为单一的经济设计或实用设计,难免导致人与自然的对立,破坏生态环境。如果把设计归入工学,就容易导致按一般工学的思维来统领它,这能行吗?今天,我们要考核艺术学的设计学的水平除了经济指标外,还必须考量设计师自觉注入其间的艺术美学意识。这既是设计不能脱离艺术学的学理,也是设计学与美术学分列的缘由。"所以,艺术学才由五个一级学科构成,即艺术学理论、音乐与舞蹈学、戏剧与影视学、美术学和设计学。

艺术学理论原来是放在五个一级学科的最后,但我坚持要将其排到第一,因为艺术学理论是统领性的。学界有学者说,"艺术学理论"是遗憾的命名,或是有缺陷的命名,这话不假。这个一级学科的命名也是不得已为之的。众所周知,先前有个二级学科"艺术学"(即理论性质的学科)与一级学科"艺术学"同名同姓,已有十余年了,儿子与老子同名总不方便吧,现在学科升格为独立门类了,应该改过来,强调这是针对艺术学的理论研究,就这样约定俗成了。于是,剩下的其他一级学科,就采用了没有办法的办法——合并,人称"怪胎"名目,这是必然的。美术学占一个,设计学占一个,已经有三个了,还剩两个怎么办呢?只好"拉郎配"了,如"音乐与舞蹈学",谁见过天下有一门学问是专门研究音乐与舞蹈学的呢?谁也没见过,只见过音乐学、舞蹈学。音乐是听觉的艺术,舞蹈是形体的艺术。再如"戏剧与影视学",这等于拉了四家合在一起,戏曲是戏曲,话剧是话剧,电影是电影,电视剧是电视剧,还有广播呢,怎么就拉在一块儿?没有办法,总共只能有五个一级学科的指标。我很不服气,医学学科好像有十几个一级学科,为什么它们能呢?我想人人都要看病,当然需要细致,我依据此理去说,恐怕也难说通,如果再争下去又搁置下来,等下一次学位委员会讨论,那很可能就被无限期耽误下来了。要知道,在2011年之前,国务院学位委员会举行过26次会议,在1985年基本确立学科设置之后,就没有大幅度扩充过门类学科的增设,此次是第27次会议,可谓机会难得。当时申请门类学科的可不只是艺术学一家,还有体育学、人才学等等,如果再争下去就没戏了。所以到最后

也只批了一个门类学科,即原来12个门类加了个"艺术学"。当时,人才学没有批准,体育学也没有批准。所以我告诉大家,我们要共同呵护这个来之不易的学科升门的成绩和成果,努力把艺术学学科建设好、发展好。

艺术史研究中的历史意识和哲学意识

关于艺术史一级学科的建设与发展的问题讨论,我们要尽量将学科意识统一起来推进共识。一个就是研究艺术史,研究内涵也罢,研究外延也罢,如同研讨会组织者布置给我的讲题"艺术史研究中的历史意识和哲学意识",我理解就是要有正确的历史观,现在讲"四观",习近平总书记再三强调。我觉得要有这个观念的意识,就是树立正确的历史观,研究艺术史是干什么?目标是什么?宗旨是什么?把这些东西弄清楚,这是历史观的重要认识基础。

2019年3月4日,习近平总书记打破常规来到了全国政协会上。大家知道全国政协会议的惯例,3日上午开幕,下午由政协主席作工作报告,4日的任务是各个界别分组讨论政协的工作报告,结果去年3月4日一大早,习近平总书记就来了。来了之后做什么?让文艺界和社科界代表并在一起,习近平总书记听了八位委员汇报,其中很重要的方面就涉及我们艺术界。习近平总书记说了两句话,他说"不能被轻歌曼舞所误",这一句话很明显是批评艺术界娱乐化倾向,艺术的目的不是单纯的娱乐,不是单纯的轻歌曼舞;第二句话更厉害了,说不能"隔江犹唱后庭花"(参见《人民日报》2019年3月5日第1版"两会现场观察"专题报道:《习近平总书记看望文艺界社科界委员的微镜头:"共和国是红色的"》),这句诗前面一句大家都熟悉,是"商女不知亡国恨",就是说不要等到艺术把人的思想瓦解了、精神瓦解了之后,亡了国然后再后悔。习近平总书记说这话,既是对文艺界说的,也是对社科界说的。

我将学习体会延伸来说,当然包括艺术学、艺术史研究的领域,文艺界与社科界的主要工作是干什么的?四个字:"培根铸魂。"培什么根?培中华民族精神之根,因为习近平总书记在文艺工作座谈会上就讲了这个话,"中国精神是中国特色社会主义文艺的灵魂",为灵魂服务;铸什么魂?铸中华民族伟大复兴的中国梦之魂。习近平总书记在全国教育大会上的讲话换了四个字:"立德树人。"我理解"培

根铸魂"就等于"立德树人",所以,根据习近平总书记数次提到的王阳明"知行合一"学说,中国传媒大学成立"阳明学院"的根本任务不是单纯地回头向历史看,而在于要有本事把王学的"心学"与当代文化相适应、与现代社会相协调,实现创造性转化和创新性发展,通向培根铸魂,这样才算成功了。一天到晚去背王阳明的东西,说来说去跟今天没关系不行,所以我说这一条弄清楚,这是回应现实之需。

精准地说,艺术史的研究宗旨也是培根铸魂。道路是什么?道路就是习近平总书记讲的四个字:"守正创新"。先要守正,在中国艺术学宏观背景下研究艺术史,一定要守中国艺术史研究的优秀学术传统之正,然后再去批判继承西方艺术史研究中适合中国国情的有用的东西,先各美其美,然后再美人之美,最后美美与共。美美与共的程度,标志着艺术史研究的成果,最后达到符合人类命运共同体思想指导下、21世纪人类需求的一种人类共同体美学,这是目标,这就是我们倡导的历史观,即符合今天我们提的"四观"中的唯物史观。

最后,强调一下哲学意识,我赞同王一川教授讲的"体"和"用"的关系。当年就有争论,说有艺术史吗?中央美术学院、中国美术学院就有教授提出,只有美术史,哪有艺术史?讲艺术史的人就是空头学问家,没什么学问。的确,钱钟书先生曾说过:"不通一艺勿谈艺。"这是有道理的。但否认艺术史与美术史、音乐史、电影史、戏曲史等之间的一般与个别的辩证关系,这就在哲学上没有过关。我们学科组的老召集人张道一先生年过八旬了,听了这些话很生气,他说艺术史与美术史的关系,这是哲学问题,即共性与个性的关系。如果说,只有美术史没有艺术史,那么,也可以循着这个思路说,只见过有油画史、版画史、国画史、雕塑史,哪有美术史?所以艺术史是打通各个艺术门类的总体,探究的是普遍规律,应该共同遵循的规律,是"体";而具体的美术史、音乐史、电影史等,统统是"用",要为艺术史的规律提供资源,探究出艺术规律又要反过来运用到各种艺术实践中去,这就是我们的"体用观"。我是一个外行,只能站在外面谈一点外行话,意见仅供大家参考。

(夏燕靖根据会议速记及与仲呈祥先生补录相关问题的访谈整理而成)

——选自《艺术教育》2020年第3期

学科倡导

《论艺术的本质》(节选)

[德]康拉德·费德勒

美学及艺术研究领域的首要错误在于将美与艺术牵扯到一起。似乎人的艺术需求在于为自己构建一个美的世界,所有其他对艺术的误解都来源于这一最初的错误。

——《论文集》第二卷,第3页。
见《论艺术的本质》第23页。

谁若是在美的教育中看到了艺术的最高意图,他必定会不可避免地限于片面和犯错。人们可以将对美的敏感性看作是理解艺术作品的开端,因为美构成了其中的一部分,而且是大多数人最易于接受的一部分。不过,谁若是不能超越美之令人愉悦的感觉而上升到纯粹认知的高度,他就永远不会完全理解艺术。

——《论文集》第二卷,第377页。
见《论艺术的本质》第23—24页。

美学的评判——美或丑、令人喜欢或引起反感等——不能由普遍行之有效的规则来决定(康德如此认为)。这是纯粹主观的行为,在每一种个别的情况下,审美观都必须给出新的评判。由此,艺术评判是截然不同的。不过,艺术评判能够并且必须依据一定的普遍有效的规则,因为不是由审美观作出这种评判的,而是由理解力。谁如果仍然停留在这一出发点,即按照兴趣之标准来衡量艺术作品,那么他仍然没有认识到艺术之意义。一件真正伟大的艺术作品所引起的愉悦感是与伴随每一认知的愉悦感是同等级别的。谁如果仅将趣味

认可为艺术作品的评判尺度,那就证明了他只将艺术作品看作是激发起美感的兴奋剂,这与其他所有事物——只要其产生一种感官印象——就没有什么两样。

美是不能由概念建构的,而一件艺术品的价值是可以的。一件艺术品可能引起反感,却是一件好的作品。

对事物的认知不是审美评判的前提条件,而只有通过认知才能进行艺术评判。

每一个人都具有审美评判的能力,于人而言就如人之良知一样自然而然。而只有少数人才具有对艺术作品的判断力。对美之敏感性和灵敏的感觉绝对没有对艺术的评判提出要求。艺术作品不可以按照美学原则进行评判。

对艺术创作而言,只有当艺术品用于满足一个装饰目的时,美学的原则才是可行的……不过艺术的这一面是次要的、完全不重要的。

——《论文集》第二卷,第9—11页。
见《论艺术的本质》第26—27页。

理解力是一件艺术品可能引起的最高愉悦之首要条件。最高愉悦本来就是不同于审美快感的更加高级的愉悦。所谓的鉴赏能力是公众通常用来面对艺术作品的唯一感觉器官。但是,艺术之秘密是鉴赏能力永远都不得而知的,鉴赏力的评判丝毫也不会触及艺术作品的真正价值……

——《论文集》第二卷,第27页。
见《论艺术的本质》第29页。

正因为艺术科学和艺术哲学不会给艺术创造带来好处,所以两者毫无价值,这是艺术家经常使用的论点,而这一论点正要彻彻底底消失。似乎正因为如此才进行艺术科学和艺术哲学的研究!为了其学科本身的利益,哲学和科学有权对艺术提出要求,这几乎与两者对人类的诸多事情或自然万物提出要求一样。但这完全不利于这两个学科所研究的对象。艺术家本身与这类研究毫无关联。倘若他关注这些研究,那么他如此而为并非为了发挥其艺术才干,而仅仅想由此证明,除此之外他的艺术行为还具有哲学和科学的旨趣。

……

第二个使艺术家和艺术学者之间的关系陷入混乱的误解在于:后者由于前者所犯错误的缘故而严厉谴责艺术追求,而正是因为有

了艺术追求才会犯错误。谁会否认，美学和艺术理论领域充满了奇谈怪论甚至错误？

……

我最后想到的是艺术家常常得到的最严重的误解。他们总是准备将那些不是以艺术的方式研究艺术，而是从科学的或哲学的角度看待艺术的人称作是门外汉或半瓶醋，这些人自己赋予自己权利去评判很多他们没有足够的资格去讨论的问题。我认为，如今人们太喜欢依据专业判断的权威性，对半瓶醋的指责又过于容忍，以致遮掩了有些缺陷，而有些有效的合作由此却变得不可能。

——《一名艺术家论艺术和艺术学者》
见《论艺术的本质》第 111—112 页。

倘若艺术研究之目的在于从整体上以艺术的方式来理解世界进而了解人类的精神财富，那么艺术研究才由此具有意义。唯其如此，这一研究才能说得上本质上是有利于人类精神的。如同这一研究之促进作用，它或多或少地也让那些无用之见暴露出来。

——《论文集》第二卷，第 110 页。
见《论艺术的本质》第 112—113 页。

大多数理论的出发点并非是理解艺术品，也并没有从其表面而深入到其核心。艺术哲学研究能要求的成果无非是明确而肯定地找到一个出发点，由此能从艺术创作的内部走出来。大多数情况是人们惊讶并不知所措地面对光芒四射的作品，赞叹它，也能感觉到艺术品的某些魅力和印象，然而却是徒劳地寻找通往其核心的途径。

歌德就是一个有启发意义的例子。他穷其一生都未放弃去探求艺术创作的内在本质，但是在他所面对的艺术作品前，他每次都以一种新的谦卑去寻求那种透彻的理解，由此他或许知道，他似乎不能通过任何一种理论来把握整体。

相反，人所共知的是，现代艺术史家却丝毫不怀疑他们理解每一部艺术品的能力。他们原本的出发点是他们本身就肯定具有理解艺术的先决条件，仿佛这是自然而然的事。随后，公众也对他们此种自以为是习以为常，而这正是目前新指向的最严重后果。这一指向引导大家熟悉艺术品并使人错误地认为，即使熟悉了艺术品仍然不能理解它。一项需努力完成的重要任务在于，根除那种历史所带来的后果，那种自以为是，面对艺术获取一种新的立足点，让每一个人在

靠近艺术、评判艺术时同时具有那种迟疑和敬畏,唯其如此,才能深入了解艺术本质,由此也才能够与艺术构建一种创造性的关系。

——《论文集》第二卷,第115—116页。
见《论艺术的本质》第114页。

艺术所激发的和所要求的行为中只有极少的能满足真正艺术之需求,而这种需求也只能由艺术满足。即使偶尔从已有的艺术品中获得艺术认识,但如果不具有独立性和创造性,这种认识也必定微乎其微。而艺术家是真正具有艺术意识之人和艺术意识之唯一促进者。倘若缺乏巨大的动力,在这样的时期就没有能力赋予他们的职业重要的思想追求之价值。……

如此看来,艺术对整整一代人而言就完全不可挽救。但是,艺术本质本身保证了艺术的时代必定会重新到来。艺术的动机是一种认识的动机,艺术行为是认识能力的一种程序,艺术成果是一种认识的成果。艺术家所做的只是在他的世界里用理性的方式塑造、完成作品,作品中包含了他每一个认识的本质。

——《论造型艺术作品的评判》
见《论艺术的本质》第118—119页。

艺术文化并不存在于我们日常生活用之装点的那些物件里,也不存在于我们习惯给予足够重视的所谓艺术的光鲜表面上。反之,艺术之精髓在于我们在艺术创作中让自身天性里模糊的、混乱的欲求变得清晰可见并由此获取独特的世界意识,而这正是艺术家作品里所彰显的东西。假如我们曾经在观看以往的或者眼下共同享受的艺术行为时激发自己的艺术需求,那么我们就被一种新的发展特征所触动。我们和艺术家一起直接面对自然,使自己被一种力量引导,此种力量将同样在我们意识里呈现的可见物质以最高水平加工成相互关联的、现实存在的真实组成部分。假如我们期待在努力获取越来越多的艺术财富和艺术多样性的过程中有所提高,那么这种提高无外乎是将我们从精神的疑惑和迷惘状态解救,并达到思想的澄明状态,从而获取实实在在之存在,而这必定是每一真挚追求之目标。

——《论艺术行为的起源》
见《论艺术的本质》第119—120页。
——选自[德]康拉德·费德勒著、丰卫平译《论艺术的本质》,
译林出版社2017年版。

《论艺术的本质》中译本导言

刘 毅

西方传统中,艺术研究的相关问题往往可被还原到一个历史性基点加以考察。这种状况与其他学科相同,即问题的提出与解决,总被包容于构成性的历史回廊之中。特别是近代向现代的思想转变,为学术的历史性对话、思考的共时性延展创造了宽阔的讨论空间,进而使诸多关键问题在这个共有平台上不断显露、交涉与反思。然而,在充满异质性眼光的当代中国艺术研究领域,这种状况却着实陌生。历史回廊被当下间离开来,问题遭到孤立,方法论研讨的脉络与路径也潜藏起来。进而言之,那些具有中介性与整合性的思辨与反思,以及那些支撑专门性术语并为其奠基下思想厚度的言说进程往往被忽视了。康拉德·费德勒(Konrad Fiedler,1841—1895)就是这样一位被中国学界错过,但却在西方艺术研究发展过程中具有重要过渡性价值的关键人物。费德勒思想的过渡性以及对后世艺术研究的开拓性主要呈现于三个方面:艺术趣味向艺术本质的转变,美学向艺术研究的转变,艺术作品向视觉—形式综合的转变。

严格地讲,费德勒并非艺术研究领域中纪念碑式的大人物,而是对过往产生怀疑与焦虑的感性思考者。在其观念的具体铺展中,我们能够更多获得的是思想的痕迹与疑问的指向,却并非某种断言或定论。或者说,费德勒的重要性正在于他对艺术研究的方法论产生了一种自觉的反思。这一点,极为深刻地表现在对说不清、道不明的"趣味"(Geschmack)问题的阐述中。

在西方,对艺术的言说,或者具有体系性与学科范式的艺术研

究,不过是近两百年来的事情。艺术这块原本专属于艺术家的领地,几度易手,从艺术家的个体情感与理智表征的领域,逐步转渡为去除主体偏好而执着于艺术本体的学科范畴。最终,艺术史家成为艺术研究的领主。在这一嬗变过程中,趣味占据着标志性地位,并呈现出一种艺术本质与艺术趣味相对抗的趋势。当然,这种发展趋势并不是一批学者无意识地将眼光抛向艺术本体,进而去除艺术趣味与审美判断的种种偏好。相反,在审美趣味作为艺术言说法则和沦陷于艺术自律的话语系统的岁月里,存在着一个极为复杂的系统性转变与深层次的结构性转化。从宏观视野来看,文艺复兴以降,艺术研究的发展紧密围绕在以艺术家为中心的言说半径中。包括艺术创造的意图、艺术作品的品质以及艺术鉴赏的方式与标准,都无法独立于艺术家及其趣味而独立存在。因为艺术家不仅仅是创作艺术作品的人,而且更加作为完整的艺术运作系统——迪塞诺(Disegno)——的践行者和维护者而存在。这个系统是在《名人传》与佛罗伦萨迪塞诺美术学院的共通语境下形成的,并在瓦萨里之后时代的艺术家手中逐步得到巩固。如果瓦萨里之前的艺术家只关乎创作之事,那么现在艺术与研究、实践与理论彼此密不可分。艺术家开始身兼艺术创作、鉴赏、美学感受阐发以及理论阐释等多种职能,并依照自身的趣味对艺术品质与美学品质进行裁定。

依据贝尔廷的判断,这个自瓦萨里以来形成的艺术系统,在19世纪现代艺术兴起之际遭遇了巨大挑战。而在逐步瓦解的阶梯式进程中,正是费德勒率先对以趣味和审美判断为核心的艺术研究展开反思,并最终延伸为艺术研究现代范式的开端。这在费德勒开始关注年轻气盛且富有朝气和想象力的希尔德布兰特(又译作希尔德布兰德)时得到凸显。在费德勒看来,希尔德布兰特不同于马列绘画的纯粹客观性,而是作为一位直面生活,同时又严肃与严谨地对待艺术创作的艺术家。费德勒从希尔德布兰特的艺术创作中看到了艺术家如何不再依照趣味来选择形式,而是基于艺术本质问题的探索而进行创作。这是一种对过往艺术系统的瓦解与颠倒。费德勒认为,就艺术及其研究而言,重要的不是对趣味与其相对应的形式进行描绘或讨论,因为这只是对外在于艺术的审美判断的履行。相反,对艺术的理解与认知,应该建立在艺术本质的基础上,那些包裹在艺术外部的道德、历史、哲学及美学所构成的趣味标准及其批评是对艺术本质的

束缚。对此，费德勒曾明确指出，理解艺术只能求助于艺术本身，①并且，必须建立不同于美学趣味的艺术判断(Kunsturteil)准则。② 艺术不是世界的一种特殊现象，也不是要将我们带入另一个世界，更加不是哲学演绎与美学判断的结果，而是作为认知与理解世界的方式而存在。按照费德勒的说法就是，缺少了艺术，世界观即不再完整。③

可见，费德勒在对待艺术趣味与艺术本质的问题上，为后来的艺术研究者与艺术家带来了崭新的观念。以往的艺术依附于整个系统，它仅仅作为系统性运作的呈象存在，并且必须依照一整套趣味与审美判断标准进行认知。而在费德勒这里，艺术并非作为纯粹客观的审美对象，或有哲学认识论演绎出来的世界之表象，它本身就是一种认识论，并与科学共同构成了人对世界的完整认识。直到今天，这种观念依然具有十足的效力，正如德国新表现主义大师基弗所说："绘画是为认知，认识是为绘画。"④

当趣味遭受非难，并遭到艺术愿景的驱逐之时，作为趣味判断体系化阐释的美学便会面临挑战。这是艺术作品的美学品质与艺术品质之间的现代性争执所衍化出来的界分。准确地讲，艺术与美学的对抗是时代性主题，两者的界分是在一个大规模的思想史转变背景中形成的。

瓦萨里以来的迪塞诺系统，在"美的艺术"(Beaux Arts)的对应表达中得到最确切的显示。⑤ 艺术成为仅仅与"美"相关的概念，而不再承担古希腊有关"技艺"的职能。而同时兴起的美学，则与"美的艺术"构成了相互交融、互为指涉的概念范畴。在费德勒之前，美学持有对艺术的领导权，艺术是美学的研究对象，也是"美"的存在与内涵的物证。然而，费德勒反对将具体且实在的艺术等同于抽象的美学本体。在他看来，艺术并不存在于形而上学的一般意义上，而仅仅存在于具体的门类中。美学那种相对于"多"的"一"是具有模糊性和歧义性的，与其自身在艺术领域占据的权威地位相矛盾，因为它无法对具体艺术的经验事实进行判断。维也纳艺术史学派奠基者之一的莫

① FIEDLER K. On juding works of visual art[M].SIMMON H S, MOOD F, trans. California: University of California Press, 1957: 27.
② FIEDLER K. Vom wesen der kunst[M].München: R. Piper & co Verlag, 1942: 68.
③ FIEDLER K. Vom wesen der kunst[M].München: R. Piper & co Verlag, 1942: 51.
④ 基弗.艺术在没落中升起[M].梅宁,孙周兴,译.北京:商务印书馆,2014:14.
⑤ 邢莉,常宁生.美术概念的形成:论西方"艺术"概念的发展和演变[J].文艺研究,2006(4):109-115.

里茨·陶辛(Moriz Thausing,1838—1884)便从这个角度对美学凌驾于艺术研究的状况作出批判。他认为,自拉斐尔以来,艺术研究主要是在艺术实践者的圈子中展开,审美趣味不断赋予艺术形式以主观性理解,因此,美学会将诸多主观标准与审美趣味植入艺术研究,并且形成对艺术的主导权。对此,陶辛特别指出:"他们考察艺术作品往往是以自己的趣味为标准的,毫无目的性地依照主观喜好将艺术作品规划为不同的等级。充满主观性体验的趣味标准终归无法成为艺术史研究的核心,因为他们忽视了这样的事实,即趣味判断所收获的永远是相对价值,极其不稳定,因为趣味总是伴随时空的转换发生变化。"①

与陶辛从历史视角对美学与艺术的联姻进行批判有所不同,费德勒则是从美学与艺术的主从关系入手展开讨论。他认为,美学的趣味标准与审美判断根本无法决定艺术,反而是艺术始终决定着审美感受。"艺术评判能够并且必须依据一定的普遍有效的规则,因为不是由审美观作出这种评判的,而是由理解力。谁如果仍然停留在这一出发点——按照兴趣之标准来衡量艺术作品,那么他仍然没有认识到艺术之意义。"正是在这个意义上,艺术作为独立且专门的学科便具有了不可替代的价值与意义。我们现在通常将费德勒称作"艺术学之父"的关键就在于,他反对用美学的方式与方法对待艺术,诚如博伊姆曾言:"人们必须将费德勒作为艺术科学之父,因为他将美学和艺术理论系统分离。"②进而言之,费德勒成为了解构从瓦萨里到查尔斯·佩罗(Charles Perrault),从"迪塞诺艺术"到"美的艺术"的关键关节。他不仅成功地将审美判断、美学品质、趣味标准驱逐出艺术研究,而且从整体上破坏了"Disegno Beaux Arts"体系,为维也纳艺术史学派的阿洛伊斯·李格尔(Alois Riegl,1858—1905)、汉堡学派的阿比·瓦尔堡(Aby Warburg,1866—1929)以及诸多后来者建构艺术研究的现代范式打下了坚实的基础。

费德勒将艺术从美学的范畴中抽离出来,但是,他并未将艺术仅仅固定在艺术的可见形式上,而是将视觉问题纳入其中。进而言之,费德勒试图阐释的艺术学是以艺术形式与视觉观看的结合为基础

① THAUSING M. The status of the history of art as an academic discipline[J]. Journal of Art Historiography, 2009(1): 5-7.
② BOEHM G. Fiedler Konrad, schriften zur kunst Ⅰ[M]. Paderborn: Wilhelm Fink Verlag, 1991.

的。由此,他提出艺术的"纯可见性"(Rein Sichtbarkeit/pure visibility)。这个可见性并非我们现在通常所说的艺术作品或诸种图像所具有的视觉性,而是在认识论层面上对艺术及其本质的一种规定性。在他看来,艺术之所以能够与趣味、美学相分离,其根本原因就在于艺术的这个可见性。正所谓"观看就是一切"①。

在费德勒的理解中,形式与视觉是合一的,并在最基本的层面相互联结,即眼睛与双手的融合。因为,视觉本身就是形式的前提。"艺术和先于艺术活动存在的形式毫无关系,艺术活动的开始与结束始终处于形式的创造中,在此过程中,形式才得以存在。"②换言之,虽然不同时代的形式之间存在关联性,但形式本身不是历时性发展与演变的。相反,形式是即时生成的,与观看艺术材料的眼睛构成了共时性场境。形式与视觉始终保持着运动状态。艺术形式本身就具有可见性,因为形式通过视觉的调整,不断从杂乱的原料中被塑造和提炼出来。而视觉,具有理性特质,行使着对形式的决定权,并最终促成绝对完美的形式。费德勒认为,这种视觉理性是可以通过联系来培养的,但更多情况下,它是与生俱来的,是艺术家独有的一种感受力。"世界之于艺术家就是现象,他将它当作一个整体来接近,并且努力把它作为一个视觉整体(als Ganzes in seiner Anschauung)再创造出来……生来具有且能自由运用这种直观感受,是艺术家禀性中的根本特质……它独自便可让艺术家创作出艺术形式。"③因此,艺术是一个可见的视觉形体。在希尔德布兰特的工作室中,费德勒亲身感受到,艺术形式与可见性是如何通过相互作用而最终成就艺术作品的。他在1874年日记中记载了这一特殊时刻,并将此称作对艺术理解的一个飞跃。正是在这里,费德勒才从视觉形式的讨论,走向了艺术学的独立。当视觉与观看成为开端,艺术才能去除美学的束缚,艺术才能成为真正的艺术,正如他所指出的:"对造型艺术家而言,除了在他的所有行为中去证实视觉是出发点之外,他别无其他规则可循。倘若如此,那将是真正艺术之存在,即使还不是杰出之艺术。"事实上,费德勒提出的形式与视觉的"纯可见性",与同时代哲学家尼采对艺术的理解相似。尼采认为,艺术内部蕴含两方面内容,其一是由

① FIEDLER K. Vom wesen der kunst[M].München: R. Piper ½ co Verlag, 1942: 14.
② FIEDLER K. On judging works of visual art[M].SIMMON H S, MOOD F, trans. California: University of California Press, 1957: 23.
③ FIEDLER K. Schriften über Kunst[M].Köln: DuMont, 1996: 51.

艺术家创造出来的"可见的有机生命";其二是艺术家创造过程中的"不可见的创造性心灵运作与思想"[①]。在他看来,这两方面均在形式,即费德勒意义上的绝对完美形式上彰显出来。

费德勒的可见性,或者艺术的视觉性,抑或艺术的形式与视觉构成的关联语境,对后来者的影响是十分巨大的。虽然费德勒的视觉与可见专指向艺术家的创作活动,甚至仅仅指代艺术家对原材料的塑造这一具体过程,但是,他对艺术形式范畴的拓展,以及对直观感受与视觉感知力的讨论,成为艺术研究从纯粹艺术家审美趣味和艺术作品的美学评判向综合心理学、生理学以及光学、色彩学的视觉艺术研究转向的过渡。可以发现,在此后最重要的艺术研究者那里,例如维克霍夫、李格尔、泽德尔迈尔、帕赫特、沃尔夫林、瓦尔堡、帕诺夫斯基、沃林格尔等,视觉都成为一个主旨性词汇。甚至可以说,这些建构起艺术研究现代范式的学者们,最终所打造出来的正是一个基于视觉观看的新型艺术学体系。

费德勒的言说方式并不像大多德语国家学者那样,具有宏大的思想体系与理论架构,而是更倾向于同时代的约翰·罗斯金或夏尔·波德莱尔那样密切关注当代艺术、社会、生活及道德状况的思想家。以至于费德勒的文章中缺乏后实证主义与经验主义的科学话语,而充满了具有美学性与感受性的诗性话语。但是,其思想内涵及其对艺术的复杂化与多元化的阐释,却从根本上打破了瓦萨里以来艺术与美学感受、趣味与审美判断之间的紧密关系。从而,以艺术本质、"纯可见性"与艺术判断准则搭建起艺术学的框架,为艺术学的建立带来了合法性依据。这不仅成为艺术研究向现代范式转渡的重要环节,成为后世学者重要的灵感来源,并且在很大程度上为保罗·克利、康定斯基、鲍迈斯特等诸多现代艺术家提供了超越传统艺术创作与审美标准的理论依据。

——选自[德]康拉德·费德勒著、丰卫平译《论艺术的本质》,
译林出版社2017年版。

[①] 尼采.权力意志[M].孙周兴,译.北京:商务印书馆,2014:163.

《美学与艺术理论》前言

[德] 玛克斯·德索

　　这门科学从产生到现在的整个发展过程中，有一种看法始终成立，即：审美享受与创作及美与艺术是不可分割的整体。这门科学的论题虽可有多种样式，然而它们却是一致的。艺术的作用是提供在审美情境中产生的美，是让人们于同样的情形之下接受这种美。这两种心理状态，美及美的特殊形式，还有艺术及艺术的种类，都被一个名称——美学——所囊括了。

　　现代人对于美、美学与艺术这三者几乎在本质上互相关联的看法开始怀疑起来。甚至在早期，美所独有的主权都受到过威胁。可是艺术领域里也有悲剧与喜剧、美好与崇高，甚至就连丑都包括在内。而在所有这些分类中，贴切的要算是审美满足了。所以很清楚，美的概念应比艺术价值与美学价值来得狭窄，然而美却可以是艺术的核心和终极目标，剩下的类别可以指向通往美的道路，它们可以说是正在创造中的美。

　　甚至发现了美即是艺术的适当目标，即是审美过程的核心这一观点，也面临严重的问题。首先，生活中享受的美与艺术中享受的美是两码事。自然美的艺术再现形成了一种全然不同的特征。在绘画中，空间物体被置于平面上；在诗歌里，人的存在换成了语言的形式，而且总是如此地转换。毫无疑问，尽管在客观上存在着差异，主观印象却可能保持一样。但问题的症结还不在于此。一个活着的人体的美——这种美是被公认的——对我们所有的感官都起着作用。它常会唤起我们的情欲，纵使是难以察觉的也罢。我们的行为不期然地

受其影响。然而一个大理石裸体像却有一种冷漠,使我们不去理会眼前是男人还是女人。即使是最美的人体也被当作无性别的形体看待,就像美丽的风景或美妙的旋律一样。自然的审美经验包括森林的芬芳和热带植物的炙热,而低级感官是被艺术享受摒之于外的。有人会说,作为那种欠缺的补偿,艺术欣赏是包含在艺术家个性中的欢欣与克服困难的能力之中的。这样,就有许多其它从未被自然美所诱发出来的快乐的成份。因之,客体与经验都要求我们把称作为艺术美与生活美的这两者区别开来。

但我们的例证却反映了另外的问题。假定对于任何对象的纯粹的愉快的沉思都可称之为美学——惯常的遣词怎能排斥这种说法呢?——那么问题就很清楚了,美学在范围上便超越于艺术。我们的好奇以及对自然现象的挚爱都含有审美态度的一切特征,然而却不必与艺术有关。加之,在所有精神与社会的各个领域中,有一部分创造力是花费在美的建设方面的。这些产品虽不是艺术品,但却给人以审美享受。它不依赖艺术而起到自己的作用。我们必须赋予美学以更广于艺术的天地。

这并非是说艺术的范围狭窄,恰恰相反,美学并没有包罗一切我们总称为艺术的那些人类创造活动的内容与目标。每一件天才艺术品的起因与效果都是极端复杂的。它并非是取诸随意的审美欢欣,而且也不仅仅是要求达到审美愉悦,更别说是美的提纯了。艺术之得以存在的必要与力量决不局限在传统上标志着审美经验与审美对象的宁静的满足上。在精神生活与社会生活中,艺术有一种作用,它以我们的认识活动和艺术活动去将这两者联合起来。

普通艺术科学的责任是在一切方面为伟大的艺术活动作出公正的评判。美学,倘若其内容确定而独成一家,倘若其疆界分明的话,便不能越俎代庖。我们再也不应该不诚实地去掩饰这两个领域之间的差别了。反之,我们须通过越来越精细的划分,使两者极为鲜明起来,从而显出它们所实际呈现的联系。前面所持的观点与马上就要阐述的观点二者之间的关系,正像唯物主义与实证主义之间的关系一样。当唯物主义大胆地将精神赤裸裸地与肉体合而为一时,实证主义则建起了一个自然力量的体系,说相依性决定着秩序。机械论、物理化学的事实,生物学的、历史社会的群体,并非在内容上是合而为一的。然而,它们互相联系的方式使得较高级的体系显示出对较低级体系的依赖。同样,艺术也将在方法论方面与美学联系在一起,

而且这种联系会更加紧密,因为美学与艺术科学即使在现在也都经常是联合行动的,诚如挖隧道的工人们那样,他们从相向的两个点挖进山去,然后相遇于隧道的中心。

这种情况经常出现,但并非总是如此。有许多地方,研究在进行着,而对其他地方发生过的事情却无动于衷。这个领域委实是太大了,而兴趣又形形色色。艺术家告诉我们自己的创作经验,鉴赏家教给我们好几种艺术技巧,社会学家研究着艺术的社会功效,人类学家则调查它的起因。通过部分试验和部分概念分析,我们的心理学家正在发现着审美经验的基础,哲学家正讨论着该过程的原理与方式,文学、音乐、空间艺术的史学家们则累积了浩繁的资料。所有哲学科学研究活动形成了公众讨论的很大一部分——若不是极大一部分的话——内容。它们以各色各样的观点来繁荣我们的报纸杂志。"现在,多思的人没有其他选择,唯有将中心置于某处,尔后,把其他当作外围去观察与寻找。"(歌德)

只有划清了界限,合作才能从喧嚣的混乱中建立起来。目前,矛盾与对立依然很多,谁欲建立起一个无差别的概念上的统一,谁就毁掉了在冲突中、在对抗的倾向中与斗争中表现出来的生活,谁就把各种专门研究所展示出来的全部经验弄得支离破碎。对于我们,各种体系与各种方法的意思即是从一种体系、一种方法当中摆脱出来。但单独一个人能否掌握各种不同的方法,并能有效地加以运用,这还是个问题。当然,人们通常认为哲学家更适于从事严格意义上的美学研究。然而在谈及普通艺术科学时,他们的权威便可能受到动摇。一个在一切事情上都想插嘴的哲学家,看上去可能像一个职业上的浅薄鬼,聒噪不已的万事通。他们对自己所编造的胡言乱语缺乏正确的思想和基本知识。我们说, 方面是研究艺术的学者们,另一方面是创造性的艺术家,他们不是应当有权为自己声言这一科学的专权吗?

个别艺术的理论通常与对于它们的历史的研究包括在一起。在大学里,艺术史学家也介绍些与艺术有关的系统的科学,职业的文学史学家也被认为应当是语言学家,音乐史和音乐理论都由同样一些人在研究。毫无疑问,工作的这两个方面可以互相支援。例如,历史学家没有系统的知识便不能前进一步。但是正如经验所表明的那样,对每一种艺术的形式和规律作纯粹的理论性的探讨时,并不需要对其历史的发展作进一步研究,也同样能够取得成效。因此,就出现

了好几门系统的学问,我们一般称之为诗论、音乐理论和艺术科学。我觉得,从认识论的角度去考察这些学科的设想、方法和目标,研究艺术的性质与价值,以及作品的客观性,似乎是普通艺术科学的任务。而且,艺术创作和艺术起源所形成的一些可供思索的问题,以及艺术的分类与作用等领域,只有在这一门学科中才有一席之地。至少在目前,这些问题暂时划归哲学家来解决。

但是还需排除另一个忧虑。关于艺术的性质问题,能指导我们外行人的难道不是搞创作的艺术家吗?本人并非艺术家的哲学家们有什么权利去评价艺术呢?他不正像一位没有什么交易所经验而著文谈论证券交易所活动的经济学家那样会遇到相同的责难吗?

当然,我们这门学科的价值在很大程度上应该归之于艺术家,只要他们是理论家和作家。他们关于自己的创作活动的报告是不可或缺的。关于艺术的技巧,他们已经谈了许多中肯的话。但是,他们对于理论的兴趣在原则上与我们不同。艺术家通过思考力图促进他们自己的创作活动,或者至少是需要满足洞悉他们艺术的先决条件的那种自然需要。因此,他们的目标不是艺术成就便是个人训练。而另一方面,不能把科学研究当作达到这两个内在的、理所当然的目标的手段。它本身就是一个目标,而且它从艺术的浅薄涉猎中少有受益。我将不提及那些想谈论而又不习惯抽象、系统思维的艺术家。确实,他们毫不怀疑那些表面显见的东西的不可靠的特点。但是,我甚至希望将艺术欣赏与艺术批评从纯粹科学里排斥出去。艺术欣赏与艺术批评教会我们如何对特定艺术作品的特定生活产生共鸣,如何在具体的作品中将思维与形式区别开来,促进个人修养与欣赏能力的提高。但是在这里,所有哲学的永恒价值都服务于瞬间的价值。同圣特贝乌(Sainte Beuve)一样,鉴赏家和批评家们将下面这一点看成是自己的任务:"将自己限于亲昵地熟悉美的事物,像个有修养的业余艺术家与有才华的人道主义者那样去欣赏它们。"毫无疑问,描绘与解释都会有助于此。而且我们有责任用认识论去证实与区分这个次要部分。然而我们并不涉及特定艺术品的理解与欣赏。

这门科学与所有其他的科学一样,产生于清晰的洞察与解释一组事实的需要。因为这门科学必须理解的经验领域是艺术领域,这就出现了特别麻烦的任务。这个任务就是使这种人类最自由、最主观与最综合的活动获得必要性、客观性和可分析性。如果不产生这一剧烈变化,就不会有艺术科学。每一个无定见的、离题的与不合理

的东西都必须坚持加以抛弃。因为它虽然时常被认为是明显的事实,却依然未被理解。我承认,在这一转变中,一个人常会远离自己内心经验的事实,远离艺术家的意识。一位音乐家,他听过音乐科学的所有成就吗?一位读者(确实,甚至诗人们自己)懂得一段诗句所激发的特殊情绪是由有规则的压抑的元音引起的吗?说到这些事情时,我们的科学便开罪于艺术家了,因为创造者几乎不需要去认清这些东西,他们把这些东西视为不可思议的歪曲,而且最终又完全回到他们的感情中去了。因此,无论是在何种情形下,创作艺术家总是仅仅承认另一位创作艺术家为自己的同等人,纵使作为敌手而对他恨之入骨也罢。即令是最伟大的诗人,对于一位没有受过教育的对句作者也比对一位最有学识的思想家更感到亲近。然而确切地说,这也正是我们的理由。我们是要理解这些过程,而不是要去实践这些过程。因此我们并不是企图去影响艺术家;我们不能具体而有力地说明一个人是如何开始艺术创作的。理论知识与实践能力是两码事,而普通艺术科学则属于理论知识这一广大领域。

倘允许我在自己所期望的王国里安身的话,我便要画出一个人的肖像——有朝一日,这王国里的王冠会落在此人的头上。他将是生就的国王,能用相同的分量去艺术地感觉和科学地思考。艺术必将以其一切表现形式陶冶他的激情;科学必将以它所有的条理培养他的才智。我们将等待着他的出现。

——选自[德]玛克斯·德索著,兰金仁译《美学与艺术理论》,中国社会科学出版社1987年版

一般艺术学的研究问题与任务

[德]埃米尔·乌提兹

一、引言：研究问题

……
我们在这里并不是谈论一门已经形成的科学，而是一门正在形成中的科学；并不是其内容在科学活动中已经被证实的原理，而是其未来的累累硕果仍需要通过丰富的研究被证明的学科。不可否认，各种各样对于一般艺术学的各个方面的问题已经蜂拥而至，但是其中只有极少一部分是真正明确地与一般艺术学有关的。如果那些答案是正确的，这可能看起来并不重要。但如果一般艺术学的研究问题不明确的话，那么这些答案充其量只能碰巧正确或者与所提问题正好相反。如果一个有序的、统一的研究范围没有确定的话，那么所有这些结论都会陷入杂乱迷茫的混沌之中。

究竟是什么挡住了通向这门科学的道路？答案就在19世纪几乎被固化的一种思想，即艺术需在美学的范畴内被理解、被赋予价值，或者至少，关于真正艺术的研究，由美学研究来进行。由此，所有的艺术问题都完全成了美学问题。这样，人们是否从一般美学出发（人们常常都是这样）把艺术作为美学的一种特殊形式来看待，并因此无法通向对艺术本质理解的道路；或者人们是否把艺术置于至高地位，从而无视美学，其实都无所谓了。简而言之，显然没有证据可以证明这种观点是错误的，从而拒绝接受它；但是，我们仍需通过这本书来

说明我们的主张的正确性。然而，毫无疑问，那些没有被检验过的观点，如艺术是在美学中产生的，美学问题包含了所有的一般艺术学的问题，或者所有一般艺术学的问题都是美学问题等，都是没有被证明的，我认为，也是无法被证明的。

二、康拉德·费德勒对于一般艺术学的基本立场

康拉德·费德勒使人们明确认识了一般艺术学的研究问题，并使其成为独立学科成为必然。他提出了一个具有深远意义的问题，即把整个艺术研究置于美学研究范围之内是否有其必要性；除此之外，艺术是否不具有其他重要意义，没有其他目的。他指出："事实上，我们常常从一开始就把这种必要性视为理所当然。但是，当我们逐渐意识到，人们从美学角度出发，只能理解艺术作品很少的一部分内涵；在艺术实践中人们发现，这种将艺术从属于美学之下的做法，并不能使艺术作品通过美学原理的运用而得到正确的理解判断，这本身就是缺乏说服力的。当我们看到，由于以上种种，为了使艺术的范围能够合理，美学自身也常常受到限制，或者艺术本身也受到诸多束缚；因此，我们不得不明确这样一个观点，那就是，美学与艺术就其本质而言，有着必然的内部联系，但也需要严格区分进行研究。"

人们常常在尝试从艺术角度出发之前，就已从其他角度观察问题，可能是宗教的、道德的、政治的或者其他的什么角度，然后以这种方式分析，对人性有什么样的影响。这样，对艺术作品不是从艺术的，而是从其他的角度进行分析。这种研究方式也许非常具有教育意义，但是这样研究是完全在艺术本身的范围之外进行的。然而，艺术并不能以自己本身方式之外的方式被研究。

在人类丰富自己精神世界的过程中，对充分考虑上述观点的这种要求并不是一开始就有的。艺术对于人类而言具有不依赖于任何概念的独立的意义；这种能力如同进行抽象思考的能力一样，被训练成为一种规则的、有意识的需要；以及人类不仅仅是从概念上，而是从观念意识上真正成为这个世界精神上的统治者的。这一切都是使"以艺术的方式对艺术进行研究"这种需求成立的前提。艺术的起源与存在都是这样以人类精神独有的力量对世界进行直接的理解为基础的，这种力量是指一种形式，人们通过这种形式理解世界、感知世界。但这种形式并不是人们有意追求的，而是自然而然就有的。一

个艺术家对世界的看法并不是按照个人喜好选择的,而是一种自然获得;他得到的成果也并不是从属于某物或者可有可无的,而是对于人类精神而言至高的、无法替代的。当然,只要不是艺术家自身想要摧毁它。艺术创造的并不是一个与一个没有艺术存在的世界相平行的第二个世界,它对这个世界以及艺术的意识有很重要作用;它从无形上升到有形,并因此具有精神上的意义。如果人性中没有艺术天赋的话,那么这个世界对于人类而言就只有无尽的迷惘。因此,艺术研究就应如同科学研究一样,而科学创造也应如同艺术创造一样,只是创造领域不同罢了。二者分别在科学领域与艺术领域为我们提供了解世界的工具。通过这些工具,那些抽象的形象变得真实可见。通过这些,艺术家证明自己的纯粹与天赋,他抛弃所有可能影响他创作的顾虑,让自己只是全身心地投入到追求形象的发展之中。当人们观察那些可视的画作时,如果人们把那些视觉的艺术作品只置于那些有感受和思想内涵的作品的从属地位,那么,我们进而必须十分重视它的可视性。我们的感官价值包含在艺术作品之中,一种我们只有通过思维的方式才能获得的意义可以在艺术作品中得以表达,而这种意义又进一步地影响着我们的思想生活。而比这些都更重要的是,一个通过视觉并为了视觉而工作的艺术家,是与感官材料紧密联系的,他不仅为视觉,也为其他感觉服务。当然,艺术对人类生活各个方面的影响,以及这种影响体现了艺术的使命、价值和意义,这些都是毋庸置疑的。如果人们只能感受到那些纯粹的最高的艺术影响,自然上述这种影响就不存在了。人们一方面不能禁止这种结果的出现,另一方面也不愿意影响艺术在人类的共同生活中产生的普遍意义。这样,就只会导致不全面的或者错误的理解。从现在起,人们不可避免地要寻求一种普遍价值,一种以对艺术最本质的清晰理解为基础的价值。如果我们从最高感官的角度谈论艺术的话,那么,没有人会对生活中那些与人性的进步、净化和完善相联系的精神、道德以及美学有兴趣。只有我们公正地对待艺术,我们才能把那些与天性中对未知、对美学感受的要求不同的那种需求归功于艺术,即对现实世界的清晰认识。这种清晰的认识是与时间无关,与表象存在无关的。任何有益于艺术内涵的活动都是以此为目标的。

在这里,必须重视观点的纯表象问题。通过它,艺术成为为我们展开一个真实世界的工具。这个概念在用科学进行表达的世界里占有一席之地。也许有人会说,通过这个概念存在的这个科学的世界,

不是在科学之前就存在的,而是在科学中并通过科学存在的。也是这样,这个观点揭去了世界的另一部分面纱,这个部分的世界被印上了艺术的表象的烙印,进一步引申上述的观点,或者可以说,艺术在艺术中并通过艺术才能存在。费德勒这一主要观点可能是大胆的、创新的,也许还是有些陌生的。但它就是如此直接地被表达出来。艺术服务于"感官的认识"的想法在艺术产生之初就已经出现了;只是美的任务和艺术的任务并没有区别开来。但是在这样的观点中,费德勒也有同行者。赫尔曼·赫特纳认为,艺术根本不是为了表现美的事物,或者甚至证明自然中的美;艺术不是以享受,而是以理论为目的的;它传递的并不是一种享受,而是一种理解,通过这种理解,艺术将思想的元素呈现出来,一种语言,一种与平时使用的只表达抽象概念的语言完全相反的语言,这种语言表达的是感官认识。我们用这种方式,通过艺术得到了"科学思想的本质的必要的补充"。费德勒无疑要把这个理论体系的发展归功于对康德思想的深入研究。他研究的问题是从康德的思想观点中脱离出来的:什么使艺术成为可能?艺术的自我权力建立在什么基础之上?赫尔曼·科恩在1912年写道,费德勒的研究与《纯感觉美学》究竟有多大差别,其研究的根本、源头都与康德的研究问题有千丝万缕的联系。但为什么偏偏是费德勒能够把"感官的认识"这一较陈旧的学说与康德的基本思想结合起来,能够把可视性这一外在形象问题放到他研究的最重要的部分,这可能只能从他对艺术的个人立场来解释,他的好友汉斯·冯·马雷斯对他的艺术观点的形成帮助很大,其画作被费德勒认为是纯艺术的。如果我们回忆起阿道夫·希尔德布兰德的成名作《造型艺术中的形式问题》也完全属于这种思想范畴的话,那么事实就变得更加清晰了。此外,意大利是这个学说和这种艺术的发源地,也并非意外。如果我们对文艺复兴深入了解,并读一些那时候的文章的话,就会有这样的印象,那些大家们与先前时代的不同,并不是他们对这个抑或那个新的艺术或科学感兴趣,而是体现在一种最基本的形式上的心理上的思维方式。达·芬奇强调,与那些唯一的概念的演绎的经验方式不同,"观点"的科学的权力是十分普遍的。对于达·芬奇而言,艺术只是与可视的东西,特别是与空间有关的"科学"的一个分支,他对于"绘画的科学"以及其他形象学科,如解剖学、物理学、工程学以及其他类似学科有很大兴趣。达·芬奇关于美术的著作便直观地呈现出了我们的形象思维。恩斯特·马赫在《感觉

的分析》一书中提道,单单是其书中大量的感官心理学的观察,已使任何一本研究相似基本原理的现代著作望尘莫及。阿尔布莱希特·丢勒也有类似之处,他对北方和南方艺术相融合的尝试让人想到汉斯·冯·马雷斯。对于现在这里所说的艺术是否是"感官的"这一有趣的问题,或者说,这种对可视性的塑造是否把直接经验放到与抽象元素相比更重要的地位,我们现在还没有定论,但是我们的研究将会更多地涉及这些问题,并且我们现在也必须对其意义进行详细的阐述。

一门艺术,一门以实现上文所提到的要求为目标的艺术,越来越陷入索然无味的学院派研究之中,一种虚伪的方式之中。就算文艺复兴的大家以及汉斯·冯·马雷斯不是这样,在其他地方也可能会出现这样的情况,比如希尔德布兰德在其一些作品中就危险地接近了这个界限。我们也总是认为,"造型"和"观念"的问题如此重要,我们对艺术的认识给出了很高的评价,也许使我们不禁产生怀疑,单单一个完全的一般的艺术学来确立这个问题,这是非常靠不住的。这样,也许我们只能看到几个艺术类型,然后通过这些来研究艺术的整体。因为,如果所有的艺术都与造型紧密联系,艺术的力量与能力都从造型角度出发来理解的话,那么无疑,艺术享受总体而言就只是对可视性造型塑造过程的理解,同时,艺术家的创作、艺术起源的问题,或者艺术在生活中的位置的问题,以及艺术风格的变化,等等,在这种情况下都不能被全面地理解。这样,艺术所揭示的所有美学价值,不是一部分,而是所有的通过艺术表达的伦理的、宗教的、跨文化的、功能的等等方面,以及对艺术的存在、发展具有重要意义的内容都会被忽视。只有我们把艺术作品作为一个特别复杂的艺术成果,其中完全不同的各个领域相互碰撞,它的必要性、永久性,以及多变性都被仔细研究,那么我们才能够真正感受到各个领域之间的丰富联系。只有那样,我们才能对材料进行全面的研究分析,也只有那样,我们才能看到它真正的规律。如果我们局限于造型问题上,当然我并不想忽视其地位,那么,我们又只看到了艺术整体的一方面,那么我们又以偏概全了。但是,也许有人在此要提出反对意见,正是这些艺术的片面部分才是艺术的真正的血脉;其他那些与艺术相关的问题,其实并不是艺术问题,对这些问题的研究可能更多的是艺术哲学、心理学,以及其他学科的研究范围。物理学家也只忙于研究关于颜色的物理学问题。这并不是贬低其他学科的研究,但他们的研究属于生

理学、感官心理学或者美学的范畴。把物理学的研究范围扩展到如此之大，就意味着物理学没有范围了。但是，在讨论这些问题的时候，各个相邻学科彼此紧密联系，这应该是没有人想否认的，只是问题设置的角度不同罢了。这就是我们争论的核心。对此有些反对的声音也并不是毫无依据的，比如要按照这样的理论，我们研究一般艺术学的时候，其实是在研究本质上完全不同的多个科学领域，这部分属于价值理论，那部分属于心理学，然后又研究艺术哲学或者历史学的问题。如果研究目的如此毫无联系，那么本想把各个不同的事物融为一体的"科学"就已经从其内部分崩离析了，那样的话，价值理论、心理学、历史学等等就只是相互孤立的存在了。那么，这就完全不是一门科学，而是从各个完全不同的学科角度研究的材料的集合。我们在谈论性学也是类似的，我们不是在考虑一个单一的科学的分支，而是在思考以性为研究对象的解剖学、生理学、心理学、伦理学，以及艺术史等等。但是，我们现在绝不是把一般艺术学只是看作一盆大杂烩，一个从完全不同角度进行的研究结果的总和，而是更多地理解为一个统一的研究领域，一个其所有问题都只能以艺术学问题的方式解决的领域，一个有连续性的研究体系。当然，艺术学的发展也少不了其他学科的大力支持，比如价值理论、艺术哲学、心理学、现象学以及历史学，尤其还有美学，但是一般艺术学并没有因此分裂，而是这一切都建立在一个基础上，那就是艺术。它的研究目的从来不是心理学的或者历史学的，而始终只是艺术学的。……我们面对的是艺术这个整体现象，一般艺术学是在由艺术的一般活动产生的一个整体的问题研究范围之内进行研究的，并从中产生它的研究方向和研究目的。

……

三、通过胡戈·斯皮策及马克斯·德索为一般艺术学正名

马克斯·德索对一般艺术学的建立的观点与费德勒完全不同。他继承了胡戈·斯皮策的观点。胡戈·斯皮策在1903年就已经阐释了与美学有所区别的一般艺术学的基础。他认为："当人们把艺术的东西归属于美学的时候，那些并不是由于为我们提供了无用的享受，而是由于同时是人类精神的道德的教育者而如今被普遍认为是最伟大的诗人，是不应该算得上是真正的艺术家的。所有用旋律和节奏

点燃战场上战士的勇气,或者使信徒对宗教无比狂热的作曲家们也是一样的。过去的艺术,那些到现在始终被人们视为无法企及的绝美的古代雕塑品,由于他们与宗教或政治有着内在的联系,也应该从纯粹的完全的艺术这本书中划去。"当然,斯皮策也在这个或相似论述中证明了,美学之外的,用美学无法理解的其他影响,也属于艺术的本质。但是,如果"无用的享受"这个说法与美学享受有关的话,我是无法赞同的。因为,这并不是说,以某种方式轻视美学,而是说明美学的价值是远远超过艺术的,艺术的价值在美学中是无法获得的。斯皮策还忽视了一个不同的观点,也许所有那些作品都能以美学的方式来欣赏,那么它们就因此都是艺术作品了吗?除了艺术特性外,它们其他的附加价值也是不可忽视的。总之,看起来得出答案并不困难,如果要讨论这些如此深刻的充满意义的"附加价值"的话,它们是无疑不应被忽略的;此外,这些"附加价值"也正是艺术作品内含的意图和要求。那么,最重要的就是,那些影响属于作品的本质,作品的造型问题也是建立在其之上的。对于塑造,斯皮策也有这样的观点,他说"战胜困难的原则"就是艺术学最重要最基础的原则之一。这一德索也认为是区别于美学价值的标志性原则是不应该被轻视的,但是这也会导致一个不好的后果,那就是艺术会向技艺型方向发展。因此,这可能更加适合去讨论造型的问题。然而,我完全同意斯皮策的观点,他认为"艺术与美的范畴是无论如何不一致的。艺术不是美学价值的唯一承担者,并且艺术也不仅仅是美学"。

德索认为,应该对这个问题进行讨论。他因从这些事实中得出的一系列结论而声名远扬。他认为,我们对自然现象的欣赏与热爱,其实是审美行为,因此与艺术无关。更甚者,在所有的精神和社会领域都发展着以美学形式存在的创造力的一部分;这些非艺术作品的成果是以美学方式被接受的。"因为,根据我们每天的经验,无数的事实表明,鉴赏力的发展与艺术无关,也不受艺术影响。因此,我们必须把美学的范围视作大于艺术的范畴。但这并不是说,艺术的范围很狭隘。与此相反,审美并不能深刻理解人类的作品的内容和目的,那个我们称为'艺术'的东西。每件真正的艺术作品都是根据意图和作用,以特别的方式组合起来的。它不仅仅来自审美享受,也不仅仅会引起审美乐趣,更别说纯粹的美的感受。传统认为,审美印象和审美对象的最大特点就是得到快乐,但这绝不是艺术存在的需求

和力量。事实是,各门艺术在精神生活和社会生活中都有一个功能,通过它艺术与我们的共有的认识和愿望相联系。因此,这就是一般艺术学的义务,即从各个方面正确评价艺术。如果美学的内容是封闭的,有明确界限的话,那么它并不能完成这个任务。我们不应该继续混淆这两个学科之间的区别了,而是必须通过越来越仔细的区分从而真正能够清晰地认识它们之间的联系。经验表明,虽然对于每一门艺术的历史发展没有进行详细的研究,但对其形式与规则的纯理论研究还是应该透彻的。这样,人们习惯称为诗学、音乐理论和艺术学的这些特别的系统的科学就产生了。在我看来,一门一般艺术学的任务就是对它们的前提、方法以及目的进行认识论研究,总结其中最有意义的结果并进行比较。此外,它的任务还在于思考艺术创作、艺术起源以及各门艺术的分类和功能。否则,它就无容身之处了。"这样,一般艺术学的本质和任务就有了实质性的发展。我也完全赞同德索的观点。但是,怎么回答德索提出的所有问题呢?这些学科怎样统一,并以何种合适的方式对其进行详细深入的研究呢?我认为,这个出发点就是艺术研究的本质。如果我们不首先确定什么是艺术,那么我们便无法在所有相关领域深入分析艺术的整体。只有从认识它的特性出发,才能使研究进行下去。这就是所有问题的落脚点,即一般艺术学必须确立一个明确的研究中心,同时确立一个研究背景,所有的研究都是在这个背景下完成的。否则,我们也许会走向一个错误的方向,把相联系的事物隔离开来,而把不相关的事物联系到一起。如果人们认识了艺术的本质的话,那么,"艺术作品"就变得最重要了。如果,艺术是一个相互组合的产物这个观点正确的话,那么就会有一个问题,即它究竟是什么样的,什么样的处理方式适合它?它作为艺术作品应该怎样被接受,并且在接受过程中,如何使创作意图得以实现?关于艺术享受以及它的对象的问题在我看来就是一般艺术学的一个基本问题;并且,它也引出了大量具有重要意义的其他问题。就算那些原则问题还没有得到解答,一方面诗学、音乐学等问题,另一方面关于艺术家的创作,或者艺术起源的问题无疑某种程度上还是必要的。但是,如果继续深入研究这些问题,寻找它们彼此之间的联系,由事实上升到阐释和科学上的假设,这些问题便有些模糊不清、不明确了。而且,这个理论也缺乏支持。我在此并不是反对德索的观点,而是完全同意的。但是,一门一般艺术学的最终的基础原理究竟应该是什么,有三个人可以称为"基础原理之

父"——在科学领域中,有若干"之父"是很正常的——他们是康拉德·费德勒、胡戈·斯皮策以及马克斯·德索。

四、关于一般艺术学的争论

理查德·哈曼曾对一般艺术学的问题进行过详细的讨论,而埃里希·艾福特也在一次深入的讨论中反对过哈曼的观点。由于这次的观点之争主要从两方面提出了许多问题,所以一个所谓的原则性的基本的意义也就十分必要了。我们这里想简单地讨论一下他们争论的问题,一方面是为了我们自己能从中有所收获,另一方面也是为了我们自己也可以积极地参与到讨论中去。哈曼的基本观点是十分正确的,他认为,美学的最基本最重要的问题在于,"把美学的本质与艺术的本质区别开来,只有当美学行为本质的独特性被认识到的时候,人们才能够理解美学与艺术之间的特别密切的关系,而不会把两者的本质混为一谈"。因为两者有所区别,不仅仅说明了对自然的美学享受,而且也说明了对人文艺术的本质理解。人文艺术是一种文化的体现或者一种展示,这要看它满足的是人类的伦理需要还是理论需求。对于这种艺术,美学错误地认为有三层关系:"审美需求在很多情况下是艺术作品不能满足的,尽管如此,但艺术作品的目的还是能够得以实现的;艺术家和艺术欣赏者有可能从美学的角度欣赏艺术作品,而不是其本质的东西,即人文的意义;最后,像在很多情况下可能发生的一样,在进行欣赏和诠释的时候,把美学的意义错误地认为是艺术的本质。"如何证明把人文艺术也称为"艺术"是正确的呢?首先是感官的强烈和表达的生动。但是哈曼在这里又说,对于艺术和美学,生动性并不是完全必要的,也有很多杰出的文学作品并不生动。但是,不同于哈曼其他观点的有理有据,这个观点有些站不住脚,因为如果人文艺术的艺术特点是建立在感官的强烈和生动的基础上,但一方面这个特点不是艺术的本质特征,另一方面强烈的感官刺激和生动的表达也无疑在艺术之外发生,那么,这对于这个证明毫无帮助。而且,再一次表明,必须首先把概念搞清楚,艺术究竟是什么,才能使一般艺术学有一个稳定的基础。

上述观点的错误当然不会被埃里希·艾福特放过,只不过他是以一种完全不同的角度去解释。对于他来说,人文艺术只有美的才能称之为艺术。他并不是否认,非审美的事物也与这种艺术形式有

关,但是这些非审美的事物也应该是非艺术的。同时,他认为美学并不是理解艺术的唯一角度。"为了使艺术家的自由创作与自然相区别,在欣赏者的潜意识中,这个观点必须始终存在。然而,美学与艺术之间的紧密联系同时也体现在,如果人们无法理解这种艺术家的自由创作,如果人们看到的不是一幅图画,而是临摹、复制、图表,看到这些非审美的东西,那么一些欣赏者一定会很失落。或者与此相反,如果人们并不是进行审美行为,就是说,在思想上超出了所给的事物,自己随意想象,那么人们看到的东西也是非艺术的。最后,如果人们可以以美学的方式看到世界上所有可被感知的事物,即使人类创造的非艺术的东西……另一方面,如果人们也可以以非美学的方式看到所有的事物,即使一些艺术的东西,那么因此,这两个概念便是不可分割的! 较高的教育程度使得审美行为总是更加容易更加普遍,此外,人们的教育也是特别地离不开艺术的帮助;通常,那些完全没有受过教育的人,他们的审美行为也更多的是对艺术作品,而不是现实生活甚至自然风光。就连那些受过最高教育的人们,他们的美学体验中也绝大部分是与艺术有关的。"如果我们进一步仔细分析这个看起来如此有巨大说服力的思维过程的话,可以发现,它还是有一个很大的漏洞的。因为艾福特认为,每个对艺术的审美行为都会引起对于该事物的思考,然后产生随意的想象,这点是理所当然的。如果是这样的话,那么每个人都将必须把上述情况视作非艺术行为。然而这样,整个问题设置就被改动了,它不再是关于人们究竟可以如何欣赏艺术,而是关于,为了获得与一部艺术作品完全相适的感受,人们应该如何做;或者换句话说,那些与美学感受同时产生的非美学的感受属于艺术作品的本质吗? 如果艾福特试图进一步表明,所有最富有成果的美学享受都是与艺术相联系的,那么没有人会要同意,艺术传递着巨大的甚至最大的美学价值。然而,谁能否认,他的最深层次的最好的生活智慧归功于艺术? 当然,人们也可以提出反对意见,人们可能也可以从生活本身之中获得生活的智慧。但是,这样的话答案就不一样了,人们不也可以从自然或生活中得到美的享受吗? 那么,所有的艺术都首先或者完全只是"美学"的,不能与其有稍许偏离吗? 在此,所有的一切都再次取决于最全面的最准确的对于艺术的本质的研究;如果没有这样的基础,人们的研究将会一会儿深远一会儿狭隘,所有的事情都会被证明,也都不会被证明。此外,艾福特在进一步阐述自己观点的时候,也作出了一个非常重要的让步,与哈

曼不同——费德勒之后也意识到——艾福特尝试把重点转移到生动性、可视性上去。"……也存在着最基本的、最直接的感官体验,这种体验包含着所有对于美学而言最本质的东西;比如只是看一眼美丽的色彩。"我们寻找那样的体验,"在那里,人们想要说,眼中有整个灵魂,人们在最高级的程度上搜集这样的体验,完全与所有的认识和所有的生活关系相隔绝,即使代价是,如此高的意识层次沉默着,沉睡着。当然,这样的瞬间并不是经常出现的,普通的艺术体验也仿佛不是以这样的形式出现。尽管如此,这些体验在我看来,仍然是审美体验的最初形式,是在'纯艺术'审美基本过程中的原型。我认为,在'纯艺术'中的美学体验只是个别的最基本的过程"。如果纯美学的只是这些基本过程,普通的艺术享受不算的话,那么,自然艺术行为看起来也不是美学行为了。尽管艾福特对于这个问题给予了最直接的否定,但最终他还是接受了这个问题。

另一个对系统的艺术学提出反对的人,也就是汉斯·提策尔,某种程度也是类似的情况。他在他关于《艺术史方法》一书的许多文章中,对此进行了全面仔细的分析,并明确指出最严肃的方法论研究的迫切性和必要性。根据他的观点,艺术史讨论的是一种"材料,这种材料并不像其他史学研究材料一样,只是继续反射着最初起源的内容,而是它的生动的进一步发展存在对于历史事物之间的承上启下提供了美学的理解。只有我们能够把艺术事物的本质隔离开进行理解,我们才能真正理解我们的特殊的研究材料,否则这些材料总是被迫回归到一般艺术史的范畴。有一种观点认为,材料的审美差异化可能性是艺术史的前提,在我看来,这为消除那种让人筋疲力尽的怀疑铺平了道路;一种新的'艺术学'的建立并不是通过历史学与美学的结合,而是艺术史的基本历史特性是由对美学的承认与包容得到保证的"。最核心的是,"这两门在艺术活动中都尝试发现其规律和独特性的学科,在研究任务和研究方式上是如此的不同,以至于像艺术学看起来一直追求的那样,在两者之间寻找一个结合是违反常理的,是十分荒唐的"。提策尔认为,美学与艺术史的结合根本不可能产生任何结果,对于这点我完全赞同;但是,从这个角度出发,我们也还是根本没有掌握一般艺术学的研究问题;在我们看来,它是研究艺术规律的一门科学,提策尔把这门科学的研究任务不合理地强加到美学上,之所以不合理,是因为在纯美学中是不能体会到"艺术的本质"的,而只能是美学的本质;同时它也越过了自己的界限,在这个范

围内艺术材料的"差异化可能性"得以充分发展，因为，它根本没有先验性，证明这一定是并且只是美学行为。在这里，研究的对象根本不是所有的艺术的东西；正好提策尔对此作出了可信度很高的研究，即非美学的事物有必要以及必须进行艺术的研究。因此我认为，我们并没有分裂真正的研究对象；提策尔为之奋斗的艺术学，在他看来，并不比我认为的还要少值得怀疑；我们所认为的一般艺术学与美学相比，应该更受他的欢迎，因为美学的基础在所有研究过程中总是与美有关，而不像艺术，其基础是艺术的存在方式的所有特点及其规律的特殊性。他担心，艺术学可能会降低艺术史的地位，然后独占所有有价值的研究任务，这种担心是毫无道理的，就好像怀疑，一般艺术学会统治艺术史一样。艺术学从没有想要触动历史学的地位，也不会对它的意义认识不清；因为它的研究对象是艺术整体，如果它以这种方式忽视了历史学最重要的特点，那么，就会造成艺术学对史学的误解。必须承认，艺术史对纯美学的本质规律和价值规律并不能进行什么研究，这不是公开的秘密，而是普遍承认的事实。只有当艺术史能够从对纯美学的本质规律和价值规律的研究转变到对真正的艺术规律，这种只有从艺术最本质最重要的东西中才能得到的规律的研究上去，艺术史才能赢得胜利。艺术史不应该是一个被抢夺走的领域或者什么问题，不应研究那些美学中至今还没有足够理论依据进行研究，并且没有它们也可以得到满意答案的任务。与此相反，我们希望，通过对一般艺术学的建设可以使艺术史产生巨大的作用，因为这样，很多目前还在浓雾中模糊不见的问题才能变得完全清晰，并且照亮更大的研究范围。

——选自［德］埃米尔·乌提兹著，窦超译《一般艺术学基础原理》第一章，中国文联出版社2019年版

（此文编入本书时，删去了部分内容以及原书注文，读者如需查看，可查看原书）

什么是艺术学?

[日]渡边护

一、"艺术学"的名称

日语的"艺术学"一词不能说是一个人们非常熟悉的词。这个词本是由德语 Kunstwissenschaft 翻译而来的,其原文本身也并不太古老,而且"艺术学"这个词现在在多种意义上被使用。它们可以分作以下几大类别。

(一) 广义的艺术学

艺术(Kunst)这个词,既可以泛指一般艺术,也可以仅指狭义的美术,即造型艺术。若按照前者的意义去理解,那么艺术学就是关于一般艺术的学问,这种情况也有两种用法。

(A) 各类艺术的共通性理论的研究。一般所说的艺术,还可分为造型艺术、文学、音乐、戏剧、电影、舞蹈等各种类型,关于它们共通性规律的理论研究就是这个意义上的艺术学。这种艺术学又被称为"一般艺术学"(allgemeine Kunstwissenschaft)。

(B) 关于各类艺术的特殊研究,为方便起见也总称为"艺术学"。在统一称呼音乐学、造型艺术学、文学学、戏剧学、电影学等诸学科时,也采用艺术学或者艺术诸学的叫法[①]。这个意义上的德语,大概

[①] 日本大学的艺术系,主要就是在这种"B"的意义上设置的。东京大学文学部开设的"美学艺术学课程",则兼指 B 和 A 两种意义。关于"艺术学"的概念,还可参阅竹内敏雄编撰的《美学辞典》(弘文堂出版,增补版,一九七四)的"艺术学"条目(第 77 页)。

是使用 Kunstwissenschaften 的复数形式吧。

（二）狭义的艺术学

这种用法是将艺术这个词的词义缩小，使其解作造型艺术。它也包含两种用法。

(C) 关于造型艺术的理论体系的研究，这是应当跟文学学、戏剧学、音乐学等并列的学科，是前述(B)的一部分。

(D) 关于造型艺术的历史研究，相当于"美术史"。在德国如果说 Kunstwissenschaft，很多人就理解成是美术史。

本书中所说的"艺术学"，都是在(A)的意义上，即关于一般艺术学的意义上使用的。就是说本书所说的"艺术学"，是研究艺术是什么这个问题的，而不以雕刻、绘画、音乐等各种艺术样式内部所发生的特殊问题作为考察对象。但是这样一来可能马上会产生这样的疑问，即作为关于一般艺术的学问，从来就有美学这门学问存在了，为什么还要使用"艺术学"这个名称呢？

美学的原名 aesthetica 本来是感觉的学问的意思，而其后来的发展却主要是关于美的考察。但是因为艺术通常被认为是美的表现，所以美学也就将艺术作为其研究的对象了。

但是，进入本世纪后，一部分学者认为，依靠美学并不能充分解释艺术，故而提倡在美学之外建立新的"艺术学"。其理由主要是：第一，艺术所表现的东西绝非只限于美；第二，美的体验以接受的态度为根本，与此相反，艺术则是创造性行为；第三，美是精神性价值，而艺术则是作为客体存在于社会中的文化财富；等等。

在这些对艺术的观点中包含有各种各样的理由，而且是根本性的问题，所以不能在这里简单地作出结论，而只就上述的三种观点提出几点疑问。

第一，即使不能以美来包容艺术，但至少美在已往的艺术中一直发挥着重要的作用，这却是事实。建立在特殊立场上的艺术论姑且不谈，如果历史地、全面地考察艺术，那就不可能认为艺术跟美毫无关系。因此即便建立新的艺术学，也不可能将美从考察的对象里完全排除出去。至少，美学和艺术学的对象领域，不能不具有某种程度的共同性。若从这一点来说，就是不建立艺术学，而是在某种程度上扩大美学的领域，引进新的观察方法，问题也就可以得到解决了。鉴于艺术从来就是在美学中被处理的历史事实，这种领域扩大应该是容许的，而没有必要为"美的学问"之名所拘束。

进一步，如果这种想法也适用于第二个问题的话，那么，因为在从来的美学中都强调艺术是创造性行为，所以问题只是对待"创造"的方法不够妥当，而不能成为必须建立新的艺术学的理由。

第三个问题是说，艺术是以作品的形式客体性地存在于社会之中，而美则是精神性价值，由于这样的差别，学问的方法不也就不同了吗？就是说跟考察美这种精神性价值的传统美学方法不同，艺术是应该运用社会学的、人类学的、信息理论的等方法来探求的。为此甚至有"与美的哲学相对立的艺术的科学"这种草率的说法。但是美学的方法绝未被哲学的方法所固定，而且也没有必须那样做的理由。美是精神性价值，同时也是心理性现象和社会性现象。美拥有许多侧面，所以在它的研究中就存在许多方法。举凡一切学问的历史，大概再没有哪个学科像美学的历史那样，出现了哲学、心理学、生理学、社会学等各种各样的方法，而且至今它们都还并存着吧。实际上，由于美的多面性，也就有对于美的各种各样的看法和方法，如果以一种方法排斥其他方法，就不能说是合适的。

另外，即使有艺术是文化的、是社会的客体的说法，但它也具有精神性价值，并不一定只有科学的方法才能作为其研究方法。甚至毋宁说为了探究其本质，哲学的方法是更为有效的吧。如果这样考虑的话，美学的方法和艺术学的方法在根本上就不是不同的，特别是，如果从美和艺术的密切联系上考虑的话，那么，想严格区别这两种学问的方法的想法也就不甚妥当了。

结果，所谓"艺术学"就可以视为广泛意义上的美学的一部分了。这恰好相似于物理学中具有光学。但是如果从艺术是文化的一种主要的形体，其自身具有复杂的结构来考虑，那么可以说艺术的研究具有独立的学科的形体，具有独立的存在意义和内容。

二、一般艺术存在吗？

在继续进行艺术学的考察之前，还有一个应该首先回答的，更为重要的问题，这就是"艺术学的对象存在吗？"以光学为例，首先要有光这种东西的存在，然后才能有研究它的光学的存在。

初看起来，艺术的存在似乎是不言自明的，然而实际上确实存在着认为没有一般艺术的看法。就是说，这种看法认为造型艺术、文学、音乐等等确实存在，但是它们原本都具有各自的特殊规律，而并不存在超

越它们其上的、各类的意义。换言之,这种主张认为:"艺术"不能成为明确而有效的类概念,因此将它作为学问的考察对象是毫无意义的。所以,关于艺术为学问性研究只能分别存在于造型艺术学、音乐学、文学学等学科之中。假如这种观点是正确的话,那么将艺术作为学问的对象,就成为一种追求完全不存在的东西的毫无意义的工作了。

事实果真如此吗?这种艺术非存在说的根据是什么呢?

产生艺术非存在说的原因之一,在于认为艺术是感性的。就是说,艺术种类的特殊性在很大程度上依据的是其各自感觉的特殊性,因此在艺术的一个种类中其感觉的特性发挥着重要的作用。特别是造型艺术中的"看",音乐中的"听",都是基础性的,各自具有特殊的意义。而且"看""听"等各种感觉本来都是独立的。它们确实具有可以用"感觉"这个概念包括的共通性,但是现实的感觉各自具有自立性,并不是说相互间没有特殊的关系就不能成立。共感现象(Synaesthesia)被视为特殊的东西,反而可以说是表现了感觉的一般的自立性。感觉是通过各自不同的器官而被感应的,而不是要互相以别一种器官感应当作前提。

在艺术中,这种感觉扮演着重要的角色。除开综合艺术的场合,可以说精神被集中于单一的感觉之中。造型艺术中的"看",有着不同于其他日常生活中的"看"的重要性。甚至可以不把造型艺术的"看"这种行为当成单纯的感觉,而赋予其以精神性价值。因此,人们往往在重视造型艺术中的"看"的行为之时,就以为它跟其他艺术的关联是没有意义的。康拉德·菲德勒(K. Fiedller,又译作康拉德·费德勒)就曾赋予造型艺术的"看"以重要的意义,所以他认为:"没有所谓的一般艺术。只有单独的各类艺术。"[1]确实,这种观点根据纯粹的见解去把握各类艺术样式,无疑包含着出色的洞察。另外,将绘画的色彩从雕刻之中排斥出去,取消标题音乐而推崇绝对音乐的做法,在想贯彻各自的感觉的特殊性这一点上,不是不可以理解的。

但是却不应该将这种倾向单纯地加以理论化,从而主张艺术非存在说。这是因为艺术绝非始终只在感觉世界,而具有存在于超越其上的精神性世界之中的最终目标。正如后面将详细论述的那样,各种艺术虽然在感觉的领域里是不同的,但是无论哪一种艺术,其精神性的东西都是内在于感觉性对象之中的,在这一点上,一切艺术都是共同的。如果着眼于这种共同性的话,那么艺术这种类概念的成

[1] 康拉德·菲德勒.艺术论[M].金田廉,译.青磁社,1947:176.

立大概就是可能的吧。

否定一般艺术存在的第二个根据,在于认为在艺术创作中具有重要意义的表现手段和表现的技术等东西,都依艺术种类的不同而独立,互相没有任何关联。获得了雕刻的打击技术,并不能因此就会作曲,就能写出好诗。这样,以技巧和技术的侧面来观察艺术时,就会觉得各类艺术之间没有任何共通性。但是这种看法的产生也是因为忘记了内在于艺术中的精神性东西。技巧的不同并不能否定艺术的精神的共通性。不仅如此,实际上正是在技巧和技术对于创作所具有的意义上,各种艺术是共通的。

不承认艺术这种类的存在的第三个根据,在于艺术自身所具有的自我目的性。人类由于想到创作而创作,由于想欣赏而欣赏。其行为的目的在于其行为自身,因其行为得以施行而获得满足,并没有建立跟其他行为之间的共同目的。在自我目的性这一点上,艺术体验是封闭性的,它建造了一个脱离现实日常生活的独自的小宇宙。不能在哪里动辄见出别的世界,也不能设想拿它去跟别的世界相比较,而只能用沉浸于自己的世界中来获得满足。当我阅读陀思妥耶夫斯基的《罪与罚》时,这本书就充满了我的头脑,再也不能装进别的东西。艺术存在的否定论者多见于实际从事各门艺术的人们中间,这绝不是什么奇怪的事情。但是并不能因单个体验的自我充足性,就否认跟其他东西的共通性。艺术学是一门学问,而不是艺术体验自身。艺术体验的共通性毋宁说出自于体验的外部,这一点依靠观察就可以明了的。

但是由这种从外部观察艺术的立场,也引申出对艺术存在的疑惑,其中之一——也就是否定一般艺术存在的第四个论据——来自于对历史的反省。

这一点可以用下列两个层次来表现。第一,音乐、绘画、诗、戏剧、舞蹈、雕刻等无疑早在人类之初就已存在了。而作为综合它们的概念"艺术",却是逐渐到了近代才出现的,是原来并不存在的东西。所以,如果历史地看,以后来发生的"艺术"概念去充当在它之前既已存在的音乐、绘画等的根据,未免不够妥当吧?第二,古已有之的音乐、绘画、诗、戏剧等并不是作为艺术而存在的,而毋宁说是属于巫术、宗教礼拜物、祭祀礼仪、娱乐等其他综合概念,将它们看成艺术,是拘泥于近代社会而来的歪曲。

对于这种观点可以做如下的反驳。艺术的观念是在近代才开始成立的,这一观点不能说完全正确。虽然艺术的自立性完全得到认

识是近代的事情,但正如后面将详细叙述的那样,在古希腊的艺术、缪斯、创造,罗马时代的艺术,还有东洋的"艺""道""风雅"等观念中,已经蕴含着将各类艺术综合的一个整体的思想,即便在古代尚未形成作为完备的类概念的艺术,也不能就此说在古代不存在艺术。这是因为人类在从事艺术性活动时并不一定非得意识到自己在从事艺术。创造艺术、接受艺术植根于人类天生的欲求。由于想做而去做的行为并不一定要意识到其最终目的。拿食欲来说,并不一定要意识到靠它存续生命这个最终目的才去实行。同样地,艺术家在绘画、作曲之际也没有必要意识到自己正在搞艺术。

从这一点来讲,艺术也可以进入实用品的范围,在制作实用品的场合,其制作目标或者至少其工作内容是预先被指明的。拿制表匠来说,虽然他的目的是制造一个表,然而在制作过程中,无论他并没有意识到要创造艺术也好,无论他只想制作一个造型美观的表也好,他都赋予其以艺术性,从而在实用品的范围里同时创造了艺术品。在宗教性偶像、室内装饰品、典礼、娱乐等同常被置于艺术之外的范畴中,也可以存在艺术。正如后面将论证的那样,所谓艺术是一种原理,唯其如此,它才能蕴含于一般用其他名称来称呼的东西之中。天平时代的佛像雕刻既是宗教崇拜的对象,也是艺术品。因此,所谓艺术这种类概念的成立是近代的事情,所谓在古代的创作和欣赏体验中并未意识到艺术等说法,都不能成为否定一般艺术存在的论据。

不承认一般艺术的第五个论据,与第四个论据注目于过去的艺术相反,而产生于对现代艺术的考虑。就是说,在归纳一个"艺术"概念的过程中,竟会发现现代艺术是那样繁杂,而且跟过去的艺术又是那样不同。关于艺术的这种状况无需多加介绍。比如,雕刻和绘画本来是描摹外界事物的,但抽象派艺术却抛弃了这种通常的观念;造型艺术的作品本来是不动的,但考尔德的活动雕塑却成为不停运动的东西;以乐音为素材的音乐原则也被"具体音乐"率先打破。不仅如此,现代艺术里甚至还出现了被称为"反戏剧"和"反艺术"的东西。在音乐方面,虽然还不太使用"反音乐"一词,但是先锋音乐的某些作品正在勇敢地向已往的音乐观念进行挑战。面对这种状况,提出"在它们的动向里会有共同的概念吗"这样的疑问,也并不是不可理解的。

对此可以做这样的回答。现代社会的确出现了许多悖逆传统艺术观念的东西,而且它们具有极其不同的发展趋势。但尽管如此,还是可以看出它们有着完全不同于宗教、法律、科学、政治、商业等其他

文化范畴的特殊的状态。因此即使它们是不同于以往的新东西,仍然可以作为艺术而加以归纳。若是这样的话,就可以承认在新旧艺术之间具有某种共同的本质了吧。就是说,被称为"反艺术"的"艺术"如果解释为被已往的意义所限定了的艺术的话,那么就可以说"反艺术"也还是艺术。

对于艺术学的探讨,不同于艺术家的自我主张,不允许采取偏狭的态度,而必须尽可能广泛地理解、包容各种各样的艺术样式和艺术倾向。但是这并不意味着必须将所有的东西都当成艺术来承认。毋宁说正是由于面临现代社会的这种混乱状况,才更应该清楚地分辨什么是艺术,什么不是艺术吧。若从这一点来看,在过于多样和相反的现象中迷失了自己,而拒绝认知艺术的存在,就不能算是做学问的态度了吧。我们不应该因为现代艺术的多样性而否定考察艺术的可能性。

以上针对否定一般艺术的观点,阐述了存在着考察一般艺术的可能性,但是仅此当然还不能确实地证明一般艺术的存在。只有进一步明确了艺术所具有的共同特色,才能证明艺术的存在,而且只有那样的考察过程才能构成艺术学的内容。根据以上的论述,艺术的存在得到了大体上的承认,下面我们将以对"艺术是什么"这个问题所了解的一般情况为线索,来进一步探求严密的规定。

三、艺术学的方法

艺术的研究可以依靠多种学科的方法来进行。如果立足于艺术体验是人类的心理性体验,那么就可以运用心理学、精神分析学、生理学等方法进行研究;其次,如果考虑到艺术是人类文化的一部分,它客体性地存在于社会当中,并且具有自身的机能,那么考察文化现象的各种学科方法,如文化人类学、社会学、民族学等方法都可以用来解释艺术;再次,因为艺术是长期存在于漫长的人类历史上的现象,所以艺术的历史性研究也十分重要;更进一步说,举凡一切可以称为学问的方法,如医学、数学、天文学、物理学、经济学、法律学、工学等,在某种意义上都不能说对于解释艺术毫无关系。

所谓艺术学是回答"艺术是什么"的学问。在这种场合,假如艺术是客观地、明确地存在的话,假如能把握住它而进行学问性观察和考证的话,事情就好办多了。也就可以采取纯粹的自然科学的方法。然而艺术并不是以这样的形式明确存在的。当然艺术是存在于我们的社会

中的,只不过它不是以明确区别于其他现象的形态而存在的。比如艺术和游戏、艺术和娱乐、艺术和宗教崇拜的对象之间的区别就不是那样清楚的。举日本的生活为例,佛像、花瓶、茶道、声明*等,即使平时不被看作是艺术,但在其中也蕴含着艺术性的东西。看不出这种蕴藏的艺术也就不可能赋予它们以适当的文化价值。反过来说,就是被置于文学、音乐、绘画等范畴中的东西,也还存在着是否是真正的艺术的问题。大众小说、流行歌曲、先锋艺术之类是不是艺术? 自然科学和社会学无法回答这样的问题,因为这些学科并不以阐明艺术的原理为己任。

结果在这些学科里,要么就不触及这样的问题,而将艺术的存在视为不言自明的事实,要么就通过给出适宜于各自研究的定义,从而一开始就限定其研究对象。后一种做法在艺术的各种类中是行之有效的。例如音乐心理学家雷维斯发展了弗格·利曼的思想,给出了关于民族学研究的音乐定义,指出人类创造的音乐要称为音乐需满足三个条件:"具有固定了的音程,能将其在各种音高上移调,能用各种节奏将其导入有组织的结合。"①但是,若想在音乐中见出艺术的原理,毫无疑问不能仅仅依据这种片面的音乐理论,因为那其中没有任何关于艺术本质的规定。

我们不能将艺术规定成传习所称呼的东西,所以必须弄清使艺术成其为艺术的本质性原理。在宽泛的意义上,这种探求本质的方法应被称为哲学的方法。其实不仅是艺术,诸如探求宗教、道德、法律等精神文化现象之原理的方法,不是都自然地成为哲学的方法了吗?

我们说采取的方法是哲学的,这并非是预先规定的。而毋宁说是根据探求艺术的本质的目的所做的多种思考的结果,是自然而然地采取了哲学的方法。这里所说的哲学的方法是以朝向"现象自身"的态度为基础的现象学方法。对于我们来说,现在最重要的是虚心坦怀地看待艺术,以搞清它的本质。

*"声明"是印度五明之一,为音韵、文法、训诂之学。——译者注。

——本文为日本学者渡边护于1974年出版、1983年改订再版的《艺术学》第一章,见[日]渡边护著,叶长海、翁敏华、孙红译《艺术学》,台湾骆驼出版社1991年版。

① G.雷维斯.音乐心理学导论[M].1946:269.

艺术和艺术学

[日]黑田鹏信

一、艺术是什么

要讲艺术,不得不先把"艺术是什么"的问题解决。这个问题看来容易,实在很难。简单地回答,是不可能的。所以把它分作"要素""分类""鉴赏""制作""起源""效果"等章,较详细地说明一回。要是把它通读一遍后,对于"艺术是什么"的问题,自然能够解决。但是在这几章的前面,不得不先把它提纲地说明一下,所以特设这"艺术是什么"的一节。

艺术,原来是靠托我们人类而生出的。但是人类,为什么,从什么,要有这艺术。要么举起一二例,就可说明。譬如人类对于美的景色,感到美、感到快,并且不但感到就罢了,还想把这美和快表现出来,于是就描起画来,咏起诗歌来了。又像在埠头车站,送别的时候,因感到别离的悲哀,想表现这悲哀,于是就做起文字来。从这二例看来,绘画、诗文,就是人的美感、快感、悲哀感。换一句,就是人类的感情。人类当观赏景色及别离亲友时,心里有感情的兴起,把这感情表现出来时,就变作艺术。所以可以说,艺术就是人类感情的具体表现。

人类的精神活动,常有智、情、意三方面。这三方面,虽常相结而活动,然三方面的活动力量,是常不相同的。有时智的方面强,有时情的方面强,有时意的方面强。所以依了人类精神活动的强弱,从外部看起来,可以分作智的表现、情的表现、意的表现。像发明真理的

科学,是智的表现。兴举实利的工商业,是意的表现。增高趣味的艺术,实在就是情的表现。

把艺术定义起来,不能单说是情的表现。因为见美的景色而喜,临离别的时候而泣,都是情的表现,但是喜和泣,不能说它就是艺术。所以艺术,不得不是"具体的"且"客观的"表现。像绘画、雕刻、诗歌,就是具体的,且客观的,都是可以供他人鉴赏的。换一句话说,就是艺术家所制作的东西,一定是能够供给鉴赏家鉴赏的。

然艺术家怎样地鉴赏艺术?一定先从感觉,其次是情感。像看描写美景的图画而兴起的,是美感、是快感。读叙述别离的文字而兴起的,是悲哀感、是快感。照这样看来,艺术的情感,在具体且客观的表现时候,就是艺术。这种艺术,又为鉴赏家的感情所能容受的。换一句话说,从艺术生出的感情,归于鉴赏家,他的媒介物,就是艺术。倘从感情方面说起来,感情,是出自艺术家,而归之鉴赏家,而借所谓艺术的形,来做媒介物的。所以无论怎样,艺术的本体,实在就是感情。

既已经晓得艺术的本体,是感情。那么不得不明白,这个感情,不是什么感情都行的。这个感情,不是美的感情是不行的(对于美的感情的说明,请参照拙著《美学概论》)。所以艺术定义,一定要说"艺术是美的感情的具体的且客观的表现",才没有差处。但是艺术,也不是美的感情的单独表现,还含有智的表现和意的表现的分子。这是因为人类的精神方面,没有单纯的情的活动。智、情、意的三方面,是常常相共活动的。不过比较的情的方面来得极强,智和意的方面来得极弱。但是单从"感情的活动"方面说来,是相同的。所以要说"艺术的主体是美的感情的具体的且客观的表现",才是很正当的说数。像把描写"真"当作本领的自然主义的艺术,智的表现分子,比较的含得较强。又像劝善惩恶主义的艺术,意的表现分子,比较的含得强了。

以上所说,都是把艺术当作个人的而设想的话。但是艺术家,原是社会的一分子,国民的一人。所以艺术与社会及国民,也不得不有关系。况且大的艺术,是一定要多数艺术家的协力,才得成功的。在这几点,和别的理由看来,不能不说"艺术是国民性的具体的表现",同时还不能不说"艺术是时代精神的具体的表现"。换一句话说,就是"艺术实在是从社会生出来的"。譬如虽是一个艺术家所做的艺术,然也含有国民性和时代精神的表现,也可以说是社会的一种产物。关于这桩事,当另立一章,来详细地说明。

对于"艺术是什么"的问题,现在先这样略略地说,至于这问题的详细答案,请读以下的数章,自然能够了解的。

二、艺术学和美学

美学(Aesthetics,德文 Aesthetik)的名称,是美学的始祖 Baumgarten(1714—1762,德国的哲学者,也是审美学的元祖)在西历 1750 年时候才开始用的。日本在明治二十年左右,才有美学及审美学的译名,近来专用美学的名称了。艺术学(Kunstwissenschaft)的名称,在德国,比较的也可说是新的名词,也可说是最近的名称。德国的美学大家谭沙亚(Dessoir Max,即玛克斯·德索)在 1906 年所发行的《美学与一般艺术学》的第一卷(*Aesthetik und allgemeine Kunstwissenschaft* Ⅰ *Bd*)里,才用这名称。东方用这名,不言可知,比较更在其后,可以说是极近的事呢。

美学的对象是美,或是快感,或是艺术(参照《美学概论》第一章),但是美学,把美做对象,是最稳当的事。倘使把艺术当作对象,还是称艺术学来得妥当。美学,要是把美做对象的时候,那么艺术的美、自然的美、人体的美、人事现象的美等一切的美,都包含在内,是极广大的。是做成和我们的生活,有很深关系的美学的。那本《美学概论》,虽是这样设想来处置美学,然把艺术做对象时候,还是称艺术学来得妥当。所以现在特把艺术做对象,来编这本《艺术学概论》。

屡成问题而议论的,就是美学和艺术学的关系,还有两者的范围等的事。美学的对象是美,艺术学的对象是艺术。要是这样说起来,确是极简单的。然做美的主者,还在艺术。所以实际上,两者的对象,大部分是相同的。然大部分虽相同,相差的地方,确也不少。所以两者间要生出混杂。在相同的方面,虽称美学亦可,称艺术学也可。然在相差方面,倘然互易名称,就要生出误解来了。

美学方面,虽有把形式做主的"形式美学",把内容做主的"内容美学",把感情移入做中心的"感情移入美学"等的区别。要之,它的对象都是美,它的范围大概比艺术学来得广大。所谓艺术学,是把艺术做主要的对象的,所以比较把美做对象的范围来得狭小。但是把艺术彻底地研究起来,还是离开美学,叫作艺术学的为是。所以要编美学的概论和这艺术学的概论,来说明美学及艺术学的范围。

三、艺术学和内容

艺术学的对象,虽像前面所说,是涉及艺术全般的。然把它彻底地十分阐明起来,究从怎样的顺序为是？换一句话说,就是"艺术的内容是什么？"对于这个问题,第一是艺术的要素,说明艺术是从什么生出来的。其次是述艺术的分类。第三是进一步而述艺术的制作。附于制作的,有技巧、手段、样式及流派等问题。还有艺术上的主义的问题。转而移于艺术的鉴赏方面,联关于鉴赏者,有趣味的问题。再转而研究艺术的起源、艺术的历史,及国民性和时代精神的问题。最后归纳到艺术的效果。

在本章完了的时候,要知道的,就是所谓"艺术"的里面,有艺术的抽象名词和艺术的作品——艺术品——的意味。虽不是一一地说明,大抵从前后的意味上,是可以了解的。

——选自[日]黑田鹏信著,俞寄凡译《艺术学纲要》第一章,
江苏美术出版社2010年版

从美学到一般艺术学

——艺术学散论之一

马 采

艺术学或一般艺术学,就是根据艺术特有的规律去研究一般艺术的一门科学。它是由距今 100 多年前由德国艺术学者菲特莱奠定了其作为一门特殊科学的基础,后来又由特京瓦和乌铁茨赋予其一个特殊科学的体系。目下止在发展过程中的这门新兴科学,难免不受一些眼光短浅、思想保守的人的非议和反对。但只就方法论方面来说,这门科学独立的必要性却是毫无疑义的。过去以为美学的研究领域,包括一切美的对象,并不只限于艺术,即凡是能够给予我们美的感受的自然物以至人类的行为,无一不在研究之列。但只就艺术本身而言,它的领域极其广泛,粗分之,亦不下数十种之多,如果再加上自然人生各种现象,显然不是一个普通学者所能胜任。征之美学史上,学者一人能够包揽美学原理以至各种艺术的特质全部问题的,除了黑格尔、菲舍尔、哈特曼以外,可说没有几个。黑格尔和菲舍尔研究的艺术种类,也只限于少数。至于在研究上最为困难的创作前阶段和主阶段的精密的研究,仅能于哈特曼的《美的哲学》(Philosophia des Schönen)一书中窥其一斑。因此,就是美学者自己,也不得不提出限制研究对象范围的要求,主张以艺术为研究对象的艺术学,应该获得独立。这可说是学术发展上的必然规律,如诗学、音乐学、建筑学、修辞学等等,既已各自成为独立的特殊科学,有其悠久的历史,故对于站在这些科学之上,综合这些科学的成果的艺术学(一般艺术学),自应允许其享有平等的地位,如像数学和物理学之介于逻辑学和其他自然科学之间,艺术学也应该作为联系美学和其他特

殊艺术学的一门科学,不失其独立存在的根据。

当我们欣赏每一种艺术作品的时候,能够把艺术学这门科学的存在放在心上的,恐怕极为少数,充其量也只能联系到美术史、文学史、戏剧史等加以无条理的考察。这远在文化黎明期以前,就早已对我们人类不断给予理想,鼓励我们人类前进的艺术,直到最近才能成为一门科学,不能不说是一件怪事。现在,我们如果要在科学上去说明艺术,就必须先探讨这艺术学本身的存在和意义。因此,我们便不得不从艺术学是怎么样发生的问题说起。

格罗塞(Ernst Grosse)在1900年所著《艺术学研究》(*Kunstwissenschaftliche Studien*)一书中指出:"艺术的科学考察,可远溯到几百年以前,但艺术学的诞生却要等到最近二三十年内,方始呱呱堕地。"最初注意到这个问题,提出艺术学必须独立成为一门科学的,是菲特莱。菲特莱(Conrad Fiedler,即康拉德·费德勒)在他的论文《论造型艺术作品的评价》(*Über die Beurteilung von Werken der Bildenden Kunst*)一文中,提出这个倡议,是1867年的事。故艺术学只有100多年的历史,它和社会学、经济学等同属于现代的新兴科学。

菲特莱在这篇论文中的主张,可以要约如下:

(1) 当我们研究艺术的本质的时候,不应从它的效果出发,而应从它的创作活动中去寻找。

(2) 在艺术的创作上,直观同时又意味着表现。一个艺术家从视觉作用进展到表现运动这种活动,不是两个相异的过程,而是在其内容的本质上是唯一的过程。

(3) 所谓表现,并不是手把眼所看到的来一次重复,而是手从眼的活动所达到的终点接受过来而将其发展。我们可从直观转移到表现,从视觉作用转移到描写作用的发展中,看出艺术活动的本质。

(4) 美的关系是感觉的形象和快不快的感情的关系,艺术的关系是可视的形象的构成的关系。美与艺术根本不同,故艺术决不能以美作为目标。

菲特莱根据上述的论点,提出了关于美学和艺术学的关系的下列各种疑点:

(1) 把艺术的全部范围隶属于美学的研究领域,是不是恰当?

(2) 艺术的意义和目的,是不是和美学对艺术所规定的完全不同?

(3) 因为美学是根据与艺术完全不同的精神欲求而存在的,故结

果是不是只能在美学上说明艺术作品,而不能在艺术上说明艺术作品?

(4)是不是美学的规律只能适用于美学,而不能适用于艺术?

(5)要求艺术的生产必须与美学的规律一致,是不是要求艺术放弃其为艺术的本质,而仅满足于对美学提供例证?

菲特莱把美的价值和艺术的价值完全分开,认为艺术现象不能包括在美学项下去研究。他还认为我们若从美学立场出发,结果只能了解艺术作品全部内容的一部分,艺术活动必不甘受美学的观点,而且把美学原理应用于对艺术作品的积极评价,对于艺术作品可说是没有说服力的。根据这些理由,美学为着正确解决艺术范围内的全部问题,往往要牵累到自己身上,或对于艺术强加无理的限制。因此我们必须批评地研究美学与艺术学,其本质是否建立在内在必然的关系之上,而终于达到艺术的研究,不能应用艺术固有以外的方法的见解,指明那以美的原理为对象的美学,与追求艺术的法则性的艺术学,必须分离。他极力指陈美学绝不是艺术学,两者所要解决的根本问题既已不同,故艺术学必须撇开自然人生所含有的美的领域,以艺术作品为研究对象,去找寻艺术固有的客观规律而成为一门独立的特殊科学。

菲特莱不朽的功绩,在于他对于艺术学的独立,首先给予科学的依据,规定艺术学所应解决的一般的问题。这先觉所播下来的种子,到了30年后方结出果实。这便是1906年特索瓦(Max Dessoir,又译作玛克斯·德索)的《美学与一般艺术学》(*Aesthetik und allgemeine Kunstwissenschaft*)。特索瓦在这部著作中,把美学和艺术学分开,根据两者的研究领域和对象的差异去探讨美学史上和艺术学上的问题。美学部分讨论了美学的方法、美的对象、美的印象和美的范围等问题;艺术学部分讨论了艺术的创作、艺术的发生、诸艺术的体系和艺术的机能等问题。艺术学由此始成为一个有系统的研究。

特索瓦在《序言》中谈到艺术学,他说,美学自从发生一直到现在为止,在这发展的过程中,常能忠实地保持着一个观点,即美的享受和创作。美和艺术,有其不可分离的关系。艺术是从美的状态下产生出来的,而又以某种类似的状态而被接受的美的表现。只要把美和它的范畴,艺术和它的种类等问题,构成一个系统,便被冠上美学这个名称。但到了现代,美和艺术是否站在同一系统上面,已引起许多人的怀疑。以前早有人对于美学的专横表示不满。美的范围比艺

术的范围广泛得多。而且用美去说明艺术的领域（其内容与目的），分明是不够的。真正的艺术作品是由各种原因结果形成的，它并不只由美的趣味产生出来的，也并不坚持美的快感。因此，把关于艺术的各种事物，依其各种特征，加以正确的研究，便是一般艺术学的任务。特索瓦由此更进一步谈到艺术学的课题：艺术的本质和价值，艺术作品的特质，艺术的创作，艺术的起源，艺术的分类和机能，以及在认识论上探讨诗学、音乐学、美术学等特殊艺术的前提、方法和目的。即论究非美的原理所能说明的艺术的事物，就是艺术学的本领。

特索瓦在艺术学部分开宗明义地说，艺术学不只是美的培养。自然的美无论如何饶有趣味，无论如何能引起快适，它和自然的丑一样要被摈斥在艺术学的门外。艺术绝不是从美的凝结而产生出来的。不幸的是我们直至今天还要用艺术家的本质，艺术的发生、特质和作用来证明那最诚实而又最聪明的人们也难免要受其眩惑的这无罪的真理！我们要着手研究艺术创作，因为这种创作活动的存在，不但使艺术成为可能，而且最能表明它本身和美的生活不同。特索瓦又说，我们欣赏艺术作品的时候，同时又欣赏作者的特性，他征服材料的成功，他深入实在核心的准确，内容的丰富和生动，一言以蔽之，即美的探究所完全忽视的各种性质。他发展了菲特莱的思想，而达到艺术一般，构成一个完整的体系，对于整个艺术现象的综合的研究给予了"一般艺术学"（Allgemeine Kunstwissenschaft）这个名称。

这整个艺术现象的综合的研究，后来又受到了乌铁茨（Emil Utitz）的支持。乌铁茨在《一般艺术学原论》（*Grundlegung der allgemeine Kunstwissenschaft*）一书中，说明了美的价值和艺术的价值不同，主张把美和艺术分开，否定了那认为艺术是从美的状态产生，或认为艺术学的全部问题应受到美学的节制的假设。他又论到一般艺术学的课题：即艺术的定义，艺术的体验，自然享受和艺术享受，艺术的美的意义，艺术作品，艺术家诸问题，阐明了一般艺术学的立场。他在该书第一卷中，极力主张一般艺术学的独立性。他认为，我们不可把一般艺术学看作只是各种学科的结果的总和；其中应有一个统一的研究组织，它的问题应只作为艺术学的问题去寻找解决。艺术学显然在广泛的范围内，要有价值论、文化哲学、心理学、史学、美学各方面的补充，但决不能消融在这些学科之中，而是在艺术学的观点之下，供其运用。艺术学的目标绝不是心理学的或逻辑学的，而只能是艺术学的。这和教育学很相似。教育学不应只是应用心理学、应用伦理

学之类,而应是一门独立的科学,研究教育的规律的科学。虽说教育学为着自己的目的,要利用普通心理学和病理学等研究的成果,但教育学却把这些成果,放在一个新的,而且只为教育学所能应用的观点,即教育学的观点之下,供其运用。

这样,通过菲特莱、特索瓦和乌铁茨诸家的努力,以一般艺术学为主体的艺术学,便获得了作为特殊科学而独立的理论依据。

艺术学,顾名思义,即为研究艺术的科学,根据它的固有的规律和方法去研究艺术的特殊科学。那么,它的目的究竟是什么呢?

格罗塞在《艺术学研究》一书中说,艺术学就是我们所能理解的各种艺术现象的认识,即对艺术的本质、起源及其作用的认识。换言之,即:

(1) 研究艺术的本质,艺术活动和各种作品的特质。

(2) 研究艺术的起源和条件。

(3) 研究艺术的作用。

朗格(Konrad Lange)在《艺术的本质》(*Das Wesen der Kunst*)一书中,认为科学的艺术论的目的在于阐明艺术的本质。这目的包括3个问题:

(1) 通过各种艺术的互相比较,以阐明其间的密切的关系,即阐明艺术的统一性。

(2) 分析美的享受和艺术创作的意识过程。

(3) 在这分析出来的基础上,确立艺术创作和艺术发展的规律。

此外,一如前述,菲特莱则以追求艺术的法则性,发现艺术固有的客观规律;特索瓦则以依照各自的特征,研究艺术的事实,阐明美的原理所不能说明的艺术的特质,作为艺术学的目的。综合上述各家所说,我们可以达到下述一个概念:

艺术学就是研究关于艺术的本质、创作、欣赏、美的效果、起源、发展、作用和种类的原理和规律的科学。这是艺术学的目的,同时也是艺术学的意义。

艺术学的目的在于对艺术各种现象的认识,它的第一步不用说在我们所能经验的范围内,确立各种艺术的事实——而其中心则为艺术作品。因此,艺术学中最初而且最有力发展的,便是研究各种艺术作品这一部分。这里便产生了艺术史(Kunstgeschichte)。详言之,就是绘画史、音乐史、戏剧史和文学史之类。艺术史研究艺术的生成和发展的历史事实和艺术的形式、内容的变迁的问题,目的在于

确立艺术的事实,在学术研究上代表客观具体的倾向,可以称为事实艺术学。和这艺术史对立的是艺术理论(Kunsttheorie),处理艺术的一般现象,在学术研究上代表主观抽象的倾向,可以称为基础艺术学。这艺术理论本来是以艺术史所提供的资料为基础去建设原理,但实际上并不如此简单。艺术史和艺术理论之间,常常发生极为矛盾复杂的现象。格罗塞在《艺术学研究》中,对于这不幸在任何时代任何民族所常见的矛盾,有过这样的评论,就是一方面艺术史家不顾艺术理论,尽量搜集艺术的事实;另一方面艺术理论家也同样不顾艺术史的方法,组织其一般的理论。因此,前者搜集满堆庞杂的资料,后者设计其冒险的空中楼阁。而事实上则只有两者的统一,即有了明确的设计,在牢固的基础上面,使用优良的材料,然后始能建立起一个科学。

格罗塞的批评可谓切中时弊。但以艺术是什么为问题的艺术史,和以艺术应该怎样为问题的艺术理论,并不各持排他的态度互相对抗。因为艺术史的知识只能保有艺术理论的认识所赋予的价值。而且"说明的"艺术理论是和"记述的"艺术史相对应,其所研究对象不是特殊的个别的现象,而是典型的普遍的现象,以普遍的现象去说明个别的现象。艺术史本来应该叫作各种艺术史,从各艺术的事实出发,艺术理论则以各种艺术共通的事实为对象。即艺术史和艺术理论的对立,不外就是艺术个别的研究和艺术一般的研究的对立。工艺史、电影史等各种艺术史,奠定了工艺学、电影学等各种艺术理论,即各种艺术学的基础;各种艺术学亦奠定了普遍的艺术理论,即一般艺术学的基础。艺术史和艺术理论的对立,不外就是艺术的特殊学和一般学的对立。

我们现在把各种艺术史和各种艺术学合并起来,而称之为特殊艺术学(Einzelkunstwissenschaft)。特殊艺术学就是研究关于艺术个别的本质、创作、欣赏、美的效果、起源、发展、作用和种类的原理和事实的科学。而各种艺术学则有音乐学、文艺学、工艺学、戏剧学之类,与作为艺术个别的历史的各种艺术史的研究不同,而是综合的研究。各种艺术学,例如音乐学下面,还有关于音乐特殊问题的研究,即关于音阶、和声、乐式、表情法、管弦乐法等科学的独立存在。此外,我们还要把一个辅助的实际的科学,即各种艺术博物馆学附属在特殊艺术学下面。博物馆学是研究自然产物或人工制品的蒐集、保存、陈列的方法,以资研究者观察研究的科学。它对于特殊艺术学的意义,

差不多和标本学对于自然科学相类似。关于各种艺术,特别是关于造型艺术的专门博物馆,例如建筑博物馆、工艺博物馆、戏剧博物馆等的设立,对于历史的、技术的或理论的研究,很有意义。这方面的研究和实施,虽然有许多困难,但我们仍然不得不期望它能够加速发展起来。

一般艺术学则是对于这些特殊艺术学而成立的。正如乌铁茨在《一般艺术学原论》第一卷中所说,它包括那些由艺术一般的事实所构成的一切问题,由此产生研究的方针和目的。一般艺术学就是研究那些关于艺术一般的本质、创作、鉴赏、美的效果、起源、发展、作用和种类的原理和事实的科学。特殊艺术学的知识,即各种艺术史和各种艺术学所提供的资料,虽然不断被参考被利用,但一般艺术学的研究绝不是对戏剧、音乐等特殊艺术现象的直接的探讨,也不是对宋代绘画或顾恺之等某一时代某一作家的具体作品的解剖分析,而是以艺术一般的抽象的概念作为对象作理论的考察。

根据冯德的科学分类法,即体系论的、现象论的、发生论的三分法,我们可把艺术学分为艺术体系学、艺术心理学、艺术社会学三种。即以艺术种类的发生、各种艺术的特征、异同和亲属关系等为研究的主要对象的艺术体系学;以艺术的创作、欣赏和艺术美的范畴为主要对象的艺术心理学;以艺术的起源、发展和社会作用为研究的主要对象的艺术社会学。

一、艺术体系学

我们上面已就艺术学的领域作了一个概括的叙述,但这里要说的艺术学,实质上不外就是一般艺术学,所以只就一般艺术学各分科的意义和性质,比较详细地说一说。

菲特莱在《艺术活动的起源》(*Der Ursprung der künstlerischen Tätigkeit*)的序论中说过,一般的艺术是没有的,有的只是个别的艺术。因为一般的"艺术"只是抽象的概念,不是现实的存在。现实存在的只是个别的艺术,如绘画、文学、戏剧、音乐等特殊艺术,即属于各种类的各个艺术作品。这些艺术作品从心理上说,便是福克尔特所谓"决定艺术作品本身的主要差异的可能性,决定艺术作品所给予鉴赏者的印象的特质的可能性"。这便是艺术体系学(Kunstsystematik)的出发点。艺术体系学便是研究艺术的体系的科学。它的意义和目的

在于研究各种艺术的特征和异同，判断它们相互之间的亲属关系和地位，由此而为各种艺术的总括、分类，把它们排列在一定的原理之下，构成一个体系，并且研究艺术体系发展的历史。至于精密地调查和记述有关各种艺术的表现材料、技巧、美的效果，当然不是它的终极目的，而只是达成它的终极目的的手段而已。

艺术体系学这个名词，首见于1913年特索瓦在第一届国际美学大会年会上宣读的论文。这篇论文不久刊登在《美学和一般艺术学》杂志上面，题为《艺术体系学和艺术史》。后来又收录在他的《一般艺术学论集》中。过去的美学家和艺术学家只在艺术的体系、艺术的分类或艺术的组织等项下，讨论这门学科的问题。严格地说，艺术的体系学是晚近学术的产物。根据哈特曼的《康德以后的德国美学》，谢林早已于1802—1803年间在耶拿大学的《艺术哲学讲演录》中，对于艺术的组织进行了根本的研究。故艺术体系学的创始人可说是谢林。谢林以前不见有真正意义的艺术体系学。从柏拉图、亚里士多德、巴托、达·芬奇、阿尔伯蒂到莱辛、康德，艺术体系的思想虽被承认有其历史的价值，但大多只是指出各种艺术的界限和分类，未能达到理论的体系化。

谢林以后，经过叔本华、黑格尔、菲舍尔、采辛、谢斯莱而到了哈特曼，这中间虽有稍为进步的艺术体系，但也绝不能说是理想的发展。他们都坚持哲学的思辨的立场，他们的艺术体系并不是从艺术的事实本身发现的原则，而只是美学者个人的意见。因此，许多艺术体系便在这里互相冲突，互相排斥。哈特曼在《康德以后的德国美学》中说，从没有两个美学者，关于这一点，抱有一致的意见。哈特曼为了纠正这种弊病，给艺术体系开辟了一个新方向。他在该书中说，植物学和动物学把实际并列存在的植物和交错存在的动物，依其本质的差异而加以类集，作为它的任务。同样，美学也不能排除其根据各种艺术本质的差异，加以类集，以研究其相互间的关系的任务。但这种研究，不能像植物学和动物学跟着时间的推移，达到一个自然的体系，诚是一件不可解的事。哈特曼在这个主张之下，首先构建自然的科学的艺术体系。由谢林奠定了基础的艺术体系学，便由哈特曼集其大成。但艺术体系学并不就此便告停止发展。无论哈特曼的艺术体系学理论如何精辟，结果不能超过分类的局限。例如研究戏剧和舞蹈的特征和异同，虽能判断其相互的亲属关系和地位，但不能指出谁先出现于人类生活，和什么是两者共通的原生形式。故为着弥

补这种缺陷，便生出冯德、格罗塞、舒马尔稣等关于艺术发生的研究。其主要目的在于从历史上去探讨艺术体系的发展。

由此可知，艺术体系学所应解决的问题，可以大致为二：一是关于分类方面，以各种艺术的鉴别、类集、综合的标准（即分类原理）为中心问题；二是关于系统的发展（分化）方面，以艺术的原生形式（Urform），即艺术是单元的（单系统）或多元的（多系统）等为主要问题。这些问题的研究，必须有艺术哲学、艺术心理学、艺术社会学、各种艺术学、各种艺术史，以及动植物的分类学等，作为辅助学科。尤其是它与艺术史的关系，特索瓦已在第一届国际美学大会的那篇论文中，已郑重地唤起我们的注意。即艺术史和体系的艺术学之间有着相互的联系。而且这种联系不是孰先孰后，而是两方平等互相依属的。

二、艺术心理学

艺术从一方面看来，是有其自身的系统的现象，即体系的事实；但同时从另一方面看来，无论在其创作上或鉴赏上，常是心理的现象，即意识上精神上的事实。故从这一点去看，艺术的研究当然要依照心理学的研究法。由此便生出艺术心理学（Kunstpsychologie）的必要。艺术心理学在一般艺术学各分科中发展最早，它的历史就是所谓心理学的美学的历史，在近代美学史上占大部分篇幅，其起源可远溯到菲舍尔（Friedrich Theodor Vischer）的《美学》（Aesthetik）和《美与艺术》（Das Schöne unddie Kunst）这两部书。但艺术心理学真正的创始人应首推费希纳（Gustav Theodor Fechner）。费希纳在《论经验的美学》（Zur Expermentalen Aesthetik）和《美学初步》（Vorschule der Aesthetik）两书中，对于艺术美、趣味、艺术作品、艺术的形式和内容，奠定了心理学研究的基础。费希纳以后，有朗格、李普斯（又译作立普斯）、里波、桑塔亚那、狄尔泰、特索瓦等用纯心理学的方法；菲特莱、福克尔特、科恩等用哲学的心理学的方法；艾伦、马歇尔、斯宾塞、沙里、莫曼、屈尔伯等用生理学的心理学的方法；格罗斯用生物学的心理学的方法；冯德用民族心理学的方法，各依其独特的立场致力于艺术心理学的建设。形而上学派的美学家哈特曼也以创作的心理分析，作出了有益的贡献。上述诸家的心理学的艺术论，由于他们的观点不同，可以大别为"外的"艺术论和"内的"艺术论，即

观察艺术对于我们意识的效果,和分析艺术创作的发生和过程两种。

艺术心理学所要解决的问题有:

(1) 艺术冲动的问题,即我们为什么要创作艺术作品,为什么要鉴赏艺术作品的问题。但这里要有一个先决的问题,即关于人类和动物的艺术冲动和活动的比较。这是在心理上比较研究人类和动物,以阐明两者精神的事实,故可称艺术比较心理学。格罗斯(Karl Groos)在《动物的游戏》(*Die Spiele der Tierre*)和《人类的游戏》(*Die Spiele der Menschen*)中的立场,便是这比较心理学的立场。

(2) 艺术创作的问题,包括艺术学的素质、天才,作为创作前阶段的艺术的空想和灵感,作为创作主阶段的构思和表现,艺术作品的样式等问题。

(3) 艺术鉴赏的问题,包括鉴赏作用的根源的追感、内在的创作、艺术作品的纯粹享受、批评等问题。

(4) 表现在艺术作品的美的问题,包括关于悲壮、滑稽、崇高、优美,以及其他艺术美的样态等问题。

为着研究上述各种问题,除了普遍心理学以外,还要有民族心理学、社会心理学、儿童心理学、动物心理学、变态心理学、精神分析学和应用心理学等辅助学科,尤以生理学一科为必不可少的研究法。希尔特(Georg Hirth)的《艺术生理诸课题》(*Aufgaben der Kunstphysiologie*)便是应用视觉的生理的说明,去研究造型艺术的。

莫曼(Ernst Meumann)在《美学体系》(*System der Aesthetik*)一书中,举出了关于创作心理学研究的许多补助方法,足供我们参考。包括:

(1) 艺术家对于自己活动的告白,艺术家的美学的反思。远在文艺复兴时期,已有意大利画家达·芬奇的绘画论、建筑家阿尔伯蒂、雕塑家米开朗琪罗的美术论、德国画家丢勒的手记等,到了近代,更增加了不少关于创作的贵重的报告,如戏剧家赫倍尔的日记、画家凡·高的书翰集、音乐家瓦格纳的自传《我的生平》、雕塑家罗丹的《艺术论》等,以及爱克尔曼的《歌德对话集》和《席勒歌德往返书翰集》,同为对于艺术全部(不仅限于创作)极富暗示的重要著作。

(2) 试问法或问答法。尽量向艺术家提出质疑,使其说明关于创作诸要点。英国戏剧学者阿查(William Archer)向演员多人提出关于创作心理的试问,是其一例。

(3) 传记的方法。优秀的艺术家的传记对于自己艺术的特质、发

展的途径,创作的心理过程,有时含有极饶趣味的报告。

(4) 艺术家的心理传记学。这是用以理解艺术家个人特性的方法。通过分析艺术家的作品,以揭示其怎样在创作上表现他的特性,怎样去取得某一特定的效果,这些艺术作品对于该作家创作的目的、态度、能力、手法等是客观的,故也是可靠的证据。

(5) 病理传记学。这是艺术家病态或反常的特征的组织的分析,艺术的天才与病态反常的特征的关系,是问题的中心。意大利的病理学家龙勃罗梭(Cesare Lombroso)的《天才者》与德国哲学家狄尔泰(Wilhelm Dilthey)的《诗的想象力和疯狂》,都是为这问题的解决而努力的结晶。

三、艺术社会学

我们常常看到上述采用心理学研究法的学者,大多数人排斥社会学的研究法,但在事实上这两种研究法却是要各自取长补短互相补充的。艺术作品固然只是个人思想的表现,不能借助社会的观察去分析作品的创作和享受的心理过程。但正如格罗塞在《艺术的起源》中所说,艺术家的作品如果不能从艺术家的个性去解释的时候,我们便只有从时代或民族的特征去解释这时代这地方的艺术全体的一般特征。至此,我们便不得不撇开心理学的方法,而采取社会学的方法。我们如果真正用科学的态度去研究艺术,我们就必须依照研究对象的要求,去作方法上的选择,而决不可依照他们固陋排他的偏见。

格罗塞在《艺术学研究》中就说过,艺术是社会的现象,即它的发生、发展只有在社会内部而始成为可能。希恩(Yrjo Hirn)在他的著作《艺术的起源》中说,艺术的最根本的特质是社会的活动。事实上艺术家创作客观感觉的物象(艺术作品),早就规定了艺术的社会的作用。艺术作品不但要有给予者(创作者),而且还要有接受者(鉴赏者)作为前提。固然,艺术家从事创作,不一定要有意识地去影响别人,但无意识中却常为社会的意见传达者的本能所驱使。

艺术既然在社会中成立,故必须作为一种社会力量去参加社会的发展,一方面受社会的影响,一方面又给社会以感化。孔子之所以特别重视礼乐,就是承认礼乐的社会感化力。这不过是比较广义地解释艺术的社会力量的一例。

可是在艺术的研究中，便发生了许多社会学的问题，同时也要求采用社会学的研究法。艺术社会学（Kunstsociologie）的目的和意义便在这里。艺术社会学的历史就是所谓社会学的美学的历史。最初把艺术看作社会现象而加以说明的，是法国人杜波（Jean Bapstist Dubos），杜波在《关于诗歌与绘画的批评的考察》（*Reflexiones Critiques Sur la Poésie et la Peinture*）一书中，研究了由不同民族不同时代所产生的艺术的差异而将其原因归究到空气（即现在我们所说的气候）。而其实对于艺术的社会学的研究奠下基础的，却是泰纳（Hippolyte Taine，又译为丹纳）。泰纳在《英国文学史》（*Histoive de la littérature Anglaise*）和《艺术哲学》（*Philosophie de l'art*）这两本书中，用社会环境去说明一切艺术现象。他主张精神的温度（即人种、气候和时代三要素的结合体）对于艺术发展的关系，正和物理的温度对于植物发展的关系一样。对此，居友（Jean Marie Guyau）在《现代美学诸问题》（*Les Problémes de lésthétique Contemporaine*）和《从社会学的观点看艺术》（*Lártau Pointe de vue Sociologique*）两书中，发表了相反的意见。他认为泰纳用环境说明艺术的天才，只能表示片面的真理，主张必须肯定创造新环境的天才者，与其说艺术受社会的影响，毋宁说艺术给予社会以感化。艺术社会学到了居友，才得到真正的创立者。

艺术社会学的中心问题的变迁，可以分成下述四个阶段：

（1）以杜波、文克尔曼、泰纳为代表，主要问题是社会对艺术的影响。

（2）以居友、拉斯金、莫里斯及其他社会学者为代表，主要问题是艺术对社会的感化。

（3）以冯德、格罗塞、希恩、布赫尔及其他发生学派的艺术学者和人类学者为代表，主要问题是艺术的社会起源。

（4）以布尔克哈德、孔德、威尔芙林、胡里契等为代表，主要问题是艺术与文化和社会的发展的相互关系。

而现代社会学大体上可以分成三个主流：

（1）通过原始社会的剖析，说明现在社会的关系和现象的比较人类学的社会学。

（2）把同一种类的研究法应用于历史时代的比较历史的社会学。

（3）以人类的心理的相互作用为研究对象的心理学的社会学。

上述关于艺术的社会起源，属于第一主流；关于艺术与文化和社

会发展的相互关系,属于第二主流;关于艺术与社会的相互作用,属于第三主流。

上述艺术社会学的各种问题,把它系统地整理起来,可以归纳成为下列四大项:

(1) 艺术的社会起源和艺术在原始社会中的发展,即关于原始艺术的体系的问题,可以总括在"原始艺术学"项下。

(2) 关于历史时代,即艺术在文化社会中发展的问题,可以总括在"艺术样式发展的社会学"项下。

(3) 社会本身与艺术的关系问题,这可再分为两类:一是关于社会对艺术的影响,二是关于艺术对社会的感化。后者包括艺术的社会作用,艺术家和群众的关系,天才的社会性,艺术教育等问题,可以总括在"艺术的社会体制"项下。

(4) 关于由民族性不同而产生出来的艺术的差异与其原因的问题,即关于某民族独特的艺术,其表现的材料、方法、样式、表现在作品中的民族固有的精神、趣味,以及艺术美等个别的与综合的研究,可以总括在"民族艺术学"项下。

最后,艺术社会学的辅助学科有纯粹社会学、社会进化论、社会心理学、文化史、民俗史、各种艺术史、人类学、民族学、民族心理学、史前学、考古学、神话学以及一般社会科学。但由此等科学搜集的材料,必须经过精密的心理学的考察,否则,例如艺术起源论有终于变成和艺术学无关的历史发生的考察,艺术史也有终于变成艺术以外的社会史的考察之虞。故心理学的方法对于艺术社会学,也是必要而不可缺的辅助研究法。

以上简单介绍了关于艺术学的发生、创立、发展和它的研究方法,但贯串着这许多问题的根本原理,到底是什么呢?它的统一要在哪里去寻找呢?解决这个重大问题的,就是艺术本质的研究,即艺术哲学(Kunstphilosophie)。艺术的科学的研究,必须先有关于艺术的本质的知识作为基础。乌铁茨在《艺术学原理》第一卷中说,一般艺术学如欲建立坚实的基础,就必须先完满解决"艺术是什么"这个概念,因为如果不先确立"艺术是什么"这个概念,我们就不能在它的一切特征中说明一切艺术的事实。一切艺术的问题,和对艺术的特质的认识,严密地结合着。但这绝不意味着艺术的概念可以从一般的、哲学的、形而上学的原则演绎出来。格罗塞在《艺术学研究》中指出,艺术学为了最后认识艺术的特质,必须采取和旧式艺术哲学完全不

同的方法。他又在同一地方说,艺术的真正科学的认识,只是从对艺术的实际感情产生出来。因为不论是创作者或是鉴赏者,只有能够认识艺术的人,才能真正感受艺术。事实上,无论是哲学的洞察,或是历史的博识,都不能填补根本的美的体验的欠缺。

艺术哲学必须以艺术体系学的知识为基础,艺术体系学必须以艺术哲学的思想为前提。对于各种艺术,至少对于其中一种,例如文学或绘画,有的积累了许多创作经验,有的鉴赏了许多作品,有的精通理论和历史,有的兼而有之,这样的人才有谈论艺术的本质的资格。现在的艺术哲学绝不能是旧式的"由上而下"的艺术哲学。欲真正理解克罗齐关于艺术的学说,绝不能忽视他关于诗及诗学的造诣。对于拉斯金、菲特莱、莫理斯、李普斯等人的关于美术的学识经验,也可以这样地说。柯亨本来是先验哲学的美学者,但同时又是对音乐、南欧文学美术的热心研究者。如果明白了福克尔特在《美学上的时事问题》和《悲壮美学》所表现的他的规模之大,趣味之广,鉴赏力之高,就不难理解他何以能在《美学体系》第三卷《艺术与艺术创作》中建立那么卓越的艺术理论了。还有亚里士多德的《诗学》——这在当时是美学,同时也是艺术学——之所以能永葆其不朽的青春,而布瓦洛之所以不堪莱辛之一击,就是因为前者是以艺术的事实为基础的归纳的理论,而后者却只不过是演绎的空中楼阁而已。

艺术哲学的历史,即艺术之哲学的研究,从古代柏拉图、亚里士多德到现代,有了多方面的展开,但依我看来,对于不是作为自然的事实,而是作为文化的事实的艺术,给予独立的地位,由此求出艺术的规律性的,就是艺术哲学。因此,它所要处理的问题,包括人生中艺术之究极的意义、艺术与道德、宗教及其他文化现象的根本的关系,创作和观照的本质、自然美与艺术美的优劣、艺术与美的关系等一系列有待于哲学观点而始能说明的所有问题。而在这些研究中,美学、美学史、本体论、认识论、哲学史、逻辑学、伦理学等都是不可缺少的辅助学科。

艺术学到了艺术哲学,便最后进入到本来的美学的领域了。艺术哲学在艺术学中是最接近美学的,即受美学影响最深的学科。

这样,艺术学最狭义的解释是各种特殊艺术学;狭义的解释是一般艺术学;最广义的解释则为合并这一般、特殊两个领域知识的总称。这里,把艺术学作最广义的解释,其体系可以图表如下:

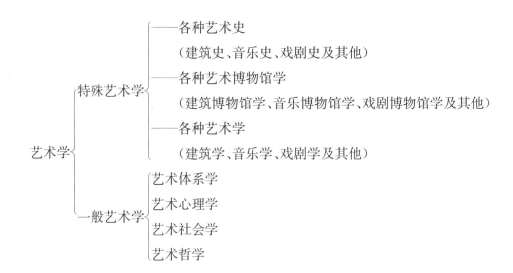

——选自马采《艺术学与艺术史文集》,中山大学出版社 1997 年版

艺术学的对象——艺术
——艺术学散论之二

马 采

一、艺术的词义

"艺术"一词,是我国固有的术语,又是到了近代才引入西方的概念而一变其意义的术语。下面先考察一下汉语这个词的词义,然后再来研究西方的词义。

在我国古代,"艺",业也,学问、技术、才能也。《史记·孔子世家》:"弟子三千人,身通六艺者七十二人。""六艺"就是礼、乐、射、御、书、数,是古代知识分子必修的六种科目,其中除了乐和书是我们现在所指的艺术活动而外,其他都是普通一般的"业"。又"术",亦"业"也,学问、技艺、事业也。《文字集略》:"术,法也;艺,能也。""艺"指"业"的才能,"术"指"业"的方法。"艺术"便是结合技艺和学术的总称。《后汉书·成帝纪》:"百家艺术",便是这个意思。这种解释,一直保持到最近。由此可知,我国过去对于艺术是从广义上加以解释的,即事业、学问、技术之意,就是由于某一定的才能和熟练而产生的人类的活动,但它在人类的活动中是否属于某一种特殊的活动,却未明了指出。这便是西方美学未传入中国以前"艺术"一词的一般解释。

其次,在西方,"艺术"一词,英文为 art,法文亦为 art,它的词源都出自拉丁文 ars,也有学问、技术、艺术三种含义。古代希腊的哲学家,如柏拉图、亚里士多德,都把它做学问解释。又西方的艺术女神

muses，共有九体，各司史学、叙事诗、悲剧、喜剧、诗歌、音乐、舞蹈、雄辩、天文。由此可以大体上看出古代希腊人对于艺术的看法。到了近代，这种解释渐被废弃，而变成技术和艺术的对立。据《韦氏大辞典》，艺术是"由于经验、研究或观察而获得的熟练、技巧或表演某种动作的能力"，或"依照美的原理，把熟练和趣味应用于制作"。又据《世纪辞典》，艺术是"认识并把它表现在艺术形式之中的一种能力的表现"，或"在形象上、色彩上或音响上的美的对象之实际的生产或构成"。又"艺术"一词，在德文为 Kunst，是从动词 Können（能）转化而来，艺术之外，亦含有学问和技术两种意义，后来失去学问的意义，保留技术和艺术的意义，这和它在拉丁文的情况完全一样。技术不用说是指广义的艺术，而艺术则专指那具有和普通一般的活动不同的具有独特的目标、方法、材料、形式和内容的活动。上述词义与汉语不同之点，在于很早就同时承认艺术的广义的解释和狭义的解释，即艺术既作为一般的活动，同时又作为特殊的活动来解释。

另外，为着明确限定词义起见，在"艺术"上面加上一个形容词"美"字，成为"美的艺术"（英文 fine art，法文 leaux art，德文 schöne kunst），康德也曾经用过这个词，而且因为日久转化，结果成为专指那些被认为在艺术中，特别美的，即绘画、雕刻、建筑、工艺的总称的造型艺术（即我们现在所谓美术）的名称，同时略去形容词"美"字，单是"艺术"，也成为造型艺术的名称了。艺术这个词，在这里便获得了狭义，即艺术和作为特殊活动的造型艺术两重意义了。

二、艺术的特质

我们可由上述词义的变迁，了解到艺术是属于人类的一种特殊的活动，而又属于它的特殊的种类。下面我们要比较、斟酌各家的意见，来分析一下艺术的概念，阐明它的特质，以期得到一个恰当的定义。为着这个目的，我们必须精密地研究这种"特殊活动"本身的性质是什么。在这里，我们要顺序检讨美学史上有名的"艺术模仿说""艺术实用说"和"艺术表现说"等各种学说。在这些学说中历史最久而又很早就得到大力支持的，就是艺术模仿说。

（一）艺术模仿说

古代文化人首先从自然和人的关系上去考察艺术，由此便生出艺术是"自然的模仿"这个概念。此说最初的倡导者便是古代希腊哲

学家柏拉图。柏拉图认为艺术的目的在于模仿自然,但模仿无论如何惟肖惟妙,终不及实物本身,所以艺术应居于自然的下位,是不完全的自然。而且自然又是 idea(理念)的反映,是模仿 idea 的,所以艺术终归是模仿的模仿。根据这个观点,柏拉图极力排斥艺术和艺术家,把艺术家(诗人)从他的理想国中驱逐出去。继承柏拉图的模仿说的,是他的弟子亚里士多德。亚里士多德曾从柏拉图相同的观点(艺术是自然的模仿)出发,但却得到和柏拉图相反的结论。亚里士多德认为艺术上的模仿,不光是模仿自然,而且依照艺术家自己的理想去改造自然,填补自然的缺陷。故艺术不应居自然的下位,而应居自然的上位,即完全的自然。

艺术模仿说,虽在这两大哲人的倡导下,两千多年来,为巴托、荷谟、佐尔格、莱辛诸人继承、发展,但人们现在倒不难找出相当的论据来把它推翻。这论据可从下述四个观点来加以考察:

(1) 艺术不是模仿。
(2) 艺术本质是创造。
(3) 艺术上道德的功利的意义的否定。
(4) 艺术美的生产性。

第一个观点,就是艺术不是自然的模仿。所谓"模仿"(Imitation),就是用自己的形态、动作和语言去模仿自己以外的人、动物、植物和假想的存在物的形态、动作和语言。这是不能适用于一般艺术的。我们绝不能说艺术和模仿完全没有关系。戏剧和舞蹈确实和模仿有关系,至少在它的原始形式和低级单纯的种类,例如哑剧(Pantomime)或模拟蝴蝶起舞、袋鼠跳跃的模拟舞蹈,分明是以模仿为特征的。但到了进步的戏剧和舞蹈,或其他种类的艺术,与模仿就没有直接的关系或完全没有关系了。说画肖像或风景画的画家,把人体刻在石块上的雕塑家的艺术作业,只不过是自然的模仿,那只是因为他的表现、造型、创作等作用的结果,看起来好像是自然物的模仿而已。李普斯在他的著作《美学》第二卷中这样断言:"总之,模仿的艺术一个都不存在,有的只是一些艺术,不是再现现实,而是再现现实所有的某些因素而已。"看来是有些道理的。

例如,帕克(D. H. Parker)在他的著作《美学原理》(*The Principles of Aesthetics*)中所引证的,我们如从审美的观点,把画家莫奈的《盛开着水仙花的池塘》的画和现实的池塘来比较,就可以知道它的本质完全不同。首先绘画是艺术家经过深思熟虑而构想出来的。艺术家

把画面的色彩和构图加以构成和安排,而且在这安排中发挥"美的否定"(Aesthetic Negation)的作用。所谓"美的否定",照李普斯的说法,就是把本来应该再现的要素,加以排除省略,即抛弃完全的再现。这"美的否定"的事实,正是艺术不是模仿的铁证。

第二个观点,认为艺术是天才的艺术,艺术的本质不是模仿而是创造。康德在他的美学著作《判断力批判》(*Kritik der Urteilskraft*)中说:"美的艺术只有作为天才的艺术而始可能。"又说:"天才与模仿的精神是背道而驰的。"柏拉图不知有所谓创造。但如果没有独立的创造,哪里还有艺术,又哪里还有天才?(对于这个问题,我们还要在下面再讨论)

第三个观点,就是关于艺术上道德的乃至功利的意义。柏拉图和亚里士多德的时代,尚未真能理解艺术自己本身的意义。关于艺术作为艺术的意义的认识,要等到现代方始萌芽,而且这种认识是要从"非艺术的"意义之否定出发的。在这里人们否定了那存在于艺术模仿说中的艺术之道德的乃至功利的意义。

在这四个观点中,最根本而且最有说服力的论据,还是最后第四个:关于艺术美的生产性的观点。那么,什么是艺术美(Aesthetic Beauty)呢?为了说明艺术美的性质,我们必须先考察艺术美和自然美(Natural Beauty)的差异。由于作为美的载体的自然物和艺术作品的关系,在艺术的许多问题中,最先受到学者们的注意,因而常被拿来作比较研究。歌德说过,艺术即所以别于自然。哥尔文也在《大英百科全书》中说,艺术最普通的意义,便在于它表现那异于自然的一切。

对于艺术美和自然美的差别,最初而且最精密地加以研究的,就是哈特曼(Eduard v. Hartmann)。哈特曼在其著作《美的哲学》(*Philosophie des Schönen*)中列举自然美和艺术美的异点:

(1)自然美是无意识存在的美,艺术美是由有意识的,有计划而创造出来的美。即艺术美对于自然美的异点在于这生产性。

(2)自然美诉诸视觉和听觉等高级感觉,但亦有赖于嗅觉和触觉等低级感觉的辅助,始终止于知觉假象。艺术美则排斥低级感觉,而只诉诸高级感觉和空想,是知觉假象,同时又是空想假象。

(3)自然美多数是低级的具体美,经不起静观,到底免不了不完全;艺术美虽然达到高级的形象,还能经得起静观,所以是完全的。

(4)自然美脱离实感,即从现实性达到假象世界困难;艺术美脱

离实感容易。

（5）自然美缺乏持续性,没有耐久力;艺术美虽亦有限制,但较富耐久力。

（6）自然美因客观物的障碍小,故与合理想性疏远;艺术美因客观物的障碍小,故与合理想性接近。

总之,自然美和艺术美的差异,第一与创作有关。艺术的观照,常受到那支配创作和创作家的根本原理的支配,而自然的观照则不然。谁能在美丽的月夜观赏那斜挂天边的明月,而想到创作家的意图的苦衷呢? 孔雀的标本,无论如何庄丽典雅,但其中没有创造,完全缺乏艺术的气息。自然美和艺术美的差异,第二与实感有关。艺术的享受——除了判断力薄弱的人以外——可说完全不至于令人发生实感。自然的享受,虽有高度的趣味判断的人,也多不容易脱离实感。

最后,福克尔特(J. Volkelt)在他的著作《悲剧美学》(*Aesthetik des Tragischen*)中,指出自然美的特点,在于其人格的生命的印象不确实。照福克尔特的解释,所谓悲壮这种高级的美感,虽亦表现在自然与现实之中,但在这场合,只能成为悲壮的暗示,不易成为真正悲壮的印象。这是因为这里缺乏了那为没落而苦恼的某个伟大个人的人格。人们从自然界所受的情调和感动,虽然含有精神的性质,但这性质没有明了地给予人格的确实性。表示悲哀和忧愁的风景,固然不少,但为着生出悲壮的印象,必须把这悲哀变成苦恼,这在自然界很难实现。

我们对于自然美和艺术美的差异,可暂作这样的规定,即自然美的根本性质:第一,没有生产性;第二,难于脱离实感;第三,人格的印象不确实。艺术美的根本性质:第一,有生产性;第二,脱离实感容易;第三,人格的生命的印象比较确实。

（二）艺术实用说

最初从社会哲学的立场,提出艺术实用说的,是法国艺术学者居友(Jean Marie Guyau)。居友于1884年在题为《艺术和诗的原理》(*Leprineipe de l'art et de la Poésié*)的论文中,驳斥了艺术本身独立存在的见解。但我们现在为了说明实用说本身在美学史上的位置和意义,倒不如参考那继承居友的立场,而加以实证和发展,使之成为更有力的艺术论的希恩(Yrjo Hirn)的著作。这位艺术社会学者在《艺术的起源》(*The Origin of Art*)卷首开宗明义地这样写道:

"无论在艺术论上如何矛盾冲突,一般的美学者——不管是形而上学派、心理学派、黑格尔学派,以至达尔文学派,都一致支持艺术之消极的特征,即那适合于功利的非美的目的而被创造出来的作品或作业,不能算是真正的艺术作品。真正的艺术作品只有自己本身的目的,没有其他任何目的。关于这一点,通常一般的意见和学术的论断完全一致。可是无论我们如何严格坚持这种意见,但始终不能排除那世界上最美的恋爱诗,多数不是在美的自由之中被创作出来,而是为着深获爱人的倾听和垂青而被创作出来的事实。用消极的特征去解释艺术是很危险的。最近人种学的研究,证明了应用美的独立的规范于原始民族的作品,不但很困难,而且简直不可能。时至今日,原始民族的广泛领域,尚未成为有组织的研究的对象,但至少关于装饰艺术的结论,能够充分支持我们的意见。我们仔细地研究某原始民族的装饰品,可以无例外地看出那表面上只是装饰,而其实质却隐藏着极为实际的非美的意义。"

武器和家具的雕刻、文身、编物的花纹等等,这些在无批评的观察者看来是纯粹艺术的创作,今天却被证明只是宗教的象征,或所有者的符号。原始文学和戏剧的研究亦证明了这些事实。人类学者观察野蛮民族的精神生活,往往在表面上极为些细的娱乐背后,发现出宗教的或魔术的意义。据他们报告,北美洲的印第安人等的哑剧(Pantomime),是有其实际目的的。这正如狩猎民族为着引诱野兽走近他们的射程,描写各种动物的形态。又野蛮人所用以刺激劳动、调节工作的歌谣或舞蹈,亦可以容易发现其并不是想象的而是实用的。其他,战斗的拟态、船歌、舞蹈等,都是为着实用,而不是为着与实用无关的美的享乐。

因此,我们为着说明艺术的历史发展,便不得不注意到那在艺术论中为人所摈弃的艺术以外的目的。倘若一切艺术作品都有自己的目的,和人生一切实际的功利无关,则我们在此等民族的生活中发现了艺术,便不得不惊叹为奇迹了。进化论的美学者把原始民族的艺术活动,和美以外的实际生活联系在一起,加以考察,终于解决了艺术史上这一场纠纷。便是民族的舞蹈、诗歌、造型艺术,无疑具有美的价值,但此等艺术并不离开一切实用而独立,而是各具有实用性,并常是生活上的必需品。

对于居友和希恩等所倡导的艺术实用说,本人的态度是一半肯定一半否定,我认为即使一切艺术最初具有其实用的,或宗教的、政

治的目的,但经过长时间的岁月,渐次摆脱实用的羁绊,而纯以自己的目的去创造它、欣赏它,在这一点上,我们不能同意哈特曼的在本质上脱离实用的自由艺术,和在本质上囿于实用的羁绊艺术的分类法,因为无论任何艺术,不管哈特曼所认为自由的或不自由的,在原始时代,都是羁绊艺术,即应用艺术。

作为艺术目的实用非实用的问题,是同机械的实用形式(Serviceable Form)和美的艺术形式(Artistic Form)的差异和关系的问题密切地联系着的。关于这个问题,莫曼(E. Meumann)在《美学体系》(System der Aesthetik)一书中有过详细的说明。据他的意见,纯粹的目的形式和艺术形式是同完全不同的动机生出来的。而此动机不外就是适合于作品本身的合目的性,即器物、家具、住宅,或纪念碑所有的目的。这些合目的地被制造出来的作品,必须在形式之中表现出它的目的。反之,艺术形式却是从与此完全不同的动机——特别是艺术家的自己体验——产生出来的。艺术形式是艺术家适应这体验的感情价值的表现形式。

这两种动机的根本差别,也就是上述两种形式的根本差别。实用形式完全受作品本身的目的和机能所规定,否则,它的形式便变成无目的或反目的的点缀(Trimming),反之,艺术形式即超过世俗和理智,直诉于空想和感情,而表现实用形式所漠视的点缀或多余(Plus)的东西。这点缀或多余的东西,无论在纯正艺术或应用艺术,都可以看出来。在绘画、雕塑、诗歌等纯正艺术,否定了对自然的忠实模仿;在建筑、工艺等应用艺术,则超过了实用的要求。譬如一张木椅,有了平滑坚固的木脚、靠背、座板,木椅的实用目的,便算完全达到了。但只有这些尚未能成为艺术形式,无论哥特克式的也好,罗马尼斯克式的也好,或巴洛克式的也好,任何时代每一张美的木椅,都超过了这些。这就是因为美的木椅必然地要求艺术形式。艺术形式的本质,无论在自由艺术或应用艺术,都在于超过纯粹的理智,纯粹的合目的,或自然的忠实模仿。而由此本质所规定的目标,不外就是美的表现。

(三)艺术表现说

说到这里,我们的话题便转到艺术表现说了。艺术表现说认为艺术的特质,在于美的表现。

李普斯在《美学》第二卷中说过:"艺术作品中的人,不是现实的人,而是被表现的人。"这句话有两重意义:第一,我们这里所看见的,

只是形象。这形象只是现实的人的再现,不是现实的人本身,它不属于现实的人所常依属的任何现实关系;第二,这形象中的生命,纯粹是理念的。这正是表现(Presentation)一词的真意所在。这种理念的世界,为了自己的实现便被表现在艺术作品之中。这只有把这种理念的世界和我们的感觉结合起来,即把某种理念引导入感觉之中而始可能。在艺术作品,感觉的东西,因其与物理的现实关系隔离开来,便获得一个特异的新机能。反过来说,就是使感觉脱离物理的现实关系,便是由于这机能。这便是理念。感觉就是理念世界之物质的支持者。我们可把这种机能叫作"象征化"(Symbolization)的机能。艺术的本质就在于对某种感觉给予美的象征的存在方法。于是,大理石的雕塑家始能使大理石块脱离物理的现实关系而赋予生命的表现。

李普斯的思想终于把我们带到美的象征的观念上来了。在李普斯看来,艺术作品是理念的东西,它之所以能成为美和生命的支持者,就是由于象征的作用。那么,什么是象征(Symbol)呢?原来,我们的观念(表象)有现实的表象和非现实的表象之分。前者叫作意味,后者叫作象征。所谓意味,就是对象的意味的表象,是某对象和它附随的观照的浑融合一的时候生出来的。所谓象征,就是对象所具有的现实的意味以外所有的内容的表象,是某对象所附随的直接现实的观念,与和这观念一致的间接的非现实的观念,有了明确的规定的时候,即对于某对象的直接观念,各人一般抱有某一定的间接观念的时候生出来的。例如,这里有一个十字架,我们若把它单作十字架看,它只是表象的对象的意味,但我们若对这十字架,更抱有"基督教"间接非现实的观念,这便是把十字架作象征看。

产生直接观念的对象,叫作象征的形式,和这直接观念一致的间接观念,叫作象征的内容。象征的形式很多,有用色彩去表示的,有用动植物或器物去表示的,有用人和灵鬼的动作去表示的。象征的内容多数是精神的、抽象的,例如瓦兹的象征画《爱与生》,表现一个身体健壮的青年搀扶着一个纤弱可爱的少女,攀登着危崖峭壁的山道,青年象征着"爱",少女象征着"生",山道象征着"行路难"。

福克尔特在《美学体系》第一卷中,列举了艺术上的象征的种类:

(1) 表象象征。例如,贝克林的绘画所表现的"讽喻"(Allegory)的作用,瓦兹的《爱与生》亦属于这一类。

(2) 一般象征。例如歌德的《浮士德》,在个人之中表现全人类。

（3）情调象征。例如建筑和音乐，它的内容和某一定个人的行为和事件无关，而只表现情调，和第一类的表象象征对立。但我们如把象征分为知识的象征和情绪的象征，则福克尔特的所谓表象象征，属于前者，情调象征，属于后者，一般象征，属于前者或后者。

知识的象征，是象征的内容和形式的关系，主要在知识上，即由知觉、理解、说明、记忆、判断、推理等作用而形成的。例如从十字架联想到基督教，是记忆、理解、说明等意识作用的结果。情绪的象征，是象征的内容和形式的关系，主要在情绪上，即由感情、情绪、情操、情调等作用而形成的。它直接诉诸我们的感情，联想到间接观念。例如描写基督的形象，激动我们的情绪，而起到同样的联想。情调的象征，其形式比知识的象征更为具体自然，其本身更富有价值，故比知识的象征更有意义。

象征又可分为现实生活上的象征与艺术上的象征。现实生活上的象征，即道德、宗教、政治、教育、社会生活上所常用的象征，多属于知识的象征，由于记忆、判断、推理，而联想到它的内容。我们日常所见的记号、符号、暗号、商标、徽章、旗帜、诨号等，都是实用上的知识的象征。记号、符号、暗号等，我们必须把它暗记，否则不能起到象征的作用。

艺术上的象征，比之现实生活上的象征，其形式本身具有优越的独立的价值，而且更为具体自然。艺术上的象征，无论是知识的，或是情绪的，种类都极繁杂。它的发达与艺术体系有着密切的关系。我们常把艺术体系分为造型艺术、表情艺术、音响艺术、语言艺术四大系。造型艺术的象征，多向知识方面发展。雕塑、绘画上的人物的手提物与譬喻，是其主要的特色。关于手提物，如悲剧女神 Melpomene 的悲剧面具，歌舞女神 Terpsichore 的竖琴，基督教殉教者的橄榄枝等，例子很多，不胜枚举。造型艺术上的象征，它的发展无论在其形式上之复杂，富于变化，具有审美价值，或在其内容之高远、幽玄，像东方雕刻的形象、手持物、印契、光背等那样象征的表现，可说是世界上无有其匹的。

上面说到造型艺术的象征，主要是知识的，但只有建筑，却是以情绪的象征为主要特色。关于这一点，黑格尔早在其《美学讲演录》中，以哥特式教堂建筑为中心，说得很详细。工艺的象征，这在造型艺术中最薄弱。工艺的本质是羁绊的，实用是它的第一义，艺术的表现属第二义，故象征的表现不能有充分的发挥。属于语言艺术之一

的文学,其讽喻比较绘画更为发达,庄子、伊索的动物譬喻,歌德的《浮士德》第二部,梅德林(又译作梅特林克)的《青鸟》,霍普特曼的《沉钟》,都是讽喻的好例。

我们在上面概观了作为艺术的表现方法的象征,但艺术作品本身已是一个无与伦比的卓越的象征。我们对于艺术作品(Artistic Work)有过种种的解释:它是艺术美的对象;它是由于创作而被生产出来的物象;它是一个有统一的绝对完善的理论的世界;它有只诉于视觉的(绘画、雕塑、建筑),亦有只诉于听觉的(音乐、民谣),有固定能永久保存的(雕塑、工艺),亦有流动瞬息即逝的(舞蹈、音乐、演剧)。

我们如把自然产物和艺术作品作比较,可以知道前者是自然界的有形物,一切都是实体(Substance),能作为物本身而存在,而后者则是象征。在这个意义上,艺术作品就是象征的形式。同是梅也,种在庭前的梅是实体,画在屏风的梅是美的象征。作为美的象征的艺术作品,主要是诉诸人的感情的情绪的象征,同时亦含诉诸理智的知识的象征的因素,故可说是最完全的象征。

雕塑、绘画、小说等所表现的人,例如,罗丹的《思想者》、达·芬奇的《蒙娜·丽莎》、《西游记》中的孙悟空,他们不属于地球上任何地方,任何国土,他们只存在于艺术家为着刺激我们的空想,在艺术作品中所给予场所。他们又只处于被表现的时间的关系中,所给予的时间的位置中。整个艺术作品的内容,无论在空间上,或是在时间上,都是无场所的。不是过去的,也不是现在的。作品中的事象并不属于世界的历史,而属于作品本身。它只为美的观照而存在在那里。既如上述,艺术的本质在于对感觉给予成为美的象征的存在方法,更确切地说,就是大理石的雕塑家从大理石块削去它作为现实的一部分的物质的机能,而给予能够成为表现在其中的生命之感官的支持者的机能,使之成为象征的支持者。于是,作为自然产物的实体的大理石块,一经罗丹的雕琢,便成为《思想者》的姿态,丧失其作为实体的性质,同时获得了美的象征的新的性质。

——马采《艺术学与艺术史文集》,中山大学出版社 1997 年版

什么是艺术学

宗白华

艺术学本为美学之一，不过，其方法和内容，美学有时不能代表之，故近年乃有艺术学独立之运动，代表之者为德之 Max Dessoir，著有 *Aesthetik und allgemeine Kunstwissenschaft*，颇为著名。

彼之言曰：美学所研究者，第一，范围为人生之美及社会之美（普通美的原则）；第二，范围为自然之美；第三，范围为艺术之美，故统而言之，美学为求普遍美的原则，若用人生之美及自然之美来解释艺术，决不能得其精微；再者，近年来，治美学之方法施之艺术，亦不适合。美学者，常拿几个美的原则为标准（如希腊之画等），或拿几个方法来批评，此皆不可一概施于艺术。因艺术系进步随各时代而不同也，故必须独立始可，其出发点注重于艺术普遍的问题，最后目的则在得到包括一切艺术的科学，故此为普通的，而非特别的（如音乐图画等专门一事者）。

至研究艺术是否可以科学分析的方法研究之？

对此问题态度不同，有人谓诸多艺术，乃只供欣赏者，若用科学分析之，则其生命破裂、生气断丧矣。惟此等抗议，非独艺术学。当然，凡一切精神科学、人生科学等，皆当有此抗议也，故此乃哲学上认识论之问题，暂时可不详言及之，且彼欣赏者，若加以分析，焉知不更有兴趣乎？

又艺术史必在艺术学成立之后，始能发生，然艺术学成立，则艺术品之最后目的究为什么？兹略述之：

（1）可引起美感的刺激。

(2) 可引起宗教的情绪。

(3) 可表现一伦理的情绪。

(4) 可象征理智的成分。

四者虽有时不能齐全，总须少又几分，故不但影响耳目之美感及神经，乃影响其人格之全体也。再者，大作品不但有表面的刺激，而且有内部的构造(Structure)，故研究时亦当注意及之。他如分类起源，互相关系，以及风格之分析，亦当以次详察之。

——选自宗白华《宗白华全集》第一册，安徽教育出版社1994年版

应该建立"艺术学"

张道一

　　艺术,是一种社会意识形态,通过塑造形象具体地反映社会生活,表现作者的思想感情或政治倾向。由于表现手段和方法的不同,各种艺术也总是以各种不同的形式出现,如美术、音乐、舞蹈、曲艺、戏剧、戏曲、电影、电视等。在社会生活中,每个人都有所好,但爱好艺术却是共同的。人不能离开艺术,社会不能没有艺术。所以,从这层意义上讲,艺术是人们的精神食粮,是人类所具有的一种基本的文化活动。

　　艺术学则是研究艺术实践、艺术现象和艺术规律的专门学问,它是带有理论性和学术性的,成为有系统知识的人文学科。没有艺术的活动和实践固然谈不到艺术的学问;但若只有艺术的创作、设计、表演和演奏,也不能等同于艺术学的建立。长期以来,不少人误解了"实践出理论"这句名言,以为实践多了、层次高了,也就会产生出理论,好像大艺术家也自然是大理论家。我们必须承认实践的高层次有助于理论的提高,大艺术家确实有其独到的心得、见解和经验;他们的一些话语和言论真可说如金似玉,不同程度地或在某一方面揭示了艺术的真谛,弥足珍贵。然而,理论是由个别到一般的上升,它只要进入人文科学的境界,没有更大的提炼和概括是不可能的。"实践出理论"只能说明实践是理论的基础和原料,并不能直接上升为理论。就像矿石可以产生出铁一样,但未经冶炼的矿石永远也不会是铁。当然,也有的艺术家兼而为理论家,或说理论家也从事艺术的实践,都获得了很高的成就,这只能说明,他对于两者的沟通,更有助于

理论和实践的深化,并非两者的等同或自然上升。

长期以来,艺术界重实践轻理论和重技艺轻研究的状况非常严重。因此,造成了艺术实践和艺术理论的失衡。有说"理论是灰色的",只能说明是重视于实践,并非理论应该落后于实践。恩格斯说:"一个民族想要站在科学的最高峰,就一刻也不能没有理论思维。"对于艺术科学也不例外。严峻的现实表明,艺术在我国的人文科学中,还没有找到自己应有的位置。

这是一个值得注意并亟待解决的问题。它不仅关系着艺术事业的发展,也关系着民族文化的提高。为了深入地说明这个问题,为了使艺术获得一张进入科学殿堂的入门券,有必要作以下若干方面的思考。

一

这里所讲的理论落后于实践,是对于艺术的整体而言,绝不是说在艺术的某一方面、某一门类没有研究。换句话说,迄今为止,我国的艺术研究一直停留在分类地进行,缺乏整体的宏构。作为艺术局部的研究,如绘画的历史与理论,音乐的历史与理论,以及戏剧、电影等,有些研究已经达到很高的程度,就像石油钻探一样,个别的井口早已喷出了大量的石油,可是,我们所指的是大片的艺术的"油田",有的还是茫然,严重认识不足,存在着很多空白,在许多方面以致不能解释自己。

譬如说,前些年有人提出了"国画危机",不仅美术界为之震惊,甚至产生了连锁反应,话剧也"危机"起来了,京剧变成了"夕阳艺术"。同样,文学上出现了所谓"侃文学""跟着感觉走""游戏人生"的时候,艺术界也曾乱了一通;至于在中国美术馆里摆摊卖鱼、发避孕套和放枪打电话亭等被视为"艺术"展示出来,也不过落个"是非难辨"而已。

尽管文艺应该立法,但对于艺术上的认识问题,我们不主张过多地使用行政手段,或简单地扣政治帽子。但是,作为艺术理论,不但不能回避,而是应该积极地面对,取得共识,找出解决问题的办法,以求健康地发展。

一般地说,艺术理论的任务是研究艺术的原理,探讨艺术的规律,说明艺术的特点,解释艺术的现象。国家可以据此制定法规,艺

术家可以借此提高认识，得到启发。因此，它是非常严肃的、认真的、严格的，须要经得起历史的检验，不能带任何主观性和随意性。即使是艺术的评论家，也不是仅凭个人的好恶，简单地对艺术家和艺术作品指手画脚，说三道四，更不是作无聊的吹捧。评论家和作者与读者应该是挚友。他与作者共同分析作品，使作品更臻完美；协助读者欣赏作品，从中得到更好的艺术享受。

这是一个"良性循环"，是发展艺术的一个重要途径。可是现实告诉我们，有些情况是不尽如人意的。一是忽略了艺术理论的学术建设，不下工夫进行探讨，往往凭借感情决定好坏。《旧唐书·杜暹传》中有句话说："素无学术，每当朝谈议，涉于浅近。"这是必然的。如此说来，怎能不坏事呢？二是理论的"名声"不佳。"批判"本是个好字眼，是非曲直，批评判断，以求认识的提高和事业的进步。可是当年的"大批判开路"，分级"点名"，无限上纲，而且是"批倒批臭"，"宁左勿右"，谁陷进去便会惹来大祸。现在情况虽然不同了，可是理论上不去，空洞说教不能解决实际问题，也无济于事。人们不需要它，也不接近它。前几年不是有人公开撰文说"理论"没有用，全是骗人的吗！也有人不无风趣地说，一个"伪"字，可分成"人为"两个字，伪理论也就是人为造成的。这种扭曲了的现实，不但降低了理论应有的尊严，失去了理论的战斗力，并且造成了艺术思想的混乱，于事业不利。而解决的办法，只有靠理论本身的建设来纠正。

二

文学艺术的"二百"方向和"二为"方针是正确的，必须加深理解和贯彻执行。艺术的审美作用、认识作用和教育作用，既是艺术产生的目的，也是艺术存在的价值。如果艺术不能助人向上，怡悦心神，培养情操，达到美的享受，为什么还要创造它呢？犹如烧饭炒菜，谁不想做得好吃？但若有的想让人吃了害病，只能是居心不良或别有用心的。艺术家的心灵应该是纯洁的、善良的、清澈的、高尚的，应该有社会的、道德的和历史的责任感。就像文化也存在着"负面"一样，"扫黄"之必要就因为它在污染、腐蚀着人们的精神，是道德败坏的人所为。绘画上之画人体，本是专业训练的正常活动，可是前些年竟一时间出版了数以百计的裸体画册，甚至要推出所谓"性美术"！难道是认识不清和什么保守与开放之争吗？看来，没有那么简单。对于

所谓"负面文化",禁止是必要的,不能任其泛滥,更重要的是普及正确的艺术理论,加强群众的文化素质,提高艺术的鉴赏力、鉴别力和免疫力。要大力提倡社会主义文明之风,在社会上造成一种舆论,以看黄色书和黄色录像为可耻,以不文明为可耻。历史证明,对于未经进入社会或涉足社会不深的青少年来说,单纯地禁止说不定会不同程度地助长好奇心和侥幸心理,这是值得注意的。

探讨艺术理论,从事研究工作,需要刻苦努力和谦虚诚实;不能弄虚作假,不能哗众取宠,当然也不能操之过急。在研究的过程中,如同任何科学一样是费人心神的。正如马克思所说:"在科学的入口处,正像在地狱的入口处一样,必须提出这样的要求:'这里必须根绝一切犹豫,这里任何怯懦都无济于事。'"一旦艺术理论上升,释放于社会,又必然会产生一种积极的精神的力量。

三

关键在于教育。

我国古代的艺术教育,都是分门别类地进行,不论专业艺人还是文人艺术,主要是师徒传授。清末废科举、办学堂,先从师范教育开始,有"图画手工科"的设立,这是很有见地的。民国初建,蔡元培就于1912年发表了《对于教育方针之意见》,其中美育(国民教育)占百分之二十五,有图画、唱歌、手工、游戏。同年,私立上海美专率先成立;1918年在北京设立了中国第一国立美术学校(后改为国立北京艺专),北京大学相继设立乐理研究会、画法研究会、书法研究会;1927年创设国立西湖艺术院(后改为国立艺专),国立中央大学设立艺术系。20年代和30年代,私人办学之风甚盛,各地办起了不少艺术院校。中华人民共和国成立后,先是在北京和上海、杭州设立中央美术学院、中央音乐学院、中央戏剧学院三所学院和三所分院,在六个大行政区各设立一所艺术专科学校;后来又在北京相继设立了中国音乐学院和戏曲、电影、工艺美术等学院;大多数的省区也都设立了美术学院、音乐学院或艺术学院。现在,全国的高等艺术院校已有几十所,为国家培养了大量的创作、设计、表演、演奏人才。高等师范院校的艺术系,也有几十处之多,则是以培养中学音乐、美术教师为主。近一个世纪以来,我国艺术教育的发展是很大的,特别是建国之后的40多年来尤为突出。在中青年的专家中,许多著名的画家、雕塑家、

建筑设计家、工艺美术家、歌唱家、演奏家、表演艺术家、舞蹈家等,绝大多数是新中国培养的。

在我们回顾历史、肯定成绩、总结经验的同时,不难看出,艺术教育结构上的一个缺陷,即在实践和理论这一对关系上,艺术理论研究和理论教育的不足。也就是说,在技艺性的训练上成绩最大,都是侧重于创作、设计、表演、演奏的教学,一般所开设的史论课,多是为前者增加知识和修养。虽然有少数几所学院设立了有关美术、音乐史论的系科,也只是分别进行。对于艺术的宏观考察,整体研究,综合地探讨它的共性和规律,作为人文科学的一部分进行配套设施,在艺术教学中则一直阙如。在这种情况下,高等院校的专业目录和国家学科目录中,就成了一个缺门。譬如说,在学科目录中"艺术学"属于"文学类",但只是作为"一级学科"的总名,用来概括音乐、美术、戏剧、电影、舞蹈等"二级学科"(专业),而缺少实在的"二级学科"的"艺术学"。这样,对艺术进行宏观的、综合的、整体的研究,就无法定位。如果同中国语言文学、历史学、社会学、民族学、教育学等学科相比,显然是不完整的(其严重性是缺少带头的理论学科)。

早在76年前,北京大学成立画法研究会、乐理研究会、书法研究会时,蔡元培在《北京大学画法研究会旨趣书》中谈道:"科学美术,同为新教育之要纲,而大学设科,偏者学理,势不能编入具体之技术,以侵专门美术学校之范围。然使性之所近,而无实际练习之机会,则甚违提倡美育之本意。于是教员与学生各以所嗜特别组织之,为文学会、音乐会、书法研究会等,既次第成立矣。"很明显,这些"研究会"的设立,是为了提倡美育,以补大学"偏者学理"之不足,并非专门,用现在的话说是为其他学科所开的选修课或艺术"社团",这是有利于学生之全面发展的。此举在我国高等学科中曾中断很久,现在又在综合大学和理工大学提倡起来,可见蔡先生不愧是一位高瞻远瞩的伟大教育家。

我们所要讨论的问题是,76年前的"大学设科,偏者学理",在当时和以后建立的学科很多,唯独没有"偏者学理"的"艺术学"。是不具备条件呢,还是不被重视?恐怕两者都有。从最早的意义上讲当以前者为主,但到后来则是两者互为作用,时间既久,便形成一个恶性循环。

环顾周围世界,特别是在西方的高等教育中,文科中非常重视哲学、史学、宗教学和艺术学;对于艺术技艺的传授,即培养艺术家,则

另设艺术的专门学院。我国最初在大学中分科，只有"文史哲"，有"文"无"艺"，将"文艺"拆开了。这种缺乏学科整体宏构的做法，不能不说是当初西方的一个失误；年代既远，习以为常，好像艺术就是画画、唱歌、演戏、跳舞，谈不到什么"艺术科学"。令人不解的是，连国家社会科学的规划项目中，也将"艺术学"编入另册，"不包括在内"了。

2000多年前，孔子提倡"六艺"："六艺于治一也。《礼》以节人，《乐》以发和，《书》以道事，《诗》以达意，《易》以神化，《春秋》以道义。"且不论它的具体内容及其局限性，至少在思考上是注意到全面的。如果没有对音乐理论的重视，就不可能有《乐论》《乐记》这样的伟大建树。

我们应该有所超越。我们应该建立起现代的"艺术学"，在探讨艺术的共性与个性的同时，展现出中国的特色。

令人振奋的是，东南大学已设立了我国第一个"艺术学系"。它将以"艺术学"为重点开展教学和研究，从而为我国高等学校专业中填补了一个科学空白。东南大学已有90多年的历史，是一所以工为主、文理工管等相互渗透的综合性大学，在重建文学院中开创了艺术学系，不失为一种具有远见的高层次思考。东南大学的前身是国立中央大学。如果说20年代创建艺术系的重点是培养艺术实践人才，那么，事隔60多年，又将新建艺术学系的重点放在了艺术理论的研究，这是合乎逻辑的历史性上升。从人文科学的角度进行艺术学的研究，设在综合性大学中更有利于发展。它可以与其他多种文科相互影响，也可以与自然科学沟通。由于艺术学的研究带有综合的性质，又属于人文科学的理论范畴；在科研、教学和培养人才方面，艺术学系与艺术院校便形成了自然的分工，并产生互补的关系，无疑对于我国艺术事业的发展将会起到积极的作用。

四

艺术学应该从哪些方面进行研究呢？它的框架应该如何搭起，其自身就存在着合理性与科学性的问题，需要深入探讨，逐步完善。我们认为，在艺术的各部门，即在音乐、美术、戏剧（戏曲）、曲艺、电影（电视）舞蹈等分别研究的基础上，须着手进行综合性的研究，探讨其共性，由个别上升到一般，使之进入人文科学。主要方面有：

(1) 艺术原理——探讨艺术的起源,艺术的本质,各种艺术发展的序列;艺术与生活各方面的联系,艺术在社会生活中的地位和作用;艺术的形式与内容,艺术的语言特点与风格流派,艺术的创作过程、继承和创新。

(2) 中外艺术史——从大处讲可分为中国艺术史和外国艺术史,又可按照大的"文化圈"分为大地区的,如东方和西方,或亚洲、欧洲、非洲、美洲等。艺术史的分类研究、断代研究和专题性研究,也在此内。

(3) 艺术美学——哲学美学与艺术美学的关系,美学与艺术的关系。艺术美学的层次和分类,艺术的接受美学,艺术周边的审美现象,以及中国的艺术美学史,审美特点,审美思想发展等。

(4) 艺术评论——文化圈与读者群,艺术鉴赏与艺术批评,艺术家与艺术作品的分析。欣赏、批评和创作的关系,评论家的任务与社会责任,艺术批评的标准、流行和导向等。

(5) 艺术分类学——艺术的不同形态,感官的单一效应与综合效应。几种不同角度的分类法,综合性的分类法;艺术的横向结合与交叉衍生,艺术的多样化;艺术形式的借鉴、模仿、移植。

(6) 比较艺术学——比较与鉴别,共性与个性,比较的前提是可比性。中国与西方的艺术比较,艺术门类之间的比较,中国现代与古代的比较等。

(7) 艺术文献学——目的和意义,先秦诸子的艺术言论,历史艺术论著,近代艺术论著与官方文档,历代笔记中的艺术资料,现代艺术文献。

(8) 艺术教育学——艺术教育的意义与作用,艺术教育的整体结构。学前儿童的艺术教育,中小学艺术教育,普通大学艺术教育,高等和中等专门艺术教育,社会艺术教育。

(9) 民间艺术学——民间艺术的概念和范畴,民间艺术的分类和层次,民间艺术门类之间的关系,民间艺术在民族文化中的地位与作用,民间艺术与民俗学的关系等。

以上九个方面,只是侧重,不是分割,在各方面之间同样存在着密不可分的联系。具体动作上,作为学科的教学,可以是一门课,一个讲座;作为学科的建设,将逐渐形成艺术学的九个分支学科。

但是,艺术学研究的展开,并没有到此终结。在此基础上,将与多学科相结合,形成交叉的、边缘的新学科。如:

(1) 中国艺术思维学——逻辑思维与形象思维的特点及两者的关系,中国传统思维方式。中国艺术形象思维的特点及多学科的关系。

(2) 艺术文化学——文化的基本概念,文化的范畴,广义与狭义。文化与文明的关系,文化与艺术的关系。艺术文化与精神文明建设。文化与民族,文化背景的形成与"文化圈"。中国艺术文化的特色。

(3) 艺术社会学——社会学的基本概念和有关知识,艺术社会学的主旨。艺术现象与社会现象,艺术繁荣与社会安定。

(4) 艺术心理学——心理学的基本概念和有关知识,普通心理学与不同社会实践领域内的心理研究。艺术心理学的主旨,艺术心理在认识、情感、意志等方面的特征及其规律。

(5) 艺术伦理学——伦理学的道德哲学性和人们的道德行为准则。艺术伦理学的具体内容和道德规范,以及对艺术家和艺术作品的影响。中国艺术中所表现出的伦理道德观念。

(6) 宗教艺术学——马克思主义的宗教观。作为历史现象和社会意识形态的宗教,原始信仰与民间信仰,宗教的种类、特点与信仰。宗教与艺术的结合、目的与手段。

(7) 艺术考古学——考古学的目的、任务和方法。考古学与古代美术史研究的共同点和区别。艺术考古学对艺术发展和繁荣的作用。

(8) 艺术经济学——经济学的基本概念与基础知识,市场经济,艺术活动中的经济现象。艺术经济学的任务;精神产品与物质产品。艺术在物流中的关系,企业的文化形象。

(9) 艺术市场学——市场学的基本概念与基础知识。艺术市场,信息,经营与策略;票房价值与经纪人,附加价值。

(10) 工业艺术学——科学技术与艺术的关系。工业生产的条件与环境,工业产品的技术设计与艺术设计,实用功能与艺术审美的统一,产品竞争中的艺术条件,工业艺术学的任务。

(11) 环境艺术学——人与自然的关系,人与环境的协调,环境保护的意义。中国古代的"天人合一"观。环境艺术学的内容与任务。

以上所举,只是大略,并不完备。从近几十年各种事业的发展来看,事物之间的横向联系,不仅是最活跃的因素,也是无限开拓的重要条件。它将意味着交叉学科、边缘学科的产生,艺术学也不例外。过去曾有一种论调说"知识老化",事实上只要是真知,不会存在"老

化"问题,而是知识之不足。当事物变化了,事业发展了,新知识不断出现,如果缺乏了解或拒绝吸收,必然无法适应新的要求。现代学术的建设和发展,对"应用型"和"实用型"的呼声很高,其重要的一个方面,便是发展交叉学科。现在情况是,由于艺术学自身的建设有待完备,在横向发展的交叉科学上就显得更为艰巨。因此,在整体规划下有先有后地进行学科建设是必要的。

随着艺术学的深入研究和逐渐拓展,以及若干分支学科的建立,必将成为人文科学和社会科学的一大门类;而艺术学的建立,又给艺术实践本身以科学指导,促进艺术的繁荣。

五

今天的艺术,已经发展到五花八门,并且时有新形式、新花样出现。研究艺术的现象,进而归纳分类,是艺术分类学的任务。就艺术学的内涵与外延来说,则是选其较稳定的形态。过去在西方,对电影曾有"第八艺术"之说,因为它是后来兴起的,将其位置排列在文学、音乐、绘画、演剧、建筑、雕刻、舞蹈之后。丰子恺在《艺术的园地》中,将艺术分作12部门,即:书(书法)、画(绘画)、金(金石)、雕(雕塑)、建(建筑)、工(工艺)、照(照相)、音(音乐)、舞(舞蹈)、文(文学)、剧(演剧)、影(电影)。由此可以看出,由于东西方艺术实践不同,在艺术的分类学上也不尽一致。电影艺术的历史到现在还不过100年,几十年前又出现了"电视艺术"。不难预见,将来还会有新的艺术产生。

作为艺术学研究的对象,从整体上看,在五四新文化运动之前是比较模糊的,名称也不统一。按照西方的模式,"美术"和"艺术"多混杂使用,甚至连音乐、绘画、工艺美术等这些名词也未通用。在分类学上,西方将艺术分为八门,其中第一门便是文学。文学被称为"语言艺术"。按照我们的习惯,文学早已独立,与艺术并列;在整体的研究上也大大超过了艺术。对于艺术自身,无疑也是许多有待于深入研究的。戏剧和戏曲,有人认为是同一类,有人则认为不能等同。摄影算不算美术,仍有不同的看法。其他如曲艺、杂技等,也应划入艺术的范畴。这里还涉及中国特色的问题,由于历史传统和文化背景的不同,我国有很多优秀的传统艺术形式,是独立于世界民族之林的,不可能与其他国家相一致,应该研究总结,弘扬光大。现在有一种"与世界接轨"的提法,不问青红皂白,不顾特点与个性,都要求

与欧美一致,否则便是"不规范""不科学"(如对中国画、戏曲、民族器乐、民间唱法等)。这些简单化的提法和做法,不仅无助于理论之研究,反而有碍于民族艺术特点的发扬,应该加以探讨,求得共识。

民间艺术的定位问题也是有待于深入研究的。一般地说,它是艺术的一个基础层次,而不是一个并列的艺术门类。当然,民间艺术自身也分出若干层次,其性质有所差异,但总的说是民族文化重要的一部分,不仅应该受到全社会的重视和保护,对于艺术家来说,更应该向民间艺术学习,进行借鉴。

至于艺术的外延,过去有所谓"准艺术"者,如树根、奇石、盆景、盆栽、养花、养鸟、金鱼,以及群众性的饮食文化、交谊舞和新近兴起的通俗音乐、"卡拉OK"、"音乐TV"、"相声TV"等。有的被称作"消费文化",有的被称作"大众娱乐",一般不划入艺术范围;但也不能否认均带有一定的艺术性,而且是群众性很广的一些文化活动,也应该深入研究,以利于健康的发展。

六

建立艺术学科,应该着眼于中华民族的文化提高和社会主义的文化繁荣,要有更多的人参加。在各个艺术门类研究的基础上,进行综合的分析与研究。这样做的好处,是能够认识艺术的共性、共同规律和共同特点。同时,对于各个门类的艺术来说,也有助于自身特点认识的深化。正确的艺术理论,应该是促成这种良性循环,并使其提高上升。

为了有助于艺术学的研究,提供一个讨论学术的园地,我们编了这本《艺术学研究》,以集刊形式出版,暂不定期。我们知道,现在出版学术性的书刊非常困难,在经济上不但没有效益,相反要赔很多钱。好在有远谋的贤人,东南大学的领导有鉴于此,专批经费支持我们,我们在感激的同时,决心做好这一工作。

根据我国艺术研究的现状,《艺术学研究》以发表三类论文为主:(1)综合研究和讨论艺术之共同问题,或探讨哲学、美学与艺术的关系。(2)各个艺术门类(如美术、音乐、戏剧、戏曲、电影电视、舞蹈、曲艺、杂技等)的分别研究。(3)就艺术的某一方面(如原理的、历史的、美学的、评论的、比较学的、形态学的等,以及相关学科的交叉)作专项专题性的研究。我们的设想是:以后两类研究为基础,逐渐促成和

完善前一类研究;当前一类研究有了成果,便可以更广泛地跨向多种学科,在结合的、边缘的、交叉的方面深入探讨。这是一项很有意义又很艰巨的工程,须要诚实躬行,须要有较多的有志者参加。

学术为公,学理图明。我们希望得到海内外学者的合作与支持,也希望得到各方面艺术家的合作与支持。

——选自《艺术学研究》第1集,江苏美术出版社1995年版

学科体系

艺术学的构想

李心峰

我们的文学艺术理论研究将迎来一个认真、扎实的"建设的时代"。在当前文艺理论的建设中,需要宏观构架的改造、创建与完善;需要新学科、新领域的开拓、探索。其中,我认为,就要抓一个极为重要而迫切的、涉及全局的环节——这就是要尽快确立艺术学的学科地位,大力开展艺术学的研究。

一、艺术学的诞生及历史

所谓艺术学,就是以整个艺术领域为研究对象的一门学问。正像鲍姆嘉通被称为"美学之父"一样,人们把"艺术学之父"的桂冠戴在了德国的康拉德·费德勒(Konrad Fiedler,1841—1895)的头上。本世纪初德国倡导艺术学的主将之一乌提兹(E. Utitz,1883—1965)明确地说过:"费德勒是我们现代形式的艺术学之父。"[①]这一看法已得到国际艺术理论界的公认。如日本著名美学家竹内敏雄编修的《美学事典》也认为费德勒是"艺术学之祖"[②]。费德勒之所以成为"艺术学之父",倒不是因为他为这门学科命了名,艺术学(Kunstwissenschaft)这一德语专门术语是在他之后形成的。费德勒的贡献在于他

[①] 乌提兹.美学史.东京大学出版会,1979.
[②] 参阅竹内敏雄编修《美学事典》(日本弘文堂,1974年增补版)的"艺术学"词条.

最先指出了"美学的根本问题与艺术哲学的根本问题完全不同"①,认为艺术并不只是与美有关,用美无法涵盖艺术中的所有问题,极力主张把美与艺术加以区别,把美学与关于艺术的学问加以区别。因而,他基本上解决了建立艺术学这门学科的关键性问题,即指出了艺术学在研究对象上的自律性。

 艺术学在19世纪末诞生,除了理论上的自觉之外,还有两个重要的原因。第一是艺术实践提出了问题。西方的文学艺术自文艺复兴时期形成一个辉煌灿烂的黄金时代之后,又形成了新古典主义和浪漫主义两个艺术高峰。可以说,文艺复兴艺术、新古典主义艺术和浪漫主义艺术尽管在艺术精神上各有自己鲜明的特色,但它们有一点是一致的,即都把"美"奉为圭臬,甚至在许多艺术家和理论家那里,艺术即美;另一方面,则认为真正的美就是艺术美,甚至否认艺术之外美的存在。因此,从18世纪以后,艺术的哲学基本上就是美的哲学,美学也主要是艺术哲学。所以,黑格尔说他的《美学》就是艺术哲学;谢林干脆把他的美学著作命名为《艺术哲学》,就毫不奇怪了。但是,到了19世纪中叶,整个西方艺术精神为之一转,批判现实主义的飓风疾速卷走了浪漫主义创造的审美世界,尽管它还没有完全丧失艺术的审美理想,但对美的直接追求已降到非常不起眼的位置上,取而代之的,是他们在自己的艺术旗帜上赫然写下了"真实"这个词。在批判现实主义的艺术王国,对丑的描绘、再现已不亚于对美的描绘,而且,这种丑已不再是美的简单陪衬或对照物,而是取得了独立的艺术价值。时隔不久,艺术世界又闯出了自然主义和颓废主义两匹黑马,在它们的艺术殿堂里,美的皇冠差不多已完全被踩在脚下,相反,盛开的是"恶之花""病态之花""丑之花"……一些现代主义艺术流派也已在19世纪末萌芽,它们也无不以与以往的审美价值规范相对抗为乐事。在这种艺术氛围笼罩下,继续承袭以往艺术即美,美的典型形态就是艺术,艺术哲学即美的哲学或美学即艺术哲学的观念,就不免给人以隔世之感。所以,自觉到艺术与美的原则区别,意识到艺术之学的独立要求,乃是当时艺术自身的需要。

 第二是实证主义思潮影响下的结果。在19世纪后半叶,伴随着自然科学的巨大发展,产生了以孔德为代表的实证主义哲学思潮。这种思潮迅速渗透到自然科学和社会科学领域,其主要影响表现在

① 竹内敏雄.美学事典[M].日本弘文堂,1974:77.

方法论上拒斥形而上学的即哲学思辨的方法，而注重于经验的、实证的科学研究方法。于是，一些研究文学艺术的学者也主张拒斥以德国观念论的美学为代表的哲学美学研究，主张以科学的方法研究艺术现象，确立艺术之学的独立地位。这种实证主义的方法论原则催化了艺术学的诞生。

如果回顾一下艺术学形成的历史，可以说它大体上经历了如下的过程：首先，是费德勒为艺术学的形成开辟了道路，奠定了最初的基石。他认为，必须把美与艺术加以区别，把美学与艺术理论加以区别。美与快感有关，艺术则是遵循着普遍性法则的、对于真理的感性认识，艺术的本质是形象的构成。艺术理论主要探讨艺术固有的规律性。接着，一些艺术理论家沿着费德勒开辟的道路，开展了富有成效但各不雷同的艺术学研究。相对于费德勒主要是从对象角度提出艺术之学的独立性来说，格罗塞着重是从方法论上来倡导艺术科学的研究，即主张运用科学的方法，在当时人类学、民族学的基础上研究艺术现象。格罗塞在他的《艺术学研究》（1900年）中指出：艺术学的课题主要是，第一，探讨艺术的本质，把艺术活动及其作品从其他事实中区别出来，以及把各种艺术互相加以区别；第二，研究与艺术家和艺术素材有关的艺术的各种动因，以及艺术的自然的（风土的）、文化的各种制约关系；第三，研究艺术给予个人及社会生活以影响的各种机能，等等。他的艺术学研究明显地偏重于社会学，是社会学艺术学的极为重要的著作。按照他提出的上述方法论原则，他在《艺术的起源》（1894年）中，着重考察了原始民族的艺术。费德勒、格罗塞都是强调艺术学的独立性的代表人物，但当时也有人持美学等于艺术学的见解。如康拉德·朗格（Konrad Lange, 1855—1921）就是这种观点的代表，在他那里，美学也就是研究艺术事实的艺术学。这可以说是艺术学形成的第一阶段。

艺术学形成的第二阶段，是进入20世纪以后，由狄索瓦（Max Dessoir, 1867—1947，又译作玛克斯·德索）和上文提到的乌提兹大力倡导"一般艺术学"所掀起的热潮。他们的探索和活动使一般艺术学的思想得到广泛的普及。狄索瓦明确提出了"一般艺术学"的概念，主张把它作为与美学相并列的一门学问。在他的代表性著作《美学与一般艺术学》（1906年）中，他联系美学及特殊艺术学，阐明了一般艺术学的本质和课题。他认为，这种一般艺术学要把丰富多样的一般艺术现象全都涵盖进来，并把根据各种方法对各种艺术领域的

研究也都包容进来,而不能局限于某一种方法或某一种体系。他指出,对于各门类艺术进行体系性的理论研究,探讨它们各自的特性、规律、形式等,是特殊艺术学的课题,比如诗学、音乐理论、美术学等等。相对于它们来说,一般艺术学的课题"要在认识论上探索它们的前提、方法及目的,对它们的最重要的成果加以概括和比较"①,此外,还包括对艺术的创作、艺术的根源、各种艺术的功能及划分等问题的考察。狄索瓦还在他的上述著作出版的同一年创办了《美学与一般艺术学杂志》,这个杂志后来成为国际性的美学与一般艺术学研究的最负盛名的杂志,一直办到1943年,由于二次大战而被迫停刊。

乌提兹则在理论上深化了一般艺术学的问题,巩固了一般艺术学作为一门学科的基础。他在其代表作《一般艺术学基础论》(Ⅰ,1914年,Ⅱ,1921年)中认为,一般艺术学这门学科包括由艺术的一般事实中产生的所有问题领域,它需要以美学为主的文化哲学、心理学、现象学、史学、价值论等其他学科的辅助。但他不是像狄索瓦那样简单地把各种研究成果汇拢起来,而是用更为统一的研究态度把它们作为艺术学的问题予以考察,主张用某种核心的东西贯穿整个体系。他认为,首先必须探讨"艺术是什么"的问题,要从这种认识出发开始研究,而且探讨所有艺术问题的最终目的也要归结于此。一般艺术学包括了狄索瓦所指出的上述那些课题,但是,"艺术本质的研究"是最根本的问题,其他研究要以此为背景来进行②。

此后,德国和其他一些国家的许多美学、艺术理论家,以狄索瓦、乌提兹为中心,围绕艺术学的有关问题展开了热烈的讨论,有的理论家则开始艺术学理论体系的创建工作,出版了一些很有力度的学术专著。如P.弗兰克的《艺术学的体系》(1938年),留采勒、R.雅克、F.卡因兹等人的艺术哲学性质的艺术学著作等。由于这一大批艺术学著作的出版,以及《美学与一般艺术学杂志》的广泛影响,艺术学实际上已确立了它的学科地位。

艺术学形成的第三个阶段是这门学科的国际化。在日本的美学界,自大正五年(1916年)开始,到二三十年代,围绕艺术学的问题也展开了热烈的讨论,问题的焦点集中在艺术与美的关系和艺术学与美学的关系问题上。之后,艺术学这门学科在日本大体上确立了地

① 自竹内敏雄.美学事典[M].日本弘文堂,1974:77.
② 参阅竹内敏雄编修《美学事典》(日本弘文堂,1974年增补版)的"艺术学"词条。

位,产生了多种"艺术学序说"、艺术学概论性质的系统性著作。艺术学在苏联也确立了它的学科地位。早在20世纪20年代,苏联就出版过"艺术学研究"方面的论文集,现在也经常有这方面的文集、著作问世。就是在我国,在新中国成立前,也曾出版过少量的艺术学方面的译作和著作。如1922年上海商务印书馆出版的日本黑田鹏信著、俞寄凡译的《艺术学纲要》,1933年上海光华书局出版的张泽厚著的《艺术学大纲》等。总之,艺术学自从在德国诞生之后,已走上了国际学术领域,得到了较广泛的研究。

二、目前在我国创立艺术学学科的基本依据

如果说,艺术学自诞生以来,在世界上已有近一个世纪的历史,因而我们也应该开展艺术学研究以填补空白。这还不是今天提出确立艺术学学科地位这一课题的充分条件。我们还必须进而考察我国目前文学艺术理论研究的现状,看一看提出这一问题是否真的必要。

第一,让我们考察一下我们关于文学艺术理论研究这一学科领域所使用的术语。目前,在理论批评界对于这一学科领域的命名,最常运用的术语就是"文艺理论"和"文艺学"。显然,"文艺理论"作为前科学阶段的词语,其范围、含义均十分含混,不能成为对一门学科的命名。除此之外,要算"文艺学"概念使用频率最高。但是,关于"文艺学"一词含义的理解和运用却十分混乱,歧义纷呈。从汉语中的"文艺学"一词的词源来看,虽然目前还无法确定它究竟产生于何时,但可以推定,它基本上有两个来源:一是从日文中引进的。在日语中,有一个与汉语完全相同的"文艺(芸)学"(ぶんげぃがく),它是19世纪中叶诞生于德国的Literaturwissenschaft一词的翻译,实际上专指文学研究,即"文学学",意义十分明确,它与"艺术学"的关系是后者包容前者,前者从属后者,没什么疑义。我国的文学艺术理论在现代受日本影响极大而且较早,因而在各个学科从日文直接引入专门术语乃属司空见惯(如哲学、美学等等),因此,"文艺学"极有可能是从日文照搬过来的。再一个来源是对俄语"艺术文学学"的翻译[①]。但俄语原词指的也是"文学学","艺术"只是"文学"的修饰语。在俄语中,"文学"除艺术文学,还包括其他的文献、书籍等,冠以"艺术"是

[①] 参阅,栾昌大.文艺学体系变革论纲[J].文艺理论与批评,1987(1).

为了与其他非艺术文学区别开。可见,从它的词源来看,它本来都是指的文学研究。那么,在我们日常语言实践中它的含义又如何呢?就我们出版的一些"文艺学引论"或"概论"性质的书看,这一术语的用法与它们的原义也无甚大的区别,大多指的是文学理论,或基本上以文学为主要对象或典型形态的文艺理论。即使在今天,沿用这一义项的也大有人在。去年4月4日的《文艺报》刊登了一组《我国当代文学理论的走向和趋势——第一届全国高校文艺学研讨会发言摘登》的文章(下划线为引者所加),不仅其总标题就把文艺学与文学理论画了等号,其中至少还有四篇文章也是直接把"文艺学"看作是文学的理论。我以为,这一义项倒是符合"文艺学"的原义的。但也应看到,还有相当多的人把文艺学看作关于所有文学、艺术现象的学问,而不只是文学学了。在这一层含义上,文艺学实际上等于艺术学或一般艺术学了。这后一层含义是人们引申出来的。可见一个"文艺学"术语的搬用,带来了多少混乱,它已严重妨碍了艺术科学的研究和深入发展。一方面,它不利于对整个艺术的一般的、综合的研究,阻碍了一般艺术学的建设;另一方面,它也妨碍了对文学的专门研究,容易以笼统的文艺代替对文学特性的探讨。显然,现在应该尽快对上述术语作一番清理、正名的工作,以利于文学艺术领域的科学研究的顺利发展。

第二,从我们艺术科学研究的具体状况来看。应该说,我们的艺术学研究不仅无名,而且无实。说得严格些,我国当代只有美学和文学研究,而没有艺术学(主要是一般艺术学,关于各门类艺术的专门研究即特殊艺术学,如音乐学、美术学、戏剧学等的研究已有一定的基础并正在迅速发展)。我们关于一般艺术规律、艺术原理的探讨,或者为美学所包办,仅能从审美角度来研究艺术中的局部现象,而把艺术中大量的、不一定用审美所能完全概括的现象置之不理,无法对艺术作出完整、系统的全面的把握;或者被文学学(所谓的"文艺学")以点代面、以偏概全地取而代之。这样的"文艺学"尽管在对象上局限很大,但在做结论上,又往往把来自文学分析得出的结果遂而抽象为整个艺术的规律或原理。三十多年来,我们仅在新时期出过一本《艺术概论》算是以整个艺术为对象的,但它却显得很不成熟,基本上是对以往文学原理、文学概论的复制,从基本理论构架到基本观点,都不脱文学概论的窠臼,只不过把文学的例子改为绘画、音乐等艺术种类罢了。虽然文学是文艺领域阵容最庞大的主力军,但它并不能

体现所有艺术的特征,在某些方面甚至还不如其他艺术种类更能体现艺术的特性,如艺术的具象特点、艺术媒介的特性、艺术中实践—技术要素的作用等,其他艺术都比文学更为典型。日本当代一位文学理论家桑原武夫在他的《文学序说》中甚至认为文学并不是艺术的典型形态,而是艺术与理论的中介形态,用他的说法,"文学具有艺术的异端的性质"。因为它与理论著作共用同一种物质传达媒介——语言。也许我们会不同意他的这一断语,但他的思考对我们是有启发意义的,至少可以打破"文学中心"的思考格局。

第三,从我国艺术学科机构的设置来看。我们以往一直没有确立艺术学的学科地位,不重视一般艺术理论的研究,一个重要的客观原因,就是我们在"文革"以前建立的社会科学(包括文学艺术)的科研机构的设置还很不健全、很不完善。我们基本上没有一个包括各种艺术门类在内的综合的艺术研究机构,有计划地进行一般艺术学研究和特殊艺术学研究。现在已专门成立了由国家统一规划、统一领导的,包括各种主要艺术门类的大型艺术研究机构——中国艺术研究院。在一些省市的文化部门也相继成立了艺术研究所之类的研究机构,为艺术的整体性、一般性研究创造了最重要的客观条件。同时,各门类的特殊艺术学(音乐学、美术学、戏剧学、舞蹈学、电影学等)正在积极展开、迅速发展。在此基础上,建立各门艺术学的基础性学科即一般艺术学,明确整个艺术学内部的体系、结构,它的对象、方法等一系列问题,确立艺术学应有的学科地位,无疑已提上日程。这对整个艺术科学研究走向科学化、系统化、计划化,显然也有积极的参考意义。

第四,从对象上看,艺术学这门学科的最初的创始者和奠基者们已较充分地讨论了艺术学在对象上的自律性,这种对象上的自觉,主要是针对美学提出的。而19世纪末20世纪初艺术与美的分尖锐矛盾更强化了艺术学的自律意识。那么,从今天的艺术实践来看,是否存在着这种艺术与美的尖锐矛盾呢?

一般地说,社会主义时代的艺术是对资本主义时代的批判现实主义、自然主义、颓废主义和各种现代主义艺术的积极扬弃,它必将高扬起鲜艳明丽的艺术审美理想的旗帜,将资本主义时代典型的恶之花、病态之花、丑之花,在一个更高的层次上还原为绚丽多彩、充满活力的善之花、健康之花、美之花,就是说,它必将重新高扬起"美"的标帜。因此,社会主义时代的艺术在总体精神上,与美保持一种和谐

的关系。但是,我们不能把这种和谐关系理解得简单化,重谈艺术即美的陈旧观念,而必须看到它们之间的复杂关系。应该指出,社会主义艺术不仅要贯穿着审美理想,而且还将自始至终地贯穿着一种现实主义的艺术精神(这里说的是现实主义精神,而不是狭义的创作方法),因此,在社会主义艺术中,艺术的真实性原则也是它的基本规范。既要真实,那么,它就要在艺术中表现社会主义审美理想的同时,对现实生活中可能出现的各种虚伪、丑恶的现象加以无情的暴露和批判。在这种意义上,就不能把我们的社会主义艺术的全部问题都归结为美的问题而附于美学名下。退一步说,即便社会主义艺术可以完全归结于美的创造问题,把艺术中对丑的描写批判看作表现审美理想的必要手段,那么,我们艺术理论研究也应把以往时代包括资本主义时代的并不以美为最高原则的艺术放在自己的视野之内,看到艺术与美的差异性。再退一步说,即便所有艺术中的"丑"的问题,都可以作为美学的一个范畴(与美、优美、崇高、悲剧喜剧等并列)加以研究,那么,也不能把所有的艺术问题都看作美学问题,包容在美学之内。因为,艺术中除了具有美学的问题,可以从美学角度加以探讨之外,还有许多不同侧面、不同层次的其他问题,如艺术中的心理学因素、社会学因素、文化学因素、人类学因素、思维学因素、艺术掌握世界的方式、艺术生产与艺术认识、艺术意识形态问题,等等,显然并不能都由美学来解决,而需要专门的艺术学加以综合的研究。从这个角度来看,可以认为艺术学与美学的关系,既不是包容、从属的关系,也不是毫无瓜葛、互不相关的并列关系,而是一种交叉关系,即美学要考察艺术中的与美学相关的问题,而艺术学中也存在艺术美学的课题,它们在这里发生重合。日本的一位音乐学家福田达夫把音乐学划分为十一个分支学科,把音乐美学作为与音乐心理学、音乐社会学、音乐史、音乐批评、音乐教育学等相并列的一个分支学科。这也可作为思考艺术学与美学的关系的参考,即把艺术美学作为整个艺术学体系中的一个分支学科。总之,从对象上看,也必须提出艺术学的建设问题。

第五,从方法论上来看。如前所述,艺术学诞生于19世纪末,一个重要原因是在方法论上受实证主义、科学主义影响对思辨美学传统的反动,试图用经验的、实证的方法对艺术作独立的探讨。但是,由于任何对象都既可以用哲学思辨的方法来研究,也可以用经验的、科学的方法来研究,比如,就是在美学内部,在19世纪下半叶,也已产

生了分化,出现了以冯特为代表的所谓"自下而上的"美学即科学美学,所以,艺术学如果仅仅强调自身的实证方法,那么,它就不能为自己地位的确立提出毋庸置疑的方法论根据,甚至还会落入忽视哲学方法的片面性之中。

今天,我们提出确立艺术学学科地位的问题,从方法论上说,主要不是从哲学方法与实证方法的区别上提出问题,而毋宁说已超越了这种无谓的争论。我们的立足点主要是基于这样一个人所周知的事实,法国当代著名哲学家、美学家米·杜夫海纳这样来概括这一事实:

"今天,现代思想在各个领域都最难对付的对象:整体性。对于它的研究,是同时由场物理学、形式哲学、生物学和历史学引进的。这里,整体性有一个侧面应该引起我们注意,那就是收集任何时代、任何地方的风格与艺术,把它们收集在马尔罗(Malraux)所谓的想象博物馆之中。……"

杜夫海纳还对此打了个十分形象生动的比喻:

"今天,地球终于是圆的了。"①

这就是说,现代的系统整体观已成为人们认识对象世界的普遍的思维方式,渗透到了各个学科领域,它总是把对象看作自成系统的世界,是个相对独立的整体。其实这种整体观在古代的亚里士多德、近代的歌德和黑格尔等人那里都有丰富的阐发,马克思所倡导的辩证思维方法也特别强调对象的系统联系和整体属性。现代的系统整体观不过是在现代科学基础上对辩证思维方法的具体化。这种思维方式已极大地促进了科学的发展。我们现在提倡艺术学的建设问题,也正是这种系统整体的思维方式对文学艺术理论研究提出的必然要求。

按照这种系统整体的思维方式,我们就应该把整个艺术世界作为一个相对独立的系统,作为一个有内在统一性和共同的本质、规律和特性的整体来把握,建立一门以整个艺术系统为对象的艺术之学即艺术学。

现代系统整体的思维方式不仅要求把研究对象作为一个整体,而且尤其强调把这种相对独立的系统放在更大的系统联系中来考察,同时,还要考察该系统自身内部的各种要素、结构及层次。这就

① 米盖尔·杜夫海纳.美学与哲学[M].孙非,译.北京:中国社会科学出版社,1985:180-181.

要求我们在进行艺术学研究时,既要考察艺术系统与它的各种上位系统(如社会结构、上层建筑、意识形态、人的思维活动、人们的实践以及文化、审美等大系统)之间的联系,还要考察艺术系统内部的各种子系统,建立艺术学的各种分支学科,真正把艺术学的学科地位确立起来。

三、关于艺术学内部构架的设想

确立艺术学的学科地位所要做的,首先是要对艺术学自身内部的体系、结构、基本框架作一番思考,提出一些具体的设想,为艺术学的进一步展开奠立基础。

现代科学发展的趋势,一方面是注重整体性的综合研究,另一方面则是各种分支学科、新兴学科更为发达丰富,分工更为细密。这两种趋向却有一个共同的目的,就是使针对某一特定对象世界的科学图景更加完整、更加系统,全面而细致地把握对象世界。就艺术学来说,应该用怎样的构架来把握艺术这一系统整体?必须指出的是,由于思考问题的视角不同,或进行构架的立足点不同,等等,人们可以构想出各种不同的艺术学的结构体系来。当然,人们最好能够规划出某种体系,按照统一的立场和观点,把艺术学的各种分支学科都包涵进来。不过,我认为,在我们刚刚提出确立艺术学学科地位的今天就要求构造出那种结构、体系来,是很不现实的想法。目前最好的办法是允许人们按照不同的结构原则,基于不同的立足点和视角,构想出各不相同的结构体系,让它们八仙过海,相互竞争,相互提高,逐步向较完备、统一的综合性艺术学体系过渡。

基于这种想法,这里打算提出几种有关艺术学结构体系的设想。

第一种构想:从研究对象上,以整个艺术为对象,还是以各具体门类的艺术为对象,可以把艺术学划分为一般艺术学与特殊艺术学。这种划分方法自艺术学问世以来,比较通行,已为国际艺术学界许多人所认可,而狄索瓦、乌提兹就是最早倡导一般艺术学的人,试图以一般艺术学统摄各种特殊艺术学。按照这种方法,就可以把艺术学的体系划分为:

关于这种划分方法,应该说明几点。一是在一般艺术学和特殊艺术学之间,还可以根据不同的原则,把各门类艺术学研究整合为几大部类,以作为一般与特殊之间的中介,如根据是否运用语言媒介,把各种艺术划为语言艺术、非语言艺术与综合艺术三部分;根据艺术存在的时空形式,把所有艺术划为空间艺术、时间艺术、时一空艺术;等等。这种研究对于探讨艺术的本质、规律,各种艺术间的异同等等,具有重要意义。而这方面的研究,在我国也几乎是空白。二是在上述特殊艺术学中,关于艺术基本种类的看法也是言人人殊,还有对有的相近的艺术(如电视剧与电影等)如何划分也有不同意见,都应深入研究。三是各特殊艺术门类,都还存在着各自的分类体系,如文学中就有诗、散文、小说、剧本、神话、寓言等等,因此也应该相应地建立诗学(狭义)、散文学、小说学等等,以完善文学学的系统。其他艺术门类也同此理,这里就不一一赘述了。

第二种构想:从理论的抽象性与应用性的不同,把艺术学划分为三大部分,即:

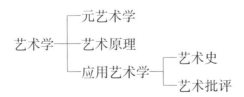

在艺术学史上,人们按照理论的抽象度,一般把艺术学划分为这样三大块,即体系性的艺术学(艺术原理)、历史性的艺术学(艺术史)、应用性艺术学(艺术批评)。但这里存在着一个明显的问题:就理论的抽象程度看,艺术史与艺术批评实际上都是运用艺术原理去探讨具体艺术存在的发展、变化、趋势,它们都是应用性的学科。最近看到一篇文章在探讨文艺学(也适用于艺术学)的范围时,试图弥

补这种划分方法的不足,认为在这三大块之中还应增加两个部分:一是文学史论,用以联结文学理论与文学史;二是批评哲学,用以联结文学理论与文学批评。这样,文艺学就由这五个部分构成:文学理论、文学史论、文学史、文学批评学、文学批评①。这一构想比起上述的三分法要系统得多,完整得多,是值得重视的探索。不过,我认为,把这五个部分并列起来,还难以见出它们在理论抽象程度上的层次性。在这五大部分中,具体地分析一下就不难发现:文学理论是一个层次,文学史论与文学批评学属同一个层次;文学史与文学批评同属一个层次。那么,如何确定这三个层次的序列呢?

如前所述,艺术史与艺术批评都是运用一定的艺术原理、艺术观念去研究丰富具体的艺术现象,或从具体的艺术存在中抽象概括出一定的艺术原理、艺术观念,因而它们都是应用性的学科,构成艺术学的基础。在这一应用层次之上,显然就是一般所说的艺术原理(或叫艺术理论),它为应用性艺术学提供一般的艺术观念、艺术原理和艺术价值标准等等。而在艺术原理这一层次之上,还应设立一个专门反思、探索艺术学自身的对象、方法、范围、体系结构等问题的学科,这就是艺术学学,或叫元艺术学。我们知道,20世纪以来,产生了科学哲学(又称科学学、元科学),并在各门具体学科中形成了反思本学科自身规律的热潮,在数学中产生了数学哲学(元数学);在物理学中产生了物理学学;甚至出现了哲学学,美学学,等等。近年来,在国内也出现了一些探讨"文艺学学"的文章。我们提出设立艺术学学这一层次,乃是科学哲学兴起后对艺术学领域的一个必然要求。

第三种构想:把艺术作为人类的一种特殊精神生产活动,按照整个人类艺术发展的过程和具体艺术作品的创作、接受的不同环节来设计艺术学的学科体系。按照前一种原则可以划分出艺术发生学(探讨艺术的起源)、艺术发展论(探讨艺术的演化、传承、变革、发展的规律)、艺术存在论(探讨艺术的本质及类型)、艺术未来学(探讨艺术预测的原理及艺术的发展趋向);按照具体艺术作品的生产过程,可以划分出艺术创作论、艺术作品论、艺术接受论(包括鉴赏论与批评论)。这两大部分可以作为一个完整体系的上下篇来处理,概括起来就是:

① 参阅.张首映.文艺学研究对象刍议.文学研究参考,1986(10)

第四种构想：从艺术学的根本方法论上是偏重于哲学方法还是偏重于科学方法，可以把艺术学划分为两大类，一类是哲学性的艺术学即艺术哲学；一类是科学性的艺术学，在特定意义上也可以称为艺术科学。在哲学性艺术学中，由于哲学思维的侧重点不同，以及所遵循的哲学方法的不同，有可能出现一些艺术哲学的分支学科，如艺术本体论、艺术意识论、艺术思维学、艺术价值论、艺术现象学、艺术解释学等等。在科学性艺术学中，根据与不同的学科及其特定方法的联系，则会出现更为丰富多样的艺术学的分支学科，如常见的艺术心理学、艺术社会学、艺术文化学、艺术符号学，以及所谓的艺术生理学（乃至艺术病理学）、艺术媒介学，等等。近年来讨论得十分热烈的所谓艺术系统论、艺术控制论、艺术信息论，由于构成其方法论基础的系统论、控制论、信息论虽然不是具体学科的科学方法，但它们都是具有跨学科性质的一般科学方法论，还不是哲学方法，因此，它们也可列入科学性的艺术学之中。以上这种划分方法虽然主要是依据方法论上的区别，但也可以说是以艺术活动这一客观对象具有不同的构成要素及层次为依据的。层次越高，对于艺术就越具有本质规定的意义，因而也越应引起我们的关注。我们在艺术研究中，不应以高层次因素的研究贬低、否定对低层次要素的研究，也不应以低层次要素的研究代替对高层次要素的研究。就是说，我们对艺术中存在的各种层次、各种要素都要给予充分的重视和系统的研究，以利于更为精确、完整地描绘艺术世界的科学图景。按照这样的构想，艺术学的体系就应该是这样：

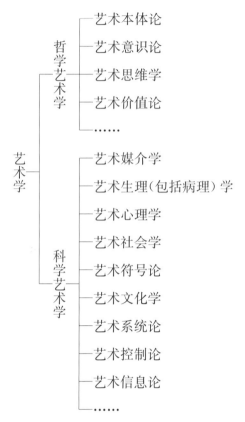

必须指出，上述哲学方法与科学方法的区别，只是就其主导倾向相对而言的，在具体的研究实践中，两种方法往往是相互渗透、相互影响的。而且，关于某些学科的方法论究竟是哲学方法还是科学方法，也不是没有争议的。例如，关于符号学方法，在符号学艺术论的创造人卡西尔及苏姗·朗格那里，显然是一种艺术哲学，只是带有一种科学主义倾向罢了。但在日本著名美学家竹内敏雄生前总结性的美学著作《美学总论》里，则把符号学方法与心理学方法和社会学方法一起作为科学的方法来对待①。再如，社会学方法一般认为是注重实证研究的科学性的方法，但也有人把卢卡契和其他西方马克思主义美学、艺术理论家如戈德曼、E.布洛赫、列斐伏尔、本杰明等人的艺术社会学研究看作"艺术的社会哲学的考察"②。我们的上述划分方法只是按照一般对哲学方法与科学方法的理解所进行的初步尝试。

——选自《文艺研究》1988 年第 1 期

① 竹内敏雄.美学方法论的确定[M]//《马克思主义文艺理论研究》编辑部.美学文艺学方法论：上册.北京：文化艺术出版社，1985.

② 木幡顺三.最近的艺术社会学的研究[M]//竹内敏雄.美学事典.日本弘文堂，1974.

关于中国艺术学的建立问题

张道一

两年前我写过一篇《应该建立艺术学》的文章,作为《艺术学研究》论丛的代发刊辞发表在第一集上。文章和刊物的出版,在学术界引起了较大的反响。一篇文章只是表述了个人的一种认识、见解、观点,但是一本刊物却包括了许多篇文章、许多个作者,已经构成了一种行动,因为大家所讨论的是关于艺术的理论发展和艺术学科的建设,所以说艺术学已在建立之中。

建立艺术学是个酝酿已久的问题。据我所知,不论在艺术界还是在学术界,许多有识之士都在议论,主张建立起艺术学的学科来,它是人文科学的重要支柱之一,也有人为此奔走呼吁,写了文章。一个学科的建立标志着国家在这方面的学术水平和事业成就,是大家的事,绝非个人的"专利"。我是因为从事了艺术理论研究工作,带着一种历史的责任感而热心于此的。艺术学像是一幢大厦,个人所能做的,无非是搬几块砖瓦而已。

艺术学的建立,涉及很多方面。深入研究各类艺术的特点,整合地探讨艺术的共性,从而解决一些带规律性的问题,不是靠写几篇文章就能奏效的,需要从完整的体系上进行思考,包括艺术自身的若干分支,以及艺术与其他学科的结合与交叉,分别完成学术性的专著。学校教育很重要。学校作为教学中心培养研究人才,同时作为科研中心创造研究成果。在综合大学中建立艺术学系已成定势,可有多学科的支撑增强活力,同时与艺术院校产生互补的作用。两年多来,在学科设施与系科建设方面,已取得可喜的进展。

现在的问题是,艺术学已经提出,学科正在建立,必然会出现各种不同的议论。这不但是正常的,而且是必要的。任何学问的发展都是在讨论、辩论中升华,逐渐走向成熟,艺术不但不例外,并且显得更为突出。因为大量的艺术家活跃在社会的各个方面,从事各种艺术的创作、设计、表演和演奏。他们在艺术实践上有许多是老手、高手,以及后起之秀,对于艺术创造达到了炉火纯青的地步,成为一代之骄。艺术家的自我修养,练功和技巧,尤其是观察生活和体验生活,不仅细致入微,而且顽强艰苦。所以在他们的创造过程中,有很多感受、体会、心得、经验,是非常深刻、非常可贵的。一旦用语言表达出来,诉诸文字,便成为理论的火花。然而这毕竟是一家之言,而艺术理论的概括是要由个别上升到一般,需要综合无数艺术家的经验之谈进行熔炼,才有可能找到带有原理性的东西。很多从事艺术实践活动的人不了解这一点,以为写出的经验就是理论,谁的作品好,谁的经验多,谁的理论也就高。这样,就混淆了实践和理论这对关系的区别。经验的可贵是可能上升为理论,但对待不当也可能阻碍理论的发展。如同一个商人经营得很好,赚了大钱,成了亿万富翁,但不等于说他就是经济学家。同样,一个母亲生了很多孩子,都调养得很健壮,出息得很好,但这位母亲也不等于就是生理学家或人类学家。这样说不存在贬褒的问题,而是为了研明事理,是说明社会的细致分工,不能互相替代,才有助于理论研究的深化。

在理论研究上,我曾经将艺术理论分为三个层次:第一个层次是"技法性"的理论,如美术的构图学、色彩学、解剖学、透视学以及图案学、平面构成、立体构成等,音乐的基本乐理、视唱练耳、和声、对位、配器等。这个层次对于基本功的训练是必不可少的,各类艺术院校的教学也都非常重视。第二个层次是"创作"性的理论,即创作方法论的研究。这一层次的理论既要解决创作过程中的规律和方法,又要进行艺术的修养和增加必备的知识。在这方面,专门的教科书是没有的,系统的论著也不多,但心得体会式的文章和作品分析的文章很多。不论是艺术家还是院校的师生,大都喜欢这类文章。因为既有"理论"又有"实例",容易看懂,所谓"有骨头有肉",能够从中得到启迪,解决创作上的实际问题。第三个层次是"原理性"的理论。这里涉及艺术学的很多内容和方面。由于它经过了高度的概括,抽象性大,一方面是研究的人很少,另一方面接受者也不多。目前,有关这类著作区区可数,主要是从美学的角度谈艺术,一些拗嘴的思辨式

的语言,不切实际的举例,让从事艺术的人读起来如入五里雾中,捉摸不透,引不起读书的兴趣。所以在这个层次上还处于空白状态。以上三个层次是相互联系、相互衔接的,没有前者后者做不实,没有后者前者搞不透。在艺术的实践和理论这一对关系上,两者如何协调发展,是发展艺术事业、建立艺术学科的一个关键,但是历史的经验告诉我们,在教育上一开始就忽略了这一点。

早在1918和1919年,正是"五四"新文化运动时期,当时在艺术上的若干分类名词还没有固定,更谈不到对于艺术的整合研究,在蔡元培先生的倡议下,于北京大学先后成立了画法研究会、乐理研究会和书法研究会。"画法"和"乐理"也就是绘画和音乐。他在《北京大学画法研究会旨趣书》中说:"科学美术,同为新教育之要纲,而大学设科,偏者学理,势不能编入具体之技术,以侵专门美术学校之范围。然使性之所近,而无实际练习之机会,则甚违提倡美育之本意。于是由教员与学生各以所嗜特别组织之,为文学会、音乐会、书法研究会等,既次第成立矣。而画法研究会,因亦继是而发起。"①这种研究会的性质是业余的,类似今日大学生的社团活动,所不同的是教员也可参加,似乎较正规一些。这是蔡元培先生提倡美育的一项具体措施。对于普通大学加强文化素质教育,提高审美能力,不失为一种高明的创举。然而,我们引这段话还有另外一个意思。如果对照中国近现代教育发展的历程,便不难发现,在蔡元培先生考虑到"大学设科,偏重学理",而以各种艺术研究会相辅时,可能没有想到各种艺术的"学理"。也就是说,只注意到艺术"为一种助进文化之利器",忽略了这一"利器"自身的理论建设。如此下去,这"利器"怎么能够锋利呢?将近一个世纪的经验证明,艺术的实践和理论造成了严重的脱节。只有实践,没有理论;只有分类,没有综合。十多年前,当有的年轻人在美术上提出"中国画走向危机"时,不是引起了连锁反应,出现了一片危机之声吗?于是话剧也危机了,高雅音乐也危机了,京剧变成了"夕阳艺术"。有位前辈不无讽刺地说:戏曲的实践非常丰厚,出现了像梅兰芳这样高水平的大表演艺术家,但是理论研究非常可怜,用历史学家的话说,没有文字的历史称作史前史,也就是说,戏曲只能叫"史前艺术",不能叫"夕阳艺术",太阳还没有升起,怎么就日落西山了呢?这种现象的出现原因很多,主要是在社会转型期的一种新的

① 原载1918年4月15日《北京大学日刊》。笔者注:文中所指的"美术",即今通称的艺术。

适应关系尚未建立,表现为面对市场经济和改革开放的经济大潮,普遍反映出的心理不平衡。在这种情况下,艺术理论和理论工作者显得软弱无力,不能正面解释。

现在所存在的问题,已经不单是艺术自身建设的薄弱,甚至在学术界和有关行政部门也存在着一种糊涂的认识,以为艺术不需要理论,也没有理论。且看我们国家的哲学社会科学五年规划,竟然不列"艺术学",把它载入另册,岂不荒唐! 在我国建立学位之初,对于要不要设立"艺术学"的学科,竟然有人站出来反对,说什么"拉拉二胡唱唱歌"也搞博士硕士,以为不可理解。在我们的现实生活中,人们从事各种学问的研究,这是社会进步的结果。所谓三百六十行,行行都有自己的理论,没有理论的指导,事业怎么能发展呢? 所以说,一方面,各行各业的学问要研究,要发展,将三百六十行概括成"士农工商"或"工农商学兵"的大学问也要发展。在学问与学问之间的关系上,没有重要与次要之分,哪种学问也不应看轻。另一方面,学问之间的内在联系也决定着它们的从属和主次,这是不以人的意志为转移的。至于国家在不同的历史时期和为了推进某项工作的顺利开展,确定了什么优先,什么重点突出,这是理所当然的,无可置疑的,但是,它与学科之间的关系不是一回事。

不久前听友人说起一件事:在一次研究学科的会议上,他提出了"美术学"的问题。与会的一位学者表示反对,说我不知道什么叫"美术学",也不知道"美术学"包括什么,只知道国际通行的是"美术史"。需要加个注释,这里的所谓"国际"只能说是西方的某些国家。确实,西方的大学中有不少设立了美术史系或艺术史系,而且有的已逾百年。这与他们的文化发展和文化背景有关。从教学和研究的内容看,他们的所谓"史",有些像"以史带论",另一方面又是同美学的分工。在多数西方人看来,美学也就是"艺术哲学"。虽然,德国的马克斯·德索(Max Dessoir,1867—1947,又译作德苏瓦尔)早在 1906 年就发表了《美学与一般艺术学》,并创办了《美学与一般艺术学杂志》,连续出版 30 年之久;他主张将美学与一般艺术学区分开来,使艺术学成为更有科学性与实用性的独立学科。他认为美学研究审美趣味、审美经验,研究从客体的和谐结构中产生令人愉悦的印象和直觉,在理论上力求逻辑的明晰,是一种纯粹的科学;艺术学则是研究艺术作品的创作及其本质、价值、形式、分类等,以架起一座从具体艺术通向艺术哲学的桥梁。他的这种观点,虽然在国际上产生了一定的影响,

但并没有从根本上改变西方人的传统观念,即在美学上仅仅把艺术作为表现加以研究。20世纪20年代宗白华先生留学德国时,曾是德索的学生。他回国后于1926—1928年在东南大学——中央大学开设了"艺术学"课。当时虽然听讲的人很多,曾经轰动一时,但因为是在哲学系开设的一门课程,在艺术院校并没有引起反响,更谈不到艺术学科的建立。从那时的提纲内容来看,与宗白华先生后来几十年的活动和追求,已经有了很大距离,因为他倾向于中国美学的探讨。

对于西方文化和在学科建设上,参考和借鉴是必需的,但不能以西方为准绳,用来"匡正"自己。现在流行着一种提法,叫作"接轨"。本来,在一些有关的国际条例和经济交往上,应该取得一致,以便于交流和操作。可是在文化上怎么能强调"接轨"呢?试想,中国的戏曲、国画、书法、评话、相声、评弹、民间器乐,乃至中医、中药、气功、武术、烹饪、茶艺,等等,原是自成体系的,怎能同西方接轨呢?从另一方面讲,在中西文化的比较上还存在着文化渊源、文化背景的不同,社会制度和意识形态的不同,所谓"接轨"无非是改变自己以顺应西方,这又是为什么呢?反过来说,西方的学者从未见有人提出要改变自己,同中国"接轨",可见这是很不够自尊的。诚然,当今世界已不再封闭,国际的交往频繁,"地球村"变小了。我们没有理由故步自封,但也不能没有志气,连自己的学问都不能独立进行。至于说到中西文化交流,关键不在"接轨"与否,而是对等的双方有没有可借鉴、可吸取的东西。只要是好东西,就应该虚心地学,用鲁迅的话说,采取"拿来主义",拿来之后再经消化,变成自己的东西。在中西文化的形式特点上,相同的或接近的东西是有的,但并不多,更多的是存在着差异,不能统一。无法"接轨"的当然有隔阂,只能是相对应,找它们的相近处。一般地说,当本民族的文化基础不具备条件时,是难于采取完全"移植"的。拿语言和文字来说,不知为什么"五四"运动的先锋们提出的第一个口号竟是废除"汉字"。中国人(汉族)使用汉字已有三千年到四千年,逐渐演化成今天的模样。从人类最初的文字看,可说都是从象形开始的,以后大家又走向了拼音化,唯独中国没有走这条路,而是在象形的基础上采取了"指事""形声""会意""假借"等,不仅将这条路走通了,并且在表意上更精确。应该说这是世界文字史上的一大奇迹。过去有人只看到学汉字的难处,数以千计的常用方块都要一个一个地记牢,难是难的,可是却忘记了它的好用之处。现代符号学家则认为,汉字是世界上表意最准确的一种符号;

特别是电子计算机的出现,汉字又是最容易输入的一种文字;甚至有的学者预言,三百年后,汉字可能成为人类最常用的几种文字之一。

由汉字所衍生出来的"书法"也是中国人独特的创造,在西方的艺术史上是不存在的。中国的书法艺术已经升得很高。宗白华先生说:

中国书法是一种艺术,能表现人格,创造意境,和其他艺术一样,尤接近于音乐的、舞蹈的、建筑的构象美(和绘画雕塑的具象美相对)。中国乐教衰落,建筑单调,书法成了表现各时代精神的中心艺术。中国绘画也是写字,与各时代书法用笔相通,汉以前绘画已不可见,而书法则可上溯商周。我们要想窥探商周秦汉唐宋的生活情调与艺术风格,可以从各时代的书法中去体会。西洋人写艺术风格史常以建筑风格的变迁做基础,以建筑样式划分时代,中国人写艺术史没有建筑的凭借,大可以拿书法风格的变迁来做主体形象。①

中国的书法,是节奏化了的自然,表达着深一层的对生命形象的构思,成为反映生命的艺术。因此,中国的书法,不像其他民族的文字,停留在作为符号的阶段,而是走上艺术美的方向,而成为表达民族美感的工具。这也可说是中国书法的一个特点②。

很明显,在中西文化的这些方面,不论从哪一边看都不存在"接轨"问题。然而,真正的文化思考,绝不会首先想到的是"接轨",而是在文化上所达到的深度和高度。越是高深的文化,越能够产生一种特殊的魅力,吸引彼方,以探究它的奥妙。这恐怕是"接轨"论者所没有想到的。

关于为什么要建立艺术学,我在《应该建立艺术学》一文中已经表述了自己的意见。在本文中为何又冠以"中国"的名称呢?"中国艺术学"在字面上可作以下的解释:

中国的艺术学;

中国人所研究的艺术学;

中国艺术之学。

我所指的"中国艺术学",三种解释都有,也都可用。它既是中国的,中国人所做的,也是中国艺术的。所谓"中国的艺术学",并非是地域性的艺术学。我们通常所说的学术无国界,是指它研究的问题、

① 为胡小石《中国书学史·绪论》所加的编后语,1938年。
② 《中国书法艺术的性质》,1983年。

结论和深度,如果真正找到了事物的客观规律,把握住相对真理,对谁都有用。为什么我们在讨论艺术或美学时要冠以"西方"呢?所谓西方,实际上就是指欧洲在艺术或美学上研究成就较大的几个国家,如古希腊、古罗马、意大利、英国、法国、德国、俄国、美国等。这些国家,有的在古代艺术上或美学上达到了很高的成就,有的在18世纪、19世纪或现代作出了突出的贡献,甚至可为别国所取法。回首看我们国家,论实践的广度、深度、高度,哪一点都不比西方国家差,体现在对艺术的认识和美学思想上,也是很高的;但是缺乏系统的研究,作为"美学"和"艺术学"的学科建设却是很晚的。因此,"中国的艺术学"不但要建立起来,并且要进入世界之林。

中国的艺术学应该是中国人研究的艺术学。虽然同是理论,甚至研究的是同一个问题,中国人所表述的方法同西方人是不会一样的,甚至得出的结论也会不同。说到底,还是一个文化背景的差异。有人研究西方人唱《国际歌》节奏比较快,雄壮中带着自豪,但中国人唱起来就有些悲壮,实际上只有一个曲谱,为什么会出现不同的效果呢?唯一的解释是民族所处的景况不同,感受也不一样。战国时期的《尹文子》说:

 钟鼓之声,怒而击之则武,忧而击之则悲,喜而击之则乐。其意变,其声亦变。意诚,感之达于金石,而况于人乎?①

这段富有哲理性的话,不但说明了一个艺术上的道理,并且联系到做人。中国艺术的所谓"程式化",譬如曲牌、唱腔和民歌的曲调,以及民间画工的"式子",不同的内容都可套用,并没有造成千篇一律,梅兰芳说这是"死法活唱味儿长",即人们常说的寓于程式而不拘泥于程式。同样,在语言艺术上也是如此。有人认为诺贝尔奖的文学奖是带有地域性的,严格地讲还不能算作世界的。因为他们在评论中国人用汉语写的文学作品时,不是根据汉语原著,而是根据其他语种的翻译。文学翻译作品虽有高下之分,但是最上者也只能是通达而已。不消说唐诗宋词的韵味和表现出的汉语形式之美难以传达,就是很多古典作品的名称一经翻译往往也味同嚼蜡,如:《红楼梦》译成了"在红色楼房中做的梦"或是"一个大家族的衰亡",《西游记》译成了"一个僧人带领弟子往西方探险"或是"神猴",《贵妃醉酒》是"一个妃子的苦恼",《打渔杀家》是"一个渔民家庭的悲剧",《汾河

① 虞世南.北堂书钞:一〇八引[M].北京:学苑出版社,1998.

湾》是"一双绣鞋的秘密"。

我举这些最普通的例子,是想说明艺术理论尤其如此,因为中国人长期所形成的一些传统概念,对于不具备这种文化背景的人来讲,不只是习惯与否,而是无法理解。譬如说中国绘画的分类,即"中国画"的分科,由题材而分人物、山水、花鸟,每一类在表现形式上又分"工笔"和"写意",从中国文化的内蕴来说是很有道理的。由"天人合一"的思想出发,在现实世界是人与自然,在自然界是山水和花鸟,所以说艺术上将人物画、山水画、花鸟画三足鼎立,已经涵盖得很全面。画人物是表现社会,揭示人与人的关系;画山水是表现人的生存空间,揭示人与环境的关系;画花鸟是表现大自然,揭示与人相处的生灵与万物,三者不可缺少,构成一部完整的大乐章。而工笔和写意,则是在表现的深度和适应观者的欣赏习惯上,如同下里巴人和阳春白雪。工笔写实而表现细微,可以雅俗共赏;写意夸饰而疏笔淡写,用以抒发胸怀。所谓"写意",是在"形神兼备"的基础上强调"传神",元代汤垕便说:"画者当以意写之,初不在形似耳。"这种追求"神似"的写意,似乎是在西方写实派与现代派的两个极端之间,有的虽已离开"形似"甚远,却又带着三分写形,不至于使人看了摸不着头脑,不能说不是它的高明之处。

有人将中国的山水画与西洋的风景画作比较,虽以为各有长短,总以为在表现"风景"上若得若失,却不知山水画家所表现的是自然的精神,是"写胸中逸气",而不是停留在外在的形色上。一幅《长江万里图》一泻万里,气势磅礴,不消说对景写生,就是使用航空摄影也难以做到。如若是西洋的风景画,只能画成多幅的"组画",但在中国画的"手卷"中却是一贯到底,奔腾流入大海。在画面上,你可能找不到每段流程的具体所在,只是感受到大江的雄伟,巨流的气势,使精神为之振奋。这正是艺术所追求的,也正是中国艺术家所体现的。画山水、画花鸟也同画人物一样,是要表现出人的心灵之美。如果了解到这一点,就会找到一把开启中国艺术大门的钥匙,不至于像前些年所泛起的那种议论,说"中国画"连名称也不"科学"了。

研究美学,研究艺术学,要从研究中国艺术入手。特别是对于中国的学者来说,不仅是学理的需要,也是历史的使命。这样说似乎带来嫌疑,研究中国艺术不是局限于一个地区吗,一方面要加强美学与艺术学的基本理论建设,另一方面又强调面向中国艺术,搞得不好,不正是产生民族排外思想,产生民族主义吗?我们知道,民族主义和

民族排外思想是一种有害的狭隘保守观念，它的产生原因很多，主要是只看到本民族的利益，不顾整个人类各民族之间的关系，不单纯是因为在艺术上强调了什么。我们所主张的下大力气研究本民族，研究中国的艺术，是在全面了解世界的同时提出的，是在宏观人类艺术整体之下进行的，因为包括我们自己，对于中国艺术的整体研究是个薄弱环节。即使对于本民族的东西，只有了解了全世界，也了解了自己，有了比较，有了鉴别，才会有对全局的掌握，不至于产生片面和偏见，才能更深刻地认识自己，实实在在地建立起学科的理论。

就当前情况看，中国的美学研究基本上还是西方的模式，而西方美学是在哲学中孕育成长的，虽然它的产生已逾几个世纪，出现了不少大美学家和他们的不朽著作，理应得到我们的尊重和借鉴，但是无论如何不能替代自己。其理由也很简单，因为任何理论只能是相对真理，不可能是绝对真理。理论由个别上升为一般，离不开实践。法国丹纳的《艺术哲学》是讨论艺术的，他所依据的是意大利和尼德兰（包括荷兰、比利时及卢森堡等欧洲"低地"）的绘画史，古希腊的雕塑以及诗歌等。因此所得结论不可能包括他们实践之外的认识。请问：有哪个欧洲的大美学家和艺术学家，他的研究对象来自中国的实践呢？难道中国数千年来的艺术创造没有为人类提供有益的经验吗？如是，就应该研究中国，从中国人的艺术经验中提炼西方人所未取得的艺术理论和美学理论，以补其残缺和不足。惟其如此，才能使艺术学和美学真正全面地发展起来。要说明这一点，其例证是很多的。譬如戏剧，欧洲人早在古希腊时代就提出悲剧情节的"整一性"和演出时间对戏剧创作的限制。至文艺复兴时期，逐渐形成了时间、地点、情节三者必须完整一致的创作法则，叫作"三一律"（或称"三整一律"）。这一法则曾被人们看作天经地义的，只是到了浪漫主义兴起，才被怀疑以至打破。中国戏剧的产生要比欧洲晚，但是一开始就与"三一律"不同，并且以演唱为主，成为艺术的大综合，被称为"戏曲"。戏曲的表演程式诸如手势、甩袖、走步、亮相以及化装、脸谱和模拟动作等，不仅有机配合，而且展开了无限的空间。一个牵马、上马的姿势，表示已在马上，马鞭一摇，随着演员的台步像是骏马奔驰；一个开门、关门的动作，同在舞台上的演员好像隔着一层墙，各唱各的，谁也听不见。在电影"蒙太奇"出现之前，西方舞台上以为不可能的事，中国的戏曲早就解决了。欧洲戏剧对于正剧、悲剧、戏剧和歌

剧、舞剧等分得很清楚;中国戏曲多是悲喜交集,既歌又舞,即使是悲剧,也要以喜剧而收场,给观众留下圆满的印象。《梁山伯与祝英台》是发生在封建社会的一个悲剧,叙述一对青年人为爱情被旧礼教所吞没。他们生前不能结合,死后化作蝴蝶,成双飞舞。所以鲁迅说:追求圆满实在是中国国民性的一种表现。

我曾说人类的造型艺术,五百年前是一家。也就是说,在平面上绘画,都是表现为二维度空间。只是到了文艺复兴,欧洲的艺术巨匠们融汇了自然科学的一些方法,如解剖学、透视学、光学的色彩学和明暗法等,在平面上画出了立体的形象,达到了三维度空间的效果。然而在中国,也像文字的延续一样,仍然保持着二维度的造型,也仍然能够进入艺术的理想境界,达到完美的效果。如若以此作中西艺术的比较研究,越是钻得深,越会感到异趣。人类智慧的大门有两扇,道路也非一条。在这些不同的艺术面前,作为欣赏者,你会为之陶醉,体味到异曲同工的奥妙。所谓"科学"与否,是不应存在的议论,可能出于不了解、不明其实质和表现力的缘故。

拿西方的"透视学"来说,是机械制图的借用。中国的山水画有"三远"法,是宋代画家郭熙提出的。他在《林泉高致》中云:"山有三远:自山下而仰山巅,谓之高远。自山前而窥山后,谓之深远。自近山而望远山,谓之平远……"宗白华先生评论说:

西洋画法上的透视法是在画面上依几何学的测算构造一个三进向的空间的幻景。一切视线集结于一个焦点(或消失点)。正如邹一桂所说:"布影由阔而狭,以三角量之。画宫室于墙壁,令人几欲走进。"而中国"三远"之法,则对于同此一片山景"仰山巅,窥山后,望远山",我们的视线是流动的,转折的。由高转深,由深转近,再横向于平远,成了一个节奏化的行动。郭熙又说:"正面溪山林木,盘折委曲,铺设其景而来,不厌其详,所以足人目之近寻也。傍边平远,峤岭重叠,钩连缥缈而去,不厌其远,所以极人目之旷望也。"他对于高远、深远、平远,用俯仰往还的视线,抚摩之,眷恋之,一视同仁,处处流连。这与西洋透视法从一固定角度把握"一远",大相径庭。而正是宗炳所说的"目所绸缪,身所盘桓"的境界。苏东坡诗云:"赖有高楼能聚远,一时收拾与闲人。"真能说出中国诗人、画家对空间的吐纳与表现。

由这"三远法"所构的空间不复是几何学的科学性的透视空间,而是诗意的创造性的艺术空间。趋向着音乐境界,渗透了时间节奏。它

的构成不依据算学,而依据动力学。清代画论家华琳名之曰"推"①。

在西方艺术的分类中,首先包括的是文学,尤其是文学中的诗歌。但在中国人的概念中却是文学和艺术并列,虽然美学家在讨论审美时又视为"语言艺术"。诗在中国,有雅有俗,非常广泛,几乎渗透于社会的各个层次。文人的五言、七言和长短句是诗,老百姓的"顺口溜""数来宝"也是诗。迎春的春联,炉边的谜语,摇篮的歌曲,劳动的号子,可说都是诗。在这种文化的氛围中,所出现的"诗中有画,画中有诗"和"诗画配合",是很自然的事,不仅大人小孩都能理解,而且不如此反觉乏味。可是有一位西方的理论家百思不得其解,非常郑重地问我:诗与画是两种不同的艺术,怎么能够合在一起呢?即使合在一起,又应该叫什么名称呢?我以"文人画"为例,说明在他的发展过程中将"诗、书、画、印"融为一体,相得益彰,有的画还可请别人题诗落款,是文人之间的一种美好的风气。他一边看着那满缀书法及印章的竖条画幅,和以墨色为主的黑压压的画面,轻轻地摇着头,自言自语地说:太深奥了,难以理解。确实,这里不仅有文化背景的差异,而且还有习惯的因素。对于一件有把握、有成算的事,在他们看来,是不必说成"成竹在胸"的。

总之,这种文化上的差异,只能相互了解、沟通、交流,不可能大家都拉平,全世界都一样。假如有朝一日,世界文化大一统了,将是精神的萎缩,人类的没落。譬如说旅游,人们风尘仆仆、不辞劳累地到各地观光,为的是欣赏不同的名胜古迹,领略风土人情,感受人生异趣,借以见世面,长知识。如果各地千篇一律,何苦还要出门,满可以"坐地日行八万里"了。

理论家观察问题和思考问题要寻找事物的个性与共性。个性是单一的、特殊的,共性是类属的、一般的。表现在艺术上,每个艺术家的创造都应有鲜明的个性,然而理论家所努力以求的则是无数个个性之间的共性。"共性寓于个性之中。"艺术理论正是要舍弃个性的特殊因素,提炼出艺术的共性来。共性是带有原理性的,带有规律性的。扩大而言,表现在美学和艺术学上,如果我们通过对于中国艺术的审视,总结和归纳出中国艺术的共性和各自的个性,我们不仅深刻

① 《中国诗画中所表现的空间意识》。宗先生在此文中引华琳论"推"时,加了按语说:"推"是由线纹的力的方向及组织以引动吾人空间深远平之感入。不由几何形线的静的透视的秩序,而由生动线条的节奏趋势以引起空间感觉。如中国书法所引起的空间感,我名之为力线律动所构成的空间境,如现代物理学所说的电磁场。

地认识了自己,展现出中国特色,同时,也能够以其共性同西方艺术的共性相比较,甚至相综合,以构建成为更为完备的美学和艺术学。

这是一项巨大的文化工程,需要一代人甚至几代人的共同努力。一个民族能否像巨人般地站起来,没有深厚的文化基础和理论思维是不行的。从这一意义上说,思辨型的哲学美学固然要研究,应用型的艺术美学也要研究。美学从书斋中走出,下到艺术中来,既为艺术增强了活力,也为自身补充营养。我国的艺术学还处在初建阶段,特别需要美学从艺术的实践中托起,使它步步升高,健康地成长起来。

敢问路在何方?路在脚下,路在我们的土地上。

——选自《文艺研究》1997年第4期

艺术学研究之经

张道一

从人文科学的角度对艺术进行整合研究,即探讨艺术的综合性理论,是艺术学研究的主旨。我国的"艺术学"作为人文科学的一级学科,除了包括音乐学、美术学、设计艺术学、戏剧戏曲学、电影学、广播电视艺术学、舞蹈学等七个专业学科之外,又在艺术学总的名称之下设立了二级学科的"艺术学",与音乐学、美术学等并列,成为一个实体研究的专业学科。以综合性研究为宗旨的"艺术学",自1996年和1998年先后在硕士和博士研究生中实施,也已显示出它的前景和生命力。由于学科初建,过去的学者多是偏重于某一专业,分门别类地进行研究。仅就部门艺术的研究来说,近百年来,我国对音乐、美术、戏剧与戏曲的研究等,特别对其中的某一方面,如美术中的中国绘画史、中国画论、中国书法史等,有的已经达到很高的水平。这都是重要的研究成果。然而,宏观全局,对于音乐、美术、戏剧与戏曲等的整体研究不多,形成了"敲锣卖糖,各干一行"的局面。因而就无法构成音乐学、美术学等的完整学科,影响了对于门类艺术的共性的认识。分门别类的艺术如此,艺术学的整体尤其是如此。在这种情况下,致使有的人错误地理解了艺术学,以为只要是研究绘画的、书法的、音乐的、美学的等,各有一个,加在一起就成为"艺术学"。把艺术学当成了一个"拼盘"。只有专题的、专项的、部门的研究,缺少整体的、整合的研究,到头来还是找不出艺术的共性和特点,对于若干原理性的问题无法解释。

这是当前在艺术学研究中的一个突出的问题。认识到问题的所

在不等于解决了问题的实质。我在思考中感觉到,就像织一匹布,应该先理顺艺术学研究的经纬关系。以经纬为喻,说明艺术研究的分分总总。

经纬相错而成文

谁都知道,要织一匹布,特别是织出锦缎上的花纹,最基本的是经线和纬线。人们由此引申,用来比喻条理秩序,比喻纵横的道路,甚至用来比喻事物的常理、常规和法制原则,连书籍也分出经纬,称典范的书为经。《左传》昭二五年:"礼,上下之纪,天地之经纬也。"疏:"言礼之于天地,犹织之有经纬,得经纬相错乃成文。"那么,艺术学的经纬是什么呢?

艺术学是研究艺术的科学。它是从各种艺术的创作、设计、表演、演奏的规律和经验中归纳出来的共性和特点,其目的是说明艺术与人的关系。人为什么要创造艺术,人又从艺术中得到了什么?这是人类精神文化和精神文明所要作出的明确解释。它是一种理论思维,是引导人们积极向上的一种精神力量。

如果以经纬作比喻,来说明艺术学研究的具体内容,那么,应以艺术的整体、共性和总的特征为经;各种各类、各式各样、五花八门的艺术为纬。具体的某种艺术只能说明具体的某个问题,不能说明艺术的整个问题,只有研究、认识、理解了艺术的整体,才能把握住艺术的整个特点。很明显,艺术学的任务,是用"经"线将音乐、美术、舞蹈、戏剧和戏曲、电影和电视、曲艺和杂技等专门研究的"纬"线织在一起。也就是说,具体的艺术各有特点,通过理论的抽象将它们联系起来,便可找出一些人文的共性。

在社会生活中,人人都离不开艺术,不是这种艺术就是那种艺术。一个人可以喜欢这种艺术或那种艺术,甚至直接参与某种艺术的实践活动,感受到艺术带给他的乐趣和享受。然而,一条纬线织不出布来。仅仅是喜欢、热爱某种艺术,不等于就真正理解了艺术。只有将艺术的各条"纬"线与"经"线交织起来,才能完整、深刻地说明艺术。

了解艺术是很重要的,它不仅可以提高人的修养和情操,也是衡量一个民族、一个国家文化和文明的标尺。一个艺术不高的民族不能说是一个优秀的民族,一个艺术不发达的国家不能说是一个先进的国家。而艺术的理论思维,是学科水平的重要标志。

艺术学之"纬"

早在数千年前的新石器时代,人们就用纺轮纺线。那是一种圆饼形的陶器,上面画着回旋的涡线,中间有一个穿孔,可插上一段竹条或木条。用手捻线时也转动了纺轮,陶饼上还出现了一个转动的图案。这就是纺织的基础。艺术的纬线可以是一首唱出的歌,也可以是刻在岩石上的一幅画,或是画在陶罐上的图案。那时的艺术不是先有了专业的选择再去创作,而是出于精神上和实际的需要。需要什么就做出了什么。所以说,从最早的意义上讲,那些艺术的形式便规定了后来艺术的种类。因为它不是同时产生的,不可能有严格的理论规范。理论是在很晚之后,在众多的艺术中逐渐归纳出来的。

人们在艺术的创造上显示出一种"本质的力量",同时又表现出"需要的丰富性"。要求越来越多,形式越来越繁,几乎涉及人的生活的所有方面。当可视的、可听的与人体自身动作的艺术多起来,必然会出现艺术形式的结合与综合。如果仅仅是哼出和谐的声音,是音乐;但若用明确的语言唱出来,音乐和文学也就结合了。如果仅仅是在陶器上画出花纹,是图案;但若在器物上塑出立体的形象,也就同雕塑结合起来了。至于舞蹈,一开始便带有这种结合的、综合的性质。由祭神到媚神,由讲故事到演故事,在再现的过程中戏剧产生了,虽然比较晚,却是最大的综合。

在电视艺术出现之前,西方人归纳为"八大艺术",第一种便是文学(诗歌),但在我国,文学的发展不归入艺术之内,甚至连建筑也划入工科,不在艺术之内了。有趣的是,当美学的研究在观照文学和建筑时,又不得不视为语言艺术和造型艺术,于是出现了悖论。可见,认识现象的习性和探讨事物的本性,也会存在着矛盾。

在一般习惯中,多以艺术的形式作为分类的标准。这就是通常所谓"六大类"的提法:

(1) 音乐——包括声乐、器乐、交响乐等。

(2) 美术——包括绘画(国画、油画、版画、壁画、招贴画、连环画、年画、漫画等)、雕塑、建筑、工艺美术(陶瓷、染织、刺绣、金属工艺、家具、漆器、玉器、装潢等)。

(3) 舞蹈——包括单人舞、双人舞、集体舞、芭蕾舞等。

(4) 戏剧与戏曲——包括话剧、歌剧、戏剧小品,京戏、昆曲和各

种地方戏（多达300多个剧种，如秦腔、川剧、越剧、沪剧、锡剧、淮剧、吕剧、粤剧、评剧、湘剧、闽剧、藏剧等），以及皮影戏、木偶戏等。

（5）电影与电视——包括电影的故事片、新闻纪录片、科学教育片、动画美术片，电视的各种文艺节目和多集电视剧等。

（6）曲艺与杂技——包括各种说唱艺术，如相声、大鼓、弹词、琴书、道情、牌子曲、快板、评话、数来宝等；杂技如蹬技、手技、顶技、踩技、口技、车技、武术、爬竿、走索、杂耍；以及戏法、魔术、马戏驯兽等。

另外，还有一些艺术，可谓"周边艺术"，即带有艺术的性质或具有艺术的形式，其作者也不是专业的艺术家，一般不列入艺术，不作为艺术的一类或是一个部门，但与艺术又有千丝万缕的关系。如根艺、盆景、插花、冰雕、沙雕、装裱、艺术体操、摄影等。

至于"民间艺术"，就其性质说，它是艺术的一个基础的层次，也就是原生态和原发性的艺术，一般不作为艺术的一个门类，也不与专业艺术并列。民间艺术的一些大类，除了现代发展的综合性艺术（如电影、电视）和外来艺术（如话剧、油画、芭蕾舞等）之外，在专业艺术上都有表现。但也有一些为专业艺术所不作或很少作的，如民间的剪纸、面塑、糖画等。

以上诸类，各自独立，其间也有相互结合与穿插的关系。但不论哪一种，都可作为艺术学研究的一条"纬"线。对于这些方面的研究，或称为"部门艺术"。"纬"线研究得越深越透，对于综合性的"经"线研究就越方便，为其提供了综合、归纳的材料。本来，这也就是艺术学研究的若干方面，只是由于在学科目录中已有音乐、美术学、戏剧与戏曲学等的"部门艺术"的子目，所以一般就不作为综合的艺术学研究的一部分，或者说与艺术学的整体研究有了分工，而专称打破部门之间关系的综合性研究为"艺术学"研究了。这就是我们所指的艺术学研究的"经"线。

艺术学之"经"

艺术学的研究对象是艺术的实践，包括创作、设计、表演、演奏，也包括作品、作家和艺术思想等。由于艺术的形态分成了美术、音乐、舞蹈、戏剧等，当然也就以此为对象。但是，这种研究不是单一的研究，而是综合性的研究。因此，艺术学的研究目标是总结它的规律，也就是包括美术、音乐、舞蹈、戏剧等在内的共性，而不是分别的

个性。即使对于个别的研究,也就是带着总的要求作具体的探讨。

艺术分类的角度和方法有许多种,对此应作专门研究,成为一门"艺术分类学"。我们现在通常使用的分类法,是一种笼统的和混合型的,也就是说,并非从一个角度。如果从人的需要、人体官能进行分类,便可以看出,艺术有诉诸视觉的,有诉诸听觉的,还有靠人体自身的动作或语言的。艺术的起源,最早也是从这几个方面产生,因此,这也是艺术学研究的最基本的对象。但是,艺术的发展又打破了这种单纯的表现,有的走向了综合,出现了戏剧和戏曲。在我国还有一个特殊现象,作为语言艺术的文学发展得既高又大,单独成类,与艺术并列,可是就其性质来说,语言艺术的特性是无法改变的。至于具有广大群众基础的电影和电视,则是近百年、近几十年才出现的,也属于综合艺术,而且是借助于科学技术发展起来的。它给了我们一个启示,今后艺术的发展,除了已有的艺术形式不同程度地缓慢前进之外,高科技与艺术的结合将会形成一个新的势头,出现一种新的综合。譬如计算机(电脑),便是明显的一例。

理论来源于实践,艺术的理论当然要观照艺术的活动,但这种观照并非是平均对待,也不可能是面面俱到,而是要抓最突出的、与人的关系最密切的,这就是视觉的艺术和听觉的艺术。众所周知,人们接受艺术是通过不同的感官,进而触动了大脑,产生不同的情感。在众多的感官中,最突出的是视觉和听觉。除此之外还有人体自身的动作和语言。在这基础上联合呈现的则是综合艺术。因此,在艺术的分类中又出现了以下的分类:

(1) 视觉艺术——以美术为主,包括各种类型的造型艺术。它以特有的形与色显示其特点。"色"也就是光的作用,所谓"五色杂而成黼黻","目不别五色之章为昧"。

(2) 听觉艺术——以音乐为主,包括声乐、器乐、交响乐等。由音响而导致审美,所谓"乐者天地之和""乐通伦理""乐和民声""乐所以成性",不仅强调了情动于中,"人心之感于物",也重视了音乐对于人的感染陶冶作用。

(3) 动作艺术——以舞蹈为主。从美学的角度看,人体(形体)自身便是自然美的一种,人体的优美与心灵的优美和谐一致是最美的境界。而舞蹈则是一种动态的美。所谓"歌以叙志,舞以宣情","动其容,象其事",手舞足蹈的目的在于抒发情感,能够表现"律动性的本质"。

(4) 语言艺术——以文学为主,包括古代的和民间的口承文学和借助于文字的书面文学。曲艺中的评书和相声也主要是语言艺术。文学由文字词句组成,词义提供的一切都受着确定的概念和规范,因而形成一种独特的媒介。在我国,一般的文学如小说、散文、诗歌等,多与艺术并列,不列入艺术之中。

(5) 综合艺术——以戏剧、戏曲、电影、电视为主。

戏剧和戏曲是两个大同小异的剧种,由于近代都是在舞台上演出,所以又统称"舞台艺术"。戏剧的主要形式是"话剧"。戏剧有四个必备的要素,即演员、剧本、演出场所(剧场或广场)和观众。它是艺术与欣赏者直接交流的一种综合形式。所谓综合,包括了文学(剧本、台词)、音乐(及音响)、美术(布景、服装、道具、化妆及灯光)等,通过演员的表演,集中概括地表现一定的内容,诉诸人的听觉和视觉,在空间中展开和在时间中流动,因此,它的直观性和交流性很强。在反映社会生活和揭示人的思想方面,戏剧所达到的深度与广度有其独到的优异之处。戏曲是我国独有的一种综合艺术形式,它是建筑在歌舞之上,一切动作和歌唱都要配合场面上的节奏而形成自己的一种规律,唱、念、做、打,无所不包,给观众一种综合的美的享受。

电影和电视,是借助科学技术的发展而形成的两种艺术。不但综合性强,而且群众性大,可有亿万观众观看,尤其是电视机的发明,将表演艺术送到了每个家庭,直接构成了大众生活的一部分。

以上各种艺术,单独地进行研究,特别着重于它们的理论、历史、审美等,分别构成了美术学、音乐学、舞蹈学和戏剧戏曲学、电影电视学的研究。这是艺术学研究的一个方面,我们称之为艺术学的"纬"线。没有"纬"线的研究作基础,不可能有"经"线的出现,但是只有"纬"线的研究而无"经"线的串连,也织不出艺术学的"布"来。

那么,艺术学的"经"线是什么呢?

艺术,不论作为一种人类活动还是社会现象,都是很庞大的,它的覆盖面也很广,几乎涉及每个人和每种事。因此,综合表述的艺术理论固然需要,但若深入研究仍要分别进行。从学术研究的层次看,可以列出以下的基本分支学科:

(1) 艺术原理——包括艺术的起源,艺术的形态,艺术的功能与作用,艺术的创造规律等。探讨什么是艺术,艺术与人的关系,人创造了艺术又反转过来促进了自身的发展,以及艺术本身的特点等。

(2) 艺术史——包括人类(世界)艺术史、中国艺术史和外国艺术

史,以及各种分类史、断代史、专题史等。研究艺术发展的历史轨迹、样式种类,风格特点,以及流派和影响等。

(3) 艺术美学——研究艺术的审美问题。它是哲学美学(基础美学)之下的一种主要的"部门美学",即由思辨型的美学向下俯视,具体观照艺术,提炼艺术的精华与规律,发掘美的真谛。

(4) 艺术评论——这是为认识艺术、批评艺术和评价艺术所建立的一把尺,也是衡量艺术的一杆秤。不仅有助于艺术的欣赏和鉴赏,也有益于艺术的繁荣和提高。

(5) 艺术分类学——包括艺术形态的研究和艺术语言的研究。从不同的角度对艺术进行分类,既展现出艺术的多样性,又可看出艺术的系统性。

(6) 比较艺术学——包括东西方艺术的比较、古今艺术的比较、艺术样式之间的比较等。比较不是简单的论长短、谈好坏,而是在比较中鉴别,探讨各自的特点。

(7) 艺术经济学——艺术与经济的关系,大体可分为两个层次。一是在艺术创造过程中所消耗的费用,包括艺术的载体以及材料、工具和艺术家的生活等;二是艺术品在市场中的价值定位,既包括前者的核算,附加价值,经纪人的报酬,也包括艺术家的收入。在市场经济中,艺术家的作品和表演等虽不同于一般的商品,带有较大的特殊性,但也有一定的规律可循。艺术经济学的建立对于繁荣艺术、保证艺术家的正常活动,具有积极的意义。

(8) 艺术教育学——对于一个民族和国家来说,合理的、有计划的教育是提高公民素质全面发展的重要措施,而艺术教育是不可缺少的内容之一。不仅在于修养和情操的提高,也关系着形象思维的智力发展。从学前教育、小学教育、中学教育到大学教育,从业余教育、社会教育到专业教育,艺术的教育应该形成一个有序的、渐进的网络。

(9) 民间艺术学(民艺学)——民间艺术是民族传统文化的重要基础,是带有自发性、原发性的基础文化,其中不仅包含着许多艺术的原理和方法,也体现着民族的心理活动和审美观念。对于民艺学的深入研究,既可以滋养艺术家的创作,又有助于艺术学学科的建设。

(10) 艺术文献学——我国艺术教育有着悠久的传统,不论在哪一方面都有优秀的成果,并取得丰富的经验。从历代文献资料看,虽然对艺术的整体研究不多,但分门别类的研究非常丰富,有的已达到很高的水平。对于各个时代有关艺术的论著、议论,包括艺术家的片

断言论,作有系统的整理和注释,不但是一宗有价值的财富,也是艺术学建设的必要条件。

以上十个分支学科,只是一些比较显要的,并不全面。我们知道,任何事物都是相互联系的,不可能独立发展,艺术学也不例外。现代的学术研究,出现了两个深有意味的用词,即"边缘学科"和"交叉学科"。这是学术拓展的一个重要方面。所谓横向嫁接,已成为现代科学发展的一种趋势。两个不同的学科结合,并非简单的相加,而是在内在的结合点上培育出富于生命力的新学科。这样,就会无限地扩大原有学科的界域,在学术上更有朝气。由于艺术学在我国是一个新建学科,有很多交叉型的学科有待建立。譬如:

(1) 艺术思维学——这是艺术学与思维学交叉结合的学科。思维学是研究人的思维的学问,如逻辑思维和形象思维。过去曾有人将这两种思维简单化地分开,当作两种方法,以为科学家的创造用逻辑思维,艺术家的创作用形象思维,实际上不可能如此简单,更不能如此截然分开。另外还有"灵感思维"(顿悟),据研究,它从下意识发生,但很快转向了意识,应该及时抓住。这些研究如果同艺术结合起来,用以解释艺术的问题,并从中找出规律,对于艺术创作的理解和认识,无疑会大大加深。

(2) 艺术辩证法——是艺术学与唯物辩证法交叉结合的学科。在艺术创作的过程中,不论是艺术的内容还是艺术的形式,无处不存在着矛盾的统一。如何辩证地处理艺术问题,使之形成一套完整的系统认识,是艺术理论上所要解决的重大课题。

(3) 艺术伦理学——伦理学属于哲学的一个分支,也称"道德哲学",是研究人的道德义务的科学。如人生行为的价值,行为的准则,良心动机,社会义务等。这些方面都与艺术有直接的关系,艺术的社会作用也主要体现在这些方面。艺术伦理学的建立,既为艺术理论增添了道德哲学的支柱,也为伦理学充实了艺术的内容。

(4) 艺术社会学——社会学是以社会为统一体而进行研究的一门科学。主要研究人类的社会生活及其发展、社会的本质、社会进化的过程及其原理。社会学中的某些社会现象如人口、劳动、民族、宗教等,以及社会组织、社会结构、社会功能、社会变迁、社会解体等研究,都是重要的内容。在侧重点上,又有生物学的、地理学的、社会功能学的不同学派。"艺术社会学"是将艺术当作一种重要的社会活动,有助于在不同社会中的定位,发挥艺术的功能。

（5）艺术心理学——心理学是研究心理规律的科学。心理规律是指人的认识、情感、意志等心理过程和能力、性格等心理特性。心理学有许多分支，如普通心理学、比较心理学、儿童心理学、教育心理学、医学心理学、运动心理学、社会心理学等。"艺术心理学"是从艺术的角度研究各种心理活动。

（6）艺术文化学——文化是个大概念，不论广义的解释还是狭义的解释，它所包括的内容都很大。广义的文化包括人类社会在历史实践过程中所创造的物质财富和精神财富的总和。狭义的文化主要指社会的意识形态，以及与之相适应的制度和组织机构。艺术是文化的一部分。"艺术文化学"是在文化的大背景、大范畴内通过比较研究，展示其特点和作用。

（7）艺术考古学——考古学是历史科学的一个部门。通过田野发掘，对于历史上的各种实物资料，即对遗迹和遗物进行研究，阐明古代的社会经济状况和物质文化面貌，进而探讨历史发展的规律。在考古学的发掘和研究对象中，有大量的艺术品（包括生活日用的工艺品）。"艺术考古学"是艺术学和考古学的结合。它不仅为艺术的研究提供有价值的资料，使艺术史更加充实和丰富，并且也有助于考古学的发展。

（8）宗教艺术学——宗教是一种历史现象，是一种社会意识形态，它伴随着人类的发展成为一种信仰。宗教在自身发展的过程中，也经历了历史的变化。从原始的"万物有灵"观念到拜物教、多神教、一神教，出现了各种不同内容和形式的宗教和天界体系。如佛教、道教、基督教等。不论哪种宗教，都有各自的教条、教规、仪式和宗教哲学等。为了宣传，宗教也广泛利用了艺术的形式。因此，宗教的历史与艺术史是相伴而发展的。"宗教艺术学"是解释这种历史的现象，阐明艺术以宗教为载体、宗教利用艺术形式的社会影响，及其自身的发展。

（9）工业艺术学——在现代社会中，工业在国民经济中占有主导的地位。它不仅是采掘自然物质资源和对工业品原料加工及农产品原料进行加工的社会生产部门，同时又为国民经济的各部门提供生产工具和技术装备，为人民提供生活日用品。在现代科学技术高速发展的时代，最新的成果都是由工业来制造的。从艺术的角度看，不仅所有的终端工业制品需要塑造其使用便捷和美观的形态，而且有许多新的艺术形式要靠科技和工业而产生（如电影、电视、电脑）。未来艺术的发展，除了已有的形式在新的条件下继续发展之外，一些新

的形式将由此而产生。因此:"工业艺术学"既带有综合的性质,又是一个新兴的学科。

（10）环境艺术学——在当今世界上,环境科学已成为人们共同关心的一门学问。这是因为环境的破坏,污染和资源的不合理开发,已影响到人类的生存。环境科学是人类在认识自然和利用自然中研究人和环境之间相互关系的科学,包括环境地学、环境化学、环境物理学、环境生物学和环境工程学等。研究环境是为了认识环境,使环境适于人们健康的生活。"环境艺术学"是在保护环境、防止环境污染的前提下,创造优美的生活环境。在这里,艺术是多学科的综合,环境是尽力做到优化。它是一个新兴的学科,也是一个前途远大的学科。

以上十个交叉学科,也仅是选其主要者,不可能尽收盖全。况且事物是发展的,当一个学科所研究的内容得到新的发展,也必然会出现新的学科。任何学问和研究都是没有尽头的。所谓基础学科与交叉学科,只是相对而言,并没有绝对的标准和严格的界线。我们是站在艺术学的起点上,如果群策群力,将这些学科一个个地充实起来,建立起来,艺术学的大厦也就树立起来了。在这一过程中,一定会遇到新问题,再进行修正和补充,以致完善。

织纹鸟章旆央央

艺术学的织机已经造就,机杼盛而织作兴。"唧唧复唧唧",紧接着应该织出美丽的锦缎布匹。"机以转轴,杼以持纬。"只有艺术的经纬交织,才能织出艺术学来。这是一个巨大的工程,需要很多人和几代人的通力合作才能完成。就我国的实际情况看,主要的研究力量都集中在高等学校和研究部门。我们应该站得高一点,看得远一点。要从民族复兴的大业出发,要以事业和学术为重,淡薄单位观念,不计个人得失,有分有合地努力于艺术学的学科构建。"织纹鸟章,白旆央央。"①织出艺术的大旗,飘扬在神州的上空,使艺术学成为一门科学,推向人文科学的高峰。这是我们民族文化发展的要求,是艺术学人的历史责任。

——选自《美学与艺术学研究》第三集,江苏美术出版社 1997 年版

① 《诗·小雅·六月》。

艺术学研究的经纬关系

张道一

中国的艺术教育这几年来遇到了历史上一个最大最好的机遇。现在,全国的大学已经合并了很多,以至有些人不理解。因为一合并就大了,学科怎么搞?实际多少年前我们把学校拆散了,像切西瓜一样地把西瓜切成一片一片的三角形,结果吃西瓜的人以为西瓜就是三角形的,不知道西瓜是圆的了。这个问题很严重。记得有一年开素质教育会议,教育部请我们吃西瓜,我就讲学科分得那么细,像西瓜一片一片地分给大家吃,现在问题难在哪儿呢?你不切开吧,吃不到嘴里边去,那个西瓜是圆的;切开吧,它又不是圆的,又变成三角形的了。怎么办?当时,主持会议的是理工大学的一个校长,修养很好,是学机械的,但他大概是至今第一个也是唯一规定他的博士生必须熟读《论语》的。如果《论语》很多警句背不下来他不要你。当然,是不是一定要背《论语》值得商量,问题是他看到了传统文化对于自然科学的作用。最近香港一个大学的校长讲了一句很精辟的话。他说高科技救不了中国,科技发展得再高,中国的科技它自己到不了西部去。要到西部,还得有想解决西部问题的领导、各方面的专家,要研究西部需要什么,拿什么高科技送过去,怎么样进一步发展,靠的是人文而不是高科技本身。他并没有否定高科技,因为高科技它自己不能发展,要用人去发展,怎么办?这就说明了这个学科呀,为了研究的方便不妨把它切开,但是理解和使用它时必须联系起来。这里的一系列的问题包括形象思维、逻辑思维那一套,过去我们分得那么细,哪有那么简单呢?曹雪芹写《红楼梦》,如果一点逻辑思维没

有,几百个人的场面怎么组织呀?不可能的。反过来,读马列的书好像很枯燥,可是里边有多少形象性的东西啊!为了研究把它分开了,结果你理解本来就是要分开,这只能说明你是个无知的人。

现在的素质教育也是这个问题。当前素质教育的现实意义是因为它是相对于应试教育和精英教育提出的,这个是对的。但是如果应试教育和精英教育这种问题相应解决了,也就不存在素质教育了,因为教育本身就是全面教育。我们党早就制定了教育方针,德智体本身就是三个大方面的素质嘛!问题在哪儿呢?我们为什么上上下下不严格执行,又在中学里边分出大三门小三门,这个门那个门?教育应该是一个全面地、有计划地、科学地培养一个完美的人,每个方面都是素质。我们现在的专业你搞音乐的,他搞美术的,还有搞物理、化学的那不全是素质吗?你身体长得好不好不是素质吗?艺术上这一类的问题也很大,所以现在讲到素质教育,好像就变成:大一点就是文史,小一点就是艺术,再具体就是音乐美术。我们是素质教育,这样也蛮光荣,因为咱们变成素质了!但是艺术院校从早到晚是搞这个的,他们就不需要素质教育了?当然现在出现一个素质教育,这样对我们艺术学科发展是一个机遇。

据说全国高等学府各类设计艺术的专业有400多家,这个数字非常庞大,可能还在继续发展。为什么呢?因为这反映两个问题:一个呢,确实因为咱们国家的经济建设需要,这是很好的一方面。因为过去在艺术院校里谁看得起工艺美术啊?但是另一方面呢,也反映了因为过去大家看不起这个技艺性的工匠性的学科,因为大油画家大国画家是不会搞这一套的,小油画家小国画家只要能画几笔都能搞设计。为什么?就是认为这个专业最好搞。我遇到一些大学校长都这么比画。不管正常不正常,都轰上来了,咱们就要因势利导。如果导得好,这个新兴的专业就可以很健康地发展,有什么不好呢?但如果导歪了,那可就麻烦了,一开始就搞错了。中国人发明了罗盘以后,外国人拿它去航海,作指南针;中国人拿它去算命,这就不一样了。

若干年前有一个年轻人写了一篇文章论中国画走向危机,一下子点了9个人的名,结果全国的画家紧张了,感觉很危机。紧接着一连串的"危机"出现了:话剧走向危机,京剧也走向危机,京剧还创造了一个词叫"夕阳艺术"。后来张庚先生站出来讲话了,他说我们的京剧一方面在实践的活动上出现了像梅兰芳这样高水平的艺术家,另一方面从它的理论研究来看没有文字,没有文字应该是史前时期,

它属于史前艺术,太阳还没出来怎么会日落西山呢?这些问题都值得我们从事大学艺术教育搞理论的人从正面去严肃思考,这不仅仅是个玩笑。因为我觉得这样的思考可能会使我们的思想活一点。我在思考这个问题的时候就想到了1918年的蔡元培先生。蔡元培先生确实是个了不起的教育家,因为他首先提出来如何加强大学的艺术生活、艺术活动,使他们的思想更活跃。当时"艺术""美术""音乐"这些词刚刚出现,使用非常混杂:"美术"和"艺术"是通用的两个词,"音乐"这个词还没有,就在北京大学成立了一个"乐理研究会"。"美术"这个词当艺术使用是个大概念,就搞了一个"画法研究会"。他在研究会的发起文章里,讲到各个学科都在思考理论问题,又不可能给他们专门开设艺术课,所以开设横向的研究会。不但学生可以参加,老师也可以参加,作为精神上和思想上的调剂。事情现在过去了七八十年,综合大学这种素质性的活动放在选修课、社团活动中进行已经是很普遍的了。于是提出一个问题:既然是大学的各个学科都要思考它的理论问题,那么艺术学科本身要不要思考它的理论问题?所以在1918年,我不晓得是蔡元培先生忽略了没想到还是他不愿意做,我查遍了他的文章,看不出这一点来。这一点很重要,就是搞艺术本身仅仅是给别人去思维去活动去欣赏去鉴赏去培养情操,仅仅是给别人当一当胡椒面呢?还是它自身作为一个学科也需要思维需要发展需要上升?20世纪中国艺术原来传统的发展了,外来的引进了,特别是20世纪后半期我们中国的艺术普遍地大大地发展起来,但是在这个问题上我们并没有往前突破。所以说20世纪的艺术不管是前50年还是后50年,我们只有一个模式,就是我们所有的艺术学校都是培养创作的、设计的、表演的、演奏的人才,有关的什么史论课呀公共课呀也是围绕培养实践性的人才而设立的;再以后中央美术学院出现了美术史系,专门搞美术史研究,也是局部的,没有整体:你是搞音乐的,他是搞美术的,还有搞电影的,跳舞的……大家都是搞艺术的,结果谁也不懂得艺术,谁也不能把艺术说清。为什么呢?因为你是一个鼻子他是一个眼,大家各司其职,各有各的长处,各有各的辉煌之处,但是互不相干。我在民间艺人那里找到了两个词,一个叫"隔行如隔山",你从技巧上、技艺上、技术上看,确实隔行如隔山。

王耀华先生的一个博士生的论文,是关于中立音的研究。这篇论文被选为2002年的100篇博士优秀论文之一,这在我们艺术学的学科里是很不容易的。当年参加100篇优秀博士论文评选的一共有

17000篇,论文17000篇里边选出100篇来作为优秀论文,我们这个艺术学范围有这么一篇入选我觉得很光彩。我认为这个课题研究的意义在于:不一定要有多少实际效用,在社会上能赚多少钱,为大家创造多少财富,使多少人思想素质提高,但是从根本上解决了一个问题,就是音乐之音,西方人在几百年前就把十二音律规定得非常死;毕达哥拉斯就更早,他认定音乐上从"哆"到"来",从"来"到"咪"的距离既符合于1:1.618的黄金比例,也符合音阶的比例。所以最早的希腊美学把它定位为数的依据,作为数的学问,后来被柏拉图发展了。毕达哥拉斯学派到了文艺复兴时的作用还是很大,现在也没有推翻。中国的音乐因为在像"发"啊"西"啊这几个音上是渐弱啊还是渐强啊,有变化,不完全按那个标准,就好比是在色彩学上饱和度的标准色有近似色的问题,音乐也是这样。所以中国的民歌小调以及有很多古老的民族像印度有很多音乐也有这个特点。这个音乐的特色往往在这几个音上出现。可是按照西方理论呢,它就不合标准。这篇论文就说明它是一种变化,它是合乎标准的,并且找到了很多数据。因为作为物理学就好像墨色硬度,你可以定出矿物质的硬度来,这是矿物学!但是你要拿矿物质做宝石,这里边的变化就大了。中国的玉器西方人是看不起的,因为它的硬度只有4度左右。但是中国的玉器呢,俗话说"玉有九德",中国的美德都在它那里体现了,因为它把人文关系浸透到那个石头里边了。这是西方人无法理解的。所以像这类关系,如果我们中国文化、中国艺术不去解释清楚,就来了一个音乐的"西来说"。五四前后"西来说"多得很,好像中国人什么都没有。现在我们讲中国文化、中国艺术自成体系,那么这个体系究竟是什么?谁也讲不清楚。谁也可能讲出一点两点来,但是讲完整很难。就像大家都是搞艺术的,谁也讲不清艺术一样。这种情况说明我们艺术的理论思考、艺术的人文研究必须加强,因为整个20世纪我们没有做,到了20世纪末期我们注意到这一点,在我们的学科里边建立了艺术学。

下面,我想谈一谈艺术学研究的经纬关系。因为织布啊你光搞经线不行,光搞纬线也不行,一定要经线纬线交织在一起。最近不少学校都想建立艺术学的硕士点和博士点。但是看看他们的材料有一个比较突出的现象,讲俗一点就是搞品牌。以为我们这里也有一个搞绘画的、搞画论的、搞书法的、搞音乐的,各方面的都有了,也报一个艺术学的点吧。这就很为难。因为从各个分类学科来看呢,我们

艺术学分门别类的研究还是很有深度的：第一次评出的100篇博士生优秀论文我们艺术学就占了两篇，这个比重相当大，超过了历史学。考虑到艺术学的研究，这里的综合应该是一个经线的综合，而不是大家加在一起的综合。我们可以举文学的例子，因为我们的艺术学在中国的学科目录里是一个很粗糙的初级形式。文学的分类很清楚，它就是研究文学史、研究文学批评的，因为他们有一个文艺学，这是按当年苏联模式搞的。这个文艺学严格地讲应该是文学学，也就是说它是以研究文学为主。往上深挖，文学和艺术有很多共性；往下看，艺术的很多特点在文艺学里没有解决。所以这是设立艺术学的一个理由。那么当艺术学建立起来之后，有的搞文艺学的认为是抢他们的饭碗，为什么我们有文艺学了你还要建立艺术学？实际上它们有很大的不同。第一次录选的两篇博士生优秀论文，一篇是中央音乐学院的，写的是音乐论文。他用了一个心理学的词汇叫"联觉"，我们一般是使用"联想"这个词。在心理学上"联想"是接触到某个事物，根据你的生活经验马上联想到另一个事物，但这里是由概念转向另一个概念产生的，叫联觉；"联觉"就是物理学上对某一个事物的碰撞产生一种声音，你马上就感觉到这个声音，没有通过概念，而是直接就想到另一个音或者另一种关系，这个一般称作"联觉"。他就是讲这个联觉，因为音乐这种艺术的形式呢，它首先由物理学引起，产生一个声音，这个声音可能是不协调的，当然就不是艺术；有的是很协调的音，马上就有一种很美的联觉，这里介入感情。他主要对这个问题解释得很深，解释这个问题意味着什么呢？就是说，声音是一种物质。我曾经考虑过：艺术的社会作用我们现在通常都在讲，是素质教育，那就是欣赏啊、鉴赏啊，可以有助于情操的培养啊，就是中间的这层关系。再低一点呢就是娱乐，因为过去一般不谈娱乐。过去我们一谈艺术都是教育人民的、为无产阶级政治服务的。所以"文革"中我们看样板戏，发了票大家认为是公开地受教育，不把它当作一种娱乐。我们遇到的问题是：艺术在原始社会就产生了，是不是就起这么一个社会的作用啊？我考虑有两头我们没有深入研究：一头就是艺术的物质基础，它能够作用于人们的生理。当然它本身不一定是艺术，但是它是一个基础，没有这个基础，那就是唯心主义。只有承认声音是一种物质，光是一种物质，诉诸声音的音乐和诉诸光、色的美术才能产生，承认这个就是真正的唯物论。因为如果连基础都不承认，嘴上讲我们是唯物论者就很困难。这篇论文的作者叫周海峰。

据了解这个人很不错很有能力,他现在是中央音乐学院图书馆的馆长。他动员他的全部人马搞了一个图书馆的一个电子化工作室,把中国所有的音乐论文全文收录,随便查哪一篇在中国发表的音乐论文,电脑里一下子就找出来了。所以信息社会呀,你只有做到这一步才能去享受、去使用它。这位年轻的周海峰2001年评全国的优秀教师他也入选了。他在材料里写了一篇文章,叫《音乐何须懂》。因为很多人听音乐是听不懂的,就像看写实性绘画一样一定要知道画的是谁,什么情节什么故事,但是看现代派的艺术就困难了。音乐也是这样,有标题的音乐由于有歌词,像"起来,不愿做奴隶的人们"你就晓得内容是什么了;但是没有这个歌词的呢,有时就听不懂了。他索性就来了一个你何须要懂?这里讲的就是音乐对人的作用。我就想,如果艺术学的各个分支都能有比较多的文章,那么用不了多久,艺术学科就可以铸成一把锋利的艺术之剑!

 2002年王耀华先生的博士生写的中立音,这又是一篇。我认为这篇论文意义很大,这个意义不是在社会上产生什么经济效益,推动了什么,而是说它解释音乐这个艺术形式找到了根子。中立音说明每个民族艺术的产生可以找出一些规律来,不一定西方人找出来的就是对的。他指出这个艺术带有规定性。我听于润洋先生讲,说老是有一些人讲民歌呀民族音乐呀包括那些阿拉伯呀印度呀的音乐,感觉最有特色的地方很可能在这里面体现,这样就找到了作为艺术的最基础的东西。另外从这篇论文我想到:没有民族自身的特色,怎么构成全人类的文化呢?世界主义最后是通不了,行不通的,可以当作一种形式,但一定说今后世界艺术必须走向大同,成为一个样子,那恐怕太单调了。有人说艺术一定要走世界化,我说什么都走向世界化恐怕将来连旅游都没有了。因为大家都一样的话,人家到你这儿旅游干什么呢?有什么好看的?都一样嘛!文化这个东西不能自己强调一些主观的什么,所以通过一些现象,只要看这些就知道艺术该怎么样,逐渐地模糊的那一点就清楚了。我经常把印象派比作下大雾,雾嘛太阳一出来慢慢就都消失了,那些对象的轮廓线就都清楚了,不会老是朦朦胧胧的。在这一问题上我觉得这两篇音乐论文就在一种音乐的语言上为我们解释了一些最根本的东西。

 刚才讲过艺术的社会作用一个是物质基础,另外所谓艺术的作用还有一点我们过去看得不是很清楚,就是最高的一个层次——艺术的思维。这个思维不是简单的、孤立的形象思维,它和逻辑思维是

无时无刻分不开的。在艺术创作里你一定要说逻辑思维一点没有，或者说在自然科学里面形象思维没有，是不可能的。比如钱学森提倡的顿悟，它的产生是下意识的，但下意识地产生某种想法之后很快转向了意识，实际上就进入逻辑思维和形象思维。但是下意识不管对于科学家也好艺术家也好，只要是创造过程就有。高等人才的培养要注意全面的思维，使他不但懂得而且掌握并灵活地运用，才有助于创造。在这一点上，艺术就不再是单纯地听听看看玩玩了。鉴于这样一个关系呢，我就考虑在艺术研究上是不是应该进一步地考虑艺术的经纬关系：

从人文科学的角度对于艺术的整合研究，探讨艺术的综合性理论，我国的艺术学作为人文科学的一级学科，除了包括音乐学、美术学、设计艺术学、戏剧戏曲、电影学、广播电视艺术学、舞蹈学等7个学科专业之外，又在艺术学总的名称之下设置了二级学科的艺术学，与音乐学、美术学等并列，成为一个实体的研究的专业学科。以综合性研究为宗旨的艺术学自1996和1998年先后在硕士和博士生中研究实施，已经初步显示出它的前景和生命力。由于学科初建，过去的学者都是偏重于某一专业分门别类的艺术研究。近百年来，我国对音乐的研究、美术的研究以及戏曲的研究等特别对于其中的某一方面，如美术中的中国绘画史、中国画论、中国书法史等，有的已达到很高的水平。这些都是重要的研究成果。然而，通观全局，对于音乐、美术、戏剧、戏曲等的整体研究不多，形成了"敲锣卖糖各干一行"的局面，因而就无法构成美术学、音乐学等的完整学科，影响了对于一类艺术的共性的认识。分门别类的艺术如此，艺术学的整体尤其是如此。这种情况下，致使有的人错误地理解了艺术学，以为只要是研究历史的、理论的、美学的加在一起就成了艺术学，把艺术学当成了一个拼盘。只有专题和专项研究，缺少整体整合的研究，到后来还是找不出艺术的共性和特点，对于若干原理性的问题无法解释这是当前在艺术学研究中的一个突出问题。从认识到问题，不等于解决了问题，我在思考中感觉到，要织艺术学研究这匹布应该先理顺其中的经纬关系。以经纬为喻说明艺术学研究的分分总总：经纬相错而成纹。谁都知道要织一匹布特别是织出锦缎上的花纹，最基本的是经线和纬线，人们由此引申用来比喻条理和秩序，比喻纵横的道路，用来比喻事物的常理常规和法则法制原则。

那么艺术学的经纬是什么呢？艺术学是研究艺术的科学，它是

从各种艺术的创作、设计、表演、演奏的规律和经验中归纳出来的共性和特点。其目的是说明艺术和人的关系。人为什么要创造艺术？人又从艺术中得到了什么呢？这是人类的精神文化和精神文明所要作出的明确解释，它是一种理论思维，是引导人们积极向上的一种精神力量。如果以经纬作比来说明艺术学研究的具体内容，那么，应以艺术的总体共性和总的特征为经，各式各样五花八门的艺术为纬。具体的某种艺术只能说明具体的某个问题，不能说明艺术的整个问题。只有认识理解了艺术的整体，才能抓住艺术的整个特点。很明显，艺术学的任务是用经线将音乐、美术、舞蹈、戏剧和戏曲、电影和电视、曲艺和杂技等的专门研究的纬线织在一起，也就是说具体的艺术各有特点，通过理论的抽象将它们联系起来，便可以找出一些人文的共性。在社会生活中人人都离不开艺术，不是这种艺术就是那种艺术。一个人可以喜欢这种艺术或者那种艺术，甚至直接参与某种艺术的实践活动，感受艺术带给他的欢乐和享受。一条纬线织不出布来，仅仅是热爱某种艺术不等于真正理解了艺术。只有将艺术的各条经线和纬线交织起来，才能完整地深刻地说明艺术。了解艺术是很重要的，不仅可以提高人的修养，也是衡量一个民族、一个国家文化和文明的标尺。一个艺术素养不高的民族不能说是一个优秀的民族，一个艺术不发达的国家不能说是一个先进的国家。艺术学的研究对象是艺术实践，包括设计、表演和演奏，也包括作家、作品和艺术思想等。艺术的形态分成了美术、音乐、舞蹈、戏剧等，当然也就以此为对象。但是这种研究不是单一的研究，而是综合性的研究。因此艺术学的研究目标是总结它的总规律，也就是包括音乐、美术、舞蹈、戏剧等在内的共性而不是分别的个性，即使对于个别的研究，也要带着总的要求做具体的探讨。艺术分类的角度和方法有很多种，对此应做专门研究，成为一门艺术分类学。我们现在通常使用的分类学是一种笼统的和混合型的，并非从一个角度出发。从人的需要、人的官能分类便可看出：艺术有诉诸视觉的，有诉诸听觉的，还有靠人体自身的动作和语言的。艺术的起源最早也是从这几方面产生，因此这也是艺术学研究最基本的对象。艺术的发展又打破了这种单纯的表现，走向了综合，出现了戏剧和戏曲。在我国还有一个特殊现象，由于语言艺术的文学既高又大，单独成类，与艺术并列，可是就其性质来说，语言艺术的特性是无法改变的。至于具有广大群众基础的电影和电视则是近百年、近几十年才出现的，属于综合艺术。

这里我只是提出来，就是以美术为主的视觉艺术、以音乐为主的听觉艺术、以舞蹈为主的动作艺术、以文学为主的语言艺术，和后来发展的以戏剧戏曲、电影电视为主的综合艺术，应该是艺术学研究的一些对象。在这里以前三种为重点。因为晓得了各种不同方面的研究对象和它的个性与共性的时候，再进一步理解综合艺术就容易得多。除此之外我还提出了一个周边艺术。现在人类的艺术活动已经不限于我们现在一般的艺术分类了，比方说北方的冰雕、南方的沙雕都是一种业余的爱好。老实说看了这些就显得我们的雕塑家气魄不够了。但是冰雕、沙雕太阳一出来和事后就消失了。我曾经在马路上看到一个人用大米来撒画，好像是做道场时用的，是一种迷信。他在红纸上用米撒了一个佛像，非常生动。我曾经拍过几张照片，还在《艺术学研究》上发了一张，结果很多人都来问我，说是不是汉画呀？和画像石很相像很接近，可是它就是那么一会儿，因为撒完了把红纸一抖就又变成米了。很多艺术比如根雕就是一种意向的活动，层次可能不高，但是这类艺术和人的关系很密切。这个我称它为周边艺术。我年轻时是学工艺美术的，我曾为那种包装啊广告啊呼吁过。他们想让我当什么广告协会的副会长，我说不要让我当了，中国广告杂志出版的字也不要让我写了，我只有一句话——好自为之。这个话是17年前讲的，现在看来是不幸言中了。广告这个艺术我渐渐感到仅仅用艺术形式作为手段，去进行商业活动，把艺术创造的正常关系全部打乱了。究竟广告是艺术呢还是周边的活动呢，我仅仅提出值得研究，没有下结论。因为有些问题呢，我对研究生讲，不要简单化地不论对什么事的好坏是非都轻易地下结论。包括前人的东西，不足的不要轻易去反对，因为有很多事情特别是意识形态上的东西不是对就是绝对的好，不对就是绝对的坏。"文革"当中我们曾经反对过"第三种人"，实际上社会上99%的人都是"第三种人"。这就说明我们思考问题要尽量地周到一些。思考应该被允许，至于最后下什么结论那是另外一回事。我觉得艺术的研究对象，一个视觉、一个听觉是最重要的，再就是舞蹈。语言艺术当然也应该研究，但文学它是独立的，搞美学的只有把它看作语言艺术，不可能看作语言文学，性质是变不了的。据说在西方的发达艺术第一个就是美术，他们的艺术包括文学，中国是文学包括艺术。

作为艺术学的分支学科和它的交叉关系，我曾经在文章里罗列过，现在我稍微修正。我个人认为作为艺术学主要应该研究这样一

些关系。第一个是艺术原理。包括艺术起源、艺术的形态、艺术的功能与作用、艺术的创造等。第二个是艺术史。包括中国艺术史和外国艺术史、门类史、断代史、专题史。第三是艺术美学。最近,我在美学学会提出咱们中国的美学家缺少4个字——下来上去。我希望中国的美学家从美学的书斋里,从哲学里下来,下到艺术里面来。这里很活跃很热闹,要多观察分析研究,然后去提炼"维生素",再上去。上去时别一个人上去,把艺术学也带上去。这样中国的美学研究可能会出现一个新局面。如果老是在那里讨论抽象的思维、主体、客体、唯心、唯物,也不是说搞不出来,好像已经没有多大的意思。就好比推磨,现在农村的推磨已经成了旅游表演,搞几分钟可以,搞一天试试看,不仅腰酸背疼,你也受不了,你也就不干了。为什么呢?它老是一个模式在那里转。所以说现在理论研究在美学上已经产生转圈圈现象。第四是艺术评论。因为文学上直接用艺术批评。咱们中国有很多字眼多少年来已经形成新的习惯,还是讲"评论"好,因为内涵没变,比"批评"更宽一些。第五是艺术分类学。可以从性质上分、从程度上分,要分出很多角度来,至少可以找出三个不同的角度,才能看出一个艺术主体的性质,不是单纯的人以群分、物以类聚那么简单的关系。第六是比较艺术学。这方面我们做得还不是很多,因为比较艺术不是比好坏不是比长短,而是比特点,比它的方法。从这里能看出:同样一个目的,咱们使用这个方法,人家可能使用另一种,都能达到目的。记得上次好像杨振宁讲,他说中国人写信是由大到小,是年、月、日;西方人正好倒过来了,是日、月、年。你说哪个错哪个对呢?我看不存在对和错的问题。所以在这里可以看出来比较艺术真正能够比较好,实际就是认识的提高。第七和第八呢,一个是艺术经济学,一个是艺术教育学。为什么把经济和教育联合呢?因为它们的关系比较密切。经济问题不是今天商品社会才研究,因为艺术本身确实存在一个经济问题,包括它的载体、使用的原料和它的手段。老实说票房的价值在"文革"前就产生了,就在研究。艺术教育也存在这样一个问题:谁在学校里头发白了,胡子长了,谁就是老教育家,因此我们这个教育家特别多。真正的艺术教育究竟是怎么一个关系呢?谁也说不清楚。艺术教育包括一种专业的教育、中学的教育、小学的教育,甚至学前教育,还有一个社会的教育,这个都应该研究。就是说艺术真正找到了社会功能,怎样实现这个社会功能,应该是全民族的,值得研究。第九个分支我定了一个民间艺术学,简称"民艺

学"。我把它当作我们民族文化的基础。马克思说猴体解剖是人体解剖的一把钥匙。从那些带有原始形态的、半成品的艺术里边看那些高层的、发展了的艺术家的艺术,容易看出它的形成。比如说解释庄周梦蝶的物我关系在艺术上是一个争来争去的问题,可是陕西一个老太太的经历完全可以说明这个关系。她的剪纸作品—和汉画作比较,这个二维度的问题就看得很清楚。在这个基础上我们提出:在艺术学的研究上抓两头带中间,一头是民间艺术,另一头是艺术原理,中间是艺术家的艺术、思想、活动、背景还有作品。把艺术学作为一个重要的基础。最后一个就是艺术文献学。因为过去在这方面的成果很少,现在书法、绘画、音乐有一点,其他方面就很少,很薄弱。如果把中国的艺术文献整理出来,那是很可贵的一个工作。这些就是艺术学的基本分支。我个人以为这就构成了它的10条经线。因为这10条经线就把音乐、美术、舞蹈、戏剧都织起来了,这块布的幅面是很宽的。当然艺术学的研究仅仅限于这10个基本的分支学科还不够,还有边缘的、结合的和交叉的。

早在数千年前的新石器时代,人们就用纺轮纺线,那是一种圆饼形的陶器,上面画着回旋的涡线,中间有一个穿孔,可插上一段竹条和木条。用手捻线时,也转动了纺轮,陶饼上还出现了一个转动的图案,这就是纺织的基础。艺术的纬线可以是一首歌,也可以是刻在岩石上的一幅画或是画在陶罐上的图案,那时的艺术不是先有了专业的选择再去制作,而是出于精神上和世界的需要,需要什么就做出了什么,所以说,从最早的意义上讲,那些艺术的形式便规定了后来艺术的种类,因为它不是同时产生的,不可能有严格的理论规范,理论是在很晚很晚之后,在众多的艺术中逐渐归纳出来的。人在艺术的创造上显示出一种本质的力量,同时又表现出需要的丰富性,要求越来越多,形式越来越繁,几乎涉及人的生活的所有方面。当可视的、可听的与人体自身动作的艺术多起来,必然会出现艺术形式的结合与综合。如果仅仅哼出和谐的声音是音乐,那么用明确的语言唱出来,音乐和文学就结合了;如果仅仅在陶器上画出花纹是图案,那么在器物上塑出立体的形象,也就同雕塑结合起来了。至于舞蹈,一开始便带有这种结合的综合的性质。由讲故事到演故事,在再现的过程中,戏剧产生了,虽然比较晚,却是最大的综合。在电视艺术出现之前,西方人归纳为八大艺术,第一种便是文学——诗歌;但在我国,文学的发展不归入艺术之内,甚至连建筑也划入工科,不在艺术之内

了。有趣的是,当美学的研究在观照文学和建筑时,又不得不视为语言艺术和造型艺术,于是出现了悖论。可见认识事物的习性和探讨事物的本性也存在着矛盾。在一般习惯中,多以艺术的形式作为分类的标准,这就是通常所谓的六大类的提法,因为我们现在在艺术上一般归为六类:第一是音乐,第二是美术,第三是舞蹈,第四是戏剧与戏曲,第五是电影与电视,第六是曲艺与杂技。我曾经想过,电影与电视呢,搞电影的人和搞电视的人以为是根本不同的两种艺术,如果把它当一类是不是合适,这个问题有待于研究。甚至于搞戏剧的与戏曲的也认为不是一类。这里有两种可能,一个是因为各搞一门,总希望这一门独立,这一门最重要;另一个是确实是用个性代替了共性,这点有待探讨。对于曲艺与杂技呢,我曾经思考用"杂艺"这个词,后来有人说"杂艺"不容易理解,还是按原来的,因为曲艺和杂技有很多东西不能概括进去。现在大学本科有文化部以命令形式下达的两门课程有教科书,一门课是艺术概论,另一门课是美学概论。艺术概论这本教材是很早之前——大概是大跃进时候编的,后来"文革"之后作了一次修改。有一次我在文化部表态说,那本艺术概论,按照确切的名称,应该叫作艺术政治学。这里不存在褒贬的问题,就好像政治经济学一样,它主要是解释艺术和政治的关系,尽管修改之后为政治服务的词儿少了,但实际上还是这个性质,但这个并不坏,它可作为一个方面、一个问题。但真正的艺术学是全面地解决艺术和说明艺术,是探讨艺术的规律。如果说这个做不到,最后落脚到一个政治上去,那是政治艺术学,政治艺术学也不坏,它说明了一个问题。所以现在我们的很多研究有待于深入。在综合大学,我觉得作为艺术学的学科,它的重点不一定是去培养多少画画的、唱歌的、搞设计的。就像我刚才讲的设计,有400多个专业点,这么大,究竟能维持多久?尽管我们是13亿人口。因为这个规模是相当大的。现在的大学通过合校,看出一个问题,看出一个思路:20世纪50年代按照苏联模式,把专业切碎了,把人也解体了。现在搞综合,为什么包括一些大学的领导人也不理解呢?他们不可能理解,因为他们也是五六十年代切碎了的大学培养出来的。

在综合性大学建立的艺术学科,一方面要抓住艺术学的经线去探讨,要进行理论研究,"把艺术推向人文科学"。因为综合性大学有多学科的支撑,具备了人文环境,而在单一的学院非常困难。综合大学的博士学位点有一级学科的授予权,但艺术学是根本不可能的,没

有一个学校能拥有8个二级艺术学科专业。另一方面,实践性学科办起来了,就要探讨如何办好它。艺术学的研究要在各种不同纬线的深入了解的基础上来解决经线问题。

只有艺术的经纬交织,才能织出艺术学来。这是一个巨大的工程,需要很多人和几代人的通力合作才能完成。就我国的实际情况看,主要的研究力量都集中在高等学校和研究部门。我们应该以事业和学术为重,不计个人得失、有分有合地努力于艺术学的学科建设,织出艺术的大旗,飘扬在神州上空,使艺术学成为一门科学,推向人文科学的高峰。这是我们民族文化发展的要求,是艺术学人的历史责任。

——选自《贵州大学学报(艺术版)》2004年第2期

论艺术学的学科体系

易中天

艺术学,是研究艺术现象、艺术规律和艺术本质的人文学科。作为一门二级学科,它与同属艺术学一级学科的音乐学、美术学、设计艺术学、戏剧戏曲学、电影学、广播电视艺术学和舞蹈学这些二级学科的区别,主要就在于它的宏观性、整体性和综合性。也就是说,艺术学是对各门类艺术进行宏观、整体、综合和一般性研究的学问。它涉及艺术自身的方方面面,比如艺术的发生和发展、创作和欣赏等;也涉及艺术与人类社会生活和精神文明各个领域的种种关系,比如艺术与科学、艺术与道德、艺术与宗教、艺术与教育等等。对于这些问题,可以从各种角度运用各种方法来进行研究,比如哲学的、心理学的、政治学的、经济学的和人类学的等等。因此,艺术学就不可能是一个单一的学科,而是一个有着众多分支学科和边缘学科的学科体系。这个学科体系可以分为三大块,或三个学科群落,即艺术论、艺术史和艺术学边缘学科群。下面分别简要阐述这三个方面。

一、艺术论

艺术论,又称艺术理论、艺术原理或艺术学原理。它的任务,是研究艺术的本质特征和一般规律,即研究各门类艺术共性的东西。当然,也比较抽象地研究各门类艺术内部共性的东西。它是艺术学的核心部分、基础部分和主导部分,是艺术学研究的第一方向,也是狭义的和本来意义上的艺术学。艺术学之所以能够成为一门独立的

学科,主要就是靠它来支撑的。因此,我们也可以把它称之为"狭义艺术学"或"核心艺术学"。艺术论要研究的主要问题有:艺术起源、艺术现象、艺术本质、艺术规律、艺术特征、艺术语言、艺术形态、艺术分类、艺术品和艺术家、艺术创作、艺术欣赏和艺术批评等。其中,艺术本质、艺术规律和艺术特征是最重要的研究内容,艺术品和艺术家则是最主要的研究对象,它们构成了艺术学的核心部分,可以称为基本艺术学。其他内容,则可形成分支学科,如艺术发生学、艺术现象学、艺术形态学、艺术语言学、艺术分类学、艺术创作学、艺术欣赏学、艺术批评学等。可见,艺术论是一个以艺术本质论、艺术规律论和艺术特征论为核心的艺术理论学科群。从教学和研究的角度讲,它又可以分为三个层次,即艺术概论(又称普通艺术学)、艺术原理(又称一般艺术学)和艺术哲学(又称元艺术学)。艺术概论是本专科课程,艺术原理是硕士课程,艺术哲学则是博士课程。

艺术概论(普通艺术学)的任务,是对最基础、最一般的艺术原理进行阐述,并对最常见和最典型的艺术现象作理论解释。它是艺术学的入门教育。其目的,在于使完全没有受过理论教育和理论训练的人,初步接触艺术理论,受到一定的理论熏陶,产生一定的理论兴趣,具备一定的理论知识和理论修养,学会用理论的眼光看艺术。因此,艺术概论应以艺术现象和艺术特征为主要研究对象。因为艺术的本质不是某种先验哲学推定的抽象物,而是具体地表现为生动鲜活的艺术现象和鲜明突出的艺术特征。也就是说,艺术之所以是艺术,就在于它与科学、伦理、宗教、政治等等是不同的东西。同样,音乐之所以是音乐,美术之所以是美术,也在于它们和其他门类的艺术是不同的东西。不同就是区别,区别就是本质,而本质表现于现象就是特征。这样,艺术现象和艺术特征,就成了揭示艺术本质之谜的一把钥匙。由于这把钥匙本身具有感性的性质,就易于为人们所掌握,这就有可能为艺术奥秘的探寻打开方便之门。

艺术原理(一般艺术学)的任务,是对艺术学领域内的重大理论问题,进行深入的专题研究并作出回答。这些重大理论问题通常主要有艺术的定义、艺术与非艺术的界定、艺术与非艺术的关系、艺术的分类、艺术的构成、艺术的功能、艺术的内容与形式、表现与再现、抽象与具象等等。这些问题可以开一个长长的名单,而且是没有止尽的。可以说,艺术原理的研究,是一个长期的任务:对于其中的老问题,我们应该不断进行再认识,提出新见解;而艺术的实践又会不

断提出新问题,要求我们作出回答。回答这些问题,需要综合运用多学科的材料和方法,并密切联系艺术实践。因为这些问题,几乎没有一个是仅用单一学科的方法就可能解决的。比如研究艺术的起源,就既要借助于考古学和人类学,又要借助于哲学和心理学。考古学和人类学可以为这一研究提供实证的材料,哲学和心理学则能够对这些材料进行清理、分析和综合,并使之上升到理论,成为理论形态的东西,最终揭开艺术起源之谜。同时,艺术又是一项实践性很强的活动。真正有价值的艺术理论,必须来源于艺术实践,并接受这一实践的检验。否则,便势必是无本之木和无源之水,甚至是痴人之语和欺人之谈。

艺术哲学又叫"元艺术学"。所谓"元",也就是本原、根本。这样一种艺术学,当然已不再是对艺术的一般性研究,而是对其进行高度的哲学概括。它研究的也不再是艺术学中的一般问题,而是最核心的问题。这就是,艺术作为人类特有的一种精神文明,作为人对世界的一种掌握,它得以产生和存在的根本原因是什么?它发生、发展、运动、变化的根本规律又是什么?因此,艺术哲学的主要内容也就是两个:艺术本体论和艺术辩证法。本体论是讲本质的,辩证法是讲规律的。不过,艺术本体论不是一般地讲本质,而是要找出艺术发生和存在的根本原因、终极原因或"第一推动力",因此叫本体论。艺术辩证法也不是一般地讲规律,而是要研究艺术"本质自身中的矛盾",研究这些矛盾的对立、统一和转化,肯定、否定和否定之否定,因此叫辩证法。

除艺术本体论和艺术辩证法外,艺术哲学还有一个重要内容,是艺术学方法论。艺术学方法论是研究艺术学的"研究方法"的,艺术学原本就有一个任务,这就是为研究艺术现象(艺术创作、艺术欣赏、艺术批评等)提供科学的方法,而艺术学方法论则要为这一研究提供方法,因此是"方法之方法",当然毫无疑义地属于"元艺术学"。

二、艺术史

艺术史是艺术学的又一个重要组成部分,也是艺术学的一个不可或缺的组成部分。艺术学为什么必须包括艺术史的内容?因为艺术从来就不是一个孤立的、静止的现象或这些现象的集合体,而是一个不断发展、变化的过程。在这一点上,艺术和科学技术既相同又不

同。相同的是,科学技术也是发展变化着的。但是,科学技术的发展,基本上是一个不断否定的过程。新的学说诞生了,旧的学说就被推翻;新的技术发明了,旧的技术就被取代。也就是说,科学技术是可能会"过时"的。学习科学技术的人,只要掌握最新的科学技术就行了,不一定要知道科学技术的历史,或非得把那些"过时"的科学技术都一一从头学一遍不可。艺术则不同。艺术是永远都不会"过时"的。比如古希腊艺术,不就被马克思称之为"不可企及的范本"吗?又比如原始彩陶和壁画,不是至今仍以其"永恒的魅力"激动着我们的心灵,并给当代艺术家以创作启迪和灵感吗?所以,学艺术的人,不可以不学艺术史。

更重要的是,艺术的本质就在艺术的发生、发展和演变过程之中。艺术原本产生于非艺术,而且诞生之后也一直处于艺术与非艺术、此类艺术与他类艺术的相互转化之中,并因这种转化而不断诞生新的艺术样式和门类,诞生新的艺术形式和语言。比如工艺、摄影和电影就是由技术转化为艺术,而工业设计由产品设计发展到社区设计,则似乎又是由艺术转化为非艺术。如果对艺术作一次历史的观察和研究,我们就不难发现,艺术从来就没有一个固定的模式和形态,也没有僵死的界定和框架,而只有一个又一个的历史环节。只要缺少一个环节,艺术就有可能不成其为艺术。显然,艺术从来就是一个过程,也只能是一个过程。描述和研究这个过程的,就是艺术史。可以说,没有艺术史,就没有艺术,也没有艺术学。

艺术史和艺术论一样,也是一个学科群。从纵的方面讲,可以分为通史和断代史两类。比如世界艺术史、中国艺术史是通史,原始艺术史、古代艺术史、20世纪艺术史等是断代史。从横的方面说,则可以分为民族艺术史、门类艺术史和艺术专题史三种。其中,民族艺术史主要着眼于艺术主体,门类艺术史主要着眼于艺术客体,艺术专题史则着眼于主客体两个方面。

民族艺术史这个概念是广义的,既包括一般意义上的民族艺术史(如维吾尔族艺术史、犹太艺术史),也包括国别史(如法国艺术史、印度艺术史)和区域史(如拉丁美洲艺术史、非洲艺术史)。国别史中,有的是单一民族史如日本艺术史,有的是主体民族史(如中国艺术史),有的则是真正的国别史(如美国艺术史);而所谓区域史,则实际上是某一文化圈中的艺术史,如东方艺术史、西方艺术史、环太平洋文化圈艺术史等。

门类艺术史顾名思义就是各门类艺术的历史,如音乐史、美术史、戏剧史、舞蹈史等。再往细分,则是艺术样式史,如绘画史、雕塑史、歌剧艺术史、芭蕾舞史等。不过,一般地说,艺术样式史已不再属于艺术学的范围,而是音乐学、美术学、戏剧戏曲学、舞蹈学等学科的任务。音乐史、美术史、戏剧史、舞蹈史等门类艺术史,也只有在服务于艺术学的根本任务——揭示艺术的本质和规律时,才在严格意义上属于艺术学。

专题艺术史包括艺术趣味史、艺术风格史、艺术流派史、艺术思潮史和艺术观念史等。很显然,它们既不是着眼于艺术的主体(如民族史),也不是着眼于艺术的客体(如门类史),而是依照艺术活动中的"问题"来建立的。这些"问题",可大可小。大可以大到诸如现实主义艺术史、浪漫主义艺术史这样的题目,小则可以小到比如梅派京剧艺术史这样的课题。不过,严格地说,只有那些跨门类的专题史,才属于艺术学的范围。不跨门类的专题史,则属于门类艺术学。比如"文革"艺术史,只涉及十年的历史,也属于艺术学;而筝演奏风格史要说几千年,却只能属于音乐学。当然,这绝不是说,艺术学中的艺术史,只注重横的联系而不注重纵的连贯。恰恰相反,由于艺术学的目的,是要最终揭示艺术的本质和规律,因此,艺术史不但要客观地描述艺术的演变过程和演变史实,更要深刻地揭示这种演变的内在原因和内部联系。也就是说,艺术学中艺术史的研究,必须特别注重运用马克思一再肯定的"逻辑与历史相一致"的方法,而在这方面,我们的努力显然还远远不够。

由此可见,艺术史和艺术论,是相辅相成、缺一不可的。没有"论",艺术史就会变成一堆无用的"废料";没有"史",艺术论就会变成一套无用的"废话"。只有"史论结合",艺术学才会有生命力,也才会有价值有意义。事实上,艺术论和艺术史中,原本就各自包含着对方的内容:艺术学说史是艺术论中的"史",艺术史方法论则是艺术史中的"论"。不研究艺术学说史,艺术原理就会变成无本之木;不掌握艺术史方法论,艺术史料就会变成散兵游勇。史与论的相互依存,原本就是不争之事实。不过,艺术史毕竟是一种实证的科学。仅有想象假设和逻辑推理,艺术史只不过是空中楼阁。因此,有必要建立艺术文献学和艺术考古学。有这两门分支学科的支撑,艺术史就会成为一个基础非常坚实、内涵非常丰富的学科群。

三、艺术学边缘学科群

艺术美学是最重要的一种边缘学科。它的主要任务,是用美学的方法来研究艺术,并回答艺术学中的美学问题,如艺术与美和审美的关系、艺术发生的美学原理、艺术创作的审美理想、艺术欣赏的审美心理、艺术批评的美学原则、各门类艺术的美学性质和审美特征等。不难看出,艺术美学要回答的问题是既繁多又重要的。究其所以,就在于艺术是审美意识的集中体现,而审美则是艺术的主要社会功能。所以,在历史上,美学往往被看作艺术哲学,而艺术学则往往被看作较为肤浅和通俗的美学。这些说法虽然未必正确,但不可否认,艺术学和美学的关系极为密切。如艺术起源、艺术本质、艺术规律等,就为美学和艺术学所共同关心;而所谓"艺术学方法论",在其最基本的原则上,也差不多就是"美学方法论"。艺术学和美学的互渗和互补,可以说是理所当然和势所必然。

艺术心理学是第二个重要的边缘学科。艺术是人类独有的一种精神文明,艺术创作和艺术欣赏归根结底是人的一种精神活动,艺术作品是人的一种精神产品,而一部艺术史,则可以看作可以触摸的人类内在灵魂的心理学。可以这么说,离开了对艺术心理的分析和研究,任何貌似堂皇的艺术学理论体系都难免粗疏和空洞;而艺术心理学的任务,也就不仅仅是描述艺术创作和欣赏的心理,分析艺术活动中的感觉、知觉、想象、理解、情感、意志等心理因素和气质、性格、天才、灵感等心理问题,更重要的还是通过这些描述和分析,最终地揭示艺术的本质和规律。

艺术人类学是第三个重要的边缘学科。世界上只有人才有艺术。因此,艺术的秘密,在某种意义上也就是人的秘密。既然如此,研究艺术而不诉诸人类学的方法和材料,无疑是不智之举,而艺术人类学的建立,则是题中应有之义。一般地说,艺术人类学就是运用文化人类学的方法和材料来研究艺术的本质和规律,尤其是着重研究艺术的发生机制和原始形态的学科。它的根本任务,是对艺术的本质进行人类学的"还原",即回答"人为什么要有艺术"这个问题。这当然就必须追溯到艺术的原始状态,而艺术人类学在某种意义上也就差不多等于艺术发生学。不过,随着人类学研究范围的扩展,艺术人类学的研究对象也不再仅限于原始艺术,如国外颇为看重的"影视人类学"即

是。此外,由于民族学和民俗学一般也属于人类学的范畴,民族艺术学和民间艺术学便也可以看作艺术人类学的组成部分。

艺术教育学是第四个重要的边缘学科。艺术是为人的和属人的,教育也是为人和属人的。教育的目的,是人的全面自由发展,而艺术对于实现教育的这一目的,则有着极其重要和不可替代的作用。要言之,艺术能够极大地丰富人的心灵,使人成为心理健康、精神健全、人格完善,具有理想品格和完美个性的真正的人。因此,建立艺术教育学,研究艺术教育的目的、功能、结构、方式和教学法,对于建设精神文明、提高民族素质、实现人类理想,都有着相当重要的意义。

艺术商学又叫艺术经济学或艺术市场学,是第五个重要的边缘学科。它要研究的,是艺术与人类经济活动的关系,尤其是艺术生产与艺术市场的关系,包括艺术生产主体、艺术生产客体、艺术产品、艺术消费、艺术品流通、艺术再生产、艺术市场管理与宏观调控,以及艺术产权、艺术买卖、艺术合同、艺术代理、艺术投资、艺术赞助、艺术品收藏等。随着艺术和艺术品越来越走向市场,艺术商学将越来越成为一门重要的艺术学边缘学科。

艺术法学是第六个重要的边缘学科。它的任务是研究与艺术有关的法律、法规和政策。我国是一个法治国家,艺术的立法和执法,也是法制建设不可或缺的内容。目前我国法律中,与艺术有关的只有著作权法,还有必要制定和颁布艺术创作法、艺术批评法、艺术品保护法、艺术品收藏法和艺术商法(包括产权法、买卖法、合同法、代理法、投资法、赞助法和艺术公司组织法等),以鼓励和保护有益于民族文化和人类进步的艺术创作、艺术传播、艺术批评,发展和繁荣艺术事业。

艺术学边缘学科还有艺术社会学、艺术伦理学、艺术人才学、艺术传播学、艺术管理学、宗教艺术学、电脑艺术学等等。所有这些边缘学科和分支学科,都将极大地丰富艺术学的学科内容,把艺术学的研究推向深入。

最后要提到的是比较艺术学和中国艺术学。比较艺术学很难说是边缘学科,但也很难归入艺术论或艺术史。因为它所涉及的,可以是艺术现象的比较,也可以是艺术学说的比较;可以是艺术范畴的比较,也可以是艺术史的比较;可以是艺术门类的比较,也可以是中外艺术的比较。也就是说,比较艺术学是由于"比较"这个方法的运用而建立的。比较是一种很好的方法,有比较才有鉴别,有鉴别才能看

出特征,找到规律,揭示本质。我们相信,随着比较方法的普遍运用,艺术学的研究必将有长足的进步。

如果说比较艺术学是将不同的艺术进行对比研究,那么,中国艺术学则是将中国艺术当作一个独立的对象来考察。我们中华民族,有着光辉灿烂的艺术遗产和源远流长的美学传统。它凝冻在祖国宝贵艺术遗产里,积淀在民族审美心理结构中。作为文明古国的心灵历史和伟大民族的感性特征,它不是某种外在的东西,毋宁说是中国艺术的精神。这是一个博大精深的审美意识体系,这是五千年披肝沥胆创造出来的伟大精神文明。如何在新的历史条件下弘扬我们民族的这一美学传统,将是中国每一个艺术工作者都应该认真思考的课题;而中国艺术学的建立,也将是中国艺术学学者义不容辞的任务。

——选自《厦门大学学报(哲学社会科学版)》1999年第1期

关于"中国艺术学"学科体系的构想

彭吉象

人类的艺术史同人类的文化史一样古老。但是,艺术学作为一门现代意义上的正式学科,只是在19世纪末才在欧洲诞生,距今仅有一百多年的历史。直到近几十年来,艺术学才在世界上一些发达国家的高等院校和科研院所中取得了长足的发展。在我国,相对于文学研究和各个门类艺术的研究来说,宏观的、整体的、综合的普通艺术学研究至今仍然是一个薄弱环节。尤其是如何深入发掘和研究中国传统艺术宝藏,更是一项迫切而艰巨的任务。

艺术学体系庞大,特别难以研究。除了其他种种原因之外,还在于艺术学本身就是人文社会科学的一大门类。在艺术学这个大门类中,包含着一般艺术学、音乐学、美术学、戏剧学、舞蹈学、电影学、广播电视艺术学、戏曲学等多个具体的艺术种类。其中每一个艺术种类都可以同文学相提并论。实际上,文学与艺术也是联系十分紧密的,甚至从广义上讲,文学也可以被称为人类的语言艺术。

在艺术学这个大门类中,又有作为具体学科的一般艺术学。一般来讲,作为具体学科体系的一般艺术学,应当包括艺术史、艺术理论与艺术批评,即我们常讲的"艺术史论"。当然,我们这里所讲的艺术学是涵盖所有具体艺术种类的普通艺术学,因此,作为学科体系的艺术学,它的艺术史应当是涵盖各个具体种类的艺术史,即中国艺术通史;它的艺术理论与艺术批评,也应当是涵盖各个具体门类的艺术理论与艺术批评,即我们平时所讲的艺术学概论。当然,随着时代的发展与研究的深入,作为学科体系的艺术学又涌现出了许多崭新的

分支学科,诸如艺术人类学、艺术社会学、艺术文化学、艺术心理学、艺术符号学、艺术教育学、艺术管理学、艺术营销学、艺术传播学等等。西方发达国家和我国近年来都相继开设了上述专业或课程。此外,根据国别的划分和民族的划分,作为具体学科体系的艺术学又可以划分为不同国别的艺术学,正如文学可以分为中国文学、美国文学、俄国文学一样,艺术学同样可以划分为中国艺术学、美国艺术学、俄国艺术学等等。正是在这个意义上,我们再来讨论中国艺术学学科体系的建构。

毫无疑问,中国艺术学同样也是一个庞大的体系。第一,中国艺术历史悠久。五千年的中华文明史里艺术始终占有重要的地位,中国艺术是中国文化史的重要组成部分。如同中国文学史应当包括各个历史时期的作家和作品,以及诗歌、散文、小说等各种文学体裁和样式一样,中国艺术通史也应当包括各个历史时期的著名艺术家与经典艺术作品,以及音乐、舞蹈、美术、戏曲等各个艺术种类。除了中国艺术通史以外,由于中国艺术史上各个历史时期的艺术都取得了独特而辉煌的成就,今后还应当采用断代史的方法加以研究,例如秦汉艺术史、唐代艺术史等等。第二,中国艺术门类众多。除了世界各国通常都有的绘画、雕塑、建筑、戏剧、音乐、舞蹈等门类之外,中国艺术还有自己独特的一些艺术种类,例如书法等。与此同时,中国艺术在漫长的历史进程中又形成了自己独有的民族风格和民族特色,例如中国的国画同西方的油画、中国的戏曲同西方的话剧都存在着十分鲜明的区别,非常值得我们去深入研究。当然,作为中国特有艺术的戏曲,本身又包含着京剧、昆曲、越剧、豫剧等三百余个剧种,具有综合性、程式性、虚拟性等戏曲艺术审美特征,值得我们从艺术学的高度高屋建瓴地加以研究。第三,中国艺术体系繁杂。在中国艺术史上,不同门类的中国艺术还包括文人艺术、民间艺术、宫廷艺术、宗教艺术等不同方面和不同类别。就拿绘画和书法来讲吧,现在的研究还主要集中在历代的文人艺术家和宫廷艺术家,以及他们的作品即文人书画和宫廷书画。实际上,在民间艺术和宗教艺术中,也有不少优秀的书画作品值得去发掘和研究。第四,中国艺术成就辉煌。中国艺术犹如一个巨大的宝库,历朝历代出现了无数的优秀艺术家,宛若天上的繁星一样难以计数,产生了无数的优秀艺术作品,真可谓是浩若烟海,让人目不暇接。正因为如此,中国艺术学学科体系的构建同样是一项巨大的工程。

因此，我在当年接受了国家社科基金重点项目，担任《中国艺术学》主编时，就充分考虑到了以上特点和困难。仅仅考虑提纲，我就花了将近一年时间。在拿出大纲后，北大、人大等高校的五位教授通力合作，又经过近四年时间才得以完成。该书自出版以来先后获得了北京市哲学社会科学优秀学术成果一等奖、第十一届中国图书奖，以及第一届国家社会科学基金项目优秀成果奖等多种奖项。尤其是1999年9月在人民大会堂隆重召开的第一届国家社科基金颁奖大会上，全国各省市自治区共有人文科学和社会科学各个专业的150个优秀项目入选，由胡锦涛等中央领导同志亲自颁奖，此奖项是新中国成立50年来的唯一一次颁奖活动。与此同时，《人民日报》《光明日报》《中国文化报》《中国艺术报》《文艺报》等十多家报刊纷纷发表书评或消息推荐本书。在《文艺报》的一篇评论文章中还将此书称之为"中华民族自己的艺术学体系"。本书出版以来，受到了文艺界、影视界，以及普通高校师生们的热烈欢迎。

在我担任主编的《中国艺术学》(74万字，北京大学出版社2007年再版)中，主要分成了三编，即"中国传统艺术流变""中国传统艺术概论""中国传统艺术精神"。上编"中国传统艺术流变"，其实就是简编版的中国艺术通史，我们尝试打破各个艺术门类之间的界限，尝试从宏观的角度来看待历朝历代的艺术演变。中国传统艺术有着悠久漫长的历史：从远古的原始文身和服饰面具，到盛极一时的彩陶和青铜器；从气魄宏大的秦汉艺术，到艺术自觉时代的六朝风韵；从富于舞乐精神和恢宏法度的唐代艺术，到处于社会转型期的宋代艺术，再到处于社会巨大裂变期的元明清艺术。这是一幅何等壮观的中国传统艺术的历史画卷！从横向看，中国传统艺术又包含着绘画、书法、雕塑、音乐、舞蹈、戏曲、实用工艺、建筑园林等为数众多的艺术门类。该书上编"中国传统艺术流变"正是融会贯通各门艺术方面的一个尝试，力图在概括各个艺术门类史的基础上，简明扼要地描绘出中国传统艺术的总体历程，在简编版的中国艺术通史的基础上突出每一个历史时期的几个主要艺术门类，同时兼及其他艺术门类。这一部分以史为主、史中有论，始终坚持将中国传统艺术放置于中华文化史的大背景下来阐释。中国传统艺术在艺术创作、艺术鉴赏乃至艺术门类等方面，都鲜明地体现出中华民族的审美意识，具有浓郁的民族特色。从艺术创作来看，中国传统艺术在创作规律、创作过程、创作方法、创作心理以及对于艺术家道德的要求等方面，都有许多独到的理

论。例如,强调创作与生活的关系,强调艺术家的作用和主客观的统一,唐代张璪的名言"外师造化,中得心源",可谓一语中的。又如,在艺术创作中重视审美意象的孕育、形成和物态化的过程,清代郑燮的"眼中之竹、胸中之竹、手中之竹",堪称精辟概括。诸如此类,不胜枚举。从艺术鉴赏来看,历代大量的诗话、词话、画论、书论、文论、乐论、戏曲论、小说评点等等,以富有民族特色的风格和方式,蕴藏着极其丰富的艺术鉴赏和艺术批评的理论宝藏。中国传统艺术这种鲜明的民族风格和审美特征,甚至在某些艺术技巧、表现手法,乃至材料工具、物质媒介等方面体现出来。该书中编"中国传统艺术概论"正是通过创作论、鉴赏论、门类论三个部分,为中国传统艺术富有中华民族精神和传统文化特色的风貌勾画出一个大致的轮廓。

中国传统艺术深深植根于民族传统文化的丰富土壤之中,体现出中华民族的文化心理和审美意识。如果说,哲学代表着人类理性认识的最高形式,艺术代表着人类感性认识的最高形式,它们共同构成了人类精神王国的两座高峰,而哲学又通过美学这一中介对艺术产生巨大的影响,那么,我们可以说,中国传统哲学与中国传统艺术正是一个最好的例证,中国传统哲学正是通过中国传统美学对于中国传统艺术产生了巨大的影响。中国传统美学有着悠久的历史,内容丰富,风格独特,一方面,它是中国传统艺术的理论结晶;另一方面,它又对中国传统艺术产生了深远的影响。目前,学术界一般认为,对中国传统艺术影响最为巨大的主要是以孔子孟子为代表的儒家美学、以老子庄子为代表的道家美学和以六祖惠能为代表的禅宗美学,正是这三者的不断冲撞和融汇,影响和决定着中国传统艺术思想、审美趣味的不断变化与发展,形成了中国传统艺术的精神。该书下编"中国传统艺术精神"正是在以上两编史、论的基础上,从"形而上"的高度对中国传统艺术加以美学的提炼与升华,从中概括出最能反映和代表中国传统艺术精神的一些基本规律和美学特征。

应当看到,对于中国艺术学的研究,不但是为了完善和加强艺术学学科体系建设,培养艺术学人才教学方面的需要;与此同时,也是当前我国各个门类艺术实践的迫切需要。从一定意义上讲,今天的世界,经济全球化与文化多元化已经成为不可抗拒的历史潮流。在这样的时代背景下,中华民族的艺术应当如何应对这种机遇和挑战?如何真正走向世界?这已经不只是一个重要的理论问题,而且也是一个紧迫的实践问题。正因为如此,近年来我曾将《中国艺术学》里

面的部分内容在不少高等院校、省市电视台和部分文艺团体等单位做过多次演讲,引起了广大文艺工作者、电视工作者和高校师生们的极大兴趣。

毫无疑问,我们中华民族艺术自身最大的优势和特点,就在于深深植根于中华民族的文化沃土。正因为如此,中国艺术(包括中国影视艺术)能否真正走向世界,能否在世界艺坛上得到应当具有的地位,能否创作出为世界各国人民所喜爱的优秀艺术作品,归根结底就在于我们的艺术家能否在创作中做到既具有全球视野和时代追求,同时又能深入发掘中国传统文化之精华,在东西方文化交融中,使自己的作品体现出浓郁的民族风格和民族特色,使自己的作品真正具有中国艺术的精神!因此,一方面,正如人们常说的,越具有民族性也才越具有国际性,对于传统文化的继承是我们民族艺术繁荣发展的沃土。另一方面,21世纪的艺术更需要对于民族的历史和现实进行深刻反思,运用现代意识对于传统文化进行观照与超越。从这个意义上讲,这种对于传统文化的继承与反思,正构成了中华民族优秀艺术作品文化价值与审美价值内在的深沉意蕴。

在这方面,许多优秀的华人艺术家已经通过他们成功的经验,给我们提供了不少深刻的启示。其中之一,便是博采东西方文化之所长,"用现代的艺术语言来体现中国的传统文化"。换句话说,就是通过现代创新的艺术手法来体现富有特色的民族文化。这些成功的经验,我们几乎在各个艺术门类里都不难发现,并且在一批享誉世界的著名华人艺术家们那里找到例证。在绘画艺术领域中,旅美著名华人画家丁绍光被称为"云南画派"的代表人物,善于运用最具有现代创新意识的绘画语言来表现最富有民族特色的云南风情;此外,还有旅居法国的著名画家赵无极,将国画与油画打通,使东西方文化的神韵通过自己的画笔有机融汇在一起。在建筑艺术领域中,著名的建筑艺术大师贝聿铭善于运用现代建筑艺术语言来体现浓郁的东方文化意识和审美情趣,他设计的北京香山别墅就是一个典型的作品,极富时代特征的建筑手法与宛若中国古典园林艺术的风格交相辉映。在音乐艺术领域中,旅美著名音乐家谭盾在香港回归音乐晚会上,将古代乐器编钟与现代音乐词汇有机结合起来,他为奥斯卡获奖片《卧虎藏龙》所创作的音乐更是将中国乐器鼓、锣、钹、板巧妙地编织为乐曲。在电影艺术领域中,我们不难发现20世纪80年代中国内地及港、澳、台电影艺术家,包括以徐克、许鞍华为代表的香港"新浪潮"电

影运动,以侯孝贤、杨德昌为代表的台湾"新电影运动",以陈凯歌、张艺谋为代表的内地"第五代"导演群体,尽管有着各自不同的艺术风格和美学追求,但是他们的影片也有着一个共同的特点——用现代的电影语言体现中国的传统文化。此外,一批成功进军好莱坞的华人电影艺术家如李安、吴宇森、成龙等,同样也是如此。正如李安在《卧虎藏龙》获得奥斯卡最佳外语片奖之后说:"我对中国文化比较了解,对西方的文化也比较了解,就是站在这两种文化中间,我采用西方人的方式成功地表达了一个中国人的故事。我有一些出发点是比较中国的,比如儒释道这种东西……所以当我拍电影的时候,就会自然地把这些东方的精神还有西方的手法融进来。"[①]

正因为如此,在当今全球化的语境下,进一步了解中国的传统文化和中国的传统艺术,特别是了解极富有特色的中国传统艺术精神,应当是我们每一位艺术工作者,乃至普通高校艺术院系和艺术院校大学生们的共同追求。从这个意义上讲,对于中国艺术学的研究还需要进一步加强。也正因为如此,中国艺术学的学科建设任重而道远!

——选自《东南大学学报(哲学社会科学版)》2007年第4期

[①] 张克荣.华人纵横天下·李安[M].北京:现代出版社,2005:194.

现代艺术学：对话、比较与学科体系

李心峰

一、国外艺术学：广阔的视界

艺术学自上个世纪末诞生于德国至今已有大约一个世纪的历史，而它在本世纪中叶二战结束以后，在世界范围内进入一个新的历史时期，走向现代艺术学发展阶段，取得相当丰富的研究成果。我在数年前曾从二战以后特别70年代以来国外艺术学研究成果中选取十余篇有代表性的、比较重要的论文，与朋友一起翻译出来，编成一本题为《国外现代艺术学新视界》①（以下简称《新视界》）的译文集，已于近日出版。其实，那里选译的十多篇文章与国外现代艺术已取得的成果相比，不过是在一片辽阔学术海洋中拾取的几片彩贝而已。为了便于后文讨论有关现代艺术学建设的若干问题，我想结合上述拙编译文集对国外现代艺术广阔的视界作点简明的介绍。

国外现代艺术学研究的一个重要领域，是对艺术学中一些基本理论问题的深入探讨。诸如艺术学的对象问题，艺术学的历史发展过程，艺术学研究的方法论，艺术学研究的范围，等等。比如艺术学的对象问题，就常常涉及艺术与美的关系、艺术学与美学的关系、艺术学与美术学的关系等等，把它们放在一起进行探讨。《新视界》一书所收录的第一篇论文沃夫特哈·亨克曼的《美学与艺术学》便是联

① 广西教育出版社1997年版。

系"美学之父"鲍姆嘉通的《美学》一书探讨二者关系的。关于艺术学的历史发展,则有日本学者谷村晃、原田平作、神林恒道编的《艺术学的轨迹》①一书给予了较为系统、全面的探讨。关于艺术学的研究范围,日本学者原田平作、神林恒道、岩城见一编的《艺术学的射程》②一书作了广泛的思考。而早在1975年出版的吉冈健二郎的《近代艺术学的成立与课题》③、渡边护的《艺术学》④等,也广泛地涉及了上述一些基本理论问题。

其次,是对一些宏观的艺术学学科的探讨。如艺术类型学就是以整个艺术世界中广泛存在的类型现象(包括种类现象与风格现象)为对象所作的系统探讨。《新视界》一书选收了日本著名学者竹内敏雄《艺术类型论序论》一文。而实际上,关于艺术类型学的探讨,在日本当代艺术理论研究中是比较丰富的,如山本正男的探讨⑤,等。美国的门罗对于审美形态学、艺术形态学的探讨⑥,苏联的卡冈的《艺术形态学》⑦研究,也可归之于艺术类型学研究的大范围之内。

再次,是有关比较艺术学的研究。这方面的探讨内容相当丰富(详见后文),《新视界》一书对这一学科,共选了五篇较有代表性的论文:一篇为奥地利学者泽德尔玛亚的《比较艺术学的观念》;两篇为美国学者雷德与杰瑟普的《艺术与道德》、《艺术与科学》;一篇为德国学者留采勒的《艺术与宗教》;一篇为日本学者吉冈健二郎的《艺术、历史、风格》。

最后,是对艺术存在诸层面进行全方位的探讨以及艺术学科与其他学科相互结合而形成的一些新的学科群。像对艺术存在社会层面、心理层面进行探讨而产生的艺术社会学、艺术心理学,在艺术学传统学科中便占有重要地位。然而,艺术除了具有社会的、心理的存在层面之外,还具有诸如文化的、形而上的存在层面;具有潜意识的、生理的乃至病理的、物理的(主要表现在媒介材料方面)等的存在层面。艺术学对于这诸多存在层面的关注,便会产生一些新的分支学科,如艺术文化学、艺术生理学、艺术病迹学、艺术媒介学、音乐学中

① 日本劲草书房1992年版。
② 日本劲草书房1992年版。
③ 日本创文社1975年初版。
④ 日本东京大学出版会1975年初版。
⑤ 参阅,山本正男.艺术史的哲学[M].日本美术出版社,1962.
⑥ 参阅,门罗.走向科学的美学[M].北京:中国文联出版公司,1984.
⑦ 三联书店1986年版。

的音响物理学等等。艺术学与其他各种社会科学、人文科学相互联姻,更能打开艺术学研究无限广阔的天地,产生一个个新兴艺术学分支学科。比如艺术学与民族学结合形成的民族艺术学,便是一个比较重要的艺术学分支学科。艺术学与教育学相结合形成的艺术教育学,在艺术学中也占有重要地位。此外,还可以举出艺术地理学、艺术疗法、艺术社会生物学等。限于篇幅,《新视界》一书不可能将上述这些艺术学新兴学科一一反映出来,而只从国外有关民族艺术学的研究中选了三篇,从有关艺术教育学、艺术疗法、艺术社会生物学、艺术地理学等的研究中,各选了一篇,以供人们参考[1]。

需要说明的是《新视界》一书在编入上述十余篇译文之后,作为附录,还选收了苏联学者万斯洛夫的论文《关于苏联艺术学的若干问题》及选编者本人近年来发表的三篇介绍日本艺术学研究近况的文章,意在尽可能多地提供一些国外艺术学的新信息。比如"艺术与技术"是比较艺术学的重要主题,国外许多艺术理论家都曾针对这一问题发表过专著或专论,即使在日本,也形成了竹内敏雄、今道友信、川野洋等各自不同的学说。对于这一主题,假如只选入其中一家的文章,就不足以反映另外各家的观点;假如各家学说都选取原文译介,篇幅又不允许。于是,我们将过去发表的《日本学者论艺术与技术的关系》这篇概述性文章收了进来,以解决上述矛盾。另外两篇文章,一篇是概述日本近年来艺术理论情况的,一篇是概述日本民族艺术学这一新兴学科情况的。它们所介绍的某些学科、领域在上述译文部分已有所反映。如果说译文部分集中反映了一些"点"上的情况,那么,这些概述性文章则想宏观地展现一些"面"上的情况。

二、开放、交流与对话:发展的动力

我们介绍国外现代艺术学的成果,并不是仅仅为了打开视野,而不过是要拿来他山之石,攻我们自己的"玉",即作为我们今日建设有中国特色的现代艺术学学科体系的借鉴和参考。而在我看来,思考

[1] 关于艺术社会学、艺术心理学这些传统的艺术学分支学科,由于过去介绍得较多,《新视界》一书没有收入这方面的内容。此外,关于现代艺术学的基本理论、新兴学科、新的课题的研究,还想请读者参考如下一些书籍:京都大学美学美术史学研究会编《艺术世界的逻辑》(创文社 1972 年版)、山本正男监修《艺术学的方法》(玉川大学出版部 1975 年版)、东京艺术大学美学研究室编《美学、艺术学的现代课题》(玉川大学出版部 1986 年版)、神林恒道等编《艺术学手册》(劲草书房 1989 年版)、京都大学美学美术史学研究会编《艺术的理论与历史》(思文阁 1990 年版)等。

现代艺术学的建设，首先要解决的问题便是要确立一种开放与交流的观念，特别是所谓"对话"的观念，把它贯穿于艺术学研究的每个过程和每个环节之中。因为这是能够推动现代艺术学向前发展的基本动力机制。

我在《元艺术学》[①]一书中，曾针对艺术理论中的他律说和自律说的矛盾，提出一种"通律论"的观点，认为艺术只有在与环境的开放和交流中才能获得发展。实际上，作为对艺术活动和艺术现象进行理论思索的艺术学，尤其是现代艺术学，要想获得发展动力，也必须确立一种开放和交流的观念。

所谓开放和交流，是现代的一个普遍的观念。现代开放系统理论、传播学、信息论，等等，都特别强调一个系统只有与环境保持开放性联系，与环境交换物质和信息，与其他系统进行交流、沟通，才能保持自身系统的生命活力，获得不断的发展。而开放与交流对于同一个系统来说，实际上是同一个过程的两个方面：开放是交流的前提，没有开放，交流无以进行；交流则是开放得以实现的具体方式和实际过程，没有交流，开放也就不复存在。因此，我们可以说，开放是交流的外在表现形态，而交流是更为关键的、本质性的方面，有了交流，开放也就成了题中应有之义；同样，有了开放，交流也就在进行之中了。

所谓"对话"观念，也是现代人的一个基本观念。在我看来，对话观念是在人文领域对于适用范围并不限于人的活动领域的上述开放交流观念的深化、具体化和进一步发展的产物。它强调主体在与他人的交往中，不仅要以开放的态度与他者沟通、交流，还应以平等的姿态与他者对话，以达到相互影响、相互促进、共同发展的目的。

在现代艺术学的建设中，确立这种相辅相成的开放与交流的观念和平等对话的原则，使艺术学研究总是与它的环境、与它的一切相关系统以及一切内在分支系统、要素间保持一种动态的、充满生机和活力的开放、交流状态；使艺术学研究者与他的研究对象之间以及研究主体相互之间保持一种平等对话、切磋琢磨的对话关系，这是推动现代艺术学向前发展的一个强有力的动力机制。

在现代艺术学学科建设中，就基本的方面而言，主要有这样几种意义上的开放、交流、对话的关系。

首先是不同研究主体相互之间的开放、交流与对话。其中既包

① 李心峰.元艺术学[M].桂林：广西师范大学出版社，1997.

括国际艺术学家们的相互对话和成果的交流、相互间的借鉴、扬弃,也包括国内各研究机构、各学派、各位研究者之间广泛的交流与对话。正像商品经济的高度发展必然要求有开放的国际市场一样,现代科学文化也必然要在整个国际学术背景之下进行广泛的交流对话,才能获得真正的发展。任何一种科学理论,只有在同国际上的研究成果进行交流,吸收国外已有的学术成果,否定其不够科学的成分,发挥我们研究主体的创造能力重构自己独特的理论大厦,同时,把我们的学术成果介绍出去,得到国际上广泛的承认,发挥更广泛的影响,我们庶几可以说真正创造了国际性的、第一流的学术成果。我们在与国际上的学术成果的对话与交流中,应注意两方面的倾向:一是在他者面前,不要妄自菲薄,将自我的主体"矮化",盲目推崇和追随国外的学说和思潮,而必须充分发挥主体鉴别、吸收、消化的功能。丧失了主体的自主能动性,是谈不上与他者的对话与交流的。二是注意不要把自我的主体过度膨胀,将"他者"矮化,忽略或轻视国外研究成果的应有价值。假如不是把对方放在与自我平等的地位上,是根本谈不上真正的学术交流与"对话"的。上述两点,对于国内各研究主体相互之间的交流与对话而言,也是大体适用的。

其次,是艺术学科同其他各种相关学科、领域之间的开放、交流与对话。这些相关学科、领域,主要属于社会科学、人文学科的各种分支领域,如哲学、美学、伦理学、逻辑学、经济学、文化人类学、民族学、宗教学、社会学、心理学等等;部分属于一般科学方法论;还有一部分属于自然科学范围,如音乐学中的音响物理学、音乐生理学、美术中的美术解剖学、色彩学、材料学,建筑学中的结构力学,等等,都是吸收了自然科学成果,与自然科学中一定学科、领域交流沟通的产物。当然,在艺术学与自然科学的交流与对话过程中,不应忘记艺术作为一种特殊的精神生产、特殊的文化形态的固有品格,不能忽略艺术学的人文科学的规定性,但自然科学在艺术学研究一定层次、一定范畴上的积极作用,也是不能忽视的。总而言之,艺术学与其他学科之间广泛而深入的交流与对话,是十分重要的。没有这种广泛、全面的交流、对话,艺术学研究就难以获得新鲜血液,必然缺乏生机与活力。日本在20世纪80年代初创立并兴盛起来的民族艺术学,就是在以往民族学和艺术学成果基础上将二者结合起来,找到贯穿于两个领域共同的对象,探索出这一新兴学科独自的生长点和独特方法论原则而诞生的。这种学科间的交流、对话不仅可以催生出艺术学的

新兴学科、新兴领域,而且也是形成现代艺术学体系的必要动力。由于艺术学本来就处于极为广泛、复杂的内部联系与外部联系之中,现代艺术学体系要尽可能地揭示这广泛、复杂的联系,怎能对相关学科、相关领域的研究状况和成果视而不见呢?

再次,是艺术学内部各种艺术门类的个别艺术学、艺术学各种风格、流派、方法的研究相互之间的开放、交流与对话。这种形式的交流与对话,与其说是理论的要求,毋宁说是艺术自身发展所提出的必然要求。纵观整个艺术史,艺术的各个种类(体裁)、风格、流派、思潮、方法无不是在相互影响、交流中演化、更迭、发展的。值得注意的是,这种相互影响、交流乃至融合的趋势在现代更为强劲、明显了。对于艺术中那些你中有我、我中有你、在开放和交流中变动演化的现象,不用开放、交流的观念去探讨,怎能形成完整、系统、深刻的见解呢?

三、比较艺术学:沟通的桥梁

如上所述,艺术世界不仅自身内部存在着各种分支系统,而且与许多其他外部系统密切相关。现代艺术学正是要以开放、交流、对话的观念作为动力机制,日益明晰、精确地描绘这种系统图景。但是,上述那些系统之间的沟通与交流怎样才能建立起来?

担负着在艺术各分支系统及与外部相关系统之间建立联系这一独特功能的,就是"比较艺术学"。可以说,比较艺术学是在艺术世界内部以及艺术世界与外部世界建立广泛联系的一座高效能的桥梁。有了这座"桥",以往艺术理论研究中相互隔绝的许多领域之间,便可"天堑变通途"。

比较艺术学作为一门学科是近几十年才诞生但在国外获得了极大发展的一门显学。不自觉的艺术比较研究可以说古已有之。现代早期的比较艺术学研究,一般是在广义"比较美学"名义下进行的。后来人们才正式提出"比较艺术学"这一学科名称。在素有美学、艺术理论研究传统的德语圈各国艺术学界,目前已形成了分别以 H.泽德尔玛亚、D.泽凯尔、H.留采勒、J.伽德纳等理论大家为代表的各种比较艺术学学派。在日本,著名艺术学家、美学家山本正男在 20 世纪 70 年代,主编了六卷本的《比较艺术学研究》,各卷主题分别为《艺术与人间像》《艺术与美意识》《艺术与宗教》《艺术与风格》《艺术与种

类》《艺术与表现》等,约请各方面的专家学者,包括外国一些著名学者对比较艺术学各方面问题做了深入、广泛的探讨。他于60年代出版的《东西方艺术精神的传统与交流》也可以说是比较美学、比较艺术学方面的一部力作。除此之外,日本还出版了许多比较艺术学方面的译著、专著和论文。比较艺术学在英、美、法、苏联等国家也有长足的发展。

比较艺术学由于作为艺术世界系统联系之"桥"的中介功能而备受艺术研究者们的青睐。同时,比较艺术学还由于它既不同于宏观的体系研究又不同于具体的个别研究的特质,又使它成为这两种研究之间的桥梁。一方面,它不像宏观的体系性研究那样力图全面概括艺术世界的系统联系诸如艺术类型学体系、世界艺术共时存在系统等,然而它却要为体系性艺术学研究做必要的准备,以体系性艺术学的创立为目标;另一方面,它不像具体的个别性研究那样只着眼于具体的研究对象自身,但它却要面对具体、个别艺术现象之间沟通、交流、影响、变异等复杂的联系,为更清晰、全面地认识个别艺术现象作出贡献。总之,今天建设现代艺术学大厦,必须大力倡导比较艺术学研究。而且,我们与其把它看作一种呆板、僵化的学院式的学科,毋宁把它视为一种研究方法更能取得成效。

比较艺术学主要有这样几种研究类型。一是艺术种类间的比较;二是艺术风格(广义风格,也可包括流派、思潮、艺术方法、艺术原则等)间的比较;三是不同的地域、民族、国家、文化圈艺术之间的比较;四是艺术同其他文化形态、精神活动或社会现象间的跨学科的比较。还有一种复合形态的比较,即不拘泥于上述某一种类型的比较,而是将上述两种乃至更多种类型的比较复合在一起所进行的综合比较。如对不同文化圈艺术进行比较时,同时探讨它们在不同文化圈中与某种文化形态(比如宗教)各自独有的联系方式;或在艺术种类的比较中,结合这些艺术在不同文化背景中的异同来比较,等等。

四、系统与完整:建设的目标

在我看来,现代艺术学建设的总体目标是尽可能完整、清晰地描绘艺术世界的系统图景。为了达到这一目标,需要在如下三个方面进行艺术学的学科建设:

第一,是建立一个体系性的艺术学科的系列。在这一领域,除了

系统地探讨艺术的本质、功能、起源、发展等一般规律的艺术哲学、一般艺术学这种最为宏观的学科之外,在我看来,还有这样三种带有全局性的学科需要优先考虑。一是以艺术世界普遍存在的类型现象为对象进行系统探讨的艺术类型学;二是研究人类艺术在不同地域、国家、文化圈中存在的各有特色的民族艺术事象为对象探讨其一般原理或共时存在系统等问题的民族艺术学;三是把艺术作为整个文化系统(这里指整个精神生产领域)中的一个分支系统,探讨艺术的地位、功能、共性、特性及其与其他文化系统相互关系的艺术文化学。

第二,是建立一个较完整的比较艺术学的学科系列。它应包括艺术不同门类、风格间的艺术比较研究;不同民族、文化圈之间的艺术比较研究;艺术与其他精神价值领域或社会生活领域如艺术与哲学、科学、道德、宗教、技术、经济、政治、体育、医学等等之间的比较研究,以及将上述几种类型结合起来所进行的综合的艺术比较研究。

第三,是建立一个尽可能广泛、全面地涉及艺术存在各个层面的艺术学分支学科和艺术学与其他各相关学科相互结合而形成的艺术学边缘学科的系列。

应当说,我国的现代艺术学研究还处于刚刚起步的阶段,我们在以上几个领域的研究,都相当薄弱,甚至存在着不少空白。对于我们来说,建设现代艺术学的学科体系,任重而道远。

——选自《安徽大学学报(哲学社会科学版)》1998年第1期

艺术学的视野、对象和方法

王廷信

一个学科的诞生必然伴随着其在学术研究上的特殊需要,基于这种需要,才赋予该学科特殊的使命。这种特殊的使命也往往标示着该学科的独特性。那么,作为二级学科的艺术学的独特性何在呢?这个问题在学术界一直未能取得一致的意见,本文就想从艺术学的视野、对象和研究方法三个方面来论述艺术学的独特性。

一、艺术学的视野

艺术学的诞生是以德国美学家、柏林大学教授玛克斯·德索(Max Dessoir)于1906年出版的《美学与一般艺术学》一书为标志的。德索最早提出"一般艺术学"的概念,借以区别于美学学科。在德索看来,"美学并没有包罗一切我们总称为艺术的那些人类创造活动的内容和目标",因此,他倡导"寻找一种将要超越审美问题的一般艺术学"[①]。关于艺术学与美学的区别,在德索之前,德国艺术理论家康拉德·费德勒(Konrad Fiedler)就曾提到过,但他主要是针对美与艺术的区别来讨论的。他说:"美的关系是感觉的形象和快不快乐的感情的关系,艺术的关系是可视的形象的构成的关系。美与艺术根本不

① 玛克斯·德索.美学与艺术理论[M].北京:中国社会科学出版社,1987:2.

同,故艺术绝不能以美作为目标。"①因此,艺术学的诞生最初是以美与艺术的区别以及美学与一般艺术学的区别作为基础的,也就是说,作为一门学科,艺术学最初脱胎于美学。

关于美学的研究对象,德国哲学家鲍姆嘉通在其《美学》中最早予以厘定。他把人类感性认识的完善作为美学研究的对象②。在黑格尔的《美学》当中,艺术被明确地作为美学研究的对象。他说,美学研究的对象就是"广大的美的领域,说得更精确一点,它的范围就是艺术"③。由此看来,美学和艺术学在研究对象上有很多重叠之处,有时甚至是一致的。

尽管许多美学家把美学的研究对象瞄向艺术,但美学似乎没有能力包容与艺术相关的所有问题。德索认为,美学的包容性不像艺术学那样强大,因为美学仅局限于审美问题,而艺术学则超越审美问题,会包罗艺术的所有创造活动的内容和目标。从外部条件看,影响一件艺术品创作和接受的因素不仅局限于审美,诸如哲学、政治、经济、历史、民族、宗教、风俗等观念都可能成为这样的因素;从内部条件看,艺术的历史、形态、创作、接受、风格、传播等问题亦非仅仅通过审美所能看清的。因此,艺术学所关注的问题也就超越了审美问题,从而把目光投向更加广阔的领域。这是艺术学在视野上优越于美学的所在。

艺术学不仅要在视野上超越美学,还要超越门类艺术学。门类艺术学是以某一具体的艺术门类为对象的,但在艺术学看来,具体到一个门类的艺术学显然是不够的。各门艺术之间应当有其共同规律,艺术学要寻找的正是这种不局限于某一具体艺术门类、各门艺术均拥有的共同规律。因此,艺术学又在超越门类艺术学的追求上扩大了自己的学科视野。

二、艺术学的对象

艺术学所要做的不仅是在视野上优越于美学和门类艺术学,还要把这种视野化作具体的研究对象。我们说艺术学研究的对象是艺

① 费德勒.论造型艺术作品的评价[M]//马采.艺术学与艺术史文集.广州:中山大学出版社,1997:3.
② 鲍姆嘉滕(又译为鲍姆嘉通).美学[M].简明,王旭晓,译.北京:文化艺术出版社,1987.
③ 黑格尔.美学[M].北京:商务印书馆,1979:3.

术，但艺术并非一个空洞的概念。在西方，艺术往往被看作美术，但这种概念在艺术学看来已经十分不足。艺术学所研究的艺术是包容了所有艺术门类的艺术，绝不仅限于美术。但包容所有门类的"艺术"是否存在？如果不存在，那么艺术学就会在"贪大求全"的雄心支配下丢弃自己的研究对象。我们可以说一幅美丽的图画是艺术，可以把一段美妙的旋律看作艺术，但我们无法把艺术指向一个空洞的所在。也就是说，我们无法找到没有任何形式依托的艺术来。

那么，"艺术"是否便是空洞的概念？答案是否定的。因为当我们说某一门类的艺术是艺术时，我们是在一定的前提下来说的。这个前提就是某种富有创造性的、让我们感动的形式。在这种形式的作用下，我们的心情畅快起来，我们的情绪激动起来，我们的思想驰骋起来，我们的生命自由起来。这些形式是各门艺术所共同拥有的，也是衡量各门艺术所以是艺术的最大前提。

但艺术学视野下的形式并不能概括出与门类艺术手段相等位的、属于技术层面的艺术语汇。所以，艺术学要超越门类艺术学，其所言之形式必须落实在观念上。马采曾说："一般艺术学就是研究那些关于艺术一般的本质、创作、鉴赏、美的效果、起源、发展、作用和种类的原理和事实的科学。特殊艺术学的知识，即各种艺术史和各种艺术学所提供的资料，虽然不断被参考被利用，但一般艺术学的研究绝不是对戏剧、音乐等特殊艺术现象的直接的探讨，也不是对宋代绘画或顾恺之等某一时代某一作家的具体作品的解剖分析，而是以艺术一般的抽象的概念作为对象作理论的考察。"[①]这里所说的"艺术一般的抽象的概念"是从各种艺术形式当中抽象出来的概念，针对这些概念的理论考察，也就是针对艺术形式观念的研究。因此，作为二级学科的艺术学所要研究的对象正是艺术的形式观念。针对这些形式观念的种种研究，就是作为二级学科的艺术学的使命。

虽然在艺术学正式诞生之前，专门针对某一具体艺术门类的艺术学二级学科就已存在，并在各自的学科领域取得了相当丰厚的成果，但这些成果往往局限于某一具体艺术门类自身，这些领域的专家在研究本门类的艺术时，也往往只是照顾到该门类艺术自身的状况，缺乏综观整个艺术的高度。因此，艺术学正是在不满足于这些成果的前提下出现的。艺术学所要寻找的是一门艺术作为艺术的普遍规

① 马采.从美学到一般艺术学[M]//马采.艺术学与艺术史文集.广州：中山大学出版社，1997：3.

律,是超越于门类艺术规律之上的根本规律,是艺术区别于其他文化形态的共同规律。这些规律都主要围绕艺术的形式问题渐次展开。因此,艺术学研究既要照顾到各个门类的艺术,站在更高的台阶上寻找门类艺术学所不能达到的高度,研究其形式观念发生发展的共同规律,又要从总体上把艺术的形式观念同哲学、政治、经济、历史、民族、宗教、风俗等文化形态联系起来,在比较中寻找作为艺术的形式产生的动力、发展的条件、消亡的规律。

由上可知,艺术学要超越美学、超越门类艺术学,要在真正独立的意义上建构自己的学科体系,就是要把所有的艺术都纳入自己的视野,在此基础上抽象出艺术的共性——即艺术的形式观念,并把这种观念作为自己的研究对象。

我们说艺术的形式观念是艺术的普遍规律,那么人为何要把自己的生命同一定的艺术形式联系起来？人与艺术形式之间到底是一种怎样的关系？艺术形式为人的生命提供了什么？歌德曾说:"人有一种构形的本性,一旦他的生存变得安定之后,这种本性立刻就活跃起来。"歌德把人的这种本性与人的情感联系起来,认为人所创造的各种形式在人的情感作用下才会成为一个"独特的整体"[①]。因此,艺术是人的情感需要,艺术的形式也是在人的情感支配下创造出来的形式。艺术学就是要从人的情感出发,讨论人所创造的艺术形式,寻找这些艺术形式在观念上的规律。但何谓情感？情感是人的精神状态的表现,任何情感都是在人的精神状态支配下的情感。人的喜怒哀乐都同人的精神状态相联系,人在一定的精神状态支配下,就会产生特定的情感。这种情感又需要借助一定的形式表现出来。因此,我们说精神支配情感,情感支配形式,形式可以体现为某一具体的艺术门类,表现为某种艺术形式。所有的艺术门类又构成我们所说的能够体现人类精神形态的"艺术"。人的价值在相当大的程度上仰赖艺术来实现。艺术学要超越美学、超越门类艺术学,便要从根本上把艺术与人的精神需要挂起钩来,研究在精神支配下人的情感的特征在艺术上的体现。

艺术的进化过程催生了艺术学当中最为基础的学科——艺术史的诞生。艺术史就是以艺术与人的精神需要之间的关系作为中介,从观念上追寻艺术形式从发生到独立的过程。当艺术作为一种独立

① 恩斯特·卡西尔.人论[M].上海:上海译文出版社,1985:9.

的精神文明诞生之后,艺术自身的运动规律也成为人们关注的对象。这种关注导致艺术学的另一门基础学科——艺术原理的诞生。艺术原理是针对艺术形式观念的较为纯粹的理论研究。它把艺术与人的创作动机、创作过程、创作效果等问题连接起来,以求进一步探讨艺术的本原性道理,寻找艺术自身的运动规律。在艺术诞生的同时,人类精神文明的其他形态也已出现。艺术同这些形态之间发生着千丝万缕的联系。它们之间互相作用、互相影响。因此,影响艺术的因素以及被艺术影响的文明形态便会变得错综复杂。艺术学也必须以这些现象为参照,揭示艺术自身的规律。这种情况催生了艺术交叉学科的诞生,使艺术学把艺术同哲学、政治、经济、历史、民族、宗教、风俗等文明形态联系起来,研究艺术与这些形态之间的关系。

由上可见,艺术学在以艺术与人的精神需要之间的关系作为中介的同时,形成了艺术史、艺术原理、艺术交叉学科三大板块,又以这三大板块作为支点,在宏大的视野中确立了自身的研究对象。

三、艺术学的方法

由于艺术学最初脱胎于美学,所以它并不排斥美学的研究方法。相反,在许多情况下尚需借助美学的方法来解决艺术学所要解决的问题。德索说:"艺术也将在方法方面与美学联系在一起,而且这种联系会更加紧密,因为美学与艺术科学即使在现在也都是经常联合行动的,诚如挖隧道的工人们那样,他们从相向的两个点挖进山去,然后相遇于隧道的中心。"[①]尽管美学的方法可以被运用于艺术学的研究当中,但二者之间仍然需要区别开来。凌继尧曾专门论述过艺术学与美学在方法上的不同。他说:"美学从哲学的高度来研究艺术,其研究带有哲学意味,美学研究比较思辨、抽象。而艺术学研究艺术时,只是在某一方面或某种程度上涉及美学范围,具有不自觉的美学性质,艺术学比较实证、具体,它比美学更加关注艺术实践。"[②]如果说美学的方法主要是哲学性质的,那么艺术学则要超越美学的哲学属性,从而走向科学的方法。哲学为艺术学提供了某种高度,使艺术学站在一个制高点上来看艺术;哲学也为艺术学提供了思辨的方

① 玛克斯·德索.美学与艺术理论[M].北京:中国社会科学出版社,1987:3.
② 凌继尧.艺术学:诞生与形成[J].江苏社会科学,1998(4):86.

法,使艺术学能够更加辩证地看待艺术。艺术现象是复杂多变的。艺术的活的属性及其实践特征使艺术学在视野上超越美学的同时,也在方法上超越了美学。在艺术学诞生之前,人们对艺术的研究多采取哲学的方法,集中在美学领域。这种方法多从一个哲学理念出发来审视艺术,表现出"自上而下"的思辨特征。这种方法的成果多以"艺术哲学"来体现,其杰出代表是谢林、黑格尔。艺术学诞生之后,由于人们扬弃了以往针对艺术的"自上而下"的哲学方法,一种面对活的艺术现象和艺术实践的研究方法出现了,这就是趋于科学性质的研究方法,其特征是"自下而上",从活的艺术现象和艺术实践当中抽象出艺术的一般规律。这种方法具有实证特征,体现在取材和方法上的科学性。如格罗塞《艺术的起源》运用实证的方法考察了艺术的最初形态。这种方法使艺术史的研究从艺术产生时与其他文化形态混为一体的最初状态出发,表现出一系列活的艺术事实,运用事实推断出艺术产生的路径。它使艺术史不再停留于一系列干涸的概念当中,在实证的过程中让人们获得一种真实的艺术体验,并在体验当中判断艺术观念的变迁。艺术学广阔的视野决定了它在方法上的无限性,但艺术学仍然需要根据自己的研究对象逐步确立自己研究方法的独特性。

上文谈过,艺术学要把自己的立足点放在艺术与人的精神需要之间的关系上。因此,其研究方法也要由此出发,寻找艺术的形式观念与人的精神需要之间的关系。艺术学的支点是艺术史、艺术原理和艺术交叉学科,其研究对象就是在这三大板块基础上针对艺术形式观念的研究。因此,艺术学研究方法的确立也必须从这三大板块切入。

研究艺术形式观念的发生、形成、发展和消亡的规律是艺术史的使命。在历史的维度下,艺术形式观念的发生、发展都是在时间流中进行的。因此,时间是构成艺术史的重要坐标,也是艺术史的第一支柱。时间是一种客观存在,又是一个抽象概念,但这种概念并不空泛,它十分有效地制约着人类生活,也制约着艺术的发展。人类按照时间的顺序,以文字、图像、声音以及人自身的动作表情等方式抒发情感、叙述故事,创造出形形色色的艺术,恰恰是人类为自己创造的最为可靠的"时光隧道"。穿越这条隧道,人类可以超越自身的局限性,与数千年乃至上万年的古人进行心灵的交流,以使自己的生命博大起来。这种情况使客观抽象的时间与体现人类情感的艺术连接起

来,艺术以其丰富多彩的特征证实着人类在时间流中的生命过程。艺术史是艺术在时间流中的演变史,也是艺术在人类生命流中的演变史。因此,当艺术学把艺术放在时间坐标中审视时,需要体现出时间的生命精神,要把准时间的生命精神与艺术形式观念变化之间的关系。

时间的生命精神是以人类在一个相对的时间段内的情感需要、情感方式和人类在这个时段内创造的文明为参照的。这些东西构成了人类历史上某一时段的精神特征。艺术史的书写也离不开这些参照。只有当我们把人类在某一时间段的精神特征与艺术形式观念之间的关系描述清楚时,这个时间段内的艺术演变特征才能被把准。艺术史是由延续不断的时间段组成的,前一个时间段的艺术常常对后一个时间段的艺术发生重要影响,这种影响主要以继承与革新的方式来体现。艺术史也要把握好前后时间段内艺术在形式观念上继承与革新的关系。

艺术史的第二支柱是事实。当我们说时间是艺术史的坐标时,这个坐标上的素材就是艺术事实。因此,寻找艺术事实、认清艺术事实与特定时间内人的精神需要之间的关系,是艺术史研究最基本的功夫。艺术事实是由艺术作品为基本出发点的。艺术事实就是围绕艺术作品的创作动机、创作过程、创作效果等相关艺术现象而构成的。围绕艺术事实,影响艺术事实发生的外在因素也必须得以关注。把影响艺术事实的内因和外因结合起来,通过各种方法还原它们,使它们在时间坐标中"活"起来,才能保证艺术事实的真实性和鲜活性,从而使人们能够在时间流中更加真切地体验到艺术形式观念的变化规律。

艺术史不是简单地把艺术事实排列在时间坐标中,而需要在对事实有充分体认的基础上,按照一定的历史观把这些事实有机地连接起来。因此,艺术史还需要第三大支柱,这就是观念。艺术史观是在艺术事实的基础上形成的。艺术史的书写者对艺术事实的感悟、体认、分析、判断都会产生相应的艺术史观。脱离了特定的观念,艺术史就会成为没有思想、没有逻辑的艺术事实的堆砌。因此,艺术史的方法就是在对艺术事实有充分感悟、体认、分析、判断的基础上,以时间为维度,按照一定的观念历史地、逻辑地描述艺术形式观念发生、形成、发展、演变的情状。

艺术原理是艺术学的第二大板块,其宗旨是从艺术与人的精神需要之间的关系出发,揭示出艺术之所以为艺术的本原性规律。艺术原理属于理论体系,它的资源就是丰富多彩的艺术现象。通过对

这些现象的分析，总结出有关艺术的各种规律，从而使人们能够更加准确地理解艺术，这就是艺术原理的使命。因此，艺术原理为人们提供的是理解艺术的知识、途径和方法。艺术家的表达动机和他所要表达的意义决定着他的表达方式，但表达方式也经常反作用于表达意义。艺术原理在完成其"理解"使命时，多是以艺术家的表达动机、艺术家所要表达的意义和其表达方式为主要对象进行考察的。但这还是就艺术的创作而言的。艺术家在一定动机的支配下，按照一定的方式把自己的意义表达出来之后，其使命就算完成了。当艺术品进入流通领域时，人们对于它的接受动机、接受方式、接受效果就不是艺术家所能把握的了。这就涉及艺术的接受问题（欣赏、批评和传播）。因此，艺术原理也必须把艺术的接受当作一个重要对象来研究。针对这些问题的研究单靠哲学的方法是很难完成的，艺术学必须借助自下而上的科学实证方法总结出艺术的运动规律。因此，艺术原理就是以艺术史为基础，针对鲜活的艺术现象，通过科学的、逻辑实证的方法，围绕艺术的动机、意义、表达和接受等问题，揭示艺术的本原性规律。

艺术的交叉学科是构成艺术学的第三大板块。艺术交叉学科的诞生主要是由两种因素引起的：首先是影响艺术的外部因素；其次是我们针对这些因素进行研究时，对这些因素所在的学科在方法上的借鉴。艺术交叉学科的方法主要来自后者。例如民俗学、人类学、心理学、社会学、传播学、教育学等学科的方法都可以帮助我们理解艺术。因此，艺术学便会借助这些学科的方法来研究艺术，从而形成了艺术民俗学、艺术人类学、艺术心理学、艺术社会学、艺术传播学、艺术教育学等交叉学科。艺术交叉学科也就可以借助与人的精神需要相关联的任何学科的方法来塑造自己在方法上的性格。

综上所述，艺术学在视野上要真正超越美学和门类艺术学，就必须从艺术与人的精神需要之间的关系出发，以艺术的形式观念为对象，围绕艺术史、艺术原理、艺术交叉学科三大板块进一步确立自己的研究方法。艺术学的方法是自下而上的、对于艺术一般规律的研究，其科学实证精神是区别于其他学科的根本。艺术学虽然是对美学和门类艺术学的超越，但绝不意味着要把自己同这些学科对立起来。在更多的情况下，艺术学仍然需要从这些学科中汲取养分，并借鉴其研究方法。

——选自《艺术学》丛刊第 3 卷第 1 辑，学林出版社 2006 年版

学科方法

美学、艺术学的学科定位问题

阎国忠

美学从一开始形成便与艺术学混同在一起。根据鲍姆加登（又译作鲍姆嘉通）的定义，美学既属于哲学一个分支，是低级的认识论，又是艺术理论。以后，谢林把他的美学称之为"艺术哲学"，黑格尔虽然沿用美学这一称谓，却把它径等同于艺术哲学。19世纪美学由自下而上向自上而下的转化，更加剧了这种混同。20世纪称作"艺术哲学"的美学，实际上已丧失了美学的形而上的性质。美学与艺术学的混同所带来的直接恶果是双方面的：一方面是美学的形而上学的格的消解；一方面是艺术学失去了对文学艺术作品作家与政治、宗教、道德、风俗习惯、地域环境等关系问题的兴趣。

美学与艺术学的区分，在本世纪初已引起了学界的关注。马克斯·德索等一批德国学者首先就这一问题进行过讨论。马克斯·德索的观点，20年代时，由宗白华介绍到中国。宗白华在东南大学任教期间开始将美学与艺术学区别开来，美学的出发点是"美感态度"，而艺术学的核心概念是"意境"。后来，蔡仪也注意到了美学与艺术学的区别，将他的著作分别称作《新美学》与《新艺术论》，但是这种观念并没有引起更多人的关注。特别是进入80年代以后，停滞不前的艺术学大量借鉴了美学研究成果，"文艺美学"甚而取代了整个艺术学。

美学与艺术学的区别，实际上是这两门学科的定位问题。这是关系到这两门学科进一步发展完善的至关重要的问题。21世纪的美学与艺术学都面临着重大的富有挑战性的课题。美学的重大使命是在普泛、平庸的生活之中树立起一个理应如此的美好境界，使人们协调好人

与人、人与自然间的关系,使他们的心灵世界获得健康的良好的发展。而为了达到这个目标,美学必须激励起人们对自然、对人生的兴趣,并拒绝世上越来越多、越来越强烈的物质诱惑。艺术学同样面临着许多重要课题。比如在市场经济获得巨大发展的情况下,艺术的不平衡发展问题;大众文化与艺术的雅俗共赏问题;对传统艺术精神进行现代阐释问题;对半个世纪来取得了巨大成就的艺术社会学的重新反思和评价问题;各艺术门类间相互撞击和融合的问题;当代不同阶层的创作与鉴赏心理问题;等等。这些问题都呼吁具有自己科学定性的美学与艺术学的诞生。

美学与艺术学归属于人文学科,所谓人文学科,我理解是以人在自然及社会中生成,即以人的生存、发展、归宿为研究对象的科学。人文学科与自然科学的区别比较明显,人文学科与社会科学的区别则众说纷纭。我不认为人文学科是从社会科学中分化出来的,而认为是从社会科学与自然科学交叉互动中产生的。它们的关系应该是:

所以不光美学、艺术学,人类学、伦理学、宗教学等也属于人文学科。但美学与艺术学有区别,在于:一、对象:美学研究的是审美活动,包括作为审美活动的艺术;艺术学研究的是艺术活动,包括对艺术的哲学(艺术哲学)、社会(艺术社会学)、心理(艺术心理学)、人类(艺术人类学)等方面的研究。二、性质:美学属哲学的一个分支,它的根本主旨是满足人们的形而上的需要;艺术学则是实证学科,是形而下的经验层面的学科。三、方法:美学的方法是思辨的、经验的、内省(体验)的多种方法的综合;艺术学方法则是分析的综合的,或者说是历史的与逻辑的。这里强调美学的形而上学性质,并不意味美学可以脱离形而下的层面。我不赞成把美学称作"哲学的哲学",无限夸大它的形而上的意义。美学不同于一般哲学,恰恰在于它不能脱离形而下的感情的层面,也正因为如此,美学才被康德等一些著名哲学家称之为从感性到理性,从有限到无限,从必然到自由的一个中介。

另外尚须指出,讲明美学与艺术学的区别,并不意味在它们之间划一道鸿沟。学科内的交叉互释是学科发展的一个趋势。伴随"文艺美学"这一称谓所进行的艺术实践,生动地证明这种学科的交叉互释的意义。

——选自《文艺研究》1999年第4期

艺术学与美学的学科分界
——就艺术学从美学中分离走向独立的历程去考察

杨恩寰

 艺术学与美学的纠缠和相互指代，大都基于艺术与审美的联系，这种联系何时被提出和确定尚难做出确切考证。至少，在文艺复兴时期，人文主义美学把美复归为自然和人，强化了美与艺术的联系，如阿尔伯蒂特别强调艺术不要简单模仿自然（美），同时要体现一种美的理想。迨至鲍姆嘉通创立美学就把美与诗融合起来，开始有了"美的艺术""自由的艺术"的概念，实际美学就是诗的哲学、感性学。这一传统到了康德美学和黑格尔美学就演变为经典。康德美学从感性学角度论证了审美判断力，"美的艺术""自由的艺术"创造能力。黑格尔美学从诗的哲学角度论证了艺术作为美的理想的逻辑表现和历史演变，构建了一种艺术哲学体系。这种传统影响到了19世纪下半叶，终于开始被打破，艺术学从美学中分离，走向独立，几经分合，到了20世纪末出现了以艺术学取代美学的思潮，美在艺术中开始失落。

 [1] 在西方，艺术学作为一门独立学科的历史，始于19世纪下半叶。约在1870年左右，随着黑格尔哲学走向解体，黑格尔美学以及黑格尔派美学受到严重的冲击和批判。实验美学的先驱者费希纳（G.T.Fechner，1801—1887），对以黑格尔为代表的德国古典美学所采用的思辨方法建立起来的"自上而下"美学体系的可靠性提出了怀疑，积极主张采用科学实证方法建立"自下而上"的美学体系；费希纳发表的演说《实验美学》（1871）和著作《美学导论》（1876）"标志着新

的科学美学的开端"①。在美学走向科学的趋势下,德国古典美学把一切艺术问题都归结为美学问题,艺术与美浑然不分,艺术以实现美为目的,越来越引起学者的怀疑。学者们发现,以前在美学名义下进行的艺术研究,本有自己的研究对象和研究方法,并不等同于美学对象和方法,理应重新提出艺术学学科独立问题。但是由于学者各自对美与艺术、美学与艺术学的关系所持的观点和根据不同,艺术学从美学中分离而走向独立,一开始就引起学者的不同理解和不同态度。

德国美术史家、艺术理论家康拉德·菲德勒(Konrad Fiedler,1841—1895)首先从理论上对美和艺术作划分,对美学和艺术学做了界定。他认为,美与愉悦的情感有关,艺术则是遵循普遍规律的真理的感性认识,其本质是形象的构成,"美学的根本问题是跟艺术哲学的根本问题截然有别的东西"②。黑格尔认为美学就是艺术哲学,菲德勒却认为美学与艺术哲学在研究对象、范围以及所要解决的根本问题方面是截然不同的,美学所要研究解决的是与愉悦情感有关的美,艺术学所要研究解决的是与感性认识有关的"形象构成"。菲德勒着眼于艺术学(艺术哲学)与美学的区别,为艺术学从美学中分离而走向独立作出了贡献。尽管菲德勒还没有提出"艺术学"名称,后来他却被学界称为"艺术学鼻祖"。

美学走向科学的过程,科学实证方法的提倡和运用,必然涉及许多相近学科的知识,像心理学、生理学、生物学、社会学、人种学等等,就从不同角度不同层面为美学研究提供了新材料。美学研究的领域在时间和空间上都扩展了,对艺术研究的兴趣也增强了,这就更加导致传统哲学美学的分裂,从而产生了许多科学美学,如心理学美学、人种学美学、社会学美学。德国艺术学家、社会学家格罗塞(E. Grosse,1862—1927)评论了各种哲学美学体系的垮台,并开始使用艺术学这个术语。在《艺术的起源》(1894)中,格罗塞指出艺术哲学向来差不多都是希图和某种思辨的哲学体系直接联结的。但是过了不久,就又和哲学一同没落了。广义的艺术哲学还包含艺术评论,其中那些意见和定理,都不是以什么客观的科学的研究和观察做基础,只是以飘忽无定的、主观的想象做基础的。他认为,艺术科学的问题,就是描述并解释艺术现象,可以采取心理学方法和社会学方法。不

① 凯·埃·吉尔伯特,赫·库恩.美学史:下卷[M].夏乾丰,译.上海:上海译文出版社,1989:694.
② 竹内敏雄.美学百科词典[M].哈尔滨:黑龙江人民出版社,1986:68.

过格罗塞认为还是应采取社会学方法,用人种学、民族学、人类学观点去描述和解释艺术问题①,特别是原始艺术问题。格罗塞的艺术科学,即艺术社会学,确实强化了艺术研究的科学走向,但这种研究并没有把审美排除在艺术之外。后来在《艺术学研究》(1900)中,他就采用人类学、民族学方法进行艺术科学研究,从艺术事实的特殊性上升为普遍性,通过原始艺术的研究,确定一般艺术学的课题:艺术的本质、门类艺术的不同性质;艺术动机及艺术的文化制约性;艺术给个人或社会生活的效应②。

在艺术学从美学中分离而走向独立过程中,除了菲德勒从研究对象之不同做了论证,格罗塞从研究方法之不同做了论证之外,施皮策(H.Spitzer)则从艺术的范围和美的范围之不一致论证艺术学独立的必要性。他认为,艺术创作不只是给人们以快感享受,还给人们以民族精神和道义的教谕,与审美的、宗教的、政治的动机联系在一起,艺术功能除审美之外还包含非审美功能。艺术范围与美的范围这种不一致,必然导致艺术学从美学中分离而走向独立。还有一批心理学家、进化论者也参与了美学研究,如移情说、游戏说,也加速了美学科学化的进程。当然在这一进程中,美学研究中的形而上学也并未绝迹。

美学研究处在急剧分裂分化之中,"在这时,许许多多日益增长的新发现和新趋势,被玛克斯·德苏瓦尔提出的那个有弹性、可以作为广泛解释的概念——'美学和普通艺术学',以新的方式聚集在一起了"③。表面看来德国美学家德苏瓦尔(Max Dessoir,1867—1947,又译作玛克斯·德索)所著《美学与一般艺术学》(1906)好似在综合美学与艺术学,其实正是在划分美学与艺术学的学科界限。《美学与一般艺术学》是德苏瓦尔的代表作。本书分作两大部分:一部分是美学,一部分是一般艺术学,也可以说是艺术科学而不同于艺术哲学,汉译本译为"艺术理论"是不太合适的。这样的体系框架,首先就反映德苏瓦尔力图划清美学与艺术学的学科界限。他指出,美学研究的范围超越艺术学研究的范围,因为美学研究并不限于艺术美及其诱发的快乐,也包括自然美和生活美及其诱发的快乐;艺术学研究的范围也绝非美学研究所包容的,因为艺术不仅给予人们以审美愉快,

① 格罗塞.艺术的起源[M].北京:商务印书馆,1984:2-10.
② 竹内敏雄.美学百科词典[M].哈尔滨:黑龙江人民出版社,1987:69.
③ 凯·埃·吉尔伯特,赫·库恩.美学史:下卷[M].夏乾丰,译.上海:上海译文出版社,1989:693.

而且还给予人们以认识、教育,艺术功能是多样的,绝非限于审美。其次又表明美学与艺术学的联系与合作,在观点和方法上二者有着密切联系。德苏瓦尔主张,必须通过越来越精细的划分,使美学与艺术学的差别鲜明起来,从而显出它们实际呈现的联系,进行联合行动,"只有划清了界限,合作才能从喧嚣的混乱中建立起来"①。他把划清美学与艺术学的界限作为二者合作的前提,这是非常清醒的学科意识,迥然不同于模糊学科界限的那种混同,混同正是缺乏一种学科独立的自觉意识。德苏瓦尔的《美学与一般艺术学》一书应当是艺术学作为一门独立学科确立的标志。

一般艺术学作为艺术科学而确立之际,美学家乌提兹(E. Utitz,1883—1956)在《一般艺术学基础论》(1914、1921)一书中重新强化了艺术学的哲学走向。他认为,艺术学涉及从艺术一般事实发生的问题的一切领域,需要美学及文化哲学、心理学、现象学、历史学、价值论等学科的协作,但必须以"艺术的本质研究"作为根本问题,这就需要以哲学为基础,采取统一研究的态度把所有作为艺术学的问题加以考察②。很显然,一般艺术学又被认为是艺术哲学。如果把德苏瓦尔和乌提兹的意见综合起来,那么一般艺术学应具有哲学和科学双重性质,这是符合实际的,在理论和方法上,理应采取哲学和科学的理论和方法。

正值一般艺术学从美学中分离走向独立并已独立之际,另有一部分美学家又重新着眼于美与艺术的密切联系,从而论证艺术学与美学的不可分性和等同性。如朗格(K. Langer,1855—1921),用心理学方法研究"艺术的本质",认为作为艺术创作及欣赏目的的审美快感,是存在于幻想中的东西,这自然就把审美归结为艺术(幻想),美学就等于艺术学了③。

不难看出,当考察艺术学研究的历史时,始终存在美(审美)与艺术的关系问题,美学与艺术学的关系问题。有的强调艺术学从美学中分离出来,如菲德勒,依据的是艺术学与美学研究对象即艺术与美(审美)的区别;有的则强调艺术学与美学合起来,如朗格,依据的是艺术学与美学研究对象即艺术与美的密切联系;有的既看到艺术学与美学研究对象即艺术与美的区别,又看到艺术学与美学研究对象

① 玛克斯·德索.美学与艺术理论[M].北京:中国社会科学出版社,1987:2-3.
② 竹内敏雄.美学百科词典[M].哈尔滨:黑龙江人民出版社,1987:70.
③ 竹内敏雄.美学百科词典[M].哈尔滨:黑龙江人民出版社,1987:69.

即艺术与美的联系,却依然强调艺术学从美学中分离而独立,如德苏瓦尔。当然德苏瓦尔主张艺术学独立,并非只是一种观点、意见,而是设计并论证了一个"一般艺术学"体系框架。

2 始创于19世纪下半叶的艺术学,或叫作艺术科学、一般艺术学,其走向科学的势头并没有减弱,尽管其中不时出现形而上学的介入,有时称之为艺术哲学,有时又称之为美学。对于艺术学从美学中分离而走向科学及其影响,美国美学家托马斯·门罗曾做过论述。门罗说,康拉德·菲德勒是用科学方法研究艺术的带头人,并引用艺术批评史家温图里的话为证:菲德勒"放弃对美的研究,以便能专注于对艺术的研究,从这个角度说,他创立了区别于美学的艺术科学"。而德苏瓦尔则创立一种可称为一般艺术科学的中间领域,"它仍然应该是科学的、客观的和描述性的",他本人热衷于艺术家的创造心理和创作想象的心理学研究,这样,"一般艺术科学"就为艺术学的科学研究敞开了大门。德苏瓦尔是赞同美学与"一般艺术科学"为两个平行的学科的,但是又赞同两个学科的研究进行积极的合作。德苏瓦尔所著《美学与一般艺术科学》(汉译本为德索:《美学与艺术理论》)把两个学科名称并列,表明"似乎存在着一个包括这两种学科的新的广泛领域",这一双重名称所标示的联合,不仅是概念上的结合,而且是促使"不同学术领域的学者们相互积极合作的一种结合"①。

但是第二次世界大战后,西方美学界已不再把美学与艺术学分开而趋向合一。大都把艺术学包含在美学之内。例如在美国,很少有人愿意用"一般艺术科学"这个名称,对能否有一门艺术"科学"很怀疑,有些人倾向使用"艺术的哲学",但这又违反人们希望艺术学研究艺术品欣赏这一愿望,所以就愿意用美学这一名称涵盖艺术科学和艺术哲学,就是说,美学在这里已失去传统的严格的含义,而是一种较新的和较广义的解释。把艺术科学、艺术哲学都包容在美学之中,只为称呼方便,寻找不到一个更好的名称,其实这正预示一种危险,美学之被艺术学取代。西方美学使艺术研究走向科学,实际就是使艺术走向生活,而把艺术研究放在中心,淡化美(审美)的研究,终于导致当代西方美学向艺术学(艺术哲学与艺术科学)靠拢而由走向科学的美学转为走向生活的美学,即走向过程的美学。

① 托马斯·门罗.走向科学的美学[M].石天曙,滕守尧,译.北京:中国文联出版公司,1985:214-217.

走向过程的美学,是对后现代主义思潮和艺术的呼应,强调艺术行动化、生活化,倡导艺术的非艺术性质、非审美性质,而与生活融为一体。在最近几十年中,这种向"过程"本身演进的倾向已变得越来越明显,艺术的样式也越来越丰富[1][2],但总的倾向是审美作为一种价值越来越淡化,越来越从艺术中退出。审美愉快在于新奇,新奇来自创造,总是与"过程"相联系。创造是否一定意味着生产出一种新奇的东西?人有一种新的想法,新的观念,洞察或感受到一种新的体验是否是创造?一种活动,只要不是简单的接受(陈述、复述、模仿),而是一种"自我超越"(超出自身以往的知识、经验、观念),那就是创造,创造而新奇,新奇不过是一种新的观看角度、态度,一种新的体验,实际就是审美态度。只要用一种审美态度去观看某种物体,不把它当作一种用来达到功利性目的的东西,只要在观看时冲破其功利性意义的障碍,从一个新奇的角度注意这些物体自身的形态,达到一种哲学的洞察和陈述,从而激起审美经验(不一定是美的经验,而多半是一种前所未有的、新奇的、给人以震动和激发的经验),这就是艺术,尽管这种经验仅仅与一种短暂的过程相伴[3]。"审美"已经被"新奇"所取代,只要新奇,什么都可以引起新经验——审美经验。

走向过程的美学,重视参与(创造和观赏)的新奇态度与新奇经验,自然就导致接受美学的兴起。接受美学更突出了接受过程,突出了这一过程的新奇经验,从美学说,即审美经验。作为过程的审美经验,则并非一个"美"字所能把握和描述的,现代美学把美与丑均纳入审美范畴,由美到丑并非决然对立的两极,而是一个经验过程的两端,在这美丑中间存在美丑比重不同的渗透交融价值形态,构成难以穷尽和表达的审美价值经验形态。美学凭借理性还难以描述,走向过程的艺术却可能经验到。

当代西方走向过程的美学,逐渐蜕变为艺术科学,除了涉及审美态度、审美经验之外,美学问题已被消解,就是审美经验、审美态度除保留超越利害的性质和态度之外已被传统美学之外的概念所解释。走向过程的美学,实际是一种走向过程的艺术学。但从另一角度考察,即从当代西方美学与艺术哲学的关系角度考察,同样发现美学已蜕变为一种艺术哲学,有关美的哲学对美的本质的探讨,有相当多的

[1] 吉姆·莱文.超越现代主义[M].常宁生,辛丽,仲伟合,译.南京:江苏美术出版社,1995.
[2] 滕守尧.艺术社会学描述:走向过程的艺术与美学[M].上海:上海人民出版社,1987.
[3] 滕守尧.艺术社会学描述:走向过程的艺术与美学[M].上海:上海人民出版社,1987:196-199.

美学著作已不再涉及这个古老的、争论不休的形而上学问题，而对审美经验的研究已成为美学研究的主要和中心问题，审美经验是"当代西方美学研究的主要对象，几乎没有一本系统的美学著作中不涉及审美经验的。美学研究对象的这一重大转变是当代西方美学最显著的特征之一"①。美学走向艺术哲学是当代西方美学发展演变的一种趋势，"美学向艺术哲学的靠拢"，是美学和艺术哲学的"单向趋同"。"什么是艺术中的现代趣味？说穿了，那就是艺术不再是美的了"，美学趋向艺术哲学，抛开了自然美和美的本质的研究，抛开了美作为艺术的一元论的价值观念，从而割断了美与艺术的联系。美学"不向艺术哲学靠拢，它将无事可做"。在当代西方美学中，"美学和艺术哲学的区别仅仅是种术语学上的区别而已"②。在当代西方美学或艺术哲学中，随着美的本质研究之被排除，美的价值概念也逐渐失落，它只是构成审美价值中的一小部分，因为审美价值形态除美之外无法计数，而审美价值又只是艺术价值中的一个部分或层面。从价值论角度说，艺术哲学可以包含美学，美学向艺术哲学趋同、靠拢，势所必然。但是，在美学走向艺术哲学过程中，美作为艺术的主要价值的观点，对美的本质的研究，仍然存在③。美作为艺术作品的主要价值，其存在的客观性，不依鉴赏者存在与否而消失。

　　西方艺术学从19世纪下半叶开始，历经一个多世纪的发展演变，到20世纪末，始终没有从美学中根本摆脱或脱离出来，尽管有的学者在论证艺术学从美学中分离走向独立，论证美学走向艺术科学，论证美学与艺术哲学趋同，而事实上，艺术学——艺术科学也好，艺术哲学也好，始终与美学纠缠在一起，"剪不断，理还乱"。不管叫什么名称，美学要谈艺术，艺术学要谈美（审美），这是一个事实，根本原因还在于艺术与审美有不解之缘。艺术不等于审美（美），但缺失审美的艺术就不是艺术。当代西方许多所谓"后现代艺术"到底是不是艺术？如果是艺术，关键不还是在审美观照吗？

　　3　19世纪末20世纪初，西方美学逐渐传入中国，最早接受西方美学影响的梁启超、王国维、蔡元培，主要接受的是近代德国美学，如康德、叔本华的美学，大都是哲学美学，而科学美学则较少。至于

① 朱狄.当代西方美学[M].北京：人民出版社，1984:512.
② 朱狄.当代西方艺术哲学[M].北京：人民出版社，1994:4-5.
③ 朱狄.当代西方艺术哲学[M].北京：人民出版社，1994:423-440.

当时发生的艺术学独立运动,到了二十世纪二三十年代才影响到中国学界,并对这一运动有所反映和回应。当时大多数美学或艺术学著作都谈美和艺术,二者并没有明显界限。美学著作如吕澂的《美学浅说》(1923)、《艺术概论》(1925),范寿康的《美学概论》(1927),陈望道的《美学概论》(1927),李安宅的《美学》(1934),以及艺术学著作如俞寄凡的《艺术概论》(1932)、张泽厚的《艺术学大纲》(1933)都兼谈美和艺术,除了比重有所不同之外,美和艺术、美学和艺术学并没有从理论上深入辨析,不过心理学美学却有所反映。据所见,蔡元培在《美学的进化》(1921)一文中除了用较大篇幅叙写了康德、黑格尔、叔本华等人的"哲学的美学"之外,也介绍了费希纳的《实验美学》,对"科学的美学"的未来走向也做出了预测。而吕澂在《晚近的美学学说和〈美的原理〉》(1925)一文中对美学学科性质的争论有所反映,有的主张美学是价值科学,有的主张美学是经验科学,认为这种论争就涉及了美学和艺术学关系的问题,但没表示意见,只是说同一种研究对象可以用哲学方法研究,也可以用科学方法研究,美学不能据此一定说是哲学或科学。后来吕澂在《现代美学思潮》(1931)一书中则比较详细地介绍了"科学的美学",并认为"科学的美学"构成了晚近美学的主要趋势。对艺术学从美学中分离而独立真正赞成并做出回应的是宗白华。宗白华在《艺术学》(1926—1928)中就谈到艺术学的独立运动并论述了理论原因。他说:"艺术学本为美学之一,不过其方法和内容,美学有时不能代表之,故近年乃有艺术学独立之运动,代表之者为德之 Max Dessoir,著有专书,名 *Aesthetik und allgemeine kunstwissenschaft*,颇为著名。"①后来,又在一次艺术学讲演中论述了艺术学与美学之区别,意在论述艺术学走向独立发展的必要性,以表达对艺术学走向独立学科发展趋势的支持。宗白华认为,"美学之范围,不足以包括一切艺术,故艺术学之名遂脱离美学而独立";"艺术学也可谓是美学的一部分",但艺术学内容"非仅限于美感","如一个艺术品所表现的文化,作家的个性,社会与时代的状况,宗教性,俱非美之所能概括也。故艺术学之研究对象不限于美感的价值,而尤注重一艺术品所包含、所表现之各种价值"②。因这一时期,艺术学译著也相继问世,其中日本和苏联学者的著作居多。日本学者黑田鹏信

① 宗白华全集:第一卷[M].合肥:安徽教育出版社,1994:511.
② 宗白华全集:第一卷[M].合肥:安徽教育出版社,1994:557.

《艺术概论》(1928年汉译本)最后一章余论,就着重分析了美学与艺术学的关系,作者认为美学可分为二,即哲学美学与心理学美学;艺术学主要和心理学美学关系密切。此后,又有一批艺术学著作问世,如钱歌川《文艺概论》(1935)、朱光潜《文艺心理学》(1936)、林风眠《艺术丛论》(1936)、向培良《艺术通论》(1937)。进入20世纪40年代则有蔡仪《新艺论》(1943)。20世纪40年代,艺术学发展比较缓慢。新中国成立后由于种种原因,不久就发生美学论争,此后更加强调艺术的意识形态性,强调艺术是阶级斗争的工具,而对艺术本身的哲学和科学的思考极其不够,一般艺术学建设一直没有提到日程上来。从50年代到70年代末,所能见到的艺术学著作太少了,除了教学必需的文艺理论教材之外,就是有限的汉译著作,如列斐伏尔的《美学概论》(1957)、涅陀希文的《艺术概论》(1958)、丹纳的《艺术哲学》(1963)、帕克的《美学原理》(1965)以及康德《判断力批判》(上)(1964)、黑格尔《美学》第1、2卷(1979)。

进入80年代,艺术学建设逐渐引起重视,开始启动,已获得了某种进展,已有一批艺术学著作问世,如艺术心理学、艺术社会学、艺术文化学、艺术教育学,更有一般艺术学、艺术概论,而且观点、角度、方法都趋于多元化,更重视艺术学的哲学和科学的综合研究,从而推动了艺术学发展。

当代中国艺术学理论和学科建设,终究刚刚起步,还存在许多理论问题没有解决,又兼当代西方美学一股否定美学、取消美学思潮的渗入,旧问题没解决,又增加了新问题,确实增加了艺术学理论研究的难度。当前在一般艺术学建设中,存在的主要问题是,美学与艺术学的关系问题,实质涉及美与艺术(研究对象)、哲学与科学(研究方法)的关系问题。这几个问题如果能得到合理解决,一般艺术学建设一定会得到健康而迅速发展的。美(审美)与艺术二者不等,美(审美)不只涉及艺术,还涉及非艺术,如自然、社会现象,艺术不只涉及美(审美),还涉及非审美,如有关观念、情欲方面的功利因素;二者确实又有部分交叉重叠之处,美(审美)涉及情感而又涉及形式,艺术涉及形式也涉及情感。美(审美)与艺术二者不等之处,那些不关联之处,构成美学与艺术学相分离的根据,各自研究的对象;美(审美)与艺术二者交叉重叠之处,则构成美学与艺术学共同的研究对象,但应有侧重,美学重情,缘情及形;艺术学重形,由形及情。美(审美)的研究,有不同层面,可以进行哲学研究,不能把美学限于哲学研究。黑

格尔美学的偏颇就在这里,当代西方美学把美学归结为艺术哲学,也是一大失误。艺术的研究,同样有不同层面,可以进行哲学研究,可以进行科学研究,不能把艺术学限于科学研究。把艺术学理解为艺术哲学固然不当,而把艺术学理解为艺术科学也失之偏颇。这样的理论问题,需要从思辨和实证等层面加以解决,假如取得进展,当代中国艺术学会更快发展。当然,不能等这类问题解决再去建设,莫如边建设边解决,不失为上策。

当然,从现代美学和现代艺术学的观点看,没有非审美的艺术,所以艺术现象必然与审美现象交织,这是自然的。但是艺术现象还与非审美现象交融,这同样是自然的。所以艺术学研究艺术现象只是表明不再把审美现象作为主要的或基本的方面,并不表明不再研究审美现象,确切地说,艺术学是把审美现象作为艺术现象一个必要的层面来研究;审美融合或附丽艺术,艺术不是把审美作为唯一的要素,除了审美,艺术还融合更基本的非审美层面或要素。

——选自《辽宁大学学报(哲学社会科学版)》2001年第4期

艺术学的元理论思考与学科建设
——李心峰访谈录

廖明君

廖明君（以下简称廖）：前两年，您先后出版了《现代艺术学导论》和《元艺术学》两部艺术学研究专著。最近，又看到由您主编的《艺术类型学》一书也已经出版。我觉得，这几部艺术学研究专著相互之间，似乎有某种内在的联系。您能否就这几本书之间的相互关系谈谈您当初的设想？

李心峰（以下简称李）：的确，这几本书相互之间是有一种内在的联系。它们可以说都是我的艺术学研究计划中的几个互有联系的基本环节。其中，《元艺术学》和《现代艺术学导论》两本书一开始就是作为姊妹篇来设计的：前者作为对艺术学本身的反思，是"艺术学之学"；后者作为一本艺术原理性质的书，则是"艺术之学"，它是前一本书的合乎逻辑的延伸。艺术类型学，在我看来，也是现代艺术学体系中极为重要的分支学科之一。我曾在《元艺术学》一书中用了一章的篇幅讨论艺术类型学在艺术学体系中的地位、意义和基本内容；在《现代艺术学导论》中，则把它作为全书的重点之一，用了大约三分之一的篇幅探讨艺术类型的体系。《艺术类型学》是在前两本有关艺术类型学的初步探讨的基础上，进一步具体化、系统化而进行的学科建构。

廖：我听您说过，在已经出版的几种专著中，您似乎对《元艺术学》一书有着更多的偏爱。

李：是的。《元艺术学》是我完成的第一本专著，也是我花工夫最多的一本书。我后来有关艺术类型学、比较艺术学、民族艺术学、艺

术史哲学等艺术学分支学科的探讨,在这本书有关章节中均已勾勒出大纲式的轮廓。回想起来,我真正意识到在现代艺术学的学科体系中应该创立一个可称之为"元艺术学"(或叫"艺术学学")的分支学科,以使现代艺术学的学科体系真正"圆整"起来,是在1987年写作我的第一篇艺术学研究论文《艺术学的构想》时开始的。这篇论文后来发表在《文艺研究》1988年第一期上。在这篇论文中,我认为:过去,人们约定俗成地把艺术研究的涵盖范围表述为"史、论、评"或叫"史、论、现状"三大块。这从学科体系结构上看,不仅存在着逻辑层次不清的缺陷,而且缺少一个元理论研究的层次。从理论的抽象性与应用性的关系来看,艺术史与艺术批评同属于艺术学的应用学科,处于同一个层次;在其之上,是艺术原理的层次;而在艺术原理之上,我认为还应创立一个对艺术学本身进行反思的艺术学分支学科。这就是运用科学学或叫元科学的方法研究艺术学本身的各种元理论问题的"元艺术学"。我之所以对《元艺术学》有所偏爱,或许与我在这本书上花费的心血最多不无关系吧。但更主要的原因,还是因为在十年前,不仅艺术学的学科地位尚未确立,而且还根本无人提出要确立艺术学在人文社会科学体系中的应有地位这样一个问题。我在前述《艺术学的构想》一文中,从当时艺术理论研究的客观需要和现实实际出发,大声疾呼:在今日文学艺术理论建设中,"要抓一个极为重要而迫切的、涉及全局的环节——这就是要尽快确立艺术学的学科地位,大力开展艺术学的研究"。可是,为什么要提出确立艺术学的学科地位这样一个问题呢?我们过去不是已经有了美学、文艺学这些研究文学艺术的学科了吗?如果说艺术学是必要的,怎样才能确立起它在今日人文社会科学体系中的地位?等等。要想富有说服力地回答这样一些问题,在我看来,只能借助于元科学的方法,对艺术学的对象领域、方法论结构、艺术学在人文社会科学体系中的独特地位和功能、艺术学的根本道路、艺术学自身的基本构架模式、艺术学的主要分支学科和学科结构等等一系列带有元理论性质的问题进行元科学的思考,从而对艺术学作为今日人文社会科学中的一个基本的、重要的、独特的学科的存在理由、存在条件、存在方式等等给予雄辩的论证与说明。基于这样的认识,我才在相当长的一段时间里,投入大量时间和精力,进行"元艺术学"这一新兴学科的建构。

廖:在您之前,好像还没有人使用过"元艺术学"这样一个学科术语,也没有见到过这方面的系统专著出版。您是怎样开始对艺术学

进行元理论思考的？

李：有关艺术学的元理论研究方面的系统著作，过去确实还没有见过。不过，有关艺术学的元理论研究方面的思想资料，过去还是大量存在的，比如德国艺术理论家费德勒，艺术学家、艺术史家格罗塞，一般艺术学的倡导者狄索瓦、乌提兹等人的艺术学著作中关于艺术学的对象、艺术学与美学的区别、艺术学方法论等基本理论问题的讨论；以往一些艺术概论、艺术原理、艺术学著作中的导言、绪论部分对于艺术学、艺术理论、艺术史和艺术批评的一些基本理论问题的思考，都可以说是对于艺术学自身的元理论思考，而在国外已经取得丰硕成果的"艺术史哲学"研究，更是对于广义的艺术学中的一个基本部分的艺术史这一应用艺术学科的系统的元科学研究。艺术批评作为艺术学中的应用学科，也是广义的艺术学中的一个基本部分。大家知道，前几年，所谓"批评的批评"颇为流行，这便是对批评本身的反思。如果这种"批评的批评"能够上升到"批评的哲学"层面，便可以说已经属于"元批评"的范畴了。我所提出的"元艺术学"是对艺术学整个领域的元理论思考，它将对于艺术史的元理论研究（艺术史哲学）和对艺术批评的元理论研究（元批评学）都包括在自身体系之内。所以，拙著的最后两章就是分别讨论"元批评学"和"艺术史哲学"的。"元艺术学"这一词语也许可以算作我的"专利"，不过，在此之前，我曾看到有人使用过"元文学理论""元文学学"之类的词语。另外，在自然科学和社会科学的许多领域，人们曾广泛使用诸如元数学、元物理学、元伦理学之类的学科术语。在自然科学与人文社会科学各个领域普遍关注元理论研究的学术背景之下，在艺术学领域提出"元艺术学"的学科名称，可以说是顺理成章的。在提出这一术语时，我也曾考虑使用"艺术学学"这样一个比较容易理解的词语，但总觉得有些拗口，所以还是参照其他学科的惯例，提出了"元艺术学"这样一个学科术语。

廖：您在《现代艺术学导论》一书的第三章里曾说，艺术学学科地位的确立，主要不应建立在方法论的基础上，而应该建立在其独特的专有对象领域上。您是如何论证它的专有对象领域的？

李：在我看来，对象领域的论证，属于存在论（又叫本体论）的论证，它能够对于某个学科是否有理由存在提供最根本的客观依据。我主要从两个方面来论证艺术学的专有对象领域。

一是把艺术学与美学从研究对象上划分开来，认为美学是一门

"抽象学科",它在现实中,没有一个独立的、具体的对象领域,它的研究对象是遍在于自然与人类社会生活一切领域、所有现象中的审美价值方面,是一切客观存在的事物的一个特殊存在方面,借用日本当代著名美学家今道友信的术语来说,它是存在的一个特殊的"相位"。而艺术学则是一门"具体科学",它完全拥有自己所专有的、独立的、具体而又独特的对象领域,这便是由各种门类、各种风格、各个民族、各种文化、各个人类历史时期全部艺术现象所构成的完整的"艺术世界"。它不是一切存在的一个方面,不是存在的一个特殊"相位",而是各种存在领域中的一个特殊存在领域,是隶属于人类文化创造系统中的一个分支系统、独特世界。

二是把艺术学与文艺学(文学学)的关系理顺。我曾在许多场合反复辨析以往我们所常用的"文艺学"一词的含义,指出它作为德语、俄语、日语等外国语言中相关词语的翻译,其原意本来是指研究文学的学问,但在引入现代汉语后,在使用过程中,却产生了不少混乱。因此,我赞同一些同志的意见,建议以后把外语中原来译为"文艺学"的词语一律改译为"文学学"。我还经常呼吁,今后,在真正合乎学术规范的科学研究中,尽量避免使用或慎重使用"文艺学"这类容易产生歧义的词语,而代之以"文学学"、"艺术学"之类的科学、规范、意义明确的学科术语。可喜的是,我的这一主张已得到越来越多的同志的认同与响应。记得一次在社科院文学所里与几位同行朋友交流时,一位朋友谈起有一次接电话,听到对方说起"文艺学"如何如何,感到很别扭。这说明像"文艺学"这样意义含混的词语的使用频率已大为降低了。如果有些同志一定要使用"文艺学"这一术语,也希望对其涵盖范围界定清楚,以避免不必要的误解。而关于文学与艺术的关系,我认为在进行艺术学的系统研究中,应以整个艺术世界作为自己完整的对象领域,它当然也包括作为一种语言艺术的文学在内。因此,文学与艺术的关系只能是一种从属与包容的关系,而不应把文学排除在艺术世界之外,更不能把文学与整个艺术世界并列起来,视为两个平行的、各自独立的领域和世界。从而文学学也应该像音乐学、美术学、戏剧学、电影学等一样,作为艺术学学科体系中的一个分支学科来探讨。把艺术学与美学、文艺学(文学学)在研究对象上的区别和联系说清楚,艺术学专有的对象领域便凸现出来了。既然艺术像科学、宗教等一样,作为人类精神生产、文化创造活动中的一个独特而又重要的领域,拥有一个自己所专有的独立的世界,以艺术世

界为自己特殊研究对象的艺术学理应像科学学、宗教学等一样,在今日人文社会科学领域确立自己的一席之地,这不是无可怀疑的了吗?

廖:您在《元艺术学》中提出了一种"通律论"的观点,并且把它作为"艺术学的根本道路"。好像"通律论"这一概念也是您首先使用的术语。您能否谈谈为什么说它是艺术学的根本道路?这一理论的提出有何意义?

李:"通律论"的概念,过去的确还没有看到有人使用过。这是我在思考文学理论、艺术理论中自律论与他律论之间由来已久的矛盾与论争以及国内外一些学者提出的超越自律论与他律论的对立的"泛律论"等学说基础上,在现代艺术理论试图超越自律与他律这一条在我看来是正确的也是必然的理论道路上,由我自己提出的一种理论设计。我是把它作为《元艺术学》一书中的核心章节来安排的。

大家知道,在新时期文学艺术理论研究中,有关内部规律与外部规律、自律与他律、纯粹与实用、独立与依附、形式与内容、能指与所指等等的对立与论争,构成80年代文学、艺术理论思潮中十分关键的篇章。毫无疑问,在80年代,理论的天平,朝着艺术的内部规律、自律、纯粹、独立、形式、能指一方倾斜,而这自有其历史的必然性和合理性。这一思潮实际上是对"文革"乃至此前严重存在着的庸俗社会学的偏重于文学艺术的外部因素、他律、实用、依附、内容、所指的方面的一种反拨。这在当时的历史条件下,显然具有一种思想解放的意义,对于人们真正把艺术作为艺术来对待,注重艺术的自身地位、价值、规律的探讨,无疑具有积极意义。然而,当时人们为了矫枉而过正,运用的还是以往非此即彼的思维方式,在理论上走向另一种片面,把艺术世界与它的各种上位系统、外部环境孤立了起来。这一思潮在某些先锋艺术的探索中也有所反映,使得一些封闭于艺术小宇宙中的先锋艺术的纯形式、纯艺术技巧的炫耀为社会、为艺术的接受者所拒绝。基于对上述两种片面性的反思,在80年代末90年代初,文学艺术理论领域悄然兴起一种在我看来意义不容忽视的思潮,这就是试图超越自律与他律、寻求第三条道路的思潮。而当我们环视整个世界的文学、艺术、美学思潮的沿革,我们发现,那种他律与自律的非此即彼的论战,至少在七八十年代,早已是过时了的理论。早在二战以后,特别是60年代以后,在世界上许多国家,人们已分别从不同角度探索超越自律与他律的道路,提出了一些富有价值的理论学说,如由德语圈学者最早提出的"泛律说"便是相当有影响的一种。

据我所知,在国内80年代末90年代初试图超越自律与他律的理论探讨中,有人从音乐学的角度提出了问题,有人从艺术功能的角度提出了问题,陶东风先生从文学史哲学角度对这一问题的探讨也给我留下了较深印象。当时正在对艺术学作元理论思考的我也开始了对这一问题的探讨。在我看来,有关艺术的自律与他律的问题,是为了回答艺术学中这样三个问题:第一,艺术究竟是依靠何种力量运动和发展的?是依靠自身内部的因素,还是某种外在的因素?第二,艺术究竟是为何而创作的?是只以自身为目的,还是为了其他目的?第三,艺术作品究竟是以何种方式存在的?是自身成为一个自足的小宇宙,还是依存于其他某个领域?这三个问题,第一是对艺术的动力学的解释,第二是对艺术功能论、价值论的解释,第三是对艺术的存在论的解释。而这三个问题都归结到了自律与他律的对立上。所以,在我看来,对于这一问题的解决关乎艺术学的根本道路。作为我超越自律与他律的理论选择,我提出了自己的"通律论"。

廖:请您具体地谈一下"通律论"的主要内容及"通律"的含义。

李:这一理论是在分别扬弃自律说与他律说各自的合理内核与理论缺陷并对"泛律说"等学说作了若干辨析的基础上提出来的。可以把它的基本含义表述为一种"开放的艺术世界的理论"或"艺术世界的开放性理论"。其理论要点是:首先,它坚持艺术具有自己特有的价值领域和独特发展规律的观点,维护艺术的"自我"的自主地位,其次,它特别强调艺术不要使自我封闭起来,而要向外部世界开放,与之形成一种永远充满生机活力的沟通、交流关系。

说起为何要新创造一个"通律"的概念,这并不是要标新立异,而是受到金克木先生的启发,觉得唯有使用这一词语才能明白无误地表达出我的观点。金克木先生在1988年发表的一篇讨论东方美学和比较美学的文章中,曾用我国古代特有的术语"通"来翻译英语中的Communication(交流、沟通、传播等)一词,称之为"通"的观念。这种观念可以说是现代传播学、信息论、开放系统论、交际理论、对话理论等带有一般科学方法论性质的重要学科、理论中的一个基本的观念。我正是在这一意义上提出"通律"概念的。

这种通律论的观念,我认为可以贯穿于艺术学研究的各个环节之中,包括艺术史哲学和元批评学,都可以以此为基本观念。我自己也正是这样实践的。所以,我个人比较看重它的理论意义。不过,目前理论界似乎对包括我的通律说在内的各种试图超越自律与他律的

理论努力尚未给以应有的重视。但在我看来,这是继80年代注重内部规律的艺术理论思潮之后一个值得注意的全新的艺术理论研究方向。

廖:您的《现代艺术学导论》一书是在《元艺术学》基础上完成的,它有些什么特点,所要解决的问题主要有哪些?

李:《现代艺术学导论》一书的写作比较仓促。不过,在这本书中,还是做了这样一些事情:一是把揭示和探讨艺术学各基本问题领域存在的基本矛盾特别是它的现代的基本矛盾作为该书思考的中心;二是在该书中讨论了艺术哲学与艺术科学在方法论上的对立及如何超越、艺术学的核心范畴和范畴体系、艺术的功能这几个在《元艺术学》中未能予以讨论的问题,在这些问题上提出了自己的系统看法;三是艺术类型学成为本书的一个重点,用了四章的篇幅,分别提出了现代有中国特色的艺术自然分类体系、艺术生产的目的与功能相统一的逻辑分类体系和艺术风格的基本类型体系。

廖:我注意到,您在《现代艺术学导论》中关于艺术自然分类体系、逻辑分类体系与基本风格类型体系的探讨,也是您主编的《艺术类型学》中的几个重要章节。与前者相比,《艺术类型学》做了哪些新的探讨?

李:我在《现代艺术学导论》中关于艺术类型学的四章内容,为《艺术类型学》所吸收,成为该书第二编"体系编"的主体部分。但是,需要说明的一点是,就是这一部分内容,后者对于前者也做了相当多的扩充,甚至做了多处重大的修正。比如关于"现代有中国特色艺术自然体系"的探讨,我在《现代艺术学导论》中由于把美术作为艺术的基本门类,把绘画、雕塑、摄影作为美术中次一级的体裁,所以当时提出的艺术基本门类的体系共包括十二种艺术。但在后来的研究中,我感到把包括绘画、雕塑、摄影等好几个门类的"美术"作为与音乐、舞蹈、戏剧、曲艺、杂技等艺术门类相并列的艺术基本门类,有失平衡(尽管过去国内美学、艺术概论大都是这样做的),所以,我对上述十二种艺术的基本门类体系进行了修正,把绘画、雕塑、摄影都放在艺术基本门类这个层次上,提出了由十四种艺术构成的艺术基本门类体系,而把美术视为艺术基本门类之上的更高一个层次上的分类学范畴。

关于艺术自然分类体系,我们还增加了这样一个内容,就是对这十四种艺术,按照各种艺术相互之间的亲缘关系的原则,进一步概括

为四个大的类别：第一类：语言艺术（文学）；第二类：造型艺术（美术），包括绘画、雕塑、书法、建筑、实用－装饰工艺美术五种艺术门类；第三类：演出艺术，包括音乐、舞蹈、戏剧、曲艺、杂技五种艺术；第四类：映象艺术，包括摄影、电影、电视三种艺术（提出"映象艺术"，并把摄影放在它的系统之内，而不像传统的做法那样把它作为美术的一个门类，这是我们的理论探索，国内以前尚未有人做过。但这不是我们的发明，国外不少学者已经这样做过）。

除了探讨各种艺术类型体系的第二编"体系编"之外，《艺术类型学》还有另外三编的内容，即第一编"原理编"，主要讨论艺术类型学作为现代艺术学一个重要分支学科，它的特殊研究对象、方法论、学科关系、学科地位和意义，艺术类型演化的基本规律、主导性艺术类型的更迭、演化规律等问题；第三编"分论编"，是对第二编提出的四大类艺术即语言艺术、造型艺术、演出艺术、映象艺术各自的类型学问题分章进行探讨；第四编"历史编"，是对国外和中国历史上（包括现、当代）出现过的主要艺术类型学说的回顾和梳理。

廖：从您的介绍可以看出，您主编的《艺术类型学》具有相当的系统性，也具有相当的严谨性，同时不乏新的探索。这些新的探索，也许会产生一些不同的意见。但作为国内第一部系统的艺术类型学研究方面的专著，它的分量，它在艺术类型学的学科建设上的意义，是会引起人们的关注的。另外，您曾在发表于本刊1991年第一期上的《民族艺术学试想》一文中提出民族艺术学的建设问题；在本刊今年第一期上刊出的《民族艺术学再谈》的笔谈中再一次涉及这一话题。在那篇笔谈中，您对这一话题似乎言犹未尽，而这一问题也正是本刊，我相信也是不少读者所关心的一个话题。您能否谈一下您对这一问题都有哪些新的思考？有没有就这一学科撰写一部专著的打算？

李：民族艺术与民族艺术学的问题，可以说是我最近一个时期思考较多的一个问题。看的东西较多，头脑中的问号也画了不少，许多问题还理不出头绪来。但有一些问题，我想在这里提出来，与大家一起思考。

一个问题是，民族艺术的"特殊"与人类艺术的"普遍"之间的关系，究竟应怎样理解？其实，这并不是由艺术学或民族艺术学提出的问题，而是整个人文社会科学各个领域共同提出的一个至关重要的理论问题。早在19世纪西方文化科学与自然科学的方法论论争中，

就已提出了精神科学、文化科学也就是人文科学认识特殊而拒斥一般的问题。在20世纪西方历史哲学领域,更是反复提出了历史科学更像艺术还是更像科学也就是究竟以认识、描述个别为目的还是以认识一般、阐释规律为目的。到了六七十年代以后,西方后现代主义思潮兴起,人们对于普遍、本质、规律、中心等等更加怀疑,而将理论的天平朝着它的反面即"特殊"的一面倾斜,以至于出现了华伦斯坦等人在名为《开放社会科学》的"重建社会科学报告书"中所概括的所谓"普遍主义"与"特殊主义"的尖锐冲突以及"特殊主义在数量上的增多"。这一人文社会科学思潮近几年在中国学术界也有日益增强的明显趋向。像一些学者关于中国社会形态演进的独特道路的探讨;关于中国文明独特起源、结构的思考,以及现实中各种关于"中国特色"的设计、概括,等等,无不让人明显地感受到这种特殊主义的影响。这种对于"特殊"的关注,至少在目前国内的学术界,仍有相当的合理性,也是当前人文社会科学研究的一种必然要求。因为,我们自近现代接受西方社会科学思维方式和研究方法以来,普遍主义的影响太强大了,可以说已经根深蒂固,的确需要更多地关注"特殊"。正因为如此,我觉得在思考文化、艺术的民族独特规定性与人类共同性的相互关系、建构民族艺术学学科时,无疑应充分吸收这种"特殊主义"的合理内核。然而,对于这种与过去的"普遍主义"相对立的"特殊主义"是否也应给以应有的理论省思呢?这种理论是否也有自己适用的边界?它的合理性究竟有多大?等等。——关于这个问题,在这里无法展开来谈。有机会的话,我想专门来讨论一下这一个极为重要的理论问题。

再一个问题是,我所说的"民族艺术学"究竟应怎样来定位它?怎样理解它与艺术人类学或艺术文化人类学之间的相互关系?另外,"民族"与"文化"之间似乎有一种天然的联系:人们不可能离开"文化"讨论有关"民族"的问题;同样,人们也不可能离开"民族"的视角讨论文化。因为,人类创造的文化,总是具体民族的文化,而不存在某种抽象、一般的"全人类的文化"。既然"民族"与"文化"有着如此密切的内在联系,那么,我们在思考民族艺术学的学科建设问题时,就不能不思考这一学科与艺术文化学之间的关系。那么,我们应该如何处理这两者之间的关系呢?还有,在民族学中,存在着民族学与民族志之间的联系与分工。在民族艺术学研究中,是否也存在着类似于民族学与民族志那样的不同研究方式?再有,所谓

"民族艺术学",究竟是艺术学的"民族学",还是民族学的"艺术学",等等。这些问题都是我正在思考着的问题,也是我在时间许可的情况下准备一一深入探讨的课题。——假如我对于这些问题以及其他一些相关的问题的思考能够深入进行下去并有所收获的话,我想我会将自己在这方面的思考加以系统化,写出一本"民族艺术学"的专著来的。

廖:我们期待着您的"民族艺术学"专著和其他艺术学研究成果早日问世。

——选自《民族艺术》1998年第3期

艺术研究者的素养与艺术学的学科构建
——刘纲纪访谈录

刘纲纪　林少雄

2004年5月14至16日,来自全国各地的近百名学者、专家参加了在上海大学召开的"艺术学研究的方法与前景"学术研讨会。会议期间,上海大学的林少雄教授就艺术研究者的艺术素养、艺术实践与理论研究的关系、当代艺术学的学科构建等问题,对刘纲纪教授作了访谈,下面是根据录音磁带整理出来的关于艺术学学科构建的部分内容。

林少雄(以下简称林):您早年拜贵州著名书画家胡楚渔先生为师学习绘画与书法,并且一生都保持了对中国传统书法与绘画的浓厚兴趣,这些兴趣对您后来美学与艺术的研究产生了怎样的影响?您认为对具体艺术门类的了解与掌握,对美学或艺术学研究有何影响?或者说美学与艺术研究者应该具有怎样的个人素养?现在我们的学科教育培养出了一大批没有丝毫美感的美学研究者,对艺术没有丝毫感觉的艺术研究者,您认为这是什么原因?该如何评价这种现象?

刘纲纪(以下简称刘):我年轻的时候希望做个画家,但是因为家庭的经济条件,因为上美术学校要花很多钱,兴趣就转到研究绘画的理论那边去了。我对音乐、诗歌也有很大兴趣,在北大时候就是《北大诗刊》主编,谢冕等人的很多诗篇就是在北大诗刊上发表的。所以我是个在艺术和哲学之间徘徊的人,一方面对哲学问题有兴趣,另一方面对艺术问题也有些兴趣,所以对我来说美学的研究和人生的境

界是统一的,所以我对艺术的看法和哲学是统一的,但是我的生活受宗白华的影响很大,我很欣赏也很喜欢宗先生诗化的一种表达方法。诗化的表达方法就是尽量简单几句话能够让你永远玩味,使你觉得有味道,我受其影响比较深。但就不愿意停留在诗化的表达上,西方像黑格尔,或者像马克思分析商品一样,会把这种内在的规律性揭示出来,所以我研究美学就不仅仅停留在研究艺术上,什么道理呢?你看到宗先生的诗化的东西之下还希望对德国古典哲学有很深的了解,对传统中国哲学也有很深的了解,然后形式感很强,因为它们是诗,非常费解,非常艰难。所以你为了研究他那几句话,剖析他这句话,你就必须回到宗白华曾经研究过的哲学、艺术等各方面去,然后你把这些吃透了,才能把他诗化的表达所包含的东西说清楚,如果没有这个功夫的话,他永远是只可意会,不可言传。

林:您觉得对某一种或者某几种艺术门类了解和掌握,对美学和艺术学的研究有什么样关系或者影响?像您就系统地研究过绘画、书法,对各种艺术门类本身也是很熟悉的,这对美学和艺术学的研究有什么影响?

刘:比如说我们假定要谈艺术的创造过程,如果一个人没有一点艺术创造的经验,那很难谈。我画个画、写个字,我多少有些体验,我创作的基地是这样子的,但我想哲学的概念可能是比较抽象的,他没有体验的基础,就是很空洞的。特别是跟艺术家谈问题的时候,首先关注对方搞的艺术门类,如果你一下子把一些抽象的哲学概念撂给他的话,他不是搞这个的,他是搞具体艺术门类的,就会不明白所以搞美学的人需要一些创作的基础。即使我这个理论是高度抽象的,但如果能解决艺术创作的问题,或者你把这个作品给我看,我能够从对方的角度提出一些有参考价值的意见,比方说,他可能认为这是好的,或者说某些地方出现了一些问题,他也觉得这是自己的问题,他觉得自己不太满意的地方经过你的阐明之后,他觉得这样很好,这样才叫艺术研究,对创作有帮助。新中国成立以来,我们美学界——当然包括我在内——有一个看法,认为艺术的研究可以包含在美学里面,就是不承认艺术学是个独立的科学,所以长期以来,艺术学没有发展。艺术学没有发展,就使得美学对艺术的影响受到了制约;它有影响,但是它没有很具体的影响。今天艺术的学科门类大有发展,在此情形下,我们理论界如果还固守着对哲学的研究,而忽视对艺术学的研究,这对艺术发展不利,而且这样的时代已经过去了。

林：据我了解，宗白华先生早在20世纪20年代的时候就明确提出，美学和艺术学是两门学科；30年代，艺术学研究比较兴盛，出了一大批研究成果；40年代，马采先生比较系统地对艺术学的范畴、对象、方法等进行了研究。50年代，艺术学基本上是翻译一些国外的文献，而且主要是苏联的文献；另外一方面，对具体的门类艺术的研究比较多一些，但是从艺术学的学科本体方面的研究比较少一些，"文革"时候基本就没有了。改革开放以后，全国很快就形成了美学热，好像艺术学的研究某种程度上已经被美学取代了，甚至现在国内相当一部分研究者的观念中，认为艺术学就是美学研究的一部分内容。正如您刚才所讲，艺术学肯定是一个独立的学科，艺术学的学科构建到底是怎么样的？

刘：中国的艺术学研究如果要追根溯源，就要追溯到蔡元培，因为蔡元培已经提出了建立科学的美学。所谓科学的美学就包括艺术科学，即Kunstwissenschaft，后来零星地也有一些比较重要的研究，但是基本问题就像你刚才说的，没有确立艺术学的概念，至少没有很明确地确立，往往是把艺术学的研究等同于美学，认为美学包含艺术学——问题就在这里，包括美术史的研究，包括俞剑华及更早时候的潘天寿、傅抱石的研究，对于各门具体艺术的研究，都算是艺术学的研究。但是艺术学的概念没确立起来，因此这次大会要明确地划分美学和艺术学的界限，具体什么联系、什么区别，具体的美感的艺术、哲学的探讨，它是一种哲学的看法，艺术学应该参照——我不说指导——就是参照美学的成果，在这个前提下对各种艺术现象进行实证的、科学的研究。关于这个研究我举些例子，比如像科技和艺术的直觉的表现？什么是直觉的表现？如何表现？实证的研究是没有的，它只是给你一个哲学的概括，这样的情况很多，包括马克思主义美学，有很多情况下都是一种哲学的概括。如对于马克思写《资本论》，实证化的研究很少，而这恰恰是非常需要的。现在到了这个时候就是要明确指出美学不能替代艺术学，但反过来说，艺术学也不能替代美学，它们一定要有相互作用。

林：那么就是说，艺术学学科构建有许多方面条件，我觉得目前中国艺术学构建可能涉及许多诸如体系、方法等问题，但是我觉得目前最重要的一个问题可能就是艺术学研究者的素养问题，不知道您同不同意这种观点？因为我觉得现在好多搞艺术学研究的人，一类是从美学和哲学这种角度出发去搞，大多数情况下都是高屋建瓴的，

分析非常精辟,但是它和具体的艺术是两张皮、脱节的;另一类是搞具体的艺术创作的人,他的艺术创作的经验非常丰富,但是他在理论上困难一些,所以我觉得现在艺术这个学科的建构很重要的一个就是作为艺术研究者素养的问题,就是既有一定的理论分析能力,又要对某一艺术学科比较熟悉有感悟能力,所以您认为作为一个艺术研究者应该具有什么样的素养?比如说艺术素养、人文素养、科学素养?

刘: 一个是必须要有哲学的、美学的素养,有一定程度的抽象思维的能力。例子是,马克思分析商品是最清楚的,既是实证的,又包含深刻的理论。当然另一方面,就是你刚才所说的,至少对某门或某几门学科有丰富的、深刻的、实证的、感性的经验,这两方面要结合起来。但是有时候又不要太苛求,把它们完满地结合起来不太可能,如果他是偏于美学或者哲学的,但是在相当程度上它没有脱离实证的研究;反过来说,它实证的、具体的研究很多而且很丰富,但是他对美学的、哲学的思考少一些,只要他确实有丰富的材料,提出一些观点也是可取的。要使两方面逐步达到一种理想的统一,这中间需要一个过程,一下子达到一种统一,很难。所以整个的构架是把它分成两个部分:一个是基础艺术学,就是一般艺术学;再一个就是门类艺术学。这两个方面互相推动,这样每个研究者就可以按照他的兴趣,或者搞基础艺术学,或者搞门类艺术学,只要把视野和研究的道路开拓,尽量大地发挥个人的特长来贡献力量,这样就比较好。一下子要求他分析得也很深刻,现象的描述也很丰富,他可能有所偏重,但逐步可以达到比较理想的状态。

林: 您觉得,中国目前建构艺术学,有没有可能建构一套有中国特色的艺术学的构架?

刘: 这不但是可能的,而且是必须要做的。中国虽然没有艺术科学,没有这个概念,但中国思想上历来的形而上的"道"和形而下的"器"是打通的,所以中国国民意识里面包含很丰富的艺术学的思想,如中国传统绘画里,就包含很多具体的、丰富的东西。所以我想,一方面要通过吸取西方的东西,我希望将来能够把西方的艺术学的经典名著翻译出版,而且希望上海大学在这方面作贡献,能够成立一个艺术学,搞一个艺术学译丛,把从费德勒开始的西方有代表性的艺术学著作翻译过来。如果你不吸取西方艺术学的成果,单靠你自己去想,这个也有很大局限……

林：可以少走弯路。

刘：然后呢，介绍20世纪初以后的英国、法国、美国的关于艺术学的著作，我想这方面有相当多的著作，即使它不把自己看作艺术学而实际上是艺术学的著作，同样可以翻译。

林：所以现在国内的研究就是要吸收西方的东西，少走弯路，但是好像国内的一些书，一些学者追根溯源的方面做得比较好，比如说一谈到艺术是什么的问题，就谈哲学方面的柏拉图、亚里士多德，都是这样的，就是把前面梳理清楚以后，后面的就……就是很多东西都要回到五四前后或者二三十年代。你比如说关于艺术的本质的问题，我看宗白华先生早就说，亚里士多德的提法，就是说艺术是模仿自然的，这个观点是不能成立的。——当然能不能成立是一个学术问题，可以讨论，但是现在一般好像是，不是把他怎么样的？他是什么样的观点，作者认为怎么样也就完了，今天艺术学的研究缺乏一些对具体的艺术现象的一种理解与感悟，缺乏一些新的学科知识，包括一些学科常识的储备，我觉得往往就是从理念到理念、知识到知识，因为我是复旦文艺学专业毕业的，我觉得至少国内目前的硕士、博士的培养——美学、文艺学的培养……西方美学史、中国美学史、美学原理或者从古希腊到现当代——西方从古希腊到现当代，中国也是从先秦到现当代，好多理论，而且外语要比较好，这样可以读好多原著，应该说就是古今中外都了解着的，至少先人的好多思想、好多理念……但是这里我觉得忽视了一个——比如说对艺术学的研究忽视了一个非常重要的问题，什么问题？就是对具体的艺术作品、艺术门类及艺术现象的了解和感悟，所以现在培养出来的硕士、博士绝大部分仅仅停留在理论层面，或者书本载体的这样一个层次上，所以，他们谈理论的时候，可以谈到艺术和美学问题，好像如数家珍一样，从柏拉图谈到亚里士多德，从黑格尔谈到康德，那么中国从老子、庄子、孔子、孟子谈到中国美学的时候都可以谈，但是当他们面对一些具体的艺术作品的时候，他们这些理论好像没用了，不知道怎样理解和把握艺术作品，所以说这样一种培养模式，实际上好像是一种人的片面的发展，只有高学历，但是他的知识、他的学历、他的理论和人的个体的生命、人生严重分裂。所以，我觉得作为艺术学的学科建构，它不能以美学和哲学的理论构架研究方式，也不能走现在文艺学研究的一条老路，就是应该有自己的一种独立的学科体系和独特的研究方法，应该提出一个口号：艺术学应该从美学、哲学、文艺学的堡垒中突

围出来,那么大体应该以一种什么样的研究方法,怎么样建构?您能否具体谈谈这方面的问题……

刘:这个问题很大,这些年学界重视学术规范,重视研究的解读,这些是值得肯定的,这样就可以避免一些非学术的主观臆想,所以讨论某些问题才能追根溯源、如数家珍,这个也还是好的。当然总的来说,当代艺术学的研究,需要有一个创造性的发展,需要提出一种新的理论。这个理论基础是有根基的,有来源的,但是又同以前的不一样,而且能够解释很多现实的艺术现象,能够做到这一点就是比较令人满意了。当然要做到这一点是不大容易的,必须要有一个过程,必须要鼓励这种创造的思想,即使开始某种观点可能不够完善,但如果是有某种合理的东西,就要肯定它。要有一种敢于超越前人的这种气魄,这一点很重要。超越前人也包括马克思自身,就是要从当代的基础、中国的现实出发来思考这些问题。现在的问题就是中国一些当代的、现实的问题,思考不够。当代思想的发展前沿何在?或者就艺术学来说,当代艺术学最重要的是什么问题?这方面还没有太多的研究。理论联系实际,这个话似乎是老生常谈,但它却是保证创造性的一个最基本的东西。艺术学研究也是这样的,为什么提出艺术学,开始认为,美就是艺术的本质,而美本身就是一种和谐,一种理想,如古希腊、罗马。后来逐步地扩大,认为美学的有些东西不能够解释艺术,所以提出了各种艺术学,理论创造应建立在对现实问题的一种深刻的反思上,这样才有可能;同时这种反思应该有一种学理根据,这样子就能有一种创造性的实际行动。而现在的问题就是你所说的这样的理论没有,或者说是太少,或者说是不够完善,但是,创造的基础还有待于提高。

林:这些原因,可能一方面是体制方面问题,一方面也是学识问题,除此之外,作为艺术学的学科建构,如不要走美学、文艺学这种老路,完全可以做得更好一些,即怎样既有理论又有实践。因为不仅仅是这个学科建设,而且我觉得整个社会艺术教育这一块是缺失的,比如说现在就是绘画、音乐这些"考级","考级"我觉得实际上还是一种应试教育,一个学生可能钢琴已经考过十级了,但他对音乐可能没有一种本身的体验和感受,实际上是被家长逼的,在大城市这种孩子很多,所以我觉得中国目前最缺乏的就是艺术教育,人的素质教育里面可能最重要的就是艺术教育,这是一方面。另一方面就是作为艺术学,怎么把人的素养和人的学识结合起来?

刘：这个就是刚才讲的学术研究当中，有待于每一个研究者把学术跟人生的探讨、人生体验能够结合起来。但即使有这种体验，你要提出一种新的理论，并要经得起推敲，这恐怕得有一个过程，需要反复的思考，需要几代人持续不断的努力。从20世纪50年代开始，从老一代的宗先生他们到我们这一代，真正能够留在学术史上的理论也不多，所以我觉得一方面应向这方面努力；另一方面要从实际出发，有可取的地方就要肯定下来，要有利于鼓励大家创新。为艺术学提出一个具有独创性的理论，且在理论上经得起推敲，这恐怕要有一个过程，一下子不太容易做到。

林：这次会议探讨的一个重要问题，就是艺术学学科应该如何建构。

刘：一个就是要有哲学的修养、美学的修养；另外一个就是要和具体的社会科学结合起来，艺术学是和某一门具体的社会科学结合起来的，比如说社会学——西方的社会学发展很快，如《流动的现代性》就值得参考。所以说搞艺术学要有实证科学，比如说我是搞艺术社会学的，就要关注西方艺术社会学研究中出现的一些新东西，你把这些观点应用到艺术学研究方面，就会出现新的东西。不但是要有美学、哲学修养，对艺术现象有大量的观察、研究，而且懂一门实证科学——社会学、文化学、人类学、考古学，各方面的一些素养，然后把它们结合起来。考虑到艺术学的时候，对某一个具体的社会科学门类的了解是多还是少，是不是站在前沿，可能是比较重要的。比起其他艺术来说，可能更重要，比如说刚才讲，我研究社会学的美学、社会学的艺术学，因为我对西方的社会学有比较清楚的了解，从这个角度来看艺术，就一定会有一些新的观点。所以，对于与艺术学相关的各门社会科学（包括自然科学）的了解，这一点肯定非常重要，这方面我们现在了解得比较少，或者觉得这样的东西和艺术挂不上钩，所以就不愿意去了解。

林：我接触到好多搞美学的人，他没有美感；搞艺术的人，对艺术没有一点感觉。你比如说，我觉得搞美学的人应该经常去博物馆、美术馆，或看看各类演出，但有相当一些搞理论研究的人从来不去这些场所。尽管他可能理论思辨能力很强，但是，我总觉得这应该是一个缺憾。

刘：即使你理论思辨能力很强，如果没有具体的艺术感觉，这个理论思辨不会出成果的，甚至会搞出一些很空洞的，甚至是一些主观

臆想的东西来,不可能有真正的、实在的东西。

林:另外就是从学术兴趣和研究领域看,您的研究方法是把艺术理论、哲学、美学、大的美术等内容进行综合研究。从您的研究成果看,一方面,您特别注重个案的研究,同时也注重对学科理论的总体构建,比如说个案研究,您写过的书有《龚贤》《黄慎》《文徵明》;古代艺术理论方面,对"六法"的系统探讨;门类艺术方面,对书法艺术进行了系统的思考,出了两本书;文本研究方面,又对《周易》进行了系统的注解;还有《中国美学史》《现代西方美学》的体系构建;大的学科方面有《美学与哲学》《艺术哲学》等专著的问世。您认为您的这些艺术研究领域之间是怎样的一种相互关系?

刘:我的研究范围和兴趣有时候太广。但是我基本上还是将自己划在哲学和美学的层面,尤其我对中国画、书法的一些看法,基本上还是哲学和美学层面的,就是自己觉得也可能有些艺术学的东西,比如文本里的一些,但是相对来说还是比哲学和美学的比较薄弱一些,所以现在我很希望将来能够更多地注意这个实证的问题,包括马克思主义美学研究,比如一些概念,如"实践"的概念。实践这个概念在20世纪、21世纪的挑战下,在西方的物质增长、科技和社会期待的重大变化下,怎样来考察"实践"这个概念,它的含义是什么,这是个很有争议的问题,这个问题比较值得探讨,我主要在哲学和美学方面考虑得多一些。

林:那么您的《艺术哲学》这本书,您是否考虑到艺术学科的构建的问题?

刘:我在写《艺术哲学》的时候,当然是根据我对艺术史的了解,这个在书里面可以看出来,比如说古代的美、中世纪的、近代的、现代的各种不同的美的形态等,我当时极力讲了一些比较具体的艺术现象,但是基本上它还是属于哲学与美学的……所以我现在深切地感受到除了美学之外,艺术学的发展必须要给予大力地推动,这是这次我来参加这个会议的重要原因。如果只有这种哲学的探讨的话,很难使艺术学作为独立学科,上面是美学,下面是艺术,艺术学起到中间作用,把美学和现实的艺术创作紧密地联系在一起,没有这个中介的话,那么美学能起多大作用,我很怀疑。

林:那么您觉得比如说一个治学者的话,应该是"自上而下"还是"自下而上"?

刘:从这个研究来说,是这样的,费希特讲"自上而下"和"自下而

上"，这个问题从马克思主义观点来看，"上"和"下"是不能割裂的。如果用演绎法和归纳法来说，当时费希特强调归纳法，有他的道理。对于初学者来说，"自上而下"和"自下而上"都不太可能，最重要的是能够有学者写一些类似科普读物的、普及性的著作，理论上是深刻的、准确的，而表达的方式很通俗、很生动，让读者觉得有可读性，愿意读。包括哲学方面，科普的工作要好好进行，艺术学将来也可以写一些这方面的著作，这样就可以使广大青年或者搞文艺工作的干部更具体了解这门学科。

林：除此之外，我觉得另外一方面，目前应特别强调对具体艺术的了解、感受，所以我上《美学原理》《艺术概论》这些课，除了有大量图片及有限的介绍、分析之外，我还要求学生到美术馆、博物馆去接触一些具体的艺术作品，然后再读理论书，我觉得这方面目前是比较重要的。

刘：我很赞同你这个方法，这是实验美学的一种方法。实验美学有很多种方法，比如问卷法等，让实验对象谈对美的作品的各种体验，这个很重要。一方面从教学来说可以使学生更好地理解艺术，另一方面，从这里面可以收集到一些材料，有艺术哲学实验性的东西，比如某一个艺术作品，比如说维拉或者其他人的什么作品，你让不同的学生写笔记，问他们怎么看，然后可以综合这些学生的材料，做心理学、社会学或者哲学的分析，这个很有意思，所以说，当代实验美学还可以搞更好的方法。这个实验美学在古希腊以后很少有什么发展，因为它讲得太简单化了，他那些东西就很难被人家接受，比如说让每个人说这个信封美不美，然后他统计，有多少人认为美，有多少人认为不美，不能解决这种问题。如果艺术学要发展的话，就要探寻新的实验的方法，包含绘画、诗歌、雕塑……要搜集很多的材料。有些时候，即使说我不会很多东西，但我已经积累了很丰富的材料，这也是贡献。另外呢就是说，要大量阅读艺术家的创作经验、感受。比如巴金他就写过很多他的创作经验和感受，古今中外，著名的艺术家、文学家，他谈他的创作的经验和体会，这样的文献非常宝贵。

林：而且目前艺术学的建构可能有个很重要的问题，一方面就是艺术的概念在变化，在不断地扩展；另一方面，艺术的研究对象也在不断地扩展，所以说目前艺术学的建构要比以前目光更加远一些，比如说黑格尔的美学里面，他书中的艺术门类是比较狭窄的，就是音乐、建筑、雕塑，他的美学观念，基本上建立在这些艺术门类之上。后

来,逐渐扩大了,现在就更扩大了一些。

刘:那当然,所以艺术门类的划分,同样也是历史的,不会稳定不变的,随着艺术的发展,艺术门类是有一定变化的。为什么在某一时期,某一种艺术得到很突出的发展,比如说宋代词很发达、唐代诗很发达,这些都是艺术学要解释的问题,对当代艺术的发展来说,其实这个问题是值得搞艺术学的人来探讨的。我有个看法,就是说当代思想的前沿问题就是解决西方说的后现代的问题,我不是完全赞同后现代的理论,虽然后现代揭示了当代社会的一些变化,一些深刻的变化,如鲍曼的流动的现代性、个体化的社会等理论,但他找不到解决的途径,不知道应该怎么解决,但是他解释了当代社会的特点,当代社会很大一个特点就是个体化的社会,应该怎么样理解这个个体化?第二个就是消费社会的出现,消费社会的出现这个问题你不能够简单地认同,我在《马克思主义美学研究》发表的《〈讲话〉解读》,我的基本结论就是后现代的问题是个很重要的问题,后现代从哪里来,从技术革新来、从机器大工业来,机器大工业时代是单纯重复再生产,现代派是同机器大生产相联系的,后现代是同信息技术革命相联系的。

林:前者是生产社会,后现代是消费社会。

刘:机器大生产时代,它强调的是统一性,机器生产有一定的规程、统一性、规范性、理性化;但是到了信息技术使用以后,那当然有变化了,我们的生活方式、审美趣味都有变化。我想,你在上海可以观察到一些东西,但是我们并不是说使这个社会成为一个消费社会,一个绝对的个体至上的社会,所以如何适应这个历史的要求,还是要归结到中国特色社会主义问题。如果说我们跟西方有什么区别的话,就是我们最终是要建立社会主义,从这个方面来讲的话,社会主义艺术的特征就应该是艺术学加以实证考察的一个问题,我们的艺术既是当代的,同时又是同西方消费社会的艺术不一样的。怎么探讨这个特征,具体探讨艺术的社会功能有什么变化,而不是说几句空洞的话。

林:这方面的探讨可能也是比较复杂的,为什么呢?因为当下我们社会主义体制中的艺术在形式上基本上是和国外同步的,有非常大的一致性。

刘:因为在全球化的挑战下,这个是不可以避免的,全球化是个不可抵挡的趋势,问题就是我们自己要不放弃对社会主义的追求,而

且这个社会主义不是过去的那种理解,这个社会主义是21世纪挑战下的社会主义。

林:社会主义是动态的、变动的一个概念。

刘:最根本的社会主义,马克思、列宁讲得很多,最根本的就是人们得到全面自由发展,人的全面自由发展。对于中国来说,一方面就是不断提高消费的水平;另一方面在追求上面,就是注意不要使人成为消费的奴隶。

林:就是要改变人们的消费观念,提高人们的消费品位,即提倡有态度的消费、有品位的消费。

刘:这是艺术学利用艺术社会学的研究成果,义不容辞地要去研究的问题。

林:一般作为一个学术研究者,每一个学者在每一个不同阶段都有一些不同的学术兴奋点,有些人在某些领域投入了毕生的精力,取得了很大学术成就;有一些学者,他取得的一些比较好的成就不是用力最深的方面,有时候好像是不经意的,似乎"无心插柳柳成荫"。在您的学术研究中有没有出现这样的情况?

刘:我的学术研究一般都比较自觉,对它有兴趣才去搞。我可能搞得比较宽,但宽可能是一个很大的缺点,每一个方面都是平行地下去,觉得问题基本解决了,然后就放下。因为我觉得虽然解决得不完善,但我基本解决了,你要再搞,无非就搞得再详细一些,我先在那里画一个框架,这样有它的好处,也有它的缺点,这样就让人觉得我什么都在搞,人家可能觉得眼花缭乱。

林:实际上,我觉得尽管您主要的精力在美学方面,但是我觉得您采用的研究方法应该是艺术学研究者可以采用的最理想的方法之一,研究视阈放得比较宽。您现在觉得理想中的"中国艺术史"应该是怎样一种搞法,或者说是怎样的一种框架体系?

刘:我对艺术史历来认为要包含作品的哲学体验,这点非常重要,如果这作品你没有体验的话,那这个艺术史是死的。为什么过去我喜欢鲁迅翻译的《近代美术史潮论》,那本书有什么优点呢?它有很多欣赏的成分在里面,而不是仅仅给你陈述一种历史的事实。我也很欣赏鲁迅写的那个珂勒惠支的作品的后记,一幅一幅作品的分析,比如说《农民》——从前在那儿耕地,现在在那儿流血等——都写得非常精彩。一个缺乏对于具体艺术作品的哲学体验而且应该是深刻的体验,这样的艺术史一般不成功。好多艺术史都十分注重这种

体验,包括中国古代,你看谢赫的《古画品录》,他几句话就把一个艺术家的特点说出来了,这很不容易的,如果他没有这个,他怎么可能有影响,历代名画师都是如此,你看讲到吴道子时他讲得很生动、很深,用笔那些东西。现在我们的艺术史,基本上停留在叙述事实比较多,或者仅仅是一种考证。

林:哲理上的东西比较多,感性的、审美的东西少一些。

刘:考证是需要的。

林:您这个观点我特别赞同,因为这次会上我发言的一个基本观点,就想提倡建立活的艺术学,我觉得搞艺术学不能把它搞死了,搞成图片上、概念上的纯理论。

刘:一定要有一种对艺术的体验,这个东西它可以把理论抽象,但是应该是有这些体验之后的理论的抽象。诗人有很多艺术的体验,所以他的文章讲意境,讲这些时他都有深刻的内容,没有这个体验就不行。朱光潜先生的《文艺心理学》就是这样,还有《诗论》。他最清楚他的诗论,它的影响。

林:朱先生的论著中,我最喜欢的就是他的《诗论》。

刘:他有一次跟我说,"我花的力量最多的就是《诗论》,而且我自己也比较喜欢"。《文艺心理学》他倒觉得不及《诗论》好,但影响上《文艺心理学》肯定比《诗论》大。

林:对,因为《文艺心理学》的构架上更完整一些。刘先生,我看您也挺累的,早点休息吧,明天还要开会,就不打搅您了。谢谢您!

——选自《艺术学》丛刊第 1 卷第 3 辑,学林出版社 2005 年版

跨媒介性与艺术理论学科

周　宪

　　作为一个独立的学科，艺术（学）理论已经在中国当代学术体制中确立。照学界通常的看法，艺术理论的研究对象乃是各门艺术中的共性规律。然而各门艺术千差万别，如何从艺术的多样性进入其统一性委实是一个难题。晚近兴起的艺术跨媒介研究，对于解决艺术研究"自下而上"和"自上而下"的矛盾，似乎是一个很有前景的路径。透过跨媒介性的视角，来重新审视各门艺术之间的内在关联，可在各门艺术多样性和差异性的基础上重新确立艺术的统一性。

　　从中西艺术理论的学术史来看，艺术交互关系研究大致有四种主要的范式。最古老的是所谓"姊妹艺术"的研究。中西艺术批评史和理论史上最常见的理论话语就是诗画比较。传统的中国"诗画一律"说即如是，苏轼的经典表述是，"诗中有画……画中有诗"。但两种艺术毕竟不同，所以又有人指出两种的互补性："画难画之景，以诗凑成；吟难吟之诗，以画补足。"（吴龙翰）在西方，除了比较外还有一个路径，那就是如何以文学的修辞和语言来描述图像——Ekphrasis。亦即以诗论画的古老传统，以语言去描述图像，这其中就产生了某种跨媒介的关联。所以Ekphrasis自古以来一直是一个讨论艺术间复杂关系的热门话题，从语言对图像的描述，到诗画关系的比较，再到文学借鉴绘画的逼真刻画效果，一直到绘画受制于文学主题，等等。及至晚近的艺术理论，Ekphrasis再度吸引学者们的注意力，成为一个极有生长性的研究话题。

　　第二种跨媒介研究范式是历史模式，通过不同时期艺术间的相互关系的变化，总结出一些历史演变的关系模式。比如豪塞尔发现，

不同的艺术类型并不处在同一发展水平上,有的艺术"进步",有的则"落后"。"18世纪以来,人们几乎不会注意到,由于公众对艺术的兴趣的社会差别发展起来,文学、绘画和音乐已不再保持同一水平的发展了,这些艺术部门中的某一种艺术几乎不把它们已经解决的诸形式问题表现在另一种艺术之中。"雅各布森从另一个角度指出,每个时代都有某种占据主导地位的艺术门类,它会对其他艺术产生深刻影响,成为各门艺术争相模仿的关系形态。他发现,文艺复兴时期占据主导地位的是视觉艺术,因而成为当时的最高美学标准,其他艺术均以接近视觉艺术的程度来评判其价值;浪漫主义阶段音乐具有主导地位,因而音乐的特性成为最高的审美价值标准,所以诗歌努力追求音乐性;到了现实主义阶段,语言艺术成为主导的审美价值标准,因此诗歌的价值系统又一次发生了变化。雅各布森的"主导"理论触及了艺术间相互历史关系的一个重要方面,那就是彼此间的影响关系。结合豪塞尔的理论,各门艺术的不平衡发展导致了特定时期有某种艺术成为最有影响力的主导艺术,这门艺术的审美观念遂成为占据主导地位的审美价值标准,广泛影响了其他艺术。有趣的是雅各布森的三段式聚焦于三种不同的艺术媒介,揭示了绘画的视觉媒介、音乐的听觉媒介和语言媒介在艺术交互关系的历史结构中依次占据主导地位的演变轨迹。

第三种艺术交互关系研究范式是美学中的艺术类型学。美学将各门艺术视为一个统一性结构,但如何分类确立共通性门下的差异性并加以归类却是一个难题。从莱辛的诗画分界的讨论,到黑格尔五种主要艺术类型历史与逻辑相统一的结构,再到形形色色的艺术分类研究,意在强调不同艺术之间的相互关系及其艺术的整体性和统一性。当代的艺术分类理论也有很多,比如芒罗以塑形(Shaping)、声音(Sounding)、语词(Verbalizing)的三元结构来区划,将各门艺术归纳为六类:(1)视觉塑形艺术(绘画、雕塑、建筑、家具、服饰等)。(2)声音艺术(音乐和其他具有声音效果的艺术)。(3)语词艺术(诗歌、小说、戏剧文学等)。(4)视觉塑形与声音艺术(舞蹈和哑剧的结合等)。(5)声音与词语化的艺术(歌曲)。(6)视觉塑形、声音与词语化的艺术(歌剧等)。需要指出的是,美学的艺术分类研究是从关于艺术的基本哲学观念出发来展开的,因此各门艺术的统一性是依照逻辑在先原则来处理的,它与"姊妹艺术"从各门艺术的独特性入手进入统一性的研究路径正好相反。

第四种范式来自比较文学的比较艺术（Comparative Arts）或跨艺术（Interarts Studies）研究。它是比较文学美国学派的产物，亦即文学与其他艺术的比较研究。"进行文学与艺术的比较研究似乎有三种基本的途径：形式与内容的关系、影响以及综合。"（盖塞）有学者认为，传统的艺术间研究往往是存在于两个文本之间可感知到一系列关系，包括关联、联系、平行、相似和差异等。晚近的研究则主要集中在不同媒体文本的类型学，一个媒介的文本如何被另一个媒介的文本所改写或重写（比如电影对文学作品的改编），一个艺术门类中发生的运动对其他艺术的影响，某种艺术的特定结构的或风格的特质如何被其他艺术所效仿等。"通过涵盖多媒介和新技术并质疑学科的或传统的边界，跨艺术研究试图重新界定比较文学这一领域。"（芬格）另有学者提出，如果通过其他艺术来反观文学，便可以更加深入地把握文学的特质。比如以绘画来看文学，便可得出了一些颇有启发性的结论，诸如通过绘画来阐释文学作品的细节、以画面构图来探究文学的概念和主题、文学与绘画的交汇互动等。但从艺术理论的知识建构来看，比较艺术有两个明显缺憾，其一是它的语言学中心论，其方法论主要依据语言学，而且文学作为语言艺术，这会导致忽略其他艺术自身的特性以及方法的弊端，比如图像学或音乐学的方法。其二是文学中心论，由于比较艺术是在比较文学学科框架内发展起来的，所以文学的主导地位使得其他艺术的比较成为陪衬，意在说明文学特性而非其他艺术的独特性，这就有可能将艺术理论最为关键的问题——艺术统一性及共性规律——排除在外。

最后一种范式是晚近兴起的跨媒介研究（Intermedial Studies），它克服了比较艺术的语言学中心论和文学中心论，对于艺术理论的学科建设和知识生产最具生产性。跨媒介性是晚近人文社会科学的一个新概念，关于何谓"跨媒介性"（Intermediality）也是颇多争议。这个概念和互文性概念相纠缠，甚至有人认为跨媒介性是互文性的一种表现形态，亦有人认为跨媒介性与互文性完全不同。德国学者李普尔认为："跨媒介性"这个术语是指媒介之间的关系，被用来描述范围广大的超过一种媒介的文化现象，所以无法发展出单一的跨媒介性定义。它既涉及文学、文化和戏剧研究，以及历史、音乐学、哲学、社会学、电影、媒体和漫画研究，又和不同的跨媒介问题群密切相关。还有学者具体区分了广义和狭义的跨媒介性，广义的跨媒介性只在媒介内、媒介外、媒介间加以区分，而媒介间正是跨媒介性的广义概念；而狭

义的跨媒介性则更为具体,首先区分为共时与历时的跨媒介性,其次区分为作为基础概念的跨媒介性与作为特定作品分析范畴的跨媒介性,第三个区分涉及不同学科方法的现象分析,不同的学科方法对不同的现象是否属于跨媒介性有不同的看法。由此可以看出,跨媒介性并不拘泥于某一个学科(如比较文学),而是一个更具包容性和开放性的范畴,深入到不同学科和领域,关联很多媒介领域和现象。

 以上四种模式比较起来,我认为跨媒介性及其研究范式最有发展前景,与艺术理论的知识体系建构关联性最强,尤其是跨媒介研究的方法论,在许多方面越出了美学门类研究和比较文学的比较艺术范式,在很多方面推进了艺术理论知识系统建构。首先,跨媒介范式将媒介因素作为思考的焦点,这既符合当代艺术发展彰显媒介交互作用的趋势,又是理论话语自身演变的发展逻辑所致。对媒介及其复杂性关系的关注加强了艺术本体论研究,有助于深入揭示出各门艺术的差异性基础上的统一性。其次,跨媒介范式破除了比较艺术的文学中心论,将各门艺术置于平等的相互影响的地位,这就为更带有艺术理论而非诗学宰治的理论话语建构提供了可能。再次,跨媒介范式较好地实现了自下而上与自下而上方法论的结合。美学范式往往囿于哲学思辨的传统而走自上而下的路线,而媒介问题的凸显一方面打通了与媒介哲学的联系,另一方面又将注意力放在具体化的媒介上,这就将经验研究和思辨考量有机结合,更有效地阐释艺术交互作用背后的艺术统一性。复次,跨媒介范式关注新媒介和新技术的发展趋势,如对消费文化、信息社会、网络和数字文化的研究。跨媒介性作为一个包容性很广的概念,起到了拓展艺术研究领域的作用,将以往处在"美的艺术"边缘的亚艺术或非艺术的门类,从漫画到网络视频,从戏仿作品到摄影小说等,都纳入了艺术研究的范畴。最后,跨媒介范式促进了这一研究领域的跨学科性,社会学、传播学、文化研究,甚至语言学和数字人文都深度参与了跨媒介性问题,引入了许多新的理论和方法。比如语言学中的模态理论就被广泛用于跨媒介性的分析,符号学、叙事学、社会学、政治学也都把跨媒介性作为一个思考当下现实的独特视角。一言以蔽之,跨媒介性是我们重构艺术理论知识体系并探究各门艺术的统一性的颇有前景的研究路径。

<div style="text-align:right">——选自《艺术理论与艺术史学刊》总第 4 辑,
中国社会科学出版社 2019 年版</div>

艺术史

《艺术史写作原理》引论

[美]大卫·卡里尔

我用两个简单的问题作为本书的开始：为什么当今艺术史学者们的争论如此迥异于早期艺术写作者们的争论？同时，既然那些现代历史学者们意见总是不一致，那么艺术史中的客观性又怎么成为可能呢？我通过对艺术史和艺术写作史平行比较的方法来回答这两个问题。根据瓦萨里和E.H.贡布里希的说法，绘画的进步依靠的是越来越完美而自然地再现世界，或许这对于艺术写作也同样正确。现代文本超越了以往论述的原因就在于现代文本对艺术品做出了更好的描述。

我用"艺术写作（Artwriting）"这个词指那些由批评家或艺术史学者所写的文本，而说到那些由当今职业艺术史学者写的文本时，我则称其为"艺术史（Art History）"（对这些词的讨论，见拙著《艺术写作》，阿默斯特，1987）。这一用词的区别强调了概念上的一个要点。瓦萨里和利奥·斯坦伯格都写过米开朗琪罗；克罗、卡瓦卡塞莱和欧文·帕诺夫斯基都讨论过凡·艾克；左拉和西奥多·雷夫都分析过莫奈。但是早期的艺术写作者和现代的历史学家做的确实是同一件事情吗？如果不是，我们就有必要用两个不同的词来说明他们的文本属于不同的文学体裁。

如果现代之前的艺术写作是一种与艺术史不同的文体，那么在艺术研究中也许就不存在什么进步。一旦我们意识到现代艺术史学者的兴趣点与前辈研究者是如此的不同，那么认为越晚近的文本越好的观点就变得颇有疑问了。现在有许多艺术写作者对艺术进步的

观念提出了质疑,同样,在艺术写作中或许也不存在进步。由于乔托和康斯坦布尔的创作有着根本不同的目的,因此对贡布里希来说,要令人信服地说明康斯坦布尔的作品比乔托的作品更先进是很困难的。既然当今的艺术写作者与他们的前辈有着不同的目的,把他们的文本与以往的论述做比较或许也不太可能。

所有艺术写作的目的都是真实地描述作品。但这本身并不能告诉我们怎样比较以往描述和现代文本。一个真实的描述就是忠实于事实。但通常有关一件艺术品的事实本身就是存在争议的。既然跟某一艺术品相关的其他艺术品、文本和时代文化等事实都是有待商榷的,那么,就没有哪一种简单地对事实的诉求能告诉我们如何在相互矛盾的阐释中进行选择。而且在我们能解释艺术写作中如何达到真实这一问题之前,恰恰是认为艺术史学者之间存在一种理性争论的观点也是有问题的。

艺术写作也有其历史,这一认识提出了一个难题:如何把一件艺术品相互矛盾的阐释和只不过注意到作品中不同特征的再现明确地加以区分?我坚持一种相对主义的观点,那就是阐释的客观性是可能的。我认为没有任何单一的方法论能提供一种可以占主导地位的阐释艺术品的方法,或说明对立的方法论间真正的争论怎么是可能的。我的相对主义与以下两者相一致:一种是认为某些阐释比其他的好的观点,另一种是相信艺术写作能真实地再现其所描述的艺术品。

视觉艺术中不存在不偏不倚的自然主义,我们只能用某种特定的风格对世界加以描述,除此之外别无他法。类似的,也不存在再现艺术品的中性方法。回头看看,艺术写作是一种写作形式的观点似乎是显而易见的,但我却是逐渐才理解到它的意义的。当我明白了这一点,我就意识到它会产生重大的后果。如同自然主义艺术也有不同风格一样,艺术写作也存在着不同的风格。我们可以通过将其与另一种体裁——小说进行对比来认识艺术写作。

文学批评的目的之一是分析小说的风格,并描述它们的形式与内容之间的复杂关系;我的相关工作就是描述艺术写作的文学性结构。文学史家讨论的是小说风格的变化;作为艺术写作史家,我试图说明艺术史学者用以编排他们叙述方法的历史。风格在艺术写作中是重要的,因为我们无法完全依据艺术写作者文本中所呈现的观点来提取他的论断。

虽然这一观点被直截了当地提出时看似显而易见,但关于艺术史的许多批判性讨论恰恰因为没有考虑这一点而显得苍白无力,他们无一例外地只把注意力放在艺术写作者的"观念"上。除非我们理解了艺术写作者陈述她观点的那种写作风格,否则我们不可能对这些观点真正地进行讨论(在演讲中,我用阴性代名词指代艺术写作者的做法曾引起过一些激烈的争论,这是我这里再次使用它的原因之一)。在艺术史中,离开了陈述观点的"形式",我们就无法理解争论的"内容"。艺术史写作是一种语词的再现,只有通过分析它的叙述结构才能理解其争论。

历史学家可以描述从简·奥斯丁到托马斯·品钦小说的发展。当然,这些小说家有十分不同的风格,但这并不意味着品钦的书就更加真实。然而,艺术写作与小说有两点本质的不同。小说从不宣称自己是真实的,尽管其中一些关于当时社会的史实会令历史学家感兴趣。即使奥斯丁和品钦描绘了不同的虚构世界,他们的小说之间也不存在矛盾。但是,讨论某幅绘画的不同艺术写作者却描述着同一幅作品。因此,如果存在理性的争论,我们就必须找到某种比较这些论述异同的方法。

一种成功的艺术写作的叙述必须既公正地对待其修辞维度,又要能说明它与小说是如何的不同。我对于艺术写作修辞的研究有两个维度:历时性分析解释了从瓦萨里到当今艺术写作风格的变化;共时性分析比较了某一给定时间段里可供选择的阐释的异同。只有将历时性分析与共时性分析相结合,我们才能理解艺术写作风格的变化,以及为何对艺术品真实的论述仍然是可能的。

作为艺术写作史家,我要解释的是,现代职业学者的风格与业余的、非职业的艺术史学者是如何的不同,以及这种风格的变化因何发生。我的历史研究就是要解释现代的艺术史文本是如何产生的。一切旨在提供某种超出文学通览的有用的历史必定是极富选择性的。一个小说史研究者通常只用少量的例子来说明几个世纪内小说的发展。在检验了大量的艺术史文献后,我集中对几个个案研究做了详尽的分析,这一分析引出了艺术写作史的普遍原理。本书介入了许多专家的研究领域,我知道这一尝试存在着很多危险。我希望,本书所体现的广阔的哲学视野将能证明这一实践和愿望是正确的,并原谅其中出现的不可避免的错误。

在当今的艺术史中,阐释之间的冲突和阐释中的真实是联系一

致的。在阐释的冲突背后，我们可以发现有关统摄可接受阐释的规则的更深层的相同意见。现代艺术史能够作为一门学院学科而存在，完全是因为艺术史学者们都能够同意，什么样的不同意见是重要的，以及如何提出不同意见。当明白了这些统摄他们论述的隐含规则后，我们就能理解阐释中的真实为何是可能的。

这些隐含的规则就是艺术写作的惯例，是让艺术史学者得以确认她的问题所在并令人信服地解决它的方法。要理解这些规则，就要把艺术写作看作一种写作的形式。一旦我们认识到艺术写作客观性的标准是由这些规则所限定的，那么我们就能理解为何客观性是可能的，以及客观性的标准如何会发生改变。客观性可能存在是因为每一位严肃的学者都遵循同样的规则；而客观性的标准会改变，是因为规则也能被某位有独创性的学者所改变。

对于人文主义者传统来说，艺术史旨在重现艺术家的精神状态。人文主义提供了一个实现阐释客观性的方法。它声称提供了一种非惯例性的标准，以此来判断阐释的客观性。理论上，独特而准确地重塑艺术家精神状态是可能的。但在实践中，因证据的缺乏使得这一目标难以实现。对同一艺术作品的多种阐释就体现了这一不幸的事实。

我对艺术写作中的惯例和修辞问题的注意使我放弃了人文主义。一个好的阐释必须忠于事实、言之成理并具有独创性。写这样的艺术史的阐释是一种创造性的活动，因为孤立的事实不会告诉艺术写作者如何来编排她的叙述。人文主义者会认为我的论述遗漏了一个更本质的问题：叙述必须是对艺术家原意的真实再现。本书的一个中心论断即为，这种寻求艺术家原意的做法是徒劳无功的。

如果艺术写作者组织文本依据的是惯例，那么可能有什么其他的编排方法吗？本书第一部分讨论了这一问题。某些艺术史的论述是围绕单个作品的研究而组织其叙述的。因为已经有了对皮埃罗几件作品详细阐述的传统，任何新的论述都必须基于那些阐释之上。另外一些艺术史的叙述涉及的是艺术家个性问题。因为我们对卡拉瓦乔知之甚多，自然会联系他的生平来阐释他的艺术。还有一些艺术史叙述是通过比较在同一艺术文化氛围中不同艺术家相关作品的异同来展开的。由于凡·艾克与罗伯特·康平的视觉寓言具有不同的功能，我们可以通过比较他们的异同来理解他们的作品。

由于我们对于皮埃罗本人几乎一无所知，所以阐释能依据的就

是某些信念,如相信皮埃罗的艺术或许表达了一种他对同时代的政治事件的复杂反应,或包含了某种复杂的宗教象征。无论是瓦萨里简明的艺术家生平还是任何同时代的文献,都没有提到皮埃罗的绘画包含这样的政治性评论或象征意味,因此阐述者必须表明他们并非只是简单地将现代人的观点投射到他的作品中。卡拉瓦乔的生平我们倒知道一些,并且也有相当多的近乎同时代人对他作品的反应。因此,可以将卡拉瓦乔的绘画作品阐释为艺术的自我表现,而对皮埃罗则不能这么做。卡拉瓦乔的艺术演变是相当复杂的,这就吸引着人们将其作品演变的历史叙述为他个性发展的故事。但是过去的文本从未像某些现代历史学家那样指出,卡拉瓦乔在其艺术中表现了色情意味,或说他的绘画中包含了复杂的象征意味。

凡·艾克的《阿尔诺芬尼的婚礼》和康平的《美荷德的祭坛画》引出了相似的问题。所有早期评论家都把它们看作非凡的自然主义图像,因此对其中隐藏象征意义的发现就似乎令人吃惊。一旦这些论述的规则被帕诺夫斯基和梅耶·夏皮罗含蓄地确定下来,就给他们的后辈们提供了开放的空间:一方面接受他们关于寓意性图像的基本观点,同时则争论他们阐释中的诸多细节。但是,因为帕诺夫斯基和夏皮罗他们本身也对佛兰德斯艺术中寓言意味的一些基本方法有着不同意见,把他们的论述进行比较就提供了阐释这些作品不同的方法。

对这些叙述的研究指出了现代艺术史叙事的三种不同组织方法。本质上,这是一种共时性分析,但通过将现代论述风格与早期艺术写作者风格的比较,我们可以获得历史性的视界。第二部分将转向历时性的分析,我们将会理解艺术史观点的惯例是如何随时间而变化的。或许有一天可能写一部完整的艺术史学史。我的目的则是,讨论在三个重要历史时刻所用的惯例,以此来充分证明这些惯例已经发生了改变。

文艺复兴时期的艺术写作的关键性方法是图说(Ekphrasis),即视觉艺术作品的语词性再创造;而现代艺术史运用的则是阐释(Interpretation)。图说和阐释是两种不同类型的文本。现代艺术史学者和文艺复兴时期艺术写作者的目的不同。图说是一种语词的绘画(Word-painting),作用就像图像的照片或版画的替代品,只需对图中客观的事物做足够精细的确认。阐释则对艺术作品中诸多细节的意味作出解释,经常会揭示画中某些微小的、看似无意味的元素其实却

是理解整幅画作意义的关键。我通过对比瓦萨里和现代艺术史学者的作用,来说明图说与阐释的区别。图说是照片的替代品,对绘画中的客观事物做出确认;阐释则给出关于绘画意义的可争议的描述,这意味着一种好的阐释将会被模仿和争论。

这是现代之前艺术写作和艺术史的对比。但我们也会发现,在以往的艺术写作中也有着演变。温克尔曼在18世纪晚期用的是隐喻(Metonymy),而佩特运用的则是另一种转义(Trope),提喻(Synecdoche)。对比二者即能说明叙述方法的这一变化。叙述方法的不同意味着他们将会对同一艺术品做出不同的阐释。

我对于图说和阐释之间区别的描述,以及温克尔曼的转喻法和佩特的举隅法的对比都是在研究以往艺术写作的修辞方法中进行的。我的第三个例子是最近讨论较多的一件艺术品。修正主义的艺术写作者宣称,传统的艺术写作者对作品来源的研究在讨论大卫的《荷拉斯兄弟的宣誓》这幅画时做得并不公正。修正主义者的文本包含了新奇的叙述编排。与瓦萨里、温克尔曼和佩特一样,修正主义者使用的也是与人文主义艺术史学者不同的修辞方法。

本书的第一和第二部分是方法论研究,它们说明了艺术写作者的文本是如何写成的。第三部分从对艺术写作的理论化转入论述独创性阐释的发展。历史性的研究为这种艺术写作的实践提供了方法。

讨论艺术写作中观者的作用时,我提出两个问题:观者在何地与他所感知的艺术品发生关联?观者在何时与艺术品发生关联?贡布里希、迈克尔·弗里德、斯坦伯格和米歇尔·福柯对绘画的不同阐释的原因之一,在于他们对观者位置的不同确认。温克尔曼使用的转喻法和佩特使用的举隅法决定了他们如何来阐释古典雕塑;同样,这四位现代艺术写作者如何来编排他们的叙述也大大影响了他们的阐释。我们可以通过比较他们对于艺术品与观者的空间关系的论述来对比他们的立场。

艺术史学者很少谈到艺术品与观者在时间上的关系。但是,正如观者往往具有多种多样想象中的空间位置,他同样与所描绘的景象之间也可能具有多样的时间关系。画中再现的人物通常被想象为似乎存在于过去的某一时间。但在某些17世纪的作品中,它们被表现得似乎就在观者面前。在帕诺夫斯基对普桑《阿卡迪亚牧羊人》的经典论述中,他将普桑的两幅同题作品分别与它们所描绘的两种文本的解读相匹配。我认为对于这一类图像中隐含的时间定位的确认,将有助于我们更好地理解这些作品。

这些关于观者的空间和时间定位的讨论是用古代大师的作品为例的。在我看来,修正主义者的艺术史比以往的人文主义者对这些作品做出了更好的阐释。这些作品长时期地被艺术史学者们所争论。早期的现代绘画则很少被大范围地阐释,因此引发了不同的问题。我对艺术写作修辞法的研究提供了阐释马奈和马蒂斯作品的独创性方法。

通过把早期对马奈相对直接的论述和近期高度展开的阐释进行对比,我展开对他的讨论。在此,历史性的讨论立刻与当今的艺术发生了关联。我们关于马奈的观点受到了我们对当代艺术理解的影响。对于马蒂斯的介绍,我则主要分析一些他本人正在描绘模特儿的图像,对他来说这是个重要的母题。这些油画和素描建构了一个自足的图像空间,其中不再为观者留有外部的空间,以此创造了一种错觉,即我们看着它们正在被创造出来。马奈的图像则是一种再现,它们引起了一种质疑,即这些图像是否具有再现外部现实的能力。马蒂斯的母题将观众置于作品之中。如果不将作品与观者在时间上的关系考虑在内,这些现代主义的作品就不能被正确地分析。

现代艺术史是由那些德国哲学传统培养出的学者们创立的,他们中大多数对这一传统也作出过贡献。当今艺术史学者却对哲学没什么兴趣。用一种纯历史学的方法来研究艺术史学史是可能的①。一些艺术史学家相信,一旦他们的研究领域以一种自足的学院学科的身份出现,它将放弃对哲学的关注。我的观点则不同。对我来说,艺术史哲学和由对艺术史的反思而引发的阐释实践是不可分离的。如果在实践与艺术写作的哲学之间没有根本的区别,一种恰当的哲学化的历史应当通过展示其对阐释实践理论化的暗示来表明其理论化的有效性。这正是我在第三部分所做的。论证了阐释的客观性依靠的是可变的惯例之后,我将说明当代的艺术史写作的惯例可能会如何变化。这样,艺术史学者的实践与哲学家对于这些实践的反思,这些最初看来是完全独立的东西在我的结论中就被结合起来。

——选自[美]大卫·卡里尔著,吴啸雷等译《艺术史写作原理》
中国人民大学出版社 2004 年版

① 见迈克·鲍德罗:批判性的艺术史学者》(*The Critical Historians of Art*),纽黑文,1992;迈克尔·安·霍利:《帕诺夫斯基和艺术史的基础》(*Panofsky and the Foundations of Art History*),伊萨卡,1984。

21世纪艺术史研究走向
——在海峡两岸"21世纪文化走向研讨会"上的讲话

长　北

一、综合研究、比较研究、跨学科研究的走向

21世纪的艺术史研究,将表现出明显的综合研究、比较研究、跨学科研究的走向。它将更多地借鉴文化人类学、民俗学、文艺学、社会学、历史学等相关学科的研究成果,立足于对社会和艺术发展过程的总体把握,多视角地概括和总结每个时代艺术发展演变的外在原因和内部联系,反映共生于同一社会环境和文化背景下各类艺术的总貌,最终揭示艺术发展的本质和规律。艺术的一体性以及各类艺术的关联性,在门类艺术的研究中无法体现。比较研究用平行研究、影响研究等方法,作跨文化圈、跨地域、跨民族艺术的比较,艺术与其他文化的比较(如中医、中药、气功、武术、茶艺与中国艺术的比较)、艺术类型间的比较甚至艺术流派的比较、艺术家的比较等,体现了跨文化的整体观。艺术与非艺术、此类艺术与彼类艺术从来就处在转化消长之中。是什么左右了艺术的这种起伏消长转化,决定了艺术的时代特征与相互联系?将是艺术史研究的鹄的。

二、为什么会出现这种走向?

(一)艺术学的诞生和我国的应答

19世纪末,德国菲德列尔提出艺术学的概念。他认为艺术并不

以美为目标，必须撇开美的问题，从艺术自身研究艺术。20世纪初，德国学者德索出版专著并且创办《美学与一般艺术学》杂志，出刊达30年之久。他指出，人类的艺术活动与审美活动仅仅部分重合，艺术的功能很多，不仅给人审美享受。"一般艺术学"就研究艺术的这种多面性，以区别于研究美术、音乐等的"特殊艺术学"以及研究广泛领域的美和审美的美学。美学与艺术学的这种联系和区别，如同从两个地点挖隧道，最后"隧而见之"。德索的追随者乌提茨在《一般艺术学原理》中主张，艺术是不同领域的文化相互作用而形成的精神产品，必须把艺术置于广阔的文化背景之中，用文化学、心理学、美学等多种研究方法，多角度地研究艺术。

20世纪20年代，我国美学家宗白华先生留学德国时，曾经是德索的学生。回国以后，1926年—1928年，他在原东南大学开设艺术学课，对国际艺术学潮流率先作出应答。宗先生的艺术学课只是哲学系的课程之一，没有能够形成专门的学科。1994年6月，东南大学成立了中国现代历史上第一个艺术学系。1997年，国务院学位委员会和国家教委颁布了调整后的"授予博士、硕士学位和培养研究生的学科、专业目录"，将艺术学作为二级学科列入。同年，东南大学文学院和艺术学系联合申报艺术学博士点，获得批准。短短几年，北京大学、河北大学、厦门大学等六所大学相继成立了艺术学系。艺术学终于作为一门学科被确认，预示了强化艺术综合研究的走向。

（二）门类艺术史研究的丰硕成果

20世纪，门类艺术史研究取得了前所未有的丰硕成果。就中国美术史研究言，继20年代叶瀚《中国美术史》、潘天寿《中国绘画史》、郑昶《中国画学全史》出版以后，30年代，出版了傅抱石《中国绘画变迁史纲》、滕固《唐宋绘画史》、陈师曾《中国绘画史》、秦仲文《中国绘画学史》、俞建华《中国绘画史》。这一时期，日本大村西崖《中国美术史》，中村不折、小鹿青云《中国绘画史》也在我国学界产生了一定影响。50年代，随地下作品的考古发掘，综合性的美术史相继出版，如胡蛮《中国美术史》、李浴《中国美术史纲》、阎丽川《中国美术史略》、王逊《中国美术史》等。80年代以后，美术史著述如雨后春笋，专史和断代史有王伯敏《中国绘画史》、金维诺《中国宗教美术史》、田自秉和王家树各著《中国工艺美术史》、薄松年《中国年画史》、朱仁夫《中国古代书法史》、王子云《中国雕塑艺术史》、王树村《中国民间美术史》、刘敦桢《中国古代建筑史》、阮荣春等《中华民国美术史》、陈传席《中

国山水画史》、张少侠等《中国现代绘画史》、任常泰等《中国园林史》、熊寥《中国陶瓷美术史》、华梅《中国服装史》等。个案研究成果也纷纷问世。中国美术理论史的研究,有葛路《中国古代绘画理论发展史》、郭因《中国绘画美学史稿》、杭间《中国工艺美学思想史》、樊波《中国书画美学史纲》等。集大成者则如王伯敏主编8卷本的《中国美术通史》,王朝闻、邓福星主编的14卷本《中国民间美术全集》和各出版社联合出版的60卷本《中国美术全集》,正在出版的400卷本《中国现代美术全集》和王朝闻、邓福星主编的12卷本《中国美术史》等。西方美术史研究方面,三四十年代出版有丰子恺《西洋美术史》和《西洋美术史》、陈之佛《西洋绘画史话》,50年代出版有唐德鉴《希腊雕刻简史》等,80年代后出版有李浴《西方美术史纲》、常任侠《印度与东南亚美术发展史》、迟轲《西方美术史话》、张少侠《欧洲工艺美术史纲》、朱铭《外国美术史》、邵大箴夫妇《欧洲绘画史》、奚静之《俄罗斯苏联美术史》等。翻译过来的西方美术史有贡布里希《艺术发展史》、热尔曼·巴赞《艺术史》等。其他门类艺术史的研究成果如张庚等编《中国戏曲通史》、谭帆等编《中国古典戏剧理论史》、李昌集《中国古代曲学史》、王克芬《中国舞蹈发展史》、蔡仲德《中国音乐美学史》、孙继南等《中国音乐通史简编》、沈鹏年主编《中国说唱艺术简史》、葛一虹编《中国话剧通史》等。世纪之交,相关学科研究的丰硕成果和研究方法,又为艺术史研究者提供了借鉴和参照。文化艺术出版社1998年出版《中国艺术简史丛书》一套十本,包括《中国电影史》《中国电视史》《中国曲艺史》《中国杂技史》等过去鲜有人问津的门类史,虽然每本仅十万字左右,却预示了综合进行艺术史研究的价值取向。这些著述,对古代艺术史料作了非常详尽的梳理,一些作者已经注意到艺术与社会文化的广泛联系,为开展综合研究、比较研究、跨学科研究,提供了翔实的实证资料和理论依据。

在《美学与艺术学研究》发刊辞中,张道一先生总结这一段历史时期的艺术理论研究说,"就艺术理论研究而言,则往往局限于分门别类地进行研究,缺少整体的宏构,以总结和概括各门艺术的一般原理、共同规律、各自特征的艺术学,基本上属于阙如。"(江苏美术出版社,1996年,第1页)

(三)学者对学科自律性的认识

说20世纪"总结和概括各门艺术的一般原理、共同规律"的艺术学研究属于阙如,又并非尽然,宗白华《艺境》、朱光潜《诗论》、钱钟书

《谈艺录》、《邓以蛰美术文集》……诸前辈的著述中,已见明显的综合研究、比较研究的取向。他们是文化的先驱者。他们对国际潮流的应答没有能够推衍成大气候,没有能够看到艺术学作为一门学科被确认,是因为在他们著述的年代里,或强调艺术理论为启蒙、救亡服务,或强调艺术理论充当政治的工具,政局的动荡耗损了学者们一大半生命。在德国已经有比较艺术学派、日本山本正男已经主编出六卷本的《比较艺术学研究》的年代,我国艺术学研究的天穹,仍然晨星寥落。李泽厚在政治空气乍暖还寒的时候,运用综合研究、跨学科研究的方法,写出《美的历程》,不啻是艺术学学科将在我国诞生的一声礼炮。今天,安定、团结的政治氛围,开放、交流的广阔视野,使得学者们冷静反思20世纪的成绩和教训,比以往任何时候都清醒地认识到艺术本身的自律性,比以往任何时候都强烈地产生出学科建设的自觉意识。艺术理论研究终于实现了从工具性向学科主体性的转换,从代言人向主讲人的转换。中国艺术研究院《中华艺术通史》即将付梓,中国艺术研究院李心峰、顾森,东南大学凌继尧、厦门大学易中天、湖北美术学院陈池瑜、中国人民大学张法、北京大学彭吉象、北方工业大学顾建华等,像耀眼的星座,升起在艺术学的天空。

(四) 文化一体化的趋势

当今世界,随着全球经济一体化,中西方文化、全球文化空前规模地大交流,文化艺术也出现了一体化的趋势,学者们比以往任何时候都意识到封闭研究的滞后,由单一的文化视野转向跨文化的开阔视野,学科的界限越来越模糊。每一门学科研究的深入,都将带动其他学科研究的深入,都将使相关学科不断重写。艺术重新与各学科联姻,多元发展,多层次、多视角、多领域地展开。艺术学研究的深入,也将带动文学史、科技史……重写,即以文学史言,将不仅是从文学研究文学,而是以艺术学的研究方法,从艺术学综合、比较的视角考察文学。那时,艺术学和文艺学将彻底打通,文艺学的学者和艺术学的学者将更紧密地携起手来。

(五) 中国传统治学方法的再发现

基于中国人整体把握世界的思维习惯,中国古代的学术研究,有比较研究和综合研究的传统。中国古代艺术理论尽管多经验式、感悟式,却将文学、音乐、绘画、书法联系起来,研究其相互吸收、相互影响、相互完善,研究其共通性,艺术史、艺术理论、艺术批评三者浑融一体。如果说西方长于用机械的、解析的方法,把一个完整的学科肢

解成艺术史、艺术理论、艺术批评三块,三者严格分工,互不搭界,21世纪,学者们将重新审视和发现中国传统治学方法的长处,采纳中国传统治学方法的合理成分。艺术史研究的走向,恰恰是中国传统治学方法断裂以后的再发现和再承继。

中国艺术史是一部伟大民族的心灵史,中国艺术是中华文明对世纪文化最杰出的贡献。它比西方艺术史更靠近哲学,更多形而上的层面。揭示中国艺术有别于西方的独特规律,是中国艺术史研究的根本目的。

(六)艺术人文精神的复归

20世纪,艺术与艺术史研究专门化、职业化了,成了谋生的手段。艺术远离了人文精神,文化人对艺术变得陌生。这实在是一种很不正常、很不健全的反文化现象。

翻开中国艺术史,中国的士大夫们没有以治艺术史为生的,艺术只是他们政事之余、陶养性情、完善人格的手段。因此,他们琴、棋、书、画、诗、词、歌、赋全能,嵇康、苏轼、赵孟頫、徐渭、董其昌……他们是文化的通才,是百科全书式的人物。西方二战以后着力发展经济,人文学科一度不受重视,学习艺术的人很少。现在,西方物质生活已经极大丰富,精神生活的丰富成为人们追求的首选,每一所综合大学都设有艺术史系,学经济的、学化学的、学物理的……轻轻松松地跨进了艺术史系的大门。学艺术史与功利无关,与谋职无涉,读书不为稻粱谋,只是为自己更全面,更聪明,只是一种人生追求和人生享受,体现了更高层次的文化追寻、更为自觉的生命意识。

21世纪从物的时代进入了人的时代,人的素质、人的价值、人的发展被提到了前所未有的高度。人的发展应该是全面的,完整的,和谐的,自由的。20世纪,艺术复归于人文学科。21世纪,人们将掌握人文精神与科学精神融汇一体的文化,艺术史将成为文明人的必修课。艺术学研究必将在我国、在全世界极大地发展起来。

三、东南大学艺术学学术队伍的优势与不足

东南大学拥有全国第一个艺术学系、全国第一个艺术学博士点、全国第一本《美学和艺术学研究》丛刊,学科带头人是中国艺术学的旗手型人物——国务院学位委员会艺术学科评议组召集人张道一先生。东南大学艺术学学科点的众多学者,有研究艺术原理的,有研

艺术美学的,有研究艺术史的,有研究文艺美学的,有研究民俗学的,有研究戏剧理论的,有研究民间工艺的,有研究建筑美学的,有研究诗歌美学的,形成了综合互补的优势。学术队伍的优势是显而易见的,从特殊艺术学的研究进入一般艺术学的研究,东南大学先走了一步。但是,艺术学把艺术作为复杂的文化现象,研究它与社会政治、经济、科技、民族、民俗、宗教、道德、地理环境等的关系,它离开了美学,又靠近了哲学,是实证的研究与哲学的研究的结合,它比特殊艺术学研究更需要开阔的视野和宽广的知识面,它的宏观性、整体性和综合性决定了研究的高难度。这一学术队伍比如我本人,理论积累尚见不足,文化视野尚欠开阔,综合研究起步未久,综合研究的成果有欠丰厚。艺术学研究生教育按照"宽口径、厚基础、高素质、强能力"的思路展开,但是,艺术学研究生教育应该是艺术学本科生教育的自然上升,由于我国艺术教育长期等同于技术教育,没有作为一门人文学科来设立,学艺术的本科生文化素质普遍较差,艺术学研究生教育为非艺术类本科生捷足先登。研究生入学,先补入门课,加上东南大学硕士研究生学制两年半,两课学习花去大半时间,研究生匆匆进来,又匆匆出去。对特殊艺术学的感性了解和对一般艺术学的理论思考都只开了个头,宽则宽矣,厚则难说。"台湾中央大学"艺术学硕士生学制为四年,语言问题早在大学预科就已经解决;西班牙马德里大学美术学院艺术学硕士生学制为五年。他们的经验,切望借鉴。

我们这一代人,身逢艺术学学科的构建。而艺术学这门新兴学科的完善,需要几代人的努力。我们的研究已经铺开,我们的思考正在深入,它未必都来得及结成颗颗秋实。就像吐丝的春蚕,她未必能够亲手把一丝一缕织成绢帛;又像铺路的石子,她看不到大道如砥的那一天。但是,我们的研究生是全国最早的一般艺术学研究生,二十年以后,他们中的部分人会成为一般艺术学研究的中坚,会把我们吐出的一丝一缕,织成绢帛,裁成衣服。待到他们也设帐授徒,他们的学生成为研究中坚的那一天,中国综合院校的艺术学系当如群帆竞发。到那时,庶几可以告慰甘当铺路石的我们一代,庶几可以说艺术学学科在中国的完善。

参 考 文 献

[1] 张道一.关于中国艺术学的建立问题[J].文艺研究,1997(4).

[2] 凌继尧.艺术学:诞生与形成[J].江苏社会科学,1998(4).

[3] 李心峰.艺术学的构想[J].文艺研究,1988(1).

[4] 李心峰.现代艺术学:对话、比较与学科体系[J].文艺理论,1998(4).

[5] 阎国忠.美学、艺术学的学科定位问题[J].新华文摘,1999(12).

[6] 李心峰.比较艺术学的视界与功能[J].文艺研究,1989(5).

[7] 李心峰.比较艺术学:现状与课题[J].文艺研究,1998(2).

[8] 邓福星.20世纪中国美术研究[J].美术观察,1998(2).

[9] 陈池瑜.20世纪中国美术学研究回顾[J].美术观察,1999(6).

[10] 陈池瑜.20世纪上半叶中国美术史研究述评(上)[J].美术观察,1999(11).

[11] 陈池瑜.20世纪上半叶中国美术史研究述评(下)[J].美术观察,1999(12).

——选自《湖北美术学院学报》2000年第4期

艺术定义与艺术史新论
——兼对前人成说的清理和回应

徐子方

艺术的定义,即艺术概念之界定,是阐述艺术史的前提。不了解什么是艺术,亦即无从谈论艺术史。当代德国艺术史家汉斯·贝尔廷曾经明确指出:"必须解释那个'艺术'的概念……而且只有当这个概念充分发展到有关这个概念(艺术)所涉及的内容足以有一个'历史'能够被撰写时,才会出现一部'艺术的历史'。"[①]然而迄今问题并未真正得到解决。由于传统艺术理论和艺术史分属哲学和美术学两个不同学科,对于"艺术"一词的理解和使用上存在着明显的错位,从而给艺术论和艺术史学科建设造成了不应有的混乱,必须作一次认真的清理和回应。

一、前人"艺术"定义之评说

艺术定义的探究长期以来一直是学术界的热点之一,相关的思考及结论各有其视阈和逻辑构成,无法简单弥合。但也并非绝对无从置喙,否则讨论将永远无法进一步深入。今天看来,可从如下几方面入手梳理和评述:

首先,就艺术的对象主体角度而言,迄今所有观点大抵可分为可定义论(可知论)和不可定义论(不可知论)两大类。

① 汉斯·贝尔廷,等.瓦萨利和他的遗产:艺术史是一个发展的进程吗?[M]//汉斯·贝尔廷,等.艺术史的终结?.常宁生,译.北京:中国人民大学出版社,2004.

可定义论由来已久，可说是构成了两千多年以来关于艺术定义和本质问题讨论的主体，也是学者们辛勤耕耘的原动力。从柏拉图、亚里士多德到康德、黑格尔，到20世纪的克莱夫·贝尔和克罗齐，几乎涵盖了本领域所有大师级学者，留下了"模仿说""再现说""表现论""理念论""形式论""直觉论"等一系列里程碑式成果。可定义论最大特点是承认艺术为一有着实在意义的集合型客观事物，可以寻绎其定义和本质，类似于哲学中的可知论，出发点无疑是正确的。当然也要看清问题所在，一方面，它们大多出自哲理思辨而很少接受实证的检验。面对着众多成说逻辑严密思路清晰却又互相抵牾近乎自说自话的尴尬，无奈之余，人们不难得出这样的结论：艺术的定义确乎应该到时代的艺术学中去寻找，而不应该到时代的哲学中去寻找，但这就陷入了自我否定的窘境。另一方面，艺术领域探讨艺术概念的工作又太过薄弱，学识渊博、涉猎广泛却未能看到中世纪乃至文艺复兴后艺术发展的古、近代思想家且不说，即使现当代艺术学家、艺术史家也多受制于自身专业背景和传统习惯，知识储备和理论素养远逊于前辈，容易局限于个别或具体的现象讨论，流于表面化和片面性。可以说，传统可定义论在哲学中已经走到了尽头，它的最大危险是将艺术概念的讨论引向玄学，最终导致不可知论。

作为传统的挑战者，20世纪崛起的不可定义论从根本上否定艺术概念的实在意义，认为试图界定其定义及其本质无可能亦无必要。持这一观点较著名的有建立在分析哲学基础上的纯语义论和开放论，如英国人W.E.肯尼克、美国人维特根斯坦和莫里斯·韦兹等人，他们宣称"艺术"一词只具有集合词的概念作用，在这一词汇下面包容通常人们认可的各种门类艺术，本身不具有实在意义。既然不具实在性，讨论其定义也就如同水中捞月。换言之，艺术定义属于不可知的范畴，永远不可言说[①]。应当承认，不可定义论者没有公开宣称艺术不可知论，相反他们认为不可定义恰恰是对艺术的真知，然而难以否定的是，艺术的不可定义论最终只能导致不可知论。正如可定义论陷在哲学泥潭里难以自拔一样，不可定义论同样至今未能说服大多数研究者，但由于不可定义论伴随着20世纪现代派艺术而出现，涉及的是传统艺术观未能预知和阐释的问题，故对当代艺术研究前

① 参见.M.李普曼.当代美学[M].邓鹏，译.北京：光明日报出版社，1986：225；陈池瑜.现代艺术学导论：第1~2章[M].北京：清华大学出版社，2005.

沿影响不可小觑。

应当肯定,不可定义论(不可知论)思辨价值不容抹杀,所提出和试图解决的问题也确实无法回避,但它对于艺术概念的认识意义却很有限。原因亦很简单,根据逻辑学和语言学常识,概念既为具有实在意义的事物之集合,就必然同样具有实在之意义,集合概念不应成为分析之障碍,如"人""马""房屋"等词汇而然。作为诸门类艺术集合之艺术概念亦应作如是观,即亦应具有其实在性。进言之,艺术概念应该且必然有自己的内涵和外延。无论出发点如何不同,只要接受"艺术"这一名词,就得解释它的含义,即从纯语义角度而言,也没有不具意义的名词。"艺术不可言说"只能说明人们的认识具有局限性,即尚未达到能够"言说"的层次。在现代科学不仅能够认识物质客体同样能够认识精神主体的情况下,世界上任何事物都不可能声称具有绝对不能言说的特殊地位。至于说开放性,虽然对于学术研究来说不无吸引力和压力,任何专业和学科皆希望开放,不愿意被扣上封闭的帽子。但概念的开放与意义的边界不应矛盾,如果由于开放混淆了艺术和非艺术的界限,从而导致取消学科及专业的后果,这将是灾难性的,并不符合开放的本意。以此作为指导思想,所波及的就不仅仅是艺术。更为重要的是,艺术的不可定义论(不可知论)不符合学科建设的实际,它最容易成为无所作为的借口。

已有艺术定义的分类尚不止于此。从艺术的认知主体角度看,迄今形形色色的艺术定义还可分为哲学家的观点和艺术家的观点两大类。

20世纪英国著名美学家罗宾·乔治·科林伍德曾经指出:"对艺术哲学怀有兴趣的人大致可以分为两类,具有哲学家素养的艺术家和具有艺术素养的哲学家。"[1]他的这句话对于我们也不无启发。事实上,有关艺术定义的前人成说同样可分为两类:"具有艺术趣味的哲学家"观点和"具有哲学素养的艺术家"观点。前者属于哲学范围,不具独立意义。典型的如康德、黑格尔及现代分析哲学家维特根斯坦、韦兹等人,科林伍德和苏珊·朗格等人大体也可归入此类。后者即一般意义上的理论家和学者的观点,非严格意义上哲学体系之一部分。这部分研究者数量较少,而且或多或少也受着时代哲学思潮的影响,有时竟和前一部分人难以截然分开。如坚持模仿论、再现

[1] 罗宾·乔治·科林伍德.艺术原理[M].北京:中国社会科学出版社,1985:3.

论、游戏论、社会惯例论乃至纯语义论的学者。以李格尔、沃尔夫林等人为代表的心理学、形式主义艺术理论学派也属于这一类型。目前的关键是必须理性面对上述两类观点之联系和区别,促使讨论既具有思辨性又不脱离实证的检验。让概念的探讨脱离哲学架构而回到艺术学领域中来,这是近年来艺术学界经常听到的一句话,但仅此而言并不全面,必须补充一句:不可机械对待!例如说不能因此抛弃哲学思维中善于抽象和整体把握乃至勾勒规律的形而上研究方式,这是一般艺术概念有别于门类艺术的抽象本质所决定的,也是长期习惯于技能开掘或实证研究的传统艺术界所必须补的课。

另外,以概念本身的基本要求衡量,围绕艺术定义的现有观点又可分为合乎定义的逻辑要求和不合乎逻辑要求的两大类。

逻辑学常识认为,任何定义总有被定义的对象和用来定义被定义对象的对象,即被定义项和定义项。前者的语言表述总是比后者简短;而后者的含义又总是比前者显豁。古罗马人波爱修提出"概念等于概念所归的属加种差"的公式至今仍未失去其认识价值。根据该公式,种差为该属下面一个种不同于其他种的特征。以波爱修公式衡量,现有关于艺术定义的观点或者没有严格的属加种差的逻辑结构,如康德、黑格尔、克罗齐等人,或者在形式上虽然具备定义的逻辑形式,但存在种种弊病,如大不列颠百科全书将艺术定义表述为"用技巧和想象创造可与他人共享的审美对象、环境或经验"[①]。其定义项"审美对象、环境或经验"含义即不明朗,显得太抽象,本身尚需详加讨论。至于克莱夫·贝尔和苏珊·朗格等人的形式论,被定义项和定义项之间很难形成明显的种属关系(如"艺术"和"形式"、"创造"),因而都不能揭示艺术的特有属性,真正的艺术定义必须符合定义即"属加种差"的逻辑要求。显而易见,由于背离了形式逻辑的基本要求,上述诸般艺术定义实际不是真正意义上的定义,相当程度上只是一般性地在表明研究者自己的观点。目前的关键还在于将严格的艺术定义与一般意义上的艺术见解相区别。

逻辑的缺失还不仅在此。稍作分析即可发现,已有观点并不都是在给艺术下定义,而是可细分为美的定义、艺术美的定义、艺术的定义和艺术品的定义等多种。

除了个别理论家如苏珊·朗格以外,有关艺术定义的已有观点

① 不列颠百科全书:第1卷[M].北京:中国大百科全书出版社,1999:507.

大多未能将美（含艺术美）和艺术、艺术和艺术品的概念界限分清楚。如康德、黑格尔的定义实际上界定的都是美，尽管在他们那儿，"美"涵盖"艺术"，或者说真正的美只和艺术发生关系，但毕竟两者含义不能完全重合。同样，克罗齐、奥斯本、乔治·迪基等人又大多是在谈论艺术品。所有这些，从严格的逻辑意义上说都是不严密的表现。因为按常识，给事物下定义首先要保证概念和事物之间的名实关系应当直接对应和明确无误，不能偷换和游移，否则即使给出定义也是含糊和易变的，充其量只能作为参考而不能作为定论。如果说在当代，随着现代主义、后现代主义艺术的兴起，人们已愈来愈容易分清美与艺术的区别的话，则艺术与艺术品的区别至今仍不为人们所深刻留意。鉴于"美""艺术美"的概念属于哲学美学，故谈论艺术定义时对它们投放太多的精力只能是越俎代庖。为艺术下定义，必须明确的是艺术创作、艺术品和艺术接受者三位一体的科学定位和逻辑构成，换言之，必须将艺术的定义与"美"的定义、"艺术美"乃至"艺术品"的定义区别开来。

以上从四个方面对艺术定义方面的前人成说作了大致上的梳理和评述，不难看出，迄今前人有关"艺术"概念的界定研究大多具备独有的学识构架、观察向度和理论积累，其结论无疑皆具启发意义，可以作为进一步研究的出发点和理论基础。但都存在着严重的不足甚至障碍，此亦即这方面研究难以进一步深入的深层原因。只有认真梳理分析，方能建立我们自己的艺术观和艺术史观。

二、关于定义和史的正面回应

既然前人成说都存在不足，那么到底如何界定科学的艺术定义呢？这个问题自然很复杂，如前所言，涉及方方面面的理论视阈和逻辑构成，希望通过区区一文便一劳永逸地解决问题显然不现实。西方分析哲学更认为不要轻易给艺术下定义，据说下定义就是搞封闭，不利于新的艺术形式的产生，"任何封闭的艺术定义都将使艺术创造成为不再可能"（莫里斯·韦兹语）。然而定义涉及本质，一个事物没有定义即表明人们还没有认识其本质。界定艺术定义更牵涉到包括艺术史在内的一般艺术学的学科和专业定位，尽管困难但不容回避。假如一个现存的艺术定义影响了新的艺术形式的产生，这只能说明它没有抓住艺术的真正本质，因而是不完善的，但绝不能以此否定艺

术定义的必要性。哲学玄想纵然无法替代艺术学的学科建构,但定义之争却并非坏事,起码它可以促使人们进一步深入思考。

笔者认为,艺术既是一个有着自身实在意义的集合概念,对艺术概念的合理运用即应考虑分类学的因素,不能将艺术中的一部分割裂开来取代对艺术概念的整体认识。说白了,艺术不仅仅是视觉艺术,否则,艺术学研究永远不会和美术学或造型艺术史论区别开来。换言之,艺术定义的界定也不能太狭隘,不能仅根据研究者自身的学科和专业背景去思考问题,不光考虑古典,也应考虑现代(包括现代主义和后现代主义艺术)。不能以前者排斥后者,将其逐出于艺术家族之外。也不能像科林伍德那样以后者而蔑视前者,称其为前艺术。另外,以东方艺术为代表的非主流地域艺术也应得到应有的关注。一句话,科学合理的艺术定义应为视觉艺术和其他艺术,主流艺术和非主流艺术,中心区域艺术和边缘区域艺术,以及原始艺术、古典艺术和现代艺术的最大公约数。只有真正弄清艺术定义及其本质和分类学意义,才能以此展开并建立起真正科学的艺术史观。这一点,我们无法回避,即使思谋不成熟也不妨进行一下尝试。

也正是基于上述考虑,笔者不避凑热闹,以这样两句短语给艺术下定义:艺术是为了满足欣赏者需要而发生的一种合目的性人造物或行为。不难看出,这里关于艺术的定义包括艺术创作、艺术品和艺术接受者三个核心要素,缺一不可,实际上它也是简约得不能再简约了的艺术定义。

"欣赏者"决定了艺术独有的作用对象,"创造"是艺术的灵魂,"为了满足欣赏者需要"而创造反映了艺术活动的本质,舍此即不能将艺术创造与宗教创世乃至科学领域的发明创造等分开。"合目的性"决定艺术的创造者——艺术家(为欣赏者而创作),以此与动物界的无意识"创造"相区分,也与康德的目的性亦即造物主"目的"无关。"人造物或行为"(艺术品)为艺术外延的边界,与之相对应的是与人无任何关系的大自然。上述定义明确规定,艺术品只是艺术之一部分而非艺术本身。和传统观念相比较,这里承认特定条件下非物质的"行为"也属于艺术品,倒不完全是为了迁就现代派艺术中的"行为艺术""观念艺术"等,传统艺术中的听觉艺术实际上就是一种"行为"(音乐是声波在空气中发生合目的、合规律震荡的结果,借助于物质但本身并非物质)。需要说明的是,"欣赏"并不等同于审美。理论界早有观点指出,在艺术概念界定中,"审美情感"一词应慎用,因其来

自美学,本身即存在着界定的困难,对于20世纪以后的现代艺术、后现代艺术来说,用了"美"的标签去贴更徒增滋扰。

定义当然不是艺术问题的全部,如同本文开始时所言,关键是艺术的定义与艺术史观密切相关,前者是后者展开的前提和基础。界定了艺术的定义,艺术史观的问题也就变得非常突出,最终具备迎刃而解的可能。

应当交代清楚,目前流行的各种艺术定义多未刻意将艺术认识限于视觉图像,艺术分类理论也同样没有仅仅指向视觉艺术,则在逻辑上艺术史所涵盖的就应是所有艺术门类,但迄今艺术史界的实际操作却存在着明显的矛盾,这就是包括艺术分类学在内的艺术理论研究都集中在哲学领域,对于身处美术学(视觉图像)领域的艺术史研究并未产生直接影响。正因此,传统艺术史观存在着理解和操作上的双重错误。这里只需略举一例:澳大利亚艺术史家保罗·杜罗和迈克尔·格林哈尔希在其合著的《西方艺术史学——历史与现状》一文中这样归结:

艺术史(Art History)是研究人类历史长河中视觉文化的发展和演变,并寻求理解在不同的时代和社会中视觉文化的应用功能和意义的一门人文学科①。

这段话无疑代表了西方艺术史界的流行看法:视觉文化=艺术。由于"史""论"学科分隔的缘故,人们似乎忘记了除了视觉艺术之外还有其他艺术门类(听觉艺术、综合艺术等),无论如何这不是名副其实的艺术史观,充其量只是狭义的艺术史观,或者干脆就是视觉艺术史观、美术史观。

非但如此,常识告诉我们,历史可以是单一、具体的事物发展史,也可以是一系列事物的综合发展史。二者的区别在于,前者如同生物,有明确的产生、发展、高潮、衰退、灭亡的过程,呈现的是抛物线(或曰线性结构)。后者则不一定,每个阶段皆有自己的特点(如马克思称古希腊神话是不可企及的典范),呈现的是波浪线(或曰螺旋式结构),可以理清涌动的趋势和脉络,而不存在新一定胜于旧的问题。鉴于西方自瓦萨利、温克尔曼、黑格尔以来以建立不断进步最终完善的艺术史为己任或以艺术的发展作为哲学体系一部分之印证之片面,目前艺术史研究领域已经认识到不能将达尔文的生物进化论简

① 汉斯·贝尔廷,等.艺术史的终结?[M].常宁生,译.北京:中国人民大学出版社,2004:23.

单套用到社会历史中来，摒弃生物学模式和进化论模式似乎已成了艺术史界之共识。然而，看待任何问题皆不能太过绝对，不能否定一般艺术史和门类艺术史的区别。对于有着具象实体的艺术种类（如西方的竖琴乐、芭蕾，中国的国画、昆曲等）来说，研究其发生、发展、高潮、衰落以至嬗变的过程还是必要的，在这方面，不能简单拒绝生物学模式和进化论模式。即使一般艺术史，也应该有规律可循（思潮、风格、流派、形式、种类的演变等等），不可能仅仅是对过去史实之简单罗列，如某些艺术史家的所谓"再现"论。

说到这里，产生了一个似乎不是问题的问题：艺术史是不是在讲"故事"？

这也应该是常识，却有必要在此重提。历史是已经过去的人类活动进程，与"故事"的概念相通但有区别。"历史"重在宏观，揭示进程，寻绎规律，绝对排斥虚构。"故事"则重在微观，依据想象，叙述情节，不排除为了生动而进行适当虚构。一句话，如果只是对过去的事物作纯客观描述而不揭示其发展规律，不得称为真正的历史。也就是说，不是任何故事皆可以进入"历史"视野的。贡布里希将自己那本艺术史名著题为《艺术的故事》（*The story of art*），应有自己的考虑，也显示了治学态度之严谨，天津美术出版社的中译本将其改题为《艺术发展史》，英文就必须改成 *Art History*，但这显然不符合著者的原意。而如房龙的《人类的艺术》、王小岩等人的《世界艺术5000年》顾名思义就是在讲"艺术的故事"，不会发生理解上的歧义。当然，评论这些著作不是我们这里所要完成的任务。

说完了"不是"，再来谈"是"。

这里又涉及艺术史的定义。在笔者看来，可以套用传统的学科定义方法，艺术史就是阐述艺术的发展脉络及其规律的科学，它服从的是逻辑和历史相结合的社会演进规律。和一般的自然史、社会史一样，它也有着自己的不容突破且不能任意修改的科学边界。艺术史的横向界限由艺术的内涵和外延（包括定义，也包括分类）所决定，艺术概念既然应该涵盖艺术整体而非部分，艺术史同样不应该自我设限，分类学的问题同样不应被忽视。谁都知道，艺术史界长期以来习惯于将视觉艺术史（美术史）等同于艺术史，由此形成了一种植根于潜意识的西方话语权。但真理不承认约定俗成，必须为科学的艺术史正名。图像志就是图像志，视觉艺术史就是视觉艺术史，美术史就是美术史，不能与艺术史画等号。非但如此，理清这一点还应考虑

艺术哲学、艺术美学和艺术史学科目前存在矛盾的因素（谁都知道前二者面对的是整个艺术而后者偏偏不是）。即使在国内艺术史研究领域，哲学界和传统艺术界也存在着认识和处理方式的分歧，后者本身对理论抽象即不感兴趣，而习惯于古典艺术等同于古希腊罗马美术的思维定式。另一方面，艺术史还有着自己的纵向界限，这方面涉及问题是艺术史的起点和终点，其中最为敏感的当然是所谓的"艺术史终结论"。今天看来，只要将艺术史理解为单纯"往昔事件的叙述"而非"不断求新的进步过程"（费舍尔语），就可以肯定，艺术史可能有起点，但不会有终点，起码在可预见的将来不会，"艺术史终结论"实际上牵涉的是对艺术概念能否科学地认识。今天看来，只要有艺术品被创造出来，哪怕是黑格尔所说的"不复是心灵的最高需要"，只要艺术与非艺术之间还存在着边界，艺术就不会消亡，艺术史也不会消亡，而一旦消除了这种界限，艺术将被泛化，其结果也就消除了艺术自身，艺术史更无从谈起。毫无疑问，西方学者在奠定近代科学意义上的艺术史方面走在全人类的前面，其理论遗产值得重视，但艺术史的研究不应唯西方马首是瞻。目前最关键的是应从传统的"欧洲中心论"摆脱出来，否则艺术史研究将走入死胡同。

分类学的意义还不仅体现在此，艺术史还有着自己的分类原则，不能忽视艺术史指导思想的研究。传统意义上的具体划分有三类，根据学科、专业性质可分一般艺术史、门类艺术史；根据内容涉及范围又可分为世界艺术史、区域（东、西方）艺术史、国别（地区）艺术史；按照时间的长短又可分为通史、断代史等等，所有这些自然都很必要，但更重要的是应该将艺术史指导思想的研究放在首位，这就是艺术史原理，它包括艺术史认识论和艺术史方法论。这样说道理很简单，如果我们不在解决艺术史的学科范围和理论基础的概念上取得共识，就很难有一部为学术界普遍认同的艺术史。目前之所以难以有一部真正科学、系统、全面的艺术史专著和教科书，其原因似可归结到艺术史原理研究的欠缺①。

① 目前学术界和出版界似乎对艺术史原理这一概念有意无意地采取回避的态度，一个明显的例子是瑞士人沃尔夫林的名著《艺术史原理》(Principles of Art History)，国内中译本无论1997年的辽宁版还是2004年的人大版，书名均改作《艺术风格学》。

三、现状与对策

有关艺术话题的探究已延续千年,艺术史同样是一门古老的学科,如人们所知道并经常论说的,视觉艺术史(美术史)最早可以追溯到公元16世纪瓦萨利的《意大利艺苑名人传》,18世纪温克尔曼的《古代艺术史》,哲学家的艺术史最早可追溯到19世纪《黑格尔美学讲演录》。但时至今日,以双双面临"终结"为标志,艺术和艺术史同样走到了生死存亡的十字路口。自然,这并不预示着探索沉寂和丧失活力,而是进入了一个新的临界点。目前的研究起码有两点值得关注。

一方面,西方学者仍掌握话语权,但随着现代性后现代性在艺术领域先后登堂入室,原有的探索目标已开始出现模糊。除了艺术定义的不可知论甚嚣尘上外,艺术史研究已充满危机感,然而这一切到目前为止还只是表面现象,研究者的观念和做法并未发生本质上的改变,可以从以下三个方面观察:

(1)"艺术消亡""艺术史终结"的观点到目前为止还只是一家之言,并未占据认识的主流(黑格尔被认为是最早的艺术史终结论者很大程度上是出于误解),大多数研究者还是在严肃地探讨艺术史的真谛问题。正如德国人汉斯·贝尔廷在《艺术史的终结?》一文中所言:"每当人们对那似乎不可避免的终结感伤之时,事物仍在继续,而且通常还会向着全新的方向发展。今天,艺术仍在大量生产,丝毫没有减少,艺术史学科也生存下来了。"①美国人多纳尔德·普莱兹奥斯的《反思艺术史》(1989)和大卫·卡里尔的《艺术史写作原理》(1991)透露了同样明确的信息。

(2)瓦萨利、温克尔曼以来逐渐形成的将视觉艺术史等同于艺术史、欧洲等同于世界的观念依然左右着大多数人的头脑,声称非西方艺术对艺术史主体不发生影响的詹森及其《艺术史》为其典型,即使对传统艺术史进行认真反思的学者如普莱兹奥斯等人也不例外。当然,时代在变,人们的观点和做法也不能一成不变。典型如贡布里希的《艺术的故事》(《艺术发展史》1950)虽仍为视觉艺术史,但已为东方艺术(埃及、西亚、印度、中国、日本)留下了相应的篇幅。弗德里克·威廉·房龙的《人类的艺术》(1937)虽非严格意义上的艺术理论

① 汉斯·贝尔廷,等.艺术史的终结?[M].常宁生,译.北京:中国人民大学出版社,2004:266.

或艺术史学术专著,但在描述人类艺术发展时有意将视觉艺术和听觉艺术并重,视域更不局限于欧美,似乎预示着一种突破的新趋势,不过总使人产生势单力薄的感觉。

(3)虽然出现了新艺术史的概念,也在相当程度上对传统艺术史观形成了冲击,如已有学者论及的新艺术史"本质上拒绝关于(贡布里希所代表的——笔者)一种实证主义的、唯一限定的艺术—历史性姿态的全部假定"①。但就研究对象而言,新艺术史并非针对传统的根本性变革,其与传统艺术史的主要分歧在于研究对象的范围和方法发生了改变。随着视觉文化的飞速发展,诸如广告、影视、动画等艺术门类也进入了视觉形象的研究领域,从而打破传统艺术史只研究"高雅艺术"的局面。然而需要指出的是,艺术史长期形成的在视觉艺术范围内活动的基本态势并未改变,说到底,这还只是一种量变。

另一方面,艺术史研究领域确实存在着值得注意的东西,它发生在东方的中国。继 20 世纪初马采、宗白华等人倡导独立的艺术学科以来,中国学者开始以前所未有的热情介入艺术学和艺术史研究领域,最初当然是以引进为主,上面提到具有代表性的西方学者艺术学、艺术史专著大多已有中译本,本国学者的论著也如雨后春笋般大量涌现。非但如此,中国的艺术学不仅有着传统意义上的思辨和坐而论道以外,而且还体现在学科建设方面。我们看到,在中国,除了各门类艺术已经具备了强有力的基础之外,以在它们之间打通为主要特征的二级学科艺术学研究生点的设置也已得到了真正的落实。如果说西方学者自费德勒、德索和乌提茨以来尝试建立一般艺术学的努力尚未能进入学科层次的话,这种缺憾在中国已经得到了弥补,从而在体制上为传统学科艺术论与艺术史的脱节问题的解决提供了前所未有的基础。当然,由于起步未久,其认识和做法也存在以下问题,需要人们予以关注和解决。

首先,由于长期以来受着欧美和苏俄学术的影响,作为二级学科艺术学的两大支柱艺术理论和艺术史分属哲学和美术学的基本格局在国内并没有从根本上得到改变,人们的观念在相当程度上还停留在艺术即视觉图像的层面。尽管有识见的学者如张道一、李心峰、彭吉象、王宏建、凌继尧、张同道等人在理论和实践上均作了大量的努

① 斯蒂芬·巴恩.新艺术史有多少革命性[J].常宁生,译.世界美术,1998(4):64-68.

力,但要在思想深处消除传统的片面印迹无疑还有大量工作要做。二级学科艺术学虽然已进入全国学科名录,算是有了"户口",但在指导思想和专业内容上还需要不断充实和提高,尤其是建立中国特色的艺术史观,目前已是刻不容缓,否则已经取得的进展也可能失去①。其次,由于缺乏长期的理论准备,目前国内二级学科艺术学的专业设置还很粗糙,到底应该设置什么样的分支学科方较合理至今尚在讨论之中,艺术论和艺术史的教材建设大多仍沿用西方传统,分处在哲学和视觉艺术的范畴而不自知。如果说"艺术学概论"由于借鉴了德索、马采等人的理论遗产以及国内长期使用的艺术概论教材的传统而情况好一些的话,"艺术史"的问题就更多了,可以说迄今所有流行的艺术史教材要么只是视觉艺术史要么只是区域史、国别史。甚至国内二级学科艺术学的倡导者张道一先生也主张将中外艺术史分开。在其主编的《艺术学研究》"代发刊辞"中,张先生主张艺术学研究设置9个分支学科,其中没有"艺术史"而只有"中外艺术史",具体说就是"分为中国艺术史和外国艺术史,又可按照大的'文化圈'分为大地区的,如东方和西方,或亚洲、欧洲、非洲、美洲等。艺术史的分类研究、断代研究和专题性研究,也在此类。"②说到底,这实际上仍是区域艺术史。所有这些,当然不是缺乏理论勇气,而是考虑不周③,相当程度上影响了国内艺术学的专业设置和教材建设。今天看来,如果我们不能在横向(区域史、国别史)和纵向(断代史、类型史、专题史)的基础上建立真正打通的"艺术史",就无法形成与"艺术理论""艺术批评"三足鼎立的学科体系,更不能说建立和健全完整的艺术学科的任务已经完成了。再次,虽然出现了诸如《世界艺术5000年》(王小岩等)、《龙凤的足迹:中国艺术史》(李晓等)、《中国艺术史纲》

① 参见,刘道广.艺术学:莫后退[J].艺术百家,2007(1):102-105.
② 张道一.艺术学研究:第1集[M].南京:江苏美术出版社,1995:6.
③ 潘耀昌《作为美术史基础的世界美术史》一文谈到美术史的时候指出:"中外的分法,实质上是拿一部中国缺席的世界美术通史与一部中国美术国别史并列。中、西的分法也不合理,拿中、西取代世界,不是中国中心就是西方中心的世界观显然不可取。只有东西才相称,比如日本人的东洋与西洋之分,但如何处置伊斯兰、非洲、大洋洲和美洲呢? 这种分法最大的弊端是,切断了中国与世界的文化联系,或者说,切断了中国与世界的文脉。这是不可取的,不符合当今世界公认的文化价值观。"(《走出巴贝尔:融合中的冲突》,中国人民大学出版社2004年版,第262页)。笔者对此颇有同感,艺术史研究也面临同样的问题。

(长北)等读物①,尝试将艺术史视域扩大到听觉艺术和戏剧艺术,但总的情况还是显得缺乏深度,思路没有摆脱传统的笼罩。思想解放的障碍不光表现在封闭、守旧,也表现在崇洋,前者易于识破,后者则易囿于盲区。在这领域已有学者作了论述②,现仍有大量事情好做,自主创新更亟待加强,未来大有可为。

最后,需要强调的是,科学的艺术史研究还应特别注意真正的"艺术史之父"(贡布里希语)黑格尔的思想和方法,目前似可在正反两方面着力。

(1) 站到哲学的高度,将艺术定义及其本质的界定和艺术史学的理论把握有机结合起来,促使后者真正摆脱美术学的框架。艺术定义是艺术史展开的前提和基础,科学的艺术史应具有完整的概念意义,而非仅仅是视觉图像的演变史——以黑格尔为师,将听觉艺术、综合艺术等门类引入艺术史范畴,而不仅仅突破雅、俗艺术的界限。

(2) 回归艺术本体,让艺术科学真正独立于哲学和美学,终极目标在于揭示艺术自身发展规律,而非仅仅将艺术特殊作为哲学一般的表现形态——走出黑格尔的阴影,而又不简单回归瓦萨利、温克尔曼、贡布里希乃至西方新艺术史家。

借用哲学的语言,如此表述应该说也是一种辩证法,可称两点论。毋庸置疑,对这两点的任何偏向都会造成科学的艺术论与艺术史之间的矛盾冲突,最终导致艺术学学科品格的可疑和分裂。自然,事物总是存在正反两面性。如果我们认知这个问题的极端重要性,在真正打通各门类艺术的同时打通艺术论和艺术史,并在此基础上建立全新的艺术观和艺术史观,就有可能使得中国艺术学摆脱欧美艺术学附庸的尴尬,从而真正形成艺术学研究的中国学派。当然,对这个问题的探讨和展望已经超出本文的论题范围了。

——选自《文艺研究》2008 年第 7 期

① 王小岩,童小珍.世界艺术 5000 年[M].北京:光明日报出版社 2005 年版;肖鹰.中西艺术导论[M].北京:北京大学出版社 2005 年版;李晓,曾遂今.龙凤的足迹:中国艺术史[M].上海:华东师范大学出版社 2001 年版;史仲文.中国艺术史导读[M].北京:中国社会出版社 2005 年版;长北.中国艺术史纲[M].北京:商务印书馆 2006 年版。另外,还应提及的是李希凡先生主持编撰的多卷本《中华艺术通史》(北京师范大学出版社,2006),该书自然分量厚重,也不缺乏深度,但也只能归入区域艺术史的范畴。

② 参见.何怀硕.西方霸权下中国艺术的慎思[J].美术观察,2005(11):81-85.

艺术史"界域"范畴的厘定认识

夏燕靖

一

艺术史研究主旨之一,即明确关注"共性"问题,也就是关注具有普遍性认知的"史实"与"史观"。进言之,在对艺术史"一般概念"形成共识的条件下,进而明晰艺术史"界域"范畴,大致可概括为:举凡历史进程中的艺术家、艺术作品、艺术事件、艺术思潮、艺术风格、艺术观念,及至不断延伸出来的艺术形式或艺术形态等,都可以列入艺术史的"界域"范畴。正如,美国当代艺术史家乔纳森·费恩伯格(Jonathan Fineberg)在《艺术史:1940年至今天》一书的前言中所提到的"虽然在自然科学的层面,人们通常渴望对现象的审思有最简单明了的解释,然而人文科学和艺术的关键是要我们观看这个世界时,打开我们的思维,从而可以面对更多的选择和歧义"[1]。由之可说,艺术史包含的项目及其背后的思想往往是复杂的,具有多样性的。乔纳森·费恩伯格的这本书将1940年以来世界上发生的重要艺术活动,尤其是诸多个体艺术家的贡献涵盖其中,且视野开阔,不局限于欧美地区,还聚焦到亚洲,尤其是关注到一大批中国当代艺术家的创作活动。按照艺术史"一般概念"的要素对应来看,费恩伯格的艺术

[1] 乔纳森·费恩伯格.艺术史:1940年至今天[M].陈颖,姚岚,郑念缇,译.上海:上海社会科学院出版社,2015:13.

史观是明确的,他所认为的艺术史涵盖面是广泛的、多样的。最为关键的是,他不局域于某个区域或某个艺术圈进行史料和史学的探讨。据此,还可以有更多的实证可以阐明艺术史研究"界域"范畴的多种可能性。需要注意的是,对"范畴"问题的解释难点也正在于此,面对如此宽泛的艺术史"界域"范畴,我们应当如何把握其史学研究的本质和规律,抑或说如何获得有别于既往门类艺术史的研究视域和范式,这是探讨艺术史"界域"最为关键的问题。

由之,明晰艺术史"界域"范畴,还必须明确一个基本观念,就是针对跨门类艺术史学理论与方法论的建构方略,明确将门类与跨门类艺术史进行有机整合,这样的整合过程必然需要先厘清艺术史的"一般概念",这也是对艺术史"界域"范畴确认的事实依据,以此来解析艺术史"一般概念"所指的研究"内核",将过往比较突出的门类艺术史观念归纳为具有贯穿性、整体性的逻辑思维的认识,这将有助于从中抽绎出艺术史与整个史学研究具有的内在联系,进而明确系统地探究艺术史"界域"范畴,是推进艺术史学研究的关键环节。艺术史"界域"范畴并不狭窄,可以是宽泛的。诸如,打通一至两门乃至三四门艺术领域,以交互与互观的多元视角来揭示其"史述""史识"或"史观"界域问题的丰富性。自然,作用于立论的核心史料、史证则无须宽泛,仍然如史学研究那般,讲究深入掘进与史考有据。这里讨论的重点是强调通过探究提取出来的史观,不应过于局限在某一领域(指局限于某一门类艺术领域),而是能够平移至多个艺术领域,形成艺术史多重事象的互观认识。

例如,贡布里希在《艺术的故事》一书的第二十章"自然的镜子"一节中,针对17世纪荷兰艺术的关注,就不局限于绘画领域的本身,而是联系到17世纪欧洲所受到的新教和天主教的影响,尤其是描述荷兰新教获得统治权威对绘画产生的明显影响。此时,肖像画的出现便是彰显社会多方面的需求,既有官员和有体面的市民,乃至发了财的商人需要画家为他们描绘出佩戴具有身份勋章的肖像画,更有各种财团和市政委员会所属的各类政府组织,需要画家为他们绘制团体成员的群像画作,以显示他们的社会地位和尊贵身份。如此,贡布里希认为,艺术与其周围的情境(政治性、社会性与宗教性等)是相互关联的,进而阐述道:"我称此章为'自然的镜子',不仅仅想说荷兰的艺术已经学会像镜子那样忠实地去复制自然。艺术也好,自然也罢,都不会像镜子一样平滑、冰冷。艺术反映的自然总反映着艺术家

本人的内心、本人的嗜好、本人的乐趣,从而反映了他的心境。正是这个压倒一切的事实使得荷兰绘画中一个最'专门化'的分支妙趣横生,那就是静物画分支。"①这就言明,艺术史观的构成所涉及的领域绝非单一,是通过多元或多样性集合充实起来的,这也是贡布里希在讲述艺术与艺术家风格的时候,喜欢借助历史背景与社会环境,将艺术史叙述融入微观社会分析与宏观视角进行交叉探索的集中体现。同样,匈牙利艺术史学家阿诺尔德·豪泽尔(Hauser Arnold),在他被称为"20世纪艺术史名著"——《艺术社会史》一书的第五章"文艺复兴、风格主义和巴洛克"中,针对17世纪荷兰艺术出现分化给出的判断,可说是更进一步的典型性艺术史综合研究,他认为是"信仰天主教"的南方各省与"信仰新教"的北方地区形成的文化对立,以及保守派发动的尼德兰起义,经济上则出现腾飞,使得荷兰资产阶级地位完全能够建立在民众推崇和财富基础之上,这促使新生资产阶级在审美趣味上与贵族形成有机的融合。至此,绘画题材出现多样性,除肖像画外,又有风俗画、风景画和静物画,并均获得独立的身份价值,即表明针对进入艺术史的绘画作品所作分析,一方面是需要借助多样化历史背景予以互观揭示;另一方面则需要深入作品内涵,以史实探究的视角予以考察,即"一个题材越直接、越清晰、越平常,就越有艺术价值。……认为这是征服了现实世界并且非常了解现实世界的观念。"②由此可见,同样是艺术史书写,贡布里希以艺术家为叙述线索,勾连起"艺术家"的艺术史;而豪泽尔则以社会政治与经济的多重因素为贯穿,从一个全新的角度去解释艺术风格的发展史,并且是一种由内而外的转变角度,这种角度的转变扩展了艺术史及艺术史学的研究视角。当然,平移至多个艺术领域,抑或是跨学科与跨门类构成的艺术史观的"共识",应是多重磨合,促成艺术系统内的认同,关键在于能够真正形成整合,形成具有艺术史学普遍意义的共性认识。从哲学认识角度来说,个别与一般是反映事物多样性和统一性辩证关系的一对哲学范畴。艺术史研究若从更大范畴提取或凝练"史实""史观"的话,其揭示的普遍性、规律性当更有理据,尤其是关注共性缘于对个性(一般与个别)的提炼,这正应和了"艺术史研究路径的差

① E.H.贡布里希.艺术的故事[M].范景中,译.南宁:广西美术出版社,2015:430.
② 阿诺尔德·豪泽尔.艺术社会史[M].黄燎宇,译.北京:商务印书馆,2015:270.

异与殊途同归"的阐释命题。① 所谓"差异"是指个别认识上的差异，如门类与门类艺术史之间探讨的史学问题必然存有"差异"；而"殊途同归"则是典型的"共识"体现，强调的是最终回归研究主旨，必然是符合艺术史"一般概念"的认识，即对艺术史及艺术史学"整体性"的逻辑思维认识，确立艺术史具有的"公共阐释"与"公共史学"价值。

质言之，"整体性"逻辑思维的认识必然涉及所谓"跨"门类之后的史识与史观的认识。其实，跨门类是相对于现代学科过度细分来说的，因为各个专业领域的深入发展，造成认知上的相对封闭。如今，需要通过其他领域的知识生成和研究方法来弥补，使过于局限的认知变得新鲜而有趣，给自身学科带来刺激和灵感，如比较艺术史研究就是跨界域。这里强调的是"跨"与"融"，即"跨出去"和"融进来"，以改变过往各门类艺术史学理论与方法论的认知局域，重视针对跨门类艺术史学之间的交互研究，犹如思想史研究的特性，强调从"观念单元"跨越出去，寻找更多的"观念单元"加以融合、融通，而不只是限定于某一学科领域的史学研究。当然，跨门类艺术史学研究有其难点，主要在于如何论证并确证跨门类艺术史学理论与方法论的合理性与实践性。应该说，跨门类艺术史学研究具有多重领域的跨度与整合。如借鉴西学对"他者"的研究思路，必然涉及门类艺术史学研究的多个视角或多个层次的平衡与相互沟通的问题，"跨"界域作为一种范式与方法，是从多个界域中的同类问题或现象中挖掘出的"共识"，得到"跨"界域研究的"通感"，构成"边界"与"跨界"的多维度交流、互动和影响。其实，这种"跨"界域研究不只在西学当中，在中国古典艺术史论中也有着显著的"跨界"意识。比如，中国古代音乐思想史、书画史、戏曲史、诗词歌赋史等关涉的文献典籍中，就不乏体现艺术门类之间，抑或是艺术与文学界域之间的"临门互串"例证。

二

照理说，艺术史"界域"范畴认识理应可以梳理清楚的。然而，由于诸多原因，在过往较长一段时间里依然于形成"共识"上争议颇多，甚至出现种种悖论。诸如，谈到应该有一个具有"公共阐释"与"公共

① 这一命题的举说，是在南京艺术学院举办的2019年第二届"范式与外延"艺术史学科发展研讨会上所拟议题之一："艺术史的研究方法与维度"中较为核心的热点话题。

史学"价值的"艺术史"（或曰"一般艺术史"），抑或是主张基于学科研究之根本而关注艺术史学一般理论，或曰"艺术史学原理论"（元艺术史学），以及艺术史研究方法论等问题的探讨，就会有许多质疑或反驳的论点提出来，认为这样的史学研究不可能成立，因为贯通艺术门类各领域的艺术史研究，无论是结构、体系或方法，直至人才储备都不可能实现。这种论点在当下艺术学界不在少数，且大有蔓延之势。进言之，自2011年艺术学升格为门类学科，作为艺术学理论一级学科之下的二级学科——艺术史虽获得确立，却被认为是"伪学科"。那么，如何针对艺术史"一般概念"的认识，可谓有层出不穷的悖论值得辨析，这需要从艺术史学研究的根本目的或原则上加以阐释，即明确艺术史及艺术史学理论建构，主要是针对"一般概念"的认识而提出来的，是探讨贯穿于艺术各门类领域，具有共识性的治史理念，需要从其史学研究的整体角度来观察和思考。强调艺术史本身具有史学整体性的认知概念，是对人类艺术活动代表性印记的整体考察，既可以从"历时性"角度对其进行观照，又可以从"共时性"角度予以统摄，从而编织有经有纬、经纬交织的治史脉络。我们在考察艺术史进程中可以发现，艺术史的构成具有多种可能性，都是构筑起人类艺术活动发展历史的形态。

但似乎所有史学理论、治史模式，抑或是研究方法都会有它的悖论之处。诚如，法国艺术史家达尼埃尔·阿拉斯（Daniel Arasse，1941—）在《绘画史事》一书中所说从细节看绘画："我喜欢悖论。因为我觉得，悖论一旦找到了解决办法，思考就会向前推进。解决一个悖论，对真命题的理解，或对伪命题的排除，都是向前迈进的一步。我承认，绘画中曾经最吸引我的往往是一些'发生偏差的地方'。如果要我谈论建筑，情况也是一样的。在油画或壁画中，正是那些发生偏差的地方'召唤'过我，而且可能一向如此。"① 这就言明，艺术史所面对的各种各样的治史路径需要做出合理的选择。诸如，长段历史的叙述，无论是古代的、近代的，又或是短段历史的叙述，以及通史类的叙述，抑或是专业门类史的论述，这些都只是史学者面对研究对象以怎样的视角或距离进行问题探究的选择方式。相对而言，视角或距离的选择是"自在"的。依此而论，艺术史家的研究自然会在历史事实与选择视角，以至历史时间交错上发生变化。但为何出现在艺术史研究领域竟有如此悖论呢？无论是艺术史（或称"一般艺术史"）

① 达尼埃尔·阿拉斯.绘画史事[M].孙凯,译.北京:北京大学出版社,2007:176.

或是门类艺术史（专门史），其价值显现就在于可以打开人们认识艺术发展的视野，拓宽人们对艺术构成形态的思维，进而辩证地看待各式各样的艺术史，不至于在史学研究上发生"一边倒""清一色"和"一哄而上"的偏见。那么，如何解析艺术史认识悖论层出不穷的原因呢？归纳来说，主要聚焦在两个核心问题的认识上：

一是观念层面上的认识悖论，即对艺术史及艺术史学理论的存在明明有了确认，而且就逻辑推论来说，也应当有个别与一般史学认识的存在，可是到艺术史具体研究课题的确立，就不承认有个别（特殊）与一般的差异性存在。这种悖论就是一种历史哲学与文化偏向认识的冲突。这如同理论思辨的认识，如若没有一般认识，哪里会有理论抽象呢？事实上，个别和一般的辩证关系，反映在人们的认识规律中，即表现出人的认识总是从认识个别的具体的事物，或者说是从其个性开始的，之后才逐步扩大和深化到对一般事物及事物共性的认识上来，然后再以这种一般认识为指导，继续认识新的、更多的具体事物，以补充、丰富和深化对一般特征的认识，即从个别到一般，再从一般到个别，如此循环往复，人类的认识才会越来越提高，对客观世界的了解才越来越广泛和深刻。同样，对艺术史"一般概念"的认识，对艺术史"界域"范畴的厘清也是如此。

二是结构层面上的认识缺陷，即艺术史说到底还是历史研究的一种类型，艺术史的研究也自然有通史与专门史的类型之分，艺术史家与历史学家一样，都十分重视通史写作甚至将撰述通史作为学术志向。这并不难理解，因为通史的研究往往具有集大成的认知意义，可以体现学者个人对艺术史研究的认识，展现出作者的史学观念。我国近代推崇的"新史学"发展自19世纪中叶以后，随着社会历史的变迁发生了显著的变化，近代史学通史研究数量明显增加，且对史的撰述也纳入通史视角，考察也日趋成熟，如针对"史"之本意，史学"目的""功用""分类"等项的不同见解，尤其是在接受西方史学观念之后有所转变，对具有历史"共性"研究已成为近代以来的显学。当然，艺术史更多关注的是艺术领域的艺术家、艺术作品及艺术思潮等对象，存在个别与一般的差异，但若是根据一定的媒介（如造型艺术、表演艺术乃至文本文献材料）来反映社会生活的艺术现象及艺术发展流变，其实无论是通史或专门史，只是治史路径、方法构成的视角不同，在史学研究范畴内，与我们认识史学研究的多样性或者多元性没有根本的冲突，也没有产生一种内在于历史研究的分类矛盾。

简而言之,如今在艺术史研究中广泛采用跨学科的研究方式是确信无疑的,其实,这也是当代史学研究的一个显著特点。其史学意义也是明确的,突出具有共性的"经世致用""以史为鉴""读史明智"的现实作用。如唐代史学评论家刘知幾总结所言:"史之为用,其利甚博,乃生人之急务,为国家之要道。有国有家者,其可缺之哉!"①有关这一点,尤其是"史之为用,其利甚博",转引而论,可以理解为艺术史家的治学也应有包容性,即共性的、个性的都有存在的价值。况且,就历史学研究结构层次来说,既然有通史就有断代史,抑或是专业史、门类史,甚至于掌故史等等。否认艺术史(一般艺术史)的存在,就是对史学基本性质的认识怀有固执的偏见,这是悖论所产生的根源之故。

三

辩证地认识艺术史"界域"范畴以及划分与定义的关系,其内在结构与外延范围非常重要,阐释内在结构,即关涉艺术史生成的动因缘起和原始意义,需要辨析其继承中衍生的新意义及其体系的发展建构过程。所谓外延范围,即从艺术史发展的角度踏勘了所有关涉艺术发展的丰富的"史料",从史学研究向度展示了艺术史应有的"共性"特点,从多维视域审视了艺术史"史料"适用的不同历史语境,这样的"界域"范畴承传关系的现代性演进,正是当代史学语境中值得探究与关注的问题。例如,在南京艺术学院于2018—2020连续三年举办的艺术史学科发展研讨会上,艺术学界的各位同道就认为:艺术学理论一级学科的形成及属下的二级学科划分有自己的规律和依据,即以史、论、评为核心的基础理论学科,加上拓展而出的交叉与应用学科为其发展两翼。那么,观照艺术领域的理论研究,就有了理论抽象、理论引领和理论应用,其学科间不再局限于单纯的某一领域的理论研究,而是在学科之间可互通,且为了适应艺术学升格成为门类学科的这一发展方向,跨学科及跨领域的相关研究是极为必要的。我们讨论艺术史作为学科的设立需要认识构成"学科"的两项条件:一是要有相对独立的知识体系;二是要有专业设置的分类依据,尤其是在学科制度确立上,应具有自身完备和成系统的评价体系。艺术

① 刘知幾.浦起龙;吕思勉;李永圻、张耕华.史通.卷十一:史官建置第一[M].浦起龙,通释.吕思勉,评.李永圻,张耕华,导读整理.上海:上海古籍出版社,2008:215.

学理论一级学科中的艺术史二级学科的设立,应该符合这两项基本要件,这也是从学术意义上引导学科建设与发展的指针。客观地说,学科建设与发展规划,首先是"立足"为原则,即完善学科建设体系,凝练学科研究方向;其次是挖掘研究特色,将本学科与相关学科的研究加以整合,将一般研究与特色研究相结合,将国内研究与对外交流相结合。那么,艺术史学科的一项重点,就是推进艺术史研究的完整性,促进其研究形成自己的特色,从而进行不同层次、不同类型的,有特色的艺术史个性化的培养模式的建设与实践,走出本学科教科研的特色之路。因而,我们讨论问题,在学科制度上要尊重既有的现实,这是形成共识的基本前提。

亦如,北京大学历史系艺术史研究室朱青生解释说:由于历史原因,现代科学、哲学、艺术的学术中心都源自西方。艺术史框架也是西方建立起来的,其研究对象起初是针对西方艺术,即模仿造型和图像,而中国的书法、绘画以及伊斯兰地区、非洲黑人地区等地的艺术都没有办法纳入现行的艺术史框架。他一直强调"艺术史应该对所有文明的艺术进行解读,并把这种观点上升到理论论证,这越来越受到世界艺术史学界的接受和认可,并成为我们筹办第34届世界艺术史大会的主导思想的部分组成因素。西方艺术史理论的基础依据是作品、实物与现象之间的写实关系,如果用这种从西方引进的方法来研究中国艺术,根据写实的程度评判艺术的高低,就无法解释中国的书法艺术和写意画的笔墨和意境。所以过去和目前的艺术史实际上是从一个地区(西方)的艺术创作理念出发的观念和方法,试图以之涵盖全世界艺术史发展的脉络,这显然是不够的。西方艺术和东方艺术的区别可理解为人类两种不同的精神方式:一种方式是造出'像某种东西'的形象,另一种是力求在'笔迹里承载很多精神'而无所谓是否有形象。除了这两种艺术理念,还有第三种、第四种,这就需要我们有更广阔的全球视野、更包容的文化心态,通过对传统西方艺术理论的反思,推动整个世界文化格局、艺术格局的重组,推进人们对艺术的理解"①。这里有三点明示,值得关注:一是艺术史概念及"界域"范畴不可能一成不变;二是艺术史应该对所有文明的艺术形态给予关注并阐释,而不是局域于某一领域的艺术史学研究;三是可以从

① 朱青生.如何打破艺术史领域的"西方中心论"?[EB/OL].[2018-10-08].http://www.sohu.com/a/258091388_156344.

人类两种不同精神方式的角度理解西方艺术和东方艺术的区别。这表明关于艺术史"界域"范畴的"共识",经过多年来的不断研讨,在国内艺术史学界正逐步形成认识的基本点。

其实,在国外艺术史学界也有相同的认识基点,只是过往我们对文献梳理深入不够,未能完整全面地呈现相关学术史的真实面貌。例如,瑞士艺术史家海因里希·沃夫林(Heinrich Wolfflin,1864—1945)在《艺术史的基本原理》(Principles of Art History)一书中,早就明确写道:"将艺术称为生命的镜子是不太恰当的隐喻,将艺术史仅仅看作表现史的理论具有糟糕的片面性。……艺术世界不会为观者而停留在一种固定不变的形式中。或者,回到我们最初的比喻,观看不是一面永远不变的镜子,而是充满生气的理解力,有其内在的历史,历经很多发展阶段的理解力。"[①]这就说明,艺术史的"界域"范畴会因时代的艺术形态与风格发生许多转变,不可能也不应该维持所谓的固有认识。况且涉及史学领域的知识变量本身就非常之多,其中的因果关系也会非常复杂,甚而复杂到无法用已有的习惯认知来表达,其走向趋势是非线性的。同样,如前所述,贡布里希的《艺术的故事》也算是一部史学理论著作,为我们提供了一套观看艺术史的方法。这套方法有许多特点,如针对艺术史的目标设定,即"所见与所知",是注重艺术家、艺术作品和艺术活动的基本事实,是"艺术故事"的论述主线,自然也是贡布里希的治史主张。诚如贡布里希在书中所言:"没有艺术这回事,只有艺术家而已。"[②]《艺术的故事》不仅以时间和地域为序向我们展现艺术的发生和发展,还通过情境逻辑的分析,为我们解释艺术历史进程中艺术家社会地位发生的演变,以及技术、传统、价值等技艺与观念认识上的交错和互动,旨在为艺术史的书写和研究提供更多佐以理解艺术家创作意图的史实史料。当然,也是在帮助我们领会欣赏艺术的态度和方法,重要的是深切感受艺术家的创作心情、感觉及思考。范景中所作《〈艺术的故事〉笺注》[③]一书,帮助我们阅读和理解文艺复兴之前和之后艺术家的生存状态,从文艺复兴开始,艺术家被看成如此重要的职业,以致可以与国王比肩而葬。到了18世纪,欧洲掀起了一场Grand Tour(大旅行)运动,在此运动风潮影响下,艺术竟然变为任何一位企图迈入上流社会成为

① 沃夫林.艺术史的基本原理[M].杨蓬勃,译.北京:金城出版社,2011:290.
② E.H.贡布里希.艺术的故事[M].范景中,译.南宁:广西美术出版社,2015:15.
③ 范景中.《艺术的故事》笺注[M].南宁:广西美术出版社,2011.

绅士者的必修课，他们必须到意大利，到罗马去接受艺术教育，如此这般，艺术教育在德语国家几乎成为宗教。从西方艺术史形成来看，如早期瓦萨里《名人传》是以文献记载人物传记为主，到19世纪，艺术史家一方面查找文献和档案中的记载，另一方面开始关注、记录教堂、宫殿和博物馆收藏的作品。到19世纪末，艺术史家开始把艺术史的重心集中在风格史上，如李格尔和沃夫林。但在贡布里希时代，新的艺术史学观又引人注目，艺术史不再被仅仅看成由艺术建构起来的历史，艺术史如同整个历史研究一样，有着许多分支，如政治的、宗教的，以及跨学科与文学、哲学联系起来的研究。这种新的史学观念兴起于汉堡的瓦尔堡学派对艺术史学做出科学的解释。

有鉴于此，过往许多关于艺术史"界域"范畴认识上的纠葛，是造成难以厘清艺术史研究领域的主要原因。这里再举证文明史概念的形成，或许可以给我们有参证的意义。① 其实，世界史学界也未必要求大家一致公认对所谓"文明史"指称的确认，方才鼓励推进文明史学的研究。就目前这一领域提出的指称性课题来看，主要还是有针对性的研判探讨，以及寻找文明特征、特性或特点的推进研究。诸如，关于"文明与区域研究"的划分，主要涉及的命题是：世界主要文明区域的形成及演变、文明的冲突与交流、文明视野下的区域政治与国际关系、国外区域研究及相关研究机构的历史与现状、文明中的艺术呈现与艺术史的文明价值等。② 从这些研究题域分析来看，其史学研究大概念是清晰的，即包括构成文明史的基本条件；依据也是明确的，关键在于对"文明"认知的把握。有了这样的题域范畴，再做文明史推进研究也就有了一个基本明确的治史路径。转借而论，艺术史

① 关于"文明"的概念，美国著名学者菲利普·李·拉尔夫、罗伯特·E.勒纳、斯坦迪什·米查姆、爱德华·伯恩斯合著《世界文明史》(1999年，商务印书馆依据W.W.诺顿出版公司第八版重新出版中文版)前言中评述道："在现代人中，世界是由欧洲和美国构成的观念早就过时了。自然，西方文化主要产生于欧洲。但它从来就不是绝对排他的。它的最初的根基在西南亚和北非。此外，印度的影响，最终还有中国的种种影响，也起了作用。西方从印度和远东获得了零、指南针、火药、丝绸、棉花的知识，还有为数众多的宗教和哲学概念。"这也印证了在1958年美国芝加哥大学东方研究所召开的一次史学研讨会上著名学者克拉克洪提出的观点，后经丹尼尔补充，通过《最初的文明》一书在史学界得到认同，这三条标准：第一条标准就是发掘出的遗址中有城市遗迹，即作为城市能容纳五千人以上的人口；第二个条件是文字，这是表明文字的发明，是人类思想文化的积累能够存留和传播的条件。第三个条件是要有复杂的礼仪建筑。由克拉克洪归纳提出，经过丹尼尔推广的文明三条标准，这个看法传到东方，不管是在日本还是中国，学者都觉得有点不够，提出来最好再加上一条，就是冶金术的发明和使用，这就有了第四条标准（参见，李学勤.辉煌的中华早期文明[N].光明日报，2007-3-8(15).)

② 综述由中国社会科学院欧洲研究所于2012年起连续多年倡导举办的"世界文明与区域研究协同创新中心"的研究计划项目和笔者于2019年3月前往日本东京参加国际艺术史年会提出的题域项目等组成。

"界域"范畴,必然也需要从整体角度去观察和思考,现在有一点是众家所见略同的,即艺术史是一个整体性的史学认知概念。如中国古代艺术史的"共时性"题域,可以涉及"神思心游""物我互化""神仙道境""意与境会"这样的母题探讨。而西方艺术史学科此时也正在寻找自身学科规律和研究范式,包括西方汉学艺术史家们提出的"全球景观的艺术史""佛道艺术品辨识"等,[①]形成了艺术史研究的一种基本范式,以此展开对文献典籍和考古调查的考察,通过多重面向的研究构建艺术史研究的结构形态。

 自然,对艺术史"界域"范畴的厘清,尚有许多细化的认识过程需要关注。比如说对于构成传统艺术哲学基本史观的认识,因为历史视野成为人类艺术反思的基本参照,所以这是一个哲学的思考过程。对于何为艺术的解释,不同时代有着不同的理解,且人类艺术活动、艺术对象本身所表现出的历史性存在,特别是处于变迁之中又有整体与个别相互转化与融合的艺术形态。那么,将艺术活动与对象置于人类文明史、文化史的历史进程中加以考察,其中既有整体性又有个别性,这是史学研究必须思考的关键问题。再进一步说,我们考察艺术史的进程,将会发现人类的艺术活动其实具有三种历史的发展形态,即作为物质文化的艺术史、作为物质与观念文化的艺术史,以及作为观念文化的艺术史。整体艺术史观不能仅仅以纯逻辑分析视野下的艺术观念作为研究的主旨,而需要针对门类艺术领域的艺术活动,即各种艺术对象(艺术家、艺术作品等)加以整合探究,如果没有这一方面的实践作为史学研究的支撑,艺术史研究将失去艺术史重大甚至是基本的历史信息。因此,所谓艺术史,可以说是综合考察艺术整体性发展过程的历史,又可以是专题性的,甚至是微观的对于艺术史"样本"或"样片"的史学研究。

<div style="text-align:right">——选自《艺术学研究》2021年第1期</div>

 ① 如巫鸿近年关注"全球景观中的中国古代艺术"研究,提出随着现代意义上"中国"出现,它的整体性的文化和艺术传统变得需要说明或被说明,在时空中展开成为连贯的历史叙事。参见巫鸿《全球景观中的中国古代艺术》(生活·读书·新知三联书店2017年版)一书"自序"。又如,中国道教作为一种原始宗教形态自19世纪末20世纪初进入西方学术视野,在此后近一个世纪中,从文献中采撷相关史料形塑道教史成为中西方中国道教研究的一个基本范式,并由此延伸出的道教艺术史研究。从葛兰言、马伯乐、傅勤家、许地山到任继愈、索安(Anna Seidel)、卿希泰等,著述基本上秉守了这种学术史观和学术传统(参见,黄厚明.艺术史研究的守界与跨界[J].民族艺术,2014(2):68—76.)。

艺术原理

西方艺术学的若干范畴

凌继尧

范畴作为一门学科最基本、最一般的是概念,是 Χατηγορια 的意译,中文取自《尚书·洪范》九畴之意。在古希腊,这个词原是法律上的用语,意为告发、起诉等。柏拉图在《泰阿泰德篇》中,曾在主张的意义上使用它。亚里士多德首次把它运用到哲学中来,使它变成一个哲学术语。"范畴是人的思维对客观世界中的一切事物的最一般和最本质的特征、方面和关系的概括和反映。"[1]和概念相比,范畴是外延更宽一些、概括性更大一些的普遍概念。范畴是认识之网上的扭结,把握了艺术学的范畴,也就把握了艺术学的核心。否则,我们对这门学科的认识,正如朱光潜所指出的那样,"就难免是一盘散沙或是一架干枯的骨骼"[2]。

当古人开始对艺术进行理论思考的时候,艺术学实际上就产生了,但是它作为一门学科的命名却是较晚近的事。由于艺术学在国内外都是一门比较新的学科,因此,不仅对艺术学范畴的研究本身很薄弱,而且往往发生以美学范畴研究代替艺术范畴研究的情况。在我国,朱光潜开创了西方美学范畴研究的先河。他在《西方美学史》结语中,对美、形象思维、典型、浪漫主义和现实主义这几种范畴的演变和发展进行了系统的研究。不过,在这 5 种范畴中,至少有 4 种,即形象思维、典型、浪漫主义和现实主义是纯正的艺术学范畴。在国

[1] 李武林,谭鑫田,龚兴.欧洲哲学范畴简史[M].济南:山东人民出版社,1985:2.
[2] 朱光潜.朱光潜全集:第 7 卷[M].合肥:安徽教育出版社,1991:323.

外,洛谢夫和舍斯塔科夫合著的《美学范畴史》所论述的12种美学范畴中,不少是艺术学范畴。因此,对美学、艺术学和文学理论诸学科中某些两栖或三栖的范畴重新定位,准确地理解它们的含义和在历史发展中的衍变,是艺术学的学科建设的一项重要任务。

一

模仿(mimesis)作为艺术学的重要范畴,是随着对艺术起源和艺术本质的思考而出现的。在古希腊就很流行的艺术模仿说对后世产生过重大的影响,以至当代研究艺术起源和艺术本质的著作,一般都要提到它。例如,朱狄在《艺术的起源》、吴中杰在《文艺学导论》中探讨艺术起源时,都把模仿说列为第一种理论。刘纲纪在《艺术哲学》中认为要研究艺术的本质,必须研究艺术的反映对象和反映形式。而模仿说也被他列为关于艺术反映对象的第一种理论[①]。但是,有学者指出,长期以来,希腊词mimesis"被很不确切地译为'模仿'"[②],因为这个术语原来是多义的、极其复杂和费解的。而译成其他语言时,一律成为意义单一的"模仿"。为了改变这种情况,有人曾尝试把它译成"模仿再现"。然而这种译法未必比原译好。所以,我们必须区分作为艺术学范畴的模仿和日常词语的模仿,通过具体分析揭示前者的含义。

在古希腊,赫拉克利特就提出艺术是模仿的看法,留基德和德谟克利特曾经说过由于模仿天鹅和黄莺等鸟类的歌唱而学会了唱歌[③],苏格拉底也把艺术作为模仿。然而,柏拉图首先对模仿理论进行了系统阐述。他的模仿说主要体现在《理想国》卷3和卷10中,《斐德若篇》也偶有提及。

柏拉图的模仿说值得注意的有以下几点:第一,他对模仿作宽泛的理解。不仅后来被称作为再现艺术的史诗、戏剧、绘画是模仿艺术,而且后来被称作为表现艺术的抒情诗、音乐也是模仿艺术。第二,把模仿说和理式说相结合。他主张理式世界是第一性的,现实世

[①] 朱狄.艺术的起源[M].北京:中国社会科学出版社,1982:95;吴中杰.文艺学导论[M].南京:江苏文艺出版社,1988:342;刘纲纪.艺术哲学[M].武汉:湖北人民出版社,1987:115.
[②] 奥夫相尼科夫.美学思想史:第1卷[M].西安:陕西人民出版社,1986:204.
[③] 北京大学哲学系外国哲学史教研室.古希腊罗马哲学[M].北京:生活·读书·新知三联书店,1957:19,112.

界是第二性的,而艺术世界是第三性的。艺术模仿现实,但现实只是理式世界的影子和摹本,所以艺术就成为"影子的影子","模仿和真实体隔得很远,它在表面上像能制造一切事物,是因为它只取每件事物的一小部分,而那一小部分还只是一种影像"①。"模仿只是一种玩艺,并不是什么正经事。"②在柏拉图看来,模仿使艺术降低到"幻术之类玩艺"的水平,在道德上是有害的。第三,柏拉图对模仿的态度是相当矛盾的。一方面他痛斥模仿,另一方面他又写道:"一个好人若是要叙述到一个好人的言行,我想他愿意站在那好人本人的地位来说话,不以这种模仿为耻。""但是他若是要叙述一个不值得他瞧得起的人,他就不会认真去模仿那个比他低劣的性格,除非偶然他碰到那人做了一点好事,才模仿他一点。"③可见,柏拉图并不否定模仿,在这里决定因素不是模仿本身,而是模仿对象。他不仅把模仿(mimesis,不是日常词语的模仿)用于艺术领域,而且用于日常生活领域。

　　亚里士多德对模仿的理解和他的师尊柏拉图不同。西方哲学史著作一般都强调亚里士多德对柏拉图理式说的激烈批判。其实,他所批判的只是理式脱离物的孤立存在,而不是理式本身。他并不否定理式,而认为理式就存在于物本身。因此,柏拉图的艺术模仿理式,在亚里士多德那里就变成了艺术模仿物的存在。模仿为一切艺术所特有。他在《诗学》中写道:"史诗和悲剧、喜剧和酒神颂以及大部分双管箫乐和竖琴乐——这一切实际上是模仿,只是有三点差别,即模仿所用的媒介不同,所取的对象不同,所采的方式不同。"④他不仅把模仿看作艺术的本质,而且看作各个种类、样式和体裁的特征。

　　亚里士多德的艺术模仿说和他对创造本质的理解是紧密联系的⑤。在《形而上学》第7卷第7章中他指出,世界万物可以分为两类,一类是自然产物(如橡树),一类是人工制品。人工制品(包括艺术作品)产生于质料和形式的相互关系。比如铜球由铜和球的形式组成,它的产生是人把这种形式赋予质料。不过,人在制造物品时,不创造形式。形式不是创造的,它预先存在于人心中,只是在质料中得到实现。亚里士多德的艺术模仿说实际上是他的创造本质论在艺

① 柏拉图.文艺对话集[M].北京:人民文学出版社,1980:72.
② 柏拉图.文艺对话集[M].北京:人民文学出版社,1980:79.
③ 柏拉图.文艺对话集[M].北京:人民文学出版社,1980:53-54.
④ 亚里士多德.诗学[M].北京:人民文学出版社,1982:3.
⑤ 参见.洛谢夫,舍斯塔科夫.美学范畴史.莫斯科,1965:209.

术活动中的具体化,与他关于形式和质料的学说有关。

古希腊艺术模仿说模仿的对象是什么?这个问题似乎不言自明,很多著作都把古希腊的艺术模仿添加上宾词,说成是艺术模仿自然。实际上,古希腊人并不把自然看作创作的本原,只是到古罗马时期自然才成为美的唯一的和绝对的源泉。斯多葛派的塞涅卡明确提出"艺术模仿自然"的主张①。古希腊则主张艺术模仿完善的宇宙、最美的宇宙,这里主要说的是宇宙的普遍原则。比如数的关系,比例,对称,和谐等。

中世纪基督教要求艺术成为神学原理的简单图解,把艺术形象变成一种符号和象征。中世纪的艺术模仿说正适应了这种要求,为中世纪宗教艺术提供了理论根据。中世纪艺术模仿的不是完善的宇宙,也不是自然,而是超自然的上帝。中世纪思想家认为,上帝创造了整个自然和世界,艺术只是上帝的美的微弱的感性反射。"上帝是'活的光辉',世间美的事物的光辉就是这种'活的光辉'的反映,所以人从事物的有限美可以隐约窥见上帝的绝对美。"②艺术家仅仅模仿上帝的活动。中世纪艺术模仿说的主要代表奥古斯丁和托马斯·阿奎那都深受普洛丁(又译普罗提诺)的影响。普洛丁作为3世纪新柏拉图主义的创始者,是一个站在古代和中世纪之交的人物。他完全改变了古罗马艺术模仿说的性质,在《九章集》中谈道:"各种艺术并不只是模仿肉眼可见的事物,而是要回溯到自然所由造成的那些原则。"③他所说的造成自然的原则就是心智(noys,音译奴斯,意即宇宙理性),相当于柏拉图的理式,也就是神。不过,这里的神仍然是古希腊神话中的传统诸神,与基督教的一神教相对立。中世纪理论家接受了他的观点并加以改造,用上帝代替了他的心智。新柏拉图主义对西方宗教艺术起了支配作用。

文艺复兴者反对中世纪的艺术模仿论,恢复了古罗马艺术模仿自然的传统。他们从泛神论出发,把宇宙、自然与神等同起来,他们对模仿自然有新的体会。"不像过去人文主义者把艺术比喻为隐藏真理的'障面纱',他们现在都比较喜欢把文艺比喻为反映现实的'镜子'。"④达·芬奇说:"画家的心应该像一面镜子,经常把所反映事物

① 参见.舍思塔科夫.美学史纲[M].上海:上海译文出版社,1986:30.
② 朱光潜.西方美学史:上卷[M].北京:人民文学出版社,1979:133-134.
③ 北京大学哲学系美学教研室.西方美学家论美和美感[M].北京:商务印书馆,1980:60.
④ 朱光潜.西方美学史:上卷[M].北京:人民文学出版社,1979:157.

的色彩摄进来，面前摆着多少事物，就摄取多少形象。"①并且，艺术不是盲目地模仿自然，模仿原则和想象相联系。通过想象，画家能够再现各种事物的形式。文艺复兴的艺术模仿说有一个重要的特点，正如有些研究者所透辟指出的那样，就是第一次把模仿原则解释为个人创造的原则②。至于文艺复兴者为什么会有这种认识，论者没有作进一步的说明。我们认为，这和柏拉图主义的影响有关。很多文艺复兴者都是新柏拉图主义者，当时佛罗伦萨的柏拉图学园甚至把柏拉图当作神来供奉。对于他们来说，柏拉图和普洛丁是一回事。他们利用了普洛丁提出的世界灵魂的概念，认为物质是变化的基础，但物质存在于一定的形式中，存在于物质中的形式就是世界的灵魂。它是内在的艺术家，塑造并形成万物，宇宙和自然就是世界灵魂永恒运动的结果。所以，文艺复兴者眼中的自然包含着自我运动和发展的原则，艺术模仿自然也和自然一样在创造形式。如果古希腊和中世纪认为艺术创造像物品制作一样，是把预成的形式用于质料，那么，文艺复兴则认为艺术创造这种形式。绘画在文艺复兴艺术中处于至高无上的地位。然而，不仅绘画，各种艺术，包括诗和音乐都是模仿。薄伽丘在《为诗辩护》、卡斯特尔维屈罗在《亚里士多德〈诗学〉的诠释》中都阐明了诗的本质是模仿的特点。

17世纪法国新古典主义者也信奉模仿说，不过，艺术模仿的是得到理性主义解释的自然，自然是和合式的概念联在一起的。"新古典主义者所了解的'自然'并不是自然风景，也还不是一般感性现实世界，而是天生事物（'自然'在西文中的本义，包括人在内）的常情常理，往往特别指'人性'。"③他们使艺术服从规范，限制幻想和想象在艺术中的作用。18世纪英国经验主义者博克，法国启蒙运动者狄德罗，德国启蒙运动者鲍姆嘉通、温克尔曼和莱辛都用模仿说解释自己的艺术理论。鲍姆嘉通认为模仿自然绝不是简单地再现感性现实，而是指艺术家的活动模仿自然的活动，把自然的规律（寓杂多于整一）用于艺术作品中。狄德罗在《绘画论》中劈头一句话就是："自然所创造的没有一样不正确的东西。"④他所了解的自然不是新古典主义者所说的经过封建文化洗礼的"精致优雅"的自然，而是生糙的自

① 朱光潜.西方美学史：上卷[M].北京：人民文学出版社，1979：159.
② 参见，洛谢夫，舍斯塔科夫.美学范畴史[M].莫斯科，1965：217.
③ 朱光潜.西方美学史：上卷[M].北京：人民文学出版社，1979：188.
④ 狄德罗.绘画论[J].文艺理论译丛，1958(4)：17.

然、动荡的自然,具有粗犷的野蛮气息的自然。莱辛对模仿的理解是相当辩证的,艺术不应该是自然的精确的、自然主义的复制,也不应该是自然的理想化的再现。

模仿说在19世纪引人注目的发展是内模仿(Innere Nachahmung)的提出。德国心理学家立普斯和谷鲁斯结合移情说,建立了内模仿的理论。所谓内模仿,是指内心世界对外部事物的模仿,比如观看赛马,无法追随马的奔跑,但是可以在内心模仿马奔跑的动作,从而产生了强烈的情绪反应。这派理论家把模仿用于艺术创作,认为艺术形象是内模仿的结果,是再现意识的结果。我们在观看外部世界的现象时,把它们的图像移置到我们的内心世界中,然后再把这种形象客观化。艺术似乎在模仿外物,实际上艺术的本质在于内模仿。例如,舞蹈就是采取了外部形式的对音乐的内在体验。他们还把内模仿用于艺术欣赏。我们看赵孟頫的字从内心模仿它们的秀媚,看颜真卿的字从内心模仿它们的刚健。字本身是无生命的,但是它们的线条结构和某种品质相类似,引起我们相应的感情,然后我们把这种感情外射到对象上,使它们仿佛变成有生命的,我们受到这种错觉的影响,不知不觉地在内心对它们作出模仿。这种理论从心理学角度研究模仿,把模仿说推进到一个新的层次。

以上的简要分析说明,各种模仿理论包含着有待进一步阐释的丰富内容。模仿作为艺术学范畴,即 mimesis,比作为普通词语的模仿具有远为复杂的含义,不能对它作简单化的理解。模仿不是对对象的机械复制,而是一种创造性的再现,它含有艺术家个人的创造因素。模仿适用于一切艺术领域,模仿的对象不仅是自然界,而且包括人的活动;不仅是感性现实,而且包括心理状况;不仅是外部形式,而且包括内部规律。这样,绘画、雕塑是模仿,音乐、舞蹈也是模仿,建筑、图案还是模仿,是对某些自然规律——对称、平稳、比例的模仿。所以,模仿隐含表现。模仿既可以和模仿对象达到某种程度的外部相似性,再现模仿对象的外部形式,又可以不再现对象的外部形式,而反映对象本质的、合乎规律的联系。模仿是现实主义的创作原则,但是,像狄德罗那样强调模仿自然的原始状况,它又可以为浪漫主义创作服务。模仿涉及形式和质料、艺术欣赏等问题。最后,模仿说是马克思主义艺术原理"艺术是客观现实的反映"的根源。

二

如果模仿作为艺术学范畴与艺术的起源和本质相联系,那么,净化(catharsis,音译"卡塔西斯")作为艺术学范畴则与艺术的功能有关。净化意指艺术能使某些过分强烈的情绪因宣泄而变得舒缓,从而保持心理健康。毕达哥拉斯和柏拉图曾经使用过"卡塔西斯"的概念,但是,亚里士多德关于卡塔西斯的论述在艺术学思想的发展中占有特殊的地位。

在讨论这个范畴之前,我们首先遇到术语的翻译问题。亚里士多德《诗学》的译者罗念生把卡塔西斯译为"陶冶"。由于研究这种理论主要依据《诗学》,所以,这个译名具有一定影响。朱光潜在《西方美学史》中明确表示,卡塔西斯译为"陶冶"不妥,应译为"净化"。由于很多读者是通过不断重印的《西方美学史》来了解亚里士多德的有关理论的,所以这个译名影响更大。事实上,大部分人都接受了"净化"的译名。不过最近有人提出,卡塔西斯作为诗学术语应译为"陶冶"①。我们主张,不管在诗学含义上,宗教含义上,抑或医学含义上,卡塔西斯都应译为"净化"。因为卡塔西斯并非亚里士多德独创或专有的,它在古希腊罗马时是一个常见的概念,有很多人都使用过它,意义就是"净化"。例如,普洛丁在《论美》中就多次使用过这个概念:"按着一句话说,节制、勇敢,一切德行和智慧都在于净化。"《论美》第5节的标题就是"对心灵美的心醉神迷;心灵的净化"②。"净化"本身是多义的,但是这并不意味着要用多种术语来翻译它。

亚里士多德在《诗学》中谈到悲剧的净化作用,悲剧是"对于一个严肃、完整、有一定长度的行动的模仿","模仿方式是借人物的动作来表达,而不是采用叙述法;借引起怜悯与恐惧来使这种情感得到净化(卡塔西斯)"③。在《政治学》中他在说明音乐对人的效用时也谈到净化。"有些人在受宗教狂热支配时,一听到宗教的乐调卷入迷狂状态,随后就安静下来,仿佛受到了一种治疗和净化。这种情形当然也适用于受哀怜恐惧以及其他类似情绪影响的人。某些人特别容易受到某种情绪的影响,他们也可以在不同程度上受到音乐的激动,受到

① 赵宪章.西方形式美学:关于形式的美学研究[M].上海:上海人民出版社,1996:99.
② 朱光潜.朱光潜全集:第6卷[M].合肥:安徽教育出版社,1990:414,413.
③ 亚里士多德.诗学[M].北京:人民文学出版社,1982:19.

净化,因而心理上感到一种轻松舒畅的快感。因此,有净化作用的歌曲可以产生一种无害的快感。"①

亚里士多德对净化的论述很简短,有些意义难以确定。例如,上文所引的"借引起怜悯与恐惧来使这种情感得到净化","这种情感"究竟指什么情感呢?有人认为这是审美情感,悲剧使人的审美情感净化于怜悯和恐惧。然而这种说法在亚里士多德的原文中找不到证据。古代和现代的一些语言学家认为"这种情感"就是指前面提到的"怜悯和恐惧"(我国一些学者也持这种看法)②。这样一来,怜悯和恐惧就借助它们本身得到净化。这种理解遭到很多人的反对。由于亚里士多德的净化说给诠释提供了很大的自由度,由于净化的多义性(审美意义,伦理意义,心理意义,宗教意义等),也由于很多研究者看到净化说的重要性,想通过解释它来阐明自己的艺术理论,于是产生了大量的阐释著作。"但是,结果像一则尽人皆知的寓言所说的那样,一位父亲对儿子们说,果园里埋着财宝,儿子们挖遍整个果园,却什么财宝也没有找到,然而,这样一来,葡萄园的地被掘松了。对亚里士多德的卡塔西斯的阐释也是如此:这位古希腊思想家的论述的含义最终仍然没有被阐明,但是在探索这种含义的过程中,却'挖遍了'如此众多的艺术材料和心理学材料,从而培育出一种'土壤',在它上面生长出许多卡塔西斯概念,它们丰富了艺术知觉过程中的审美体验的理论。"③

在中世纪,欧洲完全不知道亚里士多德的《诗学》。到 15 世纪末期文艺复兴时代,才出现了《诗学》的第一部拉丁语译本,译者为乔治·瓦拉。但是,《诗学》真正为人所知是在 1536 年,A.帕齐出版了它的希腊文本和拉丁语翻译。于是注家蜂起。1548 年罗鲍切利撰写了《诗学》的第一个诠释本《亚里士多德〈诗学〉解释》,提出了净化问题④。接着,弗拉卡斯特罗出版了用拉丁语写的关于《诗学》的对话。然后,马迪斯于 1550 年、穆齐奥于 1551 年、瓦尔基于 1553 年、明屠尔

① 北京大学哲学系美学教研室.西方美学家论美和美感[M].北京:商务印书馆,1980:45.(亦见亚里士多德.政治学.吴寿彭,译.北京:商务印书馆,1965:431,两种译文出入很大)
② 朱光潜.西方美学史:上卷[M].北京:人民文学出版社,1979:88;阎国忠.古希腊罗马美学[M].北京:北京大学出版社,1983:174.
③ 斯托洛维奇.生活·创作·人:艺术活动的功能[M].凌继尧,译.北京:中国人民大学出版社,1993:147.
④ 参见,洛谢夫、舍斯塔科夫《美学范畴史》,第 90 页。但是有人认为"净化"问题最初是由马迪斯于 16 世纪中叶在《亚里士多德的〈诗学〉的通俗解释》一书(1550 年)中提出来的,见汝信.西方美学史论丛续编[M].上海:上海人民出版社,1983:22.

诺于1559年、斯卡利格尔于1561年、卡斯特尔维屈罗于1570年、皮科罗米尼于1572年分别出版了《诗学》的诠释著作。净化问题是他们讨论的中心问题之一。

几个世纪以来对净化的研究主要集中在两个问题上。

第一，净化的心理机制：什么引起净化，什么得到净化，净化怎样发生？亚里士多德只谈到悲剧和音乐的净化，后人普遍认为一切艺术都有净化作用。甚至自然、社会现象、人的行为和外貌也能够产生净化，净化为任何一种审美体验所固有。不仅在艺术知觉过程中会产生净化，而且在艺术创作过程中也会产生净化。某件艺术作品完稿时，作者会有如释重负的轻松和愉悦，这就是艺术创作中的净化。对于什么得到净化的问题，一般作较为宽泛的理解。马迪斯认为，亚里士多德关于"这种情感"得到净化的论述，必须理解为"类似的情感"得到净化，因此，悲剧的目的是净化类似怜悯和恐惧的强烈情感，即净化愤怒、贪婪、虚荣、憎恨等。达西在1692年的《诗学》诠释中指出，通过怜悯和恐惧可以净化人的一切情感，也包括怜悯和恐惧本身。至于净化的方式，法国新古典主义者高乃依把净化解释为抑制甚至根除强烈的情感。他认为悲剧净化的本质在于，悲剧引起我们怜悯和恐惧时，教育我们压抑自己的情感和愿望，从而避免道德冲突。他的观点不仅符合当时的理性主义理想，而且符合自己的戏剧创作经验。达西的观点与高乃依相类似，把怜悯和恐惧只解释为抑制和弱化人的强烈情感的一种手段。与高乃依通过抑制和弱化感情达到净化的观点截然相反，莱辛主张通过释放和强化感情达到净化。在《汉堡剧评》中，他批评了高乃依对净化的理解，指出高乃依的错误在于把怜悯和恐惧仅仅理解为一种工具，借助它们人的一切消极情感（除怜悯和恐惧外）——愤怒、憎恨、虚荣、妒忌等都得到净化。莱辛认为，这不能反映悲剧净化的本质。按照他的理解，净化不仅不压抑人的情感，不弱化怜悯感和恐惧感，相反，发展和强化它们，从而加强我们的同情心。

第二，净化的作用和目的。有的人强调艺术的教育作用，把净化看作道德的满足。按照马迪斯的理解，亚里士多德利用净化对悲剧作道德的解释，艺术的任务是达到道德目的，持类似观点的还有文艺复兴晚期和启蒙运动理论家。莱辛用净化说来论证他的市民剧理论和启蒙运动的现实主义立场，认为戏剧要净化社会情感的话，就应该描绘与我们贴近的、能够引起我们同情的事件。有的人强调艺术的

快感作用，担心净化和快感相对立而否定净化，像卡斯特尔维屈罗那样。卡斯特尔维屈罗提出诗的目的是快感，而不是教育，不是通过净化达到美德。科学提供真理，诗提供愉悦。他反对基督教对艺术的立场，坚决否定净化，因为净化是基督教道德哲学和社会哲学的出发点。有的人对净化作医学解释，19世纪中期的伯尼斯把悲剧净化和胃的净化相比较，把净化的本质归结为摆脱无用的累赘而变得轻松。弗洛伊德从事过卡塔西斯质料。还有的人从心理学角度把净化理解为引导激情达到舒缓的状态，产生平静和轻松，就像眼泪对于痛苦的人的作用一样。心理学家维戈茨基写道："审美反应的净化作用就在于激情的这一转化，就在于激情的自燃，就在于导致此刻被唤起的情绪得到舒泄的爆炸式反应。"① 这些观点都有一定的合理性，然而要准确、完整地把握净化的本质，必须对它作多角度的、综合的理解。因为近代对净化的对象——主体的概念和古希腊根本不同。近代心理学把主体的心理分为知、情、意三个方面，虽然也谈到这三个方面的统一，但是习惯对它们进行单独研究。而在古希腊，人的理智生活、意志生活和感情生活是密不可分、浑然一体的②。因此，仅从某一种角度不能对古希腊的净化概念作出充分的解释。艺术净化是由艺术作品所引起的审美的净化，它本身是综合性的。在对净化的本质作综合理解的同时，我们也主张对净化作用范围作宽泛的理解。被净化的情感不仅是怜悯和恐惧，而且是一切消极情感、利己感觉和人生的沉重体验。

净化理论在当代最新进展是，研究者们把它纳入艺术功能的系统中。这种探索的价值在于，首先，净化作为艺术的一种功能来自艺术的内部，是从艺术的结构中合乎规律地产生出来的，而不仅仅是对这种功能的外在确证。艺术具有多层面的结构，它的心理学层面决定了净化功能。其次，净化功能和其他功能处在有机联系中，它们相互过渡、环环相扣。净化功能不能够无限地延续，它在精神紧张呈舒缓状态，人摆脱了沉重体验时就终结了。这种状态就是净化。补偿强调的是艺术从精神上补充的东西，强调活动不存在的东西。而净化意义正相反，它是某种现存的东西的"消解"，是压抑精神状态的那些东西的摆脱。

① 维戈茨基.艺术心理学[M].上海：上海文艺出版社，1985：284.
② 参见，洛谢夫，舍斯塔科夫.美学范畴史[M].莫斯科，1965：97-98

三

　　模仿和净化作为艺术学范畴产生于远古的希腊,而趣味(拉丁语 gustus,法语 leguste)作为艺术学范畴则形成于较晚近的 17 世纪。Gustus 的直接含义指味觉,如酸甜苦辣之类,相当于汉语的"味道"。"这是生理趣味,由此有机体从饮食中体验到愉快或不愉快,从而在饮食时判断方向。非生理含义上的趣味概念有时说明人们对某些对象、生活方式和事业('对科学的趣味')不由自主的眷恋和爱好。"①而作为艺术学范畴的趣味指鉴赏力和审美的能力。

　　宗白华在翻译康德的《判断力批判》时,把"趣味"译为"鉴赏"。朱光潜在《西方美学史》中则一律把"趣味"译成"审美趣味",虽然原文中并没有"审美的"限定词。他把休谟的《论趣味的标准》、博克的《论趣味》、康德的"趣味判断"分别译成《论审美趣味的标准》、《论审美趣味》、"审美趣味判断"。朱光潜的这种译法绝不是随意的,而是有他的精深的考虑的。不过,我们仍然主张把 gustus 直接译作"趣味",在和"审美"搭配时译作"审美趣味",在和"艺术"搭配时译作"艺术趣味"。因为趣味、审美趣味和艺术趣味毕竟是不同的概念,事实上有专论趣味的著作,也有专论审美趣味和艺术趣味的著作。例如,伏尔泰在他的《哲学辞典》中撰写的"趣味"词条,马察的《论审美趣味》,柯冈的《艺术趣味》。趣味的概念用于艺术鉴赏时,当然是艺术学范畴。

　　从历史上看,趣味理论兴盛于 18 世纪。从地区上看,有影响的理论家主要集中在英国、法国和德国。18 世纪英国启蒙运动者依据资产阶级革命胜利的成果,从现实的人出发,坚持经验主义和感觉主义原则。当时英国艺术学的一个重要特点是把艺术看作走向真正道德的向导,关心艺术和道德的相互关系。这种情况反映在趣味理论上,就是寻求趣味标准,并以这种标准规范大众的趣味,其落脚点仍在人的道德面貌的培养上。英国美学家爱笛生写道:"音乐,建筑,绘画像诗和演说艺术一样,不应该根据艺术自身的原则,而应该根据舆论和人们的趣味制定法则和规范;换言之,不是趣味要服从艺术,而是艺术要服从趣味。"②

① 斯托洛维奇.审美价值的本质[M].凌继尧,译.北京:中国社会科学出版社,1984:146.
② 爱笛生.18 世纪英国美学思想史.莫斯科,1982:82

在英国,洛克、夏夫兹伯里、哈齐生、博克、休谟等都对趣味问题作了深入的研究。休谟的一部著作的名称《论趣味的标准》就直接切入当时趣味理论的热点问题。休谟一方面认为,如一则谚语所说的那样"趣味不可争论",人们的趣味和审美评价有很大分歧,然而另一方面,他又主张,对艺术和美的真正的、有普遍意义的判断是可能的。但是,这里要有一个条件,即要找到"某些普遍的褒贬原则"和共同的趣味标准。他把决定趣味标准的责任摆在少数优选者身上。"就连在文化最高的时代,在美的艺术领域里真正的裁判人总是稀有的角色……要有真知灼见,配合到很精微的情感,这些要通过训练去提高,通过比较研究去达到完善,而且还要抛开一切偏见;只有这些条件具备,才能构成这种有价值的角色。如果这种裁判人能找到的话,他们一致通过的判决就是审美趣味和美的真正标准。"① 撇开休谟趣味理论中显而易见的局限性,我们认为其中仍然有值得重视的地方。首先,休谟指出了趣味的基本矛盾。趣味是个人的,它和个人的内在情感相联系,然而它又是普遍的,联合了个人利益和普遍利益。这直接导致了康德著名的趣味二律背反的产生。其次,在休谟看来,趣味的差异在于个人气质的不同以及时代和国家的习俗和看法,也就是道德关系。这要靠教育和培养来解决。

博克主张趣味可以争论。他在名著《论崇高与美两种观念的根源》再版时,加上一篇《论趣味》作为全书的导论。他写道:"我们能够争论,并且有充分理由争论,为什么某些事物在本质上为人的感官所喜欢或不喜欢。"② 不过,博克在感官生理中,而不是在社会实践和历史发展中寻找趣味判断的客观规律。既然感官是趣味的基础,而所有人的感官都是共同的,因此,尽管人们的评价和判断有差异,然而趣味作为一种心理能力,仍然有某种统一的、普遍存在的基础。与《论崇高与美两种观念的根源》相比,《论趣味》有一个重要的修正:趣味是三种心理功能——感觉、想象力和判断力的结果。博克一直强调美感和崇高感只涉及感性功能(感觉和想象),不受理智的干预。在论述趣味时,他重视判断力的作用。他还反对把趣味归结为直接感觉,反对对它作非理性的理解,同时又不把它归结为概念,认为趣味包括:第一,感觉的第一性快感;第二,想象的第二性快感;第三,理性结论。

① 转引自朱光潜.西方美学史:上卷[M].北京:人民文学出版社,1979:234.
② 世界美学思想文献:第2卷.莫斯科,1964:95

在趣味问题上，法国理论家深受英国感觉主义代表夏夫兹伯里、哈齐生等人的影响，对于英国感觉主义者来说，趣味问题是审美知觉的完善问题，是理智和感情在人的本性中和谐表现的问题。在法国理论家那里，趣味问题也具有同样的意义，不过，他们在许多情况下把它同艺术的教育作用和社会意义相联系。法国的趣味理论有两个特点。其一，把趣味范畴首先看作认识论范畴，把趣味理解为一种认识能力。孟德斯鸠依据造型艺术的经验，在《试论自然作品和艺术作品中的趣味》中指出，趣味是人敏锐和迅速地确定某种对象使我们产生快感的程度的能力。而这种快感的根源存在于对象的客观属性中。达兰贝尔依据音乐的经验，把趣味定义为"确定艺术作品中什么使我们的感性心灵感到喜欢或受辱的能力"①。在伏尔泰那里，趣味是感觉美和判断美的能力。巴特则认为，艺术在同等程度上取决于自然和趣味，而趣味也取决于认识。其二，法国理论家对趣味的研究更趋精细。伏尔泰在他的《哲学辞典》中撰写的"趣味"词条分析了趣味怎样从生理学概念发展成为表示认识美的能力的范畴。他从反宫殿艺术的主张出发，区分出健康的趣味和反常的趣味。健康的趣味表现在自然和简洁中，反常的趣味表现在奢华和矫揉造作中。狄德罗和卢梭接受了这种区分。卢梭在《爱弥儿》中指出，良好趣味的真正范式植根于自然中，我们离开自然越远，趣味就越受到歪曲。爱尔维修试图超越艺术和趣味相互关系的范围，把气候和地理环境的决定意义运用到趣味领域，强调了各个民族趣味的相对性。

英国启蒙运动者的趣味理论对德国（温克尔曼、席勒、赫尔德尔等）也产生了很大的影响。与趣味标准问题密切相关的另一个问题是趣味的培养问题。德国理论家主张通过教育和启蒙来解决趣味中个别性和共同性之间的矛盾。德国画家和艺术理论家门斯在《论绘画中的美和趣味》中认为趣味不是天生的，而是艺术家长期、艰苦地向自然和优秀的艺术范例学习的结果。在德国的趣味理论中，不能不提到康德的趣味二律背反。趣味的二律背反就是使两条似乎矛盾的原理吻合起来，这两条原理就是"关于趣味，是不能让人辩论的"和"可以争论趣味"。康德给趣味下了定义是"趣味是一种不凭任何利害计较而单凭快感或不快感来对一个对象或一个形象显现方式进行判断的能力"②。他从

① 世界美学思想文献：第2卷.莫斯科，1964：301
② 转引自朱光潜.西方美学史：下卷[M].北京：人民文学出版社，1979：361.

质、量、关系和方式四方面分析了趣味判断。所以,趣味问题是康德美学和艺术理论中最重要的问题之一。"关于趣味,是不能让人辩论的",因为"每个人有他自己的趣味"。"趣味的一个一定的客观的原理,按照这原理哪些判断能够被领导、被检查和被证明,这是绝对不可能有的。因为在这场合就不是趣味判断了。"①然而另一方面,康德又宣称"比起健全的理性来,趣味更有权利被称为共通感(Sensus Communis)","而审美的判断力宁可优先于知的判断力获得共通的感觉这个名称"②。解决矛盾的途径在于,康德认为趣味基于主观的普遍可传达性。趣味判断是个人的、主观的,但是根据人类具有共通感觉力的假定,一切人对认识功能的和谐自由活动的感觉就会是共同的,所以我对这个对象产生这种感觉,就可假定旁人也会产生同样的感觉。美感和快感的区别就在于它有这种主观的普遍可传达性,而快感没有。

以上分析表明,趣味的本质、特征、根源标准等问题,是各种趣味理论所关注的。我们认为,趣味是根据快感或不快感评价艺术和其他审美对象的能力。趣味评价的特征是直觉性和直接性。所谓直觉性,指它发生于理性判断之前;所谓直接性,指它不借中介而瞬间在感情中形成。但是,趣味的直觉性并非直觉主义,因为趣味综合了以前类似的知觉和体验,在以前的经验中形成。趣味的客观标准在于艺术客观的审美价值。不过,趣味的客观标准并不使趣味同一化。由于艺术价值是千姿百态的,所以,趣味也应多种多样。"趣味不可争论"指各种良好的趣味之间不必争论,而同坏的趣味必须争论。趣味不是天生的能力,它的形成靠艺术教育的引导。

通过梳理模仿、净化和趣味等范畴我们可以看到,艺术学范畴不是静止的、不变的,在不同的历史时代它们的意义发生着重大变化,甚至同一个范畴在不同的艺术理论体系具有完全不同的意义。因此,要了解某个时代艺术的特征,必须弄清相应的艺术学范畴。另一个重要的方法论启示是,我们应当在历史的关联中研究艺术学范畴,不能通过现代概念的棱镜看待它们,不能把它们当作现代知识的"原始"形式。

——选自汝信、张道一主编《美学与艺术学研究》
第三集,江苏美术出版社,1997年版

① 康德.判断力批判:上卷[M].北京:商务印书馆,1964:188.
② 康德.判断力批判:上卷[M].北京:商务印书馆,1964:139.(原译"鉴赏"改为"趣味")

《艺术辩证法》导论(节选)

姜耕玉

艺术辩证法是一门艺术思维科学,是艺术学与美学的学说。

辩证法是关于自然、人类社会和思维的运动与发展的普遍规律的科学,是"最高思维形式"①。列宁曾论证:"在任何一个命题中,很像在一个'单位'('细胞')中一样,都可以(而且应当)发现辩证法一切要素的胚芽,这就表明辩证法本来是人类的全部认识所固有的。"②艺术辩证法,则是人类在艺术认识中"所固有的",并且涵盖众多的艺术问题。19 世纪恩格斯意识到辩证法对当时的自然科学来说是最重要的思维形式,因而写出了《自然辩证法》。后来又出现了自然辩证法学科。而"第三自然"——艺术领域中的辩证法,尚未出现专一完整的理论著作,只是包容在美学、艺术哲学、文艺学等有关论著、笔记之中。如西方的柏拉图、亚里士多德、康德、谢林、黑格尔、席勒、丹纳、马克思、恩格斯、列宁、卡西尔、巴赫金等经典作家,都有涉入艺术问题的哲学描述。其中比较切入艺术辩证法体系的,有德国古典主义黑格尔的《美学》、谢林的《艺术哲学》、19 世纪法国丹纳的《艺术哲学》,20 世纪德国卡西尔的《符号形式的哲学》等。在中国古代文论中,更有许多包含着辩证法的艺术观点。它们散见于品第、评点、诗话、词话、曲话、曲律、画说、画法、画诀、画筌、画谱、绘境、书谱、曲谱、琴谱、乐律、乐教、园冶以及序跋、随笔、杂记、史书之类的古籍中。在

① 马克思恩格斯选集:第 3 卷[M].北京:人民出版社,1995:358.
② 列宁全集:第 55 卷·哲学笔记[M].北京:人民出版社,1990:308.

浩如烟海的品评文论中,虽是片言只语,却悟出艺术之妙谛,虽然缺乏理论体系的完整性,但如许零散的表述,却也构成纷繁绮丽的辩证艺术理论的整体景观。中西方艺术辩证法研究,因涉及的范围和层面的不同,思维方法的不同,而形成了异同和互补的理论格局。这无疑为建立艺术辩证法学科提供了重要参照系,而要形成完善的艺术辩证法的概念和范畴的体系,还有待于我们作出现代的审视和理论开拓。特别是20世纪系统科学向艺术领域的渗透,系统论、控制论、信息论及复调结构等新艺术方法论的兴起,都大大开拓了人们的艺术认识视野和认识深度,给予艺术辩证法以现代科学的引证,有利于我们进行更加专一深入、系统完整的艺术辩证法理论的研究和探讨。

多年来,我们对艺术辩证法的兴趣和认识,往往是即兴的、片段的描述,缺乏系统的理论研究,或是从哲学概念出发,对艺术规律作一番演绎。那种把艺术辩证法演绎为"艺术上的辩证唯物主义和历史唯物主义",实质上是一种变相的"代替",只会导致艺术上的概念化、简单化。艺术辩证法作为审美的认识论和直觉的方法论,完成对艺术形象(形式)中的宇宙的描述,也不能代替艺术家的历史观。如何从艺术科学或艺术思维科学的意义上,对艺术规律和现象作出全面的整体的审视,对艺术辩证法进行深入系统的探讨,以建立艺术辩证法的学科,确是我们应当努力解决的重大课题。

艺术辩证法是一个独立自足的完整的艺术科学体系,包含艺术的各个领域、各个侧面和层面,具有丰富的客观的内涵和外延。

艺术辩证法是关于联系的艺术。它在现实生活中的普遍联系到艺术中的普遍联系的过程中,担负着艺术认识和艺术方法的双重功用。艺术辩证法又不同于一般的认识论,而是审美的艺术的认识论。因为艺术不是对生活的机械的被动的反映,而是审美的心灵的显影,是经过艺术加工和创造的高级审美形态。艺术家对自然和客观世界的主观反映,不是哲学的感知,而是艺术的感受,哲理感知包容于艺术感悟之中;不是概念的判断,而是对象的理解,历史的道德的判断融合于直觉的形象的体验之中。艺术家的审美知觉的最终目的,就是通过心灵投射,创造一个独特的审美的艺术世界。建构这种艺术世界,不仅取决于艺术家的直觉感知,还取决于其艺术创造的能力——在形式或形象符号创造中的辩证艺术,往往更能显示艺术家的智慧,体现出直觉感知的深刻性。辩证法运用于艺术手段和技巧的操作,也不是一般的方法问题,而是运作微妙的高出一筹的直觉创

造方式。它比一般艺术表现技巧更富有潜在效应。它像一位不露声色的睿智老人,尽管挥洒自如,点铁成金,明修栈道,暗度陈仓,但意味弥漫于形式之中。艺术辩证法完美显现于一切潜能的总体之中,而潜能则是从所有联系的规定的总体性中暗示出来的。只要从艺术整体的相互关系上去考察每一个艺术现象,只要这种考察深入到艺术构成的本质中去,我们就能够对艺术中的客观实在以及全部奥秘给予深刻的揭示和理论描述。

——选自姜耕玉《艺术辩证法》,高等教育出版社2006年版

艺术批评学

《西方艺术批评史》导言

[意] L.文杜里

 人们如果注意到近五十年中间艺术史学的进展,必将为收获的丰盛而惊异和欣喜。为数众多的艺术家和艺术文物的专论,总纲性的艺术史或民族的、断代的,个别艺术家的专史,讲述圣像画和技巧方法的文章,文献资料的出版,博物馆和收藏品的编目,供鉴赏用的技巧性的刊物或面向公众的文化刊物,最后,还有超乎其他方面的对于各个时代和地方的艺术作品的复制——所有这一切都为研究工作提供了汗牛充栋的资料。有些美术史博物馆,起了特别重要的作用:比如,在罗马有"意大利建筑和艺术史学院",还有"赫兹基金图书馆";在佛罗伦萨有"日耳曼学院";在巴黎有"建筑与艺术学院",其中设有著名的"道塞图书馆";在伦敦有"考蒂奥学院",其中有"威特图书馆"和"瓦尔堡图书馆";最后还有马萨诸塞州作为哈佛大学美术史研究室的"剑桥福格博物馆",在这个研究室里不仅可以找到各种所需的照片和书籍,而且还有安吉利柯①和波提切利②精美的原作。

 有机会经常去这些大型学院的人都知道,这里复制了所有主要的艺术作品,甚至很多次要或更次要的作品;这些作品涉及各种时代地区的一切艺术。因此,即使可能有的已不完整,但这些图片文献的知识,不但可以满足专家们也可以满足普通的人。如果不是很多,也

 ① 安吉利柯(1387—1455),意大利文艺复兴前期画家,发展、改进了中世纪的绘画传统;作品中强调宗教虔诚的诗意之美。

 ② 波提切利(1445—1510),意大利文艺复兴画家。代表作有《维纳斯的诞生》《春》等。

是相当多的材料是早经发现,并载入已出版的有关艺术和艺术家的历史文献中。因此,可以说这个领域的大部分和最重要的部分已被征服。可是文献数量之庞大和出版物的杂乱,却使得一些分离开的学者要获得全面的知识十分困难;因此就会出现几位学者宣布了同一项"发现"的情况,因为他们互不了解彼此的工作。这是一种很难免除的麻烦,但本身并不是什么严重的问题。纽约"弗瑞克艺术参考图书馆"和罗马的"赫兹图书馆"编成了延续至今包括所有艺术出版物的完善的索引,在相当程度上减少了这类麻烦,尤其是,考虑到使出版的画片和文字性的资料便于我们运用,因而编制成的单独艺术家的分类目录,证明了这项工作达到了相当的完整。在欧洲正如在美洲,几乎各处的专论作家们,都按照这类方式编制了某个艺术家的"分类目录"。这已构成一项值得强调的学术成果了。

但是,不言而喻,尽管一部艺术史中包含有"分类目录",却不能只靠它而完成史的著作。"博物馆志"有了很大发展,艺术的出版物更为它提供很多方便,以致使它被看作一种无所不包的博物馆资料,人们为了找出探讨的基础要对文献进行解释,可是由于事实论据的分散,就需要美术史家付出艰苦的劳动。这些工作成果可观,而且是值得赞美的。可以想象得到,艺术史家们为了让收罗到的资料集中、丰富和更为完备,已把精力竭尽在这类基础工作上,而再也顾不上去考虑其他的方面。

因此,当肯定了艺术的出版物和文献资料的成果之后,如果我们希望为自己找出现存艺术史的主导思想,找出有代表性的精神价值;指出由哲学、史学和文学形成的种种联系,那么立刻会发觉到这里仍然处在缺乏统一的混乱状态下。一位英国作者投身乔尔乔奈①的研究,阅读了所有已发现的关于这位画家的文献,寻出各种论据来支持他肯定这件作品或那件作品为真迹;而其实,它们早已在意大利、德国和法国出版了。但假使有一位意大利人已经撰写了某些理论著述,它们对于评价乔尔乔奈或其他艺术家颇有裨益,人们却可以断定那位正有此需要的英国作者却从未读过它们。可以理解,这类不幸的事件确实是有的,所有的或几乎所有大陆的艺术史作者都读过伯伦森或希尔的著述,可是有谁读过1924年出版的赫尔姆所著《艺术考察》一书?更不幸的是类似的现象也会产生在不同的国家之间,两个

① 乔尔乔奈(1477—1510),意大利文艺复兴威尼斯派画家。代表作有《睡着的维纳斯》等。

不同的大学里讲授的美术史很可能给人一种印象，觉得它们来自两种不同的体系。那么除了"博物馆志"一类学科以外，艺术史研究中这种缺乏统一性和分类方法上的紊乱状态，从何而来呢？答案很简单：文献出版和文献注释虽然在发展，可是对于艺术作品或艺术家的批评判断的论述却没有发展；甚至更不幸的是根本没有意识到这种判断的必要性。可以说这方面未能发展的真正原因正在于缺乏这种自觉的意识，因为能否前进的首要条件是有没有这种愿望。

如果你向一位美术史的教授说，他所讲的内容里完全没有评判，他可能会恼火。那么如果你再问，他所持的评判标准是什么，他将会回答说，他忠于事实，就看事实上有没有艺术的感觉；或者他将会立时提出一些作为评价标准的格式——比如，古典艺术的完美性，尊重真实性，装饰性效果，技法的完善，形式的卓越，等等。如果进一步用他所论述的那些精确的事实来衡量一下这些艺术观念的可靠性，你就会发觉，尽管掌握了事实的文献，他的艺术修养却显得对他谈到的观念的某种程度的无知。

不难理解，造成这种局面并非毫无理由，为此，有必要再回到19世纪之初看看当时在唯心主义哲学鼓舞下各种历史学科繁荣的特殊情况。当时一些人以唯心主义哲学的发展观念为基础，投身于发现和探寻历史的事实。一方面的情形是把兴趣全部集中在鉴定事实的准确性上，而忘记了他们开始时所遵循的观念和指导他们解释事实的观点；另一方面是他们发觉到唯心主义哲学家们所反映的事实不真切，但不是把造成这种不真切的结果归之于缺少严格的方法，而是归之于观念的本身。因此，新的史学家就是一些文献学式的历史家，他们对哲学式的历史学家表示轻蔑。于是，逐渐丧失了把观点与事实联系起来的理想，尤其是在至今仍未完全结束的实证主义的时期，他们放弃思考而把每种科学活动都降低为自然科学式的分类法。把历史的事实编排起来，即使是十分精确，除了炫耀其多闻博识之外却丧失了对于人类精神上的意义。因为它忽略了有关美学价值方面的解释。历史于是降为编年史，而且由于缺少批判的历史方法，使得艺术史著作即使在最基本的一些看法上也常因即兴式的判断而显得背情悖理。新的历史学者们不是以深思和讨论的方法通过批评发展的知识求得完整的理解，而是按照把传统文化中最缺乏艺术理解的学院派的艺术传统作为依据。要不然就是从一些与艺术无关的，比如

科学的真理，道德的法则或风习的历史等因素中寻求解释。丹纳①把这一谬见演为"环境法则"的极端结论，视艺术为时代和人民的社会产品。他的这一武断式的意见使艺术完全失去其所有的自主性和自由精神。

在降落到最低点之后，美学于本世纪初又开始升起，摆脱了包围着它的各种纷争与矛盾，吸收了艺术自立的新意识，并且排除了无穷的偏见和谬误。

然而，接着出现了对于艺术史指导标准完全予以修正的状况，并由此而影响及艺术史，艺术批评与美学之间的关系。近时法国响起了一阵权威式的声音，坚持三种学科的分立：艺术史应提供艺术作品——所有的艺术作品——无须去批判它们，无须加以评论，而以尽可能丰富的文献说明事实；艺术批评应以符合美感要求的原则对艺术作品进行批评；美学则就普遍意义上将艺术的界说加以体系化。

不过，明显的是，像这样把三门学科加以区分的结果，所得到的不过是使得它们变得空洞无物。事实上，即使叙述政治的历史也不可能不按照一定的理论去选择和解析那些需要详加议论的事件，同时删除大量没有重要意义的事件。比如，需要重视的是俾斯麦②而不是他的看门人。撰写哲学的历史也一样需要一种哲学的理论作为准则，以便淘汰掉那些为了满足人类的奇想而捏造出来的观念。同样艺术的历史则也需要一种理论，以便甄别出一件绘画或雕像是否是艺术作品，——一件审美的创造物——或者不过是属于记事性的、经济性的或者道德性的作品。同样的道理，假使批评家唯一依靠的是他自己的感受，最好还是免开尊口；因为，如果抛弃了一切理论，他就无法确定自己的审美感受是否比一个普通路人的更有价值。最后，一种美学如果不去吸收具体的艺术创造成果，则不过是智力的游戏，而绝不是科学也不是哲学。此外，为了深切地理解把三种学科分立的谬误之处，只需要回忆一下康德③的原则就够了。按照他的原则，任何脱离了直觉的概念都是空洞的，任何脱离了概念的直觉都是盲目的。

由于三种学科分离的绝对化已达到了可笑的地步，我们应设法使之统一。上边约略提到的把艺术史推向谬误的最严重的情况是，

① 丹纳(1828—1893)，法国艺术批评家，历史学家，其代表作有《艺术哲学》《英国文学史》等。
② 俾斯麦(1815—1898)，德国政治家，有"铁血首相"之称。
③ 康德(1724—1804)，德国唯心主义哲学家，其《判断力批判》为著名的美学著作。

使艺术的历史和艺术的批评分离。如果一件事实不是从判断作用的角度加以考察的，则毫无用途；如果一项判断不是建立在历史事实的基础之上的，则不过是骗人。

克罗齐①曾就这种双重要求的困难，作出过堪称范例性的分析：

"艺术批评似乎是陷入了类似康德曾经陈述过的那一种'二律背反'；一方面是正面的命题，除去把一件艺术作品再回复成它原来得以形成的那些因素，就无法理解它和评判它；进一步则必然产生的论证是：如果不这样做，一件艺术作品就会变成脱离了原来它所属的复杂历史关系的东西，而丧失了它的意义。但，针对这一命题，同样有力的相反的命题是：除去按照一件艺术作品本身的情况，就无法理解和评判它。这里同样会产生的进一步的论证是：假若不是这样，艺术作品也就不成其为艺术作品，因为它的那些分散开来的种种因素也曾同样呈现给非艺术家们；可是，只有艺术家他一个人才找到了这一新的形式，也就是说，新的内容，正是这一切构成了新的艺术作品。"

"对于上述的'二律背反'可以作出的解答是：一件艺术作品的价值，的确，存在于其自身；不过所谓'自身'又并非一种简单的、抽象的、算术式的组合。毋宁说它是一个复杂的、具体的、活生生的有机体，是由许多局部而结成的整体。对一件艺术作品的理解，也就是对整体寓于局部，局部寓于整体的理解。因此，若非通过各个局部即不能理解整体（这是第一个命题的真理）。若不通过整体的了解也即不能真正理解各个局部（这是第二个命题的真理）。这一'二律背反'是康德式的；而解决的方法则是黑格尔②式的。"

"这项答案为美学批评确立了重要的历史性的解释。或者，更好的说法是：它确立了真正的历史阐释与真正的美学批评的一致性。"

"然而人们会问，美学批评所采用的必要的历史性解释是些什么呢？哪一些历史事实是艺术批评家必须加以考虑的？是艺术家诞生的养育他的乡土？是那里的地理气候和种族的条件？还是他所属历史时期的政治和社会条件？他的私生活？还是他的心理学和病理学方面的情况？是他与其他艺术家之间的交往关系？还是他宗教的和道德的观念？哪一类的事实是有作用的？还是所有的都合在一起？"

"答案不能按照通常的那类办法：或说，所有各种事实都是不可

① 克罗齐(1866—1952)，意大利唯心主义哲学家、美学家，著有《美学原理》等。主张"直觉"即为美。

② 黑格尔(1770—1831)，德国唯心主义哲学家，德国古典哲学之集大成者，著有《美学》三卷。

缺少的,或说某些事实是重要的而另一些则不重要。正确的答案应该是:所有各类事实都可能是不可缺的,但是没有任何一种是非常必要的。"

"不过,一当人们由总体的一般性的思考转入考察单独的艺术作品时(批评家只能够考察单独的艺术作品;连续性或组合的作品,也只是在每个单位被考察之后才能形成整体),在诸多的事实因素中,只有那些有效地化作构成艺术作品本质的因素才是批评家必须立即把握住的,是他要考察的,是他在解决自己提出的批评问题时所不可缺少的。这样一些因素可能是什么,没有人可以笼统地回答;产生问题的原因是由各种状况决定的,它们的解决也只能依照各种状况。"

这样,大体确定了艺术史与艺术批评之间的一致性。可是还留下一个性质更为微妙的问题——艺术批评史与美学之间的关系。如前所说,一方面我们必须放弃情感是艺术判断唯一基础的这样一种臆想。另一方面康德曾规定过,虽然审美判断要求有普遍的有效性,但它却不可能像人们证明逻辑判断那样得到证明。这一规定所依据的事实是,离开了判断艺术作品的正确的直觉,对艺术的观念就不可能体现在审美的判断中。以此,艺术判断就成为审美的普遍观念与个人直觉之间的一种联系。

我们已经理解到艺术的直觉并不简单,而是包含着构成艺术作品的所有因素。克罗齐曾向我们说明,要想把这些因素整理清楚是不可能的,而它们的作用也是根据种种具体情况而变化的,并不存在一种历史的哲学;存在着的只有历史。历史的知识既包括艺术作品里艺术性综合的直觉知识;又包括艺术作品所固有并与直觉有关的历史因素的知识。

有关艺术直觉的知识可以说就是艺术史的知识,可是,与直觉有关的历史因素的知识是指的什么呢？它不是艺术的历史,因为当人们考虑这些因素的时候已经从直觉中抽象出来。也不是美学的历史,因为在这些因素里包括有实践、理性和道德的因素,这些都是有别于美学因素的。

让我们分析一下这些因素是如何把它们显现在艺术家心灵里的。他是运用源自宇宙万物的灵感而给它们以创造的。在大自然中,他可能为这一个人物形象或另一株树木所激动,于是他即把注意集中于这一线条或另一色彩;或更喜欢这一线条而不欢喜另一色彩,或是相反。于是他选择了作为再现手段的大理石或青铜,油彩或粉

彩。依据他的爱好，对于光线的处理有时明朗如天光，有时则相反如暗夜。而且他所采取的这些视像组合在一起的方法，将结合着他的宗教感情（基督教的或异教的）；结合着他的科学知识（透视学、解剖学等等）；结合着他所属的社会阶级，结合着他从老师那里获得的或与友人们讨论过的美学观；所有这些，都并非插进艺术作品中的科学、宗教或美学，而是一种感情化了的科学、宗教或美学。是个人特性的一种偏爱，用理论无法说明它，但确实可以体现于艺术。艺术中的某种偏爱常常会是艺术批评的原则，不过，这是一种不带有普遍观点的批评，一种不代表普遍主张的判断。它是探求批评的一种倾向，是鼓动批评的一种欲望，一种感觉式的判断。它甚至既不是艺术也还非批评；它是一种过程而非结果；它是有个人特性的并可能属于某个带有个性的集体。它还不是批评，而是"审美趣味"。

在造型艺术的批评传统中，"趣味"一语的应用甚广且由来已久。远自 1681 年，巴尔金努奇①采用"趣味"一词时包含双重的意思：(1) 指的是可识辨出最佳作品的才能；(2) 指的是每个艺术家创作采用的方式。1708 年，德·佩勒斯②曾写道："趣味是显示出画家倾向的一种观念，它是教育的结果。每一个学派的素描都有自己的趣味。"1762 年，A.蒙格斯③试图克服巴尔金努奇提出的双重性的含义，要求在艺术家身上，把外貌最美之物的选择能力与他创作采用的方式统一起来。基本的看法是从现实之中提出绝对完美的概念，并且认为应该承认在具体艺术作品中只包含着相对的完美性。所谓相对性，是指的每个作家所表现出来的艺术上的偏爱。他说："审美趣味即画家创制和确定的一种主要目的，使他选择出适宜的东西，删除不适合的东西；故可以说，无论何时当我们看到一件作品中没有任何表现是独具特质的，我们即可认为作者实际上是缺乏审美趣味的。因为看起来它们没有任何特殊性，而这种作品即可称之为无意义的存在，对每位画家来说，作品的成功在于选择，在于他对一切与绘画有关的事物的理解，包括色彩、明暗调子以及披布形状。……然则，必须了解，绘画是由众多的部分所构成，从来未有一位大师对任何部分都具有同样的审美选择趣味；而是对这一部分有很好的选择力，对另一部分有极差的选择力，或对有些部分毫无选择力。"

① 巴尔金努奇(1624—1696)，意大利艺术史家、哲学家。
② 德·佩勒斯(1635—1709)，法国艺术家、作家。
③ 蒙格斯(1728—1779)，德国画家，新古典主义艺术理论家，曾活动于西班牙宫廷、罗马梵蒂冈等地。

在18世纪惯用的这种过分具体的区分方法中,上述的文句显示出孟格斯对于审美趣味的清楚的意见,也正如在这位艺术家的活动中所显示的一样,这里表明的不是艺术甚至也不是批评,不是直觉,甚至也不是理性的选择,而只在各艺术各因素之间的一种选择的偏爱。

问题很清楚,一部艺术批评史必然要从美学和历史的事实获得滋养。

然而,把一部分美学著作看成无所不包的学理大成,盲目地接受其原理,浮夸式地宣扬它,把它机械地强加到历史知识上去,乃是一种运用美学经验的最糟糕的方法。理解一种美学的原则,应该意味着用个人的经验去核证它。从一定意义上说是批判它。另一方面,历史的经验也需要由美学所假定的原则中得到启示照耀,并使之发展变化。因此,只有唯一的一条正确理解美学原则的道路,即:在美学史的照耀下去认识其理论上的价值。

另一方面,除了编一部批评史外,显然没有别的方法理解艺术了。

而在美学与艺术之间,艺术观点和艺术的直觉之间的联系,则是艺术批评。如果说,艺术家必须了解美学史,其重要的理由在于他必须了解美学的原则是如何应用于艺术作品上的,那么,这就是说,他必须了解艺术的批评史。可惜,尽管看来颇为奇怪,事实却是至今还没有一部分艺术批评史。

各种专论著作是有的,的确还不少。可是,能包括整个艺术批评领域的著作,甚至一部也没有,而且涉及较广时代的著作也为数不多。而且更不用说,各式各样的作者在这个领域所追寻的东西又很不同,并且是经常互相矛盾的。

有关古代艺术方面出现过两部美学史,只是相当浮浅地涉及艺术批评:一部是缪勒[①]1834年和1837年的作品,一部是瓦尔特1893年的作品,比较更有用处也比较更符合我们提出的要求的著作是1893年的伯特兰德所写的《论古代的绘画和艺术批评》。

德雷斯纳先生曾计划写一部完全的艺术批评史,但是只完成了截至狄德罗[②]时期的第一卷,而从已出版的部分来看,似乎给予实践

① 缪勒(1797—1840),德国古典文化学者、考古学家,多年任艺术史、考古学及神话学之教授,力图寻求古典文化与今天的关系,著有《艺术考古学手册》《希腊文化之发生》等书。
② 狄德罗(1713—1784),法国启蒙主义思想家,唯物主义哲学家、艺术评论家,主编《百科全书》。

的和社会的方面过多重视,而有关艺术作品的批评却太少。

施劳瑟①先生1924年所写的《艺术文献》一书,取得了颇有价值的成就。作为一部自中世纪至18世纪艺术史作者们的理论上的提要,可算是相当完备。其中载有值得注意的关于艺术批评和论说的许多品目,可惜较为零碎。显然这是由于作者对于历史材料方面比批评价值方面的兴趣更大。

类似的还有威茨奥特先生1921年和1924年所写的《德国艺术史》。该书演述了自桑德拉至贾斯蒂期间日耳曼艺术史的发展,其中包括有艺术史家们的批评价值。但却排除了几乎所有未能运用清楚的和综合性是艺术史的评价。

在法国,公认为最好的著作是冯丹1909年写的《法国艺术的论述》。书中展示了自普桑②以后的一幅法国艺术趋向和批评反应的出色的图画,只是排除了关于狄德罗的论述。所以,这本书对于了解17至18世纪的法国的艺术批评仍具有本质上的价值。

在意大利值得注意的是玛丽·皮塔卢嘉③1917至1919年完成的《尤金·伏罗曼丹与现代艺术批评之起源》一书,这是一部概括了自文艺复兴到浪漫主义的艺术批评的纲要式的著作。该书的作者正计划撰写一部自柏拉图④至罗斯金⑤的艺术批评史,而且只围绕着原始趣味艺术家们的批评问题(《原始主义的审美趣味》1926年)。

近年来有英国作家的两部重要著作问世:一部是1928年克拉克⑥先生的《哥特艺术的再生》,一部是1927年胡塞先生的《论绘画性》。甚至中国的艺术批评也找到了阐述者,1936年北平出版了西尔伦⑦的《中国人论绘画艺术》。

当然,在追溯艺术批评发展的一般过程及其主要成果方面也需要利用其他作家们所写的专论。

在以下的篇章里我们将论及若干世纪以来对造型艺术发生影响的主要批评。我们将依据形成它们的美学理想和艺术创造的条件加

① 施劳瑟(1866—1938),奥地利美术史家。
② 普桑(1594—1665),法国画家,法国古典主义绘画的奠基者,长期居于意大利,有《阿卡迪的牧人》《得胜后的大卫》等作品。
③ 玛丽·皮塔卢嘉,现代意大利美术史家、美术批评家。
④ 柏拉图(公元前427—347),古希腊哲学家,著有《理想国》及《文艺对话录》等。
⑤ 罗斯金(1819—1900),英国政论家、艺术批评家,著有《近代画家》《威尼斯之石》等。
⑥ 克拉克(1903—),英国艺术史家,博物馆长。
⑦ 西尔伦(生于1879,卒年未详)瑞典美术史家,攻研东方艺术。

以论断:包括古代希腊和罗马的;中世纪的,尤其是中世纪末期意大利的;还有意大利文艺复兴的,以及以意大利和法国为主的巴罗克时期的艺术批评。到了18世纪以后,我们将针对新古典主义的发生,介绍两位德国作家完成的以罗马艺术为主的著作;还有浪漫主义的批评,其中德国和英国的作者居于领先地位。我们将了解到,19世纪之初德国唯心主义哲学如何企图创造出一种综合了新古典主义与浪漫主义的艺术批评。我们将探讨整个19世纪和20世纪初尽管零断散漫却决非不重要的文献学家们、考古学家们和鉴赏家们——尤其是德国和意大利的作者——对于艺术批评所作出的贡献。我们将推崇当法兰西走向19世纪中叶时所发生的艺术批评的例外的繁荣。它们在呼唤着现代的绘画。最后,我们将研究19世纪下半期一些德国批评家,如何试图为自己创制一种超于唯心主义的实证主义美学之外的批评法则,创造出了纯视觉性的理论。然后我们将自然地从这样一次虽觉急促的勘察过程里,寻求各个时代完全不同或部分不同的艺术批评原则;尊重它们自身的历史进展,但并不排斥使读者由批评经验的历史发展中获得艺术理解的坚实基础的意图。

为了本书论述的统一和匀称,必须确定严格的目标:我们主要的目标是艺术批评。但我们了解它的复杂性,我们不能看到艺术史与艺术批评难于区分的关系,因此在这样一种复杂的论题中所涉及的因素是非常庞杂的。但我们不能同等地看待它们,否则即会发生零乱和散漫的危险。每位艺术家作品的"分类目录",某一历史性艺术资料的文献学的评论,对于艺术批评来说是重要的,有时甚至是具有根本性作用的,但它们毕竟与艺术批评史并不相同。黑格尔的"艺术是理念的感性显现"的理论,费德勒①的纯视觉性的理论,其本身都并非艺术批评;可是另外一个方面,乔托②的一件绘画固然首先是艺术作品,但它同时也是一个批评的果实,一种审美趣味的活动。不仅许多艺术家在创作他们的艺术作品时由乔托的审美趣味获得了许多教益,而且某些作者进行艺术判断时也曾以乔托为典型。

无论文献学的著作,无论美学的理论或审美趣味的活动,都还不能完满地实现艺术批评。为了实现这一任务,就必须集中于批评判

① 费德勒(1841—1895),德国建筑家、评论家,曾以律师为职业,并长期留居罗马,有美术史著作。
② 乔托(1267—1337),意大利文艺复兴初期画家,佛罗伦萨人,作品富于真挚的感情,被称为文艺复兴的先驱者。有《哀悼基督》《逃往埃及》等作品。

断。举例说,让我们想一想波德莱尔①对德拉克洛瓦②所作的批评:其中包括了历史灵性的本质;包括德拉克洛瓦审美趣味的历史规定性。不但区分出浪漫主义与新古典主义审美趣味的不同,而且区分出在浪漫主义审美观里不同的新的形式感觉;还包括了画家个人特有的直觉和他的创造力。所有这一切都体现在一种批评活动中,体现在对德拉克洛瓦伟大天才的评价中,波德莱尔的活动十分明确地集中于批评;他自己也成了完满意义上的批评家,因为他把自己也集中地表现在批评上。

对艺术家或对于艺术作品的批评必须成为我们探讨的中心。

如果检视艺术批评所包含的主要因素,我们可以概述为:

(1) 实际的因素,即作为批评目标的来自艺术作品本身的因素。

(2) 理想的因素,即来自批评家美学的观点的因素。它们一般受制于批评家的哲学观念和道德要求——简言之,受制于他所依附并尽力扶持的文化。

(3) 心理上的因素,它们取决于批评家个人的特性。

心理学的因素在一片专论中较之在一部全面的艺术批评史的著作里,对于批评家的作用更为重要。尽管某些批评家的个性是不可忽视的,甚至他们的愿望或热情会影响及整个批评的过程,对批评的主要目的发生作用,但心理因素本身不可能与批评相等。事实上,正像我们惯用的说法那样,批评的成果比批评家更有价值。

在批评判断过程中,理想的因素具有本质上的历史的重要作用。如果没有把艺术视为灵性活动的理论,如果不排除把艺术视为自然模仿的观点,波德莱尔不可能理解:德拉克洛瓦的素描无需与安格尔③的素描作比较而自有其完美性。尽管如此,艺术批评的历史却不是批评观点发展过程的历史。发展成熟的批评观点,也就是事先已经存在的批评观点,当然是具有本质意义的条件。但是,应该记住,当批评家创造他的观点时,并非根据事先存在的观念去创制,而最重要是根据从艺术作品获得的直觉经验——也就是说根据那些"实际的因素"。离开这种不断地追本溯源和直觉的冲动,离开与作品的交流,还有人与人,心灵与心灵的交流,离开突破批评传统的束缚限制,

① 波德莱尔(1821—1867),法国诗人,艺术评论家,代表作有《恶之花》等诗集及大量美学论文。
② 德拉克洛瓦(1798—1863),法国画家,被认为是19世纪法国浪漫主义绘画的主将,有《自由领导着人民》《但丁的小舟》等作品。
③ 安格尔(1780—1867),法国画家,新古典主义的最后代表者,有《泉》《大宫女》等作品。

新的艺术的创造是不可能的。换言之,批评的发展并不像轮盘回旋,遵循惯常的规则,它是在跳跃迸发中诞生的,而作为批评起点的跳板则是鼓动人心的艺术作品。

然而,需要避免的是可能出现的二元论方法,也就是,对于艺术的判断一方面是根据美学的观念,而另一方面又是根据艺术作品,这些因素是抽象了的东西;作为方向性的指导是有用的。但在实际运用上,美学的观念已经与艺术的作品融合在一种批判的冲动、一种意愿的倾向、一种感情的形态里。这也就是我们曾经说过的"审美趣味"。对于艺术的批判也像艺术一样,需要服从相同的"二律背反",既要服从批评家审美趣味中可供分析的各个因素,又要服从评判综合得出的正确论断中的各个因素。

艺术评判的重要条件是要有对于艺术的总体观念,但同时又要按照所评判的艺术家的个性去认识它。换言之,艺术的评判必须把艺术家的个性也作为艺术总体的一个表现来考虑。不应该为了任何抽象的艺术观念去牺牲具体的艺术个性。可是在另一方面,每个人都要求一种艺术批评的普遍原则。不然的话,任何个人的爱好都可以有其历史地位,无所谓判断上的真实或虚假、审美趣味上的优良或低劣了。那么艺术史也不再成其为历史,不过是一堆材料广博的纯粹史料。

解决这种新的"二律背反"的途径,只有在艺术的完美性与艺术的个人特质固有的一致性中去寻求。一般的见解常以为:存在于艺术作品内的偶然和瞬间出现的特性属于个人的特质,而其永久性的价值则依赖于"艺术的法则"。但艺术的历史和批评史却使我们确信,情况恰恰相反:十分明显的是,所谓"艺术的法则"往往具有偶然的和暂时的性质,它只是符合于某一时期或某一学派而绝不会符合所有的时代和所有的地域。它们是审美趣味中的一些因素,在艺术家个人运用时放射出光彩,因而创造出被视为"法则"的幻象。因此,需要把法则与个性之间的关系颠倒过来;正是艺术家的个性使审美趣味中的若干因素获得了永久性的标记,即所谓的"艺术法则"。只有作品的直觉,可以向我们表明其个人的特质是具有真正的艺术性的。我们已经知道了直觉的内涵何等复杂,其中充满每种支配心灵的经验,而且,如果有了艺术直觉,对于艺术作品的评判就不再受硬加到个人特性上的外来法则所局限。

个性本身即是法则。这一法则的某种运用,完全可以得到解释。

例如，如果我认为德拉克洛瓦是一位艺术家，我不必去挑剔他绘画中的优点和缺陷。在德拉克洛瓦的绘画中不存在优点或缺点的问题，存在的只是德拉克洛瓦的个人风格。因此波特莱尔可以说德拉克洛瓦的素描并不比安格尔的差，而只是风格不同。如果认为德拉克洛瓦的素描不如安格尔，就意味着把素描从它所体现的艺术作品中抽象出来，这也就等于抽掉了它所有的艺术价值。另外一方面，我们已经注意到，安格尔素描抽象的完整性，在他的寓意性人物画中较之肖像画中更为明显，这是因为在肖像画中，即使是安格尔也不得不改变他素描的抽象的完整性；这种改变显然是来源于他的创造最佳状态中的艺术家的冲动。那么，为德拉克洛瓦所不取而出现在安格尔最劣状态下的这种素描是什么呢？这就是学院派的素描，也即公式化了的素描。安格尔认为它对于教学颇有益处，实际上它却无益于他的艺术。今天，所有这些已是公认的事实，我们于此也就无须再做阐释。

如果说非学院派的素描在今天已不再被视为缺点，可是，另外的一些公式却还在危害着艺术批评——例如所谓"比例"。我们了解，自波里克莱托斯①以来直到今天，有关人体比例的问题已做了大量论述。可是事实上却不知何所依据，只有某一些比例的人体被选作模特。建筑的道理也是一样：埃及神殿的比例与希腊的不同，即使是希腊神殿中多里克式与科林斯式的比例也不相同。那么有谁可以说其中哪一种是最完美的？问题的关键在于如果艺术是艺术家个性的表现，那么，比例——各种比例关系——在艺术中所具有的价值，完全应以艺术家的意欲为准。假使一位艺术家崇拜所谓"黄金律"的比例，他当然完全可以创制一件令人想到"黄金律"的作品。不过在这件作品中成其为艺术的那种东西，乃是这样一种意欲的表现力：是对于"黄金律"的向往与沉醉，而非黄金律自身。然而，假如一幅绘画里的人物不合乎或有异于按照一般经验的人体比例，即使是艺术鉴赏家也难以接受它；的确，把凡是不合于普通比例的人体都判定为艺术上的谬误，是件容易办的事情。像埃尔·格里科②或是莫迪格里安

① 波里克莱托斯（公元前5世纪），古希腊雕塑家、艺术理论家，著有《规范》等文，雕塑有《执矛盾》等作品。
② 埃尔·格里科（1541—1614），西班牙画家，作品富有宗教的神秘气氛，代表作有《基督升天》等。

尼①那样把人体拉长的比例，不仅是一般公众，即使是优秀的批评家也难于接受。在这种关系上，人们或许会问，何以艺术批评对于树木的比例没有采取与人的比例同样严格的要求；而在这一问题上提出了拥有久远根源的对于人体比例的批评标准：——其中反映出人与其他自然物比较起来更值得自豪的某种观念。这一自豪感使我们不愿意让那种无限美和绝对美受到任何侵犯。然而，只要我们相信艺术是艺术家情感的表现，那么人体的比例在艺术中就会具有肯定的价值——如果表现它们的艺术家怀有对于人体美的自豪感的话。格里科和莫迪格里安尼却怀有另外的信念，他们对于人的本性及其美质并不抱着乐观的态度。格里科通过超世俗的神秘幻象去看待它，莫迪格里安尼表示出对"堕落的安琪儿"们的温情。那么，他们为什么不能选择适合于自己情感方式的表现手法？一定要服从这种比例的理论呢？我们有足够的理由这样去理解问题：对于比例的喜爱之情可以导向艺术的创造，可是比例的理论却曾经而且依然是创造的障碍。

不难理解，比例上的畸形既可能是艺术表现力的需要，也可能是一种技术上的无能。但是，如果一个画家已掌握了完美的技巧知识，并且成为具有自己风格的大师；没有遵循比例而且不按照一般传统去处理比例，那么，他就有资格要求人们设法去理解他的"不合比例"的内在原因，而不应付之一笑。

问题还有更麻烦的方面，在探讨特殊比例之前，人们不能不考虑带有普遍性的模仿自然的问题。极为流行的把艺术解释为自然的模仿的看法，已贯穿了多少个世纪，说明了这一问题的复杂性。今天我们知道，作为艺术家的一位画家描绘一棵树的时候，并非要再造出一棵树，而是尽可能表达出对于这棵树他所有的感情状态——巨大的还是幼小的，繁茂的还是将死的，强壮的还是优雅的，等等。然而，甚至最杰出的唯心主义的天才人物身上，尽管他们很了解艺术创造的特性，仍然有某种自然主义的残余。以黑格尔为例，他就曾认为绘画比起诗歌来存在更多的不足，因为它只能通过面容和身体姿态去表现情感和激情。其实，任何一个对于绘画有经验的人都知道，面容和身体的姿态在绘画的表现力上所起的作用是有限的。画家表现他自

① 莫迪格里安尼（1884—1920），生于意大利而主要活动于巴黎的画家，向往非洲黑人艺术的原始趣味，作品多描绘下等酒吧的女人，并擅作肖像。

己是通过形式与色彩,而不是通过从自然中模仿下来的一些局部,例如像面貌之类所能达到的。有一些最伟大的艺术家的作品曾经在人物面貌的形象和艺术的表现之间创制了明显的对比。达·芬奇的例子就是很典型的。在他的一些绘画中,人物的面部常常是现出笑容的,而且很长一个时期作家们都相信它们反映了达·芬奇的欢乐的灵魂。直到斯汤达①之前,没有人意识到达·芬奇②在他的绘画中表达了一个忧伤的心灵。他的忧伤心灵明确地表现在阴影的处理中,表现在中间调子不断地渐变中,而那些含笑的面容不过是加强这种忧伤情调的重音。

固然,不必一定想到自然,对艺术作品的理解也不一定要联系到自然。可是,已经喧闹了近三十年的抽象派绘画和雕塑却没有产生出足以令人信服和值得称赞的艺术作品。道理在于这类绘画和雕塑不过是些智力的游戏和冷漠的设计。当黑格尔考虑人物面部与身体姿态在绘画中的作用时,他想到的效果是盖多·列尼③所画的那些仰望天国的眼睛。他把这种耶稣教义图解式的表现称之为"灵魂的画家"。这同样是一种抽象作用,一种虚假、讨人嫌而且不道德的情感的公式主义。它和立体派的构成同样是一种冷漠的设计。热衷技术的人物可以用智力性的或道德性的公式来代替情感状态。可是这种办法却不能产生艺术作品。

不过,当达·芬奇通过渐变的中间调子来表现他的情感特性的时候,他采用的并不是抽象的公式,而是他亲自感受到的,他的情感就是自然,是艺术中真正的自然。他无须依赖外部自然的种种模式。他的作品所以是艺术性的就是因为来自自然,而不是由于它模仿了自然。

面对着一件艺术作品将有数不尽的问题,要解决所有这些问题,我们的内心里就要怀有对艺术作品特性的理解——它是直觉的而非逻辑的,具体的而非抽象的,具有个人特征的而非一般性的。

这就是有关艺术判断的绝对性和相对性的阐释。其绝对性的方面依赖于艺术的永久性价值;其相对性方面建立在永久价值产生于

① 斯汤达(1783—1842),法国作家,著有小说《红与黑》《帕玛修道院》,并写有《意大利绘画》及《罗西尼传》等书。
② 达·芬奇(1452—1519),意大利文艺复兴期伟大画家,杰出的科学家。有《最后的晚餐》《圣母子与圣安娜》及《莫娜丽萨》等作品。
③ 盖多·列尼(1575—1642),意大利画家,卡拉奇学派的继承者,被认为是模仿拉斐尔及古代风格的能手,有《十字架上的基督》等作。

艺术家个人特性的事实上。实际上,在普遍性与个人特性之间并不存在着某种具有判断法则价值的东西:既非素描也非色彩,既非古典的也非浪漫的。既非真也非伪,既非优也非劣。每一真正的艺术个性的自身中,即包含着所有的制作方案,且以特有形态表现出来,其中明确地构成了个性特征。要理解那些个人的特征是否属于真正艺术性的只有一条道路:保持艺术的直觉,感受它的心灵性的价值,并且认清它的艺术特性使之区别于其他的人类活动——理性的或宗教的,道德的或功利的。

有必要把这种对艺术判断特性的解释放在多少世纪以来艺术批判的历史解说之前,以便读者们了解我为什么或在什么情况下赞同或不赞同某些艺术的评判。

——选自[意]L.文杜里著,迟轲译《西方艺术批评史》,
海南人民出版社1987年版

艺术批评的界定

彭 锋

我曾经将艺术批评界定为"关于艺术作品的话语"①。这个定义容易引发至少两个方面的质疑:一方面是界定过窄,一方面是界定过宽。说它界定过窄,主要是针对批评对象的界定。说它界定过宽,主要是针对批评方法的界定。我想通过艺术批评的当代性和居间性等来勾勒艺术批评的特征。

一、艺术批评的对象

艺术批评的对象是艺术作品,这差不多是20世纪中期以来形成的共识。例如,卡斯比特(Donald Kuspit)在给艺术批评下的定义中,就明确将艺术作品当作艺术批评的对象。他说:"艺术批评是对艺术作品的分析和评价。更确切地说,艺术批评经常与理论相联系。艺术批评是解释性的,涉及从理论角度对一件具体作品的理解,以及根据艺术史来确定它的意义。"②但是,如果将艺术批评的对象局限为艺术作品,不少人会认为范围过窄,因为批评家通常也会谈论艺术家和艺术运动,而且艺术作品与艺术家和艺术运动密切相关,将艺术家和艺术运动从艺术批评中剔除出去不是明智之举。

在文杜里(Lionello Venturi)的定义中,我们就看到艺术家被包

① 彭锋.什么是艺术批评[J].文艺研究,2013(7):34–41.
② KUSPIT D B. Art criticism[EB/OL].[2016-11-13].https://www.britannica.com/art/art-criticism.

括在内。他说:"如果不是在做判断的原则与对作品和艺术人格的直觉之间建立联系,艺术批评是什么呢?"①文杜里没有用艺术家(Artist),而是用艺术人格(Artistic Personality)。这种说法的优点,是可以避免艺术家中包含的非艺术因素。艺术人格,有点类似于叙事学中所说的"隐含作者"。所谓"隐含作者"指的是处于创作状态的作者,不同于处于日常状态的作者。如果说处于日常状态的作者是作者的自我,处于创作状态的作者就是作者的"第二自我"。申丹从作者编码和读者解码两个角度,对"隐含作者"作了解释:"就编码而言,'隐含作者'就是处于某种创作状态、以某种方式写作的作者(即作者的'第二自我');就解码而言,'隐含作者'则是文本'隐含'的供读者推导的写作者的形象。"②艺术批评如果要以作者为对象的话,也是针对隐含作者,而不是实际作者。正因为如此,韩南(Patrick Hanan)在研究李渔的时候发现有两个李渔:一个是"真"李渔,一个是"假"李渔。借用萧欣桥的话来说,"假"李渔指的是李渔著作的作者,"真"李渔指的是"他的为人……他携带女乐、四出游幕打抽丰的'俳优''食客'生涯……"③更明确地说,"假"李渔是文学人,"真"李渔是社会人。韩南明确指出,他研究的是"假"李渔,而不是"真"李渔④。也就是说,如果将艺术家作为艺术批评的对象,只涉及艺术家的部分人格,也就是艺术人格,不涉及社会人格,不涉及人格的全部内容。

不过,韩南的表述有些极端,"真"李渔与"假"李渔很难完全区分开来。即使能够将他们区分开来,二者之间的交互影响也不可避免。既然如此,完全不可考虑"真"李渔的艺术批评,既不现实,也有可能不够全面和深入。

对于艺术家的这种分析,特别是在将艺术人格与社会人格区分开来的情况下,也不忽视他们之间的联系,可以形成一种模式,也就是"艺术+"模式。所谓"艺术+"模式,指的是作为艺术批评的对象的艺术作品、艺术家和艺术运动等,都是以它们的艺术性作为考察的核心内容,但不排除政治、经济、社会、文化、心理等方面的因素。但是,尽管艺术批评也要考虑诸多非艺术因素,但始终以艺术因素为主。

① VENTURI L. History of art criticism[M].E. P. Doutton & Company, Inc. 1936:1.
② 申丹.何为"隐含作者"?[J].北京大学学报,2008(2):137.
③ 萧欣桥.李渔全集序[M]//李渔.李渔全集:第一卷.杭州:浙江古籍出版社,2010:15-16.
④ HANAN P. The invention of Li Yu[M]. Cambridge and London: Harvard University Press, 1988: Ⅶ.

二、艺术学理论中的艺术批评

在我关于艺术批评的定义中，另一个需要解释的术语是话语（Discourse）。在《什么是艺术批评》一文中，我对话语、语言和文本之间的区分做了比较详细的讨论，在这里就不再重复。我这里想说的是，艺术批评是一种特殊话语，它的特殊性来自它的理论性和历史性。

在卡斯比特关于艺术批评的定义中，他强调艺术批评经常与理论相联系，同时强调根据艺术史来确定作品的意义。一种关于艺术作品的话语，如果不跟理论相联系，如果不置入历史的上下文中，就不能称之为艺术批评，它有可能是艺术新闻。尽管艺术批评需要与艺术理论和艺术史发生联系，但是艺术批评本身既不是艺术理论也不是艺术史。艺术批评与艺术理论和艺术史之间的区别是非常明显的。

我们今天所说的艺术学理论，包括艺术理论、艺术史和艺术批评。三者既相互联系，又相互区分。我们来看看它们三者的关系，希望能够通过这些关系的梳理对艺术批评做出更加具体的界定。

首先，艺术理论（有时候也称作艺术哲学或者美学）与艺术批评不同。艺术批评针对具体的作家作品，艺术理论不针对具体作家作品，而是针对能够涵盖全部作家作品的一般理论。艺术批评是关于艺术实践的思想，艺术理论是关于艺术实践的思想的思想。艺术批评为艺术实践提供意见和建议，艺术理论为艺术批评提供观念和方法。艺术批评是一阶话语，艺术理论是二阶话语。因此，艺术理论被称作元批评或者批评批评。作为元批评的艺术理论可以是超越的或者普遍的，但艺术批评必须是具体的或者个案的。任何艺术批评都将受到时代语境的局限，因而可以是过时的和无效的，但艺术理论却可以永远适时和有效。艺术批评的时效性不是它的缺点，艺术理论的永恒性也不是它的优点，这都是由它们的性质决定的。尽管艺术批评容易过时，但因为它针对具体作家作品，因此更有针对性，也更有效力，同时也能更好地反映时代的特征，留下时代的印迹。

其次，艺术理论也不同于艺术史。艺术理论的目标是时间之外的真理，艺术史的目标是时间之中的事实。但是，艺术理论的建构往往依赖艺术史的事实。离开艺术史的事实，艺术理论就成了空中楼

阁。尽管艺术史强调历史事实,但是艺术理论也会对它发生影响。艺术理论形成的艺术观会影响到艺术史对事实的识别和选择。不同的艺术观,会侧重不同的史实。另外,历史不是史实的再现,更无法让史实再生。历史是史实的叙述。不同的艺术观,会讲出不同的艺术史。

再次,艺术史与艺术批评不同。尽管艺术史和艺术批评都针对具体的作家作品,但是艺术史侧重过去的作家作品,艺术批评侧重现在的作家作品。这是它们在时间上的区别。艺术批评包含描述、解释和评价。评价是艺术批评中必不可少的部分,尤其是负面评价在艺术批评中往往占据更大的比重。从这种意义上讲,艺术批评是有立场的,艺术批的立场会影响到评价,因此艺术批评带有较强的主观性。但是,艺术史就没有这种偏好。艺术史尽量追求客观性,为了确保客观性,艺术史更多地专注于描述和解释,尽量克制做出评价,尤其是负面评价。

当然,艺术理论、艺术史和艺术批评之间的这些区分只是理论上的区分,在实际情况中会出现交叉重叠的现象。比如,尽管艺术批评针对当代作家作品,但是也不妨碍批评家讨论历史上的作家作品,而且写出艺术批评文字而非艺术史文字。丹托(Arthur Danto)在成为《国家》杂志的专栏批评家之前需要有试用期。在试用期期间,丹托写了两篇艺术批评文章,一篇是关于纽约惠特尼美术馆的展览"布勒姆纽约艺术,1957—1964"(*Blam! New York Art*,1957—1964)的评论,一篇是关于梵高(Vincent van Gogh,又译为凡·高)的绘画。前者是纽约艺术从抽象表现主义向波普艺术转向的关键时期,后者是被全世界公认的绘画大师。按理,梵高的绘画应该是艺术史研究的对象,不应该成为艺术批评的对象,但是丹托不在乎这种区别,而且他关于梵高的批评性文字获得了《国家》杂志的编辑和读者的一致好评,成功通过了试用期的考验,最终成为《国家》杂志的专栏批评家[①]。再如,尽管艺术批评针对具体作家作品,不做一般性的理论概括,但是一些批评家的文字具有很强的理论性,直接开启了新的艺术理论。例如弗莱(Roger Fry)对后印象派的艺术批评文字,本身就构成形式主义和表现主义的艺术理论。格林伯格的艺术批评也具有很强的理

① DANTO A. Intellectual autobiography[M]// AUXIER R E, HAHN L E. The philosophy of Arthur C. Danto. Chicago: Open Court, 2013: 55-56.

论性,他的一些文本既可以归入艺术批评,也可以归入艺术理论。至于艺术史家和艺术理论家研究当代艺术家和艺术作品的案例就更多了,海德格尔、福柯等人就是很好的范例。

三、艺术批评的当代性

尽管存在这种交叉重叠关系,艺术批评在总体上还是有它的独立性。从艺术批评与艺术理论和艺术史之间的关系中可以看出,艺术批评具有很强的当代性、不确定性和风险性。艺术理论的抽象性让它较难被证伪,艺术史处理的对象通常都已盖棺定论因而也会较少出现判断失误,但是艺术批评不同,它面对的可能是从来没有经过阐释的作品,甚至是一些难以用既成的理论来解释的作品,这些作品的价值没有经过时间的检验,但是批评家必须做出判断。

托马斯·克劳(Thomas E. Crow)在介绍狄德罗(Denis Diderot)的艺术批评时说过的一段话,对于我们理解艺术批评的当代性很有启发。他说:"在第一代以提供对同时代绘画和雕塑的描述和判断为生的职业作家出现不久,狄德罗就开始从事艺术批评。对于艺术评论的要求,是定期、自由、公开展览最近的艺术作品的新体制的产物。"[1]这段话包含的一些信息,有助于我们理解批评话语的特殊性。

首先,艺术批评的对象是同时代也即当代的绘画和雕塑,这跟艺术史研究历史上的艺术作品不同。在很长一段时间里,学院艺术史学科只研究已经过世的艺术家的作品,尽管近年来这项要求没有得到那么严格的执行,在世艺术家及其作品也可以纳入研究范围,但是倾向于对历史上已经盖棺定论的艺术家及其作品的研究,仍然是艺术史的基本要求。跟艺术史研究过往时代的艺术家及其作品不同,艺术批评的对象是同时代的艺术家及其作品,而且通常是新近创作的作品。从这种意义上来说,艺术批评是18世纪中期在法国出现的新现象,因为只有在这个时候的巴黎,才有对新近创作的艺术作品的公开展览,人们才有机会目睹和议论同时代的作品。狄德罗可以说是第一代艺术批评家的重要代表。

第二,艺术批评不是孤立的,是为了满足新的艺术体制的需要而

[1] CROW T E. Introduction[M]//DIDEROT D. Diderot on Art, Volume Ⅰ: The Salon of 1765 and Notes on Painting. London: Yale University Press, 1995: x.

产生的。这种新的艺术体制,就是定期、自由、公开的展览体制,展出艺术家最新创作出来的作品。这种新的艺术展览制度,就是沙龙展或者巴黎沙龙展。沙龙展的前身是由皇家绘画和雕塑学院举办的半开放展览,展出美院毕业生的作品,1667年开始举办。1725年展览搬至卢浮宫举行,正式命名为沙龙展。1735年沙龙展览向公众开放,最初是每年举办一次,后来是每两年举办一次①。狄德罗1759年开始应格里姆之约为《文学通讯》撰写沙龙评论,前后共计撰写了九届沙龙评论。从1759年至1775年,狄德罗每届沙龙展览都撰写评论,中断两届后在1781年又撰写了一届沙龙展览评论,这也是狄德罗最后一次为沙龙展览撰写评论②。艺术批评是适应沙龙展览这种新形式而产生的。

第三,最初的艺术批评家都是作家,狄德罗本人也是作家,发表过剧本、短篇小说和长篇小说。由此可见,最初的艺术批评属于文学范围,大致相当于散文或者随笔。艺术批评的任务由作家来承担,说明艺术批评的写作对文学修养有较高的要求,批评文本要像文学作品一样吸引读者的阅读。美术史研究就没有这种要求,尽管许多美术史家的文笔也可以非常优美,他们撰写的著作也具有很强的可读性,但是文学性并不是美术史家的重要追求。相反,为了保持客观性,美术史著作有可能要尽量降低自己的文学性。

最后,还有一点信息是这段文字中没有的,但对艺术批评的界定也相当重要。今天我们将狄德罗的沙龙随笔当作经典的艺术批评文本,它们在当时却是地下出版物,因为狄德罗对艺术作品的看法与当时官方的看法并不一致。第一代批评家差不多都具有与此类似的特点,由于与官方意见相左,他们的评论在当时都不是公开发表的,多采用地下形式出版和传播。然而,那些公开发表的官方介绍,在今天并不被当作艺术批评。由此可见,艺术批评多半是由独立批评家依据个人判断做出的,往往带有一定的前瞻性而与主流的看法不同,有时候还要冒着一定的风险才能将独立的批评传播出去。对于艺术批评的这种特性,波德莱尔(Charles Baudelaire)有明确的认识,他说:"公正的批评,有其存在理由的批评,应该是有所偏袒的,富于激情的,带有政治性的,也就是说,这种批评是根据一种排他性的观点作

① Wikipedia. Salon[EB/OL].https://en.wikipedia.org/wiki/Salon_(Paris).
② 参见.狄德罗.狄德罗美学论文选[M].北京:人民文学出版社,1984:433.

出的,而这种观点又能打开最广阔的视野。"① 正因为如此,艺术批评家的判断有可能发生失误。从历史上来看,出现误判的批评家不在少数。比如,桀骜不驯的波德莱尔(Charles Baudelaire)尽管推出了德拉克洛瓦(Eugène Delacroix),却错过了开启现代绘画的马奈(Édouard Manet)。英国天才批评家罗斯金(John Ruskin)对惠斯勒(James Whistler)的否定,被证明是一个严重的错误,随着艺术史的发展进程,被嘲笑的不是惠斯勒而是罗斯金。梵高生前作品无人问津,是他同时代的艺术批评家们心中永远的痛。推出美国抽象表现主义的格林伯格(Clement Greenberg),最终却栽倒在对波普和极简主义的误判上。由于艺术批评的即刻性和当代性,只要批评家做出判断的时候不受非艺术因素的干扰,出现错误判断的情况是可以理解的。

四、艺术批评的居间性

文杜里关于艺术批评的定义中已经涉及艺术批评的居间性,这里居间性表现为做判断的原则与对作品的直觉之间。原则是普遍的,直觉是个体的,艺术批评既要遵守原则,又要忠于直觉,需要在原则与直觉之间周旋和平衡。

在费尔德曼(Edmund Feldman)的艺术批评定义中,我们看到了另外一种"之间",这种之间主要体现为理论与实践之间。费尔德曼说:"无论批评是什么,它都首先是我们在做的事情。批评是一种以理论为支撑的实践活动,一种存在熟练与不熟练的区别的实践活动。"②

需要注意的是,这里所说的实践,说的不是艺术批评家需要了解艺术实践,而是指艺术批评本身就是一种实践。尽管费尔德曼也指出,艺术批评是建立在理论支撑的基础上,但是他着重强调了"做",也就是强调了艺术批评的实践特性。换句话说,与艺术理论属于理论学科不同,艺术批评是一个应用学科。艺术理论家可以满足于自己的理论构想,但艺术批评家不会满足于仅仅了解批评理论,批评家研究批评理论的目的,是为了更好地从事批评实践。一般说来,只有

① 波德莱尔.波德莱尔美学论文选[M].郭宏安,译.北京:人民文学出版社,1987:216.
② FELDMAN E. Varieties of visual experience[M]. Prentice-Hall Englewood Cliffs,1987:471.

实践有熟练与不熟练的区别,理论没有熟练与不熟练的区别。如果一个人没有经过艺术批评的充分训练,即便他掌握了进行艺术批评的各种知识,他也不能成为一位优秀的艺术批评家。

有的人侧重于从理论方面对艺术批评进行界定,而有的人侧重于从实践方面进行界地。这种巨大的差异是由艺术批评的特殊性质决定的。从前面文杜里对于艺术批评的定义中也可以看到,批评家不仅要熟悉艺术判断所依据的各种艺术理论和艺术史知识,不仅要有关于艺术作品的直觉经验,更重要的还要有将它们联系起来的技巧。"理论家熟悉理论,艺术家熟悉作品,批评家则擅长将它们联系起来。当然,这并不排除批评家对于理论有自己的建构,也不排除批评家可以创作艺术作品,但是,理论建构和作品创作,不是成为批评家的必要条件。成为批评家的关键因素,是将二者联系起来的技巧。"①经过上述分析,艺术批评与艺术理论和艺术实践之间的区别就比较清楚了,相应地,艺术理论、艺术批评与艺术实践在艺术界中的位置也就更加清楚了。

艺术批评的居于理论与实践之间的这种特性,在莱辛(Gotthold Lessing)对于批评家的定位中也可以得到体现。在《拉奥孔》一书的"前言"中,莱辛区分了三种人:

第一个对画和诗进行比较的人是一个具有精微感觉的人,他感觉到这两种艺术对他所发生的效果是相同的。他认识到这两种艺术都向我们把不在目前的东西表现为就像在目前的,把外形表现为现实;它们都产生逼真的幻觉,而这两种逼真的幻觉都是令人愉快的。

另外一个人要设法深入窥探这种快感的内在本质,发现到在画和诗里,这种快感都来自同一个源泉。美这个概念本来是先从有形体的对象得来的,却具有一些普遍的规律,而这些规律可以运用到许多不同的东西上去,可以运用到形状上去,也可以运用到行为和思想上去。

第三个人就这些规律的价值和运用进行思考,发见其中某些规律更多地统辖着画,而另一些规律却更多地统辖着诗;在后一种情况之下,诗可以提供事例来说明画,而在前一种情况之下,画也可以提供事例来说明诗。

第一个人是艺术爱好者,第二个人是哲学家,第三个人则是艺

① 彭锋.当下作为话语生产的艺术批评[J].艺术百家,2013(2):61-64.

批评家。①

　　莱辛将艺术批评家的位置确立在艺术爱好者与哲学家之间,从"居间性"的角度来说,与我们将艺术批评的位置确立在理论与实践之间基本类似。艺术批评的实践特性除了表现在将理论与作品联系起来的技巧方面之外,更重要的是体现在表达的训练上,无论是书面表达和口头表达。特别是写作,是艺术批评家需要反复锤炼的一项技巧。

五、艺术批评作为话语生产

　　从艺术批评在根本上是一种话语实践来说,艺术批评可以有一种终极目的,那就是话语生产。当然,这并不排除艺术批评有其他重要目的,比如为艺术作品提供阐释,为艺术理论提供启示,为艺术史提供材料等,但这些目的都不是内在的。如果从这些外在目的来看,艺术批评只有工具价值。现实的情况是:可以存在为艺术而艺术,也可以存在为理论而理论,但是,如果要说存在为批评而批评,似乎就有些勉强。我想,在工具价值之外,艺术批评是拥有自身的内在价值的,这个内在价值就是话语的占有和生产。

　　罗蒂(Richard Rorty)认为,后现代的伦理生活是一种审美化的伦理生活,这种生活主要是在语言领域中进行,其典范有两种:一种是"强力诗人"(The Strong Poet),一种是"讽刺家"(The Ironist)或者"批评家"(Critic)。批评家通过无止境地占有词语来实现自我丰富,诗人通过无止境地创造词语来实现自我创造②。总体来说,后现代的伦理生活就是词语的占有和词语的创造。罗蒂将词语的占有和创造分开来的理由并不充分,它们完全可以集中在一个人身上。无论是诗人还是批评家,都可以成为既占有词语又创造词语的人。在这里我并不想讨论诗人的情况。但是,在这个诗歌贫乏的时代,诗人纷纷改行做批评家了,批评家似乎比诗人更适合来扮演这个角色。占有词语和创造词语的任务,可以寄予批评家来完成。处于理论与实践之间的批评家,将以他特有的敏感和灵活,为我们制造丰富和新鲜的话语。由此,我们依稀可以看到艺术批评的一个崇高的目的,那就是

　　① 莱辛.拉奥孔[M].朱光潜,译.北京:人民文学出版社,1979:1.
　　② RORTY R. Contingency, irony, and solidarity[M]. Cambridge: Cambridge University Press, 1989: 24, 73-80.

通过语言的解放来达成人的解放。话语的生产,可以实现生活世界的丰富、多样和新异,进而达成人生的丰富、多样和新异这个终极目的。

艺术批评从艺术理论和艺术作品入手,最后又游离于艺术理论和艺术作品之外,从而达到自律。这种自律性就体现为自由的话语生产,"它可以像文学而无须是虚构的,它可以像哲学而无须是推理的,它可以像历史而无须是考证的。这种自律的艺术批评,就是彻底解放了的写作"①。我们在以往的批评家那里,可以看到这种形式的写作。比如,批评家罗斯金那里,我们可以看到语言的狂欢。他用17年完成的五大卷《现代画家》,既是哲学,又是文学,还涉及历史、地理、政治、经济、风俗、生物、文化等各个方面,当然它首先是一部艺术批评巨著,这些众多方面的知识都是以艺术批评之名汇集起来的。

六、艺术批评与人生

将艺术批评视为一种话语生产,的确为艺术批评找到了自律的价值。不过,这并不能阻止人们继续提问:话语生产本身有什么价值呢?当然,我们可以像罗蒂那样,设想一种后现代伦理,将话语生产等同于生活实践。但是,我们没有理由阻止人们不相信罗蒂的理论,没有理由强迫人们将话语与生活等同起来。如果说艺术批评的话语无关乎艺术理论和艺术实践,而话语生产本身的意义又是可疑的话,那么艺术批评是否还有其他方面的价值?

泰特(Allen Tate)关于文学批评的说法可以启发我们思考艺术批评的价值:"文学批评,就像这地上的上帝之国,是永远需要,而且正因其地位介乎想象与哲学之间的这种性质,是永远不可能的。……由于人类本身以及批评本身的性质,才会居于这种难受的地位。正像人类的地位一样,批评的这种难受的地位,亦有其光荣。这是它所可能具有的唯一地位。"②批评"介乎想象与哲学之间"的性质类似于我们所说的批评介于理论与实践之间的性质。批评所具有的"居间性",让它很难获得自己的纯粹身份:不是偏向理论,就是偏向实践。正因为如此,尽管艺术批评有很长的历史,但关于艺术批评本身

① 彭锋.批评与人生[J].艺术设计研究,2016(1):104-109.
② TATE A. Essays of four decades[M]. Chicago: Swallow Press, 1968: 14. 转引自刘若愚.中国文学理论[M].杜国清,译.台北:联经出版事业公司,1981:4.

的研究少之又少。但是,泰特敏锐地指出,尽管我们很难达到纯粹的批评,但是批评本身是不可或缺的,因为批评的地位就像人类的地位一样,我们可以将艺术批评视为人生的一种练习。

我们说批评的地位正像人类的地位一样,是由于两者都具有一种"居间性":"人生是一种特殊的存在,人不仅存在,而且知道自己的存在,筹划自己的存在。这种知道和筹划,就构成一种理论或者理想。但是,任何理想都不能代替人的存在,而且人的存在的现实与理想并不总是完全吻合。人生中的理想与现实之间的张力,就像艺术中理论与实践之间的张力一样,需要通过某种活动来调整。在艺术中,这种活动就是批评,在人生中这种活动就是生存。"[1] 由此可见艺术批评与人的生存之间的类似关系。鉴于人生是不可重复的,我们无法通过人生来练习人生,那么通过艺术批评来练习人生的技巧,就不失为一种可以替代的选择。

——选自《艺术评论》2020年第1期

[1] 彭锋.批评与人生[J].艺术设计研究,2016(1):104-109.

艺术美学

我所认识的艺术美学

张道一

美学作为一门人文科学,在中国已建立起一个世纪。但是其研究体系却基本上采用西方的模式,许多论点与论据也都是以西方为准。哲学上的思辨越升越高,离开中国的实际却越来越远。现在已进入世纪之交,面对21世纪,每个美学家必然有所思考,今后怎么办?是沿着老路继续走下去呢,还是回过头来研究中国?事实上已经有不少美学家在研究中国了。我由于工作和专业的关系,在艺术上考虑得比较多,即艺术美学应该怎么办。中国的艺术有着深厚的基础,历史悠久,样式繁杂,各类艺术都达到了很高的成就,并显示出自己的特点。有人说中国艺术"自成体系",那么,这个体系的具体内涵是什么呢?都表现在哪些方面呢?至今还很模糊,没有人能说得清楚。而美学是研究美的学问,虽然它的研究对象并不限于艺术,但也公认艺术是美学研究的主要内容,甚至有人把美学称作"艺术哲学"。至于美学是艺术哲学的一部分还是全部,艺术是美学研究的对象还是研究的客体,都有待于进一步讨论,然而有一点是可以肯定的,即美学必须研究艺术,艺术是审美的重要方面。既然如此,我们有必要弄清楚什么是艺术,什么是中国的艺术,它们的共性与个性又是什么。不了解中国艺术的个性,就不足以了解世界艺术的共性。

这就遇到了美学与艺术学的相同点与区别点问题,共同的研究对象与学科分工等问题。对此虽有人谈及,但没有谈透。一般地说,美学是从审美的角度研究人之对于美的创造和艺术如何表现了美;艺术学则是研究艺术家创作的方式与方法和艺术的风格及其流变。

但若仔细探究起来,其中有很多难解难分的问题,不是那么容易区分清楚。也有人说,既然美学是"艺术哲学",也就是艺术的最高理论,艺术学便没有存在的必要,甚至以西方为依据,说西方只有"艺术史",没有"艺术学"(这是对大学设系来说,但从学说上早有"艺术学"和"一般艺术学"的提出)。我以为不必对此纠缠。人家没有的我们为什么不能有呢?为什么一定要同西方一样呢?关键是艺术学与美学的实质区别,可以从不同的角度对艺术进行研究,多一个角度总比少一个角度研究得更细致、更透彻。对于艺术的问题,要全面观照,深入思考,不能停留在表面上;要有的放矢,言之有理,真正做到理论的上升,不能隔靴搔痒。从实践中归纳出来的理论,无疑会更加受到实践者的欢迎。就我所知,广大的从事各种艺术创造的艺术家,迫切需要艺术和美学的理论指导,只是苦于读不懂深奥的美学书,或看了艺术理论书不解渴。这是美学家和艺术学家都应该认真考虑的。

我曾经提出过请美学家"下来",即走出书斋,下到艺术中来。这样说的目的,绝不是否认哲学美学的研究,不赞成基础美学的研究,而是说让一部分美学家下到艺术中来(也不是让他们低就),因为这是一个广阔的天地,变化无穷,到处是美学研究的素材和原料。如果美学家在这个天地里驰骋,必然会大有用武之地。可能有人认为这是引导美学倒退,我倒以为是充血,是"欲进则退",由此增强美学的生命力。我们知道,西方美学是从哲学中派生出来的,它俯视艺术,作了更高层次的思辨,自然有其哲学上的道理。不过对于艺术来说,就明显隔着一层。美学研究美,应该是富有诗意的,就像酿造一杯醇厚的美酒,不能使它苦涩而干瘪,令人望而生畏。中国艺术的魅力在于美,在于心灵的揭示和意境的创造,即使在理论上升华到"天人合一"的程度,也还是优哉游哉,胸怀装得下人间社会和天地自然。这种豪迈的人文精神,既包含着艺术,也包含着哲学。不难想象,在这种氛围中所感受到的美,是滋润的,富有活力的。它既能启发人们的灵感,又有助于理性的思考。美学家们下到艺术中来,绝不会是白"下来";当他再回去(回到哲学中去)时,肯定是满载而归。

美学家到艺术中来,就像哲学家观察社会一样,至少有两种收获:一是了解了中国艺术的特点,掌握了它的"数据",由此使中国美学树立起来;二是在熟悉自己的基础上向外开阔,便有可能沿着中国美学——艺术美学——美学这条路充实扩大,形成良性循环。

我从来没有否认思辨的可贵,甚至羡慕那些善于作逻辑思维的

人。只是对单纯的主体客体和唯心唯物进行辩论,感到空泛、枯燥和伤神。逻辑上也是如此,因为我们不是写逻辑学,而是运用逻辑。一个具体的人,张三李四,无疑是活生生的,有骨头有肉的,有气质有个性的;但若是谈山东人、江苏人、广东人,就要抽象得多;再抽象下去,是中国人、美国人、英国人、法国人,或亚洲人、欧洲人、美洲人、非洲人。如果是谈人类,只好把猿猴请来作比较。待到什么是"人",也就落入公孙龙子的"白马非马"了。这种研究,从某种意义上不能说没有道理,但不是研究艺术。我在想,即使这样,如果借用艺术,也不致显得枯燥,那些大哲学家们谈哲理,谈理念,不是也常用这种方法吗?何况美学与艺术更为亲近些。在美学的研究上,按理说学术性和趣味性不应是相互排斥的,恰恰相反,两者应该统一起来,既主动又富哲理,使读者愿意读,读得有味道。当然,要做到这一点是很不容易的。

从20世纪的30年代到80年代,宗白华先生就多次谈到中国美学与西方美学的不同,以及如何建立人类所共有的美学。所谓相反相成,只有深刻地认识中西审美的不同,才有可能找到它们的相同之处。宗先生说:

据我看,中国的美学思想与西方的美学思想确有很多不同的特点。比如,西方古代多侧重于从本体论方面,即从客观方面去讨论美,如柏拉图关于美的理念和亚里士多德的《诗学》中关于美的论述;而中国古代的美学思想则和伦理道德结合得较紧密。所以,要研究中国的美学,就必须了解中国古代的思想发展史。人类的思想发展具有相对独立性和历史继承性[①]。

美学的研究,虽然应当以整个的美的世界为对象,包含着宇宙美、人生美与艺术美;但向来的美学总倾向以艺术美为出发点,甚至以为是唯一研究的对象。因为艺术的创造是人类有意识地实现他的美的理想,我们也就从艺术中认识各时代、各民族心目中之所谓美。所以西洋的美学理论始终与西洋的艺术相表里,他们的美学以他们的艺术为基础。希腊时代的艺术给予西洋美学以"形式""和谐""自然模仿""复杂中之统一"等主要问题,至今不衰。文艺复兴以来,近代艺术则给予西洋美学以"生命表现"和"情感流露"等问题。而中国

① 宗白华.美学向导:寄语[M]//文艺美学丛书编辑委员会.美学向导.北京:北京大学出版社,1982.

艺术的中心——绘画——则给予中国画学以"气韵生动""笔墨""虚实""阴阳明暗"等问题。将来的世界美学自当不拘于一时一地的艺术表现,而综合全世界古今的艺术理想,融会贯通,求美学上最普遍的原理而不轻忽各个性的特殊风格。因为美与美术的源泉是人类最深心灵与他的环境世界接触相感时的波动。各个美术有它特殊的宇宙观与人生情绪为最深基础。中国的艺术与美学理论也自有它伟大独立的精神意义。所以中国的画学对将来的世界美学自有它特殊重要的贡献①。

这是对于绘画而言的。同样,对于美术的书法、雕塑、工艺、建筑和音乐、舞蹈、戏曲、曲艺等也是如此。所以宗先生说:"艺术的天地是广漠阔大的,欣赏的目光不可拘于一隅。但作为中国的欣赏者,不能没有民族文化的根基。外头的东西再好,对我们来说,总有点隔膜。我在欧洲求学时,曾把达·芬奇和罗丹等的艺术当作最崇拜的诗。可后来还是更喜欢把玩我们民族艺术的珍品。中国艺术无疑是一个宝库!"②

讨论这个问题,我知道会有很大的难处,甚至会有反对的意见。这是毫不奇怪的。一方面是"仁者见仁,智者见智";另一方面是西方美学已经升得很高,我们确实应该深入研究,否则何以为鉴呢?所谓"入主出奴",正是反映了这种心态。不过,真正的学者是从不以个人的好恶而画线的。对于自己的研究所长固然应该坚持以恒,也绝不对别人的研究说三道四,这与不同观点的辩论并非是一回事。因此,对于艺术美学特别是中国艺术美学,我希望有一批志士仁人有分有合地认真做起来。西方人搞了三百多年,将美学铸造得很好,形成了一个很有特色的学科。我们有西方作借鉴,一定会更快一些。论基础,我们的先秦诸子,并不比古希腊差;中古世纪的美学思想也是很丰厚的。至于中国人不习惯将美与具体事物分开,譬如说"美好""美德",只能说是传统思想的一种方式,很可能是中国美学的一个特点和长处。我们正应抓住这些特点和长处,放心地研究下去。经过几代人的努力,必然会促成大业。

那么,艺术美学如何建立呢?中国艺术美学又如何建立呢?我读过几本标作"艺术美学"的书,就我个人的认识总感到不过瘾,好像

① 宗白华.介绍两本关于中国画学的书并论中国的绘画[J].图书评论,1934,(2)
② 宗白华.我和艺术[M]//宗白华.艺境.北京:北京大学出版社,1987.

已说的没有说透,而该说的没有说。当然,这是不能强求于人的,更不能以个人的见解去框别人。问题在于,包括大学的《美学概论》教科书也是如此,这就应该考虑,需要编得较完善一些。以下不揣冒昧,将我的认识写出来,以就教于方家。

——艺术美学是美学的一个分支,或说是一个部门美学。从这个意义说,是从哲学美学往下视的审美研究,因而带有一定的应用性。换句话说,也就是运用美学的原理观照艺术创作、艺术现象,或说从各类艺术活动中归纳出审美的理论。它带有艺术的特性,却又具有美学理论的普遍性。从艺术中抽象出来的美,是艺术的"精化"和"晶化",它有两个去处:一是由此再往上升,升到哲学中去;二是化为艺术的理论,又回到艺术里去,对艺术创作和艺术欣赏产生指导的作用。上文所提到的艺术家看不懂美学书,不一定是此书写得不好,而是它的性质属于前者,不是属于后者。理论上的问题,往往是来去不一样远的。

——在艺术这个层次上,也有个性与共性之分。共性寓于个性之中。只有在吃透中国的美学和外国的美学(包括西方美学)之基础上,即在各地域的、民族的美学之基础上,把握其特性与共性,才有可能建立起共同的艺术美学。没有局部哪里来的整体呢?现在有些"美学入门""美学概论"之类,之所以显得枯燥乏味,其原因就是道理讲不透,不谙艺术底蕴,又不能深入浅出。故而读起来味同嚼蜡,如同天书。西方的美学理论往往是带有前提的,正如宗白华先生所说:"西洋的美学理论始终与西洋的艺术相表里,他们的美学以他们的艺术为基础。"也就不可能放之四海。如果不了解这一点,拿西方美学的某一框架或某种观点来套中国,势必闹笑话,显得格格不入。

——所谓"中国美学",有两层含义:一是中国人研究的美学,二是中国人研究的中国的美学。前者范围很广,既包括后者,又包括中国人研究的哲学美学和外国美学。后者则专指中国的美学,在这里又特指中国的艺术美学。中国的艺术美学,是在中国悠久的历史背景下和优秀的文化传统基础上形成的。它是中国文化的一块璀璨的宝石,谁佩上这块宝石,谁就能够显示出中华民族的文明。

——中国的艺术美学非常丰厚,包括艺术美学思想、艺术美学史和艺术美学论。在艺术美学思想方面,由于文献资料的局限性,我们只能看到先秦诸子的一些片段,而且大都是经过汉代人整理过的。即使如此,还是洋洋洒洒,不失为一宗宝贵的精神财富。从西周末年

到春秋战国,各种学派非常活跃,以孔子为代表的儒家,和后来的孟子、荀子等;以老子为代表的道家,和后来的庄子等;以墨子为代表的墨家,以韩非为代表的法家,以及以屈原为代表的楚骚美学,都从不同方面提出了审美的观点,并展开各自的论说。两汉美学作为一种过渡,由战国前强调艺术和伦理的结合,偏重于从外部关系认识艺术审美特点,转向道德本性的审美评价,为魏晋时期人物品藻重在风韵、艺术创造重在自身规律的美学思想,创造了前提。隋唐五代对意境的认识,使美学思想普遍繁荣发展,产生了深刻的变化。至宋金元时代,似乎美学已走向成熟,特别是儒道释的融合,使对意境的认识更为深化,在理论上将"文"与"道"分为两个本源。明清时期提出了"师心"与"师物"的审美关系,强调情景交融、虚实相应的艺术辩证法,并将境、情、意、趣、妙、神、韵等与美结合起来,成为评价和鉴赏艺术作品的基本范畴。如果沿着我国社会近三千年的历史发展,就其审美的脉络理出一条线来,将各家各派所持的论点以及错综复杂的关系理清,完全可以编出相当有分量的一部《中国艺术美学史》和一部《中国艺术美学论》来。

——研究中国艺术美学,需要全面观照,防止以偏概全。特别是先秦诸子对待文学和"纯"艺术的言论,与对待"实用性"艺术的二元论。应该持辩证的态度,当庄周在漆园里思考着"道法自然"的时候,想到了"得至美而游乎至乐",但是当他想到排除物质功利的干扰时,又认为树不应该做成家具,土不应该烧成陶器,甚至要把工匠的手砍掉。从古至今,人们重道轻器的思想很重,不仅中国如此,外国也是这样。表现在美学上,对于文学的、绘画的、雕塑的、音乐的所谓"纯精神"的艺术,一直被列入美学的研究范畴,但对于像工艺美术、建筑等所谓"实用性"的艺术,则往往排斥在美学的研究之外。美学家们也自有他的道理,因为后者除了艺术所表现的之外,还有实际应用的功能并由此显示出一些材料、技术的问题,致使审美减弱了而非审美的因素加强了,于是采取了回避的态度。第二次世界大战之后,随着经济的发展,特别是科学技术的进步,物质文化与精神文化出现了新统一的趋势,以"技术美学"的研究为标志,使工艺美术—工业设计—建筑艺术—环境艺术等形成了一个很大的、关系着所有人的实际生活的文化链。在这方面,西方美学也来了180度的大转弯,又走在了我们前头。我们对此应有清醒的认识,那些看来一般甚至觉得距美学较远的东西,可能是美学最为亲近的东西,因为它不仅显现出美的

本质,更体现着美的社会价值。

——在研究方法上,应充分使用两种材料:文献(文字的)和实物(工艺品和文物),相互对勘,并参照历史的和大文化的背景。宗白华先生的《中国美学史中重要问题的初步探索》,曾经反复提到这一点。他认为"实践先于理论,工匠艺术家更要走在哲学家的前面。先在艺术实践上表现出一个新的境界,才有概括这种新境界的理论"。他举了春秋时期一件青铜器"立鹤方壶"为例,此壶比孔子要早一百多年。那只活泼、生动、自然的立鹤,"表示了春秋之际造型艺术要从装饰艺术独立出来的倾向";"这就是艺术抢先表现了一个新的境界,从传统的压迫中跳出来。对于这种新的境界的理解,便产生出先秦诸子的解放思想"。

——专类与专题的研究。在这类问题上,需要研究的课题太多了,只要能安下心来做,就有做不完的学问。现在的学问做起来很不易,包括美学在内,并非是学问本身,而是外边的干扰太多了。且不说世俗的干扰,诸如"下海"、利欲和什么好处之类,即使在美学领域之内,国内或国外的一部新著作出现,也会搅得那些不安的人更不安。这都不属于学术范畴。专类与专题的艺术美学研究,不可能有现成的材料摆在那里,而是要亲自从庞芜杂乱的典籍中去筛选,对于古涩的文字还要作现代语释。这是一个很枯燥的过程,唯其如此,才能在这过程中思考所要解决的问题。鲁迅年轻时读宋人著作,抄录了关于皮影的一段文字,他从文字的描述联系到影人的造型,在按语中提出了一个问题:京剧的表演是否受了皮影的影响。我带着这个问题请教了戏曲史专家郭汉诚先生,他从时间的先后判断,认为很有可能。如此能够成立,将为中国戏曲史解决一个大问题。现在的问题是,有些人安不下心来,更谈不到潜心,落笔虽肯定,难免会武断,因为他对否定的东西并不了解。

——断代的研究。这是一种小规模的综合研究,包括综合地使用材料和综合地思考问题。判断一个时代的某一问题,必须"瞻前顾后",联系到全过程予以定位。审美思想的变化,在不同的时代有时会很微妙的。同是美丽,有秀丽、繁丽、华丽、亮丽、富丽、艳丽、绮丽、壮丽、典丽、巨丽等,诸如此类,如果能在艺术作品中一一找出例证,加以品味,就有可能感受到变化的脉搏。这只是顺手举出的一个小例,断代的研究要比这复杂得多,问题也大得多。

——比较的研究。比较很重要,任何事物都是通过比较显见其

区别的,审美也不例外,由于比较对于鉴别的重要,甚至将"比较美学"建立起美学的一个分支学科。但比较仅仅是一种手段,并非是审美的目的,其目的是找出所比较的各方之特点。中国和西方之间可以比较,中国各代之间可以比较,各种流派与风格之间可以比较。总之,只要有可比性的,都可以作比较。比较不是简单地比好坏、比高下、比优劣,而是从艺术的和审美的角度探讨其特性和共性。譬如以中国和西方作比较,中国画中画山川、草木和景物,叫"山水画";西洋油画中也是画自然景物,则称"风景画"。两者的意趣和目的有很大的不同,甚至名称不能互换。油画的风景画非常注意选景,着力表现即时即地的独特风光,使人看了如临其境,享受到大自然之美。中国画的山水画虽然也带有以上的成分,但主要的则是画家用以抒写胸怀。画仄山而小天下,在巍峨中表现出王者之尊;画泰山云雾缭绕,山峰时隐时显,仿佛进入仙境,飘飘欲仙了。由此引发开去,在中西方的审美特点上,处处都会遇到这类差异,因为两者的文化背景悬殊太大,表现在艺术上,所追求的自然不同。

——美育。审美教育是普及美学、提高全民素质的重要手段。在这里,既涉及审美的内容,又涉及审美的形式和方法。作为中国人,若不从中国人所喜闻乐见的形式入手,审美便难以奏效。人们的年龄、性别、职业、所受教育和爱好不同,表现在具体的审美上也有明显的差异。如果一个人生于斯而长于斯,从小就受到乡土艺术的熏陶,接受的是本土本民族的文化,即使成年后远走他乡,也不会忘记生养他的故土。这是很自然的爱国主义的一部分。从美学的角度看,传统的审美思想已在他身上注入,永远不会泯灭。一个民族的文化是文明的基础,而美育是其中重要的一部分。必须按照不同的社会层次有所针对地实施审美教育,这已是刻不容缓的了。

以上十个问题,说明了艺术美学的十个方面,这些方面既可相互独立,又有内在的联系。所以在次序上没有标出序号,也并不止限于这十个问题。对此,仅仅是一些粗浅的思考,还谈不上完整的框架和体系。我的思考仍在继续,更希望和对此感兴趣的朋友一齐来研究。如果将这些问题分别做得很实在,很充实,有可能会从中萌发出一个切于实际的框架来,包括中国艺术美学的和艺术美学的。在研究工作中,我是相信水到渠成的。

——选自《东南大学学报》(哲学社会科学版)2000年第1期

艺术美学的理论构架和研究方法

凌继尧

王朝闻先生主编的《美学概论》(人民出版社,1981年)是我国学者集体编撰的第一部体系完整的美学原理著作。此后,我国先后出版了数十种美学原理和美学理论的著作。尽管这些著作观点各异,水平也参差不齐,但是作者们都表现出一定的理论自觉:他们十分重视并首先阐述了美学作为一门科学的对象、范围和理论构架问题。

在美学的研究对象中,艺术占据了重要的地位,黑格尔甚至把美学称作为"艺术哲学"。美学在研究艺术时,是把它和其他审美对象(自然界、社会生活和科学技术领域中的审美对象)摆在一个系列中的。随着美学研究的深入和发展,研究者们不满足于艺术和其他审美对象共同的审美属性,进而探索艺术独特的审美属性,我国相继诞生了研究各种艺术门类的美学著作。例如,姚晓濛的《电影美学》,曹其敏的《戏剧美学》,蒋一民的《音乐美学》,陆志平、吴功正的《小说美学》,徐书城的《绘画美学》,汪正章的《建筑美学》,李元洛的《诗美学》,路海波的《电视剧美学》,王长俊的《诗歌美学》,等等。还有对整个艺术作美学研究的力作,例如胡经之的《文艺美学》等。它们的问世,是我国美学研究的可喜收获。不过,以我国的美学原理著作作为参照系,各种艺术门类的美学著作在理论构架和研究方法上尚存在有待完善的地方。

关于研究工作,叶秀山先生说过一段颇为透辟的话:"我个人体会,就科研工作而言,特别是对人文科学的研究工作而言,主要有两方面的功夫:一方面要确切地知道所研究课题'别人'是怎样'说'的,

另一方面是你自己对这个课题打算怎样'说';而你自己的'说'法,总是要在了解许多'别人'的'说'法之后,才产生出来的。"①本文正是本着这样的精神,拟从理论构架和研究方法的角度考察一下我国艺术美学研究所达到的深度。

一

任何一门科学都有自己的研究对象,美学亦然。电影美学、戏剧美学、音乐美学、小说美学、绘画美学、建筑美学乃至艺术美学,作为美学的分支学科,也应当有自己的研究对象、范围和理论框架。构建作为美学分支学科的电影美学、戏剧美学等,和对电影、戏剧等的某些方面作美学研究,是两回事。遗憾的是,上述大多数艺术门类美学著作忽略了这个至关重要的问题。值得重视的是,胡经之的《文艺美学》和王长俊的《诗歌美学》以极其明确的语言从不同的角度对它作了探讨和阐释。

在考察胡经之和王长俊的观点之前,我们先援引一则很有特色的、颇具影响的关于戏剧美学的对象的定义。余秋雨写道:"戏剧美学应该包括三个部分:以戏剧本质论研究戏剧美的本质特征(亦即戏剧美与他种艺术美的区别和联系);以观众心理学研究戏剧美的具体实现;以戏剧社会学研究戏剧美的社会历史命运。"②这种观点得到一些戏剧研究者,如《戏剧——综合的美学工程》一书的作者戴平的赞同。余秋雨对戏剧美学对象的界定,可以说是李泽厚先生关于美学的对象的定义在戏剧美学领域里的具体运用。西方学者有一种见解,认为近代美学是由德国的哲学、英国的心理学、法国的文艺批评三者所构成,或美学可分为形而上的(定义美)、审美心理的、社会学的三种研究。依据这种见解,李泽厚先生认为:"今天的所谓美学实际上是美的哲学、审美心理学和艺术社会学三者的某种形式的结合。"③

李泽厚先生关于美学对象的定义,特别是对这个定义的详尽说明,以思辨的智慧和严谨的逻辑提供了许多令人深省的东西。不过,我们不赞成把艺术社会学说成是美学的一部分,也不大同意他对艺

① 韩玉涛.中国书学:前言[M].北京:人民出版社,1991:2.
② 余秋雨.戏剧审美心理学[M].成都:四川人民出版社,1985:399.
③ 李泽厚.美学的对象与范围[M]//美学.第3辑.上海:上海文艺出版社,1981:13.

术社会学的理解。按照李泽厚先生的理解,艺术社会学可以分为艺术理论、艺术批评和艺术史三个方面。我们觉得,这样定义艺术社会学的对象显得太宽泛,因为这三个方面也正是艺术学的三个分支。我们倾向于把艺术社会学看作一门独立的学科,也就是说,它不是美学的附庸,不是美学的一部分。在考察它的对象时,要比较狭窄地划定它的研究范围,使它既不重复美学,又不重复艺术学,也不重复社会学的内容,从而有自身的特殊对象。同时,又要充分地考虑到它是在艺术学和社会学交界处形成的一门科学这种事实。根据这样的方法论原则,我们认为艺术社会学研究艺术在社会中产生和发挥功能的过程(也可以说是研究处在艺术学和社会学交界处的艺术问题),这个过程包括若干环节、方面、组成部分,如艺术生产、艺术价值、艺术消费等。

基于上述理由,余秋雨关于戏剧美学对象的定义就有值得商榷之处。第一,这种定义把戏剧社会学说成是戏剧美学的一个组成部分,否定了它在学科分类中同戏剧美学的平等地位。第二,根据这种定义,戏剧创作过程(不是指物化形态的戏剧作品和戏剧美,而是指一种过程)从戏剧美学的视野中脱落出去。我们认为,戏剧美学也应该研究戏剧创作过程中的一些主要环节,戏剧家在创作过程中所使用的方法,探索这个过程是怎样"按照美的规律"创造的。

刻意构建诗歌美学的理论体系,是王长俊在《诗歌美学》中力图达到的一个目标。他的这本著作就是为完成诗歌美学体系构建这个十分光荣而艰巨的任务所作的尝试,至少是为建立诗歌美学体系提供一本参照读物。王长俊认为,中国诗学理论的成熟期是清代,王夫之的《姜斋诗话》和叶燮的《原诗》均有自己完整的、严密的体系,但是它们还不具备现代诗歌美学的形态。中国现代诗歌美学的正式建立,是由朱光潜先生完成的。他于1942年问世、1947年增订再版的《诗论》,对重要的诗学基本理论均有周到的研讨,在中国诗歌美学发展史上具有开创性的意义。但是,该书的诗歌美学体系并不圆满。有鉴于此,王长俊在《诗歌美学》中对前人的成就加以总结,提出诗歌美学的新体系。他写道,诗歌美学的对象包括三个大的方面:"第一,关于诗的本质规律的研究;第二,关于诗的创作规律的研究;第三,关于诗的价值规律的研究。"因此,诗歌美学"是研究诗的本质、诗的创

造和诗的价值的一般规律的科学。"①

可见,王长俊是从诗歌的发生、结构和功能三个方面来构建诗歌美学体系的。在诗歌的发生方面,作者设四章,分别论述了诗歌的本质、诗歌的发生、诗歌与绘画、诗歌与音乐。后两章通过对诗歌和绘画、音乐的比较,阐述了它们的异同,进一步说明诗歌的本质特征。在诗歌的结构方面,作者设六章,分别论述了诗歌创作的动力系统、诗歌的语言、诗歌的暗示性、诗歌的构型(即诗歌艺术形象的构建,或曰意象的整理)、诗歌的意境、诗歌形式美、诗人等内容。在诗歌的功能方面,作者设三章,分别论述诗歌的价值(功能)、诗歌价值的判断、诗歌价值的实现。

王长俊曾经与刘叔成等人一起,编写过多次再版和重印的《美学基本原理》(上海人民出版社,1984年,1987年,1988年等)。这为他进而研究诗歌美学提供了充分的理论准备。他构建的诗歌美学体系确实比前人的来得圆满。不过,由于各人观察问题的视角不同,我们仍想提出若干修正意见。第一,最好把诗歌的功能和诗歌的发生、诗歌的本质放在一起考察。为了认清诗歌的本质,有必要把它放到它的实际功能的过程中加以研究。诗歌是为了满足人类的某些需要而产生的,它满足这些需要的能力就是它的功能。在解决诗歌的本质问题(艺术是什么)之前,有必要首先阐述诗歌的功能问题(艺术做什么),即诗歌满足人类的哪些需要、怎样满足这些需要的问题。因此,《诗歌美学》第三部分中讨论诗歌功能的内容应该移到第一部分,与诗歌的本质、诗歌的发生放在一起考察。第二,《诗歌美学》的第二部分论述了诗歌创作和诗歌结构(作品),创作和作品虽然有密切的联系,但是毕竟分属两个不同的领域。《诗歌美学》把它们放在同一部分论述时,缺乏层次上的推进。比如,这一部分起首一章论述了"诗歌创作的动力系统",以后诸章探讨了诗歌的结构(如意境、语言、形式等),结尾一章再论述诗歌创作的主体——"诗人"。我们认为,艺术创作主体和艺术创作过程属于一个序列,艺术作品和结构则属于另一个序列。国内外已有专门研究艺术创作美学和艺术作品(结构)美学的著作问世,我国的《小说结构美学》(金健人著,浙江文艺出版社,1987年)就是一例。第三,如果对诗歌功能的论述从《诗歌美学》的第三部分调整到第一部分,那么,第三部分剩下的内容则显得单

① 王长俊.诗歌美学[M].桂林:漓江出版社,1992:20,1-2.

薄。须要补充诗歌的知觉、鉴赏和知觉主体的有关内容。

尽管如此,《诗歌美学》一书仍然为构建诗歌美学体系乃至其他艺术门类的美学体系和整个艺术的美学体系提供了一个有价值的参照系,因为各种艺术的基本美学原理都是相通的。

二

从信息论、交往理论和系统方法的观点看,可以把艺术活动看作一种信息系统,即制作、存储和传输某种专门信息的过程。像任何一种信息系统一样,艺术活动应该具有三部分结构:第一部分为信息制作,即艺术家的创作,在创作中艺术家制造出专门的信息,并且为了储存而将它物化。第二部分为信息载体,即创作活动的产品——艺术产品,在艺术作品的物质结构中储存着这种专门的信息。同时,艺术作品成为符号系统,接受者能够根据符号系统破译这种信息。第三部分是信息接受,即艺术知觉。知觉者凭借必要的素养和机制汲取艺术作品物质结构中所包含的信息。

正是基于这样的方法论原理,胡经之在《文艺美学》中写道:"艺术活动是创作——作品——欣赏这样一个系统。艺术创造就是创造一种艺术语言,并凝定在作品之中,最后接受者通过欣赏,阐释而与作者的审美体验沟通,达到心灵对话之境。"[1]他从系统方法出发,构建了文艺美学的理论框架:"探讨文学艺术的创造、作品和享受这三方面的审美规律,这就是文艺美学的对象和内容。"[2]类似的观点,国外学者也曾经提及过,例如:"美学研究的对象不仅仅是一种艺术,而是某种交往系统,这个系统的第一个环节是艺术家,第二个环节是艺术作品,第三个环节是艺术的知觉者。"[3]"'艺术创作——艺术作品——艺术知觉'系统是特殊的信息系统。"[4]

我们赞同从艺术创作、艺术作品和艺术知觉三个方面来研究艺术活动。艺术创作是一种特殊的审美活动,是一个过程。艺术美学要研究这个过程的一些主要环节,如艺术构思,艺术构思的物质体现,以及作为艺术创作主体的艺术家在创作过程中的作用。艺术创

[1] 胡经之.文艺美学[M].北京:北京大学出版社,1989:9.
[2] 胡经之.文艺美学[M].北京:北京大学出版社,1989:16.
[3] 卡冈.卡冈美学教程[M].凌继尧,译.北京:北京大学出版社,1990:8.
[4] 卡冈.美学和系统方法[M].凌继尧,译.北京:中国文联出版公司,1985:77,98-102.

作过程"消融"在自己的产品——艺术作品中。艺术作品是一种特殊的审美价值——艺术价值,它和其他审美价值有联系,又有区别。它有自己独特的结构。各种门类的艺术还有不同的审美特征,它们的联系和相互作用形成艺术世界内部结构的"形态学脉动",使艺术世界的疆界不断发生变化。艺术作品是为知觉而创作的,只有当它成为知觉的对象时,才能实现自身的价值。艺术知觉作为一种纯精神行为,也有其自身的规律。

运用系统方法研究艺术活动,把艺术看作一种过程,不仅静态地,而且动态地研究它,这就克服了对艺术活动个别环节作研究的片断性,使艺术作品的研究同艺术家的创作过程和接受者对艺术作品的知觉规律的研究结合起来。以往对艺术创作、艺术作品和艺术知觉的研究虽然也取得很多成果,但是这些研究往往是彼此孤立地进行的。例如,克罗齐的直觉主义和弗洛伊德的精神分析法重视创作主体的精神、意识和心理,俄国形式主义、英美新批评和法国结构主义关注艺术作品本体,而接受美学和读者反应理论则强调知觉过程。于是,艺术创作、艺术作品和艺术知觉三者之间的相互联系和相互作用的机制,未能得到充分的揭示。艺术活动的每一个环节都是整个系统的一部分,只有在这个系统中才能发挥作用,也只有在这个系统中才能被正确理解。

对于胡经之在《文艺美学》中构建的理论框架,我们拟作几点说明。

第一,在学科称谓上,我们倾向于使用艺术美学,而不是文艺美学的名称。这涉及对"艺术"这一概念的语义学理解。"艺术"这个概念是多义的。朱光潜先生指出,古希腊人所了解的"艺术"(tekhne)和我们所了解的"艺术"不同:"凡是可凭专门知识来学会的工作都叫作'艺术',音乐、雕刻、图画、诗歌之类是'艺术',手工业、农业、医药、骑射、烹调之类也还是'艺术',我们只把艺术限于前一类事物,至于后一类事物我们则把它们叫作'手艺''技艺'或'技巧'。希腊人却不作这种分别。"[①]卡冈也谈道,"自古以来,人的意识不仅不认为艺术的样式、种类和体裁间的差别有任何重要意义,而且竟未看到艺术、手工技艺和知识间的原则性区别。"[②]这种对艺术最广义的理解(把艺术等

① 朱光潜.西方美学史:上卷[M].北京:人民文学出版社,1979:47.
② 卡冈.艺术形态学[M].凌继尧,金亚娜,译.北京:生活·读书·新知三联书店,1986:20.

同于技能、技巧)一直流传至今,现在我们仍然把以高度的技能和技巧完成的人的行为叫作艺术,例如骑射艺术、烹调艺术、足球艺术等。至于朱光潜先生所说的"我们只把艺术限于前一类事物",即"音乐、雕刻、图画、诗歌之类是'艺术'",这是对"艺术"含义的第二种理解。在这种理解中,艺术不仅包括音乐、舞蹈、雕刻、绘画、建筑,而且包括文学。对"艺术"含义的第三种理解是把文学以外的所有艺术活动称作为"艺术",于是,"文学"和"艺术"成为一组对应的概念,并称为"文学艺术",简称为"文艺"。

美学在第二种含义上,即朱光潜先生所理解的那种含义上使用"艺术"这个概念。其佐证是中外美学著作中不断涌现的与"艺术"相搭配的词组,例如,"艺术本质""艺术起源""艺术功能""艺术反映""艺术创作""艺术作品""艺术知觉""艺术认识""艺术情感""艺术趣味""艺术结构""艺术内容""艺术形式""艺术信息""艺术形象""艺术价值""艺术活动""艺术教育""艺术才能""艺术修养""艺术遗产""艺术符号""艺术生产""艺术消费""艺术鉴赏""艺术社会学""艺术心理学""艺术形态学""艺术风格""艺术构思""艺术典型""艺术方法""艺术流派""艺术哲学""艺术语言",等等。这里的"艺术"当然不仅涵盖音乐、舞蹈、雕刻、绘画、建筑,而且涵盖文学。对"艺术"三种含义的区分也被载入某些语言的辞典中①。在国外的美学著作中,"艺术美学"是一个得到广泛认可的术语。《马克思恩格斯论艺术》的编者里夫希茨写道:"实际上,在别林斯基、车尔尼雪夫斯基和杜勃罗留波夫的美学观点中,正如马克思主义著作的一贯传统一样,恰恰是艺术美学占着主要的地位,这是否定不了的。"②尽管别林斯基等人的兴趣主要集中在文学上,可是他们的美学仍然被作为艺术美学。

在科学体系中,艺术美学处在哲学美学和各种门类的艺术美学之间。一方面,它依靠哲学美学的基本原理,哲学美学指导着艺术美学的发展。另一方面,艺术美学在研究整个艺术的实质和普遍规律时,又依靠音乐美学、绘画美学、舞蹈美学等各种门类的艺术美学所提供的具体材料和得出的结论。

第二,应当区分艺术创作和艺术生产、艺术知觉和艺术消费的概念。艺术美学研究艺术创作和艺术知觉,但是它不整个地研究艺术

① 卡冈.卡冈美学教程[M].凌继尧,译.北京:北京大学出版社,1990:7.
② 里夫希茨.马克思论艺术和社会理想[M].北京:人民文学出版社,1983:304.

生产和艺术消费。《文艺美学》中谈道："文艺美学应全面研究艺术活动（不仅是艺术生产,也包括艺术欣赏）中不同层次'美的规律'及其相互联结。"①在这里,艺术创作被等同于艺术生产了。实际上艺术生产的概念要远远广于艺术创作的概念。马克思使用艺术生产的术语旨在强调,一切艺术财富的创造,尽管有种种特殊性,总是人们生产活动的一种形式。根据卡冈的研究,艺术生产包括艺术创作的具体组织形式（如出版社,剧院,音乐厅,电影制片厂）,艺术家的再生产过程的具体组织形式（如现代艺术院校）,艺术观众的生产,艺术批评的生产和艺术批评家的生产等方面。同样,艺术消费是观众知觉艺术作品过程的组织的具体社会历史形式②。艺术创作在作为一定社会体制的艺术生产中实现,艺术知觉在作为艺术体制的艺术消费中实现。艺术生产和艺术消费超越了艺术活动的范围,它们是艺术社会学的研究对象。

第三,要把理论分析和历史考察相结合。对"艺术创作——艺术作品——艺术知觉"这个系统的研究,还仅仅是理论分析。在人类历史上,艺术是不断发展变化的,要了解艺术的本质和普遍规律,光有理论分析不够,还必须对它作历史的考察。黑格尔曾经表明,艺术是一个合乎规律的发展过程,其中某一个环节不仅不同于其他环节,而且同先前的和后续的环节辩证地相联系。因此,艺术的发生和发展、决定艺术发展的因素、艺术发展中风格和流派的更迭等,也应当是艺术美学研究的范围。这样,艺术美学的理论框架除了艺术创作、艺术作品和艺术知觉外,还应该加上艺术起源和艺术历史发展的内容。

三

艺术活动是艺术美学研究的对象,也是艺术学研究的对象。艺术美学和艺术学关系密切,可以说是你中有我,我中有你。但是,既然它们是两门学科,彼此之间就应有一定的区别。它们之间的区别究竟是什么呢？这是艺术美学在研究自己的对象时无法回避的问题。艺术美学绝不是美学和艺术学的简单相加,艺术学著作也不会因为在行文中加上"审美"的术语而变成艺术美学著作。我国已有的

① 胡经之.文艺美学[M].北京:北京大学出版社,1989:11.
② 卡冈.美学和系统方法[M].北京:中国文联出版公司,1985:98-102.

各种艺术门类的美学著作,其中大部分似乎对这个问题没有给予应有的重视。

自觉地意识到这个问题重要性的研究者们,有一些是从对象方面来划分艺术美学和艺术学的界限的。王长俊认为,诗歌美学和一般诗歌理论有共同之处,"它们都要对诗歌的内涵进行探讨,并且都要对诗歌创作中的若干基本理论问题(如想象与情感等)进行研究。"但是,不可以把诗歌美学与一般诗歌理论等同起来。这是因为,"一般诗歌理论侧重于对诗歌作法与技巧、诗歌类型等具体问题进行研究",而诗歌美学所要探讨的,"则是一些带有规律性的根本问题"①。这种说法有一个矛盾的地方:论者既然承认一般诗歌理论也要探讨"诗歌的内涵",要研究"诗歌创作中的若干基本理论问题",那么,这个任务和诗歌美学单独要探讨的"一些带有规律性的根本问题"并没有什么区别。所不同的是,一般诗歌理论还要研究"诗歌作法与技巧,诗歌类型等具体问题",而这些问题是诗歌美学所不研究的。

我们认为,仅仅从对象方面,还不能够把艺术美学和艺术学区分开来。例如,我们援引一本戏剧研究著作的目录,根据目录的内容根本无法判断它究竟是戏剧美学著作还是戏剧学著作。目录的内容如下:第一部分,戏剧作为一种艺术形式:(1)戏剧与人生。(2)悲剧与喜剧。(3)评欧洲"荒诞戏剧"。第二部分,中国古典戏剧与中国社会:(1)中国古典戏剧的历史性特点。(2)中国戏剧成熟的标志——元杂剧。(3)昆剧的艺术特色。(4)京剧——中国古典戏剧的历史高峰。第三部分,中国戏曲的艺术特征:(1)戏曲是综合艺术。(2)虚拟性——戏曲反映生活的基本手法。(3)程式——戏曲表现生活的独特"语汇"。(4)中国戏曲表演体系在世界戏剧表演流派中的地位②。根据目录内容,可以写成一部戏剧美学著作,也完全可以写成一部戏剧学著作。那么,关键何在呢?关键在于研究方法。

一门科学的特征不仅在它的研究对象,而且在于它的研究方法。在研究方法上,艺术美学和艺术学的区别在于,艺术学只是在某一个方面或某种程度上涉及美学范围,具有不自觉的美学性质。而艺术美学从哲学的高度来研究艺术,其研究带有哲学意味,具有自觉的美学性质。具体地讲,艺术美学的研究方法有以下几个特点:

① 王长俊.诗歌美学[M].桂林:漓江出版社,1992:1-2.
② 曹其敏.戏剧美学[M].北京:人民出版社,1991.

第一，从理论上分析哲学基本问题、哲学方法论和哲学范畴在艺术美学领域里的具体表现和特殊折射。长期以来，美学在哲学内部发展，当它摆脱哲学的附庸地位而成为独立学科时，仍然保持着哲学理论的性质。恩格斯写道："全部哲学，特别是近代哲学的重大的基本问题，是思维和存在的关系问题。"①艺术美学的基本问题——艺术对现实的审美关系的问题就是哲学基本问题的表现和具体化。艺术美学不能不依赖一定的哲学体系。艺术美学要依靠哲学方法论，如反映论、认识论。反映论表明，意识是物质的反映能力的属性发展的最高产物，审美意识也是对现实的反映。认识论是哲学研究的一个重要问题，艺术也是对现实的一种认识，它虽然和哲学上的认识不同，但又有密切关系，它是一种审美认识。艺术美学在研究艺术的本质和普遍规律时，会遇到"客体"和"形式"等一系列哲学范畴。在研究艺术的内容和形式时，艺术美学一方面依据各种艺术门类的艺术作品，另一方面又依据唯物主义辩证法提出的关于内容和形式的普遍哲学学说。

第二，"对艺术中各个重大问题的分析上升到了哲学的高度，找出了它的内在必然的普遍规律。"②例如，在研究艺术的功能时，美学不能仅仅满足于对各种艺术功能作经验性的描述和说明，而且要揭示这些功能所由产生的内在必然性：它们是由艺术的内部结构所制约的，是从这种结构中合乎规律地产生出来的。同时，提出这些功能不是作机械的罗列，而是把它们视为内部协调的、有组织的系统。又如，艺术活动包括艺术创作、艺术作品和艺术知觉三个环节，这三个环节之间的内在联系如何？艺术有没有特殊的对象，如果有的话，这种特殊对象是什么，它又怎样必然决定了艺术的本质？对于这些内在必然的普遍规律，只有通过哲学的分析才能够揭示。

第三，自觉的美学态度要求"围绕或通过审美经验这个中心来展开自己的研究"③。也就是说，艺术美学不去一般地、现象地研究艺术与生活、艺术的主题、题材、体裁、技巧等问题，而恰恰是把艺术作为审美对象来看待。艺术作品作为物质对象和审美对象是两回事，卡冈曾用"艺术价值载体"和"艺术价值"来区分这两个概念。艺术作品作为物质对象、作为艺术价值载体完全是独立的客观存在，但是作为

① 马克思恩格斯全集：第21卷[M].北京：人民出版社，1969：315.
② 刘纲纪.艺术哲学[M].武汉：湖北人民出版社，1987：6—7.
③ 李泽厚.美学的对象与范围[M]//美学：第3辑.上海：上海文艺出版社，1981：28.

审美对象、作为艺术价值,就不能离开主体的审美经验、审美态度、审美感知和审美理想。"艺术品作为审美对象既是一定时代社会的产儿,又是这样一种主观心理结构的对应品。对作为审美对象的艺术品的研究,正是对物态化了的一定时代社会的心灵结构的研究。"③这种研究就是不同于艺术学研究的艺术美学研究。

——选自《江苏社会科学》1994年第6期

艺术社会学

艺术与社会的互动

[匈] 阿诺德·豪泽尔

引言：互动与辩证法

当我们谈论艺术社会学的时候，我们考虑更多的是艺术对社会的影响，而不是相反。艺术既影响社会，又被社会变化所影响。艺术与社会的关系可以互为主体和客体。事实上，社会对艺术的影响决定了两者关系的性质。当社会决定艺术的时候（这种情况在原始文化中特别显著），它就很少受到艺术的影响。当历史进入了更高级的阶段，艺术从一开始就反映了社会的特性，社会也是一开始就留下了艺术发展的痕迹。因此，我们必须看到社会和艺术影响的同时性和相互性。

如果艺术与社会的关系仅仅被看作两相影响的关系，那就太简单了。两者的关系并不是单向的因果关系。近年来，在辩证法的名义下，出现了完全否定事物因果关系原则的倾向，认为各种事物之间仅仅存在相互依赖的功能性关系。不管因果概念如何有问题，世间存在着许多一方决定和反映另一方的现象。比如，太阳可以使冰雪融化，但太阳本身并未因此而发生任何变化。但在社会过程中，正如G.西梅尔所强调的，事物与事物之间存在相关性，并不具有太阳与冰雪那种单向因果关系。艺术作品，如果作为一件物品——一块大理石或一块油布，或纯粹的线条和音调结构，可以说是某种"因"导致的"果"。但如果作为一种审美经验，那么自发因素与习俗因素、主体与

客体、创作者与鉴赏者,却成了一种互动的关系。

由于艺术创造具有不可重复性,因此如果人为地把某个因素排除于历史条件之外就会导致整体的改变。一件艺术作品——比如古希腊的一件雕塑,不管怎样被损坏和肢解,总会保持它的艺术价值。但假如我们忽视了影响它诞生的历史条件中的任何一个因素,那么它的独特性就无法被解释,或者压根儿被曲解。反对因果论的社会学方法最严重的缺陷就是很难非常明确地判定社会与艺术现象之间的关系。我们常面临这种情况:同一种艺术现象可能出自不同的社会条件,而同一社会条件又可以产生不同的艺术表现。但我们必须承认,这些现象并不都是偶然的巧合。现代资产阶级社会既不构成自然主义小说兴起的足够原因,也不是其唯一的原因,但这又不是说现代资产阶级与自然主义小说的关系是一种巧合,其中还涉及许多其他社会、艺术因素。这样来解释社会与艺术的关系总不如因果论的语言那么明确,但社会学的解释只能是这样。

当几种因素相互作用的时候,总是一种因素占主导地位,有时社会对艺术作品的影响占主导地位,有时候相反。但确定无疑的是,世上只有无艺术的社会,而没有无社会的艺术。艺术家总是处于社会的影响之中,甚至当他企图影响社会的时候也是如此,这种影响只能被看成物质和精神两类因素作用的结果。对于社会艺术过程带有决定性意义的是各种因素的并列作用,而不是它们的前后顺序。

艺术和社会处于一种连锁反应般的相互依赖的关系之中,这不仅表示它们总是互相影响着,而且意味着一方的任何变化都与另一方的变化相互关联着,并向自己提出进一步变化的要求。说得形象些,两边的图画都是对方的各种角度的折射,就好像置于周围装有许多镜子的房间里。因此,双方都是处于不断增生和加强的过程中。艺术和社会作为两个对立面,相互之间并无斗争,但它们的内部矛盾不断地推动着它们前进。

辩证法说的是矛盾双方通过斗争以解决矛盾。互动说的是对立双方互相推动,相互之间既无冲突又不协调。身躯与灵魂的关系就是一种互动关系,社会与艺术的关系在某些方面类似身躯与灵魂的关系,双方既无矛盾又不协调。艺术的辩证发展,无论是创作,还是鉴赏,还是艺术风格的历史,都不是社会利益与艺术兴趣冲突的结果,而是个别分化、趣味和风格的变化的产物。社会之中、艺术之中都存在着冲突,但社会与艺术之间没有这个问题。

艺术与社会相互影响这一事实并不意味一方的变化"吻合"于另一方的变化。艺术和社会是作为两个单独的实体存在的,但它们既不是孤立的,又不是合为一体的。恰如身躯与灵魂,它们是不可分割的,但又无共同的目标或意义。因此社会与艺术的交互关系不同于艺术中自发与习俗,表达意愿与表达方式、内容与形式的关系。艺术既不是对社会的"否定",又不是"这种否定的否定"。

艺术作为社会的产物

艺术创造的因素

作为一个社会历史过程,艺术作品的产生取决于许多不同的因素:自然和文化、地理和人种、时间和地点、生物学和心理学、经济和社会阶层。没有哪一种因素是一成不变的,每种因素在特定的条件下都会获得特别的意义。放在艺术经验这个整体背景上来看,这些因素都不过是一些抽象而已。无论它们对某个美学概念的形成起着怎样大的作用,总是无法单独地产生艺术作品的。

影响艺术创造的因素大致可分为两类,一类是自然的、静止(或相对静止)的因素,另一类是文化的、社会的、可变的因素。这两类因素对于艺术活动的重要性是相同的。如果我们过分强调自然的力量,那么我们就把文化结构的产生看成了"神秘的自然过程"。假使我们过分强调意识的作用,那么我们就会创造出某种没有内容的怪物来。

粗看起来,艺术创造似乎是部分可变因素和部分不变因素的互动过程。事实上,艺术创造既不依赖于"独立的变项",又不依赖于"不变项",它完全是相互依赖的变项之间互动的结果。艺术活动的所有自然因素和文化因素都是在不可分割的相互依赖中发生作用的。

每一个创造主体总是处于一种真实的、暂时的、特定的社会环境之中,他的内在创作潜力总是与相对静止的外界条件联系在一起的。但这并不意味历史过程中的能动和静止的因素仅起着相互补充的作用,也不意味这些因素在相互影响中保持着不变的性质。在发展过程中,静止的因素可能变成能动的,并呈现符合当时发展状态的特征,而那些本质上属于变化的因素也会在一定程度上变成相对静止的。静止因素只在与即时的功能性因素结合起来的时候才能发生

作用。

泰纳的艺术社会学理论未能分清自然和文化因素、静止和能动因素、不变和可变因素,他关于"环境"(milieu)的概念机械地来看待自然的(特别是地理、气候的)、文化的和人际的因素,忽视了过程中这些不同因素的互动关系。只要哪里出现了一种效果,泰纳便立即从科学的意义上来谈论因果关系。他的理论缺陷在于把客观和主观看成单向依赖的关系。

但对泰纳理论的分析可以间接地引出一个重要的思想来,那就是艺术创造并非单方面作用的结果。把一个发展过程的起因看作对最终结果的性质具有决定性的意义,这是进化论的观点。事实上,艺术创造是许多因素和力量综合作用的产物。

自然因素

自然条件是文化过程不可缺少的先决条件,我们只有在承认存在着超历史条件的前提下才能谈论历史和社会。如果没有"自然",那么就不可能有历史。诚然,"人"是通过历史的媒介才成为人的,但人只有借助物质世界才能"创造他的历史"。

但是在历史的平面上纯自然的东西是不会出现的。当自然成了历史发展中的因素,它就失去了静止的性质,开始运动,并变成功能性的了。一方面,人的生物构成、本能、个性、意向、能力以及"性格和躯体结构"在变化,另一方面,对人的生活有影响的地理和气候条件也在缓慢地、但不停地变化着。自然条件的历史化表现在它对人的生活的影响上。

自然与文化互动的意义在于人是如何利用自然条件,如何作出反应的,在于人利用的目的,等等。自然条件本身不带有价值,对历史没有自主的功能。它们只有在与人的生存条件融为一体的时候,才会成为制约因素。鉴于此,我们就不能谈论什么惯性这一物理现象的历史作用或者空气中氧的成分的历史作用。甚至风景也不具有历史功能,假如它的图画在人的意识中没有变化的话,那么它只是一种毫无意义和影响的状态而已。

没有哪种自然条件在历史和文化过程中会自动成为一种构成因素。只有在特定条件下,在与文化的独特联系中,在发展的某个阶段,自然条件才能成为历史的协同因素。只有这时候它们才具有意义和价值。作为完全静止不变的现象,它们不仅对历史无动于衷,而且甚至可以说是不存在的。一个国家或在岛上,或在海边,或在山川

之间，假如我们不去考虑它的存在在特定时间内对其国民的历史生活所产生的作用，那么这种存在几乎是没有意义的。

一个地区的地理性质，它的依山傍水，它的恶劣或宜人的气候，在客观上属于固定不变的生活条件。但在主观上它们是可变的，因为人们总是对它们作出不同的反应，改变着它的面貌和意义。地理条件有使人感到是划分不同文化的界线，或联系它们的桥梁，文化的交互作用会受到地理条件的影响。但是，一个社会对外来文化的态度，或者欣然接受，或者坚守自己的传统、习俗、语言和艺术形式，这取决于许多因素，而这些因素与地理和生态条件无关。西方的发展显示了地方传统不断削弱的总趋势。西方社会技术和传播手段的迅速发展、社会流动性的提高，降低了地理条件的重要性，渐渐地把文化过程的空间系数变成了时间系数。环境观念的时间化不仅与诸如电影这种艺术形式的发展有关，而且受到这种观念的影响：即我们所能记得的地方也意味着我们生活中的一个时间点，在时间之外，地方无真实可言。

当然，我们必须承认某一地区的地理和气候条件对该地区文化和艺术发展的影响，但是我们也必须看到其中有许多因素起着中介的作用。浪漫主义者认为，"历史的人"并不是从自然中接受艺术和文化的，而是在与自然的斗争中发展它们的。这种说法并不具有多少批判性。事实上，有创造性的人既不是自然的宠儿，又不受它的虐待，在他的创造过程中有时遭到自然的反抗，有时受到它的推动。

与自然条件相比，社会条件对艺术的影响要大得多。艺术风格随着时间的推移，会不断地传播开来和扩大自己的影响范围，同时也越来越独立于它们的发源地的地理和气候条件。文化结构在后期不如早期那么深地扎根于发源的土壤之中，而是逐渐地趋向自律、形式化和固定化，这是文化发展的一条基本规律。

从历史上看，气候条件确有影响人的思想、气质和情感的作用。可以说，西方文化的精品都是在良好的气候条件下创造的，到了现代，由于技术的进步，人们提高了控制气候条件的能力，因此艺术创作所受的影响几乎一点也找不到了。

不同文化区域的分隔或连接、文化载体的分离或交融、艺术形式与主题的形成和移植是艺术发展的重要因素，都是艺术理论研究的课题。比如神话，同样的主题是否同时在各个不同的文化区域内产生的？或者是否通过移民的作用而传播开的？移植理论派认为，最

有名的神话主题都出自东方,因此神话的传播都是通过移民或战争(如十字军东征)来进行的。后期人类学派认为,各地神话主题的相似只能从人类共性之中去寻找原因。这两种观点都是反历史的,因为它们都没有看到社会条件的同一性所起的决定性作用。

种族和民族因素对艺术创造也是有着作用的,尽管它们与各种历史因素相比具有"停滞"的性质,但比起地理和气候条件来却有着较大的影响,因为一方面民族性格对艺术家的思想、感情和创造性具有"决定性"作用,另一方面种族和民族也是属于某种历史结构,同样处于不断的变化之中。尽管如此,当我们考虑艺术和文化发展的地方因素时,我们仍发现,社会关系的作用比种族和民族因素要大得多。

种族只是在自身发展的原始阶段才是"同质"的,以后就变得不纯了。现在已不存在原来意义上的种族性格。由于传播方式的多样化和世界的缩小,不同的种族已逐渐地失去了它们的社会个性。从本质上说,种族只是一种生物现象,它与文化的关系只能是间接的。

说到民族,我们想到的只是相同的语言、风俗、传统等等,而不必涉及地理和政治界域,因为同一国家可能存在几个不同的民族,而同一民族可能分布于不同的国家。每一种艺术表达形式都包含着民族个性,艺术是用民族语言表现自己的。莎士比亚和拉辛是用他们的母语进行创作的,如果我们不能体味他们所用语言的个性,我们就不能充分地理解他们的作品。民族性格和民族意识并不仅仅是受生物制约的现象,而且是历史和社会的现象。比如说,百年战争之前,英国一直与欧洲,特别是与法国文化,保持着密切的联系,但在这之后,它逐渐与欧洲大陆脱离,开始发展自己的习俗、生活方式,从根本上改变着英国的民族性格。

共同的民族性并不是把人联系起来的最强的纽带。封建时代的一个德国骑士和一个法国骑士,其联系要强于各自与本国非骑士阶级的联系。

并不是所有文化过程中的自然因素都像地理、气候、人种、民族一样属于"非个人"的。文化产品的自然条件、生理和心理的天赋条件,既是遗传的,又是因人而异的。人的身体条件、天资属于相对稳定的因素,但精神力量却自始至终处于可变状态。艺术家的天赋才能仅仅代表了艺术创造的可能,仅仅是一种潜在的东西,要使它们成为艺术创造的资源,就必须与艺术家的兴趣和努力结合起来。艺术

家的天赋也可以被看成一种工具、一架机器，如果被搁置一边，那么就会无所事事。只有当艺术家用它来处理受时、空、社会等因素制约的经验材料时，它才可能创造出有意义的作品来。

初看起来，天才似乎是艺术创造中最重要的自然因素。但天才与其说是上帝赐予的，还不如说是艺术家自己获得的。天才的神话不过是那些企图享受精神贵族特权的艺术家、诗人和思想家的创造而已。

世代因素

就其结构而言，世代代表着历史过程中自然因素和文化因素的过渡。它具有不变和可变的性质，其不变性来自同一世代的成员年龄的同一性，其可变性则来自世代成员在当时的文化中所起的不同的作用。人的出生日期是不可变的生物学事实，社会历史条件可能会对人的寿命产生决定性的影响，但人的出生总是一种自然现象，而不是历史现象。正如人的出生日期不可改变一样，青年时期的经验在一定程度上也是不可替代的。但人要发展，要成长，会变老。不同世代之间的关系，它们与各种社会团体之间的关系也处在不断变化之中，同一世代到了不同的年龄段也会有不同的特点。

一个世代在任何发展阶段都不可能是纯自然的。除了固定不变的出生日期外，一切都是能动的和可变的。仅仅作为某个年龄组，世代并不具有特殊的历史意义。只有当它与特定环境的整体、与其他世代和社会阶层联系起来的时候，才会获得这种意义。相同的年龄是构成世代的基础，但并不保证同代的人会有相同的思想。

世代由出生日期来确定，但它的特征是由所处的社会历史环境决定的。年龄与历史使命没有直接联系，同样性质的任务，有的时代该由年轻人来承担，有的时代需要年长的人来完成。关于青年的独特历史使命的神话完全是浪漫主义——自然主义艺术时期的创造，在它们之前是不存在的。一个人的创造年龄是可变的，有的人三十岁时就可能才思枯竭，有的人到老年时才显其功力。许多人可能获得二次青春，即新的创造时期，同一个人可以代表两个世代。

作为文化的载体，世代的影响产生于相互合作和竞争。后代总会受到前代的影响，而已被超过的前代总会出现在后代的视野中。后代能最明智地重新评价前代——重新发现已经过时的、曾经被忽视或误解过的艺术风格——因为后代可以不再受到前代的价值标准的束缚。

世代风格、艺术观的变化与其他生物性变化不是同步的。比如16世纪的意大利有过四次革新风格的运动,而17世纪的法国只有两次。总的规则是,世代的划时代变化是随着社会的进步而加速的。在古代的东方,不存在以世代来划分艺术风格发展的问题,中世纪的欧洲也是如此。但文艺复兴运动以后,不同世代之间的界线越来越明确了。现在同一世代可能含有几种风格,而且不同风格之间的替代也是越来越迅速。

世代历史地位的交替存在着某种节奏。世代与传统的关系有着双重含义。一方面,每一世代多多少少意味着对传统的突破;另一方面,世代与传统又是不可分割的,因为只有传统为整整一代人所接受,传统才能成其为传统。

世界对不同年龄的人呈现着不同的画面,含有不同的意义,并提出不同的问题。在特定时间内观察世界的视野可以最清楚地把不同世代区别开来,把同一世代中不同年龄段的人区别开来。因此,不同的年龄对分辨世界观和行为方式提供了另一个标准,对区分与历史现实有关的不同经验提供了线索。从文化角度看,一个人"有多老了",不仅取决于他的年龄,而且取决于许多其他条件。

在复杂的历史和文化关系背后,在艺术运动和鉴赏趣味的背后,不存在"无年龄规范"。实际情况是,不同年龄组的代表都会同时起作用。因此,每一种文化都是不同年龄组的贡献的综合。每一个历史时刻都是由不同年龄的个人所经验的、被他们解释并被用作行动的机会,因此历史事实都具有多元的性质。我们不仅应该看到每一种文化由几代人创造这一事实,而且必须看到不同的世代在创造的过程中会相互合作、相互竞争。除了年龄的标准以外,对世代的分层,还决定于民族文化在特定时间内占统治地位的文化阶层和共同的兴趣和目标。

文化因素

一方面文化结构导源于自然因素,另一方面产生于社会需要。历史的自然因素或是继承的,或是已经存在的。文化因素却必须靠争取、靠发展和靠保护的,它们的产生、运用和转换构成了历史的内容。

社会和文化因素不仅作为表达意识和意志的基础,而且本身作为能动的原则,参与历史过程。不管外界条件如何稳定,社会和文化结构不会长期不变。在社会和文化过程中,个人的地位总是不停地

在沉浮，他的变化反映了他所扮演的社会角色。

自然因素一般处于稳定不变的状态，但它们的意义并不是始终如一的。文化因素的情况正好相反，从根本上说，它们始终处于变化之中，但是又必须维持相对固定的形式。作为一种客观的、自律的实体，文化必须具有一定的稳定程度。

应该看到，艺术作品只能部分地被看作艺术家的创造和财富。它既属于他，又不属于他。从心理学上看，那是属于他的，因为那是他意愿的实现。但那又是不属于他的，因为艺术创造不纯粹是主观的产物，而是无数客观因素作用的结果。

艺术家的社会地位是决定艺术作品形式和内容最重要的客观条件，艺术家的兴趣、愿望、机会、权力的形式和他所属的团体的特权最能清楚地表现他的社会地位。一方面，艺术家的创作活动受到他的作品消费者的制约；另一方面，他又不能完全摆脱本阶级的意识和思想。有时为了某种原因，他可以玩弄一下不属于他那个阶级的政治思想，他或许仅仅为了某种野心或受尝试欲望的支配才去支持某种政治的。但不管他如何偏离本阶级，他不可能完全与它隔断联系。

一个人童年接受的思想对审美趣味的形成有着很大的影响，艺术家对生活的敏感和审美活动并非始于艺术学校的系统训练。儿童所能看到的周围的一切都是部分的艺术教育。在个人的艺术发展的每个阶段，他总与社会接触，社会成了他的无名的教师，这个无名教师甚至可能与正规教师进行竞争。一个人的同学、同事、竞争者，不知名的路牌画师、作曲家，组成了"无墙的学校"。大众媒介的重要性正在于它的匿名、无处不在和影响的无法抗拒。

传统的表达和传播方式在家庭范围内的世代相传是文化过程最基本的形式。家庭矛盾和冲突可以反映文化历史中社会矛盾和冲突。作为社会学的一个常识，家庭是社会的缩影，它反映了所有基本的社会关系。但是家庭又缺乏社会由分层和阶级划分而呈现的各种特征。一个人的社会价值首先和主要是由他的阶级地位决定的。一个艺术家的思想和感情可能更强烈地受到其他社会关系的影响，但当这些关系与他的经济地位发生冲突的时候，起决定性作用的仍然是他的经济地位。

艺术家无法抹杀他的阶级依附关系，但这并不意味他的阶级地位与他艺术风格有着必然的联系。具有相似经济条件的艺术家，在创作中运用的形式语言可能是大相径庭的。但是如果认为艺术家的

出身和社会地位不会影响他对艺术风格的选择,那么这也是错误的。

为了正确估价一个人或一个团体的阶级地位,我们必须首先对社会角色形成的流动性原则有所理解。社会只有靠变动才能生存,社会结构总是处于上下左右的变动之中。这儿说的流动性原则指的是这一现象:一方面,那些以为艺术活动有伤他们阶级尊严的人突然间参与了这种活动,由此加入了一个新的社会阶层;另一方面,有些家庭开始成为艺术世家,艺术为这些家庭逐渐赢得地位。古希腊文化时期、文艺复兴运动、启蒙运动以及其后的历史时期,无数例子可以说明,艺术行当不断地在赢得社会的尊重。

艺术家社会地位的变化可以快于或慢于社会的变化,艺术行当可以从一个社会阶层转向另一个社会阶层,艺术家的声誉也可能突然需要重新估价。但艺术领域内的社会流动与整个历史进程是相适应的。中世纪结束以来,艺术家的社会地位有了明显的改善,这不仅意味着生活条件的改善,而且意味着他们对自己地位的觉悟。但在文艺复兴运动之前,艺术家的服务对象是教会和贵族阶级,文艺创作必须迎合他们的需要和趣味。到中世纪后期,当艺术创造几乎完全转入资产阶级手中的时候,才有了资产阶级的审美原则。

艺术活动,特别是文学活动,常摆动于业余与职业之间、嗜好与谋生之间、纯粹的消遣与低级趣味之间。艺术的职业化倾向较早地出现于美术领域,在文学领域内,这个过程要缓慢得多。但是尽管造型艺术家作为一种职业早已获得了独立的地位,但作为手艺人的社会地位的改变却是缓慢的。文艺复兴运动开始的时候,艺术家的社会地位与手艺人相仿,并不被认为是很高贵的。随着文艺复兴运动的发展,艺术职业逐渐获得中产阶级的地位。但在很长时间内,艺术家只不过被看成高级手艺人而已。许多艺术家出身低微,如安德烈亚·德尔·卡斯塔尼出身于农民家庭,菲利浦·利皮是屠夫的儿子,布莱沃洛的名字留着父亲的行当——家禽贩——的痕迹。在当时的艺术家的传记中,渲染艺术家卑贱的出身已成为一种时尚。尽管社会对艺术家的偏见已经明显减少,尽管米开朗琪罗享受着无与伦比的声誉,拉斐尔、提香过着皇帝一样的生活,但艺术家社会地位的提高总的来说依然是很慢的。到16世纪的时候,大部分艺术家的社会地位依然比较低微。米开朗琪罗的家庭甚至认为进入艺术行当是一种耻辱。直到启蒙运动以后,才有较多出身于中上阶层或贵族的人成为专业作家,但从事音乐和绘画艺术活动的仍属稀少。17世纪以

后,意大利、法国和佛兰德斯的造型艺术家的社会地位有所改善,贝尼尼、鲁本斯这样一些艺术家的收入极好,名誉也颇盛。

艺术家社会地位的变动主要受着供需法则的支配,而要确定这种变动是怎样影响艺术家相互之间的团结和集体意识的,就很困难了。可以说他们的联系是很稳固的,因为人数较少、直接接触较多;另一方面,他们的联系又是相当微弱的,因为他们有着不同的物质条件、不同的个人兴趣和不同的成功机会。他们形成的圈子不一定是一种文化圈。比如说,像拉斐尔、提香这样的贵族怎么可能与家境贫寒、所受教育较少的同行"团结一致"呢?

文艺复兴运动中,艺术家逐渐形成了一个统一的文化阶层。艺术教育对艺术家自身地位的意识的形成起了决定性的作用。从15世纪开始,出现了由行会工场向艺术学院过渡的所谓艺术学校。说是"学校",其实在做法上仍然因袭中世纪的传统,对年轻人的培养仍要经过学徒、工匠、师傅这样几个阶段,前后可以延续八至十年。

伐撒里作为第一个风格主义者,在法国创立了第一所艺术学院。学院派的统治长达三个世纪之久,而他们的主要服务对象是宫廷和贵族阶级。路易十四以后,革命剥夺了其作品的垄断地位,但学院的教育功能仍未受到影响,它仍被看作法国的艺术学校。到第二帝国时,学院派的影响得以复活,这是因为正处于上升时期的资产阶级感到有必要发挥传统的作用,以巩固自己已经建立起来的特权。

传统是文化因素的精髓所在。古希腊文化的优秀传统之所以能在文艺复兴运动中发挥出如此重要的作用,是因为古希腊、罗马的文化遗产并未在中世纪完全死亡。当然,单单传统并不能解释发展的过程。传统在发展过程中的特殊价值,只能从它与整个社会文化的联系中去看。传统是发展的基础,但传统并不总是刺激发展的,相反它常常是遏制发展的。

进步与坚守传统之间的矛盾运动在艺术领域内表现得较为突出,因为艺术在更严格的意义上说是一种"语言",必须依靠特殊的表达方式和现成的传播方式。保守主义和习俗主义是所有"语言"传播的本质特征,因此也是艺术传统的本质特征。

认为真正的艺术必须严格地忠于传统,与认为艺术必须挣脱所有的传统一样,都是不对的。传统和创新都是以对方为自己的存在前提,并且都是从对方获得意义的,它们各自的力量都是在与对方的矛盾斗争中才获得的。艺术传统只有当与创新意识结合起来的时

候,才能取得价值和力量,反之亦然。历史意味着某种延续性,但是毫无裂缝的发展连贯性可能排斥所有的首创精神,从而使历史成为一个机械过程。反过来,打破所有的传统关系,就意味着文化的终止和历史的中断。在现实生活中,总是有些传统被放弃,有些传统得以继承。

不管一件艺术作品如何紧密地与以前同类作品联系着,把它们联系在一起的传统本身是历史和社会环境的产物。思想、感情和表达方式只有被特定的、处于一定历史阶段中的社会认可的时候,才有可能成为传统。传统不可能独立于个人和社会集团,它永远不可能是现成的和完全的,而总是经验、成就和创造的结果,适用于不同的时期、不同的社会、不同的目的和不同意义。在讨论传统与艺术家之间的关系时,我们不仅要看个人的艺术创造是如何受到过去的作品和价值观的影响的,而且要看这种创造又是如何影响传统的。

文艺复兴运动产生了"天才"这一概念。那时的所谓天才指的是,艺术作品是超传统、超规则的个性表现的结果。天才的概念导源于"智力财产"的思想,而智力财产的思想是与现代资本主义同时产生的,这两个概念同时可被归入"财产"的范畴。智力作为一种生产力并由此而引出的智力财产紧紧地与新的资本主义的生产力结合在一起。因此艺术的创新,或天才,就成了竞争经济的一个武器。创新的概念产生于这样一个事实:传统的封建主义生产条件被打破,新的反封建的经济和社会秩序得以建立,个人的创造力得以承认。竞争和首创精神是天才概念产生的先决条件。

对天才的崇拜和艺术家威望的提高,意味着个人的创造才能已经上升到高于艺术品本身的地位,意味着创造的动机已经高于创作成就。同时也意味着不是每个人都能成为天才的。

对天才的崇拜给米开朗琪罗、拉斐尔和提香带来了极高的威望,但意大利的文艺复兴运动并不比17世纪荷兰的情况更能说明艺术家地位的变化。荷兰进入17世纪以后,艺术家取得更为独立的地位,但他们的生活条件却比过去受压迫时更糟糕。那时艺术家的行业公会纷纷解散,对艺术品的消费不再局限于皇宫和上层阶级,在艺术市场上展开了激烈的竞争。艺术繁荣了,影响扩大了,但艺术领域内的混乱状态也出现了,随之而来的是艺术家社会和经济地位的摇摆不定,像伦勃朗、哈尔斯这样伟大的艺术家也不能幸免。艺术家地位的不稳定是在他们从压抑艺术自由的环境中解放出来以后出现的。这种

情况不仅出现在17世纪的荷兰,而且也反映了现代艺术家的处境。

18世纪以前,艺术家的社会地位始终不是划一的,他们的成功和名声往往取决于是否有影响、有地位高的个人主顾,具有同等才能的艺术家并不能保证获得相同的成功机会、相同的名声。只有当整个资产阶级成了艺术消费的主顾,成了支持文化的统治阶级,当艺术成了社会的普遍需要,对艺术家的不平等的待遇才得以停止。这时,艺术家仍有贫富之分、获得财富的能力高低之分,但社会给他们的成功机会却是一样的了。

艺术作品的商品化时常伴随着屈辱和艰辛,但这个问题还须辩证地来看。艺术家如果不从为个人服务转向为社会服务,那么到了资本主义时代就永远不能成为中产阶级的代表。正是由于生产者和消费者关系的对象化,艺术活动才赢得了坚实的基础。在贵族社会,艺术家的名声取决于他的主顾和保护人的等级和地位的显贵。在资本主义社会,则取决于作品本身。在历史唯物主义者看来,所谓天才的概念不过是艺术家的一种自我广告形式,是在充满作品的市场上进行竞争的一种武器而已。一旦资产阶级在道德上完全战胜了贵族阶级、有了自信心和安全感之后,用以自夸的天才概念就不再需要了。天才是艺术家自身解放尚未实现时的武器,当他们不再需要用"天才"来进行自我广告时,艺术自由也就已经确立了。

艺术家声誉的提高与他们与整个知识分子阶层的关系的演变有着密切关系。文艺复兴运动之前,艺术家一般被看成是不属知识界的手艺人,在这之后,他们作为知识分子的地位才得以建立,并渐渐获得加强。

知识分子是很难下定义的一种社会结构,它不代表哪个阶级,既不代表资产阶级,也不代表工业劳动阶级,但这并不意味着它与阶级没有关系。知识分子可分创造型和接受型两种。所谓接受型知识分子,包括只知读书、只会欣赏艺术作品、只会对知识作出反应的社会中有教养的成员。对知识分子下定义的困难还由于这样的事实:他们并不反映社会中各种体制化结构(如公司、协会、政党、教会)的特征,也与世代和家庭特征无关。但定义的最难点来自知识分子阶级依附性的不确定。一般说,知识分子对阶级的依附是很松弛的,他们常从一个政治阵营转入另一个政治阵营。可以说,知识分子是专事批评社会、操纵公众舆论的职业代言人集团。

知识分子阶级立场的流动性并不意味着他们可以游离于社会之

外。他们并不是在空气中"流动",而是扎根于社会土壤之中的。由于文化的错综复杂和社会的多元性质,每个人常常同时朝着不同的、甚至矛盾的方向行走。由于文化不能脱离阶级而存在,因此处于一定文化背景下的知识分子总是有着一定程度的阶级偏见。

艺术家在社会生活中的作用

每一种艺术都旨在唤起观众、听众和读者的感情或行动。为达此目的,艺术作品不仅需要依靠诱人的语言、声音和线条结构,而且需要感情和形式以外的力量,这种力量来自作者的服务对象:某个统治者、君主、社区、阶级、国家、教会、政党等等。

艺术实现自己目的的基本方式有两种:一为明白地表现自己倾向性的宣传,一为隐含着某种思想的感染。若是宣传,那么艺术家总是知道自己的目的的,作品的接受者的态度也不外乎赞成或反对。若是用感染的方法,那么艺术家是在不知不觉之中影响接受者的思想、感情和行动的。赤裸裸的宣传可能引起接受者的猜疑和警惕,而隐含着思想的感染手法,就像让人服用有毒的鸦片剂一样,是在不知不觉中产生作用的。

用作宣传的艺术品常避开狭义上的美学因素,而在感染性的作品中,思想和政治主题则与整个美学结构融为一体。弗吉尔、但丁、卢梭、伏尔泰、狄更斯、陀思妥耶夫斯基等人的作品属于第一种类型,即所谓宣传型;莎士比亚、塞万提斯、歌德、巴尔扎克、福楼拜等人的作品属于第二种类型,即所谓感染型。无论属于哪一种类型的艺术家,其思想倾向性是不可避免的,所不同的仅仅是表现的手法。

马克思主义不仅指出了艺术作品思想倾向的不可避免性,而且特别指出了这样的事实:艺术家的明显的无动于衷也反映了他对现实的理解。艺术的倾向性来自其社会性,它总是为着和向着某人说话,总是站在某个社会立场上反映现实的。

由于艺术创造经常与实际生活联系在一起,由于艺术绝不仅仅是为了反映,而总是同时又为了劝说,所以艺术的宣传性是无可非议的。艺术的宣传性比我们一般认为的要早得多,绝不能认为18、19世纪资产阶级的戏剧是最早的宣传例子。事实上,古希腊的悲剧已经涉及了当时的政治和社会问题,并从那时的统治者的观点来处理这些问题的。雅典的戏剧节剧院是城邦最重要的宣传媒介。那时悲剧

作家可以享受国家的养老金，城邦对符合统治阶级政策和利益的戏剧付给报酬。那些悲剧，作为"传递信息的戏剧"，往往直接或间接地触及当时最突出的问题，反映寡头政治与民主政治的冲突。尽管18世纪资产阶级的戏剧不能算作在舞台上反映社会冲突的最早例子，但是就集中描写阶级斗争而言却是前所未有的。古希腊的悲剧里贵族与民主政治先驱者的斗争，伊丽莎白时代戏剧中封建贵族与新的中产阶级的斗争，从来不是用直截了当的语言来反映的；而这时，戏里已经用明白的语言宣称：诚实的自由民绝不能同寄生虫统治的社会和平共处了。

作为表现思想的艺术仍不失宣传的性质，尽管不是进行直接的宣传。社会中可以获得和享受艺术的那部分人通过赞助和施舍，影响艺术家的地位，艺术家就会自觉或不自觉地反映这个社会特权阶层的思想，反映它的社会价值标准和审美标准，并在为实现它的目标，支持可以维持它统治的制度的过程中，成了它的喉舌。

艺术作品宣传手段的价值早为人知。不管艺术家的意图是好的还是坏的，艺术作品总有着自己的实际目标。围绕着作品要实现的实际目标，介入了艺术家的主观判断，这个判断的过程就是思想反映现实的过程。思想能否真实地反映现实，这是哲学家长期争论不休的问题。马克思主义关于"虚假意识"的概念与心理分析学的所谓对真理的歪曲和"理性化"概念有类似之处。宣传与对事实的反映和解释最明显的不同在于，前者是一种对真理有意识、有目的的控制。而作为对现实反映的思想则至多是自我欺骗，而永远不可能构成谎言或人的欺骗行为。

如果说马克思和恩格斯在论及思想时仍然说到欺骗，即所谓"虚假意识"，那么他们说的是某一特定社会阶级观察现实所得出的虚假图画。当思想的概念剔除了所有谎言的痕迹的时候，说谎者并不是虚假地在"思想"，而是正常地在"思想"——他仅仅是要欺骗别人而已。

不管思想动机是怎样构成的，在阶级社会中，不可能存在没有偏见的意识。有时必须对真理作一些扭曲，因为和盘托出事实真相可能会造成危险或有害的结果，但正如个人不必对一切都予以理性化，社会团体某些对社会无害的动机也不必在思想上套上伪装。对现实的反映和解释在许多情况下可以是"客观的"，因为它们与特定团体的利益既不一致又不矛盾。正是在这个意义上，数学和科学理论可

以是客观的,可以符合抽象真理的标准。但此类理论的领域是相当狭窄的,而对它们所要解决的实际问题的确定仍要受到历史和社会的制约。

如果某一意识结构对某社会团体是有用的,那么就会成为这个团体的思想,假若这种意识结构对另一团体结构成了威胁,那么就会遭到反对。思想并非全部来自某一团体的经济基础和实际利益——尽管互相都有联系——因此,思想的概念并非完全可以融合在历史唯物主义之中的。科学理论和艺术创造并不单单是思想结构;它们可能含有思想、与思想有关,或建立在思想之中的,但它们还包含着物质利益以外的东西。

思想的片面性和倾向性是与阶级和地位联系在一起的,人们无法完全地消除错误的根源,就像我们无法脱离已扎了根的土壤一样。我们必须知道的是我们的根扎得有多深。即使我们发现了错误,也无法完全地改正它,因为改正本身仍然不能超脱受地位制约的思想的限度。思想不是僵死的公式,而是一种流动的、富有伸缩性的形式,它可以适合各种条件。思想的产生是经济和社会在自身解放过程中矛盾斗争的结果。思想的有限自由和客观性说明它是无法逃避社会责任的。

思想不仅可能是一种错误、伪装或欺骗,同时也可能是一种挑战、愿望和意志,是对过去的判断,对现在的反映和对将来的期待。

社会作为艺术的产物

艺术作为社会批评

自古希腊以来,就不乏对艺术的有用性及其美学教育价值提出质疑的人。艺术能否增长知识、净化道德和改进社会?柏拉图关于艺术只能麻醉感官、削弱意志的议论对后人一直产生着影响。直到文艺复兴运动,人们才第一次认识到,伟大艺术家创造的艺术本身是崇高的。随着艺术水平的提高,艺术作品的教育作用也会增长。中世纪时,艺术价值和道德价值是被分离的,那些把艺术看成宣传手段的人并不是根据其美学价值来评判艺术的。

当艺术介入生活的时候,它就会产生社会影响,这种影响可能是积极的,也可能是消极的;可能是建设性的,也可能是破坏性的;可能是赞美的,也可能是批判的。就其本质而言,艺术既不是健康的,又

不是有害的。同样道理，世上不存在风格或质量上对任何社会都可能有益或有害的艺术形式。但在某种条件下，艺术不仅可以反映社会现实，而且可以批判社会，可以诊断和医治社会的病害。

艺术对构成社会所起的作用并不总是同样重要和明显的。能从根本上改变社会特征的不一定是最伟大的艺术家，不一定是古希腊的雕塑家和设计哥特式教堂的艺术大师，不一定是达·芬奇和米开朗琪罗、鲁本斯和伦勃朗，而是社会的批判者如勃鲁盖尔、卡洛、荷加斯、戈雅、米勒和杜米埃。作为社会的批评者，他们改变社会的企图比较明显，在他们那里，艺术作为对已有社会条件的反应，并在已有社会矛盾和冲突的制约下，成了新的社会环境的创造者。但作为对现成思想的反映或宣传工具的艺术是社会条件的产物，而不是创造者。每一种社会批评都可被当作社会的自我批评。

当艺术反映人的理想和规范的时候，当它创造新的习惯、道德和思想方式的时候，它对社会构成了规范和榜样。新的思想方式、趣味倾向、表达感情的方法和价值标准可能在当时的社会结构中找到自己的"根"，但人们是通过文学或艺术形式了解它们的，并在这些形式中对社会作出反应。社会对艺术的影响常常不是那么清晰可见的，但艺术对社会的影响，不管这种影响如何微不足道，却常是引人注目的。

当艺术成了骚动、革新、革命的推动力，当它表达了否定现存秩序的意愿并用破坏来威胁它的时候，艺术的社会影响、对创造社会所起的作用，就成为显而易见的了。当然，艺术也同样具有稳定现存社会环境、缓冲和冲突的作用。

为艺术而艺术的问题

为艺术而艺术的问题对艺术社会学来说是最困难和在许多方面最具有决定意义的问题，因为艺术社会学的科学性就取决于如何来回答这个问题。假如为艺术而艺术的立场能够成立，艺术作品可以被看作封闭的系统，那么人们就无法从社会学的角度来确定艺术的意义和目的。艺术作品的本质和价值是否存在于它的内在结构和表达方式之中？是否艺术本身就是目的？

从历史唯物主义的观点看，艺术的社会功能与美学功能之间的矛盾就是艺术作品所要完成的社会和道德责任与它的艺术性之间的矛盾。一件绘画作品在艺术上可以无瑕的，但对社会可能是完全无动于衷的；一部小说可以写法高超，但可能内容轻浮而有害于社会。

没有意义或分量的艺术作品往往只去反映那些无足轻重的小事,而不去触及生活中的重大事件或人物,其结果使人们对现实作出错误的估计,并导致自我欺骗和自我堕落。反对为艺术而艺术就是反对逃避社会现实和生活的责任。

为艺术而艺术的理论不是把艺术看成传播、召唤和鼓动的工具,而是把它看成独立的形式结构,这种结构本身又是封闭的和完整的。这样一看,重要的是艺术的内在形式结构,至于艺术制作的社会和道德目的就是无足轻重的了。

跟浪漫主义艺术理论一样,为艺术而艺术的理论把艺术家仅仅看成是自己作品的创造者。事实上,这样的艺术家是不存在的,就像没有只会被动地接受艺术作品的读者或观众一样。只有小学生和那些只有半瓶子醋的艺术家才会在真空之中写诗。真正的、成熟的艺术家总是置身于社会环境之中,既为己言又为人言,总是关心着如何去解决生活中带有普遍性的问题。困难只在于如何用有效的艺术手段去反映社会需要。因此,艺术作品既要满足社会需要,又要表现美学价值,尽管这两者存在着矛盾。

为艺术而艺术的理论希望与这对矛盾不发生任何关系,它不仅否认艺术的道德和社会责任,而且反对任何实际功能。为艺术而艺术的理论甚至怀疑艺术是否具有被人理解、能够传达感情和经验的能力。诚然,艺术形式有着各自的特点,作曲家是用音调来进行思想的,画家用的是线条和色彩,诗人用的是词汇、比喻和节奏。但这不是全部的真理。尽管对内容只能用一种特殊的艺术形式予以充分的表现,但其内在的价值是可以转化为任何形式的。

马克斯·李卜曼有一句名言:画得好的白菜头比画得坏的圣母头更有价值。只有当圣母的头像画好了,它才会变得有价值,而且只有画好了,它才能成为一件艺术作品。这句话应该加上这么一句:画得好的圣母头像可以上升到白菜头无法企及的地位。但是如果人们对绘画质量的评判用的是不加任何条件的价值标准,那么怎么可能发生圣母头像的题材变得更重要这一现象呢?显然人们所用的标准是不一样的。

艺术作品就好像一个窗户,通过它人们可以观察窗外的世界,而不去考虑观察工具的性质、窗户的形式、颜色和结构,但是人们也可以把注意力集中在窗户上,而不去留心窗外可见物体的形式和意义。艺术总是对我们呈现这两方面的内容,而我们总是摆动于两者之间。

有时候我们把艺术看成脱离现实、脱离所有其他对象的、自身满足的感觉资料,有时候艺术又被看成是对现实的反映,它可以帮助我们感知、理解和判断这个现实。从纯粹审美经验的角度看,形式的独立和内在性似乎是艺术作品最本质的东西,它只能制造一种幻觉。但这种幻觉绝不能构成艺术作品的全部内容,而且常常不能产生决定性的影响。艺术总是现实的反映,但同时与现实保持着有伸缩性的关系,并不断改变着与现实的距离。一方面,艺术只有同现实有所区别的时候才能成为艺术;另一方面,它又总是同现实交织在一起。艺术不仅反映,而且也放弃或替代现实。最伟大的艺术作品总是直接触及现实生活的问题和任务,触及人类的经验,总是为当代的问题去寻求答案,帮助人们理解产生那些问题的环境。

把艺术作品是看作纯粹的形式结构,还是传播思想和信息的工具,并不总是取决于作者的态度的。每件重要的艺术作品总要完成两种功能。政治性最强的作品也可以当纯艺术来欣赏;另一方面,就是那些创作时没有实际目标的作品也可以发挥潜在的社会批评功能。福楼拜把自己看作是为艺术而艺术原则的代表,但他的大部分作品都表达了某种生活哲学,比如《包法利夫人》就是一部有目的的小说,整部小说都是对浪漫主义的生活方式的批评。

艺术质量和艺术完成自己任务的先决条件是成功的形式。所有艺术皆自形式始,尽管不以形式终。一件作品要进入艺术领域必须具有最起码的艺术形式,若要进入最高境界,那么就要花大力气。政治或社会内容与艺术形式的结合是艺术作品美学质量的本体要求。这里把形式看得高于内容并不意味着片面的形式主义,这仅仅是说必须有表现内容的形式,而如何来运用形式完全要靠艺术家的聪明才智。造就一个艺术家的并不是他所表现的对象,而是他表现的方法;造就一个伟大艺术家的则是他所支持的事业加上他的才能。

形式和内容是两个完全不同的东西,两者之间的矛盾不可能从艺术中消除。世上不存在纯粹属于形式的艺术作品,也没有纯粹属于内容的艺术作品。福楼拜要想写一本没有任何目标的书,即写一本纯粹是形式、毫无内容的书的愿望是在做白日梦。正如席勒所说,内容永远不可能"被形式消灭"。就是最原始、最简单的形式也是通过内容与形式的矛盾运动才获得效果的。

如果形式能与内容相一致并受到内容的制约,那么这种形式就是成功的。可能有些形式不适合于表现某个题材,但对同一题材的

表现不会限于一种形式。对于一件真正的艺术作品来说,形式和内容是融为一体的,人们常常分不清是在看形式呢还是在看内容。

形式随内容的改变而改变,如新的道德、责任或荣誉概念可能完全改变戏剧形式。但形式仍然代表着内容以外的东西,它不可能变成内容,也不是从内容来的。形式与内容的交互性、不可分割性并由此而产生的反同一性组成了两者的背反关系。在它们的发展过程中,形式和内容总是相互刺激、相互促进。只有当有些内容被放弃的时候,形式才可能达到自身的完善。形式和内容的发展过程不是只求单方面完善的过程。两者可以相互影响,但永远不可能相互转化。

——选自[匈]阿诺德·豪泽尔著,居延安译编《艺术社会学》,学林出版社1987年版

《艺术社会学》序言

[英]维多利亚·D.亚历山大

我教授《艺术社会学》课程有很长一段时间了。尽管市面上已经有了很多研究艺术的社会层面、流行文化和更广义文化的优秀著作，但每年都有学生希望我能够提供一本涵盖所有我讲述内容的单一文本，我却一直未能满足他们。学生们这种持续不断的对于专门研究美的艺术和流行艺术、又涵盖不同研究取向的单一文本的要求，激励着我撰写这本书。

为了建立这一研究领域的知识地图，我引用了大量的理论和研究。学术是对真理的追求，正因为如此，它必须建构一个竞技场，让持有不同观点的学术斗士们在一起相互论战。所以，我对艺术社会学的描述，顾及到了围绕那些为同行们所熟知的核心争论而展开的多种理论和经验研究。然而，这项工作（不可避免地）包含着我的个人观点。我希望我的描述，能够接近于同行们对于这一领域的理解，使得他们可以根据自己的需要，利用这本书进行教学，但本书也提供一个他们会觉得具有启发性的原创观点。我为本书制定的写作目标是：对初入这一领域的大学生有益；对即将在这一领域开展研究的研究生有用；让已经熟稔这一领域的同行们觉得有趣。至于这部篇幅适中的书是否实现了上述目标，则由作为读者的您来判定。

我同时还教授《组织社会学》课程。我从这一领域的教学课程中认识到，具体的案例研究有助于学生对抽象理论的理解。案例研究在关于工作、职业和组织行为的教学中不可或缺，但在其他社会学分支领域则不常被使用。源自组织社会学课程中的经验，我在艺术社

会学课程中尝试了案例研究,并达到了很好的效果。所以,我为本书中每个主要章节撰写了一项案例。这样做的目的,不仅在于可以让课堂讨论更有火花,还可以展现艺术社会学研究中那些非常有趣的经验研究。

本书架构

第一章介绍构成本书讨论基础的议题。在该章的第一部分,我限定了我所说的"艺术",包含了美的艺术和流行艺术两种形式,其外延从伦勃朗(Rembrandt)到说唱音乐都包含在内。在第二部分中,我讨论了诸种社会学的范式来表明一个事实:社会学家在其研究中找到的答案,必然是由他所提出的问题塑造的。认识到社会学家们并不是带着同样的问题进入艺术社会学研究,而且不同学者建构答案的方式不同,可使人们形成对整个领域更加丰富的理解。该章第二部分的目标就是为没有社会学背景的学生提供一个社会理论的基本介绍,也希望这对其他读者有所帮助。

在接下来的章节中,我勾勒了这一领域当前的各种思想。我试图平衡全面了解整个领域(如同对某个特定主题的综述)和详细了解个别研究的两种需求,以帮助那些新进入这一领域的读者。同时,本书的篇幅还需要保持在出版商的限定之内。希望我在本书的用途和趣味上,找到了既能满足学者,又能满足学生的平衡点。然而,无可避免地,学者们会发现一些疏漏,这其中只有部分是出自我的原意。

本书的第一部分讨论探索艺术和社会之间关联的两种研究取向:反映取向(第二章)和塑造取向(第三章)。这两种取向都认为,文化客体和社会之间的关系可以被隐喻性地描述为一种直接的联系,就像一条直线。两种取向都通过直觉的方式看待艺术和社会的关联,只是在专业研究、学生研究和新闻报道中存在着复杂程度的差别。

第二章和第三章展现了两种取向思维方式的优点和缺点。虽然反映取向和塑造取向的早期版本批评起来很容易,但这两种取向中的很多细节在当代研究中仍然非常重要,虽然通常是含混不清的。第一部分的最后一章(第四章)呈现了一个表现艺术和社会关系更全面更令人满意的视角:文化菱形,这一视角最早由温迪·葛瑞斯伍德提出(Wendy Griswold,1986、1994)。它在艺术—社会关系中添加了

另外三个互动要素:生产、分配和消费。

第二部分涵盖了由文化菱形所包含的研究取向。本书所介绍的研究大多属于此类。第二部分分为(A)生产取向和(B)消费取向两部分。

第二部分A中所介绍的构成文化生产取向的诸种理论强调文化菱形的"左半部"。它们考察艺术如何被创造、生产和分配,并检视创作者、分配网络、艺术作品和社会之间的关系。这一取向的主要观点是,文化客体受到生产和分配这些产品的人和网络的过滤和影响。

第五章围绕霍华德·贝克(Howard Becker,1982)"艺术界"(Art World)的概念,做了一个文化生产取向的综述。贝克认为,艺术界中的各个方面合力塑造着在艺术界内部生产出的艺术作品。他提出,关于"艺术家"(这类特定的人是艺术界中唯一的创造性行动者)的观念其实就是一个社会的产物。在贝克看来,要理解艺术作品是如何被创造的,我们需要将那些传统观念上不是艺术家,却影响着艺术作品最终形态的人和艺术"核心人员"一同考虑,这些人被贝克称为"辅助人员"。实际上,贝克认为艺术是一种集体行为,而不是孤独天才们的产物。第五章同时也对这一取向做了一个简短的评论。

戴安娜·克兰(Diana Crane,1992)令人信服地论证说,比高雅文化和流行文化的传统划分更好的一个方式是,通过考察艺术到达公众的语境(context),来理解和划分当代艺术景象。艺术可以通过营利性文化企业、非营利性文化组织,或地区性网络进行散播。第六章讨论的是由商业公司进行分配的艺术形式。这一种类中的大多数作品是流行艺术。但是,这些营利的企业在传播美的艺术,特别是绘画、雕塑和古典音乐的市场销售上,同样发挥着作用。第七章考察由非营利组织或社会网络分配的艺术形式。大多数美的艺术经由非营利组织分配,社会网络则同时分配美的艺术和民间艺术。当然,分配网络和艺术种类之间的关系并不是绝对的。第七章还指出,在某些领域,非营利性组织会和商业部门遭遇到同样的问题,但两个体系之间的差别是显著的,这一点将会被讨论。这一章同时还会对"艺术和国家/政府"给予简单的考察。

第八章的重点是艺术家,包括视觉艺术家、音乐家和作家。这一章检视艺术劳动市场和艺术生涯。为了探讨方便而将艺术家从"辅助人员"中隔离出来,似乎是走上了贝克艺术界思想提出之前的老路,但这样做,可以得到理论和经验上的洞见。由于大量社会学概念

的存在,确定艺术家是一种社会建构,并不意味着艺术家本身是一个虚构(即某种虚假的或无效的事物)。艺术家和他们的行为具有阐释的力量,因为我们关于艺术家的概念是真实的。

第九章考察艺术全球化。全球化主要受跨国公司的驱动,因此它也是文化生产的一个议题。"媒介帝国主义"是其中颇受争议的话题,它被定义为某些国家或地区将其文化形式强加给其他国家和地区的情形。这一章同时考察流行艺术和美的艺术的全球流通状况,并评估其影响。同时简略地讨论了处于地方语境下的人们,在消费外来产品和思想的时候如何将其改写,这也是对第二部分B所做的一个预告。

第二部分B中涉及的构成文化消费取向的诸种理论,强调文化菱形的"右半部"。这些理论考察人们如何消费、使用和接受艺术。主要观点为,是观众,而不是创作者,是艺术理解的关键。而且,如果艺术对社会存在什么影响的话,这个影响也不会是直接的,它必定经过艺术接受者的中介(Mediate)。

第十章探索接受取向的发展,并解释其支持者的主要理论立场。它植根于文学理论和文化研究,同时也利用了早期"使用和满足"(Uses and Gratifications)模式与社会学芝加哥学派的民族志风格。另外,第十章同样提供了一个关于这一取向的简短评价。

第十一章检视了一系列针对观众接受的经验研究。这些研究中的大部分都依赖于民族志或深度访谈的方法。它们考察了观众如何通过使用文化产品获得快乐和创造他们自己的意义。这一章还综述了关于不同的人如何以不同的方式使用同一文化产品的研究。最后简短地考察了观众影响艺术创作者和分配者的方式。

第十二章的重点是审美趣味和艺术消费中的社会阶层差异。介绍了皮埃尔·布迪厄(Pierre Bourdieu,1984)的区隔理论(Theory of Distinction)和这一理论的新近评论。区隔理论认为,文化资本,包括关于高雅艺术的知识,强化了阶级之间的界限。这一章表明,当前我们对于艺术种类的理解——高雅、流行和民间艺术,是近些年来的社会建构。在结尾部分,这一章考察了社会界限的一般性问题,以及在强化和破坏活动这一界限过程中,艺术家是如何发挥作用的。

第三部分回到艺术本身。这部书自第一部分起,就源自一个艺术社会学的关键问题:艺术和社会之间的关系是什么?这是关于艺术社会学的出发点。第二部分通过检视创作者、生产者、分配者和消

费者的角色，展现了一个对于美的艺术、民间艺术和流行艺术更全面、更丰富的理解。第三部分则依次提出两个伴随着第二部分研究取向所产生的两大难题。

首先，第二部分将文化菱形分为两半：生产和消费。这便于介绍关于艺术的社会学文献，也反映了文献的真实区分。大多数社会学家要么只从生产的角度，要么只从消费的角度来考察艺术。葛瑞斯伍德认为，研究者应当检视菱形中的所有要点和所有连接线。这一点说起来容易，做起来难。而且只关注部分要点和连接线的研究同样可以启发我们。但学者们如果采纳葛瑞斯伍德的建议，在研究中更经常地兼顾生产和消费，可能会做得更好。

其次，对生产、分配机制及其对艺术的影响，或是对消费者艺术接受的强调，往往会忽视一个更加广阔的社会语境，更重要的，它将艺术作品抛在一旁。虽然将艺术和艺术家、生产体系、消费者和社会区分开来，在分析过程中是有用的，但它同样会使我们对艺术本身和社会语境中艺术的理解变得模糊。事实上，把艺术当作一个菱形中的要点孤立出来，经常产生副作用。

在第三部分中，我将视野从第一、二部分所讨论的"艺术和社会"转向"社会中的艺术"，重点在艺术和构成社会的其他机构的相互渗透。作为背景知识，第十三章介绍了分析艺术本身的理论。我回顾了来自艺术史、文学和音乐的传统研究取向。这些理论是重要的，但局限在只考察艺术本身，而不是艺术如何在更广阔的社会里被建构的。第十四章介绍了那些以艺术本身为研究中心，又并未忽视艺术和社会相互渗透的社会学家们的研究工作。这些理论家认为，既然艺术是在社会中被积极建构的，艺术、意义和美学就可以被当作一个不折不扣的社会学议题。

本书的结论（第十五章）强调艺术研究的多元属性，呼唤更加融通的研究。这代表了我自己的元理论（Metatheory）立场，或说是我的元理论趣味，而且，实质上这就是在着手建立一种"美学"，用社会学将艺术理论化。

——选自［英］维多利亚·D.亚历山大著，
章浩、沈杨译《艺术社会学》，江苏美术出版社2009年版

《艺术与社会理论》导论

[英]奥斯汀·哈灵顿

目前,艺术的社会学研究是一种十分广泛、迅速发展的领域。其研究路径包括艺术史与艺术批评、文化社会学与人类学、电影媒介研究与音乐学,以及文学理论、文学批评和哲学美学中的方法。本书论述了社会理论家与社会学家之间较关键的一些论争,这些论争同艺术在社会中的地位及美学的社会学意义有关。我们讨论的主要论题类似于以下的一些问题:从社会分析的视角看,何谓艺术?艺术能被界定吗?我们如何理解某物是否为艺术?艺术是由普遍的、可被大众识别的特质组成,还是仅仅由不同文化机制(Institution)[①]宣称它为艺术?关于何为艺术的决断是如何受到社会权力影响的?我们能够谈论天才和杰作吗?或者说,天才和杰作是父权制的建构物吗?艺术如何被资助、生产和消费?艺术同宗教、神话、政治、道德及意识形态之间是什么样的关系?用什么来判断一件艺术品是"美的"或"好的"?如何看待艺术中的趣味因社会阶级、地位和教育水平的差

[①] Institution:这是一个很难把握和翻译的概念。在不同的语境中,它往往有不同的用法和意义。在经济学和文化研究领域,往往把它翻译成"制度",用来表达社会系统内部成员约定俗成的习性(Usage)、习俗(custom)、惯例(Convention)和强制性的规约(Formal Rules, Regulations, Law, Charters, Constitution);在哲学领域,考虑到规则、秩序的人文建构性,往往翻译成"建制";在文艺理论研究和社会学领域,针对丹托、迪基、彼得·比格尔的用法和意义,形成了三种不同的译名,即制度、体制和机制。由于本书的作者是在跨学科的视野中介绍"Institution"理论的,所以我们在翻译中根据"用法决定意义"的原则,在汉语语境中给出了不同的翻译。在译成"制度"时,我们偏重它的艺术形态化意义,如奴隶制度、资本主义制度、社会主义制度等;在译成"机制"时,我们偏重它的运作过程以及系统内部各部分之间的相互作用;在译成"体制"时,我们主要强调 Institution 的两个内涵:系统内部成员普遍接受的主导性思想观念,以及业已确立起来的生产、交换和分配机制。——译者注

异而不同？艺术能产生更好的社会吗？如何看待艺术与娱乐、流行文化之间的关系？在现代性及"后现代性"中，艺术是如何转变的？

在第一章对这些问题开始实质性回应之前，我们需要牢记一些初步的思考。

第一，我们要强调，本书选择"艺术"作为讨论的核心主题，并不是歧视所谓的"流行文化""通俗文化"或"大众文化"，去支持"美的艺术"或"高雅文化"。本书认为，所谓"艺术"必然要在更广泛的被称为"文化"的社会语境中加以讨论。虽然本书出于切合实际的原则将笔墨集中在"艺术"主题之上，但并不会损害到这种讨论。因为本书不可能把一切文化社会学的研究都拿来一一泛谈。

第二，我们强调，在以单数形式谈论艺术时，本书并没有假定一种单一的、单数的艺术概念存在。我们认为，一个统一的、单数的艺术概念是难以界定的。我们可以理解许多评论家喜欢用复数的"艺术"（Arts）形式，而不愿用单数的"艺术"（Art）形式来谈论。但是，我们认为，在一般意义上来思考艺术依然是可能和有效的。我们也同意，在一般的语言中把"艺术"（Art）作为构成语法上连贯的语言的类来使用依然是合法的。很明显，许多不同的艺术形式构成了这类概念。视觉艺术有绘画、素描、雕刻、摄影和建筑；表演艺术有音乐、戏剧和舞蹈；文学艺术有诗歌、散文和批评；综合艺术有歌剧和电影，这里只列举了历史地位最为确定的几种形式。所有形式都产生了自己整套的美学问题，并在自己周围形成了专门的批评和理论体系。但本书认为，这些形式依然可以在一般的意义上加以思考。尽管绝大部分经验分析建立在视觉艺术形式的基础之上，某种程度建立在文学艺术形式之上，但本书将试图指出艺术的社会学理解在一般意义上的可能性。

第三，谈论"艺术的社会学研究"，本书将避免涉及任何诸如"单一的艺术社会学"（The Sociology of Art）之类的概念。目前，大部分评论家不愿意使用这个惯用语，因为这个观念暗示了凌驾于艺术的社会学理解之上的单一学科权威。今天，从社会学的角度研究艺术存在许多种方法。在艺术史、文学理论和文化研究等其他学科内的研究方法，几乎同社会学体制内的方法一样多。因此，在本书此后的章节里，提到"各类艺术的社会学"（Sociology of Arts）或"艺术的社会学"（Sociology of Art）的时候，将省去前面的定冠词。

另外，我们不愿意谈论"单一的艺术社会学"（The Sociology of

Art)还有另外一个相关的原因。本书的一个核心概念是："艺术社会学"中的所有格"属于"(of)所显示的语法结构,在语义上充分突出了把艺术作为社会科学对象的观念。我们有理由认为,这种所有格结构过分突出了社会学以艺术为对象,拥有独立科学权威的观念,因此,我们将使用连接结构来代替这种所有格结构。我们宁愿谈论艺术理论"与"(and)社会理论是为了支持这种观点:即在认识世界的合作中,艺术理论与社会理论形成了平等的伙伴关系。这里接着说明几件事情。

首先要说的是,当我们完全只是按照社会惯例、社会机制和社会权力关系解释艺术时,艺术不会得到恰当的理解。任何方法若是企图完全只是按照社会惯例、社会机制和社会权力关系对艺术作解释,就犯了方法论上的简化主义与霸权主义,拒绝艺术社会学中的简化主义与霸权主义就是为了强调这样一点,即从原则上说,一切对艺术生产者和观众的行动与体验的解释,都应能被这些人员接受,让他们觉得这些关乎他们自身行动和体验的解释是有效的、真实的。借用马克斯·韦伯(Max Weber)的术语,对于参与到艺术中的个人鲜活的体验来说,艺术社会学中的一切解释都必须是"意义充分的"(Weber,1978:20)。简化主义与帝国主义者漠视艺术生产者与观众对其行动与体验的意义解释上所具有的权威性,他们把参与者关于自身行动与体验的报告简化成对参与者的一些论断。对于这些论断,即使他们想象参与者与有能力参与自我反思并且同社会学阐释者进行理论对话,参与者也很难给予赞同。

更激进地说,谈论艺术理论与社会理论之间的伙伴关系意在声明:艺术显示了一种经验上的社会知识资源,它有自己的价值,并不比社会科学的知识低劣。也就是说,若干时候,艺术能够告诉我们有关社会的一些事情,社会科学却无能为力。进一步说,在使我们了解社会事物方面,艺术所使用的方法是社会科学所不能复制也无法取代的。小说、戏剧、绘画和素描所言说的社会生活与一种社会研究所言说的社会生活是不同的。在某种程度上,前者告诉我们不同的事情,甚至更多。的确,小说、戏剧、电影、绘画和素描可能是虚假的。在真实相对于事实的一般意义上,它们并不"讲述真实"。它们常常被称作是"虚构"的作品。但艺术品在其欺骗性上是富有启发性的,它们能使虚构具有启迪性,它们能言说一种完全不同于事实秩序的真理,它们所传达的社会知识并不能取代条理清晰的社会科学知识;

但与后者相比,它并不低人一等。因此,艺术品不应该被看成是按照文献记载的顺序来讲述社会事件的,也不应该被看成是对较为科学的一整套可界定的事实的确认。艺术所传达给我们的知识是独特的,它同我们生活在社会中的意义有关。

进一步来说,谈论艺术理论与社会理论之间的伙伴关系旨在说明:社会科学家在把自己的学科规划同人文学科内的学科规划结合起来时,应该考虑艺术所具备的社会生活知识。在本书中,我们把社会理论视为反思的中介,它把作为社会科学的社会学同作为人文学科的艺术史、文学批评及哲学联系起来。我们认为,社会理论要在社会科学方法的"疏远价值"(Value-Distanciation)与人文批评实践的"评估价值"(Value-Appraisal)、"肯定价值"(Value-Affirmation)之间加以调解。我们认为,在现实社会文化历史生活的语境下,通过考察价值建构的实际过程,社会理论揭示了人文学科评判艺术品价值的方式。社会理论把艺术品的价值归因于社会机制、社会惯例、社会感知和社会权力等语境不断变化的社会事实。但我们主张,社会理论不能从社会事实推出艺术品的价值,社会理论本身不能产生艺术品的审美判断。社会理论能分析并阐释艺术品的价值,但并非价值的依据。

我们说社会理论要在疏远价值与肯定价值之间进行调解,意在坚持两点:一方面,严格的价值中立或"解除价值"并不是艺术社会学的选择,艺术社会学必然会介入艺术品的审美价值问题。艺术中那些普遍被接受的审美价值观念受到了批评家的挑战。他们提出言论平等的政治价值以支持那些特殊的文化生产者。作为艺术,这些文化生产者的生产并不享有历史上的合法性。这包括那些在社会中因为低下的从属阶级地位、性别(女性)和族性(非西方文化)而遭受排斥或边缘化的社会成员。另一方面,我们说社会理论要在疏远价值与肯定价值之间进行调解,也就是主张艺术社会学依然有能力、有资格、有义务在知识上抛开有关艺术的辩护标准。艺术社会学既不应该把审美价值问题简化成社会事实问题,也不应该完全把审美价值问题等同于政治价值问题。艺术社会学有能力并且应当这样对待艺术品:(1)尽可能严肃地把握艺术品的内在审美价值。(2)在政治价值上承认有进行文化生产和文化评价的民主权利。(3)通过坚持一种知识伦理来保持与审美价值及政治价值的科学距离,这种知识伦理界定了话语的经验模式与规范模式之间的区别。

为此律令,我们有条件地遵守马克斯·韦伯"避免价值判断"(Freedom From Value-Judgement)的社会研究原则,这是我们观点的基础。众所周知,马克斯·韦伯坚持,尽管所有社会科学研究都与价值相关,并在主题选择上受到"价值观念"的驱动,但社会研究在实践中要以避免价值判断为目标。韦伯承认研究者在现实中要避免价值判断,几乎不能成功。但韦伯依然坚持研究者要以避免价值判断为导向,并在社会研究中努力把经验解释与规范主张分开。我们在本书中将追随韦伯的知识伦理,把经验话语与规范话语区分开来,但对韦伯避免价值判断的伦理导向,我们不会无条件地赞同。相反的,我们认为,艺术社会学应让价值判断"能够"按照不危及科学公正的方式发挥作用。我们将证明,艺术社会学在疏远价值和肯定价值之间进行批判,而有效地调解是可能而必要的。由于社会和文化背景不同,人们在价值取向上往往存在很大的差异和冲突,但我们仍将努力探寻对艺术品的价值判断如何在主体间得出普遍的有效性。

最后,我们认为审美感知结构对于实践社会学的写作具有重要意义。艺术交流不仅提供了社会学丰富的题旨,而且描述了社会学写作与推理中若干重要的纬度。这个意义已经被保罗·利科(Paul Ricoeur,1985—1988)[①]、克利福德·格尔兹(Clifford Geertz,1973)、海登·怀特(Hayden White,1975)等学者在历史、民族志、人类学等其他学科中证实。在社会学和社会理论中,它也一直是乔治·齐美尔(Georg Simmel)、瓦尔特·本雅明(Walter Benjamin)、齐格弗里德·克拉考尔(Siegfried Kracauer)[②]、西奥多·阿多诺(Theodor Adorno)等经典人物,弗雷德里克·詹姆逊(Fredric Jarneson)等当代人物,以及社会历史学家罗伯特·尼斯比特(Robert Nisbet,1976)[③]、沃尔夫·莱佩尼斯(Wolf Lepenies,1988)[④]的考虑核心。他们都指出

① 保罗·利科(Paul Ricoeur,1913—2005):法国哲学家,现象学、诠释学的重要代表,曾任法国斯特拉斯堡大学(Strasbourg)、巴黎大学(Sorbonne)、朗泰尔(Nanterres)大学教授。代表作有《历史与真理》《活的隐喻》《利科的反思诠释学》等。——译者注

② 齐格弗里德·克拉考尔(Siegfried Kracauer,1889—1966):德国著名批评家、社会学家和电影理论家。曾任《法兰克福报》记者和现代艺术博物馆的特聘研究员。代表作有《雇员们》《大众装饰》《从卡里加利到希特勒》《电影的本性》等。——译者注

③ 罗伯特·尼斯比特(Robert Nisbet,1913—1996):美国社会学家,新保守派成员之一,曾任加利福尼亚大学、亚利桑那大学和哥伦比亚大学教授。代表作有《传统与反叛:历史与社会学文集》《权威的没落》《作为艺术形式的社会学》《保守主义:梦想与现实》等。——译者注

④ 沃尔夫·莱佩尼斯(Wolf Lepenies,1941—):德国社会学家,柏林科学院前院长,柏林自由大学教授。代表作《忧郁和社会》《社会科学的历史》《文化与政治——德国的历史》等。——译者注

审美感知结构是如何进入隐喻、类比和描述的文本层面成为分析视觉形象和生活经历叙事这些感性材料的媒介的；又是如何分享社会行为中的剧场效应概念的。本书不可能完全展示这个意义，这需要另外一本完整的书来着手解决社会学方法论上的自我理解问题。但本书会对社会学书写中的审美实践特征做一个基本预设。我们认为，这个特征对于任何努力避免把艺术品看成纯粹社会科学对象的艺术理解而言都很重要。

——选自［英］奥斯汀·哈灵顿著，
周计武、周雪娉译《艺术与社会理论：美学中的社会学论争》，
南京大学出版社2010年版

艺术心理学

《创造的世界——艺术心理学》导言

[美]艾伦·温诺

……

为了认识人类的共性方面,社会科学家已经研究了如下的一些行为方式:语言、工具的使用,攻击性和性行为。尽管艺术是四海皆存的,但在解释艺术活动方面所花费的努力却甚少。艺术行为提出了许多令人迷惑的问题,比如:为什么有那么强大的动力促使人去从事一项无助于物质生存的活动?这种动力和那诱使我们去娱乐、想象、做梦的原因有关吗?或者说与驱使我们解决数学等式的那个因素更有关系?为什么当我们静观艺术品时会体验到如此强烈的情绪?

这些正是心理学研究的课题。面对于所有这些问题都非常重要的是"艺术"这个术语本身的含义所导致的问题。虽然我们都知道如何使用这个术梧,但事实证明,要制定一套确定某些东西是否属于艺术品的标准是非常困难的。

……

艺术心理学集中研究与艺术过程参加者——即艺术家、表演者、观赏者和批评家有关的问题。当然,艺术家和观赏者的作用受到的注意最多。一个艺术心理学家主要的兴趣在于那使艺术创造和反映成为可能的心理过程。对艺术家的心理学研究由两个问题作引导:是什么激发艺术家去创作?什么样的认识过程参与到艺术创造之中?两个类似的问题也引导了对观赏者的研究:什么样的心理因素激发一个人去凝神欣赏文艺作品?理解艺术品需要什么样的认识手

段?这些主要问题对于理解艺术心理学提供了一个有机的框架。

……

本书探讨了艺术心理学的主要问题,所提供的回答并不详尽,只是描述了某些主要的常有争议的提出问题的方法。这里讨论了三种主要的艺术形式:绘画、音乐、文学。之所以选择这些艺术形式有几种原因。首先,与其他诸如雕塑、舞蹈、建筑和戏剧等艺术形式相比,心理学的研究更多地集中在这三种艺术形式上。第二,这三种艺术形式由不同的象征方式显示出它们的特点:绘画是通过再现(绘画中的物体能再现世界上的物体)和表现(一幅画能通过它的色彩表现悲哀)来象征;音乐很少再现,而是主要通过表现来象征(交响乐通常不指代世界上的任何物体却能表现激情);在文学中,再现的功能远比表现的功能来得大。这样,这三种艺术形式的比较,澄清了由每个独立的象征形式(音乐对文学)和由一同发挥作用的两个象征形式(绘画对音乐和文学)所提出的不同的问题。

本书考察了成年观赏者怎样对所讨论的艺术形式作出反映和进行理解。这些感知能力怎样在儿童中发展起来,艺术形式的创造能力又是怎样发展的。从而本书描述了成年人知觉能力的最终极限、知觉能力的发展和每一种艺术形式中创造能力的发展。本书并没有提及成年人创造能力的最终极限,因为相比之下,对一个特定类型的艺术家怎样创造艺术品这一点,我们所知甚少。心理学家倾向于把注意力集中在艺术知觉而不是艺术创造上,这可能是因为前者很容易放在实验室或实验环境下进行研究。而且,心理学一直集中研究艺术经验的普遍性方面。艺术知觉是每个人经验的一部分,艺术的创造则被限制在少量的成年人中,尽管它是大部分儿童经验的一部分。

本书还探讨了两种病患者:脑中心受损伤者和那些被诊断为有早发性痴呆病的人。心理学考察了这两组人,以便发现艺术技巧是怎样在大脑中形成的,以及艺术创造力和精神病之间的关系。这些研究一定程度上深入到了艺术的生物学领域。

某些论题书中没有涉及。本书几乎未曾讨论艺术教育这个宽广领域,因为这方面已有大量的教科书存在。然而,对艺术心理学研究所包含的教育方面的含义,却尽可能地进行了探讨。

艺术的社会学方面也被省略了。例如艺术家以及艺术在社会中的功能问题,艺术家对其自身作用的变化着的观念问题等。通过人

们生活其中的文化背景而传递的对艺术的反映方式问题,同样未被讨论。社会文化因素对艺术家的自我塑造及体验艺术的方式的影响是不可否定的。由于对这些问题的经验主义的研究几乎还没有,因此本书研究的焦点集中在审美过程的个体参与者。

最后,此书很少谈及艺术的通俗形式,它集中考察的是纯艺术。因此,电视或爵士乐很少被提到,对连环漫画、摇摆舞乐亦是如此。略去对艺术的通俗形式的研究,是因为大量艺术心理学的研究都集中在纯艺术上的缘故。

本书兼有理论和方法上的倾向性。理论上的倾向性是由阿恩海姆、纳尔逊·古德曼和苏珊·期格的理论形成的,他们基本上把艺术作为认知的范围。创造和知觉艺术都需要处理和运用符号的能力以及区分细微差异的能力。在这种意义上说,艺术的教育和科学的教育同样是有必要的。美学的符号和科学的符号一样必须被阅读,这样,就不能把艺术当作闲暇、游戏和娱乐看待,也不能把它当作纯粹的情感活动看待。相反,它们被认为是认识世界的基本方式之一。

方法论上倾向于系统的、实验的证据。日常生活的、内省的、临床的证据与来自有意设计的调查的证据相比,受到的重视要小得多。只有在缺少实验证据的情况下,才援用内省的、临床的证据。

艺术心理学大大落后于关于其他人类活动的心理学。心理学家对于参加科学活动所需要的推理给予大量的注意,相对而言,则忽视了对艺术的研究。然而在人类整个历史进程中,艺术比科学占据更中心的地位。逻辑、科学的思想是文艺复兴后西方文化的一种创造,它一直是限于一个少数人才能涉足的小天地里;相反,参与艺术活动的人数千年以来一直是非常广泛的。

艺术心理学探索的相对缺乏,原因至少是双重的。首先,因为艺术常常被看作是神秘的,研究者把它设想为不能进行实验研究的。其次,大多数心理学家相对地不熟悉艺术,因而也不愿意去探究它们。确实,在心理学的领域中,应该知道的和已经知道的之间存在着巨大的距离,写作此书的目的就是希望消除这个距离。

——选自[美]艾伦·温诺著,陶东风等译
《创造的世界——艺术心理学》,黄河文艺出版社1988年版

艺术心理学的学科定位

咏 枫

艺术心理学是一门相对独立的学科,但是,究竟处在一个什么样的位置上?本文试图做些比较探讨。

艺术学与艺术心理学

艺术的内在结构是十分复杂的。与这个结构体相对应着的是一个学科群,诸如艺术学、艺术符号学、艺术心理学、艺术信息学、艺术教育学、美学、艺术价值学、艺术社会学、艺术控制论、艺术文化学等,而艺术学与艺术心理学只是关于艺术的科学大家族众多学科中的两个。

它们虽然都在研究同一个客体——艺术,但各自的角度是不同的:艺术学是哲学认识论的自然延伸;艺术心理学是现代心理科学的自然延伸。艺术学从哲学认识论角度出发,所要研究的是关于艺术的全部基本特点,诸如艺术的结构、艺术的功用、艺术的生成、艺术的发展等方面的一般规律;而艺术心理学从现代心理学角度出发,所要研究的是艺术领域的各种类型的心理现象,要阐发的是艺术领域的种种心理学规律。

认真地推敲起来,全部的艺术现象中,都蕴含着心理的因素,只是有些艺术现象中所蕴含的心理因素处于潜隐状态,而另一些艺术现象中所蕴含的心理因素则处于外显状态。

先看心理因素处于潜隐状态的艺术现象。比如艺术中的"含

蓄"。艺术学认为它是一个矛盾统一体,这个矛盾统一体有两个侧面:一是又明白又费思索的矛盾统一,二是无限的深广和有限的凝练的矛盾统一。同时,"含蓄"既是一种艺术表现手法,又是艺术的一种风格。作为一种艺术表现手法,它是塑造艺术形象的一种手段,作为一种风格,它是某一个作家在其一系列作品中所表现出来的一种独特品格,等等。而艺术心理学的研究则大异其趣,它从现代心理学的角度去观照艺术含蓄,挖掘深隐于其中的心理因素,作出心理学的解释。譬如"含蓄"之所以感人的心理依据是什么?具有何种心理媒介?何以能活跃接受者的联想、想象?再比如艺术中的"重复",艺术学的研究,是对艺术"重复"现象加以梳理、归纳、抽象,概括出艺术"重复"的一般性规律。如从鲁迅《秋夜》散文诗的开头一段,即"在我的后园,可以看见墙外有两株树,一株是枣树,还有一株也是枣树",概括出艺术重复可以起到点染环境的气氛、展现作者特定心境的作用。又如从鲁迅小说《祝福》中祥林嫂的"我真傻,真的……"这一番话中,概括出艺术重复还可以起到突出人物性格的作用,等等。艺术心理学的研究则不同,它要对艺术重复作出心理学解释,概括出艺术重复的艺术心理规律。现代认知心理学理论告诉我们,同一个事物与不同的背景相匹配,给人的感觉是不同的,比如一个中等明度的灰色点,放在一个白色背景上看起来显得颜色深,而放在一个黑色背景上看起来就显得淡一些。这可以说明《诗经》的《芣苢》一诗中"采采芣苢"一句六次重复的艺术效果:给人以一种整体中变化的感觉。

　　再看心理因素处于外显状态的艺术现象。比如艺术的创作过程,艺术学的典型描述是:它是艺术家对生活的认识与表现的过程。这一过程的具体内容有:选择和处理题材,开掘主题,提炼情节,直至用典型化的方法塑造成艺术形象,使思想内容和艺术形式达到完美的结合。这种研究很少真正去注意创作过程中的心理因素,而仍执着于哲学认识论。艺术心理学则自觉地从现代心理科学入手,以艺术创作主体的心理结构与创作心理过程为自己的研究对象。

　　当然,艺术学与艺术心理学之间也有相互联系的一面。从某种意义上说,艺术学的研究成果的积累,对科学艺术心理学的学科建设,是有着不可低估的积极作用的。这种作用可以从两方面看:一方面,艺术学对心理因素处于潜隐状态的艺术现象的研究,可以为艺术心理学研究提供方便;另一方面,艺术学对心理因素处于外显状态的艺术现象的研究,因为侧重于经验性的归纳描述,因此又可以为艺术

心理学的研究提供丰富的实证性资料。

心理学与艺术心理学

科学对一个客体的研究,可以从两种认识论水准上展开:非独特性水准与独特性水准。对艺术进行研究的科学,也是如此。对艺术作非独特性水准研究的科学,是把艺术当作该门科学的一般性对象加以考察的,它要做的是运用属于艺术领域的现象材料去阐发该门科学的一般规律;对艺术作独特性水准研究的科学则把艺术的特殊性当作自己的研究对象,它所要阐发的是关于艺术的特殊规律。比如对艺术进行信息论的研究。非独特性水准的研究,只是把艺术看成与其他信息系统相同的一种信息系统,研究者研究艺术,只是为了揭示为所有的信息过程所固有的普遍规律,而对艺术信息的特殊性不感兴趣。独特性水准的研究,则把艺术看成一种特殊的信息系统,并把它视为自己的唯一的根本的研究对象。因此,这就成了一门与普通信息论相区别的独立学科——艺术信息论。

基于同样的观点,我们认为,心理学与艺术心理学之间的区别,也正是科学对艺术的两种认识论水准之间的区别:心理学如果对艺术进行研究,这种研究是非独特性水准的,而艺术心理学,则是对艺术的独特性水准的研究。

对艺术的非独特性水准的心理学研究,作为一般的普通的心理科学,它涉足于艺术领域,搜集艺术材料,只是为了发展一般的普通的心理科学,为了说明只具有一般性意义的心理活动规律。因此,它不是从艺术的独特性方面,而是从其非独特性方面来看待艺术的,换言之,它感兴趣的不是那种能把艺术中的心理现象与其他领域中的心理现象区别开来的东西,而是为一切心理现象所具备的共性。

与其他一切科学一样,普通心理学在研究中,也会向自己提出形态学研究的任务。这个任务的实质在于研究下述方面:多个被研究的领域的区分规律,从它的统一的本质过渡到这个本质的多种表现的规律,即已经弄清楚的不变量的变形规律,比如研究一般心理规律在艺术领域的表现形态是怎样与它在教育、宗教、医学、工程、商业、军事、法律、日常生活等领域的表现形态相区别。心理学对一般心理规律在艺术领域内所表现出来的形态性质的研究,虽然在方法论上向前推进了一大步,但这种形态学水平的研究,从根本上看,仍然属

于一种对艺术的非独特性水准的研究。原因在于：心理学对艺术进行这种形态学水平研究时，它仍然无意于把艺术看成是它的唯一的和专门的研究对象，而仍旨在心理学本身。

现在来看一看，对艺术的独特性水准的心理学研究。艺术心理学虽然也是在用心理学的理论、方法研究艺术，但是它的对象，只能是艺术，是包蕴于艺术中的一切心理现象，除此之外，别无对象。它研究艺术的根本目的，并不是为了心理科学，不是要研究有关心理学的一般性规律，而是为了艺术本身，为了发掘艺术中的各种心理因素，并由此去研究有关艺术的某种特殊的、不可重复的、独一无二的特点、特质、规律性，为了让人们从一个独特的角度——心理学角度去认识艺术的本性。比如阿恩海姆的艺术心理学，便是一种对艺术的独特性水准的心理学研究。

我们已经认定心理学与艺术心理学是分属于两种不同的认识论水准意义上的研究，艺术心理学是一门不同于普通心理学的独立学科，但是，这并不意味着两者之间没有任何内在联系。这种内在联系集中到一句话，那就是对艺术的非独特性水准的心理学研究，能为那种对艺术的独特性水准的心理学研究"建造基座"（卡冈语）。这种"基座"性可以从下述两个方面看出来：（1）从历时态角度看。这样一个事实，我们不得不承认：先有作为非艺术科学群落成员的一般心理科学对艺术的非独特性水准的研究，而后才出现作为艺术科学群落之当然成员的艺术心理学对艺术的独特性水准的研究。如果对这一历史发展过程稍作剖析，我们便能得出下述结论：对艺术的非独特性水准的心理学研究，常常是启发人们对艺术进行独特性水准心理学研究的重要触媒。换句话说，前者往往是后者得以发展的灵感之泉。（2）从共时态角度看。艺术心理学产生之后，并不意味着它与心理学家对艺术所作的非独特性水准的研究相排斥，恰好相反，两者完全可以作共时态的存在。这种对艺术的非独特性水准的研究，对艺术心理学的发展起着某种不可低估的作用；首先，这种对艺术的非独特性水准的研究，虽然对艺术来说，只是从艺术的外部对艺术作了点浅层观照，但毕竟为艺术心理学进入艺术内部对艺术作出深层考察起到目标导向及廓清外围的作用；其次，这种对艺术所作的非独特性水准的研究，可以在研究方法、研究手段以及范畴体系等方面给艺术心理学以有效的借鉴。正是出于对上述两个方面的考虑，艺术心理学家才总是以十分浓厚的兴趣关注着心理学对艺术所作的这种非独特性

水准的研究。这种"基座性",正表明艺术心理学的独立性只具有相对性意义。

美学心理学与艺术心理学

美学心理学,也叫审美心理学,它是由美学与心理学相交叉而成的边缘型学科。人们习惯于把它看作是艺术心理学的别名,或者把艺术心理学看成是美学心理学的一个组成部分。其实,这是一种误解。事实上,艺术心理学既不能等同于美学心理学,也不是美学心理学的一个组成部分,它与美学心理学是属于两种不同模态的科学。模态是指一个事物所特有的结构样式。不同模态的事物具有不同的质的规定性。美学心理学与艺术心理学正是各有自己的结构样式,正是两个具有不同的质的规定性的科学学科。

我们要进行的比较探讨,将从区分"审美文化"与"艺术文化"这两个术语的不同内涵开始。苏联在60—70年代,阿尔扎卡涅扬、比留科夫、格列尔、卡冈等人相继指出,同"天然"相对立的"文化"由三个基本层次构成,即精神文化、艺术文化、物质文化。艺术文化在这三个文化层次中处于居间地位,它是一个拥有众多子系统的大系统,各子系统之间构成一个类似于光谱系列的结构。艺术文化是文化总结构的一个局部。相对于文化的其他层次——物质文化、精神文化来说,艺术文化"具有属于自己的专门对象内容——艺术作品,具有自身的体制构成物——剧院、博物馆、音乐厅等,以及内部调节、自我管理和发展的特殊机制和规律"。艺术则是整个艺术文化的一个局部。这一局部在艺术文化中处于战略地位,因为它是艺术文化这一类光谱系列结构的中心。而"审美文化"要比艺术文化广阔得多。审美活动的对象,存在于整个文化领域。不仅艺术文化可以被当作审美活动的对象,而且物质文化、精神文化也可以充当审美对象。审美活动可以横贯于"文化"的整体。这样,"审美文化作为文化的所有领域、地区和角落的某种方面(即审美方面——引者注)消融在整个文化中"①。

可见,不能把"艺术文化"等同于"审美文化",不能把"艺术文化"与"审美文化"当作同义词来使用。

① 卡冈.美学和系统方法[M].北京:中国文联出版公司,1985:87.

同时,有一种意见认为,审美文化与艺术文化之间的区别,只是一个概念容量上的区别,即前者为容量较广的概念,而后者为容量上较窄的概念,进而把艺术文化看成是审美文化的分支部分。这样的说法,从本质上看,是把艺术文化与审美文化看成是同模态的,事实恰好相反,两者间的不同恰恰是一种模态上的不同。原因有三:(1)这是两种不同意义上的"总""分"关系:"艺术文化"与"文化整体"之间构成一种"总""分"关系;而"审美文化"则只包含"艺术文化"中的"美"因素,而不是"艺术文化"的全部。(2)这是两种各有自己的质的规定性的存在。"艺术文化"质的规定性是艺术特性,是这种艺术特性使艺术文化与精神文化、物质文化相区别;而"审美文化"的质的规定性是审美特性,是这种审美特性使审美文化与非审美文化相区别。(3)这是两个处于不同层次上的文化系统。从现代系统论的角度看,艺术文化本身是一个相对独立的系统,这个相对独立的系统又处于一个更大的背景系统中,它与组成这一背景系统的各子系统相联系。组成这一背景系统的各子系统相对于艺术文化来说,都是它的"上位系统"。艺术文化的"上位系统"除了社会结构、上层建筑、意识形态及人的思维与实践之外,还包括审美系统。由于上边三个方面的原因,我们才坚持认为艺术文化与审美文化之间的区别,不是概念容量上的宽窄之别,而是模态上的区别。

18世纪以后的艺术哲学基本上就是美的哲学,美学也主要是艺术哲学,黑格尔的《美学》与谢林的《艺术哲学》就是这种理论概括的范本。在相当长一段历史时期内,人们对艺术的认识,一直停留在这样的水准线上:艺术即美,甚至美即艺术。基于这样的观念,人们就一直把艺术文化与审美文化看成是同模态的存在。后人终于从这种观念的拘囿中跳了出来,这得力于下述两个方面:(1)19世纪中叶之后,艺术创作的实践突破了艺术即美的框范。首先是批判现实主义艺术潮流飓风般地卷走了浪漫主义创造的审美世界,对真实的追求代替了对美的直接追求。艺术旗帜上写着的是"真实"。并且在自然主义与颓废主义的推波助澜之下,"恶之花""病态之花""丑之花"大量闯进了艺术领域,成为一种潮流。(2)理论家的研究突破了美即艺术的框架,在艺术之外发现了美的广阔领域。用卡冈的话来说,那就是"审美定向、审美原则、审美性质、审美价值、审美体验"等不仅存在

于艺术活动之中,而且"也存在于劳动、科学、运动、日常生活和游戏之中……"[①]这样,美即艺术的提法,也就失去了存在的理由。艺术不等于美,美也不限于艺术。从而促使人们逐渐意识到"艺术文化"与"审美文化"各自均有自己的"自律性",在模态上是相区别的。

所以,美学心理学,它所要研究的是审美文化,是审美文化领域中的一切心理现象。艺术心理学,它所要研究的是艺术文化,是艺术文化领域中的一切心理现象。从模态看,这是两门不同的科学。艺术心理学,主要是从揭示艺术特殊性的角度去研究艺术心理现象的;而美学心理学,则主要是从揭示审美特性的角度去研究审美文化领域中的心理现象的,即使是要研究艺术文化,要研究艺术文化的中心——艺术,也得恪守美学科学的规范,即旨在揭示这一类心理现象的审美特性。但是,我们强调艺术心理学对美学心理学的独立性,并不意味着这两门学科是相互排斥的。相反,对于这两门不同学科的发展来说,双方常常是互为中介的。单就艺术心理学一面来说,首先,它的产生就不能脱离美学心理学的发展,比如,没有早期美学心理学的发展,就不可能有后来出现的自觉地与美学心理学相区别的艺术心理学。其次,当美学心理学与艺术心理学进入各自独立发展的时期后,美学心理学对艺术作出的研究,其成果往往会给艺术心理学研究者以十分有益的启发。这就是艺术心理学家关注美学心理学研究的根本原因。

心理批评与艺术心理学

在讨论艺术心理学的学科独立性时,不得不涉及它与心理批评之间的关系。因为人们往往要把心理批评误认作艺术心理学。

其实,艺术批评与艺术科学之间有着严格的分界线。心理批评是艺术批评的一种具体模式,而艺术心理学则是关于艺术的众多科学学科中的一种,两者有着不同的"本性"。

第一,产生机制不同,顺应着两种不同的需要。心理批评与所有的艺术批评一样,它是顺应着艺术文化的某种内部需要而产生的,这种内部需要就是实现艺术文化的"自我调节"。艺术心理学则是顺应着另一种需要而产生的,这就是科学活动的普遍性要求。心理批评

① 卡冈.美学和系统方法[M].北京:中国文联出版公司,1985:87.

与所有的艺术批评一样,是从艺术文化的内部产生的,而艺术心理学与所有有关艺术的科学部门一样,是从艺术文化的外部进入艺术文化的。

第二,所归属的活动系统不同。根据苏联学者卡冈所著的《人类活动·系统分析尝试》一书,我们知道,人的活动有四种基本形式,这就是:(1)改造活动,主体的能动性为了现实地或想象地改造客体而定向于它。(2)认识活动,主体的能动性为了获得关于客体存在的客观规律的知识而定向于客体时所进行的活动。(3)价值定向活动即评价活动,主体的能动性为了确定客体对于该主体的意义、确定客体的价值而定向于客体时所进行的活动。(4)交际或交往活动,主体的能动性为了组织共同的活动而定向于其他主体时所进行的活动。这四种基本活动形式的有机交融,便构成了人的艺术活动,也就是说,在人的艺术活动中包容着上边所述的人的四种基本活动形式。这四种基本活动形式,被理论家称作艺术文化的四种"原生成分"。艺术文化中的四种"原生成分"具体表现为四种不同方式的艺术活动:(1)与改造活动相对应的是艺术的创造活动。(2)与交际交往活动相对应的是艺术的消费活动。(3)与价值定向活动相对应的是艺术的批评活动。(4)与认识活动相对应的是艺术的科学研究活动。从上述分析,我们可以看出,心理批评,与所有的艺术批评一样,均属于人的价值定向活动系统,而艺术心理学,则与所有的关于艺术的科学部门一样,都应属于人的认识活动系统。

第三,结构状态的不同。心理批评,作为人的一种价值定向活动,即评价活动,总带有十分明显的主观色彩。作为艺术批评的一种形式的心理批评,当然也不能例外。而艺术心理学,作为人的一种科学认识活动,需尽量避免主观随意性,以客观性为其基本特征。

第四,文本形式上的不同。艺术批评的操作起点是批评主体的直接感受。作为批评结果的批评文本,是由某种政论性语言构成,而这种政论性语言是批评主体对艺术作品的具体感受的翻译。由于艺术批评所注意的直接对象,只能是个别的、具体的对象,即艺术作品的价值,即使要对诸如风格、方法、流派等方面作出一般的原则的评价,也必须经由个别艺术作品这一中介,因此,艺术批评文本的语言是政论的,但又总是具体的。而关于艺术的科学,本质上是人的一种科学认识活动,它所关注的直接对象是有关艺术的一般的规律和原则,作为这种认识活动结果的研究文本是抽象的、理论的。

第五,功能的不同。与所有的艺术批评一样,心理批评只能向艺术文化提供某种评价信息体系。与此不同的是,与所有的艺术科学部门一样,艺术心理学则只能向艺术文化提供某种知识体系。心理批评是在艺术文化内部以某种评价信息体系实现艺术文化的自我调节,它是使得艺术生产者与艺术消费者之间的"逆向联系"得以实现的一种更为有效且影响更大的形式。艺术心理学则是从艺术文化的外部进入艺术文化内部,并在艺术文化范围内用某种知识体系去影响艺术活动的全部环节的运作。心理批评与所有的艺术批评一样,旨在完成提高人们的艺术教养的任务,即促使人们的艺术观点、艺术趣味、艺术天才、艺术敏感力等因素的形成。而艺术心理学则与所有的艺术科学部门一样,旨在完成艺术教育的任务,即向人们传达在艺术心理规律研究中所形成的知识系统,使人们在面对艺术时,对艺术心理规律的了解能达到一定水准并能自觉运用,进而使艺术活动趋向理智化。

当然,两者也只具相对性意义。这可以从下面两个方面看出来:(1)艺术心理学与心理批评是两个互为中介的存在,艺术心理学不能完全脱离心理批评而存在,同样,心理批评也不能完全脱离艺术心理学而存在,两者相互联系、相互作用。心理批评中介着艺术心理学家的研究活动,提高其艺术教养的水准,并提出一定的评价信息,供他们研究时作参考;艺术心理学也同样中介着心理批评家的批评活动,艺术心理学以其关于艺术心理的科学知识,去帮助心理批评家提高艺术心理学理论水准,使其评价直觉趋于理智化,进而使心理批评活动更加有效。(2)正如在一般的批评文本与艺术理论文本中往往会出现价值评价的与理论认识的因素相互交融一体的情况一样,在心理批评与艺术心理学的文本中,也会出现互相交融的情况,很难绝对地把两者分开。

从上述四个方面的比较中,我们清楚地看出,艺术心理学是一门具有独立性品格的艺术科学学科,当然,它的这种独立性也只具有相对性意义。

——选自《文艺研究》1990年第3期

艺术人类学

《艺术人类学》原作者中文版序

[英]罗伯特·莱顿

《艺术人类学》问世已有25年,第二版也出版了将近15年,因此中文译者特意请我补充一个前言来对这些年间该学科的发展作一个概述。看到该书被译成中文,我非常欣喜,也很期待能够与中国学者就艺术人类学的问题进行深入而广泛的讨论。

《艺术人类学》是基于我和彼得·乌科(Peter Ucko)20世纪70年代在伦敦大学人类学系所授课程教案的基础上完成的。我的硕士论文是关于澳大利亚土著神话和仪式方面的文献研究,我博士论文的田野工作是关于法国农村的研究——农业机械化而导致的社会快速变迁。因此,当我开始对艺术人类学产生兴趣的时候,我并没有小规模社会艺术研究方面的第一手资料。然而,在四年教授课程的过程中,我同时还和彼得及其他同事一起,进行了一项在西班牙北部地区的研究,是关于旧石器时代早期(距今30 000年到10 000年)的史前岩洞艺术。这三项研究都是本书第一版写作的基础。对土著神话及亲属关系的文献研究,使我对法国人类学家杜尔干和列维-斯特劳斯的结构主义理论(第三章会讨论到)产生了浓厚的兴趣。在本书的最后一章,关于艺术家个体创造力的讨论,则是深受具有革新精神的法国农民的启发。

由于当初我们没能够理解那些西班牙岩画艺术的意义,这就促使我希望离开英国去澳洲进行田野工作。因为在那里,我可以对那些仍然保留着岩画艺术传统的狩猎采集社会进行研究。碰巧,彼得在我们的西班牙项目接近尾声的时候,接任了澳大利亚土著研究中

心主任一职,我也有幸应邀加入该中心。因此本书第一版是在澳洲内陆的田野旅行期间写成的,其间我有机会在一些地区直接对土著人进行调查,这个区域包括从北昆士兰的约克角到澳洲西部的金伯利地区。本书尽管没有什么材料是取自我本人的田野工作,但大量得益于我对那些社会的亲身体验。事实上,十年后我才感觉可以完成关于澳大利亚岩画艺术的书稿(Layton,1992a)——我在修改《艺术人类学》第二版的同时写作的一本书。

在第一、第二版出版相隔的十年间,那些以法国学者为代表的批判结构主义者,诸如布尔迪厄(Bourdieu,1977)、福柯(Foucault,1972)和德里达(Derrida,1976)等人被介绍到了英语国家。这些"后结构主义者"的观点在第二版的第三章中作了简要的介绍,并且补充了一些新的案例,但是对这些观点更充分的评价是在《他者的眼光》(Layton,1997b)的最后一章中——我非常高兴地获悉这本书也已被翻译成了中文。

后结构主义者的立场可以概括如下:列维-斯特劳斯认为,如果赋予一个小规模社会的文化以行为意义,那么其结构一定是稳定的。布尔迪厄反对"文化"的现实性,将其消解为一种人类学家的建构。布尔迪厄认为,每一个社会成员对其文化都有他们自己的、个人的解释。他也反对结构主义的"语言决定言语"的假设,认为意义是通过实践不断地"酿造"出来的,因此会随着时间不断变化(参见Bourdieu,1977:23)他认为语言先于言语的观点就好比是"鸡生蛋的问题",语言必定是为了给予言语意义而存在的,因此语言只可能通过倾听言语而获得。布尔迪厄认为,社会的每个个体都遵从自己的惯习(habitus),个体对社会生活的法则、策略和意义的重新结构是从他者的行为中推演而来,从而又通过行动再度表达出来的。惯习是一个结构主义的概念,与头脑中的任何一种要素的意义一样,是通过认知,比较其他的要素而确定的(Bourdieu,1977:89-91)。这是洞察意义结构的一个关键,布尔迪厄对此明智地加以了保留。然而,每种惯习在被社会个体成员获得的同时,也加以了改变,但它又要求社会在整体上努力达成一定程度的共识。

德里达比布尔迪厄更进了一步。他主张意义的结构永远不可能被完全转译,也不可能通过参考外部世界而固定下来。所有文化,包括我们自己的,都是自我结构、自我控制的意义世界。结构主义发端于杜尔干对澳大利亚土著图腾的分析(见本书第三章)。由于一些图

腾(诸如老鼠或者毛虫)在他们自己看来似乎并不重要,于是,杜尔干通过它们在图腾体系中的位置推论出了它们的意义,认为动物物种的分类与社会群体的分类是一致的。袋鼠和木蠹蛾虫(Witchetty)并不是因为它们具有某种内在的本质上的意义而具有价值,而是因为它们都反映着其氏族在整个社会体系中的位置。索绪尔以同样的方式对一种语言中词语的意义进行了解释。德里达认为,语言之间准确互译的不可能性证明了语言之外不存在意义。就如他所主张的,没有"先验的所指"(Transcendental Signified)。由于我们只能够根据世界对于我们的意义来了解世界,因此知识是语言的一种造物,而且和语言一样具有任意性(Derrida,1976:49-50)。

德里达在人类学中发现了一些价值——其优点在于,通过展现那些并非不证自明或本质化的意义,而对人类社会文化中那些被视作司空见惯的事物及现象提出质疑(Derrida,1978:282)。人类学研究表明,那些诸如文化、理性和进步的术语是因为它们对应着自然、迷信和停滞才获得意义。然而,甚至就连人类学也是因殖民压迫而出现的学术形式,是假借着异国情调,在我们自己二元对立的认知系统中重构出来的。当一种异文化"通过外国人的一瞥而被塑造和再定位"时,人类学的"暴力"就产生了(Derrida,1976:113)。上述都是些比较激烈的论争,而福柯对此则是以不太激进的方式进行了表述(Foucault,1972,1977)。这些观点在美国都被划归到了"写文化"学派当中(Clifford,J. and Marcus,G.,1986)。从此,人类学者不再那么夸耀其学术的客观性及其学术特权了,而民族志现在则被视作一种对话,人类学者与其研究对象的自我意识都增强了,相互之间的理解也增强了。

我确信在双方都参考其所处的外部世界的情况下,通过面对面的对话,文化间的翻译问题在某种程度上是能够克服的,而且,根据我在澳洲的田野工作,我就该问题撰写了相关的文章(Layton,1995,1997a)。人类学者可以和一个土著人坐下来,分别从各自的文化视角来讨论袋鼠和老鼠的价值问题。我领悟到澳洲岩石艺术背后存在着非常复杂以及非常特殊的信仰体系,因此也就开始明白自己不应当将欧洲旧石器时代早期文化看作一种偶然现象,从而将其与时间和空间分离开来。似乎,最有可能获得的发现是,艺术的地理分布方式可能反映了不同传统下知识控制的不同方式(Layton,2000)。

有关本书第一版的评价总体上是积极的,但最强烈的一个批评

是,认为我没有关注到视觉艺术(Graburn, N. and Badone, E., 1983)。在本书的理论框架中,我没有将视觉艺术视作一种明确的艺术类别,但是格拉伯恩(Graburn)发现了其中的一个弱点——与很多民族志作品类似,第一版中没有对欧洲殖民主义以及全球经济对社会的影响作出满意的解释。因此,第二版引用了格拉伯恩在这一领域的研究,并且增加了一些视觉艺术的案例。我还部分地根据自己的田野工作,另外发表了一篇关于澳洲中部地区商业艺术发展的文章(Layton,1992b)。

自第二版修订出版以来,艺术人类学的研究发展势头很猛。盖尔在其著作《艺术与能动性》(*Art and Agency*, Gell, 1998)中否定运用符号学的方法来进行小规模社会的研究,他的观点复杂而细致,但我认为其中存在严重的缺陷(Layton即将出版)。积极的方面是,盖尔的方法重点突出了艺术在社会生活中的作用。以吉登斯的观点来看,能动性是权力的锻炼,是以特殊方式作用的能力,行动的过程可能是多次的,能动性达成的目的指向其他人,而单单一次有效的行为过程,那个个人就不能称为能动者(Giddens, 1984:9,15)。盖尔将艺术品视作次一级的能动者,它们通过制作者或使用者向人们施展其能动性。能动性取向方法的优势在于它审视了社会过程中艺术品的积极作用。这个观点我在《艺术人类学》第二章中也作了讨论。同时,我认为艺术品的能动性还有赖于依据其制作者与使用者的文化传统对它们所作的准确"阅读",即盖尔主张的艺术的内在效力:图案的那种迷惑战士或躲避恶魔,以及在竞争交易中使接受者落入圈套的能力。

盖尔质疑人类存在统一的审美价值标准(我在《艺术人类学》第一章讨论的主题)。盖尔否定用符号学的方法研究艺术是因为语言中的意义具有任意性(词语的读音与其所指的事物之间没有内在的联系),而艺术品依赖于内在的或本质的联系。盖尔完全凭借哲学家皮尔斯(Peirce)的成果——他根据符号与其指代事物间的联系来进行分类。一个形象看起来像其所代表的对象(马或人的图画),一个标志与其指代的对象之间存在本质上的内在联系,人们可能会说:"有烟的地方就有火。"口头语依赖的"象征符号"与其所指事物之间的联系是任意性的(换句话说,象声词不是口语中典型的内容)。

盖尔无视艺术中的形象性(Iconicity)这个事实,认为物品与其原型之间存在的相似性,在某种程度上并非完全总是仰仗着文化传统。

小规模社会的人们可能相信某种神与某一树种之间存在着内在联系。因此,人们可能会说,那种树木标志着那个神的存在(参见《艺术人类学》中卡拉巴里的例子)。实际上,类似的信仰,即便有部分是出自日常经验,但更多是依赖于文化传统。欧洲旧石器时代早期的作品是高度具象的,但是我们所能够依赖的是,艺术品所参照的对象也是我们所经验的,诸如马、野牛或野公猪等。我们可以考察选择的主题及其分布背后的意义体系的"阴影",但是我们却不能够做到"解码"(Layton,2002)。因此,以我的评估标准,不可避免要用文化特殊意义体系来研究近代艺术,现实限制了我们对史前艺术的重构。因此,我不同意盖尔理论的那些关键要素。我也没有在本书中对史前艺术进行讨论。

<div style="text-align:right">罗伯特·莱顿
2005 年 9 月 14 日</div>

——选自[英]罗伯特·莱顿著,李东晔、王红译,王建民审校《艺术人类学》,广西师范大学出版社 2009 年版

艺术人类学的生成及其基本含义

郑元者

一

人类学要有爱美之心,听起来确实是一个朴素而又透明的道理。面对田野工作中的"参与观察"遭遇的各种困难给人类学知识的确定性问题所带来的挑战,有的人类学家甚至意识到"人类学家们只得像儿童那样,运用同样的知识才能,去获悉一些审美标准"[1]。但我始终认为,人类学的爱美之心一旦落实到人类学家的身上,就不是一种姿态或者不期而至的性情而已,更不是一时兴起的豪言壮语,而是关系到人类学的知识特性和精神气质的一种审美尺度,一种需要在田野工作和理论高原上不断成长、不断历练、不断反思的心灵能量或思想艺术。所以,要使人类学风骨可鉴,爱美之心可谓是固其根本的魂魄。

可是,自从柏拉图掏出"美是难的"这么一张警示牌,"美"就几乎成了两千多年来美学记忆的百宝箱中最令人望而生畏的字眼之一,以至于哲学家约翰·杜威(John Dewey)在《艺术即经验》一书中干脆表示:"美是一个最不可分析的字眼,因而在理论中最不能用作说明

[1] CARRITHERS M. Why humans have cultures: explaining anthropology and social diversity [M]. Oxford, New York: Oxford University Press, 1992.

或别类工具的概念。……用于理论,这个词是一种障碍。"①尤其是当那个指称"美的艺术"(Fine Arts)的"艺术"概念,与人类学、美学之间的关系越来越成问题的时候,情况更是变得不可收拾,人类学的爱美之心也自然会变得异常复杂和沉重,无怪乎人类学家 A.盖尔(Gell)会振臂一呼"在设计一门艺术人类学时,必须采取的第一步就是要和美学完全决裂"②,如此决绝的立场和态度虽然不无偏激和仓促之处,但其背后所折射出来的对美学的焦虑和失望之情,似乎也足以表明,传统美学中的"美""艺术"和"审美"等关键概念或范畴,在人类学(尤其是新式的艺术人类学)领域已出现明显的水土不服甚或缺氧的症状。这就意味着,人类学的爱美之心也必然会遭遇一段又一段艰难而又漫长的心路历程,而考察和诠释艺术人类学的生成问题及其基本含义,正是审视这种心路历程的一个历史契机和理论应对之道。

在我看来,艺术人类学的诞生可谓是人类学与艺术之间长期离合、交变和共振的结果。人类学与艺术之间的关系由来已久,渊源深远,虽然 Anthropology(人类学)一词的用法在 19 世纪以前相当于我们今天所说的体质人类学,但这似乎不影响人类学与艺术早早就开始牵手。据 R.威廉斯(Williams)考证,Anthropology 一词 16 世纪末出现在英文之中,其最早的使用纪录是 R.哈维(Harvey)于 1593 年在其著作中所记载的文字:"他们所拥有的系谱,他们所学习的艺术,他们所做的活动。这部分的历史就名为 Anthropology。"③可惜的是,在随后的漫长岁月里,这种象征性的纪录并没有总是给人类学与艺术带来一个个风雨无阻的牵手故事。早在 20 世纪 70 年代,音乐人类学家 A.P.梅里亚姆(Merriam)就提出过一个总结性的批评意见,指称人类学与艺术之间的关系"过去很少得到与人类学研究的其他方面相适应的某种富有成效的探讨和论辩"④,尽管人类学文献论及绘画和雕塑之类的视觉艺术、音乐以及口头文学的地方很多,但戏剧、舞蹈和建筑等艺术样式却未能在人类学研究中获得应有的角色。

这种来自当代西方人类学内部的批评声音,即使到了 20 世纪 90 年代也尚无停息的意思。例如,A.盖尔针对人们抱怨现在的社会人

① 蒋孔阳.二十世纪西方美学名著选:上卷[M].上海:复旦大学出版社,1988:352.
② GELL A. The art of anthropology [M]. London: The Athlone Press,1999:162.
③ 雷蒙·威廉斯.关键词:文化与社会的词汇[M].刘建基,译.北京:生活·读书·新知三联书店,2005:13.
④ 艾伦·P.梅里亚姆.人类学与艺术[J].郑元者,译.民族艺术,1999(3):143-153.

类学(尤其是英国的社会人类学)忽视艺术话题、原始艺术研究的边缘化之类的现象,甚至毫不讳言地指出:"现代社会人类学对艺术的忽视是必然的、故意的,这是由社会人类学实质上或天生就是反传统艺术(Anti-Art)的这一事实引起的。这看上去肯定是个骇人听闻的断言:大家都赞成是好东西的人类学,怎么会反对也被大家普遍认为同样是好东西(甚至是更好的东西)的艺术呢?但我担心真的会如此,因为依照一些根本不同的并且相冲突的标准,这两样好东西都是好的。"①如果真的如 A.盖尔所说社会人类学实质上是反传统艺术的,并且已成为"事实",那就意味着人类学与艺术之间几乎不可能形成任何友好的界面甚或牵手的场景,而作为一门独立学科的艺术人类学自然也无缘诞生,这恰恰与艺术人类学学科生成和发展的历史事实不符,同时也正好说明盖尔的断言是局促的、脆弱的。好在他作出如此惊心的断言,主要是基于爱好美术的公众怀着近乎宗教敬畏般的审美敬畏,对(伦敦的)国家美术馆、人类博物馆等等东西抱有不可救药的民族中心主义的态度,可以说是有感而发,并以此重申人类学反对民族中心主义的立场,并不是说人类学智慧偏爱于拆除国家美术馆,然后把这个位置变成一个停车场,更不是说他要反对艺术的人类学研究。A.盖尔的断言固然显示了人类学家反对民族中心主义的决心,但过于以学科伦理的姿态来诊断人类学与艺术的关系,难免会溢出学理诊断的轨道,开出过激的理论药方,显然是不可取的。更何况,疑心所有爱好美术的公众对国家美术馆和人类博物馆都会抱有民族中心主义的态度,也是没有根据的。

但是,艺术的确有过一种长期得不到人类学公正对待的境况,不时地游离于人类学的视野之外,因而给艺术人类学的生成制造了历史性的障碍。诚如 E.A.霍贝尔(Hoebel)在 E.P.哈彻(Hatcher)《作为文化的艺术》一书的"序言"中所概述的那样:"从历史上看,视觉艺术在人类学存在的大部分时间里有过一个相当不自在的位置,就像原始艺术曾有过这样的位置一样,直到最近艺术界的情况才有所不同。作为人工制品的艺术品曾引起人们长期的兴趣,其中许多被搜集和保存,但通常没有太多的记录或分析。而当艺术和人类学被分成越来越多的专业时,很少有人能考虑到它们本身既作为人类学又作为

① GELL A. The art of anthropology [M]. London: The Athlone Press,1999:159.

艺术都是称职的。"①好在艺术与人类学的关系似乎有着一种天生的韧性和黏性，艺术在人类学面前的那种长期不自在的、貌似离合的状态，自20世纪60年代以来已有所改观，到80年代，对艺术人类学各分支学科的学理思考终于渐成气候。有民族音乐学"圣经"之称的梅里亚姆的《音乐人类学》、A.P.罗伊斯（Royce）的《舞蹈人类学》（1977）、W.伊瑟尔（Iser）的《走向文学人类学》（1978）和《虚构与想象：绘制文学人类学》（1991）、F.波亚托斯（Poyatos）主编的《文学人类学》（1988）、E.巴巴（Barba）的《戏剧人类学》（1982）、R.谢克纳（Schechner）的《在戏剧与人类学之间》（1985）、V.特纳（Turner）的《表演人类学》（1987）以及B.内特尔（Nettl）的《民族音乐学研究：三十一个问题和概念》（2004）等论著，对艺术人类学各分支学科的探究作出了各自的历史性贡献；而C.M.奥滕（Otten）编的《人类学与艺术：跨文化美学读本》（1971）、R.莱顿（Layton）的《艺术人类学》（1981、1991）、E.P.哈彻的《作为文化的艺术》（1985）以及A.盖尔的《人类学的艺术》（1999）等著作，则在艺术人类学学科总体性建构上表现出鲜明的意识，这些论著无疑给该学科的生成并最终获得独立的合法地位创造了条件，其学术理念和具体的研究内容，也逐渐给人类学、美学、艺术学和文艺学等人文科学带来了不小的震动和影响。

从总体上看，20世纪80年代以来西方人类学界对艺术人类学的发展持积极应对的态度，但在学科体制、教学实践等多个层面的操作措施上似乎略显迟缓，或者说有点过于谨慎。例如，美国佛蒙特大学W.A.哈维兰教授的《文化人类学》自1975年第一版问世以来，每版都作了不同程度的修改，已成为北美许多大学和学院普遍采用的人类学通论教材之一，从1983年的第四版到1990年的第六版（国际版），在"艺术"一章中均设有"艺术的人类学研究"（The Anthropological Study of Art）②这一标题，分述口头艺术、音乐艺术和雕刻艺术，但该书的第六版仍然未提"艺术人类学"（The Anthropology of Art）这一学科名称，只是一再强调艺术是"人类学研究的一个适当而又特别的领域"③，无意确认这方面的研究领域已发展成为专门化的学科。

① HATCHER E P. Art as culture [M]. Lanham, London: University Press of America, 1985: vii
② HAVILAND W A. Cultural anthropology [M]. Orlando: Holt, Rinehart and Winston, Inc., 1990: 386
③ HAVILAND W A. Cultural anthropology [M]. Orlando: Holt, Rinehart and Winston, Inc., 1990: 384

这看起来似乎有点跟不上形势,但作为一般教材,其处理方式也无可厚非。

在中国,对艺术人类学学科的生成更具战略意义的、颇具中国特色的一个举措,就是该学科开始跃升为一门与人类学同属二级学科的独立学科。复旦大学中文系虽然从1995年开始率先在国内高校开设本科生专业课程《艺术人类学》,并分别于1998年和2001年开始在文艺学专业招收艺术人类学方向的硕士生和博士生,但学科的依附性相当明显。经国务院学位办公室正式批准,复旦大学近年建立了中国第一个艺术人类学博士点,设有艺术人类学理论与实践、文学人类学、视觉人类学和音乐人类学等研究项目。此外,四川大学还自主设置了中国第一个文学人类学博士点,中国艺术研究院和复旦大学均成立了艺术人类学研究中心,上海高校音乐人类学E-研究院也正式开始运作。这些在国际学术界亦属新锐的重大举措,无疑是艺术人类学在中国已成长为一门独立的学科,在学科建制和知识生产上已获得合法地位的见证,也是21世纪人文科学的学科格局和知识版图发生变迁的又一重要气象。这种学科建制上的新举措,既是艺术与人类学之间那种长期不自在的紧张关系的一次制度性的交变和消解,又是艺术人类学学科摆脱依附、步入自主轨道的历史界碑。这样,艺术人类学与一般人类学的关系就像美学与哲学的关系一样,既有天然的联系,同时学科建制上给艺术人类学带来安全的生成环境,营造了前所未有的自由探索的空间。同时,除了文学人类学和音乐人类学以外,艺术人类学的其他分支学科如视觉人类学(美术人类学、影视人类学、建筑人类学、设计人类学、书法人类学等)和表演人类学(戏剧人类学、舞蹈人类学等)等,也将拥有愈来愈大的成长机会和发展前景。可以说,作为一门独立学科的艺术人类学的诞生,象征着艺术首次与一般人类学之间实现了无缝连接,有望在态势上形成学科共振的新格局。

二

当然,一门成熟的新学科真正得以生成的关键环节,并不限于它如何从自身复杂的发生史脉络中走到学科建制的前台,更为重要的是在这个学科共同体内是否塑造和凝聚了一小批始终视学术为生命并能苦心孤诣、潜心钻研该学科的原始问题的学者,是否形成了成熟

而又清晰的核心理念、基本观念和实践措施等方面的学科内涵,而一个学科的基本含义是比学科建制更为基础的、更具前提性的东西,它是该学科的定位是否准确、研究对象是否明确而又具活性、学科目标和学术价值观是否明朗的一个关键指数。因此,我们甚至可以说,一门富有永久活力的新兴学科的生成史,很大程度上也就是该学科共同体内相关学者的心灵史,因而也是该学科的幸福指数的生成史。

纵观西方艺术人类学所走过的学术历程,我们可以看到一个洞若观火的历史事实:艺术人类学的基本含义就是主要以研究无文字社会(原始社会、前文明社会)的艺术为己任。R.莱顿(Layton)的《艺术人类学》在1981年首版时,虽然考虑到使用"原始的"(primitive)一词所带来的基本困难,对"原始艺术"这一术语已弃之不用,其研究目标是更多地考察遍布世界各地的近代小型社会(small-scale societies)的艺术,如非洲的无首领社会和澳洲土著社会的艺术等,但"小型社会"意味着艺术的起源和早期发展尚能在现代文化中得到了解[①],所以,这更多地反映了R.莱顿在研究策略上的一些考虑,并不表明艺术人类学的基本含义此时已有什么实质性的变化,1986年首版的《麦克米伦人类学词典》"艺术人类学"词条对该学科基本含义所作的解释,即是一个较有权威性的佐证:"人类学家们把注意力集中在无文字社会的艺术的研究上,并且也研究那些属于民间文化或者属于某种有文字的优势文化里面的少数民族的艺术传统。"[②]诸如此类的界说显然是依传统人类学的原则行事,在实际研究上延伸出来的各种做法沿袭至今,流布甚广,并在艺术人类学各分支学科上反映出来,比如,美国民族音乐学家B.内特尔(Nettl)曾经指出,就民族音乐学的实际发展过程及其最具特色的研究来说,或许应该认为这门学科是"有关无文字社会的音乐的研究",而所谓的"无文字社会"系指"现存的、尚未发展出一套可阅读和书写的文字体系的社会"[③]。此类表述在艺术人类学的其他分支学科中亦屡见不鲜,可谓是《麦克米伦人类学词典》"艺术人类学"词条释义的收藏版,尽管有一定的历史合理性,但显然已跟不上学科发展的步伐,散发着浓厚的保守甚或过时的气息。换言之,以研究无文字社会的艺术为主旨的艺术人类学已

① LAYTON R. The anthropology of art [M]. Columbia University Press,1981:1.
② SEYMOUR-SMITH C. Macmillan dictionary of anthropology [Z]. London and Basingstoke: The Macmillan Press LTD ,1986:16
③ 董维松,沈洽.民族音乐学译文集[M].北京:中国文联出版公司,1985:183.

属旧式的艺术人类学,新式的艺术人类学作为一门有系统的学科,唯有在学科内涵上重新注入一些昭昭有光的真切深厚之旨,才能有效地应对和担当自身在新世纪的学术使命。

关于艺术人类学独特的学术追求,我在1999年所撰的《艺术人类学与知识重构》一文中曾作过一些有别于西方学者的、自认为较有自主性和原创意味的新表述,如发掘一种全景式的人类艺术(史)景观图、为人类艺术的历史内容和系统结构提供合理的全方位的知识体系、真正以艺术性的方式看待艺术、健全和完善该学科的知识范式和思想体系等[1],指称艺术人类学的研究对象是"全景式的人类艺术景观",学科目标和使命是"直面人的存在,直面艺术的真理和人生的真理",试图把艺术人类学定位成一门立足于人类学的立场和方法、从艺术的角度研究人的学科。我之所以在理论上尝试性地作出这样一些推定和规约,推究起来自然有一些基本的考虑。

作为一门立足于人类学的立场和方法、从艺术的角度研究人的学科,新式艺术人类学视野中的"艺术"显然不能简单地移植西方美学传统中的那个"美的艺术",也不仅仅是有关"无文字社会的艺术"的研究,艺术人类学学者们勠力同心所要面对的艺术,应该是全球范围内的艺术。在理想的情形下,艺术人类学的研究对象和范围可以推及全景式的人类艺术景观图,也就是说,理想型的艺术人类学的研究对象应与全球艺术或全景式的人类艺术景观图匹配,如果艺术人类学研究只是侧重于无文字社会的艺术或部分艺术人类学所不乐意看到的,也不合艺术人类学的内在要求和知识格局的变动趋势。

近年来,艺术人类学的触角已开始延伸到各个历史时期和各个层面的人类文化和艺术制作。比如,现代艺术原先难以进入艺术人类学研究的领域,在R.莱顿的笔下,为了说明他所认定的两个艺术定义对小型社会的造型艺术的适用性,认为不能把制图和路标之类的视觉表现当作艺术,而某个对马歇尔·杜尚(Marcel Duchamp)富于"冷嘲式幽默感"的人却会把路标放置在画廊里[2]。很明显,杜尚在R.莱顿的艺术人类学观念的制导下只是简单地成了一个否定性的征引案例,因其作品不具"艺术性",还无缘从实质上进入艺术人类学的视野。时隔15年后,A.盖尔在发表于《物质文化》杂志的《苏珊·沃格

[1] 郑元者.艺术人类学与知识重构[N].文汇报(学林版),2000-02-12.
[2] LAYTON R. The anthropology of art [M]. Columbia University Press,1981:7.

尔的'网':作为艺术品的陷阱与作为陷阱的艺术品》一文中,则给予杜尚以更多的肯定性评价和学理分析,因为在他看来,以往的西方艺术人类学总归有一种遗憾:"艺术人类学只不过是以最愚蠢的、极端保守主义的方式来和'现代'艺术会师:说得更精确些,因为艺术人类学据称是关于'原始'艺术的。"而他这篇论文的一个主要目的,就是要恳求人们"与其把非西方民族的物质文化看作是原始的和野蛮的,不如看作是先进的和富于机智的(像杜尚的艺术品一样)"①。这虽然更多地还是一种象征性的努力,但至少已表明艺术人类学仅限于"原始艺术"的研究这样一种传统做法,在当今西方也已开始失去市场,而包括杜尚及其之后的观念艺术(Conceptual Art)在内的现代艺术和后现代艺术在我以为完全有理由进驻艺术人类学的学科平台。在中国,近年来不但古代山水画、青铜器艺术等已成为艺术人类学专业或相关研究方向的博士论文选题;而且,当代城市公共艺术、城市音乐文化、影视文化和各种流行时尚,也已开始在艺术人类学相关研究领域得到有效的推展。

 按我的一贯主张,艺术人类学视野中的"艺术"在时间性和地区性上要有更大的范围,只有涵盖各个历史时期、各个区域、各个族群和各种表达方式的艺术品与人工制品及其相应的观念与行为,才能充分揭示人类艺术的多样性和复杂性,从而为重建迄今为止世界上所有民族的艺术性的生活方式作出独特的贡献;这样,艺术人类学才有望真正直面艺术的真理。当初我之所以提出"全景式的人类艺术(史)景观图"这么一个概念,主要的学术动机是试图从理论上破解那种长期困扰着艺术人类学等相关学科的西方艺术中心论,拓宽和强化艺术人类学在艺术问题上的学术和思想涵盖力。也就是说,就像有待于绘制、解析和确认的人类基因图谱一样,全景式的人类艺术景观图看似挂在艺术人类学学者脖子上的一张硕大无边的磨盘,但正因为有这样一张磨盘存在(哪怕是理论上的),所谓的"非西方艺术"就可以合法地和西方艺术在同一张磨盘上共存,它们都是同一片艺术蓝天下的艺术形态或艺术种类,都是人类艺术共同体成其为共同体的初始成员或后发性成员,谁都不能为了获取自己的生存权、发展权和价值观上的优先性而无条件地漠视对方的存在和特性。这种艺术共同体的成员共生息的契机和场景越多,彼此在人类艺术的意义

① GELL A. The art of anthropology [M]. London: The Athlone Press, 1999: 18.

链上进行沟通、理解和共享的机缘也越多。当然,在当下的现实情境中,伴随着西方艺术中心论所形成的话语链和话语优势,在相当程度上也是已然的事实,面对这样的境遇,如果我们还总是习惯于仰视甚或臣服于形形色色的西方话语,不加鉴别和批判地移植或套用各种西学概念或范畴,或者还只是热衷于牵住旧式的艺术人类学所提供的几叶理论独木舟,那肯定与诸多理论和实践上的壮举无缘。所以,艺术人类学要想在新世纪真正有所作为,履行自己的承诺,势必要寻找理论上的安全出口和实践上的操作通道。哪怕这种出口和通道一时还只是具有相对意义甚或象征意义,但比起单向制导或主导的西方中心主义文化史观和艺术史观来,自然是更富有文化上的黏性和亲和力的东西,而凭借此类出口和通道,我们就有望寻觅到人类艺术复杂的思想脉络和精神地址,探视到文化和艺术上的人性公约数。

三

更进一步地说,一旦我们借助于人类学的立场、方法和整体学科优势,以全景式的复杂性思维来透析世界上曾经有过的和现存的所有文化和艺术形态和样式,把各种有着自身的思维气质和文化特性的非西方艺术与西方艺术置于同一个人类艺术大景观、大历史的过程性之中来考量,让那些非西方艺术至少在理论上不缺位,在实践中尽其所能地各司其职、各美其美,而不只是充当西方人类学、美学和艺术理论的印证材料和试验场。那么,在人类艺术的大宝库中就有望激发出前所未有的可能性,塑造出新的问题领域、话语形态、理论创造空间以及相应的思想索道和意义链。这时,人类学理论上所津津乐道的"他者",就不是西方中心主义这面魔镜单向性地折射出来的那个大弧度、大向度的他者,相反,西方文化和艺术本身也会成为非西方文化和艺术视野中的他者。我相信,只有形成这种互为他者、双向乃至多向制导的全景式机制,他者之间的互动、对话和交变才能成为现实。如此一来,全景视野下的他者必然会走向多维化、细密化。一方面,同时代的不同族群、不同民族或不同国家的文化艺术之间可以互为他者;另一方面,在不同时代或不同的生活区域,也可以有无数个历史上的他者或区域上的他者,这两方面的合力,使得不同的文化艺术系统之间必然会形成多个层面的他者之间的复杂交响。这里的他者模式既有"你—我—他"式的,亦有"你们—我们—他们"

式的,而这些他者模式在人类文化艺术的问题链、话语链和意义链上既可以自呈自现,也可以在互动、对话和交变中彼此亲和、彼此校正,从而在最大限度上抑制西方文化艺术中心论的统辖力,克服东(中)西二元论的思维定式。如果成功的话,或许还能够在当今全球化境遇中培育出诸如中国艺术、印度艺术、日本艺术等具有充分自主性的增长极,从而在现实性上弱化那种潜伏在西方艺术话语和理论背后的无边的合法性。这也正是我之所以强调艺术人类学研究中的"中国问题、中国话语和中国理论"、中国艺术人类学研究"需要自己的精神现象学"[①]的一个深层逻辑。概而言之,艺术人类学如能堂堂正正地面对全景式的人类艺术景观,而不限于"无文字社会的艺术"的研究,这在理论上就预示着审视人类艺术问题的某种独特的全知视角,而具备这种视角的艺术人类学,恰恰在一个根本的含义上区别于旧式艺术人类学,并为自身最终成为一种完全的艺术人类学设置了一个相对安全的理论出口和实践操作通道。

如此一来,艺术人类学无异于把自己的研究范围推展成一个前所未有的冲浪区,全景式的人类艺术景观必将给这一冲浪区平添不可估量的感性色彩;但它同时又是一个知性的、思想性的冲浪区,一个有着真理性指向的智慧冲浪区。我的意思是说,完全的艺术人类学还有一层根本性的含义,那就是它不仅仅是关于"艺术"的,也不仅仅是关于"艺术"的感性学或某种新的知识论,而且还是一种人类学立场上的艺术真理论。唯其如此,完全的艺术人类学必须关乎人的存在和人生的真理。事实上,从史前艺术演化至今,人类艺术总是与特定的生活状况、生活经验、生命感受和生存理解直接相关,从而在最大的情境性上呈现出复杂的观念、动机、目的和行为,表达多维的功能和价值意味。历代人类学家对自己的一个发现几乎确信无疑:"艺术反映出一个民族的文化价值观念及其所关心的事物,特别是口头艺术(神话、传说和故事)的确如此。"[②]人类艺术背后的文化价值观必然承载着人生真理的意蕴,即便是神话,它也"不是人类心灵的幻构之物,也不只是某种不可企及的神秘的隐喻性符号,神话之所以有

① 郑元者.中国问题、中国话语与中国理论:艺术人类学与民间文学论坛主持人的话[J].杭州师范学院学报(社会科学版),2004(6):54-55.
② HAVILAND W A. Cultural anthropology [M]. Orlando: Holt, Rinehart and Winston, Inc., 1990:383.

着巨大的现实效用,那是因为神话本身就是人的生存理解的体化物。"①但是,在全景式的人类艺术景观这一冲浪区,人生化的艺术和艺术化的人生本身并不能自动透露真理的奥秘,它有待于冲浪者的劳作。我们对不同的历史和文化情境下的人类艺术的感知、理解和诠释,更多的是情感、思想或精神上的情境性交流和对话,是对艺术图景背后的历史人生的一次又一次穿游。倘若艺术人类学研究仅限于艺术,满足于哪怕是全方位的人类艺术知识体系,甚或为艺术而艺术,无意与多文化或多民族背景下的艺术所投射的历史人生的真理互通信息,无缘直面多维的艺术人生和人生艺术中的真理,那么,我们对艺术的感知、理解和诠释显然是不充分的、不完全的,艺术人类学学者在很大程度上也很可能会沦为现代学术体制下的知识技工或职员,而这样的艺术人类学势必也是不完全的,它最终会被降格为一种无魂的艺术人类学。

正如 T.W.阿多诺(Adorno)针对艺术作品的真理性问题所提醒的那样:"美学必须以真理为目标,否则会被判为无足轻重的东西,或者更糟的是,会被判为一种烹饪观。"②其实,艺术人类学也不例外,它必须以真理为念,驻守人类学所固有的文化多样性的视野,从艺术的真理中透析人生的真理,以免在学科格局上变成知识烹饪术或者学术冲浪者的利益寄存处。换言之,"艺术"既不是一般人类学准则的依影图形,也不是艺术人类学的终极目标,它是艺术人类学直面人生真理的过程中的一个中介。由于艺术人类学既关注史前时代和现代土著民族的艺术活动,又关注世界文明中心形成之后艺术发展异常丰富而又复杂的历史事实和现实境况;既关注以往的美学和艺术学所着重考察的那种"美的艺术",又关注世界各民族的那些似乎不直接出于审美目的但同样具有创造力和想象力的艺术,亦即所谓"技艺"(craft)或人工制品(artifact)。所以,艺术人类学视野中的"艺术"这一中介就有了空前的历史客观性、现实针对性和表现形式上的多样性,凭借这样一个中介,艺术人类学就可以生成更为充分的知识论条件和思想蕴含,从而在窥破艺术真理和人生真理的征途中增添更多的精神脚手架。

总之,艺术人类学既是一门不断地处于生成之中的学科,同时又

① 郑元者.艺术之根:艺术起源学引论[M].长沙:湖南教育出版社,1998:232.
② ADORNO T W. Aesthetic theory[M]. Routledge & Kegan Paul,1984:475.

是一种超乎学科格局的精神现象学,它的基本含义所承载的学科诉求,并不只是知识性的诉求,更是一种精神期待上的诉求,因而不会满足于一般意义上的人类学与艺术之间的交叉。正像活生生的音响往往比乐谱更能说明问题一样,艺术人类学通过自己所面对的各种鲜活的人类艺术活动图景和事实来留存艺术真理和人生真理的形迹,较之历代哲学家和美学家往往跨越艺术实际甚或凌驾于艺术之上对艺术真理和人生真理所作的各种抽象界定,或许更能直接地测定自己独特的精神音响,更加有效地助飞人类学"爱美之心"的梦想。

——选自《广西民族大学学报(哲学社会科学版)》2006年第4期

走向田野的艺术人类学研究
——艺术人类学研究的方法与视角

方李莉

一、概述

在人类社会进入了新的信息时代、后工业社会和后现代文化的时代的今天,艺术似乎越来越边缘化,或者是被越来越多地融入了其他的文化之中。黑格尔在一百多年前提出的艺术是否会终结这一命题越来越迫使我们去思索,去重新审视艺术,去更接近于客观地,更接近于真实地理解艺术的本来面目。笔者认为,在这样的研究和思考的过程中,我们有必要在艺术学的领域里引进人类学的研究方法和视野。而这种将艺术学研究和人类学研究结合的学科,就叫艺术人类学。

因此,这是一篇探讨艺术人类学研究方法与视角的文章,在探讨之前,笔者首先想解释的就是:艺术人类学是一门什么样的学问?它与艺术学的研究有什么样的区别和不同?

其实,就研究的对象、研究内容和研究目的来说,艺术人类学和艺术学基本一致,也可以说是艺术学研究的一个分支,但由于加上了人类学的内容,在研究方法和研究视角上又与普通的艺术学研究有了一定的区别,也可以说是艺术学研究的进一步拓展和进一步深化。

艺术人类学可以说是艺术学研究的一个分支,也可以说是人类学研究的一个分支,因为其研究的对象和内容是艺术学的,但研究的方法和视角却是人类学的。艺术学的研究基本是属于抽象思辨的哲

学方式,而艺术人类学的研究却较多地吸取了人类学的田野工作方式,这是一种实践性、经验性较强的研究方式。

田野工作被称为"人类学家的前期必备训练"。所有人类学者都知道,是田野训练造就了"真正的人类学家",而且人们普遍认为,真正的人类学知识均源自田野调查。决定某项研究是否属于"人类学"范畴的重要标准实际上就是看研究者做了多少"田野"[①]。而田野工作方法是艺术人类学区别于一般艺术学理论研究的唯一组成要素。同时,田野工作远远不止是一种工作方法,它已经成为艺术人类学知识体系的基本组成部分。因此,要理解艺术人类学这门学科,首先就要理解艺术人类学的田野工作方法。

"田野",顾名思义,是一个远离都市文明的农区、牧区或荒野,是相对于文化中心的异文化区域。传统人类学的田野目标常常是以最大文化差异作为前提的,也就是非本土化的调查现场。只有这样,才能以"他者"的眼光,重新反思自己的文化世界。就艺术人类学来说,也就是以偏远的"他者"艺术来反思都市的作为主流文化中的艺术。学者进入"田野"就意味着要到另一个不同于自己文化的地方去,去那里生活就是进入另一个世界。这是一门方位感很强的研究方式,艺术人类学者承认,艺术不可避免地具有"有关某处"和"来自某处"的特性,艺术拥有者的特定方位和生活经历在某种程度上对于艺术产生的类型是重要的。这与一般艺术学中,将艺术作为一种普适性的、宏大的、源于同一中心的叙事体系,有所差别。

艺术人类学的研究方法源自人类学,因此,有关人类学中田野考察方面的概念及讨论同样适用于艺术人类学。人类学田野调查反对西方民族中心主义,重视经济和政治上边缘化的社区、民族、历史及社会场域的翔实而精湛的知识。这些边缘化的地域能使其他地方永远无法表述的批评和抵抗得以表述。同样,作为中国的艺术人类学的研究,也会在田野考察时试图打破汉族艺术中心主义,打破精英艺术中心主义,关注少数民族地区以及偏远乡村地区的民间艺术,同时也会对城市中处于边缘地位的艺术群体,如非体制内的艺术群落以及这些艺术群落的居住区、居住集散地等进行关注和研究。

人类学田野考察揭示,社会和方位的自觉移位可以成为一种理

[①] 古塔,弗格森.人类学定位:田野科学的界限与基础[M].骆建建,袁同凯,郭立新,等译.北京:华夏出版社,2005:2.

解社会与文化生活的特别有价值的方法论。从这个意义上来说,田野考察可以被理解为一种有根据的程式化的错位形式①。这种错位就是研究方位的转变,而艺术人类学的这种研究方位的转变会给以往的艺术学研究带来什么样的新视角,什么样的新的方法论,让我们对以往的艺术会有什么样的新认识,这是笔者在这篇论文中所要提出并希望能解答的问题。

二、人类学对原始艺术的考察与认识

艺术人类学关注尚未进入文字时代或没有文字的民族以及没有掌握多少文字的乡村民间艺术,因为在那些相对简单的社会中,我们更容易了解到人类创造艺术的最原初的本意,同时也是对艺术进行全面观察和全面研究的一个重要手段之一。

通过大量人类学的田野考察资料,我们可以得知,在没有文字的时代和没有文字的民族或不常使用文字的乡村民众中,艺术和人们的日常生活、礼仪生活、祭祀生活、节日庆典生活等,有着紧密的联系。在我们的眼里,那是一个没有艺术但又无处不是艺术的时代,一个没有艺术但又无处不是艺术的世界。朱青生有一本书的名字叫《人人都是艺术家,人人都不是艺术家》,正是在这样的时空中的一种现象。因此,我们才会发现,我们所做的非物质文化遗产的保护,好像都是在保护艺术,在保护艺人,因为那就是一个以艺术表达生活、表达文化的时空。在那样的空间中艺术是粗浅的,是散淡的,是弥漫在所有的氛围中的。

之所以说它"没有艺术",是因为在以往的理论家眼里,在那些没有文字的"野蛮"时代和"野蛮"民族中,只有初级的还没成型的艺术,这些艺术达不能成为正式的艺术,只能称之为"原始艺术",是黑格尔讲的"艺术前的艺术"。之所以说它"无处不是艺术",是因为对于无文字的"野蛮"时代和"野蛮"民族,艺术和生活几乎没有区别,他们生活的每一个部分都充满着艺术的象征、艺术的现象和艺术的夸张即艺术的想象力。在那里,几乎没有一个人不会唱歌、跳舞,包括做各种手工艺,所以才会有"人人都是艺术家"的说法。

① 古塔,弗格森.人类学定位:田野科学的界限与基础[M].骆建建,袁同凯,郭立新,等译.北京:华夏出版社,2005:145-155.

正是因为他们的艺术和生活没有截然的界限，所以，在大多数的人类学专著中几乎都涉及对无文字的原始艺术的考察和探讨。但这种考察和探讨往往是和巫术、祭祀仪式、文化模式、社会制度结合在一起的，很少有对于艺术的形式、艺术的审美等方面的单独讨论。

黑格尔曾写道："美的艺术似不配作为科学研究的对象，因为它们只是一种愉快的游戏，纵然它们也有些较严肃的目的，实际上它们却和这些目的的严肃性自相矛盾。他们对上述游戏和严肃的目的，都只是处于服务的地位，而且，它们之所以成为艺术，以及它们用来产生艺术效果的手段，都只能靠幻想和显现（外形）。"[①] 也就是说："科学所研究的是本身必然的东西。美学既然把自然美抛开，我们就不仅显然得不到什么必然的东西，而且离开必然的东西反而越远了。因为自然这个名词马上令人想起必然性和规律性，这就是说，令人想起一种较适宜于科学研究，渴望认识清楚的对象。但是一般地来说，在心灵领域里，尤其是在显现领域里，比起自然界来，显然是由任意性和无规律性统治着，这些特性就根本挖取了一切科学的基础。"[②]

以上是黑格尔对为什么作为美的艺术不能成为科学研究对象的原因的论述，而一向以科学研究自诩的人类学，也许就是因为这样的原因，在他们讨论原始艺术的时候就从来没有将艺术美这样的概念加入其中。而且在他们的眼里，原始的艺术从来就不仅仅只是艺术家个人心灵中的任意产物，也不仅仅只是表达愉快的游戏或用于审美的产物。

在人类学家的眼里，原始艺术家的艺术创作，根本不是个人的自由创造。他们只是严格地按照传统的程式依样画葫芦——他们并不按照审美设想来创作，而是考虑宗教仪式的功能。当艺术学理论视艺术家为表达个人情绪的反叛者的时候，人类学家则从社会学的角度出发，视艺术家为社会大组织的不可或缺的一部分，政治、农业、宗教和教育等功能在这儿有机地融为一体。因此，原始的面具和肖像不是个人艺术性情的表达，而是不重视审美考虑的群体文化的表现。

正因为如此，最初原始艺术在欧洲的学术界并没有引起任何的注意，也根本就不认为它也能算艺术。在黑格尔的美学著作中提起欧洲以外的艺术，充满了鄙视："艺术作品的缺陷并不总是可以单归

① 黑格尔.美学[M].朱光潜,译.北京：商务印书馆,1997:8.
② 黑格尔.美学[M].朱光潜,译.北京：商务印书馆,1997:9.

咎于主体方面技巧不熟练,形式的缺陷总是起于内容的缺陷。例如中国、印度、埃及各民族的艺术形象,例如神像和偶像,都是无形式的,或是形式虽然明确而却丑陋不真实,他们都不能达到真正的美,因为他们的神话观念、他们的艺术作品的内容和思想本身仍然是不明确的,或是虽然明确但却很低劣,不是本身就是绝对的内容。"①

而对于一些没有文字的原始民族的艺术,更是认为"与其说有真正的表现能力,还不如说只是图解的尝试。理念还没有在它本身找到所要的形式,所以还只是对形式的挣扎和希求"。他认为:"这种艺术一方面拿绝对意义强加于最平凡的对象,另一方面又勉强要自然现象成为它的世界观的表现,因此它就显得怪诞离奇,见不出鉴赏力,或是凭仗实体的物象的当时抽象的自由,以鄙夷的态度来对待一切现象,容易消逝的。因此,内容意蕴不能完全体现于表现形式,而且不管怎样希求和努力,理念与形象的互不符合仍然无法克服。"②

正因为如此,黑格尔将以上的艺术概括为象征性艺术,而且认为,这类艺术只能称为"艺术前的艺术",即还不能称之为真正的艺术,只是艺术的准备阶段。也正因为在这种认识的思想背景下,在20世纪以前,欧洲以外的东方艺术及原始民族的艺术,并没有引起欧洲学术界的兴趣,尽管人类学家对其已经进行了大量的考察,但没有谁认为它是真正的艺术品,它只是被作为一种原始文化的象征体系和符号体系来认识。

一些原始制品被运回西方作为当地人仍处于野蛮未开化状态的证据。欧洲人对它们所起的审美反应也只是他们对自己想象中的丑陋和残忍产生恐怖感,西方人认为这种丑陋和残忍是这些邪恶的野蛮未开化的作品的特征。

直到20世纪早期,欧洲的艺术界才开始把它们真正当作艺术品,并对之产生审美兴趣。而这种认识的背景是:当时,欧洲先锋派艺术家正在加强对欧洲几个世纪来那种经院气与写实化的传统的反抗,追求一种更能自由表现的抽象化艺术,于是,那些数世纪来只用于种族学研究,在博物馆偶尔也可在古董店看到身影的原始制品,突然在这些革命性艺术家眼里成了最高、最纯的艺术形式,事实上恰恰也就是他们一直在追求的那种艺术形式。在对原始艺术过分褒奖的这几

① 黑格尔.美学[M].朱光潜,译.北京:商务印书馆,1997:93.
② 黑格尔.美学[M].朱光潜,译.北京:商务印书馆,1997:97.

十年中,欧洲艺术家大量收藏,有些人还模仿了这些原始艺术家的作品。

在克利(Klee)的《画册》中,使人联想起巴布亚新几内亚的艺术,亨利·莫尔(Henry Moore,又译作亨利·摩尔)的画册则表现出中美洲前哥伦布时期艺术的影响。还有毕加索、马蒂斯等许多大师级的画家,其艺术创作都无不受到原始艺术的巨大影响。这些欧洲的艺术家,除从直接视觉经验中来认识这些来自土著民族的艺术作品之外,其他方面的知识却知之甚少。

那种认为原始艺术家具有毫无拘束的创造能力的早期评价,受到的最尖锐的批评是来自人类学家们。从他们拥有实地经验考察这一优势出发,人类学家们完全拒斥了那种认为原始艺术家用自然、无拘束的态度自由地表达自我情感的观念,进而强调了原始艺术家在稳固的传统中进行长期训练的重要性,这种稳固的传统使得木刻和陶塑都要服务于宗教和祭奠仪式。

正如让·洛德在其著作《黑非洲艺术》一书中所说:"非洲艺术作品实际上既不是艺术家的本能的纯粹产物,也不是狂迷和狂想的创作成果。可是长期以来人们想当然地把狂迷和妄想当作非洲艺术的一大特点。其实非洲艺术家是名符其实的艺术家。在两次大战中,有些欧洲人赶时髦,硬把自诩为'原始'的艺术和儿童艺术、疯人艺术扯在一起,创造出一种反常的、模糊的、特殊的艺术创作类型,这实属荒唐之极。要成为非洲艺术家,一开始就必须把艺术作为职业学习,既要掌握美学方面的详细规则,也要了解社会所提出的准则。"①他还认为:"非洲艺术家远不像现代艺术家那样,除了个人才干毫无所依,仅仅本能地服从尚可抗拒的感应。他们或继承父业,或师从长辈。长辈传授技艺,同时也把必须掌握的创作内容和形式的套数教给他们,弗拉芒克和德国的表现主义都自认为在非洲艺术中发现了本能的狂想,但事实上非洲艺术是一种自觉的、理性的艺术。"②

也就是说,人类学家们从他们对这一领域所进行的大量田野研究出发,告诉我们,这些制品在它们的土著社会中所起的作用与西方意义上的艺术品不同。只有作为这一社会中的一员,或与这些人们生活在一起,对他们的总体生活方式进行严谨的科学研究,才能了解

① 让·洛德.黑非洲艺术[M].张延风,译.南京:江苏美术出版社,1994:72.
② 让·洛德.黑非洲艺术[M].张延风,译.南京:江苏美术出版社,1994:76.

这些制品独特的功能。认为在这些制品中"形式"或"表达方式"具有审美意义,这种想法只是一种幼稚的自我观念投射,因为这些制品在它们的本来社会中行使完全不同的功能,对它们的感知方式也截然不同。这些制品的外观有某种含义,但通过审美感觉并不能了解这种含义,只有通过在当地社会中踏踏实实地做材料收集,就是说通过人类学的田野研究,才能了解这种含义。符号意义既不能直接感觉到,也并非普遍可感,因此它不是审美含义。

人类学家从社会学的视角出发,认为原始艺术家是社会整体中不可分割的部分。在这种社会整体中,政治、农业、宗教和教育功能都是混沌一体的。这样来看的话,土著民族中的面具和雕像就不是个体情感的艺术化表达,而是社会传统的表现了。在这种社会传统中,审美思维最多不过扮演一个小角色罢了。

非洲的木雕和面具曾给欧洲的许多艺术家带来灵感,并影响了20世纪初的许多现代艺术家,进而开创了现代艺术的许多新流派。但通过人类学家们的田野考察,我们得知:戴面具的庆祝仪式通常与农业和丧葬有关。而这些仪式如同节目齐全的演出:有音乐、舞蹈、朗诵、祭神诗歌。整套表演有一定的程序,表演时,广场上五彩缤纷,热闹非凡,有时活动能延续数天之久。

非洲土著民族利用葬礼,也利用农业季节的始末时机(播种、耕地、收获)炫耀面具,其目的是纪念开天辟地的重大事件,正是这些大事导致世界和社会的产生。人们回忆、重复这些大事,或者说表现永恒的真理,并且使真理不断恢复活力,为的是让现实和那神奇的创世纪一脉相承,因为真实本来就是神在精灵的协助下创造出来的。

面具的作用就是每隔一段时间提醒人们注意在日常生活中存在着真实和神话,它的另一个作用就是保持集体的活动和结构。多贡人展示画着外族人(博尔努人、班巴腊人、欧洲人)的面具,诉说世界的丰富性。仪式动作重现创造时空的天体演化过程。他们试图通过这些方法使人和人所体现的价值能避免在历史长河中任何物都不能逃避的蜕变。仪式也是真正的情感发泄,人在其中意识到自己在世界中的地位。在群体的戏剧中,人看到生与死,感受到这个场面给予生死的意义[①]。

在印第安人的部落中也一样,所有的面具包括歌舞都是为各种

① 让·洛德.黑非洲艺术[M].张延风,译.南京:江苏美术出版社,1994:112-114.

仪式而准备的。许多的仪式都是再现"创世"或"救世"的神话,创世是关于世界的起源,也是关于善与恶的起源,神话创始于善恶之间的融合,终结于善恶之间的分离以及恶的控制上的指导原则的确立。通过让恶(正像梦境一样)屈服于它的神话表现,恶就被控制了。说得更精确些,就是采用一种受约束的方式。这种解决方法是必要的,因为控制灾祸的本领会被认为是从恶的化身中发源的。在易洛魁人的神话、仪式以及对梦境的看法中,混乱之所以被制服,那是因为在一个受约束的仪式环境里总是不断地按混乱的要求而行动①。所有的这些仪式都是试图达到某些主观上的状态,其目标是恢复自我与世界和宇宙万物的和谐。

在印第安的土著民族中,巫术思维的方式把存在的模式投射到宇宙上,并从这些模式中得到仪式行为和日常生活的指导方针。对神的理解引导着人的行为,因为只有神才是真实的。纯粹的世俗是微不足道的。通过在世上建构一种宇宙的简约形式,巫术思维戏剧性地表现出宇宙起源的情景。

这些在仪式表演时所用的"面具尽是一些表现口部攻击和愤怒之情的可怕的脸相。做成黑色、红色或黑红两色的面具,被赋予充满欲望的脸相。它们有巨大的、做凝视状的眼睛,长长的、隆起的和经常呈弯曲状的鼻子,从眉间一直延伸到嘴唇,嘴巴总是张着,并且被戏剧性地扭歪"。

"有的是宽嘴巴,在冷嘲热讽地斜睨一眼时嘴角会向上翻转,有时还会露出巨大的牙齿,有的嘴巴张得圆圆的,成了一只张大的可以用来吹灰的漏斗,有时还会伸出舌头,有的嘴巴缩拢起来好像在吹口哨,嘴唇外翻成两片匙形的浅盘,有的嘴巴有一副平直的、肿胀的,像搁板一样的嘴唇,为了伴随弯曲状的鼻子,有的嘴巴一边的嘴角也被扭弯了,好像这张脸是因瘫痪而扭曲的。"②

也就是说,土著民族的艺术,往往是变形的,有的甚至是抽象的。正因为如此,黑格尔才会认为:"象征型艺术的形象是不完善的,因为一方面它的理念只是以抽象地确定或不确定的形式进入意识,另一方面这种情形就使得意义与形象的符合永远是有缺陷的,而且也纯

① P.R.桑迪.神圣的饥饿:作为文化系统的食人俗[M].郑元者,译.北京:中央编译出版社,2004:56.
② P.R.桑迪.神圣的饥饿:作为文化系统的食人俗[M].郑元者,译.北京:中央编译出版社,2004:251.

粹是抽象的。"①其实，土著民族的艺术并不是达不到形象与意义相符合的目的，而是他们没有必要，也根本没有朝着这方面去努力。写实性并不是人类艺术发展的最后一站，这种风格事实上可以发生在任何艺术类型的历史中的任何一个阶段，人们对它的需要这一问题比技巧发展程度的问题更为重要。同样具有指导意义的是它告诉人们，原始艺术家缺乏技巧这种假设是站不住脚的。原因是艺术对于他们来说，不是为了审美也不是为了再现或描述某种事实，而只是一种象征，一种意义的表达，也是对宇宙世界的一种理解，是人对万物与神的一种理解及认知。

在许多土著民族的仪式上不仅有面具，而且人们往往还在身上画花纹，这就是文身。在不少土著民族的眼里，身体的象征也是精心制作的图式的组成部分，这种图式使神和人合成一体。克洛德·列维-斯特劳斯（又译作克洛德·莱维-斯特劳斯）认为："毛利人文身的目的不只是把一幅图画印上肉身，也是为了把共同体的所有传统和哲学烙到头脑里去。"②对于原始人的文面，他的看法是："装饰实际上是为脸而创造的，但从另一种意义上说，脸是注定要加以装饰的，因为只有通过装饰的途径，脸才获得其社会的尊严和神秘的意义。装饰是为脸而设想出来的，但脸本身只有通过装饰才存在。"③就是说，在土著民族中，许多脸上、身上、日常器用等上面的图案的装饰，有比美重要得多的社会含义和精神含义，它常常赋予被装饰对象以生命，使其由一个无生命的死的物变成一个能与使用者在精神上沟通的、具有某种神性的生命体。

在土著民族的艺术中很少有没有任何功利目的的纯艺术，就连唱歌也是如此。科林·特恩布尔考察了姆布蒂人的生活，发现他们歌唱是与森林进行沟通的主要手段。歌唱能引起森林的注意，并能"使它高兴"。用歌唱表达他们心里所想的事情和他们的欢乐，请求帮助和致以谢意。歌曲必须三五成群地被演唱，这说明姆布蒂人对集体活动的关心。部分歌曲是由不同社会范畴内的人们——男性、女性、青年、猎手或老人——演唱的。通过歌唱来使用声音的熟练技

① 黑格尔.美学[M].朱光潜,译.北京：商务印书馆,1997：97.
② 克洛德·莱维-斯特劳斯.结构人类学[M].俞宣孟,谢维扬,白信才,译.上海：上海译文出版社,1995：276.
③ 克洛德·莱维-斯特劳斯.结构人类学[M].俞宣孟,谢维扬,白信才,译.上海：上海译文出版社,1995：284.

巧,被认为是对那种发源于森林的生命力的"最强大"和最有力的运用。这样,为了社会秩序的利益,歌唱成为姆布蒂人以概念化的方式来驾驭天赋的手段。

在混乱时期,当狩猎失败或者在发生一些死亡事件之后,姆布蒂人相信是森林受到了干扰,而且他们必须通过使森林感到高兴来重新建立秩序。这时,人们就会取出一些被描绘成动物的"莫利莫"号角,发出响声(模仿大象和豹)来威吓妇女和孩子,让他们待在各自的棚屋里。在夜里,男人们独自在森林里吹奏莫利莫号角,这些号角发出一种模拟混乱的元素的、令人恐怖不安的声音。森林里吹奏的号声与围坐在营火旁的人们的歌声之间的交相应和,使人们觉得仿佛在和生命、死亡以及森林对话。

艺术的功能性不仅表现在仪式中,同样也表现在日常的生活中。正如马凌诺斯基(现通称为马林诺夫斯基)所说的:"家庭的物质设备包括居处、屋内的布置、烹饪的器具、日常的用具,以及房屋在地域上的分布情形,这一切初看起来,似乎是无关轻重的,它们只是日常生活的细节罢了。但事实上,这些物质设备却极精巧地交织在家庭生活的布局中,它们极深刻地影响着家庭的法律、经济及道德等各方面。"我们在博物馆中所看到的许多土著民族的艺术,就包括了这些家庭用的器具,在他们的眼里这些东西只是一些普通的家庭器具,但在我们的眼里,由于这些器物都是手工的,装饰着各种精美纹饰的,具有独特地方性的物品,因此,也就有了艺术的价值,也就被当成艺术品陈列在博物馆中。但在人类学家眼里,这些东西不仅是家庭的普通器具,也是由"观念、风俗、法律决定了物质的设备,而物质设备却又是每一代新人物养成这社会传统形式的主要仪器"①。

另外,人类必须不断变动物质,这就是文化在物质方面的基础。手艺人喜爱他的材料,骄傲他的技巧,每遇一处新花样为他所首创的时候,常感到一种创造的兴奋。在稀有的难制的材料之上创造复杂的、完美的形式,是审美的满足的另一种根源。因为,这种新形式,是贡献给社会所有人的,可以借此提高艺术家的地位,增高物品的经济价值。手艺技巧上的欣赏,新作品所给予的审美满足,以及社会的赞许,彼此混杂而相互为用。这样一来,他们得到一种努力工作的兴奋剂,并且给每种工艺建立一个价值的标准。有些作品往往标明金钱

① 马凌诺斯基.文化论[M].费孝通,译.北京:华夏出版社,2002:46,52.

价格，但它们实际上不过相当于代表技术的材料的价值，这可以引为审美的、经济的和技术的联合标准的例证。马来西亚人的用特殊的技巧、稀有的原料做成的防御时用的圆盾，萨毛阿的卷席，不列颠哥伦比亚的草篮铜板、雕刻，都是我们研究原始社会的审美、经济情形及社会组织的重要材料。这里，艺术的功能是建立经济的价值，并且刺激人类精良技巧的发展。在土著民族中，知识的具体表现包括艺术、手艺、技术上的程序，及工匠的规律。

三、艺术人类学对原始艺术的认识

（一）具有记忆功能的艺术

通过以上对一些人类学的田野报告和理论的简单梳理，我们看到了艺术在土著民族的精神世界及物质世界中的功能，在这些没有文字的地区，不存在独立的、自律的、没有任何功利目的的艺术。在这里，艺术不仅是一种审美形式，更不仅是一种愉快的游戏方式，也不仅是一种哲学的理念。那么是什么呢？20世纪60年代中期以来，一些人类学家认为文化不是封闭在人们头脑里的东西，而是体现在具体的公共符号上的体系。所谓"公共符号"（public symbols），指物、事项、关系、活动、仪式、时间等，是处在同一文化共同体的人赖以表述自己的世界观、价值观和社会情感的交流媒体。笔者认为，在没有文字的社会空间中，艺术就是其中的"公共符号"，同时也是认知的集体表象、文化解释体系等。

格尔茨强调，文化并不是禁锢在人们头脑中的东西，而是体现在公众符号之中。社会成员通过这些符号交流思想，维系世代。而艺术作为一种公共符号的表达，我们在研究它的时候就不仅仅要研究它的外在形式，还应该包括它的内在价值及意义。

艺术究竟为何物？如果我们将其还原到人类最初阶段的记忆和表达方式上来理解，如果我们把人类的历史改为人类记忆和表达的历史，也许会对艺术的了解更清晰且更切合实情一些。在前文字的时代，人们依赖储存在基因中的一种知识本能地生活。文化知识以故事、唱歌、祈祷和口头语言的其他形式代代相传。这些形式往往出现在一种仪式的语境中，正是这种仪式的语境帮助人们记忆历史，这是一种早期知识的自然的结构。也就是说，今天被我们看得很庄严的诗词、优美的歌谣、传奇式的神话故事，甚至包括舞蹈，都曾经是一

种帮助人类记忆文化和表达情感的工具。这种通过声音和肢体的记忆和表达，我们可以称其为时间的记忆和表达。

但这种仅凭口传心授的经验记忆是难以准确无误的，为了帮助准确的记忆，秘鲁的印加人使用一种结绳记事的方法，它由打了结的不同颜色和长度的绳子和线组成，被一根十字形的木棒穿起来。易洛魁印第安人有一种称为"贝壳数珠"（Wampum）的带子，故事是通过带子上有颜色的珠子上的图画被记录下来。这种带子也兼作交换的一种媒介。另一些人则通过使用刻有痕迹的树枝、打结的手绢或皮带，以及穿起来的珠子或贝壳来增强他们的记忆。在笔者不久前考察的贵州长角苗寨，至今还流传着人们用结绳的方式算日子、用刻竹的方式记礼品的习俗，因为在那里扫除文盲还只是近几年的事。在没有文字的民族中，所有的记忆，所有的表达，都是声音的、形象的。在声音以后，人们开始用的结绳记事也好，刻竹记事也好，树枝记事也好，串珠记事也好，都只是一种数字的记录。而只有图画才能记录具体的形象和场景，同时图画的记忆不仅相对准确，而且相对凝固，可以经历时间的冲刷。因此，有了图画以后，人类的经验便被迅速地传递、继承和积累下来，同时，图画的出现导致了文字的出现。图画的记忆是一种空间的记忆，也可以说是人类介于声音记忆与文字记忆之间的一种极其重要而特殊的记忆。

如此看来，人类的记忆与表达，第一个阶段是具有时间意识的、声音的记忆与表达，第二个阶段是可以相对控制的、精确的、图形的记忆与表达，第三阶段才进入理性的更易于书写与传播的、文字的记忆与表达。文字是一种有组织的、合理的、近逻辑的，具有分析性特征的系统记忆与表达，图形则为一种统合的、直观的、近美学的记忆与表达。由此可见，人类的记忆与表达不是从具有逻辑性的文字开始，而是从具有时间性和空间性的声音与图形开始，而所谓的语言、歌唱、舞蹈、音乐、图画、雕刻等，这些都是艺术。也就是说，在前文字的时代，供我们学习和理解这个世界的工具，不是文字，而是图画、音乐、歌舞和诗词，那是一个艺术的世界，它构成了人类整个形而上的空间，它是一种涉及整个人类文明原创可能的形而上美学的观念或结构。

也就是说，纵观人类的文明发展史，其表达和记忆的方式可以分为两个大的时段，或两个大的类型，一个是在无文字时期或无文字的民族以及没有掌握文字的下层民众中，艺术是其记忆和表达其文化

的主要手段,也是其传承和学习文化的主要手段;另一个是在进入文字以后的社会或在那些掌握文字的精英中,文字则成为其记忆和表达文化的主要手段,也是文化的传播与学习的手段。可以说以艺术表达和记忆的世界是一个想象的世界,而以文字表达和记忆的世界则是一个理性的世界。

(二)作为人类潜意识而存在的艺术

但是,正如台湾学者史作柽所说:"不论人本身,还是其文明,都绝不是从理论而开始的。均来自一无可名状之大想象之世界。想象与理论之最大不同处在于,想象乃与人之整体性存在最为相近或相关之物,而理论却往往只是因人而有之属人外在形式化之部分,或即属人部分存在之表征,所以说,想象近潜意识,它所代表的是属于人类深不可测之整体性的存在,而理论则近意识,它所代表的却只是人类经过整理,清楚而看似可行之部分的存在,因之,在人类文明中,假如果然有一些过分之形式主义,或夸张之理论中心主义,乃至各式各样之文字性之独断思想,在根本上,它们往往都有一种惧怕去面对那业已失去之潜意识性整体不可侦测之自我存在之倾向(或无此能力)。其实,不论他们说得多么有理,若欲反驳之,其理由亦甚简单,即:不论人或文明本身都不是从理论或文字开始的。如其结果已使人及文明的存在陷入于纷争不已之状况,那么,我们就应该重新而诉诸理论前之基础性大想象的世界方可。"①

他的这段话,将人类的想象世界,也就是艺术世界比作是人类的潜意识部分,而文字所代表的理性世界,比喻为经过整理后的人类的有意识部分。要想理解人类的整体存在,必须将这两部分结合起来理解。这也是艺术人类学者到田野中去考察时所需注意的任务。尤其是在当今人们远离自然,为生态危机、精神危机、价值危机所困的时候,尤为重要。

史作柽还说:"吾人知文必先知图,知图必先知声,若以此人类全史性表达之溯源的方式而言,我们对声音的真正了解,就在于人类不受任何空间性符号表达之限制或束缚,并以一真自由之心怀,向人与自然直接相关之大自然本然宇宙背景的回归中,方能有所真及。因为真正的声音、语言或音乐,它是一种信息,它不来自于文字性城市中造作之理论或教条,它唯来自于果以真自然为背景之自然而生成

① 史作柽.艺术的本质[M].台北:台湾书乡文化事业有限公司,1993:29.

的世界。"①我们欲理解"自然而生成的世界",就必须先理解由艺术而构成的前文字的时代及民族的文化。我们也由此理解到为什么越是没有文字的时代,越是没有文字的民族,越是没有机会掌握文字的下层民众中,其艺术越是发达,在那些地方和民族中,几乎每个人都能歌善舞、会剪纸、绘画、刺绣、雕刻、做面花、捏泥人,等等,个个都是能工巧匠。在那些地方没人懂得什么叫艺术,但每个人都生活在艺术之中。

(三)作为理解民族文化钥匙的艺术

黑格尔虽然看不起作为象征型的前文字时期及民族的艺术,但他也意识到"在艺术作品中,各民族留下了他们最丰富的见解和思想,美的艺术对于了解哲理和宗教往往是一个钥匙,而且对于许多民族来说,是唯一的钥匙"②。他讲的这话是非常准确的,对于一些无文字的民族来说,艺术是他们表达文化、记忆文化、传承文化和学习文化的重要途径,甚至是唯一途径。如果我们不能理解他们的艺术,或者失却了他们的艺术,我们就不可能理解他们的文化。

为了说明以上的观点,笔者举一个自己研究过的个案。今年夏天,笔者带领一个考察组到贵州六枝地区的一个苗寨考察,这是一个地处偏僻的没有文字的苗族地区,直到四十多年前这里才开始办起小学,一部分男性开始接触汉族文化,女性直到20世纪90年代还全都是文盲。但他们有自己的文化,自己的历史,自己的信仰世界,自己的道德体系。他们用自己的方式传承着自己的文化。十年前,这里建起了生态博物馆,封闭的大门被打开了,政府在这里开展了扫盲运动,电视机、旅游者带来了遥远的城市文化。年轻人不再安心在寨子里生活,纷纷出外打工,同时也为了适应现代社会努力地学习汉族文化。本民族的文化受到了冷落,年轻人开始远离它,不再记忆它。随着老人们的过世,这里的传统文化正在迅速地消失。

这里虽然建立了生态博物馆,但生态博物馆却是遥远的欧洲人的概念,在这贫困的苗寨并不容易为人理解。人们当初建立它的目的是保护文化,但客观上却成了当地人摆脱贫困的一种方式。在生态博物馆的名义下,这里建起了公路,通了电,接上了自来水,修了许多新的建筑,但唯独没有保存一份文化的记忆。为了帮助当地建一

① 史作柽.艺术的本质[M].台北:台湾书乡文化事业有限公司,1993:26.
② 黑格尔.美学[M].朱光潜,译.北京:商务印书馆,1997:10.

个文化记忆库,笔者和一群考察队员来到了这里。

来的时候,按笔者的设想是,要重新记忆这个寨子的文化,有四条途径。第一条途径是在别人所做过的原有的文献的基础上,但这一条途径利用率不高,因为这是一个没有文字的民族,有关它的民族历史文化的文献极少。第二条途径是参与当地人的生活,进行深度的观察和理解。第三条途径是,记录当地老人的口述资料,进行深度访谈。后两条途径还比较有成效,但要想完整地恢复其文化的记忆还不够,因为许多的文化,在不断逝去的日子里已被人们遗忘了。所以,我们还需要通过第四条途径,这条途径是通过当地的象征体系以及符号表征来理解当地的文化,这正是艺术人类学的研究方法。

由于有上面的想法,一到寨子里,我们就收集有关寨子里所有的纹饰资料。后来发现,这里的建筑也好,各种用的器物也好,几乎都没有任何纹饰图案,这个民族所有的纹饰图案几乎都集中在他们的服饰上,所以有人说苗族的历史是写在衣服上的。这是一个非长期定居的、习惯于不断迁徙的民族,以服饰作为历史文化的载体,让自己民族的历史文化随着人迁徙,是最好的方式。

这些纹饰大都体现在女性的服饰上,据当地人说,苗族的女性比较聪明,而男性比较憨厚,所以传承文化和历史的任务就由女性来承担。在这里,所有的女子都是从一懂事就开始绣花、点蜡染。这是一种劳动的过程,也是一种记忆文化和学习文化的过程。这些图案花纹全都是一些抽象的几何纹饰,但笔者相信它最早一定是由写实的纹饰演变过来的,就像中国的原始彩陶及其他一些土著民族的装饰艺术一样。

经过考察得知,这些抽象纹饰全部是由当地的动物、植物、工具、建筑所演变过来的,不同的组合代表着不同的含义,但由于时间太久,人们已经遗忘了其中的许多含义。笔者相信,这支苗族的历史不仅是绣在他们的服饰上,还一定流传在他们的音乐里、他们的歌舞里。

这里的人们在跳花坡时要唱一种酒令歌,这种歌的内容非常丰富,据说,里面传唱的内容包含有这个民族的历史和传说。但是这些歌都是苗语的,至今为止还没有人翻译出来。我相信,一旦这些歌词被翻译出来,这些衣服上的纹饰也就会被破译出来,他们一定有许多一致性的地方。另外,对舞蹈的研究也很重要,跳舞的队形图,也许就是某种抽象纹饰。还有一个路径就是对当地民俗的研究,这些民

俗活动中的许多道具、活动形式、禁忌等都会和这些纹饰有关系。另外，服饰既然是苗族人生活的历史记忆与百科全书，就会与它生活和劳动的方方面面分不开，与劳动中的工具、生活中的器物都会有所联系。需要来自这些方面的种种研究成果来查证这些纹饰的形式与意义。

笔者在田野中做这一研究的体会就是：对于一个没有文字的传统社区的艺术的研究，就相当于对其历史文献的研究，这些艺术所起的作用从某种意义来说相当于文字。我们用文字记载历史，传承文化，沟通信息，而他们则是用艺术来记载历史，传承文化和沟通信息。因此，在没有文字的社区里，对于艺术的研究尤其重要，它是读解整个社区文化历史的钥匙，也是恢复当地文化记忆的一个重要方式。

由此也可以看到，在没有文字的时间和空间中，艺术有着比在现代社会里多得多的意义和价值。因为在那样的时代和地区，艺术不仅有着它吸引人的表现形式，而且还有着整个人类的意义世界。因此，在那样的世界里，不懂得艺术就是不懂得文化，不懂得历史，不懂得人活着的价值和意义。

当然，即使在已经有了文字的古典时代，艺术仍然是重要的。虽然文字取代了艺术的部分功能，但有关神的世界、有关民族的历史、有关统治者的丰功伟绩还需要用艺术来表达、来描述、来再现、来记忆。这一时期，人类社会已从部落走向了民族国家，同时也脱离了图腾崇拜走向了对神的崇拜、对国家政权的崇拜。在这里，无论是神还是统治者及其英雄的形象，都是以完美的、真实的人的形象被描述、被刻画。在古希腊和中世纪晚期，这种艺术的表现力达到了顶峰。它就是被黑格尔称为人类艺术的黄金时代的古典型艺术。黑格尔认为："只有古典型艺术才能提供出完美理想的艺术创造与观照，才使这完美理想成为实现了的事实。"[1]因此，即使在古典时代，艺术也是极其重要的。

四、用科学的方法研究艺术

但在当今，在人类社会已经进入了后工业时代的今天，艺术不仅失却了无文字时代的精神象征能力，也失却了古典时代的再现与真

[1] 黑格尔.美学[M].朱光潜,译.北京：商务印书馆,1997:97.

实描述的能力,一方面,现代化的照相器材和摄像器材,早已取代了绘画所能达到的一切高超的技术,还有传统的戏剧远不如电影那样的逼真且富有刺激;另一方面,随着科学理性的发展,传统"再现"也随之终结,根据福柯的分析,再现已失去了可以提供一个认知基础的能力,再也无法提供一个可以整合繁杂不同元素的基础。艺术不再反映生活,更不是生活的镜子。

如此情景,印证了黑格尔所说的话:"艺术对于我们现代人已是过去的事了。它已经丧失了真正的真实和生命,已不复能维持它从前的在现实中的必需和崇高地位,毋宁说,它已转移到我们的观念世界里去了。现在艺术品在我们心中激起来的,除了直接享受以外,还有我们的判断,我们把艺术作品的内容和表现手段以及二者的合适和不合适都加以思考了。所以艺术的科学在今日比往日更加需要,往日单是艺术本身就可以使人满足,今日艺术却邀请我们对它思考,目的不在把它再现出来,而是用科学的方式去认识它究竟是什么。"①

现在距黑格尔的这一讲话已一百多年了,我们对艺术作过一些科学的思考吗?已经有了一些科学的论断吗?什么是艺术?什么是艺术的本质?这个已经谈论了一百多年的话题到现在反而越来越谈不清楚了,甚至连艺术的边界如何界定到现在也开始出现问题。一直认为是自律的、封闭的艺术系统,现在已成为开放的和日常生活融为一体的社会系统的一部分。艺术真的会在我们这个时代终结吗?

正如贡布里奇所说:"我们时代的情形是这样的,在其中,艺术放弃了与超验存在王国的任何联系,失掉了它作为一种世界观——一种对世界或历史的解释方式——的特征。"现代艺术最大的困境在于其背后意义世界的被抽离,没有意义只有外在形式的艺术,还有存在的基础吗?"为艺术而艺术"的口号,很容易把艺术牺牲给表面的"美"的外观,使艺术缺乏深度内涵的表达和富有穿透力的塑造。

"对此,后期印象派已曾指责过,他们早已担心意义和内涵的空泛。这其实也是对美国波普艺术某些形式的指责,这些艺术很大程度上是直接从娱乐用品上或广告中信手拈来的绘画主题和媒介,只通过丝网印刷及诸如此类的方法略加处理,仅是制版的陌生一点而已。这种美国式的'印象主义',将瞬间用图片记录下来,杂耍式地不负责任,只会出现幼稚的文化乐观主义的赶时髦心态。这种'印象主

① 黑格尔.美学[M].朱光潜,译.北京:商务印书馆,1997:15.

义'很可能是临摹的,无所用心地将这个消费社会所提供的东西拿来,它连法国印象主义那种富有情调的东西也不具备,简单制造、复印过诸如可口可乐瓶的人工现实,照搬复印品和玩偶,沾沾自喜于一种幼稚的诗意化的物品世界——他们远不像达达派、超现实主义那样具有批判意识。'由此,艺术很容易成为人工的——美术的模仿状态。甚至连快速消费艺术、垃圾艺术、乡间艺术——那种表现荒凉风景的艺术,也同样为文化工业机械主义者们所利用,以迎合市场的需求,它们保存下来的是比'美术'更糟糕的东西。"[1]这是一位德国学者写的话,在这里我们看到了艺术在失去它意义的根基后,所进入的一种虚无主义的视域。

面临艺术的如此状态,我们应该如何去研究它？如何去认识它？甚至用什么样的方式去认识它？这些问题是目前在艺术学研究中急需解决的问题。

笔者认为,唯有引进人类学的方法和视角才能达到对其有较客观和较全面的认识。当然,笔者的这一认识,并不是由于人类学一直宣称自己的研究是一种客观的、科学的研究,尽管人类学有如此的理想与动机,但事实上人文学科是很难做到完全客观和科学的,而且绝对的真理也是不存在的。只是笔者认为,人类学的研究方法有其可取之处,艺术理论的研究往往是从理论到理论的形而上的抽象思辨,其追求的是普适性的规律,是宏大叙事的理论体系。这样的研究方法容易走向空泛,容易在所谓的"艺术的本质""艺术的起源""艺术的自律性""艺术的他律性"等问题上转圈。

如果我们换一个角度,用人类学的眼光去注视艺术,把我们的视野打得再开一些——从纵向的、时间的维度来说,不仅注视有文字以后的文明时代,也注视到更早的无文字时代,甚至包括目前的后文字时代,从横向的空间维度来说,不仅注视欧洲、美国以及中国、日本、印度等这样的国家,也注视一些土著的民族,包括中国的少数民族,从社会分层来讲,不仅注意到上层精英的艺术,也注视到下层民众,包括大众艺术——我们对艺术的理解可能会更全面一些。

从研究方法来讲,走出形而上的抽象思辨,将艺术还原到一个具体的生活情境中作具体的分析与研究,观察其与日常生活及社会文

[1] 汉斯·昆,伯尔,等.神学与当代文艺思想[M].徐菲,刁承俊,译.上海：上海三联书店,1995：32-33.

化空间的种种联系，我们对艺术就会有一个更深刻的认识。如果用这一方法去研究，我们就有可能认识到，前工业社会的世界观是神话式的或宗教式的形而上学的。前工业社会制度的"合理性"或"认知性"，是来自社会各成员所共同接受的神话或宗教教义的哲学理论。这些世界观和包含在其中的各种信念、价值与知识，都是生活情境通过各种声音符号、图形符号的表达和记忆潜移默化到人们的心中，成为生活于其中的人们的"背景知识"。它们之所以是背景知识，就在于人们只懂得运用它们而不知道它们的存在。这些由声音符号和图形符号所表达出来的背景知识，也是自然过程与社会过程相结合的产物，是生理潜能通过一个人面对其他人的过程而现实化，是一种社会性或文化性的符号网络。同时，由于根植于自然环境的物理性和人的生物性的基础上，它具有一定的时空性，属于连接自然和文化或社会的巨大过程系统，通过社会标准化的发音模式和图像式的符号功能在人的记忆轨道中储存，并被物化在许多的生活设备中。

这些声音符号和图像符号，在艺术学的视野里，就是一种艺术的表达、艺术的形式，其物化的成果就是我们所说的艺术品。视角不同，对对象的理解和看法就不同，如何将这不同视角看到的两个面结合起来研究，这就是以下我要探讨的。

五、艺术人类学的研究任务

正是因为研究的角度和方法不一样，艺术家认为，那些存在于前工业社会的土著原始艺术或农村的民间艺术，直接诉诸我们的审美感知，有关制作者是谁，制造目的何在，这些问题的客观知识并不在其中起中介作用，而人类学家则认为，如果这些物品脱离了它特殊的背景知识境况，尤其是与它们生产和使用于其中的社会群体有关的背景知识，那么就不可能理解它们。一方面认为艺术是超时空的语言；另一方面则认为艺术有许多不同的语言，每种语言都需要单独学习。

人类学的观点认为，要了解原始艺术就必须了解作品的种族背景和每件作品特殊的社会文化功能。而艺术家则只是将其作为艺术看待，根本不考虑它的来源，就像看待任何别的艺术品那样去看它，只去理解作为内在整体结果的那种形式上的和谐与张力。人类学家们指责艺术家无视这些人工制品所赖以存在的科学的、事实的基础，

认为形式特征是一种"从属的吸引",并非艺术家有意为之的东西,它只不过是西方唯美主义者主观地感觉到的东西罢了。这些西方唯美主义者随心所欲地将自己认定的审美因素强加给原始艺术品,只因为他们不具备社会学、人类学的知识。艺术家们则抱怨人类学家缺少将这些物品作为真正的艺术品来研究的这根弦。

人类学家们由于有大量实地考察的资料,所以他们对原始艺术的判断有一定的准确性和科学性,但毕加索等人那种最初的反应,也并非完全是无的放矢。他们在原始艺术中所感到的那种直接性和强有力的呈现,任何新获得的社会学知识都无法将之改变。

因此,就像简·布洛克所说的:"答案就是:只有兼擅这两个领域的学者才有可能正确理解和欣赏非欧洲的部落艺术。"①而擅长这两个领域的学者就是艺术人类学的学者。在艺术人类学家的眼里,人们借助于神话、象征和仪式之类的东西来探索他们与世界、其他生物以及自我存在的联系。而这种探索的手段,不是科学的,而是艺术的。艺术也是人类认知世界的一个重要手段。它没有科学的那种可见性和准确性,但它充满想象力的直觉所特有的统观性、整体性,却是科学所不能代替的。象征人类学代表吉尔兹,提出人类学家应把人的行为看作象征行为,不要把社会看成一部结构复杂的机器,而应把它看成一场解说人生和世界的戏剧②。其实从科学的角度来认知社会,就容易将其看成一部结构复杂的机器,而从艺术的角度来认知社会,就会把它看成一场解说人生和世界的戏剧。这是两种不同的认知角度,在工具理性已经渗透在社会的各个层面的今天,从艺术的角度来认知社会,也是一种多样性的认知方法。而且艺术作为人类文化的潜意识部分,要不断地用精神分析法将其唤起。童年的回忆,潜意识部分的表达往往能够治疗现代社会心理疾病。而这正是需要未来艺术学研究所要关注的领域,也将是艺术人类学能够发挥其潜力的地方。

20 世纪 60 年代以后,人类学出现的象征人类学、解释人类学、认知人类学、符号人类学、感觉人类学等,都与艺术人类学有着某种亲缘关系,其研究的角度和对象有许多相同之处,只是解释的角度有所不同,都有许多可以相互借鉴、相互启发的地方。从这些新兴起的人

① 简·布洛克.原始艺术哲学[M].沈波,张安平,译.上海:上海人民出版社,1991:248-249.
② 王铭铭.文化格局与人的表述:当代西方人类学思潮评介[M].天津:天津人民出版社,1997:102.

类学的各种流派中我们似乎可以感觉到,人类学的研究已从其文化结构、文化功能等研究的层面进入了文化精神领域的深处,包括一些潜藏的文化心理领域。而这些研究正是艺术人类学将要涉及的方面,其研究成果不仅将拓展艺术学的研究领域,也将拓展人类学的研究领域,其将是架在艺术学和人类学之间的一座桥梁。

六、艺术人类学研究所面临的挑战

人类社会进入20世纪90年代以后,似乎一切都带上了"世纪转折"的色彩,全球经济一体化的发展,把我们的视野转向世界。通过看别的文化来理解与重估自己的文化,对于实现和平的世纪转折是十分重要的。也许,正是在这一点上,人类学具有它的真正价值[①]。同时也是在这一点上,人类学正在面临新的挑战。这一挑战就是:在21世纪的世界,"全球化"等概念所标定的那些技术、经济、社会、文化等因素的跨界冲击会不会造成文化边界的消失?如果文化的边界日益变得模糊,那么,自称"文化科学",以田野研究为基础的人类学又将走向何方?

传统人类学的"田野"大多是偏远的,相对封闭的,静止的,有着明确的文化边界的小型社会区域。人类学家们将这样的区域当成是他们工作的实验室,他们像科学家一样,在实验研究初期就以一种新的方法来描述其研究成果,即通过详细的描述来使读者身临其境,"实际见证"他们的实验工作(shapin.1984:481)[②]。在实验室工作的人,是熟练掌握专业技能的人,只要他们遵从学科风格的正规传统,他们的报告就会有说服力。对于实验科学的实践而言,其发现只有经得起反复验证才是可信的,没有什么结果会因实验时间和地点的改变而不能反复验证。但是人类学所研究的现象具有情境的特殊性和历史的偶然性,因而许多部分是不能重复验证的。这本身就让人对人类学当初提出的科学性产生怀疑,但现在连当初传统人类学家们所面对的封闭的、静止的实验室也不存在了。也就是前面所说的"全球化"等概念所标定的那些技术、经济、社会、文化等因素的跨界冲击正在造成文化边界的消失,任何文化区域都是开放的、流动的。

[①] 王铭铭.在文化理解中开拓中国人类学的视野[J].北京大学学报(哲社版),1996(4)

[②] SHAPIN S. Pump and circum stance:Robert Boyle's literary technology[J].Social Studies of Science,1984(14):481-520.

大多数社会与文化都在跨越明确的文化边界,而这种跨地区的特色成为人类学所要面对的新的"田野"的特色。

90年代以来,中国大规模的农村人口向城市迁移,对乡村传统文化的观念构成了冲击,在新的形势下,跨国交流和视听媒体促使其发生转型。乡村的背景知识正在迅速地变异和解构,同时,这些乡村传统的背景知识,在旅游开发和文化产业开发的影响下,正在成为一种可以挖掘和利用的人文资源。原本隐含在日常生活、人生礼仪、节日庆典、宗教仪式中的民间艺术,突然从各种复杂的关系网络中被剥离出来,成为表演性的歌舞,成为旅游点出售的工艺美术品,成为大城市古玩市场的热销品,成为参加世界巡回展的民间艺术品。一时间人们原本以为会消失的民间艺术品,反而出现了复兴和发展的势头。

笔者2002年曾到陕西省关中一带考察。当地凤翔县的六营村,以泥塑的制作而闻名于全国。这些泥塑本身是农民们利用农闲做的一些泥活,是农民们在节日庆典、人生礼仪中使用的一些道具。本以为随着传统生活的改变,这些传统的民间艺术会受到冲击。但事实恰恰相反,六营村的泥塑不但没有受到冲击,反而前所未有地发展了起来。许多村民开始成为泥塑制作的专业户,这些本来是农闲时做的泥活,开始成为他们的主业,也成为他们赖以谋生的主要手段。因为他们现在有了新的市场,国内外许多民间艺术的爱好者们纷纷来这里考察和购买泥塑,市场变了,销售目的和制作目的也变了。这些农民已尽可能地将自己放在一个民间艺术家的位置上,他们懂得了作为一个民间艺术家的重要性。

笔者到六营村考察时,来到每一位专业户的家,都会得到一份有关作者的简历介绍。比如说自己是泥塑的第几代传人,自己的作品在什么时候得了什么奖,在什么报纸上登载过,什么时候到美院讲过课,上过电视,甚至出过国等。这些都是他们提高自己产品附加值的重要资源。本来民间艺术就是一种集体创造,这些作为农民的业余的民间工匠从来也没有想过要成为一名艺术家。但在今天,一切都发生了改变,2002年国家发行的邮票选择了凤翔的泥塑马。每一家专业户都几乎在自己的简历里,写上自己就是邮票发行中的泥塑马的作者。笔者觉得很奇怪,打听后才知道,在六营村大多数人只会在铸造好的模子上印坯,印好后再加彩。大家印的都是同样的模子,这模子并不是某个人做的,而是上一辈的人一代一代地传下来的。正因为用的是同样的模子,所以大家做的都是同样的马,而且都是这一

作品的专利者。本来民间艺术就是集体创造,根本就没有个人专利,这些都是生活中的常见之物,但如今却成了艺术品。作为艺术品必须要有所独创,正因为知道了创新技巧的重要性,一些年轻的农民艺术专业户,便想办法到中央美院等一些艺术院校学习。

与六营村相邻的一个村庄,长期以来以编织业的发达而闻名于周边地区。这个村的传统产品是草席、草帽、篮子等一些农家的实用品。编织的材料大多是当地产的麦秆,现在这些传统的实用性的产品已萧条,但另一种更具艺术性和装饰性的麦秆编织品在出现——用麦秆编成的各种花色漂亮的门帘、墙上的挂饰、桌上放的各种装饰品,甚至还有麦秆画、麦秆雕塑。这些产品并不是提供给当地的农村,而是国外的来样订货。是当地一家代理商到广交会订的货,有了订单,代理商就将活分配给村里的一些妇女编织或制作。这些新的手艺活,不仅改变了村里的副业生产结构,给村里人带来了新的手工艺技术,同时也让村里人跟世界拉近了距离,因为这些产品都是出口欧洲。这里的销售链条是漫长的,一边是生产者,一边是消费者,他们之间并不能直接见面,但在生产的过程中消费者的审美需求却在影响着生产者的审美观,激发出他们新的想象力[①]。

2002年,笔者到陕西省阡阳县的一个村庄考察,正好遇到省妇联的几个干部也在村里,他们为了帮助当地农村妇女脱贫,带领文化馆的干部来免费培训村里的妇女,教她们刺绣,教她们做布玩具。本来这应该是当地妇女们会做的本行,但她们告诉笔者,她们自己做的这些手工艺品,不如文化馆老师教的有市场,无论是配色还是造型,她们都喜欢接受文化馆老师们的指导,因为他们比农村妇女们更懂得市场,也更会揣摩现代人的购买心理。这个案例说明,发展民间艺术已经成为当地政府帮助农民脱贫的一种方式。

更令人深思的例子是,笔者在考察中认识了一位妇女——李爱姐,她是村里最有名的刺绣能手,被国家授予民间艺术家的称号。访谈时,笔者看到在她家的墙上贴着一张纸,上面写满了电话号码。经了解才知道,因为她是名人,客户总是指名要她的刺绣品,但她的时间有限,不可能做得了那么多活。于是,接到订单,她就打电话给村里其他的妇女,大家一起帮着做,她从中抽钱。她本来是一个普通的农民,现在却成了一个文化名人,进而又成为一个能带来经济效益的

① 方李莉.西部人文资源与西部民间文化的再生产[J].开放时代,2005(5):79-93.

文化品牌。现在她一家人都不再从事农业生产,而是做布艺的制作与销售工作[①]。

其实,这样的现象在几十年前的欧洲殖民地——美洲及非洲也出现过。20世纪中叶,在欧洲文化的影响下,被殖民的原始人类开始在他们原始的、本土的传统工艺中,对他们欧洲主人的趣味做出回应。因此,在很多场合,在殖民者的管理下,传统艺术的现代翻版层出不穷,而不像人们期望的那样不景气。在20世纪初的时候,那伐鹤人(美洲西南部的印第安人)的制毯业已成为一门垂死的艺术。对土著的美洲人来说,与其经过纺、染、缝等手工操作过程制作传统的毛毯,不如从"英国的"商人们手中购买色彩明快的毛毯来得更容易、更便宜。在这关键时刻,美国的旅游者、殖民者和采集者对日渐稀少的作为"原始艺术"的毛毯表现出极大的兴趣,更为重要的是,他们愿意为古老的毛毯花去一笔数目可观的费用(按现在的标准来看,这笔费用并不大)。那些仍记着制作毯子的方法的部落成员被选出来,重新开始用传统的方法生产毯子,只是这次是为了向旅游者和"英国的"采集者"出口"物品。热情的旅游市场愿意为真正的"印第安人制造"的物品付出价钱。

同样,在非洲,雕塑者被鼓励着去生产更多的木雕制品,这并不是为了社会中日渐稀少的宗教和仪式的运用,而是为了赚钱[②]。

在很多场合,上述现象导致了崭新的艺术形式的产生。尽管欧洲市场竭力主张"真实性",但欧洲人偏好一些种类的原始艺术和一些个别的作品,这种做法势必影响雕塑者和陶工更多地生产受人欢迎的物品,而不去问津遭人拒绝的物品。在这些不断转变的原始艺术的风格中,最终会发展出一种稳定的风格[③]。在这里,我们看到了原始土著社会和现代欧洲社会之间跨文化的相互作用。

其实,这种民间的传统艺术的复兴不仅是世界市场的需要,也不仅是跨文化的相互作用,还有当地各种关系网络的建立、人际关系结构的需要。为了理解和解释文明的进程,我们既需要研究人格结构的变迁,又需要研究整个社会结构的变迁。人格结构的变迁涉及人的心灵结构,社会结构的变迁涉及人类联系结构的变化。通过田野的实地考察,我们观察到在这些系列的变迁中,民间艺术的作用及

① 方李莉.西部人文资源与西部民间文化的再生产[J].开放时代,2005(5):79-93.
② 简·布洛克.原始艺术哲学[M].沈波,张安平,译.上海:上海人民出版社,1991:142-143.
③ 简·布洛克.原始艺术哲学[M].沈波,张安平,译.上海:上海人民出版社,1991:142-143.

变化。

近几年,笔者带领一个课题组在西部不同的地区作考察,其中课题组成员——西安社会科学院的学者赵宇共在考察中看到,随着市场经济的发展,关中地区许多民间的习俗,如节日庆典、婚丧嫁娶、宗教祭祀基本恢复到50年代左右的境况,而且有过之而无不及。其原因在于:1.政治环境相对宽松。2.经济活动的需求给复归提供了合法性。3.社会利益需求。同时,人们借举行民俗活动的机会行人情,拉关系,以礼品行人情的方式给自己今后的方便做出投资,通过结婚、给孩子办满月酒、丧葬仪式、给老人过寿、盖房上梁等活动展示自己的经济实力,结集社会关系网。土地个人承包后,农村集体性活动少,娱乐少,而民俗活动的热闹能调节生活的单调、重复、乏味。中老年妇女往往在寺庙中说闲话,唱小曲,聊家常,让寺庙变得颇有点俱乐部的性质。

当然,这种再造与复归的传统,与原生性的传统比较起来,少了许多禁忌的神圣性。因为更多的是为了展示自己的经济实力,提高自己在社区的声望,结集社会关系网,所以在仪式的过程中,表演性多于神圣性,形式的讲究多于真情实感的流露。于是,许多专业的为各种民俗活动服务的民间艺术行业由此而生,包括乐队的表演、寿礼的工艺制作等。甚至还有专门为棺木、为墓壁、为寺庙绘制图画的画匠、雕刻匠等等。这些队伍正在形成一种新的农村的文化产业。

对艺术人类学而言,它的研究并不仅仅是描述所调查对象的社会和艺术生活,它更应关注与这一社区的社会和艺术生活相关的思想,以及艺术在整体社会中的位置。现实的社会正处于强烈的变化中,如今在世界上,孤立的社区在什么地方也是找不出来的。事实上,每个调查社区,都正被卷入世界经济体系之中,对于这一动态中的艺术予以捕捉、研究,可谓迫在眉睫。

七、结束语

有学者认为,人类学必须关心社会转型,否则我们势必"与当地文化重建和发明的过程脱钩"。在传达当地知识的全球潜力时,人类学的作用甚为重要,这需要自觉的努力,否则人类学可能使第三世界的知识更加囿于一隅,不为人知。人类学想要真正成为普遍的学科,就必须超越其局部性,只有这样,人类学才能真正走出现代,超出蛮

荒,而且——不妨再加上一句——走出发展。

其实艺术学的研究也一样,在我们进行局部考察时,也不妨关心到在社会发生整体变化时艺术视觉空间的变化。由于各种可视性媒体的出现,从摄影到摄像,从电影到电视到动画,人类的影像表达和声像表达的手段已达到前所未有的高峰。人类又好像从书面的表达,开始走向了口头语和图形的表达,有了许多与前文字时代的相似之处,有人将这样的时代称为后文字时代。

如果将艺术归结为一种视觉形式,一种表演形式,一种具有符号性的象征形式,笔者认为在这样的时代艺术并没有终结,只是其表现形式正在发生着根本的变化。前面笔者通过田野考察的例证说明了乡村民间艺术在社会转型中的变化,它们正从生活世界的背景知识中走向传统生活表演的前台,成为旅游业涂抹在旅游地的一道亮丽的色彩,也成为当地重要的文化产品,是可供开发的人文资源。而在城市,电影电视的可视性已代替了昔日的戏剧、舞蹈、美术作品、小说、诗歌等艺术表现手段,其视觉语言的表达不仅有连续性、情节性而且还有真实性。其所能表达的宏大场面是前所未有的,在这里我们可以看到,拥有庞大官僚机构的国家如何利用视觉表演的大场面取代仪式,为势力越来越大、控制范围越来越广的权威服务。一种仪式在电视上的表演可以成为一桩重要的"政治行动"。从这里可以看到视觉表演在现代的权力经济中崛起的例证。

而这种仪式的象征性并不亚于原始时期仪式的象征性,如从奏国歌到升国旗,给人一种庄严肃穆的、刻骨铭心的集体认同感。在工业社会不仅是国家,就是企业及个人也在用各种形式打造自己的形象,这里面难道没有艺术的成分及手段?视觉上的冲击力,表演的虚拟,还有符号的象征与表达,这些现象我们应该将其归结到什么样的领域?是艺术吗?和所谓纯而又纯的艺术比较起来,好像不是,但它们又绝对与艺术有关。正如埃利亚斯所说:"作为人类,他不仅生活在四维的时空中,而且还存在于第五维——符号维度中。符号是人们交往和认定的基本方式。"①笔者认为,艺术正是存在于人类生活的这第五维度中,在这一维度中如果没有艺术的表现力和感染力,那么人类所有的符号都会黯然失色,人类所有的精神生活也会由于缺少艺术的想象力、艺术的生机而变得平板一块。人类的灵魂得不到升

① 谢立中.西方社会学名著提要[M].南昌:江西人民出版社,1998:653.

华,人类永远不能从高空中鸟瞰自己的行为与情感。

笔者在这里要说明的是,在不同的时代和不同的生活空间,艺术会有不同的表现方式,它永远不会终结。当然,文艺复兴以来所提倡的那种"为艺术而艺术"的纯粹的、自律的、封闭的,被关在象牙塔里的艺术,有可能会终结。因为那只是艺术的某一个阶段或某一个局部,并不是全部,更不是本质意义上的艺术。尽管康德、黑格尔这些一百多年前的哲学家,都想追求绝对的真理、纯正的艺术,但这事实上是不存在的。任何形式的文化都是存在于社会的关系网络中,艺术也不例外。

从这个角度来讲,艺术人类学的研究任重而道远。也许它道不出艺术真正的本质,也不能给艺术一个真正的科学的定义,也许世界上根本就不存在这样一个定义,但它的研究方式,也不失会给艺术学的研究打开一扇通往生活世界的窗户,让在象牙塔里存在了许多年的艺术,走出来呼吸一下田野中的新鲜空气。其实,艺术的创作早已冲破了纯艺术的象牙塔,实践总是先行,而理论总是滞后地在总结,在叙述。

另外,艺术学的理论皆来自西方,在全球经济一体化的今天,为了不淹没自己文化的主体性,许多国家都在努力地凸现自己的文化特色,建构自己文化的价值体系。其实艺术的理论也一样,作为一个泱泱大国,我们不仅要对自己的艺术历史有所描述,我们必须还要建立具有中国本土性的艺术理论,而这种理论的建立,必须要有来自对中国本土艺术的了解和认识。这种认识不仅存在于历史,也存在于现实。这就给艺术人类学的研究带来了极大的空间。

中国地大物博,生活着五十六个不同的民族,艺术人类学资源极其丰富,况且,真正意义上的艺术人类学田野考察以前也做得不多。要建立中国本土性的艺术理论,对中国艺术田野的考察必不可少。人类学虽然是来自西方的学问,但它却是在解构西方中心主义的发展中成长起来的,甚至是一种解构西方中心主义的武器。其保护文化多样性的观点也为我们目前的民族文化艺术遗产的保护提供了理论上的支持和帮助,因此,作为艺术学研究方位转变的艺术人类学,在当今时代有它重要的存在价值。

——选自《民间文化论坛》2006年第5期

艺术形态学

卡冈和他的《艺术形态学》

[爱沙尼亚]斯托洛维奇

卡冈(1921—2006)是20世纪和本世纪初杰出的人文学者之一。他是哲学、美学和文化学领域卓越的专家,圣彼得堡大学哲学系教授。在了解卡冈的人们的记忆中,他是一位优秀、美好的人,是一位出色的演讲家。

卡冈1921年生于基辅,但从4岁起他的全部生活就同涅瓦河畔伟大的城市——列宁格勒——在十月革命前和现在叫圣彼得堡——相联系。1941年他作为列宁格勒大学语文系的学生上了前线,并受了重伤。从1944年起,他继续在列宁格勒大学学习,从1946年起,他在读艺术学研究生的同时,讲授艺术理论课程。随后他的全部经历就同母校列宁格勒大学以及列宁格勒—圣彼得堡、多灾多难的祖国的命运交织在一起。幸运的是,他来得及写完《时代,人们和自我》一书(圣彼得堡,2005年),在这本书里读者可以看到他坦诚地讲述了自己的精神探索和创造劳动,讲述了自己的朋友和仇人。

1946年卡冈还是艺术学研究生时,开始教授艺术理论课程,从这门课程他转入到在苏联被遗忘的美学中来,成为在苏联复兴美学的学者之一。自1937年起到那时,苏联没有出版过一本美学著作。卡冈不仅复兴了美学,而且建立和发展了独特的美学概念,这些概念以他认真研究的美学史为基础,以他从历史发展和现代发展的角度仔细思考过的丰富的艺术材料为基础。在激烈的争论中,他使自己的观点更精确,因为从20世纪50年代中期起,理论美学领域不像历史唯物主义和政治经济学领域那样受到主流意识形态严厉的控制。卡

冈的著作《马克思列宁主义美学教程》系统地阐述了美学的各种问题,在60年代中期出版,修订本在1971年出版,被译成多种文字,在数十年中是学习美学的最优秀的教科书。当这本书的德译本既在东柏林、又在慕尼黑出版时,西德的刊物写道,出现了有个人特色的马克思主义美学。毫不夸张地说,卡冈的《艺术形态学》(1972年)是世界美学思想中的经典著作之一。他的著作《美学作为一门哲学学科》(1997年)是自己半个世纪研究的总结,他不仅是本国最杰出的美学家之一。

卡冈也参加了复兴其他哲学学科的工作。哲学研究的逻辑把卡冈引向人类活动和交往、文化学和价值学问题。卡冈是坚持哲学价值论第一方阵的斗士。他的理论品格和斗士品格对价值学在苏联哲学中获得合法地位起到巨大作用。哲学保守派反对这样做,他们认为价值论、价值学是资产阶级唯心主义哲学领域,马克思主义中没有它的一席之地。卡冈的著作《人类活动》(1974年)、《交往世界》(1988年)、《文化哲学》(1996年)是在全球六分之一的土地上建立哲学人类学和文化学的重要标志。

不能不指出,卡冈在牢固的系统方法的基础上研究美学和艺术学、文化学和价值学以及哲学本身的问题。他运用系统方法,也运用先进的科学范式如协同论研究人文科学知识。无论在他的观点遭到教条主义思维的学术官员和文化官员反对的时候,抑或时过境迁、许多往昔的马克思列宁主义宣传者——用一位诗人的话来说——"焚烧了曾经顶礼膜拜的东西"的时候,他都没有像信风旗那样轻易地改变自己的信念(而这种情况常常可以看到)。他的哲学观点、美学观点、文化学观点的内在发展、他对一切新事物的兴趣只有死亡才能够打断,死亡这位不速之客在2006年2月10日来临。5月份卡冈就到85岁了。

不了解卡冈的人可能会说:"这有什么特别的呢,80岁已经大大超过了俄罗斯男性的平均寿命。"但是,问题不在于年龄。离我们而去的不是一位衰弱的老人,而是一位创造力极其旺盛的学者。就像年届八旬的杰出的芭蕾舞蹈家普利谢茨卡雅的舞姿一样,这是令人惊讶的。卡冈的创作能动性在青年时代就不同寻常。但是,当他70岁时,几乎每年出一本书,有时还不止一本:《文化哲学》(1996年),《俄罗斯文化史中的彼得城》(1996和2006年),《艺术世界中的音乐》(1996年),《美学作为一门哲学科学》(1997年),《哲学价值论》(1997

年)、《时代，人们和自我》(1998和2005年)、《彼得堡文化史》(2000和2006年)、《造型艺术"魔镜"中的生命、死亡和不朽》(2003年)。死后出版了他的最后一本巨著《存在和不存在的变形》。这一切不仅证明卡冈惊人的多产和兴趣的广泛，而且证明他介入各种复杂的人文问题和哲学问题的理智深度。特别值得注意的是他的两卷本著作《世界文化史导论》(2001年；2003年第2版)，在这部著作里作者第一次勇于把世界文化史论证为统一而多样的过程。

　　此外，卡冈还在各种科学院的和非科学院的出版物以及论文集中发表了许多论文，这些论文集有很多是他本人编选的。他参加了多少次学术会议，更不必说他在圣彼得堡大学的教学工作，这种工作只是在他去世前半年由于重病而中断。我可以证明，甚至致命的疾病都没有能够毁坏他惊人的创作活动。已经病入膏肓了，卡冈还在准备自己关于存在和非存在的哲学著作的出版，选编自己的7卷本集。他来得及看到了第一卷的样本。在我们的倒数第二次的电话交谈中，他强忍疼痛，向我讲述每一卷的内容……7卷本的前几卷已经出版了，我们希望它很快能够出齐。这将产生这样的结果：求知欲强的高年级中学生和大学生们、开始自己的学术活动的研究者们、卡冈资深的同行们、艺术活动家和作家们，在满怀兴趣阅读和研究卡冈的许多论文和著作时，不仅开阔了眼界，而且参与到创造思维的过程中来。卡冈令人难忘的讲课也曾因此而精彩。

　　有一次我问他："米卡（他的亲友们都这样称呼他），你讲课有什么诀窍？"他笑着说："在讲课时需要思考。你会看到，听众开始和你一起思考。"我一生中没有听到、没有看到更优秀的讲课者。他穿戴极为雅致。1948年我第一次听他讲授美学和美学史课程时，我和其他大学生一样，不仅惊叹他所讲授的内容，而且赞赏他本人。我起先觉得，他甚至有些"浮华地"、故作姿态地摆放着自己的左手。只是后来我才知道，1941年他作为大学生奔赴前线，并受了重伤。他能够把受伤的手摆得这样美！美学课的教师确实是审美完善的人。

　　　　　　　　　＊　　　＊　　　＊

　　卡冈精彩的著作《艺术形态学》于1972年问世。上面我已经写到，毫不夸张地说，这本书是世界美学史中的经典著作之一，然而起初远不是所有人都认可它。卡冈在生命的最后岁月都认为自己是马克思主义者，但是，他把往往彼此对立的流派和变体纳入到"马克思主义"的概念中。《艺术形态学》的作者是创造性的马克思主义的支

持者,创造性的马克思主义包括了现代科学所制定的各种方法论原则。

在本文作者的记忆中,曾经有过这样一段时期(20世纪40年代末到60年代初),苏联主流的理论家们以马克思列宁主义的名义否定遗传学和控制论这样的科学知识领域,仿佛它们是"资产阶级的"和"唯心主义的"科学,他们错误地把科学与它的意识形态解释混淆起来。教条主义思维的"马克思主义者"反对哲学价值论(价值学)、哲学人类学和文化学的合法地位,理由是这些知识领域引起"资产阶级"哲学家和理论家的关注。为了使符号学——关于符号和符号系统的科学——在苏联获得合法地位,需要花费不少的气力。在20世纪50年代以前,对于"哲学阵线"的领导者来说,美学要与辩证唯物主义和历史唯物主义相提并论是不可思议的。而这种保守的倾向之所以能够逐渐得到克服,有赖于一批有创造性的、反对教条主义的学者,卡冈就属于这批学者之列。当然,社会历史实践表明,热衷于僵化的"马克思主义"教条的保守观点,导致社会生活的停滞和落后。

在20世纪70年代初,遗传学和控制论的科学价值和实践效能已经没有疑义了,但是许多理论家仍然认为系统方法、符号学和价值学与"马克思列宁主义"不相容。保守的艺术学家们把一切不属于现实主义流派的现代艺术认定为堕落的"现代主义",而现代主义不值得客观研究,只配得到漫骂。对于卡冈来说,马克思主义不应该故步自封,不应该同新的科学知识领域和新的艺术倾向相对立。他认为,美学理论应该遵循先进的科学方法论,思考和解释整个艺术文化史及其现实状况。《艺术形态学》就是以这把钥匙写成的,它的副标题为:《艺术世界内部结构的历史理论研究》。

卡冈的论敌们(他们中有些人与卡冈有个人恩怨,妒忌他的理论高产以及他的著作在读者那里和他的演讲在听众那里获得的成功)决定把《艺术形态学》作为意识形态攻击的对象。在苏联的高校和研究机构中有若干个美学研究中心。列宁格勒大学就是中心之一,它由卡冈领导。这个中心的对立面是位于莫斯科的苏联艺术科学院艺术历史和理论研究所。这家研究所的领导和大部分研究人员对现代艺术持保守主义观点,并对马克思主义美学作教条主义解释。

1974年卡冈应邀到苏联艺术科学院艺术历史和理论研究所参加他的著作《艺术形态学》的讨论。讨论是不公开的,没有邀请莫斯科和其他城市的著名美学家参加。对于我是个例外,我专门从爱沙尼

亚前来参加讨论。为了把卡冈的著作说成是"拙劣的",这种做法能够在外表上令人信服,那么,就需要斯托洛维奇参加,因为众所周知,斯托洛维奇支持卡冈,按照这场批判性讨论会的组织者的设想,应该造成整个讨论程序的显而易见的客观性。第一批发言就确定了这场"戏剧"的超级任务,那就是无论如何要判决《艺术形态学》。我和卡冈比肩而坐,我们决定我不发言,这样就无法形成这场有倾向的讨论程序的显而易见的客观性。原来,攻击卡冈著作的所有人员预先作了分工,对这部著作的辱骂是众口一词的。我作为卡冈著作支持者的立场在我为《艺术形态学》写的书评中明确地表现出来,书评刊登在莫斯科的刊物《哲学科学》1974年第6期上。

卡冈勇敢地抵御了强大的意识形态攻击。他作为坚定的马克思主义者,主要被指责为脱离了马克思列宁主义,因为他在研究艺术时运用了系统方法和符号学方法。发言者尖锐地批评他所谓对"现代主义艺术"和其他虚妄的意识形态罪愆的热衷。不过,卡冈演说家的才能,他的无可指责的逻辑没有任何意义。决定是预先作出的——无论如何要声讨和判决《艺术形态学》及其作者。在政治上和艺术上极其保守的俄罗斯联邦艺术家协会的机关刊物《艺术家》杂志分两期刊载了讨论会速记记录。这份记录寄给了卡冈工作地点的党的机构。卡冈在自传体著作《时代,人们和自我》(圣彼得堡,2005年,第230-246页)中详尽地讲述了与此有关的变故,一些心怀不轨的人利用艺术科学院对《艺术形态学》的讨论,试图解除他在列宁格勒大学的工作。

时间川流不息。《艺术形态学》的别有用心和心怀不轨的批评者们销声匿迹了,而卡冈的这部著作经受了时间的考验,在美学史上占据应有的地位。

卡冈这部著作的精彩之处何在呢?它给美学思想史带来了什么新东西呢?这部35年前出版的著作为什么迄今还没有丧失理论价值呢?

美学的重要问题之一是它的对象与研究各种艺术样式——文学、造型艺术、音乐、建筑、戏剧、电影等——的知识领域的关系。为了解决这个问题,有过不同的方案。一些理论家认为,美学只研究美,而具体的艺术样式属于一般艺术学的领域。为了仅仅按照某一种艺术样式如文学(文学中心主义)、或者建筑(建筑中心主义)而构筑美学理论,曾经做过不少尝试。结果确立了一种正确的观点:美学

研究艺术创作的一般规律,而具体的艺术科学(文学学,艺术学,音乐学,戏剧学等)研究各种艺术创作固有的具体规律,研究各种艺术样式的特征。但是,美学理论还有一个任务:揭示整个艺术世界的内部结构,各种艺术样式、种类和体裁的相互关系,也就是揭示艺术整体的形态学结构的规律。形态学是关于形式的学说(希腊语 morphe 是"形式",而 logos 是"概念""学说")。美学自古以来就关注艺术作品的形式。但是,在这种情况下说的不是个别艺术作品的形式,而是整个艺术世界在各种艺术创作样式的相互关系中的结构形式。美学思想在遥远的古代就研究这个问题,而卡冈第一次为美学的这个领域命名,那就是艺术形态学。

　　当然,卡冈著作的创新性并不限于引入新的术语。《艺术形态学》一书研究艺术世界的内部结构以及艺术创作活动的分类规律,它是美学最基本的著作之一,它考察了艺术领域中从一般向个别的过渡,揭示了各种艺术样式相互联系的一般规律,以及从各种艺术样式到完整系统的形成。美学和具体的艺术学领域在这里处在有机的统一中,并表现出彼此的内在需要。美学不是简单地从一般滑向个别,而是一般通过个别被认识。对各种艺术样式的理论研究和历史研究在艺术形态学所展示的规律中获得依据。

　　卡冈无可置疑的成就在很大程度上取决于他所依据的方法论原则。近年得到广泛传播的研究艺术的结构方法(所谓结构主义)通常在艺术的历史之外考察艺术。另一方面,艺术的历史研究轻视艺术的结构特征。历史和逻辑相统一的基本的辩证原则在历史主义方法和结构主义方法的系统统一中得到具体化,正是这种具体化的原则自始至终贯穿于卡冈的著作,而不仅仅把它作为一个宣言。卡冈的著作研究了艺术材料,对这些材料运用了系统方法。按照卡冈的观点,系统方法应该分析艺术系统的形成、发展和发挥功能的历史过程。此外,艺术不仅是历时性的,而且是共时性的,也就是说,艺术是同时存在的各种艺术样式的系统。按照卡冈的理解,系统方法能够把这种同时存在的系统作为"凝固的历史"来分析。

　　本书第一编研究艺术发展史和方法论问题。以统一的视角——从艺术系统观的形成和发展的角度——考察了美学史和艺术学史中从神话概念到最近的著作。从这个方向研究的美学思想史显示出新的层面。被历史学家遗忘的一些理论家的名字获得了新生,例如:18世纪德国哲学家本大卫,他拟定了艺术符号物质结构的类型学,试图

把艺术活动形式的所有形态学分类水准纳入统一的系统。又如：俄罗斯哲学家和美学家加利奇的著作《论美的科学》是19世纪俄罗斯美学中对艺术形态学方法独特的、最详尽的研究。即使对于美学史一直关注的那些理论家的美学观点，卡冈在书中也从新的角度、从还没有得到研究的新的方面作出研究。

本书的艺术发展史部分不是简单地描述历史上存在的艺术的形态学概念。根据马克思著名的箴言"人体解剖对于是猴体解剖是一把钥匙"(《马克思恩格斯全集》第46卷，上册，人民出版社，1979年，第43页)，这意味着，研究历史发展的既往阶段，只有在知道这种发展导向向何方时才有成效。卡冈成功地实现了透过现在的棱镜分析既往的可能性，从而在发展史研究过程中显示出发展的逻辑。在发展史研究中，可以看到解决艺术形态学问题的各种方法——思辨演绎方法、心理学方法、功能主义方法、结构主义方法和历史文化方法。作者分析了科学积累的经验和历史教训，选择最有效的方法论立场，特别是尝试把结构主义方法和历史主义方法结合起来。研究艺术史中的形态学表现就持这种态度。而现代艺术的形态学成为现代艺术之前的、培育它成长的艺术文化史的形态学的钥匙。

本书第二编"从原始艺术的混合性到艺术的现代系统"展示了从原始艺术开始的人类艺术的发展史。艺术系统在它的形成过程和运动的基本规律中得到考察。古代艺术形态学的无定形性逐渐让位于体现艺术构思的两种可能性。一种是人自身所拥有的手段(人的身体和声音)，另一种是外在于人的自然手段(石块、木料、骨头、色彩等)。这样就出现了两"簇"艺术，古希腊美学把它们定义为"缪斯"艺术和"机械"艺术。"缪斯"艺术是语言艺术、音乐艺术、舞蹈艺术和表演艺术，它们具有过程动态的性质。"机械"艺术——静态艺术——是古代的实用艺术形式、建筑、雕塑、绘画、书画刻印艺术。本书详尽地表明了古老的艺术混合性解体的因素。在这种历史层面中，民间艺术的地位被确定为特殊的艺术创作样式。

在仔细分析的过程中，卡冈揭示了艺术样式形成的规律，在古老的艺术综合体——"缪斯"艺术和"机械"艺术解体的历史过程中，艺术样式得以形成。在这里起作用的既有离心力，又有向心力。某些艺术创作形式不可避免地消亡了，但是也发生了某些样式独特的艺术融合，由于这种融合出现了新的综合艺术，如戏剧。技术手段的发展导致旧的艺术活动形式的改变和新的综合形式的产生(电影艺术、

广播艺术、电视艺术等）。在这些规律的系统中，卡冈把"工业艺术"或者艺术设计确定为新的建造创作样式。有些理论家把艺术设计与艺术相对立，在与这些理论家争辩时，卡冈主张，"这里艺术品质不是由技术本身创造的，也不被它消除，而是在与解决功利技术任务的辩证结合中产生的。"

艺术创作的分化是它的历史发展的产物。不过，确认这种状况不能成为拒绝对艺术形态学作理论考察的理由。相反，对世界的艺术把握的"起源之树"，在对艺术系统的历史考察过程中得到复原，对它可以和应该不仅"从正面"进行研究，而且"从端面"进行研究；不仅历时性地、在时间承续中进行研究，而且共时性地、在同时存在中进行研究；不仅在既往的形成过程中进行研究，而且在这种过程的现代结果中进行研究。

本书第三编对艺术作为类别、门类、样式、品种、种类和体裁的系统进行理论研究。卡冈依据得到仔细研究的美学史及其现代状况（不能不指出，卡冈几乎考虑了这个课题的所有文献，书末所附的参考书目具有独立的价值），划分出艺术分类的两种基本标准：本体论标准——按照作品物质技术结构的空间时间存在，以及符号学标准——按照符号系统的性质，符号系统或者"以价值载体的现实外貌"模仿它们，或者直接揭示"对存在的某些方面或者整个生活的价值关系"。

系统方法的运用决定本书大量地使用了图表模型。在第一编中，不仅复制了沙斯勒尔、威塞、苏里奥和施密特的图表，而且以图表呈现了巴德、雅可勃、采辛和波斯彼洛夫的形态学观点。几十张图表显豁地再现了艺术形态学研究中系统方法的成果。

当然，像任何一部创造性著作一样，卡冈的这本著作也不是一切都没有争议的。例如，他主张："艺术的本质和它的社会价值取决于审美因素和非审美因素动态的相互联系。"而我在自己的著作中坚持认为，在艺术的艺术价值中，非审美应该"融入"审美中，艺术性的尺度取决于这种过程在何种程度上得以实现。当然，我们的分歧一点也不降低我对《艺术形态学》一书的高度评价，这本书置身于杰出的美学著作之列。

《艺术形态学》出版于1972年，按照作者的构想它还没有完成。预计撰写第四编，分析艺术系统在现实的艺术史过程中的功能。作者随后的研究在某种程度上实现了这种构想。对这个问题作出无可

置疑的贡献的有卡冈参与并领导的集体研究《前资本主义形态中的艺术文化：结构类型学研究》（列宁格勒大学出版社，1984年）和《资本主义社会中的艺术文化：结构类型学研究》（列宁格勒大学出版社，1986年）。卡冈的著作《艺术世界中的音乐》（圣彼得堡，1996年）也是《艺术形态学》思想的发展。他的巨著《俄罗斯文化史中的彼得堡》（圣彼得堡，1996年）以俄罗斯艺术为材料，研究了艺术系统在现实的艺术史过程中发挥功能的问题。

哲学著作、包括美学著作的价值取决于它们在何种程度上促进了真理探索的下一步进程，在何种程度上促进了它们的读者们的创造潜能。《艺术形态学》一书完全符合这条价值标准。我也看到在中国出版的卡冈著作的这种可能性。他的著作具有普遍的理论意义，主要研究欧洲区域的艺术创作和艺术功能。这种局限性不可避免，因为正像一句格言所说的那样："任何人都不能拥抱无法拥抱的东西。"但是正因为如此，在我看来出现了令人感兴趣的可能性：以中国文化艺术史的材料检验《艺术形态学》作者的美学理论建构。我相信，这种研究将不仅证实已经发现的艺术世界内部结构的规律，而且有助于发现未知的规律。

——选自［俄］卡冈著，凌继尧、金亚娜译《艺术形态学》，学林出版社2008年版

《艺术形态学》自序

[俄]卡 冈

十余年前,在开始撰写本书时,最初曾取名为《艺术作为样式的系统》。这是在黑格尔将其《美学》的一卷称为"各门艺术的系统"以后科学中因袭下来的提法。然而,这部专著最终还是采用了读者不习见的名称——《艺术形态学》。缘由何在呢?

美学思想史上曾经几次尝试把"形态学"这一术语引入艺术理论中。20世纪初期,季安杰尔称其一部著作为《长篇小说形态学》;普罗普把他的一部广为人知的学术著作称为《童话形态学》;在20世纪30年代出版的《文学百科全书》中可以见到"文学形态学"的概念;而把这个概念运用到整个艺术中的是美国当代大美学家门罗(他的一篇论文的题目为《艺术形态学作为美学的一个领域》);最后,笔者在《马克思列宁主义美学教程》第2版中运用了"艺术形态学"的概念。

形态学是关于结构的学说;在本书中它所指的不是艺术作品的结构,而是艺术世界的结构。但不宜把艺术世界结构的研究归结为对艺术样式系统的分析,因为还存在着艺术创作活动分类的其他水准。可以说,这些水准比样式划分水准或高或低:一方面,如分析所表明,应该划分出艺术的类别和门类;另一方面,还应划分出每一种样式的品种,以及种类和体裁。与之相应,艺术形态学的任务在于:

(1)显示艺术创作活动分类的所有重要水准。

(2)揭示这些水准之间的坐标联系和隶属联系,以便了解艺术世界作为类别、门类、样式、品种、种类和体裁的系统的内部组织规律。

(3)从发生学的观点研究这个系统形成的过程:历史研究——研

究这个系统不断演变的过程,预测研究——研究它可能发生的交易的前景。

依照我们这样的理解,艺术形态学在理论方面和实践方面都有极大的意义。第一,由于美学负有揭示艺术一般规律的使命,它的视野就应该是整个艺术世界,而不是这个世界的某个部分;并且,只有分析艺术世界的内部结构以及它与人的实践生活活动的周围世界的相互关系,才能够充分准确地标志这个"世界"疆界。

第二,艺术形态学是美学同各门艺术理论相联系的必不可少的环节。除了确定最一般的艺术规律以外,在美学尚未为各门艺术确定另一系列规律之前,这些艺术就一直处于互无联系的状态,并且缺少坚实的理论基础。这一系列规律是艺术创作活动的本质和结构在其各种各样的具体形式中得到折射的规律(这些具体形式有文学、音乐、绘画等;诗歌和散文,声乐和器乐;抒情诗和叙事诗,架上画和大型装饰画;长篇小说和长诗,悲剧和喜剧,肖像画和静物画)。只有揭示出这一系列规律才能真正促进美学和各门艺术理论的联系。这对于美学和单门艺术都很有必要。

第三,把艺术形态学作为一门历史—理论学科进行深入研究,对于研究各门艺术也应该产生重要的影响,为各门艺术在每一种情况下提供坚实的理论基础,并且能够消除研究每种艺术发展的孤立的、相互隔绝的状态。

第四,对艺术的形态学分析使我们能够认识世界艺术文化史现阶段的一系列重要的规律性,从而有可能增强领导当代艺术发展的科学依据。

上述一切表明,艺术形态学应该在美学中占有比迄今为止更为重要的一席地位。本书即是苏联学术中研究美学理论这个分支的第一部试作。至于作者能够在何种程度上胜任他所提出的并不轻松的任务,便不该由他来评说了。

——选自[俄]卡冈著,凌继尧、金亚娜译《艺术形态学》,
学林出版社2008年版

艺术传播学

为何要研究艺术传播学?

王廷信

　　艺术传播学是以艺术传播现象为对象、横跨艺术学和传播学两大学科的交叉学科。随着技术革命的进展,新的传播媒介逐步崛起。从19世纪末到20世纪中期,传播媒介已超越了近距离传播的传统媒介,跨入了真正意义上的现代传媒阶段。20世纪后半叶,尤其是进入世纪之交,随着互联网的兴起,传播媒介已成为深刻影响人类社会生活各个方面的事物,并且已超越了物质层面,对于人的精神世界发生着重要影响。随着现代传媒的发展,艺术从作为传播内容,到对传播形式的渗透,都说明了艺术与现代传媒的密切联系。因此,艺术传播学也于近十余年来在我国逐步兴起。

　　艺术传播学的兴起与传播学自身的发展有很大关联。传播学最初是在信息和新闻领域发展起来的一门学问。在20世纪中后期,随着传播技术的迅猛发展,传播策略、传播动机、传播方式、传播效果等一系列问题都引起社会的广泛关注,这种情形首先在西方引起学者的重视。

　　随着大众传媒的崛起,艺术已由传统传播方式逐步向现代传播方式转换。传统传播从人际传播到借助近距离的实物媒介进行传播,都表现出艺术传播的温和特点。现代传播则更多借助远距离的传播媒介进行传播。广播、电视、网络、手机等虚拟化传播已将艺术带进一个全新的时代。

　　在艺术由传统传播方式向现代传播方式转换过程中,艺术的兴衰变化是最为明显的。一部分过于依赖人际传播的艺术逐步缩入一

个较小的圈子,而便于搭乘现代媒介的艺术则迅猛兴盛起来。人际传播的艺术多为与受众面对面的艺术,这在表演艺术方面最为明显,拿中国传统艺术来说,戏曲、曲艺的萎缩是最为突出的。而借助摄影技术而发展起来的摄影、电影、电视、音乐等多诉诸视听的艺术则获得了更大的生存空间。由此可见,传播影响着艺术的生存。

但偏于依赖传统人际传播的艺术也未忽视现代传播媒介。电影技术一进入中国,戏曲便与之接轨,逐步发展出戏曲电影。电视技术在中国着陆后又很快出现了戏曲电视剧。音乐本来是诉诸听觉的艺术,但由于电视波及面的广泛性,音乐也借助电视而出现了音乐电视形式,音乐从单纯的听觉艺术步入视听有机结合的艺术。因此,传媒也影响到艺术形式的变化。

在各种艺术借助现代传媒传播的过程中,艺术的经济价值得以凸显。原先艺术实现其经济价值的途径和方式都发生了很大变化。技术的复制性把艺术带入产业的轨道。艺术的产业化多是借助现代传播技术的复制性来实现的。但不同的艺术形式借助传播实现其产业化的途径和方式都有不同。因此,借助传播来研究艺术的产业化也有很大意义。

艺术的传播也改变着艺术的功能,在传统社会,艺术对于政治、经济、文化等社会动脉的影响相对较小,但时至今日,艺术因其传播的广泛度和特殊性,艺术开始在更加深广的层次上影响着人类社会。从更深的层面上来说,社会已经不能脱离艺术而存在。如何从传播学的角度思考艺术功能的深化,如何在不同领域为艺术重新定位等等都说明了加强艺术传播学研究的必要性。

艺术传播对于艺术创作也有很大影响。在传统传播时期,艺术创作更多依赖艺术家的兴趣以及少数领域的特殊需要。因此,艺术家只需要依靠个人的主观意志或结合极少数人的思想进行创作。但进入现代传播时期,艺术家的创作则需要更多层面的协调。脱离大众的个性化的创作可以成为个人兴趣,但艺术家要想让自己的作品在更广的范围内发挥作用,就需要更多地从大众角度思考,尤其需要从创作构思阶段起,就想到作品的传播范围、传播方式和传播效果。因此,从传播学的角度思考艺术创作的动机和方式都是迫在眉睫的。

在现代传播时代,艺术的接受也越来越复杂。由于传播技术的高度发达,尤其是互联网的出现,使艺术接受进入到一个与传统接受方式有较大区别的时代。发达的传播技术为受众提供了大量的艺术

信息。选择已成为受众必须面临的问题。受众对于艺术信息选择的主动性远远超过传统传播时代。在某种程度上,受众的选择决定着艺术的兴衰。这种情形必然推动艺术家的创作定位。同时,现代传播媒介也为受众评判艺术作品提供了更好的平台。形形色色的艺术论坛都反映出受众参与艺术的能动性。从传播学的角度重新思考艺术接受,也会丰富艺术理论。

总之,艺术传播学的研究空间很大,一方面,从传播学角度可以厘清单纯的艺术学所难解释的问题;另一方面,艺术传播现象的复杂性告诉我们,必须深入研究才能构建出一门科学的艺术传播学。

——选自《艺术学界》第 2 辑,江苏美术出版社 2009 年版

民俗艺术学

论民俗艺术学的研究

陶思炎

民俗艺术学作为艺术学的分支学科，愈来愈受到学界和社会的普遍关注，尤其是在我国艺术学学科的迅速发展中和全国范围的非物质文化遗产抢救与保护的实践中，民俗艺术学理论的构建已成为十分急迫的任务。它需要进行概念界定，构建体系框架，树立理论支点，并扩大研究视角。中国民俗艺术源远流长，丰厚精深，是中国文化艺术的宝库和土壤，也是世界上其他国度所难企及的无形财富。它既质朴通俗，又睿智精妙；既取法自然和生活，又彰显着理想和创造精神。民俗艺术学的研究对象是传统的，而其学理却是新兴的，作为中国艺术学中最富特色的领域，它有希望引领国际民俗艺术的研究，因此，一些相关的理论问题需要我们再做深入的思考与探究。

一、概念界定

民俗艺术学是以民俗艺术为研究对象的学科，而"民俗艺术"自有其特征和规律。"民俗艺术"与"民间艺术""民艺""民间文化"等概念常常被人混用不分，似乎被看作彼此无甚区别的同义词。

其实，尽管它们在名称上都有一个"民"字，在社会层次上都与下层之"民"相关，但因视角不同、内涵有别，而各有其意。

"民俗艺术"，系传承性的民间艺术，或指民间艺术中融入传统风俗的部分。它往往作为文化传统的艺术符号，在岁时节令、人生礼俗、民间信仰、日常生活等方面广泛应用。"传承""传统"和"群体性"作为民

俗艺术的特征，使其具有深厚的文化背景和坚实的社会基础。

"民间艺术"，系相对于宫廷艺术、官府艺术等上层而言的下层艺术，作为一种空间性的概括，它强调创作与应用视域的下层性，而不强调艺术活动和艺术作品本身的传承因素。其类型与作品既包括来自传统的成分，又包括各种民间的新创，甚至还包括庶民中非群体的个人创作，诸如邮票剪贴、种子拼贴、包装带编结、易拉罐饰物，等等。

"民艺"，系自日本传入的外来语词，它同"民谣""民具""民俗"等名称一样，意在强调主体为民的性质。它不是"民间艺术"或"民俗艺术"的简称，而是从创作者与享用者的身份所作出的文化判断。如果一定要说简称的话，它倒是有"民众艺术""庶民艺术"的含义。

至于"民间文化"与"民间艺术"或"民俗艺术"等是属与种的关系，艺术本属文化，它们相互间并非同一的，或并列的关系。民间文化包括民间风俗、民间文学、民间艺术、民间宗教，以及其他的民间知识与民间创造。

总之，"民俗艺术"的概念是从传承性、风俗性所作出的文化判断，而"民间艺术"的概念乃立足于社会空间的分野，至于"民艺"一词，则出于对创作与应用主体的身份所做的类型划分。当然，它们都具有"民"的性质，就具体作品而言有时彼此难分归属，这正是它们易被混用的原因，但作为概念，对它们的概括与把握需要有学理的支撑和区分。

二、研究体系

民俗艺术学作为艺术学的分支学科应构建自身的研究体系，以显现学科的严整，并推进学术的发展与繁荣。

民俗艺术学的研究体系包括民俗艺术志、民俗艺术史、民俗艺术论、民俗艺术应用研究、民俗艺术专题研究等基本范畴。

"民俗艺术志"，是对民俗艺术的类型、作品、传承、分布、现状、制作或表演等情况加以搜集、记录、整理、编写的基础性工作。作为民俗艺术研究的对象，它提供了实证材料和研究课题。"民俗艺术志"的研究，在方法上主要靠田野调查和文献搜求，需要对作者、作品、创作过程、展演空间、发生背景、艺术组织、地域分布、传承情况等作出翔实的调查和科学的判断。"民俗艺术志"的研究，通常按国别、民族、地区、时代、类型、品种等进行，其选题诸如"中国民俗艺术志""苗族民俗艺术志""南京民俗艺术志""宋代民俗艺术志""民俗版画志"

等。其研究范围能大能小,大到"亚洲民俗艺术志",小到"××村剪纸艺术志""××镇印染艺术志"等,都能成为研究的选题。"民俗艺术志"是民俗艺术学框架的基础,也是民俗艺术研究的起点。

"民俗艺术史",在研究对象上包括"民俗艺术发展史"和"民俗艺术研究史"两个基本领域。"民俗艺术发展史"主要着眼于时间坐标下的民俗艺术及其自身的传承、演化,从而让人们对某地或某类民俗艺术有纵向的全局的把握。"民俗艺术研究史",则是对民俗艺术的研究作历史的回顾和总结,涉及研究组织、研讨活动、理论发展、出版情况、学术论争、研究成果等方面,偏重理论的归纳与总结。"民俗艺术史"作为民俗艺术学的基本框架,其存在能表明学科固有的历史积累和自身完善的过程,具有重要的建设意义。

"民俗艺术论",系民俗艺术学的基本理论部分,也是民俗艺术学体系中的核心。它的研究对象,包括概念、类型、题材、主题、特征、性质、价值、功能、传承、变迁、方法、背景等,涉及民俗艺术的各种内外部规律及其研究方法。"民俗艺术论"着重于理论的阐发和规律的概括,成为民俗艺术学体系建设中最重要的方面。可以说,"民俗艺术论"的完善与否,关系到民俗艺术学这一分支学科的建设水平和理论程度。

"民俗艺术应用研究",主要进行民俗艺术的市场研究,以及相关文化产业的研究,同时也包括保护、展示、培训、创研等领域的研究。民俗艺术存在于民间,本是民间生活的组成部分,也是民族文化传统的显著标志,长期以来它在乡村和城镇自然传习,满足着自然经济状态下的民众的精神需求,美化着艰辛、贫乏的劳动生活,而在当今城市化、全球化的背景下,民俗艺术已成为特色鲜明的民族文化资源,获得了新的应用空间。应用研究包括应用源、应用者、应用场的规律研究[①],就民俗艺术而言,就是扩大或改变其自然传承的定式,走向市场,走向新的空间和新的功用。

"民俗艺术专题研究",旨在对民俗艺术的某些类型或品种进行深入的具体研究,它以实证为基础,并要求从个案分析上升到理论概括。它没有刻意的"史""论"之分,其宏观的概括总是以微观的探究为先导。诸如"纸马研究""年画研究""皮影研究""傩舞研究"等,作为一个个的专题,既有相通的民俗传统和艺术背景,又各有自己的个性风格。专题研究就是要揭示民俗艺术的"类"的特点和"种"的规律。专题

① 陶思炎.应用民俗学[M].南京:江苏教育出版社,2001.

面广量大,虽不构成研究体系的主脉,但能推动学科向纵深发展。

就上述体系而言,当今我国的民俗艺术研究还未能充分展开,民俗艺术学的建设还需要多领域地加以推进。

三、理论支点

理论支点是理论系统的支撑,或专指理论范畴中最具个性特色的部分。对民俗艺术学的理论支点,我们可以用"三论"来概括,即:"传承论""社会论""象征论",它们分别从存在特征、属性风格和表现方式三个方面构成了民俗艺术学的理论基础。

"传承论"的核心是强调民俗艺术的要旨为传承性文化现象。民俗艺术不是无本之木、无源之水,其发生和存在既不会突然偶见,也不会昙花一现,而是有着历史的脉络和代代相传的印记。我们研究所关注的"传承"首先是有时序的,它从过去到现在,再到未来,体现出古今相贯、承前启后的特点。"传承"作为动态的过程,本立足于时间的跨度,而"传承论"的理论乃是对民俗艺术传统的沿袭所作出的文化判断与表述。可以说,没有传承,就没有传统,传统依赖传承而发展。"传承论"包括传承人、传承地、传承时机、传承方式、传承路径、传承媒介、传承节律等范畴的研究,成为一个内涵丰富而又相互关联的研究领域。由于民俗艺术以传承为其最显著的存在特征,因此,"传承论"就当然成为民俗艺术学理论的重要支柱。

"社会论"的着眼点是强调民俗艺术的群体属性和社会风格。民俗艺术作为民间的传统艺术,不论在成果形式、题材内容、材料选择、工艺手段、功能取向、应用时空、信仰表达等方面,都有共同的基础——社会的需要与认同。民俗艺术从总体上来说,不是某个个人的独创,它不以个性风格相标榜,而是社群风俗的体现,集体创作的延伸,其间虽有个人的局部改进或创新,但仍顺应社会风俗的氛围,其社会性仍强于个体性。社会以地域的、民族的、行业的人群所构成,正是有共同的风俗习惯、文化精神和价值追求,才形成一个个各有传统的整体。民俗艺术作为民俗的产物,是一定社会文化精神的表达,也是其艺术审美的张扬。"社会论"着眼于民俗艺术的主体成分,包括制作者、表演者、赏玩者、享用者,以及营销者、管理者等艺术中介,研究其群体属性,从主体和社会背景等方面支撑民俗艺术学的理论框架。

"象征论"强调符号的意义表达,把民俗艺术视作各有隐义的符

号系统。作为民俗艺术最基本的表达方式,象征把意象与物象、事象相联结,虽幽隐、迂曲,却自有其文化逻辑和解读方式。《易传》有"在天成象,在地成形","见乃谓之象,形乃谓之器"之说,并提出了"立象以尽意"的命题。由此可见,"形""器"相连,"象""意"相承,"器"以"形"显,而"意"以"象"隐。艺术象征往往表现为物理、事理、心理与哲理的统成。象征的本质是"将抽象的感觉诉诸感性,将真正的生活化为有意义的意象。"(弗赖塔格)①作为集体意识的表达和解读,象征缘起于原始文化阶段,在文字尚未发明、语言尚未成熟的时期,它是有效的交流手段,它拓展了人类思维的想象空间,并激发了艺术创造的激情。正如黑格尔在《美学》第2卷所说:"'象征'无论就它的概念来说,还是就它在历史上出现的次第来说,都是艺术的开始……"

象征实际上是一种文化创造方式,其意义与本体间不呈直接的因果关系,仅建筑在相似的联想和文化认同之上,从而创造自身的"密码"。民俗艺术与原始艺术有着渊源关系,象征仍是其主要的表达方式。因此,"象征论"亦构成民俗艺术理论的重要方面。

四、研究视野

研究视野是带有空间性的探索领域,它既能反映研究者的学识广度,又能在一定程度上检测学科的发展程度。民俗艺术学作为新兴的艺术学科,其理论构建应包括研究视野的开拓与认定。我们可以从基本类型、主要环节、自身层次、存在属性、传承形态等角度,为民俗艺术学展开研究的视野。

从基本类型看,民俗艺术学的研究涉及民俗造物艺术、民俗表演艺术、民间口承文学等。"民俗造物艺术",即木雕、石雕、编织、泥塑、纸扎等手工制作,它以有形有色的具象成果、传统工艺和风俗应用成为其存在的标志。"民俗表演艺术",即民间小戏、民俗歌舞、傩戏傩仪、商卖吆喝、绝技绝活、民俗游戏、民俗礼仪等,它们依存于一定的民俗氛围,以动态的展演为特征。"民间口承文学",即神话、传说、故事、笑话、歌谣、谚语、谜语等,它们伴随着生产、生活而讲传,形成以语言(方言)为媒介的特征。

从主要环节看,民俗艺术学的研究涉及主体、客体、中介等方面。

① 汉斯·比德曼.世界文化象征辞典[M].刘玉红,等译.桂林:漓江出版社,2000:2.

其中,"主体",指民俗艺术的制作者、表演者、研习者、应用者、享用者等民俗艺术与民俗生活的传承人;"客体",指对象,包括材料、作品、工艺、技巧、社会环境、风俗背景、展演时空、文化传统等方面;"中介",则指推介、经营、组织、管理等民俗艺术的应用领域。这一视角着眼于主客体的联系和中介对应用的推动作用。

从自身层次看,民俗艺术学的研究涉及艺术成果、艺术过程和艺术精神三个相互依存、不可分割、不可漠视的层面。"艺术成果"即最终完成、加以展演的作品,它大多是可视、可感的,故成为人们通常最关注的方面。"艺术过程",是动态的、从起始到终点的线形进程,它是作品完成的必要流程和相关活动的概括,与"艺术成果"相比,它常常被人们所漠视。所谓"艺术精神",即体现在作品里和艺术传承中的艺术法则、信仰观念、民族性格、气质品质、审美情趣等,这些潜在无形的成分使民俗艺术大多具有非物质文化遗产的性质。民俗艺术学的研究要摆脱单纯注意作品的片面,在三个层次的考察中完善自身的学科理论。

从存在属性看,民俗艺术学的研究涉及物质文化和非物质文化两大范畴。物质文化指有形而立体的、可感而可触的、静态存在的作品;非物质文化指过程性的或精神性的作品或作品创作中的相关成分。民俗艺术品基本属非物质文化的范畴,即使风筝、剪纸、泥人等民俗艺术品是有形的,但更重要的是它的风俗传统。其实,无形与有形是相反相成的,在深层上是统一的,在非物质文化遗产抢救与保护的工程中,有必要强调民俗艺术中曾被忽视的非物质文化成分。

从传承形态看,民俗艺术学应注意"四态"并存的实际,对物态、动态、语态、心态的资料加以全面地搜集与研究。所谓的"物态"资料,涉及造物艺术的材料、工具和作品,也包括表演艺术中的服装、道具、布景等;"动态"资料,指制作或表演的过程,包括动作、步法、工艺、工序等;"语态"资料,指口承文艺、行话、艺诀等;而"心态"资料,则主要指祖师崇拜、行业禁忌、神秘观念等民间信仰和其他宗教行为。

研究视野是舒展学术触角的思维空间,由于民俗艺术植根于庶民百姓丰富的日常生活,又具有代代相传的历史传统,因此,它需要不断拓展其广度和深度,从而使研究符合实际,使理论臻于完善。

——选自《东南大学学报》(哲学社会科学版)2008年第1期

比较艺术学

《拉奥孔》前言

[德]莱 辛

第一个对画和诗进行比较的人是一个具有精微感觉的人,他感觉到这两种艺术对他所发生的效果是相同的。他认识到这两种艺术都向我们把不在目前的东西表现为就像在目前的,把外形表现为现实;它们都产生逼真的幻觉,而这两种逼真的幻觉都是令人愉快的。

另外一个人要设法深入窥探这种快感的内在本质,发见到在画和诗里,这种快感都来自同一个源泉。美这个概念本来是先从有形体的对象得来的,却具有一些普遍的规律,而这些规律可以运用到许多不同的东西上去,可以运用到形状上去,也可以运用到行为和思想上去。

第三个人就这些规律的价值和运用进行思考,发见其中某些规律更多地统辖着画,而另一些规律却更多地统辖着诗;在后一种情况之下,诗可以提供事例来说明画,而在前一种情况之下,画也可以提供事例来说明诗。

第一个人是艺术爱好者,第二个人是哲学家,第三个人是艺术批评家。

头两个人都不容易错误地运用他们的感觉或论断,至于艺术批评家的情况却不同,他的话有多大价值,全要看它运用到个别具体事例上去是否恰当,而一般说来,耍小聪明的艺术批评家有五十个,而具有真知灼见的艺术批评家却只有一个,所以如果每次都把论断运用到个别具体事例上去时,都很小心谨慎,对画和诗都一样公平,那简直就是一种奇迹。

假如亚帕列斯和普罗托格涅斯在他们的已经失传的论画的著作里，曾经运用原已奠定的诗的规律去证实和阐明画的规律，我们就应深信，他们在这样做的时候，会表现出我们在亚里斯多德（又译作亚里士多德），西塞罗、贺拉斯和昆惕林诸人在运用绘画的原则和经验于论修辞术和诗艺的著作中所看到的那种节制和谨严。没有太过，也没有不及，这是古人的特长。

但是我们近代人在许多方面都自信远比古人优越，因为我们把古人的羊肠小径改成了康庄大道，尽管这些较直捷也较平稳的康庄大道传到荒野里去时，终于又要变成小径。

希腊的伏尔太（又译作伏尔泰）有一句很漂亮的对比语，说：画是一种无声的诗，而诗则是一种有声的画。这句话并不见于哪一本教科书里。它是一种突如其来的奇想，像西摩尼德斯所说过的许多话那样，其中所含的真实的道理是那样明显，以至容易使人忽视其中所含的不明确的和错误的东西。

古人对这方面却没有忽视。他们把西摩尼德斯的话看作只适用于画和诗这两种艺术的效果，同时却不忘记指出：尽管在效果上这种完全的类似，画和诗无论是从模仿的对象来看，还是从模仿的方式来看，却都有区别。

但是最近的艺术批评家们却认为这种区别仿佛不存在，从上述诗与画的一致性出发，作出一些世间最粗疏的结论来。他们时而把诗塞到画的狭窄范围里，时而又让画占有诗的全部广大领域。在这两种艺术之中，凡是对于某一种是正确的东西就被假定为对另一种也是正确的；凡是在这一种里令人愉快或令人不愉快的东西，在另一种里也就必然是令人愉快或令人不愉快的。满脑子都是这种思想，他们于是以最坚定的口吻下一些最浅陋的判断，在评判本来无暇可指的诗人作品和画家作品的时候，只要看到诗和画不一致，就把它说成是一种毛病，至于究竟把这种毛病归到诗还是画上面去，那就要看他们所偏爱的是画还是诗了。

这种虚伪的批评对于把艺术专家们引入迷途，确实要负一部分责任。它在诗里导致追求描绘的狂热，在画里导致追求寓意的狂热；人们把诗变成一种有声的画，而对于诗能画些什么和应该画些什么，却没有真正的认识；同时又想把画变成一种无声的诗，而不考虑到画在多大程度上能表现一般性的概念而不至于离开画本身的任务，变成一种随意任性的书写方式。

这篇论文的目的就在于反对这种错误的趣味和这些没有根据的论断。

　　这篇论文是随着我的阅读的次序而写下的一些偶然感想，而不是从一般性的原则出发，通过系统的发展而写成的。它与其说是一部书，不如说是为着准备写一部书而进行的资料搜集。

　　不过我仍然这样奉承自己说，尽管如此，这篇论文还不至于完全遭到轻视。我们德国人一般并不缺乏系统著作。从几条假定的定义出发，顺着最井井有条的次第，随心所欲地推演出结论来，干这种勾当，我们德国人比起世界上任何一个其他民族都更在行。

　　鲍姆嘉通承认他的《美学》里大部分例证都要归功于格斯纳的词典。我的推论如果没有鲍姆嘉通的那样严密，我的例证却较多地来自原来的作品。

　　因为我的出发点仿佛是拉奥孔，而且后来又经常回到拉奥孔，所以我就把拉奥孔作为标题。此外还对古代艺术史里的一些问题说了一些简短的节外生枝的话，不免离开我原来的意图，这些题外话之所以摆在这里，是因为我想不到另外有更合适的地方去摆。

　　我还得提醒读者，我用"画"这个词来指一般的造形艺术，我也无须否认，我用"诗"这个词也多少考虑到其他艺术，只要它们的模仿是承续性的。

<div style="text-align:right">——选自［德］莱辛著、朱光潜译《拉奥孔》，
人民文学出版社 1979 年版</div>

比较艺术学：现状与课题

李心峰

关于比较艺术学研究，我想说两句话。一句是：比较艺术学存在着，发展着。另一句是：比较艺术学还面临着许多有待解决的课题。

（一）比较艺术学存在着，发展着

在我国，零散的、不自觉的艺术比较研究，可以说古已有之，而作为一种自觉的方法或学科的比较艺术学或叫比较艺术研究，则是80年代末，随着西方各种美学、艺术学、文艺学研究的新方法、新学科、新领域纷纷被介绍到国内，而被引进我国学术领域的。本人于1989年发表了论文《比较艺术学的功能与视界》《比较艺术学：艺术世界系统联系之"桥"》，对国外比较艺术学研究的成果作了介绍，也谈了自己对这门学科的方法、对象、功能、视界等问题的初步看法，《世界艺术与美学》丛刊则在第十一辑将国外比较艺术研究方面的成果作为重点翻译介绍给国内读者。与此同时，国外一些有关艺术与宗教、艺术与科学、艺术与哲学等领域的比较艺术研究著作也被翻译介绍了过来。笔者于1991年选编一本介绍国外当代艺术学新兴学科、新兴领域的译文集《国外现代艺术学新视界》时，也曾把比较艺术学作为该书重点介绍的新兴艺术学科之一。

在翻译介绍国外比较艺术学研究成果的同时，国内一些学者已开始自觉地运用比较艺术学的研究方法，在一些具体的艺术门类和艺术研究领域展开扎扎实实的比较研究和学科建设工作，在短短的几年时间内，发表、出版了一批可喜的研究成果、研究专著。就我个人所接触到的有限的范围而言，仅在比较戏剧学方面，1992、1993两

年之内,便出版了田本相主编《中国现代比较戏剧史》、安葵《戏曲"拉奥孔"》、周宁《比较戏剧学——中西戏剧话语模式研究》、蓝凡《中西戏剧比较论稿》等数种研究专著;而在其他艺术门类,也出版了邓乔彬《有声画与无声诗》及田本相《电视文化学》(该书不完全是一部比较电视学的著作,但将电视艺术与电影、戏剧、文学、电视与传媒、教育、政治加以自觉而系统地比较的内容在全书中占有相当的篇幅)等著作。此外,我们中国艺术研究院的学者与美国俄亥俄大学比较艺术系的学者共同完成的一部比较艺术研究论文集,其英文版已经出版,其中文版也即将出版。几年前,我们中国艺术研究院还成立了国内第一个专门以比较艺术为研究对象的研究机构"比较艺术研究中心",该中心又于1997年底与文化艺术出版社联合召开了国内第一次"比较艺术研讨会",标志着比较艺术学自介绍到国内以来,经过十年左右的探索和实践,已形成一个整体的力量推向社会,得到艺术研究界普遍的认可与欢迎。总而言之,比较艺术学研究,即使是在国内也不是一片空白,无须一切从零开始,而是已经存在着,并取得了可观的研究成果。

(二)比较艺术学面临的课题

尽管我们说比较艺术学研究在近十年左右的时间里奠定了一定的基础,取得了可喜的研究成果,然而,我们对此决不能过于乐观。应该说对于一门学科的确立和发展而言,这些成果的取得还只是初步的,在它的面前,还存在着许许多多有待思考和探讨的问题需要广大的艺术研究工作者们共同地探索和实践,以使比较艺术学这门新兴的艺术学科真正在今日艺术学的学科体系中确立自己应有的地位,把这门学科的探讨进一步向前推进。

在比较艺术学研究所面临的各种课题中,我以为有这样几方面的课题相对地说是较为重要的。

首先,需要对比较艺术学既有的研究成果、思想资料进行摸底、梳理、阐释、探讨。这是比较艺术学作为一门学科得以确立起来的基础建设工程。缺少这样一个基础性的环节,比较艺术学研究就有可能成为无本之木、空中楼阁。这对比较艺术学的未来发展是极为不利的。这里所说的比较艺术学的研究成果和思想资料,主要包括如下几个方面:一是中国古典艺术论中有关艺术比较的思想资料。这方面的内容相当丰富,但至今仍没有人做过深入的挖掘,更谈不上系统的梳理和研究。二是西方古代、近代艺术理论中有关艺术比较的

思想资料。这方面的内容也十分丰富,尤其是柏拉图、亚里士多德、达·芬奇、莱辛、歌德、黑格尔、尼采等在这方面的贡献更为突出,影响深远。我们对这些内容也许并不陌生,但尚需从比较艺术的角度给以系统的梳理和研究。三是上世纪末和本世纪中期西方分别明确提出"比较美学"(Comparative Aesthetics)和"比较艺术学"(Vergleichende Kunstwissenschaft)的学科名称以来在艺术比较研究方面取得的成果,值得我们重点介绍和探讨,特别是在这方面产生了巨大影响的一些名著,如雷蒙多(G. L. Raymond)的《在绘画、雕刻、建筑中的线条、色彩的比例与和谐——比较美学试论》(纽约,1899)、E.苏里奥(E. Souriau)《各种艺术的对应关系——比较美学原论》(巴黎,1947)、门罗(Th. Munro)的《各种艺术及其相互关系——比较美学》(纽约,1951)、弗莱(D. Frey)的《比较艺术学基础》(维也纳,1949)(吉冈健二郎的日译本译为《比较艺术学》,创文社,1961)、沃尔泽(O. walzel)的《各种艺术的相互阐发》(柏林,1917)等著作,以及日本当代著名美学家山本正男主编、由世界多国学者合作完成的六卷本《比较艺术学研究》(东京,美术出版社,1974—1981)等成果,都应设法尽快翻译或介绍过来,作为我国进行比较艺术学研究不可缺少的参照。四是现、当代我国一些著名学者的著述中包含的有关艺术比较研究的学术成果和思想资料,如钱钟书的《谈艺录》《管锥编》等著作中就含有大量珍贵的比较艺术的研究成果和思想资料,此外,在宗白华、朱光潜、王朝闻、伍蠡甫等人的美学、艺术理论著作中也含有这方面的丰富成果和思想资料,这都需要我们给以梳理和总结。

　　其次,要对比较艺术学的一些基本理论问题进行探讨。如比较艺术学在艺术学研究中主要是作为一种学科还是作为一种方法论或是作为一种研究视角、一种研究视界在起作用？进行比较艺术学研究是为了实现怎样的学术目的？是为了认识一般,还是为了认识特殊,抑或是为了别的目的？它与其他相关学科如比较文化学、比较哲学、比较美学、比较文学以及艺术学内部其他学科如艺术类型学、民族艺术学、艺术文化学、艺术史、艺术批评等的关系如何？等等。这些基本理论问题关系到比较艺术学在学理上存在的依据、它在方法论和学科地位上的定位等重要问题,有必要给予应有的探讨。否则连对比较艺术学是否有必要存在、应该怎样存在和发展等基本问题都不甚了了,怎么能有效地开展这方面的研究呢？

　　再次,比较艺术学研究必须真正打开视野,真正起到艺术世界内

部各分支系统之间以及艺术与外部世界之间相互沟通的中介桥梁的作用。在我看来,比较艺术学主要有三大研究方向。一是艺术类型间的比较,包括艺术种类与艺术风格的比较;二是不同民族、地域、文化圈艺术的比较;三是艺术与其他文化创造领域的比较。今天,比较艺术学研究要想获得全面的展开,那么,它在艺术类型间的比较方面,就不能仅限于艺术门类之间的比较,而应扩大到对艺术世界各种基本风格、思潮、流派之间的比较;在不同民族、地域、文化背景下的艺术的比较方面,就不能仅限于中西艺术的比较或东方与西方艺术的比较,而应把比较的范围扩大到世界上其他的民族、地域和文化圈;在艺术与人类其他文化创造领域的比较中也不应仅限于艺术与科学、宗教、伦理这几个领域的比较研究,而应把比较的范围尽可能扩大到人类文化创造的一切有价值的领域,诸如艺术与技术、与政治、与神话、与巫术、与仪式、与医学、与体育、与娱乐等领域的比较。这当然不是说我们在艺术种类间的比较、中西艺术或东西方艺术的比较以及艺术与科学、宗教、伦理的比较这些方面已经多么深入、多么成熟。实际上,我们在这些领域所做的比较研究恐怕大多也只是初步的、表面的,需要进一步展开更加深入、系统的比较研究。不过相比较而言,这些课题较易引起人们的关注,一般不会成为人们的盲点,而另外那些领域则往往容易被人们所忽略,因而需要在这里提出来希望它们也同样能够得到人们的关注与探讨。

——选自《文艺研究》1998 年第 2 期

比较艺术学的学科定位与研究范围

彭吉象

改革开放 40 多年来,中国对外文化交流取得了令人瞩目的飞速发展,特别是"一带一路"倡议更是具有重要的世界意义,在世界多极化、经济全球化、文化多样化、社会信息化的今天,彰显出人类社会的共同理想与美好追求。中外文化艺术的进一步交流迫切需要比较艺术学这门新兴学科的加盟。

与此同时,随着 2011 年国务院学位委员会同意将艺术学升格为门类后,在艺术学门类下辖艺术学理论、音乐与舞蹈学、戏剧与影视学、美术学、设计学等 5 个一级学科。在对外交流日益频繁的今天,艺术学的 5 个一级学科都需要继承弘扬中华优秀传统文化,又要学习借鉴世界各国的先进文化,同样需要比较艺术学这门新兴学科尽快发展。除此之外,为了进一步充实与完善艺术学理论这个一级学科,也迫切需要比较艺术学这一门新兴学科的加盟。

综上所述,比较艺术学这门学科的应运而生,既是中外文化交流日益频繁的需要,也是艺术学理论自身发展的需要;既是现实实践的迫切要求,也是学科建设的迫切要求。

一、比较艺术学的历史与现状

众所周知,虽然中外艺术都有着漫长悠久的历史,但是,艺术学却是一门十分年轻的学科。尽管中外历史上早就有大量的艺术理论,各门类艺术也都有极其丰富的理论成果,但由于时代的局限,始

终未能形成一门现代意义上的艺术学的科学体系。

世界各地的考古发现,人类早期艺术至少已经有了上万年历史。人类的艺术理论至少也有几千年历史,早在两千多年前我国的先秦时期和西方的古希腊时期就已经开始。正如德国思想家卡尔·雅斯贝尔斯所讲到的那样,在人类社会距今2500年前左右的那几百年时间里,有一个被称之为人类的"轴心时代",在古老的中国、西方、印度和以色列等地区相继出现了一批伟大的思想家、教育家,同时也是文艺理论家,他们的思想至今还在影响着世界各个地区与各个国家的人民。同样,正是在两千多年前的这个"轴心时代",在世界的东方和西方也是几乎同时开始出现了早期形成系统的文艺理论。特别是先秦时期孔子提出了"兴于诗,立于礼,成于乐"的主张,把艺术视为道德教育的一种特殊方式或手段,奠定了中国古代教育"礼乐相济"的理论基础,把符合儒家之礼的艺术作为人生修养的重要方面。十分有趣的一个历史现象就是,早在两千多年前,以先秦时期的孔子和古希腊时期的柏拉图为代表,东西方的大思想家和教育家们都不约而同地注意到艺术对于人类社会的意义和作用。这种现象的出现绝非偶然,它一方面说明人类各民族文化的历史进程具有某种惊人相似的共同规律;另一方面也说明艺术由于具有审美认知、审美教育、审美娱乐等多种功能,确实能对社会生活发生多方面的作用和影响。因而,古代的思想家们才这样重视艺术对培养和陶冶人所起的巨大作用。

虽然中外艺术与艺术理论有着漫长而悠久的历史,但是,艺术学作为现代意义上的一门正式学科出现却很晚。直到19世纪末叶,德国的康拉德·费德勒(Konrad Fiedler,1841—1895)极力主张将美学与艺术学区分开来,认为它们应当是两门相互交叉而又各自独立的学科,这才标志着艺术学作为一门独立学科的正式形成。费德勒也因此被称为"艺术学之父"。在他之后,德国的格罗塞(E Grosse,1862—1927)着重从方法论上建立艺术科学,德国的狄索瓦(M Dessoir,1867—1947)和乌提兹(E Utitz,1883—1965)更是大力倡导普通艺术学的研究,确立了艺术学的学科地位。二十世纪二三十年代,日本、苏联等国都相继开展了对艺术学的研究和探讨。我国老一代艺术理论学者也都从不同角度对艺术学进行了多方面的研究,特别是开始了对于中国艺术学的研究。最近几十年来,艺术学研究在世界各国都有了较大的发展。改革开放以来,尤其是在20世纪90年

代,我国高等院校学术界开始使用"艺术学"取代过去通用的"文艺学",并且正式出版了《艺术学概论》《中国艺术学》等多种专著和教材。特别是2011年国务院学位委员会正式将艺术学列为一个门类,下辖"艺术学理论"等五个一级学科,更是标志着艺术学在我国快速的发展。

上面我们简单概述了艺术学作为一门正式学科出现,至今只有一百多年的历史,作为它的"儿子"、具有子学科性质的比较艺术学自然出现得更晚了。一般认为,1949年奥地利美术史家达戈贝尔·弗雷(Dagobert Frey,1883—1962)出版了一部《比较艺术学基础》标志着这门学科的诞生。显然,比较艺术学问世仅仅只有几十年时间,但是它在德国、日本和美国迅速发展起来。国外对于比较艺术学的研究,主要还是集中在各个具体的艺术种类上,例如比较美术学、比较戏剧学、比较音乐学等等,尤其是其中的比较音乐学由于后来同人类学、社会学等学科密切结合,发展成为"音乐人类学"或者"音乐民族学"。

在中国,比较艺术这个概念或者方法的提出,可以追溯到二十世纪二三十年代。特别是我在北京大学哲学系美学专业攻读研究生时的两位导师朱光潜(1897—1986)与宗白华(1897—1986),由于他们两位先生都具有深厚的国学传统,青年时代又都留学德国,深受中西文化的熏陶,朱光潜先生在他早年的《谈美》《悲剧心理学》《文艺心理学》等论著中,已经涉及中西美学比较和中西艺术比较等方面的问题。宗白华先生更是在他的长篇论文《论中西画法的渊源与基础》中,不但对于中西绘画进行了艺术比较,而且深入到中西传统文化的异同中来寻找蕴藏其中的渊源与基础,事实上,这种研究方法已经达到了今天比较艺术学的高度。这个时期还应该提到的是出生在四川温江的中国音乐学家王光祈先生(1892—1936),他早年曾与李大钊等人共同发起成立"少年中国学会",1920年留学德国,后来进入柏林大学攻读音乐学,先后发表了数十篇论文,其中包括《中西音乐之异同》《东西乐制之研究》等。尤其难能可贵的是早在那个时期,王光祈就已经开始系统采用比较音乐学的方法,将东方音乐(主要是中国音乐)同西方音乐进行比较研究,并且提出把世界各地区乐制划分为"中国乐系"(五声体系)、"希腊乐系"(七声体系)、"波斯阿拉伯乐系"(四分之三音体系)等三大音乐体系的理论。从今天比较艺术学角度来看,王光祈当年这些研究已经达到了很高的水平!

由于种种原因,比较艺术学在新中国成立以后一直未能发展起来。直到1978年改革开放以后,在中国对外开放政策指引下,中外文化艺术交流日益频繁,各种各样的音乐舞蹈、戏剧影视、美术设计作品交流越来越多,尤其是我国高等院校同世界各国高校之间的合作交流日益增加,这种现实生活中对外交往增多的需要与改革开放时代的要求,成为二十世纪八九十年代我国比较艺术学作为一门新兴学科萌芽与成长的第一个重要原因。还需要指出的是,二十世纪八九十年代我国比较艺术学作为一门新兴学科萌芽与成长的第二个重要原因是受到了比较文学迅速发展的影响,应该指出,在欧洲早在19世纪末比较文学就已经开始成为一门独立学科。同比较艺术学相仿佛,虽然比较文学的方法在我们国家早已存在,但是形成一门学科却相对较晚,直到20世纪上半叶,王国维、吴宓、闻一多、朱光潜、钱钟书等等一批学者分别撰写比较文学专著或者开设比较文学课程,标志着比较文学作为一门学科在中国的出现。然而,比较文学在中国的快速发展同样是在改革开放以后,直到20世纪80年代才被称之为中国比较文学的新起点,1981年北京大学率先成立了比较文学研究会,之后相继在南宁、深圳和青岛等地举办了全国高校比较文学高研班,先后培养了全国400多名高校教师从事比较文学教学工作,正是在季羡林先生、朱光潜先生、杨周翰先生、乐黛云教授等人大力倡导下,比较文学这门新兴学科在我国高等院校得以广泛开课,迅速发展起来。比较文学在我们国家的迅速发展,理所当然地刺激和影响到我国一些学者开始正式提出比较艺术学这个名称。与此同时,二十世纪八九十年代我国比较艺术学作为一门新兴学科萌芽与成长的第三个重要原因是改革开放以来我国艺术教育的迅猛发展。新中国成立以来,我们全国长期只有31所艺术专业院校直属文化部领导,全国为数众多的普通高校如北京大学、清华大学等均没有艺术学院。改革开放40多年来,这种情况发生了巨大的变化,迄今为止全国已经有近千所高等院校设立了艺术院系,在我国已经逐渐形成了由以下四种形态共同组成的专业艺术教育体系,即:以传统专业艺术院校如中央音乐学院,综合艺术院校如南京艺术学院,师范大学艺术学院如北师大艺术与传媒学院,综合大学艺术院系如北京大学艺术学院与清华大学美术学院等四足鼎立构成的我国高等专业艺术教育的崭新局面。毫无疑问,改革开放以来,专业艺术教育在我国的迅猛发展,尤其是科研能力与学术队伍强大的普通高等院校的加盟,大大促进了艺术学

理论的迅速发展,为比较艺术学作为一门新兴学科在我国萌芽与成长准备了学术队伍与科研条件。综上所述,时代的需要,比较文学的榜样,以及艺术学自身发展的要求这样三个主要原因,共同呼唤着比较艺术学的问世。

在以上诸种原因的共同催生下,20世纪90年代中国艺术研究院比较艺术研究所与刚刚成立的北京大学艺术学系先后三次组织了"比较艺术研讨会"。在此期间,中国文艺界重要的学术刊物《文艺研究》杂志先后发表了顾森《中国的比较艺术研究》、彭吉象《走向跨文化综合研究的比较艺术学》、李心峰《比较艺术学:现状与课题》、杨乃乔《崛起的比较艺术学研究》、高建平《艺术研究呼唤比较的视野》等数篇论文,开始涉及比较艺术学作为一门新兴学科的学科定位,以及比较艺术学的研究范围与比较视野,尤其是开始涉及比较艺术学跨文化研究等重要问题。在此之后,当时担任国务院学位委员会艺术学小组召集人的东南大学张道一教授(另一位艺术学小组召集人是已故的中央音乐学院老院长于润洋教授)更是明确提出来,应该把比较艺术学放置在构建整个艺术学学科体系框架之内。但是,由于种种原因,此后一段时间比较艺术学无人问津,甚至中国艺术研究院原有的比较艺术研究所也被撤销了。21世纪初全国只有少量学者还在从事比较艺术学的研究,其中特别需要提到的是东南大学艺术学院的李倍雷教授与赫云老师这对夫妻,他们不但长期坚持比较艺术学的研究,撰写了多篇论文,而且申请到2009年度国家哲学社会科学基金艺术学项目,该项课题研究成果《比较艺术学》由南京大学出版社于2013年出版,为我国比较艺术学学科体系建设提出了许多宝贵的建设性意见。但是,令人遗憾的是比较艺术学在我国长期以来一直处于边缘地带,迄今为止一直未能引起艺术学界主流的关注,至今仍然处于初创时期,尤其是相比蓬勃发展的中国比较文学来看,更是差得很远!但是,由于前述的两个原因即中国对外开放的进一步深入与艺术学升门类以后的迅速发展,比较艺术学当前面临着前所未有的大好时机,正是在这种情况下,我们把比较艺术学称之为一门应运而生的新兴学科。

二、比较艺术学的学科定位

作为一门应运而生的新兴学科,比较艺术学应该如何来定位呢?

毫无疑问,在这个方面比较艺术学首先应该向比较文学学习。作为一门具有一百多年历史的比较文学,它在文学中的定位,值得我们参考。一般来讲,文学分为:文学理论、文学史、文学批评、世界文学与比较文学等。与此相适应,我们艺术学门类下属5个一级学科,其中的一级学科艺术学理论也是下属艺术理论、艺术史、艺术批评,以及比较艺术学;当然,艺术学理论除开上述基础学科外,还应该包括一些应用学科,诸如艺术管理学、艺术教育学等。综上可知,比较艺术学应该是艺术学门类下的一级学科艺术学理论之下的一个二级学科。

顾名思义,比较艺术学的核心就是"比较"。众所周知,完全相同的东西不用比较,完全不同的东西无法比较,我们只能比较那些既有相同之处又有不同之处,既有共同性又有独特性,既有普遍性又有特殊性,既有联系又有区别,既有共性又有个性的事物。从这个意义上讲,比较艺术学的一个重要原则就是"和而不同"。"和而不同"出自《论语·子路》,孔子讲"君子和而不同,小人同而不和",实际上就是主张承认彼此差别、追求多样统一。"和而不同"后来成为中国传统文化与中国艺术学的一个重要范畴,被广泛运用到中国艺术各个门类的艺术创作、艺术批评与艺术鉴赏之中。"'和'是指多样统一或者对立统一。从多样统一来看,'和'与'同'是两个不同的概念,在本质上是不一样的。'同'只是把同类的、没有差别的东西组合在一起;而'和'则是由不同的、甚至相反的事物统一为一个整体,也就是追求多样的统一。因此,避免重复雷同,求异求变,不仅不与求和谐的整体思维方式相矛盾,相反它正是体现出这种'违而不犯,和而不同'的艺术思维特点。……'善犯'则是在同中求异,'避'就是通过同中求异避免了重复,达到了'似与不似'的艺术佳境,中国传统艺术从来认为,艺术妙在'似与不似之间'。"[①]由此可见,比较艺术学就是要遵循"和而不同"的原则,不是为比较而比较,而是承认差别、同中求异,追求似与不似的艺术佳境,一方面通过比较来更好地认识他国文化,另一方面通过比较来更好地认识本国文化。

1990年12月,著名社会学家、北京大学教授费孝通先生(1910—2005)在其80寿辰聚会上所作的主题演讲中,首次提出了处理不同国家不同民族之间文化关系的十六字箴言即"各美其美,美人之美,美

① 彭吉象.艺术学概论[M].北京:北京大学出版社,2015:377.

美与共,天下大同"。应当说,费孝通先生这段著名的十六字箴言,既是中国传统文化与中国艺术学的重要范畴"和而不同"在现当代新的阐释,也是比较艺术学应该遵循的基本原则与方法。所谓"各美其美"首先表明了尊重文化的多样性,尤其是尊重本国本民族的文化,充分发挥自己国家自己民族的文化特色,注意弘扬自己国家自己民族的优秀传统文化。所谓"美人之美"就是要承认世界文化的多样性,尊重其他国家其他民族的文化,在文化交流中尊重差异、彰显个性,充分吸收与借鉴其他国家其他民族文化的优点与长处。所谓"美美与共,天下大同"就是指文化既是民族的又是世界的,世界文化繁荣的前提是尊重文化的多样性,世界各个国家各个民族既要强调自己文化的重要性与独特性,也要尊重其他国家其他民族文化的重要性与独特性,只有这样,才能使世界文化更加丰富多彩,才能推动世界文明的发展与繁荣。综上所述,"和而不同""美美与共"就是比较艺术学学科定位的两条十分重要的基本原则。

显然,作为艺术学理论下属的一个二级学科,比较艺术学的学科定位必须坚持以"比较"为核心,遵循"和而不同"和"美美与共"的原则,既注意借鉴与吸收其他文化艺术的优点,又注意发挥与弘扬自己文化艺术的特色。因此,比较艺术学具体的比较领域可以包括以下三个方面:

第一,同比较文学一样,比较艺术学首先关注跨国家、跨民族、跨文化的艺术比较。

中国比较文学学会原会长、北京大学中文系乐黛云教授指出:"比较文学是一门将研究对象由一个民族的文学扩展到两个或两个以上民族文学的学科,因此其诞生必须满足两个基本条件:其一,民族文学的建立及充分发展;其二,跨文化视域的形成。到十九世纪后半叶,这两个条件都基本具备。首先是经过文艺复兴、古典主义到浪漫主义,欧洲各民族文学均已建立并获得充分的发展;其次是到十九世纪,欧洲文学研究者的视域已经开始试图跨越民族文学的界限,开始将欧洲范围内的文学及其发展作为一个整体来研究。这两个基本条件具备后,比较文学学科的产生便成为历史的必然。"[①]

显然,作为比较文学的小弟弟,比较艺术学在20世纪也完全具备了以上两个基本条件。早在二十世纪三四十年代,我的导师、北京大学

① 乐黛云,陈跃红,王宇根.比较文学原理新编[M].北京:北京大学出版社,2014:32.

著名教授宗白华先生就已经开始进行跨国家、跨民族、跨文化的比较艺术学研究,先后写下了《论中西画法的渊源与基础》《中西画法所表现的空间意识》,以及后来的《中西戏剧比较及其他》等多篇文章,实际上已经涉及不同国家、不同民族、不同文化之间的艺术比较。如前所述,中国音乐学家王光祈先生也开始了东西方音乐的比较研究。著名戏剧学家张庚先生(1911—2003)把世界古老的戏剧分为三大体系,即最早出现的古希腊戏剧,以及印度梵剧和中国戏曲,并且对于这三种戏剧体系进行了比较。由此可见,这种跨国家、跨民族、跨文化的比较艺术研究方法在我国早已采用。

进入21世纪以来,在经济全球化、文化多样化、社会信息化的今天,世界各个国家各个民族的文化蓬勃发展,世界各个国家各个民族之间的文化交流日益繁荣。特别是我们国家改革开放四十多年来,世界各国文化艺术大量进入中国,中国文化艺术也频频走向海外,应该指出,21世纪世界文化艺术的现状与改革开放四十多年来中国文化艺术的发展,都需要我们尽快运用跨文化视域的方法进行研究。例如,"对21世纪的新加坡华文文学进行研究,会发现其中反复出现三个原型,即追寻原型、月亮原型、女娲原型。通过对这三个原型进行考察,它们都与中华文化相关;但是又不完全等同于我国文化中这些原型的内涵。一方面,由于新加坡人大部分属于华裔,他们与中华文化有着血浓于水的联系,但是另一方面,新加坡又是一个独立的国家,在欧美文化的影响下正逐渐形成自己的文化体系。"[①]

事实上,比较艺术学这种跨国家、跨民族、跨文化的艺术比较,还可以在艺术领域内进一步细分为不同艺术样式与艺术体裁,例如比较音乐学、比较美术学、比较戏剧学、比较电影学、比较舞蹈学、比较设计学等。从这个意义上来讲,中国与东盟十国之间的文化艺术研究非常重要,不但因为中国与东盟同为近邻并且基本上都属于东亚儒家文化圈,自古以来彼此之间文化艺术长期交流互通;尤其是东盟十国地理位置十分特殊,一方面正好位于南方丝绸之路的要道,另一方面更是位于亚洲、欧洲、非洲几大洲文明交汇点上,完全可以称得上是地球上最具有文化多样性的地区。"为什么东南亚是我们地球上最具文化多样性的地区?答案很简单,可能是因为东南亚是唯一一个受到四种不同文化浪潮影响的地区。东南亚一直与这四种伟大

① 赵小琪.比较文学教程[M].北京:北京大学出版社,2010:260.

的普世文化和文明密切相关，并深涉其中。这四种文化（文明）分别是印度文明、中华文明、伊斯兰文明和西方文明。"

"……这四种不同文明的到来及其对东南亚的影响太过迥异。然而，使东南亚真正独特的正是它对不同文明的吸纳度。'四次浪潮'的表述是为了突出东南亚的特殊性，这种特殊性使东南亚成为历史研究的天然的人类实验室。"① 显而易见，由于东盟十国地理位置的特殊性，尤其是身处人类四种文明的交汇点，如果我们把中国—东盟文化艺术研究之间的比较艺术学研究，进一步深入到比较音乐学、比较美术学、比较戏剧学、比较电影学、比较舞蹈学、比较设计学等多种艺术样式的比较研究，无疑是一项十分有趣而且富有意义的工作！

第二，同比较文学一样，比较艺术学也应该关注跨学科、跨门类、跨视域的比较工作。

"对于比较文学而言，文学与其他学科的间性关系包括文学与哲学、历史、宗教、心理学、艺术以及自然科学等的对话与交融。如果说任何单一学科在整体的文化语境中都只能是对作为整体的世界对象的一个视点，它对世界的认识都存在着不可避免的盲点，那么，多种多样的学科理论的不断引入就为比较文学提供了更为广阔的研究空间，也为研究者开启了多层次认识比较文学的一系列新的视角。"② 显然，比较艺术学同比较文学一样，同样可以进行跨学科、跨门类的比较工作。事实上，作为重要文化现象之一的艺术，从古至今都与哲学、文学、历史、宗教、道德、科学等有着天然不可分割的联系。

如果我们以艺术与宗教的关系为例，完全可以说，艺术从诞生的那一天起就与原始宗教结下了不解之缘，在以后的人类文化发展历程中，艺术与宗教也有着极其密切的关系，二者相互影响，在世界各个国家、各个地区、各个民族、各个宗教中都可以找出这方面的大量例子。艺术与宗教的关系可以说分为两个方面，一方面是宗教影响艺术，首先表现在宗教利用各门艺术来宣传自身教义，为艺术创作提供了资金与机会、内容与题材，例如欧洲中世纪最有名的绘画如《最后的晚餐》《创世纪》等，基本上都是由教会资助，并且最终作品出现在教堂或者修道院。另一方面是艺术影响宗教，表现在艺术参与宗教活动，在宣传教义的同时，也使艺术自身得到了发展。例如我国现

① 马凯硕，孙合记.东盟奇迹[M].翟崑，王丽娜，等译.北京：北京大学出版社，2017：3.
② 赵小琪.比较文学教程[M].北京：北京大学出版社，2010：20.

存的佛教石窟艺术遗址大约有120多处,它们集建筑、绘画、雕塑等多种艺术于一身,保存了大量古代的艺术珍品。其中最负盛名的有敦煌石窟、龙门石窟、云冈石窟、麦积山石窟等著名的"四大石窟",以及同样富有盛名的重庆大足石窟。尤其是敦煌莫高窟,现存历代洞窟400多座,壁画45000多平方米,以及上千身彩塑,是我国现存规模最大,内容最丰富的石窟艺术宝库。敦煌石窟中的许多作品,堪称我国绘画、雕塑的精品,具有很高的历史价值与艺术价值,成为举世闻名的艺术瑰宝。当然值得我们运用比较艺术学的方法,从艺术与宗教等多个方面,进行跨学科、跨门类、跨视域的研究。

位于东南亚的东盟十个国家在文化上十分特殊,世界几个较大的宗教如基督教、天主教、伊斯兰教、佛教、印度教,还有中国传统的儒家(儒教)对于东盟十国均有不同时期与不同程度的影响。"世界上没有任何一个地区如东南亚一般复杂多样。东南亚地区生活着7亿人口,分属于不同的人类文明,基督教、中国儒家学派、伊斯兰教、印度教和佛教,这还只是涉及了一部分人口。在世界上的大部分地区,这些文明都是分散在不同地区的。基督教文明主要分布在欧洲和美国,伊斯兰文明分布在从摩洛哥到印尼的一个弧形区域内。印度教徒主要居住在印度,而佛教徒则遍布在从斯里兰卡到中国、韩国和日本的广大区域内。只有东南亚是各个不同文明共同居住的地区。世界上没有任何一个地区有着如此多的文化、宗教、语言和种族多样性。"[①]正因为如此,当我们运用比较艺术学对于中国—东盟文化艺术进行研究时,对于这个地区艺术与宗教的关系进行跨学科、跨门类、跨视域的比较研究,不但是十分必要的,而且也是非常有益的,可以帮助我们加深对于这个地区文化艺术的深刻认识。

第三,同比较文学不一样的是,比较艺术学还有自己的特殊性,就是可以进行跨艺术种类、跨艺术样式、跨艺术体裁的比较工作。

一般来讲,文学分为诗歌、散文、小说、影视戏剧文学等几种体裁。相比之下,艺术大家庭成员更多,整个艺术体系中包含着许多不同的艺术种类和样式,例如音乐、舞蹈、美术、设计、影视、戏剧、曲艺、杂技,以及近年来产生的数字媒体艺术等。而且,每种艺术种类和样式下面,还可以细分出许多不同的体裁来。例如,美术又可以进一步细分为绘画、雕塑、书法、摄影、实用工艺等。正因为如此,比较艺术

① 马凯硕,孙合记.东盟奇迹[M].翟崑,王丽娜,等译.北京:北京大学出版社,2017:14.

学还可以在同一个主题或者题材但是不同艺术种类和样式之间，进行跨艺术种类、跨艺术样式、跨艺术体裁的比较工作。比较艺术学的这种工作，不但可以加深对于各种艺术种类或者艺术样式的认识，甚至还可以从中发现一些新的艺术规律。中外艺术史上不乏这样的例子，例如18世纪德国启蒙运动美学家莱辛（G Lessing，1729—1781）的名著《拉奥孔——论诗与画的界限》，就是对于同一题材，时间艺术与空间艺术的不同表现方式，阐释了各类艺术自身的特点。

众所周知，在艺术学体系分类中，我们常常把文学归类为语言艺术，而把绘画与雕塑归类为造型艺术。当然，前者即文学含诗歌同时也是时间艺术，后者即绘画与雕塑同时也是空间艺术。18世纪著名德国美学家莱辛就是通过比较拉奥孔这个题材在古典诗歌（古希腊《荷马史诗》）与古代雕刻（古希腊罗德岛雕塑群像《拉奥孔》）中两种不同的表现手法，来深刻剖析了语言艺术与造型艺术在本质特征上的鲜明区别。莱辛认为，诗歌与雕刻在表现拉奥孔这同一个题材时为什么会产生明显的区别？原因就在于诗歌是时间艺术，它在表现事件时必须"化静为动"，就是要通过详细描述一系列的动作来表现事件；然而，雕塑却是空间艺术，而且还是静态艺术，因此它在表现事件时只能"寓动于静"，必须选择事件发展的最佳瞬间来表现。显然，莱辛通过语言艺术（诗歌）与造型艺术（雕塑）在处理同一个拉奥孔题材时的不同表现，为我们提供了比较艺术学在这个方面的生动案例。

尤其需要指出的是，比较艺术学绝对不是为比较而比较，而是为了通过比较研究从中发掘更深刻的艺术规律，这方面德国美学家莱辛的名著《拉奥孔》也是一个很好的例子。从总体上讲，绘画、雕塑、摄影、书法等都是属于造型艺术与静态艺术，不适于表现事物的运动与过程。但是，客观世界的一切事物又都是处在运动变化之中，世界上根本不存在绝对静止不变的事物。因此，造型艺术如何在动与静的交叉点上，抓住事物运动变化过程中最精彩的瞬间并且把它定格下来，理所当然地成为画家、雕塑家、摄影家们创作中至关重要的一个问题，也成为历代美学家、艺术史论家们十分关注的一个课题，这就是造型艺术重要的一个审美特征"瞬间性"。正是通过语言艺术（诗歌）与造型艺术（雕塑）在处理同一个拉奥孔题材时的不同表现，莱辛发现古希腊雕塑群像《拉奥孔》选取了巨蟒缠住拉奥孔父子三人时，受难者濒临死亡前最后挣扎那一个瞬间，说明造型艺术的"瞬间性"应该选取即将到达顶点前的那个瞬间（拼命挣扎），而不能选取到

达顶点的那个瞬间(死亡)。因为到达顶点也就是意味着止境与结束,就无法调动欣赏者的想象力了。因此,莱辛认为:"最能产生效果的只能是可以让想象自由活动的那一顷刻了,我们愈看下去,就一定在它里面愈能想象出更多的东西来。"①莱辛还讲道:"在一种激情的整个过程里,最不能显出这种好处的莫过于它的顶点。到了顶点就到了止境,眼睛就不能朝更远的地方去看,想象就被捆住了翅膀。"②大量艺术作品的例子说明,莱辛这个富有创见的结论,确实在一定程度上阐明了造型艺术瞬间性的特点,包括古希腊著名大理石雕像《掷铁饼者》抓住了运动员把铁饼掷出前最紧张的那一个瞬间,另一件古希腊著名雕塑作品《垂死的高卢人》也同样是抓住了临死前高卢人最后坐着的那一个瞬间,充分说明造型艺术应该抓住具有典型意义的瞬间形象,充分调动观众的想象力。莱辛通过两种不同艺术种类的比较,发现造型艺术"瞬间性"的案例,充分表明比较艺术学进行跨艺术种类、跨艺术样式、跨艺术体裁的比较工作是很有意义的。

三、比较艺术学的研究方法

作为一门年轻的新兴学科,毫无疑问比较艺术学应当向比较文学学习研究方法。中国比较文学学会原会长、四川大学文新学院学术院长曹顺庆指出:"比较文学学科理论经历了'影响研究''平行研究''跨文化研究'三大发展阶段,形成了一种涟漪式的理论结构,这是一种层叠式、累进式的发展态势,法国学派与美国学派构建了各自的理论体系,但是都存在一定的局限性。作者认为,中国学派跨异质文化的比较文学研究,将会使比较文学研究真正具有世界性的胸怀和眼光。"③显然,曹顺庆会长指出的比较文学这三个阶段或者三种方法,同样可以运用在我们比较艺术学的研究之中。当然,比较艺术学也有自己的方法。

第一,比较艺术学可以采用"影响研究"的方法。

在比较文学这门学科创立之初,法国学者就开始立足于法国本土文学,通过研究法国文学与其他国家文学之间的影响关系,来探讨法国文学的传统,并且以此来奠定法国文学在欧洲的核心地位,从而创立了以"影响研究"为代表的"法国学派"。"法国学派学科理论的

① 莱辛.拉奥孔[M].朱光潜,译.北京:人民文学出版社,1979:18.
② 莱辛.拉奥孔[M].朱光潜,译.北京:人民文学出版社,1979:18.
③ 曹顺庆.比较文学学科理论发展的三个阶段[J].中国比较文学,2001(3):1.

产生,也是圈内人对比较文学学科理论科学性的反思与追寻的结果。作为一门学科,应当有其学科存在的理由,这个理由就是确定性与科学性……即要去掉比较文学的随意性,加强实证性;放弃无影响关系的异同比较,而集中研究各国文学关系史。"①

显然,比较文学法国学派的"影响研究"方法,我们比较艺术学同样可以借鉴与参考。

实际上,早在2000年我就曾经在北京大学与日本东京共立女子大学合作项目中,完成了中国古典戏曲与日本能乐的比较研究,研究成果的论文分别以中文与日文发表在北京《文艺研究》杂志与日本《东京共立女子大学学报》上,事实上,这个研究也可以说是一项"影响研究"。因为中日学者通过研究一致认为,中日文化有着悠久的历史渊源,日本能乐是中国古代文化对于日本文化影响较大的一种艺术形式。日本能乐被誉为古代日本本土艺能与外来艺能之集大成,中国古代的伎乐、舞乐、散乐,以及唐代参军戏等都对日本能乐产生了或多或少的影响。尤其是日本能乐中的"唐事能"更是直接选取中国唐代及之前的历史人物、历史事件与神话传说。但是,能乐作为日本传统文化的瑰宝,毕竟植根于日本大地,具有浓郁的日本文化特色。因此,虽然中国文化对于日本能乐产生了重大影响,但是中国戏曲与日本能乐毕竟有着本质的区别。从这个意义上讲,"中国戏曲与日本能乐都在东方文化的孕育下诞生和发展。因此,它们都同样具有'表现性'的美学品格与'综合性'的艺术特色,并由此而产生了'程式性'的形式特征与'虚拟性'的表演手法,充分体现出东方戏剧巨大的艺术魅力。与此同时,中国戏曲与日本能乐毕竟又是两种不同的戏剧样式,因而在共性中显示出个性,在相同处显露出不同。深入比较它们之间的相似性与差异性,无疑会进一步加深我们对中国戏曲和日本能乐的认识。"②显而易见,运用"影响研究"的方法来研究中国文化与日本能乐的关系,不但可以加深对于日本能乐的理解和认识,同样可以加强对于中国文化与中国戏曲的理解和认识。

第二,比较艺术学可以采用"平行研究"的方法。

二次大战以后,美国一跃成为世界上的政治、经济、军事超级大国。以韦勒克(Rene Wellek,1903—1995)和雷马克(Henry Remak,

① 曹顺庆.比较文学学科理论发展的三个阶段[J].中国比较文学,2001(3):6.
② 彭吉象.中国戏曲与日本能乐美学特征比较略论[J].文艺研究,2000(4):54.

1916—2009)为代表的一批美国学者,强烈批评法国学者以法国文学为中心的"影响研究",他们认为比较文学法国学派提倡的"影响研究"主要研究法国文学在国外的影响和外国文学对法国的贡献,未免太过狭隘,充斥着法国文学自我优越感,偏离了比较文学的正确方向。因此,比较文学的"美国学派将比较文学研究的范围从两国文学关系的事实性联系的研究,扩大到毫无历史关系的语言现象或类似的平等对比中",这就是比较文学中的"平行研究"。此外,"韦勒克等美国学者将并不存在实际交流和影响的国际文学之间的相互关系也纳入了比较文学的研究范围。更进一步,他们将比较文学的研究范围还拓展到了文学与其他学科之间的相互关系。"[①]显然,比较文学美国学派的"平行研究"方法,对于我们比较艺术学来说更加适用。

如果需要在比较艺术学中寻找一个"平行研究"的例子,或许可以把二十世纪三四十年代中国现实主义电影与四五十年代意大利新现实主义电影作比较,就是一个最好的例子。虽然几乎两者处于相同的年代,同样作为现实主义电影,都是把镜头对准生活在社会底层的普通人,两个国家相同时期的现实主义电影有许多相同之处。但是,仔细研究一下又不难发现,这两个国家的现实主义电影又有许多不同之处,二十世纪三四十年代中国现实主义电影遵循着"影戏"美学的特色,强调影片的故事性与戏剧性,往往具有悲欢离合的情节剧特点,运用了很多悬念、误会、偶然、巧合的情节剧结构方式,甚至还有明显的开端、发展、高潮、结尾的戏剧性结构,例如著名影片《一江春水向东流》和《马路天使》便是如此。然而,20世纪意大利新现实主义电影则完全不同,它继承了电影史上的写实主义传统,把纪实性电影美学推向了高峰,他们的口号是"把摄影机扛到大街上去",取消摄影棚内人工搭置的布景,强调多拍实景与外景,自觉地把纪实性作为自己影片的美学基础,强烈追求电影的真实感和逼真性,例如著名影片《罗马11时》与《偷自行车的人》均是如此。影片《罗马11时》甚至取材于现实生活中的一次真实事件,就是因为二次大战以后社会矛盾尖锐突出,某公司要招聘一名打字员,由于失业人口太多,拥挤不堪的求职人群挤垮了楼梯,造成了严重的事故,这部故事片就是根据真实事件和新闻报道编写而成的。而意大利新现实主义另一部影片《偷自行车的人》,剧中男主角根本不是演员而是一位失业工人。由

① 赵小琪.比较文学教程[M].北京:北京大学出版社,2010:6.

此可见,通过比较艺术学"平行研究"的方法,我们不但可以加深对于20世纪意大利新现实主义电影与中国现实主义电影相同之处与不同之处的认识,而且对于世界电影史上的现实主义电影也会有一种新的认识。

至于比较文学美国学派强调"平行研究"还应该进行跨学科、跨门类、跨视域的研究,对于比较艺术学来说更加具有启发性意义。美国学派代表人物雷马克指出:"比较文学是超越一国范围之外的文学研究,并且文学和其他知识领域及信仰领域之间的关系。包括艺术(如绘画、雕刻、建筑、音乐)、哲学、历史、社会科学(如政治、经济、社会学)、自然科学、宗教等等。简言之,比较文学是一国文学与另一国或多国文学的比较,是文学与人类其他表现领域的比较。"[①]毫无疑问,对于比较艺术学来讲,同样可以将艺术同文学、历史、哲学、社会科学、自然科学、宗教等进行比较。完全可以说,"平行研究"的方法,为比较艺术学提供了广阔的天地。

第三,比较艺术学可以采用"跨文化研究"的方法。

比较文学中的法国学派和美国学派有一个共同的弊病,就是把比较文学限定在欧洲文化圈之内,"为了维护与西方文化异质的东方文化的独立性地位,20世纪70年代以来,一大批中国学者依恃着自己悠久而又辉煌的传统文化纷纷跃入比较文学场域之中,他们强调东方文化与西方文化的异质性价值,对法国学派与美国学派的'法国中心论'与'欧洲中心论'进行质疑与挑战。由此,中国学派应运而生。与法国学派、美国学派相比,中国学派进入比较文学场域抱持的不是唯我独尊的心态,而是依据中国古代'和而不同'的哲学思想,在肯定前两个学派的成就的同时,强烈倡导异质文化与文学的平等对话。……首先,将比较文学研究的范围延伸至跨文化研究之上。"[②]显而易见,比较文学中国学派的"跨文化研究"方法,比起前两种方法来,更加适合我们的比较艺术学。

中国传统艺术具有自己独特的发展道路,同西方艺术的发展既有共同之处,更有不同特点。尤其是中国传统艺术理论的概念、范畴,其内涵和外延均与欧洲艺术有所不同。需要我们对于中国传统艺术学遗产进行系统化、体系化的研究、分析和总结。中国艺术在艺

① 雷马克.比较文学的定义和功用[J].张隆溪,译.国外文学,1981(4).
② 赵小琪.比较文学教程[M].北京:北京大学出版社,2010:9.

术创作、艺术鉴赏乃至艺术门类等许多方面，都体现出了与西方艺术的不同特点，具有浓郁的民族特色，鲜明地反映出中华民族的审美意识。而我们以前的艺术研究，往往只是借用西方艺术的概论和范畴，难以把握中国传统艺术的特点。我们不难发现，关于艺术创作，中国传统艺术在创作规律、创作过程、创作方法、创作心理，乃至对于艺术家人品道德的要求等方面，都有许多独到的理论。关于艺术鉴赏，中国传统艺术更是与西方艺术迥然不同，我国历代大量的诗话、词话、画论、书论、文论、乐论、戏曲论、小说评点等，以富有民族特色的风格和方式，蕴藏着极其丰富的艺术鉴赏和艺术批评的理论宝藏。关于艺术门类，中国传统艺术的各个门类在艺术技巧、表现手法、美学追求，乃至材料工具、物质媒介等诸多方面，都体现出鲜明的民族风格与审美特征。从总体上讲，艺术作为人类文化宝库中一份极其珍贵的财富，从古至今都在人类文化中占有重要的位置。各个国家、各个民族、各个时代、各个地区的艺术，往往成为它自己所属的那一特定文化的集中反映或代表。另一方面，艺术又必然受到文化大系统的制约和影响，从不同时代和不同种类的艺术作品中，我们都可以强烈感受到中华民族传统文化对历代艺术家及其作品的巨大影响。因此，将中国传统艺术放到比较艺术学的背景下来进行研究，可以为我们提供新的视野和角度，使我们能在更广泛、更深刻的意义上来理解艺术的现象和历史，从而将艺术学研究推向更高的层次。通过比较艺术学，我们才能更好地认识外国艺术，从而更好地认识中国艺术；通过比较艺术学，我们才能更好地在比较中认识中国艺术自身的特点；尤其是只有通过比较艺术学，我们才能在充分了解西方艺术与东方艺术的基础上，真正建立起中国艺术学独特的学科体系。

第四，比较艺术学独特的艺术样式比较方法。

除开向比较文学学习的以上三种方法之外，比较艺术学还有一项自己独特的方法。由于人类创造了多种多样的艺术样式，而有的时候，同样的主题或者故事会在不同的艺术样式中加以表现。于是，这就为比较艺术学提供了一种独特的机会，即艺术样式比较法。尤其是在各种艺术样式相互借鉴和流行改编的当今社会，相同的主题或者故事出现在不同的艺术样式中十分普遍，这就为比较艺术学提供了施展才能的广阔天地。

例如，1988年南京一位作家名叫苏童，在《收获》杂志上发表了他自己最著名的小说《妻妾成群》。三年之后，也就是1991年由倪震编

剧，张艺谋导演把它搬上了银幕成为电影《大红灯笼高高挂》，由巩俐担任女主角，同年还获得了威尼斯国际电影节银狮奖。1992年，由蒲腾晋导演的同名46集电视连续剧《大红灯笼高高挂》在荧屏上出现。直到2001年，在庆祝影片上映十周年之际，由张艺谋导演，陈其钢作曲，王新鹏编舞，中央芭蕾舞团制作并演出的同名大型三幕芭蕾舞剧《大红灯笼高高挂》又被搬上了舞台。与此同时，《大红灯笼高高挂》还在全国各地被改编成各种地方戏曲在舞台上演出。显然，同样的一个故事，同样的主题与题材，同样的人物与情节，从小说到电影到电视剧再到芭蕾舞或者戏曲，经历了从文字到银幕到荧屏再到舞台的曲折经历，难道不值得我们去认真研究，从而发现潜藏其中关于艺术作品改编的奥秘吗！从创作或者改编的角度来讲，这种艺术样式比较方法也是十分有用的，它不但可以让我们通过艺术样式比较寻找出艺术作品改编的一些客观规律；同时可以让我们在艺术作品改编中避免犯一些常识性错误。

　　事实上，艺术作品的改编是有规律可以遵循的，例如我在研究电影故事片与长篇电视连续剧的改编时就发现，中篇小说（或者话剧）最适合改编成一部电影故事片，例如20世纪80年代的许多优秀获奖影片，几乎都是由当时的获奖中篇小说改编而成的，比如影片与小说同名的就有《红高粱》《牧马人》《芙蓉镇》《人到中年》《城南旧事》《高山下的花环》等，几乎可以说是改编一部，成功一部；中篇小说原著获奖，改编成电影故事片之后同样可以获奖。与此同时，长篇小说则适合改编成长篇电视连续剧，例如同样是20世纪80年代左右，我国的"四大名著"《红楼梦》《三国演义》《西游记》《水浒传》等相继被改编成长篇电视连续剧搬上荧屏，受到全国观众的好评，甚至至今还在播放，深受欢迎。

　　但是，我们如果把以上规律调换一下，那就变成失败的案例了。例如，如果我们把一部中篇小说或者一台话剧改编成为一部长篇电视连续剧，效果会怎么样呢？可以肯定地回答基本上不会成功。例如《雷雨》和《日出》本来都是十分优秀的话剧，它们先后被拍摄成长篇电视连续剧，结果却都不成功！中篇小说《红高粱》也被改编成长篇电视连续剧，结果也是很不理想，远远不如同名电影的口碑。原因就在于，两个小时左右的一台话剧，非要把它整成40个小时左右的长篇电视连续剧，等于是一瓶非常好喝的原装茅台酒，你非要给它加上20倍水，你说这酒还能喝吗？反之，长篇小说却不太适合改编成电

影,因为长篇小说内容太丰富,一部电影故事片完全无法容纳。同样是在20世纪80年代末期,著名导演谢铁骊曾经受命将《红楼梦》改编成电影,谢铁骊导演深知其中的困难,于是将这部影片最终拍成了6部8集的系列电影故事片,但是仍然难以容纳原著长篇小说庞大的内涵,费了这么大力气拍摄出来的这部电影很快就销声匿迹了。相比之下,王扶林导演的36集长篇电视连续剧由于篇幅更长,更能容纳原著丰富的内涵与众多的人物,因而更加受到广大观众的青睐,其艺术魅力长盛不衰,至今仍然随时出现在电视荧屏上。

以上,我们仅仅以电影故事片与电视连续剧改编作为例子,说明不同艺术样式之间的改编确实是有规律可循的。寻找这些规律,既是理论建设的需要,更是艺术创作实践的需要。因此,比较艺术学的艺术样式比较方法在这个方面是大有可为的!

总而言之,作为一门新兴学科的比较艺术学,在改革开放40多年后的中国大地,特别是在"一带一路"大背景下各国联系更加紧密的今天应运而生,绝对不是偶然的现象,它既是时代的呼唤与现实的需求,同时也是艺术学自身学科建设发展的要求。让我们抓住这个难得的历史机遇,加快这门新兴学科——比较艺术学的建设吧!

——选自《艺术评论》2020年第1期

艺术管理学

论艺术管理学科理论研究的基本范畴

田川流

随着艺术管理专业不断走向成熟,艺术管理同时也已成为一门具有独立性的学科。学界将其归属于艺术学门类,使之成为艺术学理论一级学科之下的二级学科,既使艺术管理具有了学科定位,同时也为艺术学理论研究增添了丰富的内涵。

与社会科学和人文学科中的较多学科不同,艺术管理是一门典型的应用型学科,与社会文化艺术管理活动直接对接。它在艺术学理论整体学科中的地位也是特殊的,既具有大量的应用性研究,也有着丰富的理论性研究;既具有应用性学科的偏于操作和实践的特征,同时又具有严谨的理论框架及学术特性。对该学科的研究,要求我们既要重视其普遍性规律的研究,还应对其作出更多属于多元理论渗融交叉的学术探索。

一

艺术管理学科、专业与社会实践活动构成一种重要的连接关系,三者相互连接、相互影响、相互制约。多年来,学界同仁在艺术管理专业与学科建设各方面做出了重要贡献,但是也应看到,在当下,作为艺术管理的学科研究还不够充分,甚至在许多艺术管理基础理论建设方面处于空白状态,严重滞后于艺术管理的社会实践,同时也致使艺术管理专业建设受到影响,难以提升到更高的层次。

加强艺术管理学科的研究与建设,不仅是建立宏观艺术管理体

系的需要，也是持续推进艺术管理专业与艺术管理实践的需要。三者之间，既体现为相互推进与影响，也表现出相互制约与制衡。艺术管理活动是艺术管理专业与学科的支撑，为艺术管理学科与专业提供大量的社会实践案例和新鲜经验。在历史上，正是由于社会艺术活动的广泛与持续开展，对如何实施积极的管理不断提出新的要求。在近代，其管理实践愈来愈呈现出规范与科学的特征。

艺术管理专业是艺术管理学科的基础，既为艺术管理学科提供专业与研究的支持，也为社会艺术管理活动与实践源源不绝地培育出大量人才。半个多世纪以来，世界许多国家对专门性艺术管理人才的需求逐渐增强，开始对艺术管理人才实施学院性的系统化培养，使之不仅促使艺术管理类专业的兴起，同时推动艺术管理进入学科化研究与建设的层次。

艺术管理学科的兴起使艺术管理活动获得理论层面的提升，既对艺术管理专业和社会艺术管理实践予以理论指导，也为专业建设奠定理论基石，使社会化的艺术管理活动及其人才培养获得更为坚实的支撑，得到丰富的理论滋养。在我国，作为一个重要分支的艺术管理学科也在艺术学理论一级学科之中拥有了一席之地，成为其学科格局中的重要构成。同时，该学科也与管理类相关学科形成一定的连接与互补。

作为艺术管理的社会实践活动，始终走在艺术管理的专业与学科建设之前，不仅为社会艺术活动的推进提供管理经验的探索与积累，也对艺术管理的人才培养提出类别、数量和质量的要求，以及助推艺术管理的理论研究出现更多的成果。

作为专业建设，主要在于为社会培养更多不同层次的建设性人才。特别是在当下，高层次、高素质艺术管理人才的匮乏已经成为艺术事业发展的重要瓶颈，严重影响了艺术创新活动的进展与艺术建设成果的提升，这既与理论研究的滞后有关，也与艺术管理专业的设置尚不普遍，以及一些院校专业建设的粗陋相关联。

作为学科建设，旨在推进其学术化、理论化和体系化进程，同时将其理论成果融入社会实践活动与人才培养的进程之中。艺术管理学科将通过系统的理论研究与体系建构，不仅为艺术管理专业建设与社会管理实践夯实理论基石，也将不断创新理论体系，为艺术学理论学科发展提供积极的理论成果。

基于这样的密切关联，三者在当代文化与艺术活动中既不能分

离,也不可或缺、不可偏斜,应当得到同样充分的关注及精心建设。

作为学科的艺术管理学,是一个十分丰富、充满联系、极具活力的现代学科。这一学科具有鲜明的特征,主要表现在跨域性、应用性与综合性等方面。

跨域性,是指它虽然从属于艺术学理论学科,但作为艺术管理学,其跨学科的态势十分突出,其中包括:对艺术层面的跨越,即该学科已经跨出与艺术学相关的范畴,而与更广泛的学科相联系;对人文学科的跨越,即不断汲取其他社会科学与自然科学的元素,以丰富自身,形成多元与互融的态势;对精神文化的跨越,即同时也已融入物质文化及其生产与运营的相关理论与实践,实现更广阔的超越。

应用性,是指该学科具有极强的社会应用目的,作为研究对象的社会艺术管理活动在当代最具活力,特别是与艺术活动机制以及相关管理活动规律的连接,具有十分浓郁的应用性特色。它旨在切入社会艺术管理活动的内核,对其内在规律予以探求,包括对社会艺术管理活动的基本宗旨、管理目标、实施规范、操作方式与方法等进行研究。其核心即在于通过科学的艺术管理学科体系的建设,丰富与完善艺术管理理论系统与人才培养机制,推进社会艺术活动及艺术创新的提升与发展。

综合性,即指该学科对各类相关学科的知识结构、理论成果具有十分突出的综合性意义,特别是在学科架构上,处处可以看到它与各门类艺术学科、各相关人文学科,以及各种当代科学技术之间的连接与交融。其综合并非是知识的简单相加,而是对各学科理论成果的吸纳。正是通过对艺术各门类知识与理论的综合、对各人文与社会科学各部类理论的综合、对自然科学更多相关学科的综合,逐步形成具有丰富知识架构与厚重理论积淀的学科框架。

其间,应当充分看到,艺术管理学科研究是强化艺术管理专业建设的重要基石,也是推进社会艺术管理活动的强大动力。没有艺术管理学科的深化研究,艺术管理专业势必流于平庸化、肤浅化。没有艺术管理学科的研究与指导,艺术管理活动也会偏离轨道,走偏方向。同时,没有艺术管理专业建设与大量的社会实践作为支撑,艺术管理的学科建设与理论研究也就失去意义。

艺术管理学科理论体系的建设,要坚守科学的理念。其科学性,一方面体现于对人们社会管理实践的充分研究与实践经验的尊重,另一方面更体现于对艺术活动客观规律的遵循。其规律既表现为艺

术活动的内在规律,也表现为艺术管理活动的基本规律。作为对艺术管理科学内涵与规律的把握及遵循,既不可脱离艺术活动与艺术管理活动的实践而使之成为不切实际的空谈,也不应落后于社会实践而成为艺术管理实践创新的简单阐释。

艺术管理学科理论体系的建设,要秉承继承与借鉴的原则。既包括对中国传统艺术管理经验的继承,以及对外国历史上优秀的艺术管理理论的借鉴,更离不开对我国近现代以来艺术管理实践的科学总结与继承。丰富的社会艺术管理活动为艺术管理的理论与学科建设提供了厚重的实践经验与理论基石。两千多年以来,特别是一百余年来中国社会的艺术管理活动,为当代艺术管理学科建设奠定了基础。而世界许多国家近代以来的文化建设与现代艺术管理的理论成果,同样为我们的学科与理论建设所需要。

艺术管理学科理论体系的建设,要坚持中国的当代特色。在中国共产党领导下,自新中国成立之前便在解放区普遍开展,而在新中国成立以后深入探索、并于改革开放以来逐渐成熟的艺术管理体系与制度建设,具有鲜明的中国特色,使得中国艺术管理理论体系在世界上独具一格。中国特有的发展历史与当代社会体制,决定了不可能走西方任何国家的路径,而要坚持走中国特色艺术管理的道路。其理论体系当然不排除对西方艺术管理理论的借鉴,但势必要更加凸显中国自身的特色。因此,在艺术管理的学科建设中,坚持建设具有中国特色的艺术管理理论体系,是一项重要的使命。

二

在国内外众多学者的潜心研究和实践探索中,人们已然看到,艺术管理学科具有丰富的理论构成与深刻的理论内涵,其理论体系显现出独有的、多元的、鲜活的特征。

其一,哲学精神与美学品格。艺术管理学科与一切学科一样,均需以哲学作为自身的学科基础,与哲学及美学拥有十分突出的亲和有机的连接。艺术管理学研究的基本课题,即为人们最重要的社会活动之一,将以人为主体的艺术创新与艺术管理活动作为观照的主要对象,因此从其本质来讲,艺术管理学始终与人类最广泛的文化活动相联系,它不仅深刻地彰显了社会生活的底蕴,更与人的精神活动息息相关;它不仅要依据哲学精神的指导,对人类艺术活动的特质予

以把握,又要不断推进对艺术管理基本规律及其价值实现的认知与提升;它不仅要对社会艺术管理活动的动因、举措、进程、方式予以深刻洞察,又要对其活动规律及其发展趋势做出科学掌控。因此,当代人们对艺术管理理论的研究,不能不对人与世界、人与自然、人与人、人与自我等种种关系做出深度的思考,并不断回答人类遇到的更多的哲学诘问,使人们在具有哲学意味和美学品格的探索之中获得精神境界的超越。

其二,经济规范与生产特性。艺术首先是审美的精神活动,艺术管理也不可忽略审美精神的价值与作用。然而艺术又始终与经济活动相联系,受到经济规律的制约与市场法则的规范,使其与其他人文科学、社会科学门类具有了重要的分野。艺术活动的这一特性,对艺术管理学科提出了复杂和艰深的研究指向。艺术的精神性与经济属性的交织,使得艺术管理学科的理论视野大大拓展,需要对于经济的、市场的、生产的、消费的种种属于经济范畴的课题加以观照,同时又要使之与审美的、精神的特征相融合,从其间寻找最佳的契合点。我国半个多世纪以来在艺术发展中出现的种种争议,大都与这一方面理论的不彻底不充分相关,未能真正解决艺术的审美属性、意识形态属性与经济属性如何互融的问题。在当下,如何面对社会政治、经济、文化的规范、引领和制导,实现艺术的全面繁荣与发展,其理论研究亟待与艺术创新及文化产业的进程相同步,这正是对艺术管理理论研究提出的重要课题。

其三,人文意识与伦理色彩。艺术管理理论研究与一般艺术理论研究一样,需要面对人,面对人的精神、意识及人与人的关系,这是实现科学艺术管理的基本课题之一。从本质来讲,管理正是对人的全方位观照和对人的各类行为及活动方式的把握。因此,艺术管理活动须十分重视艺术活动中人文意识的增进,及其与人的生命、意识、审美理想密切相关的艺术创新的不断提升,密切关注人在艺术活动与艺术管理活动中的地位、作用及其价值取向,以及人与人之间关系的不断优化,适时调节各种活动中可能出现的种种矛盾与不和谐现象。因此,艺术管理中的伦理导引及其伦理学研究十分必要,它将直接关涉艺术活动中人与人复杂与多样的关系。积极面对、引导与处理各种人际关系,实现管理的科学化与人性化,将有助于艺术活动与创新的进展。与之同时,还需特别关注艺术管理活动中管理者自身的精神状况,不断引导人们在精神性极强的艺术管理活动中完善

自我，提升自身的审美素质、管理能力、道德水准等，这些方面往往也是与人的自我塑造及全面发展系于一体的。

其四，国情特色与国际视域。在当今世界迅速走向国际化的时代，艺术管理学科具有十分突出的国际特色，人们须具有十分敏锐和宽阔的国际视野，同时又由于艺术活动显著的地域性、民族性和意识形态特性，使得艺术管理活动不能不充分考量自身的国情特色。人们应当以充分的文化自信，坚守自身文化与艺术的优秀传统和当代文化优势，又需要以博大的襟怀，吸纳与包容其他国家和地域的人们在艺术管理方面的理论成果与经验，既要强调对本国民族优秀文化传统的继承，又应当将其他国家的艺术管理经验与理论作为优秀的文化资源予以吸纳。而在这一进程中，不同的国体与政体、有差异的法律体系与文化体系、各具特色的审美习惯与思维习惯、不同环境下的艺术活动方式与管理方式，都决定了任何国家的艺术管理均不可能照搬其他国家的理论和经验。各国均有自身的优势和长处，通过相互吸纳和借鉴，可以他山之石来促进本国艺术管理水平的提高，但对其自身的国情特色又必须特别重视、充分考量，在适应和符合自身区域特色的基础上，实施有差别的管理策略，建构具有自身特色的艺术管理学理论体系。

其五，实践意义与应用价值。艺术管理学具有十分明确的研究对象，显现出极强的社会针对性，与社会文化及艺术建设的进程息息相关，始终昭示其浓郁的实践特性，以及十分鲜明的应用色彩。作为理论学科的艺术管理学，其实践性和应用性指向，在于对社会文化与艺术活动的广泛观照和全方位、多层次的跟进。首先，其理论研究及其学术成果的生成离不开实践活动的推进，没有大量丰富的实践模式及各种数据的生成，就难以催生艺术管理学的科学理论以及体系化建构。特别是在长期的文化与艺术管理活动中，人们通常要以自身的体验参与社会文化实践，从而获得新的认知及其理论的深化。其次，需要不断将其理论认知广泛应用于社会文化实践，加以多方面的验证，确认其理论正确与否，对其理论不断加以修正，使之更加趋近于科学，进而丰富与完善艺术管理学的理论体系。再次，将获得确认的理论与观念，广泛、及时地应用于艺术活动及艺术管理活动，指导艺术创新和管理创新，推进文化与艺术管理活动的科学实施与持续发展。

三

基于艺术管理学学科的交叉性与多元性特点，其理论研究亦显现出丰富、宽阔与厚重的格局。究其研究范畴，大致可以分为三大类，即三个内容相异且又密切相关的理论范畴。

（一）基础理论研究范畴

艺术管理学科的基础理论大都与各相关学科相交叉。一方面，是由于作为新兴的艺术管理学，是在大量借助相关学科理论成果的基础上形成的，同时也与该学科十分鲜明的多元性与互融性相一致。

1. 艺术管理哲学与美学研究。即将艺术管理学放在哲学或美学的宏观视域中加以透视，研究人类艺术管理活动的本质意义、客观规律及价值实现等，特别应将人的审美理想的提升、文化生态的改善等作为重要研究课题。

2. 艺术管理社会学研究。即对艺术管理活动予以社会学层面的分析，关注管理活动中人与社会的关系，将艺术管理的地位、作用及其活动规律置于社会与历史架构之上，做出科学的、客观的分析。

3. 艺术管理心理学研究。即对艺术管理的主体与客体，以及艺术管理活动中所有参与者的心理因素、心理机制、心理作用等予以全面和深入的辨析，关注不同心理态势下对艺术管理的影响与作用。

4. 艺术管理经济学研究。即将艺术管理与社会经济活动相连接，将其置于经济活动的视域中加以考察，深入探讨艺术活动与经济之间的关联，利用经济因素及其杠杆作用推进艺术管理活动的进展。

5. 艺术管理伦理学研究。即借助社会伦理学，对艺术管理活动中人的意识、行为方式及相互关系予以考察，深入探讨这一活动中人的价值实现及其伦理内涵以及提升人的道德水准、改善人际关系与管理方式的基本路径。

6. 艺术管理人类学研究。即将艺术管理活动置于人类学架构上进行考察，认识艺术管理学在特定背景下所具有的人类学价值和意义，特别应将这一考察与民族学、民俗学、民间艺术学等相关学科作整体的和相互关联的思考。

7. 艺术管理教育研究。即将高等院校及其社会艺术管理教育作为研究对象，探索艺术管理教育中人才培养的规律，包括对课程设置、教学方式、教材建设、社会实践、师资培养以及不同区域艺术管理

特点的研究。

8. 艺术管理比较研究。即对各国艺术管理的特点、规律、类型、方式和手段以及艺术管理理论特色等作比较性研究,促进各国艺术管理学界的相互沟通与交流。

9. 艺术管理史研究。即将各国、各民族、各地域艺术管理的历史及其相关理论和实践作历时性与共时性研究,洞察不同时期和地域艺术管理的经验,使之成为当代艺术管理活动及其学术研究的重要参照。

10. 艺术管理方法论研究。既对作为艺术活动的艺术管理方法予以研究,同时对作为学科的艺术管理学研究方法予以阐释;既重视其一般研究方法的认知,对与该学科相适应的专门的和特有的研究方法作深入辨析,使之在方法论意义上获得独立的学科地位。

11. 艺术管理学概论。即对艺术管理理论作原理性的全面的阐释,使一般艺术管理从业者和初学者对这一学科具有基础性的认知与把握。

(二) 应用理论研究范畴

该类研究既具有一定的理论特质,又具有丰富的应用性特色,因此属于应用理论类研究范畴。作为在其本质上属于应用学科的艺术管理学,该类研究既要承接基础理论类研究,又要对应用类研究予以引领,因而具有举足轻重的地位。

1. 艺术政策学。即对国家相关艺术管理政策作系统的把握,既包括宏观的总体的政策,也包括相对微观的和具体的政策。由于各国国情的不同以及意识形态的差异,更应注重对自身国家特有的政策作深入研究。

2. 艺术法学。与艺术政策相关,艺术法学同样具有浓郁的自身国家的特色,同时各国之间也具有可以互通的法律的渠道,而在中国,还应注重法律与行政法规之间的联系与区别,以及与政策之间的关系。

3. 艺术金融学。即对艺术活动中金融因素的介入、金融对艺术活动的推进等方面的研究,包括艺术财政、艺术银行、艺术投资与融资、艺术筹资与信贷、艺术基金、商业赞助、艺术品投资、艺术品产权交易、艺术证券与期货等课题的探索。

4. 艺术科技学。即指对艺术与科技的交融以及二者相互推进的研究。在艺术的创意与策划、创作与制作、传播与营销等各个环节,

均需大量融入科技的手段、方式与技术。同时艺术管理也对科技产生重要影响。

5. 艺术资源学。即对属于艺术资源的全部因素的研究,既包括物质资源,也包括非物质的资源;既包括传统资源,也包括当代资源。还需对资源的分布与态势、资源的发掘与配置、资源的保护与利用等课题予以探析。

6. 艺术市场学。即对于艺术各类市场的观照,包括对不同区域艺术市场状况的考察,探析艺术市场的构成,艺术生产与市场的互动,以及市场与营销、市场与消费等方面的关系,还应十分重视对国际艺术市场的观照。

7. 艺术营销学。艺术的市场学与营销学紧紧相连,营销学更需重视艺术产品的营销方式、营销路径、营销策略等方面的研究,包括广告创意、宣传策划、跨国营销、营销人才素质的提升等,这些均应成为研究的重心。

8. 艺术消费学。即对于社会艺术消费活动的研究,包括对不同区域、不同人群、不同艺术样式的大众消费的考察与分析,特别应对不同环境下人们的消费心理、消费方式、消费趋向以及艺术消费对艺术生产的回馈及其作用加以研究。

9. 艺术统计学。随着社会艺术管理的深化以及大数据时代的到来,对相关艺术活动各类数据的统计与分析变得十分重要,统计方式、统计运行、统计控制、统计数据的处理及应用等,均已成为人们关注的焦点。

10. 艺术机构研究。即对各类艺术生产、艺术服务、艺术传播、艺术营销等机构的研究,包括对各类艺术工厂、艺术院团、艺术公司、各类艺术组织的考察与辨析。不同国家和区域,不同的艺术类别,艺术机构在其体制建构、运营模式、生产流程、人员聘用等方面均具有各自的特点,需要加以区分和比较。

(三)应用研究范畴

作为理论建构的艺术管理学科,需要对大量偏于应用与实践的管理活动加以研究,将更多应用型的管理活动纳入艺术管理的专业教学之中,使之成为专业课程设置的重要构成,进而为艺术管理学科的不断完善提供积极有效的案例与经验,推进艺术管理学科的建设。

1. 艺术投融资。即对艺术活动中的投资与融资予以研究,认识与把握各相关艺术机构的资金需求、投资与融资活动的实施,金融机

构与艺术机构相互关系的调节等。

2. 艺术商务。即对各类艺术产品市场与商业营销的把握，应特别关注其运营形式、营销策略与实施方式。不同艺术样式的产品营销具有较大差异，须审慎地加以区别。

3. 艺术资助。即对所有社会、团体、企业、个人参与和资助艺术活动的考察，重视艺术资助的不同方式与特点，争取更广泛的社会支持。

4. 艺术财务与会计。即对社会各类艺术机构的财务活动及其会计事务运行方式和实际操作的把握，旨在提高相关人员熟练掌握财务管理业务，提高工作效率与质量。

5. 市场调研与统计。即在大数据背景下，利用网络及现代媒体，对各区域、各门类艺术活动以及管理活动进行全面和深入调研，通过统计获得有效数据，服务于科学的艺术管理。

6. 信息咨询服务。即充分利用数字技术与科学管理手段，全方位获取艺术信息，并通过咨询，服务于社会艺术机构及企业，推进艺术活动开展及其创新。

7. 艺术管理策划。含各部类艺术活动中创意活动的展开、艺术策划的实施、艺术决策的运作、艺术生产各环节组织与调控方案的制订等，还包括对艺术活动中可能出现的危机做出应对性预案。

8. 艺术制作管理。含各部类艺术制作流程中的管理，如演艺产业、视觉艺术产业、影视产业、数字艺术产业、娱乐产业、会展产业等领域中的院团管理、演出管理、制片管理、网络制作管理、博物馆管理、展览会管理等分支系统的管理活动的实施。

9. 艺术传播管理。含各部类艺术传播进程中的管理，如网络传播管理、大众传播管理、广播电视传播管理、出版传播管理、报刊传播管理等活动的运行。

10. 艺术营销管理。含各部类艺术营销过程中的管理，包括剧院管理、院线管理、拍卖会管理、艺术品市场管理以及国际艺术市场管理活动的运行。

以上对艺术管理学科理论研究基本范畴的阐释并非是僵滞的，而是呈现为动态的趋向。首先，这一划分是初步的，随着人类艺术管理实践的不断深化，还会对其学科研究提出更多的课题，要求人们从理论发展的高度加以把握，使之更加符合社会需求与艺术管理的本质规律；其次，上述三个方面范畴的分野是相对的，主要依据其理论

含量以及与应用和实践的关系加以划分,而在实际上,该学科更多属于跨界研究,常常会突破既有框架,出现新的变化;再次,上述三个范畴是相互连接和交叉的,有的研究方向既致力于基础理论研究,又体现为对应用和实践的观照。因此,要求人们以更为宏阔的视野加以考察。

推进我国艺术管理的学科建设,需要一大批艺术管理理论研究人才进入这一研究领域。我们不可能要求人们同时成为艺术管理基础理论研究、应用理论研究以及应用研究的专家,但是有必要在当下较多学者主要偏于应用理论研究和应用与实践研究时,倡导部分学者专门从事艺术管理基础理论的研究,使上述三个范畴的研究人才形成良性分布和有机的整体。人们的研究既可偏于自身专注的领域,又可适度交叉,形成三个研究范畴之间的互融与渗透,呈现出多向流动和相互促进的良性格局。

应当看到,加强艺术管理学科的建设,不仅是推进文化与艺术建设的需要,同时也是逐步建立具有中国特色艺术管理科学体系的需要。随着更多学者进入这一研究领域,艺术管理学科理论研究将会呈现出生气勃勃的景象。

<div style="text-align:right">——选自《美育学刊》2018 年第 3 期</div>

学科现状

当代艺术学研究的"林中路"

蓝 凡

"林中路"是借用海德格尔的一本书《林中路》的书名。

海德格尔在"走向语言之途"说了这样一句话:"在此我们要斗胆一试某种异乎寻常的事情,并用以下方式把它表达出来:把作为语言的语言带向语言(Die Sprache als die Sprache zur Sprache bringen)。这听起来就像一个公式。它将为我们充当通向语言的道路的引线。"[①]对这段听起来非常拗口,或者说,非常"玄"的打"禅"语,海德格尔本人曾作过这样的注释:

> 首先让我们来听听诺瓦利斯的一句话。这话写在他的《独白》一文中。《独白》这个题目就指点着语言的奥秘:语言独与自身说。文中有一个句子写道"语言仅仅关切于自身,这就是语言的特性,却无人知晓"。[②]

当前艺术学研究的状况是:中外(主要是西方)艺术学研究格局的不对称。中外(主要是西方)艺术形态/观念的异同认识在实践与理论上的不相称。艺术学研究自身的"老死不相往来"与艺术发展的实践严重脱节不一致。

[①] 海德格尔.林中路[M]//海德格尔存在哲学.孙周兴,等译.北京:九州出版社,2004:379.
[②] 海德格尔.林中路[M]//海德格尔存在哲学.孙周兴,等译.北京:九州出版社,2004:378.

一、中外(主要是西方)艺术学研究格局的不对称

这是从研究的对象上来说。直至今日,中国说的"艺术"与西方说的 Art,其内涵、本质并不相同。虽然,国内在艺术的包含上,是否包括文学,不但认识不统一,即使在现实生活中也是极其混乱的,但有一点是明确的,作为国家规定的艺术学科——它包含戏剧/戏曲、音乐、电影、广播电视艺术、美术、舞蹈、艺术设计等,与西方将艺术(Art)这一名词主要指造型艺术,两者在研究的对象上明显不同。

现实是最具代表性的。一般书店里的图书陈列,比起图书馆的目录,一些专家的认定更能反映社会/一般民众的基本看法和认识:在国内的一般书店,即使是标明为艺术书店的,除了美术和设计(有的加一些建筑园林),一般的戏剧、舞蹈、音乐等书籍,很难见到有专门统一的归类陈列,有的放在文艺柜,有的放在社科柜,真可说非常具"艺术性"——五花八门。它向我们提出的问题是,作为一般意义上的艺术学(不管是一级学科还是二级学科)存在不存在?譬如:我们对艺术的分类研究,一般总是(可以说基本是)从美学的角度——历史的和当下的——中国美学史上《毛诗序》怎么说,西方美学史上最早亚里士多德怎么提出的,这里就出现了一个基本的认识上的悖论:无论在国内还是在国外,美学都归属于哲学,那么,我们对艺术的基本认识之一到底是美学问题还是艺术问题?换句话说,艺术学与美学有没有区别?难道它们是一个学科的两种称呼?或者说,我们今天的艺术学学科,乃是一个在西方没有真正与之对应的学科,不管是名称,单位,还是从业人员。面对这种状况,我们如何迎应,如何与国外交流?还是将我们对艺术的认识,坚持发扬光大下去?

这不是一个幽默,因为它牵涉到,我们如何进行艺术学科建设,对个人来说应该如何做,才叫艺术的研究?因之而引发的两个相关问题是:

一是"艺术"的研究还是"亚"艺术——或者说是"外"艺术的研究?因为对传统(主要指美学方法的)来说,我们的艺术研究可以是"亚"艺术/"外"艺术的。我们不必要深谙艺术甚至一门艺术类型的"三味":一出家味,二读诵味,三坐禅味(见涅槃经十二),就可以进行艺术的研究。譬如:中国山水画的"皴法""皴笔"。对中国画来说,古人所谓的"笔",就是笔在画面上走动时所留下来的痕迹,所谓的"墨",

就是墨与色在画面上所达至的渲染效果。换句话说,"笔"即是"点和线","墨"就是"色和面"。所谓的"皴"即"相当于"西方绘画理论所说的"肌理"(Texture),"皴发"也即"制作肌理的方法"。从发展史的角度考察,中国绘画的没落原因很多,但最主要是这样三点:一是丧失了创造精神;二是没有自己的绘画思想;三是对肌理表现丧失了兴趣。

中国画自五代人开始创造了"皴法"以后,画家们为了个人的表现需要,不停地创造了各种不同的皴法。可是到了元代以后,也许是因为笔的表现力和范围的限制,从此就再没有新的皴法发明。这无疑是中国画缺乏生命力的表现。

有一位法师对另一位法师说:"二十年来我冬夏苦练,现在终于练得可以踩在一根草上凌波渡河了!"另外一位法师很疑惑地看了看他说,"这可真了不起啊!但是我只要花一个铜钱就能坐船渡河了。"

但也有学者认为,中国古人发明了用笔和墨能在宣纸上渲染成匀称渐变的效果,可这是一桩相当费力的功夫,但现在只要用喷笔喷,又快又好,而且毫不费力。所以,实在没有必要花费很多时间去学习这种费力的渲染法,更没有必要花费二十多年的工夫去苦练如何用羊毫笔画出狼毫笔的挺拔来,因为,在今天,为何不直接用狼毫笔来画呢?对今人来说,狼毫笔的取得实在是太容易了。

但我们的艺术研究,真正要知道、明了、讲清的,恰恰是这一"皴法""皴笔"的缘由的研究——无论是历史的讲清,还是现在的讲清。

二是艺术研究的本体是什么?

这里的"本体"即是问:我们是站在什么角度,为了"艺术"自身还是主要为了艺术外的目的来研究艺术。譬如说舞蹈的大跳。我们真正要的是人类舞蹈大跳的发展改变史;为何/如何/何时跳,历史的发展与跳的衍变有何种联系?我想,这恐怕是舞蹈的关键。又譬如舞剧。什么是舞剧?为何中国没有舞剧传统?这对发展中国当代的舞剧创作有何影响?作为舞剧的结构,与人体动作之间有何关联?离开了这些来谈舞剧,我想这恐怕很难达到作为舞蹈学的舞剧研究的要义吧。所以,我认为,艺术的研究最后归位的是艺术,哲学/美学的研究最后归位的是哲学/美学,社会学的研究最后归位的是社会学。我们不能都是打"混仗"。

甚至我们可以比较极端一点说,说艺术是真、善、美的完整统一,这是美学/哲学,说艺术如何用自己完成真、善、美的完整统一,这才是艺术学。

二、中外（主要是西方）艺术形态/观念的异同认识在实践与理论上的不相称

中外（主要是西方）艺术形态/观念上的差异是相当明显的，但在实际中我们并不认同。譬如：建筑风格与装饰问题，又譬如中西乐器在声音的表现和效果上，都大相异趣。但在实际的工作中，我们并不认同。它向我们提出的问题是，我们能从这种异同中不但找到其背后的文化、经济、社会等的缘由，还能找到其自身的"语言"缘由吗？无视艺术上的这种差异，给我们带来的是太多的困惑和痛苦。譬如评奖。对中国来说，电影虽然是舶来品，但电影的民族性是世界公认的。为什么外国人评的奖就要比中国人自己评的奖有用？对表演艺术来说，判断的标准更是离奇得出格。一个国外的芭蕾比赛第五六名，在考核、评级上要远远比在国内拿一个民间舞比赛的第一名有"价值"，但民间舞因为没有国际比赛，这岂非"华山一条路——逼死人"？更甚尔，把本是用作民众交际的交谊舞，用国外的一个国际考核就可以超过舞蹈甚至是舞剧作品的考核，这岂非本末倒置？

三、艺术学研究自身的"老死不相往来"与艺术发展的实践严重脱节不一致

它向我们提出的是，艺术学自身有自我适应能力和自我发展机制吗？譬如网络艺术，这是一个代表未来的艺术类型。可以毫不夸张地说，当代青年中的很大一部分，大概有三分之二的时间是"生活"在这一座大世界中。但我们的艺术学研究对其的照应有多少？电影《千机变2花都大战》中房祖名的一首电影插曲"最动听"，他自己花钱做了Flash MV，对这种倾向，我们又研究多少？网络是当代高科技的产物，网络生活更是当代社会主要的一种生存状态。随着IP技术的成熟，网络的普及，艺术与网络技术的结合愈益密切，陆续产生了一些新的网络艺术类型，如电脑画/CG、网络摄影、网剧、网络Flash-MV、网络游戏、网络动画、网络广告艺术等，且在青少年中甚为流行。但目前对这些网络艺术类型只是技术上的介绍，没有艺术上的理论分析，所以根本上就缺乏好坏的评判标准。

中国正加紧进入数字化时代，各大城市的网络建设也正如火如

茶进行着,网络生活正日益成为民众生活、特别是青少年生活的重要部分。惟其如此,数字化的文化准备是很重要的一环。现在政府部门对网络的一些负面影响一般采取堵的措施,理论部门基本上缺席,因而加强网络文化的研究是当今社会极其重要的工作。研究网络艺术的状态与发展方向,就是其中重要的一部分。我们甚至可以说,中华民族文化艺术的发展与未来,离不开网络艺术这一代表未来的艺术类型。Flash 在 IT 中无非就是闪存,是一种快速的储存,但这种闪存却又一次改变了我们对艺术的认识,因为它在艺术的介质、传播和接受上,都有了与以往任何艺术类型不相同的、翻天覆地的变化,甚至颠覆。但是可惜的是,今天的现实是艺术学的地位——实际的、心理的和制度的,如何正确对待,是一个大问题。

艺术是一种社会意识形态,艺术是一种为满足人们特殊精神需要的审美活动,艺术是一种观念形态,按照马克思的说法,艺术是人对世界的一种特殊的掌握方式,而人对世界的理论掌握方式是"不同于对世界的艺术的、宗教的、实践—精神的掌握的"①。海德格尔提出了他的"林中路"的另一种想法:"现代的第三个同样根本性的现象在于这样一个过程:艺术进入了美学的视界内。这就是说,艺术成了体验(Erleben)的对象,艺术因此被视为人类生命的表达。"②所以他又说:"我们有艺术,我们才不致毁于真理。"海德格尔对尼采这句话的欣赏,是出于他存在哲学的需要,所以他说:"确实到时候了:我们要学会去认识,尼采的思想——尽管从历史的角度并且就其名称看来必然显示出另一种情态——并不比亚里士多德的思想更少实际性和严格性。"③海德格尔在这里指的"实际性和严格性",也就是他一再引用的尼采的"英雄悲剧"理论——"在英雄周围一切都成为悲剧,在半神周围一切都成为滑稽剧;那么,在上帝周围,一切又成为什么呢?也许是成为'世界'吗?"——也许海德格尔想说的是,在上帝周围,一切都成为了"艺术",所以"艺术因此被视为人类生命的表达"。

——选自《艺术学》丛刊第 3 卷第 1 辑,学林出版社 2006 年版

① 马克思恩格斯选集:第 2 卷[M].北京:人民出版社,2012:104.
② 海德格尔.林中路[M]//海德格尔存在哲学.孙周兴,等译.北京:九州出版社,2004:264.
③ 海德格尔.林中路[M]//海德格尔存在哲学.孙周兴,等译.北京:九州出版社,2004:357.

改革开放以来的"中国艺术学"研究：困境与突破

郭必恒

"中国艺术学"是新时期以来受到人们关注的一个学术范畴。作为一个新兴的交叉学科，当前它的发展正处于一个比较关键的时期，中国艺术学在中西对话交流体系、传统与现代话语转换和现代大学教育模式的框架内正艰难地确立自我的主体地位，这一过程充满着迷茫困惑和纷纭众说，从根本上讲，中国艺术学的真正突破在于具有现代形态的理论体系的生成，而这种理论产生于新世纪中国改革开放的历史条件下，它需要适应中西现代艺术理论范式，贯通古典与现代的中国艺术精神，从而使中国艺术学作为一门重要的国别艺术学在当代中国构筑起自己的骨骼架构，站立在新的起点，走向未来的广阔之境。

一、中国艺术学的提出

经历了20世纪，特别是改革开放30年以来对西方艺术理论的大规模引进和介绍，以及对中国传统艺术思想和精神的长久反思，还有建立具有本土特色的艺术学学科的种种努力，中国艺术学作为一个独特的学术范畴逐渐进入了人们的视野。新时期以来，在中国艺术学的理论内涵和体系构想方面学者们进行了有益的探索，东南大学张道一、北京大学彭吉象、厦门大学易中天等在论文中都提出建立中国艺术学的问题，彭吉象和张法等编著了《中国艺术学》一书，该书作

为国家"八五"艺术科研重点项目的研究成果获得了国家图书奖①。

然而迄今为止,并不是所有人都赞同"中国艺术学"的提法。这一概念的基本内涵是什么?作为一门学科它的研究目标是什么?目前仍有多种不同的观点。更为令人不安的是,中国艺术学的理论研究迟迟不能深入,其学科特色尚未明确就开始处于一个消解的过程之中。2008年6月在由山东艺术学院、东南大学、上海大学联合举办的"第四届全国艺术学科建设与发展学术年会"上,东南大学的刘道广教授在《论中国艺术学的研究方法》一文中重提"中国艺术学"的概念,但他说:"回想起1995年为国家专业目录增加二级学科的'艺术学',初衷就是完成中国艺术学的学科建设,只是中国艺术学在当时语焉不详,未能深入探讨。终于随着时光流逝,先是'中国艺术学'这一概念已渐渐淡化为'艺术学',而艺术学则由于美学概念的不同演绎,也开始向没有'艺术'的'艺术学'方向演进。"我们可以看到,正是中国艺术学在概念上的模糊不清,以及学科特色不明等原因,造成了这门学科发展乏力,甚至可以说已处于一种"困境"之中。

而中国艺术学作为一门以丰富浩瀚的中国艺术思想和实践作为研究对象的学科,本身应具有自己的研究特色,这是由研究对象的特殊性和中国文化的特殊性所决定的。中国艺术,包括美术、音乐、舞蹈、曲艺等,从表现形式和艺术追求上,都自成体系,在西方艺术样式和艺术理论大规模传入中国之前,已形成一个独立自足的"个体"。对于中国艺术从表现形式、趣味情操和价值观念等各个层面所显示出来的鲜明特色,20世纪以来,已有众多的学者予以阐发,其中最有建树的学者非宗白华莫属。他在《中国艺术意境之诞生》《中国诗画中所表现的空间意识》《论中西画法的渊源与基础》《中西画法所表现的空间意识》《中国书法里的美学思想》等一系列论文中对此已作出深入的发掘和精妙的阐释。虽然宗白华对于中国艺术的主要兴趣在中国美术方面,但他通过对中西美术渊源、流变和精神的富有诗意的阐发,不仅揭示了中西美术之间的巨大的差异,实际上也更深入地阐明了中国艺术思想,乃至中国哲学与西方艺术、西方哲学相区别的独特内涵。他说:"文艺复兴的西洋画家虽然是爱自然,陶醉于色相,然终不能与自然冥合于一,而拿一种对立的抗争的眼光正视世界。"②又

① 彭吉象.中国艺术学:前言[M].北京:北京大学出版社,2007.
② 宗白华.艺境[M].北京:北京大学出版社,1987:105-106.

说:"(西洋)近代绘风更由古典主义的雕刻风格进展为色彩主义的绘画风格,虽象征了古典精神向近代精神的转变,然而它们的宇宙观点仍是一贯的,即'人'与'物'、'心'与'境'的对立相视。"①而中国艺术家则不同,"对于这空间和生命的态度却不是正视的抗衡,紧张的对立,而是纵身大化,与物推移"②。由此看,"中国画所表现的境界特征,可以说是根基于中国民族的基本哲学……笔墨的点线皴擦既从刻画实体中解放出来,乃更能自由表达作者自心意匠的构图。画幅中每一丛林、一堆石,皆成一意匠的结构,神韵意趣超妙,如音乐的一节。气韵生动,由此产生。书法与诗和中国画的关系也由此建立"③。

宗白华抓住了中西绘画在源流和表现手法上的重要差异,但他并没有停留于这个表面的层次,而是深入地阐释了二者在哲学上的根本差异。他认为,西方哲学思想强调心与物、主观与客观对立相视,根植于这种"人与世界对立"的哲学基础上的西方艺术就以"我"为对立的一面,向着这无尽的世界作无尽的努力。而中国的艺术根植于中国的哲学和文化,于静观寂照中,求返于自己深心的心灵节奏,以体合宇宙内部的生命节奏,人与物交相浑融。因此,中西方在艺术表现形式和精神追求上的差异,其实也就是中西哲学的分野所在。在《中国美学史中重要问题的初步探索》一文中,他还进一步分析了中国传统戏曲、工艺、建筑等艺术形式具有的内在精神。宗先生的重要著作,如《美学散步》《艺境》等都出版于改革开放之初,虽然文集中有的文章写作于二十世纪三四十年代,但在新时期出版这样的著作,对于30年来中国美学、艺术学研究的影响很大,尤其是宗先生偏重于通过对中国艺术的分析研究而阐发中国美学思想和艺术精神,他的研究客观上对中国艺术学的理论建设起到了极大的促进作用。也正因为有这样有分量的研究成果,中国艺术学才能在改革开放30年的学术研究领域站得住脚。

二、中国艺术学的研究视角

新时期以来,美学在很长时间内是一门"显学",吸引了相关学者更多的研究精力,成果泱泱大观。在绘画、音乐等艺术研究领域也热

① 宗白华.艺境[M].北京:北京大学出版社,1987:119.
② 宗白华.艺境[M].北京:北京大学出版社,1987:108.
③ 宗白华.艺境[M].北京:北京大学出版社,1987年:118-119.

闹非凡,不断有成果涌现。然而对于一般艺术学的研究一直是个薄弱环节。从1995年艺术学二级学科设置以来,在这一领域的研究成果逐步增多起来,然而迄今仍显得非常不足。与此相关,中国艺术学研究概莫能外,其成果的积累和发展的前景都不容乐观。一般艺术学的研究在美学研究和门类艺术研究的夹缝中闪展腾挪,努力建立自己独特的研究体系;同样地,中国艺术学也在中国美学和中国门类艺术研究之间挣扎求生,努力开辟出自己的研究领地。中国美学和中国门类艺术学不断地在理论和历史两个研究领域增强自己的研究实力。以中国美学史研究为例,30年来,李泽厚、叶朗等很多学者在这一领域都颇有建树,而且出版的各种专著和论文非常可观,甚至各个门类艺术的历史研究也逐步向这一方向靠拢,陆续有《中国音乐美学史》《中国绘画美学史》等著作问世。与之相比,中国艺术学的理论建设仍应属于草创阶段,关于学科性质、研究领域和研究目标仍朦胧未明。

张道一教授1997年在《关于中国艺术学的建立问题》一文中提出"中国艺术学"的三层含义:"'中国艺术学'在字面上可作以下的解释:中国的艺术学;中国人所研究的艺术学;中国艺术之学。"[1]张先生随即对三层含义做了进一步的阐释。所谓的"中国的艺术学"指的是区别于其他国家艺术学的具有中国特色的艺术学学科,它体现了中国的艺术思想和理论研究水平。所谓的"中国人所研究的艺术学"指的是反映中国人和中国文化特性的艺术学,张先生在文中以中西语言对译中误差的客观存在为例,说明不同文化之间理解交流的困难性,认为中国的艺术植根于中国的文化土壤和思想观念之中,因此由了解这种文化背景的中国人来研究它,既是一种责任,也是因为我们具有这样的优势。而"中国艺术之学",其指意更为明确,就是"强调面向中国艺术","要从研究中国艺术入手",从研究对象上指明中国艺术学的研究旨归。

张道一教授从国别特色、文化属性、研究对象等方面对"中国艺术学"做了引人深思的阐释。十多年来,虽然"中国艺术学"概念使用比较广泛,但对其内涵普遍缺乏深入的剖析和进一步论证,使用这一概念的角度也存在很大差异。要之,关于中国艺术学的研究视角主要有三个:一是作为一种国别视角的中国艺术学,二是作为一种类型

[1] 张道一.关于中国艺术学的建立问题[J].文艺研究,1997(4):48-55.

研究的中国艺术学,三是作为一种学科体系的中国艺术学。

彭吉象教授在《关于"中国艺术学"学科体系的构想》一文中提道:"根据国别的划分和民族的划分,作为具体学科体系的艺术学又可以划分为不同国别的艺术学,正如文学可以分为中国文学、美国文学、俄国文学一样,艺术学同样可以划分为中国艺术学、美国艺术学、俄国艺术学等等。"①可见他认为所谓"中国艺术学"主要是一个在国别意义上的概念,接近于张道一教授所提出的"中国的艺术学"这一层含义。彭吉象教授主编的《中国艺术学》一书从中国传统艺术发展的历程和时代精神,中国传统艺术的创作、鉴赏和门类,中国传统艺术精神等三个方面对中国传统艺术做了深入的梳理和发掘。根据《中国艺术学》的研究对象和内容编排方式,我们可以看到两个特点,一是研究内容主要针对中国的传统艺术,书中的"中国艺术学"与"中国传统艺术学"在外延上实质是相同的;二是艺术史、艺术史论和艺术理论三者的结合,在书中作者力求从断代史、门类史、时代精神、美学特征等多个角度审视中国传统艺术,而不是仅仅局限于某个门类的艺术史和艺术理论的研究。本书对于中国艺术学研究的主要贡献在于从艺术学的角度,而不是从美学或某个门类艺术学的角度,审视了中国古代艺术发展的历程,概括了中国传统艺术的主要民族特色,然而其研究对象主要针对中国传统艺术,似不能涵盖中国艺术学的研究范畴。

易中天教授在《论艺术学的学科体系》一文中提出:"中国艺术学则是将中国艺术作为一个独立的对象来考察,我们中华民族,有着光辉灿烂的艺术遗产和源远流长的美学传统……如何在新的历史条件下弘扬我们民族的这一美学传统,将是中国每一个艺术工作者都应该认真思考的课题;而中国艺术学的建立,也将是中国艺术学学者义不容辞的任务。"②易中天教授在这段话里明确提出了中国艺术学研究对象是中国艺术,接近于张道一教授所述的"中国艺术之学"的含义。中国艺术是历史上形成的区别于欧美艺术、印度艺术和其他艺术种类的一个独特类型,从这个意义上说,所谓的"中国艺术之学"则属于类型研究的范畴。这一类型形成于古代,而且在当代中国仍然继续生长发育。刘道广教授说:"中国艺术学,就是立足于中国艺术

① 彭吉象.关于"中国艺术学"学科体系的构想[J].东南大学学报(哲学社会科学版),2007(4):96-98.

② 易中天.论艺术学的学科体系[J].厦门大学学报(哲学社会科学版),1999(1):58-62.

实践基础上,对其特点、历史发展规律,以及和相关领域发生关系的研究科学。"显然,他在这里将中国艺术学看作一个相对独立的研究类型。

中国艺术学在当代也作为一个学科体系被对待。陈池瑜教授在《建立现代形态和民族特色的中国艺术学之可能性探讨》一文中说:"建立现代形态和民族特色的中国艺术学是有可能的。运用近现代有关学科的学科方法从事中国艺术学的研究是一条有效的途径。"①他提出运用社会学、心理学等现代学科体系的多种方法,同我国古代传统艺术理论相结合,建立具有民族特色的艺术社会学、艺术心理学、艺术批评学、艺术史学。这一视角扩大了中国艺术学的视野,借鉴多学科研究方法,而力图融古代传统和当代研究为一体,这一视角下的中国艺术学已经接近张法教授在会议上提出的"中国型艺术学"的概念②。

三、中国艺术学发展路向探讨

改革开放30年来中国艺术学研究坎坎坷坷,路程很不平顺,成果也不能令人满意,但这一曲折的过程客观上也为我们今天的进一步探讨提出了重要的思路。21世纪的中国艺术学真正确立自我的主体地位,仍要在自身与中国美学、中国门类艺术研究的联系区别上给出明确的回答,而且也要依靠扎实的理论研究成果,在一般艺术学所涵盖的领域中拓展出自己的一片领地。基于此,这里应该特别强调它的几个重要发展路向:

第一,中国艺术学应作为一个独特的研究类型而融入整体艺术学学科的体系之中。这种融入有两种可能性:一是独立发展,确立相对独立的"中国艺术学"研究领域,在现有由艺术理论、艺术史、艺术心理学等构成的艺术学二级学科体系内,开设中国艺术学的课程,从类型学的角度,专门开展对中国艺术的研究,也就是说设立一门"中国艺术之学"的课程,研究对象集中在中国的、具有民族特色的艺术,总结中国艺术思想,提炼中国艺术精神;二是融会发展,将中国艺术学研究分散到多个研究领域,在艺术理论、艺术史、艺术社会学等多

① 陈池瑜.建立现代形态和民族特色的中国艺术学之可能性探讨[J].艺术学界,2009(1):16-28.
② 张法.艺术学的中国形态[J].艺术评论,2008(7):85-89.

个领域开辟中国艺术研究专题,做中西比较研究,通过比较揭示中国艺术的特质和精神,更好地认识我国艺术传统,思索这种艺术传统在当代的发展之路。相对而言,第一种方式更为直接便捷,易于操作,第二种难度较大。然而不管怎样,正如绝大多数的学界人士所认识到的那样,中国艺术历史悠久,艺术门类众多,艺术成就辉煌,中国艺术形态仍为当今老百姓喜闻乐见,它当然应该在中国当代的艺术研究领域占据一席之地。

第二,中国艺术学从研究对象上应将本土现有的艺术实践作为重要的研究出发点,并且明确古为今用的研究目标。艺术需要创新,传统仍在变化,假如不是如此,艺术精神也会僵化而枯萎。中国艺术传统深远,古代成就非凡,这使我们容易局限于传统之中,而忽视这种传统在当代的继承和发展。研究古代也是为了促进今天的事业,否则这种研究的意义肯定要大打折扣。基于今天的发展要求,中国艺术学既应总结中国传统艺术成就和艺术思想,古为今用;而又不应局限于古代成就,而将目光投向当代的艺术实践。宗白华说:"艺术本当与文化生命同向前进;中国画此后的道路,不但须恢复我国传统运笔线纹之美及其伟大的表现力,尤当倾心注目于彩色流韵的真景,创造浓丽清新的色相世界。更须在现实生活的体验中表达出时代的精神节奏。"[①]又说:"将来的世界美学自当不拘于一时一地的艺术表现,而综合全世界古今的艺术理想,融会贯通,求美学上最普遍的原理而不轻忽各个性的特殊风格。"[②]宗先生的艺术发展预期是世界多元艺术的融合,但他同时也指出在融合中仍应看到各自的特殊之处,即便是当代中国艺术融合了世界其他国家艺术的技法和思想,也总会有自己的"特殊风格",这种风格之中的中国元素就是值得中国艺术学关注的对象。艺术本身就是一门实践性很强的学科,这一特性也客观上决定了中国艺术学不能脱离当代的艺术实践而沉湎于古代的成绩之中。

第三,中国艺术学作为具有现代形态的学术研究,它的发展应与现代科学体系相适应。现代科学强调交叉,交叉是为了综合多学科的研究方法,更好地探求世界的奥秘。中国艺术学也是一门交叉学科,它不仅涉及艺术理论、艺术史,也涉及美学、心理学、社会学、文化

① 宗白华.论中西画法的渊源与基础[M]//艺境.北京:北京大学出版社,1987:121.
② 宗白华.介绍两本关于中国画学的书并论中国的绘画[M]//艺境.北京:北京大学出版社,1987:81.

学等众多学科领域,只有综合运用现代多学科的方法,才能更好地分析和阐释中国艺术中一些重要的概念,如:意境、气韵、风骨、虚实、神采,等等,更好地探究中国艺术理论中一些重要的命题,如:"得意忘象""传神写照""迁想妙得""澄怀味象""外师造化,中得心源"等等。陈池瑜教授说:"现在摆在我们面前的任务是如何从中国古代部门艺术理论中吸取养料,同时借鉴西方近现代艺术学的观念方法,以及借鉴相关学科的原理来构建中国艺术学的理论系统。"[①]我们认为,广泛借鉴现代艺术学和其他相关学科的研究方法,是推动中国艺术学研究的需要,更重要的是也只有这样,才能建立起现代形态的中国艺术学,才能使中国艺术学与其他的学科进行正常的对话和交流,因为我们毕竟不能停留在过去的研究水平,毕竟不能总在古典形态的话语体系中兜圈子。宗白华在这方面已经做了很好的榜样,我们应该沿着这条道路继续前行。

——选自《社会科学辑刊》2009年第1期

① 陈池瑜.建立现代形态和民族特色的中国艺术学之可能性探讨[J].艺术学界,2009(1):16-28.

十年树木初成林，尚待开放大气象
——艺术学理论学科设立以来的回顾和展望

王一川

2021年2月，将是艺术学理论一级学科正式获准设立十周年的时刻。正是在十年前的国务院学位委员会会议上，艺术学获准升级为独立的学科门类，其下辖的五个一级学科之一就有艺术学理论。倏忽间已然十载，俗话说"十年树木，百年树人"，艺术学理论学科如今到底是何模样了，其未来又将如何？确实令人禁不住回眸和思虑。具体地说，在"十年树木……"这类句式的后半段，应当接续怎样的句子成分呢？当然，这里既可以有颇为乐观的评价，也可以有相当悲观的评价，总之，人们的看法可能不会完全一样，而有的看法之间甚至还可能会产生尖锐的对峙。人们当然有权分别选择从乐观到悲观的程度不同的表述语，例如：十年树木喜成林、……已成林、……渐成林、……将成林、……待成林、……未成林、……不成林等。经过反复比较和斟酌，这里还是愿意尝试选用"十年树木初成林"一语。这里的初成林，表明艺术学理论这片树林确实已经长起来了，这是一项毋庸讳言的积极进展，但毕竟还只是刚刚初步长成的小树林，尚待未来逐步长粗、长高和长大，进而假以时日，再成长为枝叶繁茂的参天巨树林。这个观点可能属于一种审慎的乐观性评价。[①]

[①] 本文原为笔者于2020年6月2日受邀参加深圳大学文化产业研究院主办的"艺术学升门十年：未来的展望"学术论坛的发言，特此说明并向主办方李凤亮院长和李心峰教授等致谢。此次发表有增补。

一、十年辛苦不寻常

从2011年起至今,艺术学理论学科的建设时间颇为有限。当然,从学科渊源上看,它也并非完全"白手起家",因其前身应当是原有艺术学一级学科下设的艺术学二级学科,与音乐学、舞蹈学、戏剧戏曲学、电影学、广播电视艺术学、美术学、设计艺术学等七个二级学科相并列,也就是大体被称为艺术理论的学科领域。艺术学理论除了本身与上述艺术学学科下的二级学科之间存在密切的相互交融关系外,也与文学门类下中国语言文学学科中的文艺学、哲学门类下哲学学科中的美学等友邻学科之间存在密切的交叉或互动关系。其实,它也还与心理学、社会学、法学、新闻传播学、经济学、管理学等社会科学学科之间存在着不容忽视的联系。同时,该学科得以成功设立,也是与众多专家和领导多年来持续的协同努力紧密相关的。不过,其最重要的动力应当来自改革开放时代中国经济社会发展所推动的艺术活动发展及相应的艺术学学科的整体发展。正是依托音乐、舞蹈、戏剧、电影、广播电视艺术、美术和设计等艺术门类所取得的发展成就和产生的显著的社会影响力,艺术学学科门类才有理由获准从文学学科门类下独立出来自立门户,由此也才会有艺术学理论学科的设立。在此意义上可以说,正是改革开放时代经济社会文化整体发展所推动的艺术活动发展,要求运用艺术理论或艺术学知识体系手段去加以把握并提升到国家整体文化水平上去认知,艺术学理论学科才有机会从学科制度上独立存在和发展。简要地回顾,艺术学理论学科在这十年里做了相当多的工作,这里只能提及其中的一部分。[①]

其一,学位授权点数量稳步增加。在2012年对应申报认证学科时,全国的艺术学理论学科学位授权点数量还很有限,这十年来陆续增加,到现在已发展成为大约65个硕士学位授权单位和20个博士学位授权单位的规模。[②] 同全国其他众多一级学科相比,艺术学理论学位授权点的整体数量还很有限,但总体处在稳步运行之中。从目前的学科环境构成看,呈现出四种不同的形态:第一种是全科艺术院校

[①] 以下有关数据均引自由国务院学位委员会第七届艺术学理论学科评议组组织编撰、李心峰教授担任课题组首席专家的《艺术学理论一级学科发展报告(2014—2017)》(待刊稿)。

[②] 按照我国现行学科及学位政策,各人才培养单位的学位授权点数量随时处在动态调整中,增减变化快捷,故在此只能暂且指出大约数量。

的学位点,例如南京艺术学院、山东艺术学院、广西艺术学院、云南艺术学院、吉林艺术学院、新疆艺术学院、内蒙古艺术学院等;第二种是单科艺术院校的学位点,如中央美术学院、中央戏剧学院、上海戏剧学院、上海音乐学院、北京电影学院等;第三种是理工科大学的学位点,如东南大学、武汉理工大学、东北大学、中南大学、东华大学等;第四种是综合大学及师范院校的学位点,如北京大学、北京师范大学、中国人民大学、上海大学、杭州师范大学、首都师范大学、河北大学、河南大学等。从地理分布看,学位点较为集中的地域为江浙沪15个(江苏7个、浙江3个、上海5个)、京津冀12个(北京9个、天津1个、河北2个)、川陕渝11个(四川3个、陕西5个、重庆3个),较少的为东北、华中、华南和西北。

其二,确立学科性质、方向和系列。这可能是十年来学科发展中的一项扎实的收获。艺术学理论在艺术学学科门类中属于一门理论型学科,可称为理论艺术学,是研究各个艺术门类之间的普遍规律的学科。这使得它可以同音乐与舞蹈学、戏剧与影视学、美术学和设计学等具有艺术实践或艺术创作特点的四个一级学科区分开来。不过,实际上,这种艺术理论型学科与艺术实践型学科之间的区分也只是相对的。艺术学理论学科诚然主要是理论型学科,但在实际运行中部分地也需指向艺术行业中的应用或操作实践。具体地说,它的内部还可以进一步细分出两个学科系列:一个学科系列是基础理论艺术学,包含艺术理论、艺术史和艺术批评等基础型理论学科方向,主要研究艺术的基础理论,也即从各个艺术门类现象中抽象出跨门类的普遍规律来;另一个学科系列则是应用理论艺术学,可包含艺术管理、艺术教育、艺术遗产、艺术传播、艺术与文化创意等应用型理论学科方向,它们的共同点在于面向特定的艺术行业实践。这一梳理与经济学学科中理论经济学与应用经济学系列之间的划分,或许存在某种相似性或可比性:既要研究任何经济或艺术活动的普遍规律,形成有关经济或艺术活动的普遍规律的基本理论,又要研究这些理论在具体的经济行业或艺术行业中的应用型拓展实践,从而形成这两个系列之间的交融,服从于对经济或艺术的全面而系统的研究。这样的有关艺术学理论学科内部两个学科系列之间的清晰梳理,在逻辑上有助于厘清艺术学理论学科内部理论型学科与应用型学科之间的关系,同时也为艺术学理论学科适应所依托学科环境的特定需要而介入艺术管理、艺术教育、艺术遗产、艺术传播、艺术与文化创意

等艺术行业实践,以及将来在社会中实施进一步应用型拓展,提供了充足的理论依据和开阔的学科延伸空间。这是这十年来通过对该学科的建设状况所做的调研、探索和总结所形成的结论,可以说兼顾了艺术学理论学科的内在学理逻辑和面向艺术行业的应用拓展。①

其三,制订和实施人才培养方案,编制核心课程体系。艺术学理论学科按照新的一级学科规范去实施人才培养,根据相关资料,2014—2017年度录取的硕士生和博士生数量分别约为2599人和506人。在国务院学位委员会办公室的统一部署和指导下,艺术学理论学科经过边建设边调研,终于将本学科核心课程体系梳理清晰和初步编制完成。与上述两大学科系列的划分相对应,学科核心课程分两个系列编制,第一个核心课程系列为基础艺术学理论课程,由艺术理论、艺术史和艺术批评3门课程构成;第二个核心课程系列为应用艺术学理论课程,含艺术管理、艺术教育、艺术遗产、艺术传播、艺术与文化创意等5门可选开课程。目前的统一建议是,各学位授权点可自主开设不少于3门学科核心课程,其中,第一个核心课程系列可选2门开设,第二个核心课程系列可选1门开设。这样做的目的,一方面是着眼于夯实艺术学理论学科自身的独立学科基础,起到服务于学科强基固本的作用;另一方面是依托各学位授权点的学科环境要求并面向艺术行业需求,为其学科的进一步应用拓展而预留出空间。这样做就要求本届学科评议组组织编写出多达八门核心课程的课程指南来,便于各培养单位根据自身情况,从中酌情自选适合于自身的方案作为基础,再加工成为合理可行的课程操作性方案。这样的安排,既有统一的课程设置建议,又给培养单位的自主选择和创造性实施预留出活跃的空间,相信可以起到促进作用。

其四,着力推进学术研究。对一个学科的发展来说,学术为本或学术优先是必须坚持的。作为一门新兴的一级学科,艺术学理论相比于艺术学学科门类下其他四个一级学科(音乐与舞蹈学、戏剧与影视学、美术学、设计学)来说,正式起步时间晚,积累偏弱,故集中精力加强其自身的学术研究是整个学科发展的当务之急。十年来,各学位授权点扎实开展艺术学理论学科及相关学科的学术研究,通过个人项目、一般项目、重点项目和重大项目等形式多样的学术研究,取得了一批可观的学术成果。同时,相关的全国型学术研讨会、学校主办的学术研讨会、

① 对此,需感谢国务院学位委员会第七届艺术学理论学科评议组全体成员的集体建树。

专题工作坊以及国际研讨会等陆续举办,活跃了学术交流。这方面已有相关的年度发展报告或研究报告等作过详细归纳,不再重复。

其五,对全国文艺评论、文化传承创新、艺术管理、文化创意产业等起到了促进作用。这一点主要是通过各学位授权点的教师和学生以其有效工作去实现的。随着全国艺术的繁荣发展,文艺评论这个跨艺术门类、跨专业和跨学科的行业日趋活跃,需要更多评论者去参与和支持,因而不少师生踊跃投入,取得了积极进展。艺术学理论学科师生也主动投身于中华优秀传统文化的传承和弘扬事业中,在艺术管理、艺术教育、艺术遗产和艺术与文化创意等领域发挥其作用。

总之,艺术学理论学科通过潜心的建设,已经形成了十年树木初成林的局面。一个新生学科有此成绩,应当说是可以大体对内和对外都交出一份合格答卷的,尽管其存在的问题和不足更应当被正视。

二、十年问题宜正视

不过,我不想在此单纯地对艺术学理论学科评功摆好,因此只是用了"合格"两字去作审慎评价。与陶醉在学科发展成绩簿上沾沾自喜的乐观论相比,特别是与该学科设立时各界对其的期待和要求相比,认真检视其学科发展的不足或那些有待于建设和完善的方面,并且冷静地反思其原因,找到新的解决途径,这或许会更有利于发现学科已有发展中的不足和问题,及确立其未来发展中值得重视的方面。这当然是见仁见智的事,这里只能谈谈个人的初浅意见。

这个学科的突出问题在于,由于是一个带有筚路蓝缕特点的新兴学科,其核心成员、学术带头人此前往往分散地来自若干不同学科领域,如美术学、美学、文艺学、音乐学等其他学科,可谓学科成员的学科出身先天不足,其可以严格地归属于艺术学理论学科的学科成果储备相对薄弱,其人才培养经验就更是欠缺。这一点正是该学科现存问题或不足的主要根源之所在。也由于如此,该学科在发展中出现诸多不足或问题,就有其必然性和理由了。

首先,最主要的一点不足在于,学科的主体性不足。其具体表现为,这个学科共同体的成员,包括学科带头人和学生,由于携带其他不同的学科背景,并且出于多种不同的原因前来加盟,例如美术学、文艺学、美学、电影学等等,其应有的学科共识度及认同度都存在这样或那样的欠缺,学科认知的自觉性不强。特别是来自原有学科的人士,对艺

术学理论学科的内涵、层次及拓展都认识不足,往往仍然坚持原有的学科研究路径,人在这里而心在他处,呈现出"在场的缺席"式尴尬。更由于有的学位授权点就生存于学校的特定学科专业环境中,其学科研究往往更习惯于服从或适应该院校主流学科专业的"配合"或"服务"需要,而对本学科自身的强基固本必要性认识不足,或者不愿认识。尽管我个人乐意以开放态度承认,凡是该学科的学者所写的所有论著都可以一律确认为该学科的成果,但对之不愿承认的大有人在,特别是在竞争日趋激烈、其结果事关各培养单位生死存亡的教育部学科评估进行之时,这种争议或分歧更会给予学科认同度以颇大的影响。

其次的不足在于,学科的核心领域的原创性或突破性成果不够。作为一门理论型为主的学科,艺术学理论需要在学科核心领域即艺术理论、艺术史和艺术批评等方面率先实现重要突破,取得重大成果。而由此标尺看,目前的发展现状远远不及此项要求。特别是其中的艺术史,毕竟还是整个学科发展中的一个瓶颈性问题。这里说的艺术史与一般意义上的美术史、音乐史、戏剧史、电影史等艺术门类史不同,而是指跨越各个艺术门类史界限的各艺术门类史之间普遍规律的研究。这种跨媒介艺术史、跨门类艺术史和艺术史学等研究领域,至今的成果极为有限。要真正赢得学界的公认,不仅需要加大力度重视、投入、积累,而且至少还需要走一段长路。如此才有可能获取学科内外人们期盼的第一批硕果。

再有的不足或问题在于,学科核心课程体系虽已编制(即将印制出来),但尚待实施和检验,更有待于逐步调整和完善。目前各学位授权点在课程建设上的自主性很强,但因此也容易流于自发性或散漫性,期待认真整合和落实。

最后,并非最不重要的一点不足在于,学科的国内承认度尚有欠缺,国际承认度更是有待于持续争取。同艺术学学科门类下的音乐学、美术学、电影学、戏剧学等艺术门类学科相比,以及同文学、历史学和哲学等更加成熟的人文学科相比,艺术学理论学科的学科成就还显单薄,学科成熟度更是远远不足,需要更长时间地持续开拓和积累。要想在学科对话中争取更多的"话语权",必须倚靠自身的持续不懈的努力。更由于艺术学理论学科具有浓重的中国特色,在国际上找不到直接相比的同类学科,因而争取国际上的学科承认,就还是一个未来长期奋斗的目标。

三、枝繁叶茂待来年

回顾过去十年来路,展望未来十年乃至更长时日去路,不能不生出一种感慨:十年树木初成林,枝繁叶茂待来年。艺术学理论学科共同体成员还需要发扬"忧患"意识,以"生于忧患,死于安乐"的精神去持续开垦,化解问题,克服不足,获得新成果,争取新的认同度和承认度。

首先,目前尤其要紧的是增强学科主体性。由于本学科综合性强,梯队成员的学科背景多样,加之一批批同样有着多学科背景的年轻成员不断加入,因而加强学科内部的自我认同、增强学科主体性的问题,就变得迫在眉睫了。可以通过经常的、形式多样的和持续的艺术学理论学科(大)讨论,让学术共同体全体成员涵养和增强学科自觉性,主动加以认同,进一步加深学科认知,进而愿意为本学科增强认同度和提升承认度而奋进,特别是在此新学科园地里甘于寂寞地深耕细作。这就涉及两方面的同时进取:对内增强学科认同度,凝聚起强大的内生力量;对外提高承认度,促进学科声誉的传播和社会影响力的提升。特别是学科的国际承认度在当前已经变得十分重要了。

正像哲学家查尔斯·泰勒(Charles Margrave Tay-lor,1931—)在区分"认同"与"承认"时所指出的那样,内部成员的"认同"固然重要,但来自外部的"承认"已经变得超乎寻常地关键了。与"认同"一词在这里表示一个人对于他是谁,以及他作为人的本质特征的理解不同,"承认"代表他人对我的身份的从旁确认。"我们的认同部分地是由他人的承认构成的;同样地,如果得不到他人的承认,或者只是得到他人扭曲的承认,也会对我们的认同构成显著的影响。……得不到他人的承认或只是得到扭曲的承认能够对人造成伤害,成为一种压迫形式,它能够把人囚禁在虚假的、被扭曲和被贬损的存在方式之中。"①

在今天这个学科制度的全球化或现代性程度越来越高的世界上,假如关起门来仅仅满足于学科内部成员的认同,是远远不够的。当你做得很好而外界不予承认或承认度很低时,那肯定是过不去的,是难以承受的。所以,必须自觉地行动起来为学科承认而奋斗。建议深入把握和宣传本学科的学科内涵、层次和特质,让共同体内部成

① 查尔斯·泰勒.承认的政治[C]//董之林,陈燕谷,译.汪晖,陈燕谷.文化与公共性.北京:生活·读书·新知三联书店,1998.

员和外在相关人士都能对这个学科产生进一步了解、同情或认同。在这方面,要想推动学科的认同和承认,不妨更多地期待正在茁壮成长的年轻学者们。

其次,全力争取在艺术理论、艺术史和艺术批评等学科核心领域取得突破性成果。上面一项工作做得扎实了,下面这一点就是其具体化行动:能否在艺术学理论的学科核心领域取得原创性或突破性成就,直接关系到本学科在整个人文社会科学学科群体中的声誉和社会影响力。一句话,这可谓事关学科生死存亡之大事,需要集中学术创造力去开拓和耕耘。

但越是这样要紧的大事,越需要抛弃急功近利之心,沉潜下来静心探索、积累和开垦。这里正可以借鉴朱熹、曾国藩等先后倡导的"涵泳"精神。"涵泳"即"潜游",本义是沉潜在水里游泳而非浮在水面上游,引申而为排除外在干扰而沉浸、浸润地做事,是宋儒程颐、陆九渊、朱熹等先后倡导的理学主张,要求主体以虚静姿态深潜入对象之中去悉心领悟、参透其奥秘。"读《诗》之法,只是熟读涵味,自然和气从胸中流出,其妙处不可得而言。……须是读熟了,文义都晓得了,涵泳读取百来遍,方见得那好处,那好处方出,方见得精怪。……若读到精熟时,意思自说不得。如人下种子,既下得种了,须是讨水去灌溉他,讨粪去培拥他,与他耘锄,方是下工夫养他处。"①朱熹不仅要求"熟读涵味"甚至"涵泳读取百来遍",而且要求像农夫播种后给庄稼施加持续的"耘治培养工夫"一样不断深化和巩固:一是"灌溉",二是"培拥",三是"耘锄"。艺术学理论学科发展也需要这样的"涵泳"功夫,长期潜心研究对象,持久拓展和深化,直到新知的发现、整理和传达。与其急切于贪功求名,不如潜心涵泳以待瓜熟蒂落。这项工作尤其重要而又急不得,需要有关管理者以宽容、沉静之心去激励和等待。

再次,学科核心课程体系编制完成,关键在于实施,在于在实施中逐步调整和完善,形成人才培养上的课程体系保障。从了解到的情况看,少数培养单位至今还没有形成完整有序的核心课程体系,还有的在本科生、硕士生和博士生层次满足于一套东西打天下,缺乏层次性和整体性。这次核心课程实施的关键,在于学位授权点及教师如何既满足学科内涵和层面的基本要求,又契合所在学科环境下人

① 黎靖德.朱子语类:六[M].王星贤,点校.北京:中华书局,1986.

才培养的养成规律和特色的需要。这两方面结合起来较为理想,但也难免担忧会偏于一方。

最后,还是要保持学科的稳定性与开放性的结合,通向开放而有度的艺术学理论学科未来。略感忧虑的是,艺术学理论学科内部似乎存在着两种截然对立的观点:一种认为只有艺术论史评成果才能被称为艺术学理论学科的成果,而门类艺术论史评的则不能算。这种意见在教育部第四次一级学科评估的学位授权点互评过程中表现得特别突出。另一种意见则相反地认为只有门类艺术论史评成果才是学科正道,而艺术论史评的则不仅不算正道,而且还不可靠。这种意见的声势往往显得很足。这些年来多次参加相关研讨会以及参与组织学科评议组的相关讨论工作,更加重了上述隐忧。一种感觉已经变得越来越鲜明:现在是认真讨论这种隐忧并加以化解的时候了。

与上述两种对立意见不同,建议当前艺术学理论学科采取一种开放而有度的学科战略姿态:既面向门类论史评开放,又同时不限制在单一门类论史评的层面。一方面并非只有艺术论史评才得以被视为艺术学理论,而是应当承认和纳入门类艺术论史评,并以之为学科基础。但另一方面门类论史评也需要自觉地通向论史评的学科境界,并以后者为导向。

我的具体建议是,尚处在生长期的艺术学理论学科不妨同时允许四条路径并行措施(或者允许更多路径):第一条是门类艺术论史评,它是本学科之基础;第二条是跨门类艺术论史评,它是本学科之主干;第三条是艺术论史评,它是本学科之导向;第四条是艺术行业应用研究及实践,它是本学科之拓展。艺术学理论学科可以采取这样的多路径发展战略:以艺术门类论史评为基础,以跨艺术门类论史评为主干,以艺术论史评为导向,以艺术行业应用为拓展。这四条路径相互协作、渗透和共生。

期待艺术学理论学科能够以"花径不曾缘客扫,蓬门今始为君开"(杜甫《客至》)的好客姿态,实施开放有度的学科战略,以便促进学科持续拓展和日益壮大,成就一种学科大气象。假如只满足于门类论史评而谢绝导向艺术论史评,学科会缺乏灵魂,从而与其他门类艺术学科就并无分别了(还不如回到其他门类艺术学科去呢,为什么非要建艺术学理论学科呢);反过来,假如只承认艺术论史评而谢绝门类论史评的支撑,学科会丧失沃土滋养,道路也会越走越窄,丧失持续发展的动力源。而开拓跨门类艺术论史评,则不失为汇通门类

论史评与艺术论史评之间的隔阂的必要的中介地带。对来自艺术门类论史评领域的学者来说,完全可以携带和依托原有的艺术门类论史评研究积累和基础,但又同时更加注重以艺术论史评为导向。总之,不妨更简要地说:艺术学理论的开放有度的学科战略和路径在于,以门类研究为基础,以跨门类研究为主干,以普遍类研究为导向,以行业应用为拓展。如此,艺术学理论方有可能在不久的将来真正成就其学科大气象。

四、结语

以上从艺术学理论学科设立十周年的角度,简要谈及个人的初浅回顾和展望。十年树木初成林,枝繁叶茂待来年,相信在学科内外各种力量的合力支持下,艺术学理论学科会越来越壮大,开放其大气象。

本文最后谈的学科发展建议,则是在这里特别想说的一点。以开放有度的学科战略姿态和路径去建设艺术学理论,相信既有利于落实学科本身的内在逻辑,又有利于充分调动、整合和利用现有各学位授权点的丰富多样的学术资源。目前艺术学理论一级学科点分别依托音乐学、戏剧学、电影学、美术学、新闻传播学、中国语言文学等多种门类艺术学科或其他相关机构(主要是高校)而设立,特别是大多有其门类艺术学科的独特环境、优势和特色。艺术学理论学科选择开放有度的学科姿态和多学科路径,会更有利于借助多种艺术门类学科的滋养而发展和壮大自身。相应地,在门类艺术学科滋养下成长起来的艺术学理论学科,特别需要依托自身的门类艺术论史评而上升到跨门类论史评和艺术论史评的平台上去,也就是自觉地转化成为艺术论史评的探索者。这,或许可以成为目前还显稚嫩而有待于成长为参天巨树茂林的艺术学理论学科的一种必要的学科战略吧。

艺术学理论学科要成就其大气象或大格局,需要有此宽阔有度的胸襟。云南瑞丽有一株以"独树成林"而远近闻名的大榕树,其树龄已超百年,充分吸纳当地多种自然资源而长成,其母树长得根深叶茂、伟岸青葱,要七八个人才能合抱,其向四周繁衍出的若干分枝也都长得摇曳多姿、郁郁葱葱,共同形成一株巨树独成林的盛况。艺术学理论学科的未来能否成就如此巨树成林的大气象?不妨抱以期待。

——选自《艺术百家》2020年第4期

学术访谈

得闻至理大学问
——艺术思想家张道一访谈录

张道一　梁　玖

艺术学科不能没有自己的理论

梁　玖：自从艺术学在2011年独立为门类以来，五个一级学科如何更新化发展，还是一个有待深入研究和解决的问题。尤其是作为一级学科的"艺术学理论"这个学科，如何正确建构与发展，更是一个迫切需要研究解决的现实问题。目前突出的问题有三个：第一个是学科名称不太到位的问题。我曾经提出用"艺理学"代替"艺术学理论"的称谓。第二个是对学科性质的共识性确立问题。可以说目前出现了"学科异己分子"和"学科糊涂分子"，前者有用心不纯之嫌疑，后者是有待帮助提高的对象。第三个是基于学科的教育，如何整全性对学科知识理论话语体系建构的问题。对此，您有哪些看法或建议吗？

张道一：真正要谈学术的话，一是要把它摆开来谈，二是要深入地谈。因为，它们涉及好几个学科，又是涉及全国性的问题，需要大家好好讨论。

对于艺术学，可以说有我自己一套比较完整的看法。这一套看法，与那种仅仅从美学立场谈论的人的看法不同，或者说区别有点大。艺术学是要讲如何创造美的问题，而不仅仅是讲怎么欣赏美。艺术视角的这个"美"也是实实在在的。事实上，欣赏艺术的规范与尺度要清楚才行。尤其是形式美问题，在艺术学里才能很好地解决。

说到形式美,在差不多半个世纪以来,中国只有陈之佛先生讲得清楚。因为讲一个主题,既要讲得全,又要讲得清才行。

现在社会上的概念非常混乱,各有各的说法。特别是电脑和手机普及之后,一些大众性的词汇一下子就流行开来,其中竟然出现了随便搭配或简称的一些叫法。这一方面是不太注意中国汉语文字的谐音作用力问题。有的搭配或简称,有时既能给人们带来美好的联想,有时也带给人们在理解歧义上不好的联想。另一方面,是不太注意学术思考与表述的严谨性。例如现在不是有个"动漫专业"的叫法吗?动画和漫画两个学科,怎么能混在一起呢?从前,钱学森就说过诸如"科技"——科学和技术、"文艺"——文学和艺术,这些讲法是错误的、不合适的。电影与电视在技术上比较接近,但是在艺术上还是两回事,概称也不行。在学术上要慎重,否则就乱套了。这种联称就是为了简便,可是如果一简便就乱了套,还是不要简的好。现在有很多名词,一是要简化,二是要联合。比如"非物质文化遗产",这是我们的说法,实质上就是讲传统技艺。可有些人又嫌讲"非物质文化遗产"太长,就简化为"非遗"。非遗在中国汉语文化语境中直接的理解,就等于说"不是遗产",这是多么古怪的逻辑。至于"艺术学理论"这个叫法,也是不通的,严格说,还有点滑稽。艺术理论,就是艺术学的一部分。艺术学的五个一级学科,是艺术学的整体与其四个分支学科的二级并列,并非是平级的。至于那四个学科的定名与定位,我也是有看法的。除自身的性质外,还要考虑我国的国情,不能随意乱定。你提出叫"艺理学",道理是没有错的,理解是复杂的。因为转了弯子,有人可能就不容易理解了。

从我1994年提出应该建立"艺术学",到2003年提出艺术学不是"拼盘",核心是"加强艺术学科建设"(2006)。艺术,是一种社会意识形态,通过塑造形象具体地反映社会生活,表现作者的思想感情或政治倾向,并成为人们的精神食粮,是人类所具有的一种最基本的文化活动。艺术学则是研究艺术实践、艺术现象和艺术规律的专门学问,它是带有理论性和学术性的,成为有系统知识的人文学科。艺术学的理论基础是归纳、概括和综合。哲学上虽说是共性寓于个性之中,但共性是被提炼出来的,并不浮现在表面。没有艺术的活动和实践固然谈不到艺术的学问,但若只有艺术的创作、设计、表演和演奏,也不能等同于艺术学的建立。长期以来,不少人误解了"实践出理论"这句名言,以为实践多了,就会产生出理论,好像大艺术家也自然是

大理论家。我们必须承认实践的高层次有助于理论的提高,大艺术家确实有其独到的心得、见解和经验,他们的一些话语和言论可说如金似玉,不同程度地或在某方面揭示了艺术的真谛,弥足珍贵。然而,理论是由个别到一般的上升,它要进入人文科学的境界,没有更大的提炼和概括是不可能的。"实践出理论"只能说明实践是理论的基础和原料,并不能直接上升为理论。就像矿石可以产生出铁一样,但未经冶炼的矿石永远不会是铁。当然,也有的艺术家兼而为理论家,或说理论家也从事艺术实践,都取得了很高的成就。这只能说明,他对于两者的沟通,更有助于理论和实践的深化,并非两者的等同或自然上升。长期以来艺术实践与理论的脱节,有人说"理论是灰色的",就是因为没有找到自己的位置。现在在所谓的"艺术学理论"领域中,不是有的人还没找到自己的专业位置吗?理论的意义在于认识。它不仅能认识艺术的本质,也能帮助艺术家开阔视域,有助于进入更高的境界。不要觉得自己只会艺术地刻一点图章类的东西、能唱些歌就行了。恩格斯说过:"一个民族想要站在科学的最高峰,就一刻也不能没有理论思维。"这说明理论的重要性。从事艺术创作、艺术表演的人,也是需要理论的,整个艺术学科不能没有自己的理论。所以,我当年大力倡导应该建立"艺术学"的理由就在于此。

　　对于艺术,我崇信鲁迅的一段话,大意是说:传统哺育着未来,也可能束缚住未来。谁要是被束缚住了,为什么不责备自己,而怪罪传统呢?

　　艺术学(艺理学)既然是作为研究艺术的综合科学,往下应指导艺术实践,往上要深入人文科学,应该有自身的研究范围和研究体系。所谓体系,在学术上是多问题的辩证统一、多事物的条理秩序,相互联系而自成一个整体,因而不允许带任何主观性和随意性,更不是靠标榜能实现的。不要忘了学术的"学"者,道术也,觉悟所未知也,学其不能也。同时,值得说明的一件事是,艺术领域无限、种类繁多,涉及人生的所有方面。但一个人的知识有限,能力也有限,从事艺术不可能面面俱到。全能的艺术家是不存在的,理论尤其如此。所谓综合研究,也只是相对而言,不能太钻牛角尖。就整体而言,我坚信理论来源于实践又指导实践,而实践充实理论又检验理论。当然,任何人的思想和观点都不会是永远不变或绝对正确的,一家之言难免有偏颇和不周,还需要彼此的争鸣、讨论和完善。学术为公,学理越探越明。是非明辨,就自有公论。多年来,艺术界重实践、轻理

论和重技艺、轻研究的状况非常严重。因此,造成了艺术实践和艺术理论的失衡。理论之所以是灰色的,只能说明是重视于实践,并非理论应该落后于实践。严重的现实表明,以前我曾说艺术在我国的人文科学中,还没有找到自己应有的位置。从今天的角度来看,还没有解决得很理想。这是一个值得注意并亟待解决的问题。它不仅关系着艺术事业的发展,也关系着民族文化的提高。为了深入地说明这个问题,为了使艺术获得一张进入科学殿堂的入门券,有必要花大力气研究建设中国特色的艺术学。我喜欢"中国特色社会主义"这个说法,中国的就是有"特色"的。

学问是没有止境的

梁　玖:先生的这些带有原理性、根性、辩证性、引领性和矫正性的看法或认识论,无论是在从前、当下和未来,对中国构建自己的艺理学学科知识理论话语体系,都有重要的学术指导作用。在自己的学术生活中,能逐浪前行地建构成型一套自己的思考模式、建构一套有价值的术语知识理论话语体系之学说、创立一种学派,虽说是每个学术人的人生幸事,然而,要做到也的确是不容易的事情。正因为这样,才有了学人期望创建自我独立学术的理想。为此,想请先生再分享您在读书与治学方面的经验,或者请您谈谈有关读书与治学的事情。

现在存在着说来也是不合常规逻辑的事:在当下的艺术研究生教育中,不少艺术学科硕士研究生不仅读书兴趣不大、读书量小,而且还不会读书,甚至这种情形在艺术学科博士生中也不是少数。不少人一入学,满脑子想的就是毕业问题、拿学位之事,根本不去思考自己是否已经跨入新的学科和新的专业,或者也不思考自己置身学科和专业后的身份职责与学术建构理想,也不深究艺术与人的深层关系。尤其是那些进入艺术学理论学科的硕博士研究生,有的连自己现实置身的学科性质、专业任务目标都还没弄清楚,就开始着急毕业的事情。有鉴于此,我往往在自己的硕博士研究生入门的第一课中,就明确声明我的观点和对他们的修业规格要求。比如:"个人要明确树立自己不毕业、不拿学位也没有关系的思想。但必须是要认真深入和有意义地度过自己的研究生学习岁月,形成文明化生活方式。"当年,我入学后,一次课后与您在东南大学艺术学系所在地梅庵

六朝松树下散步时,您曾语重心长地对我说:"来学习不容易,就要争取在这里好好待三年,以求换得自己今后人生的轻松。"虽然"好好待几年"后,未必就能换得自己未来人生的轻松,但它的确会成为人生中一个不可替代的重要阶段,并借由形成的人生资本,是会让自己获得人生历史更多的细节性厚度与发展可能性。所以,很感谢您当初收徒于门中的教化之情。

张道一: 你们来学习,我们能够师生一场是人生的缘分。无论能做什么,最好是有自己的一套东西,只是对别人不一定适用。我自己有个体会,也可以说是经验。无所事事会懒散,琐事太多又觉得累,但人不能白活着。同时,也深感学问是没有止境的。

读书,我跟别人有不一样的地方。陶渊明不是有一句话叫"读书不求甚解"吗,这个话很多人理解是带有贬义的。我也不知道陶渊明最初用意是贬还是褒,但是我用在看书上是有价值的。具体我是从鲁迅那里学来的。鲁迅说他躺在藤椅上看书,叫"休闲的读书"。这种读书就是把什么书都拿来翻一翻,就好像是我把它输入到电脑里一样先有一个标题,一旦我有一个问题,或者需要思考一个问题的时候,就会想起好像有一本这样的书,这时我就把它拿来仔细看章节内容。所以说,我一开始仅是泛泛地浏览一下,即所谓的"不求甚解"。拿来翻一翻,首先是看"前言"和"后语",这样我一晚上看三本都可以。另一种则是叫"工作的读书",就是系统读与自己具体研究相关的书,这种读书需要精读。所以,我强调读书,先是不求甚解,但是当我需要它的时候,我要拿来精读。这是我读书的特点。现在我发现很多年轻人不懂这个道理,尤其是有的研究生,一旦你要求他要多读书,他就紧张,便去找一大堆书来一本接一本不分轻重地拼命读。所以,一定要处理好读书不求甚解与精读的关系。

至于治学,这个是慢慢摸索出来的。我总是注重从提出问题开始。有时候我的问题也提得很实在或者说很"死板"。当年听俞剑华先生讲美术史课,先生拿了好几张汉画像石的拓片来,把它挂在教室里,开始讲画像石。在学习过程当中,我就提了一个问题,我说你给我们讲的都是石头,可是给我们看的却是纸张,那么到底这个艺术是什么性质的艺术?先生就开始解释:"拓印下来便是一幅画。但它又是刻在石头上的,如果归类,应该属于雕刻,而这种刻石还是墓葬建筑的一部分。太复杂了,不像现在的艺术分类那么清晰,所以叫画像石。"有一些解释我觉得不通,于是下课以后又去找他请教。我说您

讲的是画像石,就应该把那个石头搬来给我们看,或者看它的照片,看它到底有什么特点。"画像石的拓片可以算原作吗?拓片又是怎样锤拓的呢?还有,现在从那个石头表面上拓印下来的图已经起了变化,这个变化您没有讲清楚,您把这个纸当成石头了。我觉得它应该有一个自己的名称。"老师不耐烦了,但没有生气,只是笑着说:"你的问题太多了,将来都会知道的。拓印是一种专门的技术,那是工匠的事,我又不会拓,怎么讲得具体呢?"我因为从小养成了喜欢动手和"打破砂锅问到底"的习惯,为了弄清什么是画像石,我又去问一位理论老师。他说这是古代文人用的名词,现代美术是不用的。说它像绘画,却是刻在石头上;说它是雕刻,却又不像具有立体感的浮雕;而拓片似版画,却又不是印刷。真是四不像,所以有人称它为"准绘画""准雕刻"。我接着说:"那么拓片也可以叫'准版画'了。"他笑着说:"应该说是可以的,不过原作是石头。"结果是绕来绕去,搅得脑子乱哄哄的,还是没有弄清楚。对于艺术的认识,究竟是理论在前还是实践为先,难道汉朝人错了吗?

我们常说中国文化博大精深,可是在艺术上与西方相比较,凡是不同之处,大都是说中国的"不科学"。那时候到西方留学的人还不多,曾有"镀金""镀银"之说,诸如到法国、意大利、英国、美国等国家叫作"镀金",到日本叫作"镀银"。并且有一句话,叫作"条条道路通罗马"。我不理解,为什么中国人这么落后,不论什么都不如人家呢?这类问题长久没有解决。后来,专门学了图案,又思考起"便宜变化"和"横断竖剖"等问题,与此无关的也就不去考虑了。现在研究起艺术学,要探讨艺术发展和创作的规律,认识自己的艺术成就和特点,须要从清理一些实际问题入手,未曾解决的问题又冒出来了——不仅是"画像石",包括画像石之外的所有拓印画,究竟算什么呢?总的说来,研究汉代的画像石,可以有不同的角度和目的。诸如从丧葬的制度、建筑的配置、石刻的技法,以及社会形态、宗教信仰、艺术构想等。我选择的对象是画像石的拓片,即研究带有大型版画意味的拓印绘画。当然,在分析和描述具体作品时,也会涉及以上的不同角度,但其主旨是分析在造型艺术上所取得的艺术成就和达到的水平。这是一个伟大时代的伟大艺术。我之所以做出这样的选择,是因为当时的艺术还没有今天这样的分类,绘画仍然被包括在一个巨大的综合体中。然而当它成熟了,很快就会分离出来,甚至脱离刻石而去寻找别的载体。成熟的标志是:以平面为主的二维度的造型手法提

高了其表现力,开始描绘社会的复杂情节,表现人与人、人与物、人与环境等的关系,也就是发展了"关系性的律动"。在物质条件方面,纸的发明和改善无限开拓了绘画艺术的活动范围,不必再局限于刻石上;而由刻石所衍生出的拓印术,又促使了木版画的诞生。在艺术史上,这是由综合应用到独立欣赏的过程,也是由混元一体向多样化的发展。可以说,画像石的拓片虽不是最初刻石的目的,但由此所拓印的纸本绘画却是中国版画艺术的滥觞。中国文化是错综复杂的,又是丰富的。所以,就这样一直关注研究和撰写了有关画像石研究的文章和著作,包括《汉画故事》(2006)、《画像石鉴赏》(2009)、《徐州画像石》(2012)、《中国拓印画通览》(上下册,2012)等。

我教了一辈子的书,已习惯了粉笔生涯。擦黑板时粉笔屑落到蓝布罩衫上,好像碾碎飘落的雪花,别是一番味道。治学、写文章也像擦黑板,酝酿的时间可能很长,一个一个的问题总是在脑海里回旋,挥之不去,不想也想。有的要存在许多年,待到考虑成熟,就写出来了。现在用电脑打成一个个、一片片的字符,脑海里的记忆很快就会消失,就像擦黑板一样,擦得一干二净。多少年过去了,写了一些文章,也写了一些书,都是如此。可以说,就是为了实现"将来都会知道的"这个目标,自己慢慢摸索了几十年,也就有了自己的一些方式方法了。

梁　玖:所以在2012年您用五个月时间打了一场执着研究拓印画的"歼灭战",出版了《中国拓印画通览》(上下册)巨著,这可算是一个耗时达几十年的单项研究工程的竣工。由此,也可以揭示出您的治学特点。可否谈谈您学术写作的特点呢?

张道一:我的学术写作特点,我也没有总结过。不过我倒是有一条——事先没有提纲。也就是说,我一般是开始写东西的时候没有提纲,都是"顺口溜"。当我的思考中出现了一个问题,我就开始写,等写到三四成的时候提纲就出来了。我也反对那种用几个所谓"关键词"的方法。如果不把问题思考清楚、不把一本书读透彻,而只用几个关键词来分分类,是不妥当的。我想问你,司马迁写《史记》的关键词是什么?它的关键词当然是"历史"啊!但是,你看他里边写的每一个人物传记都是典型的文学作品,可是他的提纲里面没有,关键词也没有。所以,写文章不能单用关键词的方法。思考问题不成熟、没有成为系统的时候,就要慢慢推进,这样写着写着就感觉另外一个问题很好,出现了新的东西,最后逐渐成熟。另一个是写文章不能像

训话一样。同时也不能是不痛不痒的,或写成了隔着衬衫搔痒的状态。

说起写作来我倒是有故事的。回想抗日战争时期,我还是个少年,在农村学校里读书。当时的学校很重视国文课,我也喜欢作文,不过对于老师的命题作文很不习惯,常常是借题发挥。老师的批语说:"立意颇佳,憾于走题。"有时候老师找我谈话,问我为什么故意"走题"。我说:"走了你的题,扣了我的题。"若干年后,我当了老师,才知道为人师者的难处:对学生既不能"放羊",也不能将他们关在笼子中不让活动。现在老了,倒反而喜欢别人给我出命题作文,免得自己苦思冥想,写出来不合用。所以,许多年来我写了或谈了不少的应命之作,就像今天一样。虽然如此,却没有顺流敷衍、迎合溢美的习惯,而是就事论理、说了真心话,甚至有时会造成误解。有什么办法呢?我从来就不会观察别人的眼色。我常说"和稀泥盖不起房子来",禀性如此,是好是坏,已经到了这般年纪,只好由它了。我知道自己已经老了,可是还没有到浑浑噩噩的地步。艺术和艺术之心是不会老的,我不愿看着艺术之水被污染,如果经我的手能够澄清一杯水,我会感到欣慰的。

要正确认识一个国家和民族的四种基本学问

梁　玖:我认为在当下我们的生活、教育和学术当中,有两个回归趋势,一个是传统文化的回归,就是对自己的传统文化越来越自信和重视了。另一个是艺术本体的回归,艺术研究最后还是要回归到艺术自身上才安宁,尤其是在艺术教育中。2018年我提出了一个观念叫"自适艺术教育"。自适艺术教育,是指主体自生成和自知切合而得长的艺术教育观。其核心是谋求师生之自生＋自知＋契合＋安适＋成长。您怎么看待中华传统文化在中国现在与未来的艺术学科发展中的影响力?

张道一:可以说是中国传统文化的"回归",但我感觉这在认识上还不完整。对待中国传统文化这个问题,五四时期没有解决好,出现了后遗症。王朝闻先生曾嘱咐我:"搞艺术史论研究千万要注意,一定要防止虚无主义和保守主义。保守主义现在不多,要保守也保守不起来。虚无主义是什么都叫拿来主义。"我想想也是对的。长期以来,人们认为什么都是外国的好,可是事实上并不是这样的。

一个国家和民族，大概有四种基本学问。政治是第一的；第二是军事的；第三是经济的；第四是文化的。前三种，都能够独立地作用于一个国家、社会和民族，使其获得这样或那样的改变。唯独文化的作用只能是促进，给前三种以精神和力量，使它们勇敢。但是，不能取代它们。政治可以取代军事，经济可以取代军事。总之，它们之间都可以互相取代，唯独艺术什么都不能取代。这个问题在春秋战国时期已经是非常明显了。为什么孔夫子周游列国，各国的君王都不用他呢？就因为他提倡的是文化和文明，既不是纯粹的政治、军事，又不是经济，而都是文化。多少年来，总是有些人看不起文艺，还认为搞文艺没有好结果。因为文化是软的，可以被捏来捏去。孔夫子代表的那一面，使中国成为了礼仪之邦。所以，文化只能给人以精神、修养，不能取代军事、经济、政治。为什么汉武帝敢于放弃黄老之学而接受孔子的儒家思想呢？就因为军事和经济都强了。所以，当今的中央领导注重军事、经济的发展，是很有道理的。不能单独、孤立地抓文艺或文化。现在军队恢复了吹军号，这个很好，不能取消。军队要有军容、军威，而军号是塑造和提升这种文化品质的有力手段，军号也很有味道，它是一种文化。

梁　玖：您谈的这些都是很深刻的见解，能帮助人们深刻理解我们身边的这些事项和文化，尤其是能够帮助人们深入理解艺术与政治、艺术与经济、艺术与军事、艺术与生活等方面的关系。

张道一：文化既不能取代政治，也不能取代经济和军事。总之，要正确认识它们之间的关系，才能让一个国家和民族健康地发展。

梁　玖：感谢您，您谈的很多内容都是让人很受教益的。

张道一：我主张要谈，就谈得深入一些、细微一些、透彻一些，不能做一些应酬性的表面文章。表面文章不能解决那些实际的问题。在讨论深入细微的一些内容时，有可能出现一些关键的问题，也才会出现一些有价值的"关键词"。

我是一介书生，一个平凡的人，我的人生理念是"只管耕耘，莫问收获"。只要下功夫耕耘，就会有好收成。我的最大愿望是用我之所长为我们的祖国做点有益的事。做人与从艺的关系、从艺与文化的建设、文化如何出精神，这些都是需要认真思考和回答的主题。许多年来，我虽然扛起了艺术学、民艺学和工艺美术这三面大旗，作为马前卒，为之摇旗呐喊。但总的说来，是潜游于中国人文的大海之中。去日烟云，来日可鉴。为了祖国的艺术事业，希望自己在艺德、艺理、

艺巧上躬行，做到自觉、自律、自强。我曾在2006年12月于苏州大学讲过：我们应该振奋精神，摆脱一切世俗的干扰，干出一番事业来。

最后，请转达我对《艺术教育》杂志主编及其同仁的谢意，谢谢他们让你来找我说些话。正逢盛世，民族振兴，是应该思考我们的"问学"问题，思考我们的艺术教育薪火怎么传递。为了祖国的艺术、艺术教育事业，愿他们把杂志办得越来越好，发挥真正的引领和推动作用。

——选自《艺术教育》2019年第1期

官方文献

艺术学理论一级学科简介

仲呈祥等

一、学科概况

艺术学理论一级学科是艺术学门类的重要组成部分。本学科旨在研究艺术的本质、特征及其发生、发展的基本规律。其研究方法是将艺术作为一个整体，侧重从宏观角度进行研究，通过各门艺术之间的联系，揭示艺术的规律和本质特征，构建涵盖各门艺术普遍规律的理论体系。

艺术学理论研究历史悠久，自我国的先秦时期和西方的古希腊时期业已开始，但始终分布于不同的研究领域中，未体现出研究的系统性和专门性。美学诞生后，艺术学理论研究在美学中被涉及最多。19世纪末，鉴于美学研究对象不能包括所有的艺术现象，德国学者康拉德·费德勒主张将艺术学从美学中划分出来。1906年，德国学者玛克斯·德索出版《美学与一般艺术学》，并创办《美学与一般艺术学》杂志，标志着艺术学作为一门独立学科的诞生，更确立了艺术学理论的基本地位。这种主张得到世界各国学者的响应。中国学者最早于20世纪初致力于该学科的专门研究，代表人物有宗白华、滕固、马采等。

艺术学一经诞生，就在世界许多国家得到不同程度和不同方式的发展，既表现出时代性，又表现出民族性。我国于1997年设立艺术学学科，1998年设置艺术学博士点，这些进展标志着中国艺术学学科

建设的新起点。历经十余年发展,艺术学学科逐渐契合了艺术发展的趋势,不仅给新兴学科提供了凝练和聚合的平台,自身也取得了长足、持续的进步,为本学科宏阔的视野和触类旁通的认识论、知识论、方法论、实践论、问题论建设奠定了基础,为探讨和发展艺术本质、特征及发展演变的基本规律铺平了道路。2011年,国务院学位委员会调整学科目录,将原艺术学一级学科升级为学科门类,艺术学理论成为一级学科,标志着本学科已进入一个新的重要发展时期。

当前我国的艺术学理论研究,应在继承、借鉴中西方艺术学优秀成果的基础上构建其多层次、多角度、开放性的当代中国艺术学理论体系,并使扎根于民族传统的中国艺术精神得以高扬,推进中国艺术文化实践的多元探索,繁荣中国和人类的艺术生态文明,引领提升国民的艺术文化素质。

二、学科内涵

(一)研究对象

艺术学理论是对艺术现象、艺术活动和艺术门类进行综合研究,探讨其规律的综合性、理论性的学科,其研究对象包括各艺术门类的艺术实践、艺术现象和艺术规律等。具体而言,包括艺术的本质及特征、艺术的形态与符号、艺术的创作与生产、艺术的发生与发展、艺术的交流与传播、艺术的批评与接受、艺术的消费与管理等诸多领域。艺术学理论的研究既涉及艺术内在系统的分析,也包含对艺术与外在系统关系的研究,特别关注艺术的人文价值取向与精神特质,体现了突出的实践性品格、理论性思维和精神性价值等多重特征,旨在以各门类艺术的实践总结为基础,以各种艺术现象的宏观梳理与综合分析为铺垫,最终形成用以表征人类艺术文化发展之普遍规律的概念、范畴、原理、价值论和方法论等学理。

(二)理论体系

艺术学理论是对各类艺术共性规律的研究,同时又不断地从其他人文科学、社会科学乃至自然科学中汲取营养,形成了丰富的理论体系。该理论体系包括:艺术哲学、艺术美学、艺术史学、艺术心理学、艺术社会学、艺术人类性、艺术传播学、艺术文化学、艺术批评学、艺术教育学、比较艺术学等。

（三）基础知识

艺术学理论的核心任务是研究艺术及其发展的普遍规律和一般原理。一方面，它作为涉及各门类艺术的基础学科，与音乐、舞蹈、戏剧戏曲、电影、广播电视艺术、美术、艺术设计等具体门类艺术有着密切的联系，与各门类艺术所提供的广泛实证性艺术经验分不开；另一方面，它根植于哲学美学，需要从哲学美学的高度对各种艺术现象和艺术学的概念范畴进行系统研究和学术反思。因此，艺术学理论的知识基础一方面为各门类艺术（包括音乐学、舞蹈学、影视学、戏剧戏曲学、美术学、设计学等）的研究成果，另一方面为美学和文艺学的研究成果。此外，丰富的文学、历史、哲学知识，乃至必要的科技、经济知识，也构成本学科的知识基础。

（四）研究方法

在研究方法上，本学科从具体的艺术现象出发，主要采取自下而上与自上而下相结合，横向比较与纵向提炼相结合的方法，探究艺术的本质属性，总结艺术的共通规律。同时，还借助哲学、社会学、历史学、心理学、人类学、传播学、管理学、经济学、宗教学、民俗学、教育学等学科的研究成果，进行跨学科交叉研究。

三、学科范围

艺术学理论的主要学科方向包括艺术史、艺术理论、艺术批评、艺术管理、艺术跨学科研究等。

（一）艺术史

艺术史是研究艺术演变过程和历史的学科。即艺术史运用历史文献和实证材料，以特定的立场与研究角度，对不同文化背景下的艺术发展和不同历史时期的艺术思潮、艺术创作、艺术接受等进行记录和分析考察，研究艺术的总体发展脉络和历史演变规律。艺术史研究范围包括艺术的起源、艺术的形成、艺术的发展过程、艺术的发展规律、艺术的前景与基本走向、艺术史学史等。艺术史是艺术学理论及其他各个学科研究的历史基础和参照依据。

（二）艺术理论

艺术理论研究艺术生产、发展及存在的各个环节的普遍原理及其规律。它针对艺术的各种基本理论与实践问题和各门艺术的共通规律等进行深入研究，具体可涉及艺术的本质与特性、艺术与美学、

艺术与历史、艺术创作规律、艺术品构成、艺术接受原理、艺术传播规律、艺术遗产等领域。

（三）艺术批评

艺术批评是研究、判断、揭示艺术价值和鉴别艺术创造意义的学科，既包括对艺术批评自身的学理性研究，如艺术批评立场、艺术批评原则、艺术批评方法、艺术批评流派、艺术批评史学等，也包括对具体艺术门类的研究。艺术批评是沟通基础理论研究与艺术创作、传播、接受等方面艺术实践的重要渠道，对艺术学科的可持续发展具有不可缺失的保障价值。

（四）艺术管理

艺术管理主要是从文化艺术发展的关系角度，对各门类艺术的管理实践进行理论总结，研究艺术行业运行秩序的规划和调控。其中不仅包括对于艺术创作及其艺术产业的研究，也包括对于事业性质的文化艺术活动以及公共文化艺术、公益性文化艺术的研究。

（五）艺术跨学科研究

艺术跨学科研究是在艺术与其他学科之间进行交叉思考，体现艺术与其他学科之间的关联性和互动性，并借助其他学科思考艺术自身的规律性问题，或者体现艺术的应用属性。艺术跨学科研究课根据各培养单位的实际情况，结合本学科的基本特点进行设置。

四、培养目标

（一）硕士学位

应具有丰富的人文和社会知识，宽阔的视野，扎实的艺术学理论知识基础，较强的创新意识和较浓的学术研究兴趣。能较为熟悉地运用中文和一门外语进行文献阅读、资料查询和学术交流；掌握本学科学术研究前沿动态，具有较浓的学术研究兴趣和较强的学术研究能力；或具有较强的艺术创作与策划、管理实践能力；具有较强的运用艺术理论发现问题、分析问题、解决问题的意识和能力，可主动选择艺术研究专题进行持续研究，可自觉针对某种艺术现象进行专业批评；可以从艺术跨学科研究中获得较为实用的知识，或在较高层次的艺术管理、编辑出版、新闻传播、艺术创作等部门从事策划、管理、编辑、评论、创作等工作。

（二）博士学位

具有广博的人文社会科学知识和一定的自然科学知识、宽阔的学术视野、坚实的艺术学理论知识基础和系统深入的专业知识，高度的创新意识和浓厚的学术研究兴趣。能熟练自如地运用中文和一门外语从事文献研究、资料查询和学术交流；全面掌握本学科学术研究前沿动态；在艺术学内的某一学术领域有研究专长，并能在此基础上开拓新的领域；具有突出的理论思维和艺术学研究能力，或具有较强的创作与策划、管理实践能力；能够熟练运用艺术理论发现问题、分析问题、解决问题，主动选择艺术研究专题进行持续研究；创生新的艺术思想或学理，可自觉针对某种艺术现象进行专业的深入批评，可富有成效地从艺术跨学科研究中获得较为实用的知识，以服务于艺术和其他社会实践；能够在高等艺术院校和科研院所从事教学、学术研究工作，或在高层次的艺术管理、新闻出版、艺术创作等部门从事策划、管理、编辑、评论、创作等工作。

五、相关学科

音乐与舞蹈学、戏剧与影视学、美术学、设计学、哲学、中国语言文学、外国语言文学、新闻传播学等。

（编写成员：仲呈祥、曹意强、王廷信、张金尧、李荣有、李晓华、周星、胡新群、凌继尧、夏燕靖、郭必恒、黄惇）

——选自国务院学位委员会第六届学科评议组编
《学位授予和人才培养一级学科简介》，高等教育出版社2013年版

艺术学理论一级学科博士、硕士学位基本要求

仲呈祥等

第一部分 学科概况和发展趋势

艺术学理论一级学科是艺术学门类的重要组成部分。本学科旨在研究艺术的本质、特征及其发生、发展的规律。其研究方法是将艺术作为一个整体,侧重从宏观角度进行研究,兼顾通过各艺术之间的关联,揭示艺术的规律和本质特征,构建涵盖各门类艺术普遍规律和一般原理艺术学理论体系。因此,一方面,艺术学理论作为涉及各门类艺术的基础学科,与音乐、舞蹈、美术、电影、戏剧戏曲以及广播电视等具体门类艺术有着密切的联系,与各门类艺术所提供的广泛实证性的艺术经验分不开;另一方面,它根植于哲学美学,从哲学美学的高度对各种艺术现象和艺术学的概念范畴进行系统研究和学术反思。艺术学理论一级学科包括艺术理论、艺术史、艺术批判、艺术管理和艺术跨学科研究等学科方向。

在技术高度发达、社会结构趋于复杂、经济全球化的背景下,艺术现象越来越纷纭多变,艺术文化越来越丰富,人们对艺术文化的需求越来越多样,社会对于具有综合素质的艺术研究、管理、教育和创作等方面的人才要求越来越迫切。因此,在未来数十年乃至上百年当中,从总体上了解艺术与政治、经济、文化、宗教等社会形态之间的关系并熟悉各门类艺术、懂得各门艺术之间关系、了解艺术的本质属性和共同规律的人才将越来越受到社会的欢迎。近年来,在国家的

高度重视下，文化建设被提升到增强国家综合实力的重要地位，与文化建设密切相关的文化艺术事业和产业、国民艺术文化素质提升、文化艺术管理、创意产业、非物质文化遗产保护研究等领域，都急需从总体上谙熟艺术基本理论和共同规律的、具有综合素养的专门人才。

当前我国的艺术学理论学科发展，应在继承、借鉴中西方艺术学优秀成果的基础上构建起多层次、多角度、开放性的当代中国艺术学理论体系，并使扎根于民族传统的中国艺术精神得以高扬，推进中国艺术文化实践的多元探索，繁荣中国和人类的艺术生态文明，引领提升国民的艺术文化素质。我国的艺术学理论学科的教育开展与发展，应以确立中国艺术教育思想、中国艺术教育模式和培养杰出艺术学理论人才为宗旨。

第二部分 博士学位的基本要求

一、获本学科博士学位应掌握的基本知识及结构

艺术学理论学科博士生应具有扎实的专业知识、开阔的学术视野、较高的人文和艺术素养、深厚的理论功底和缜密的理论思维，有较强的科研能力、写作能力和表达沟通能力，从事专业教育者还应具有较强的艺术教育能力。因此，博士生应具有多层面、多学科的知识结构。

（一）基础知识

艺术学理论博士生应具有良好的人文社会科学知识修养，如哲学、美学、社会学、心理学、文学、语言学、人类学、历史学、民族学、宗教学等，并能有效地借助这种修养从事艺术学理论的学习与研究。艺术学理论博士生应关注社会科学和自然科学，提高科学思维和逻辑推理的能力，拓展学科视野和学术视野，并能自觉思考或研究社会科学、自然科学的发展与艺术学理论之间的关联，能够将基础知识转化为个人的精神修养和学术内蕴，梳理自己高境界的人生价值理想，同时为专业知识的深度掌握提供基石。

（二）专门知识

艺术学理论博士生应从历史、原理、方法、现状与前沿研究等方面系统深入地学习和掌握艺术学的知识。要深入了解古今中外艺术

知识、中外艺术思想与艺术学说,了解中外艺术发展的历史脉络,掌握各种艺术思潮的特点;能深入理解艺术学的基本原理,熟悉其他如艺术心理学、艺术美学、艺术社会学、艺术教育学科等基本的理论形态;能够自由运用艺术学的基本研究方法;熟悉中外主要的艺术理论论著、中外经典艺术作品;能够及时深入地把握艺术学的前沿问题和现实问题。要结合所学课程,大量阅读艺术学理论著作,大量欣赏古今中外的艺术作品,并能运用相关的艺术理论和方法分析阐释艺术现象,引导艺术创作、接受、传播、批评和教育实践。

(三)创作知识

艺术学理论博士生应有一定的艺术创作实践知识能力,需要认识2至3门艺术的创作规律与方法。有条件的博士生要能掌握一定的艺术创作基本技巧,积累一定的创作经验,为认识艺术规律和创造艺术学理论提供厚实的体验参照资源。

(四)工具知识

1. 具备良好的古代汉语基础,便于查阅古代艺术资料、阅读古代相关文献。

2. 具有熟练运用至少一门外语的能力。能熟练阅读专业外文资料,具有一定的翻译写作能力和基本听说交际能力,以适应在本学科研究中查阅国外文献和进行对外交流的需要。

3. 具有专业文献功底,即有文献学、文献搜集、文献整理、文献研究的知识与能力,例如熟悉图书馆文献系统,能熟练运用计算机与互联网获取研究信息、查阅有关资料。

4. 能运用计算机进行文字编辑、图文文件、视听文件的编辑,能使用多媒体进行成果的宣讲与展示。

二、获本学科博士学位应具备的基本素质

(一)学术素养

艺术学理论博士生应具有崇尚真理的科学精神和学术理想,富有学术研究的使命感和社会责任感,坚持实事求是的科学态度,热爱艺术、勤于思考、勇于探索,具备良好的学术潜力和强烈的创新意识;能持久地从事艺术理论研究;具有进行艺术学理论研究所必需的合理的知识结构,有较广博的知识面和学术视野、较深厚的人文素养和学术底蕴以及扎实牢固的专业基础知识和专业知识,对哲学、美学、

历史学、文学、文化学、宗教学及相关社会科学和自然科学知识均有一定知识积累；熟悉并掌握艺术学理论及相关研究的各种理论和方法，了解艺术学理论及相关研究领域的发展历史、发展方向、国际学术研究的最新进展及发展前景。

(二) 学术道德

艺术学理论博士生应具备良好的学术道德，坚持实事求是的科学精神和求真务实的学术作风，恪守学术道德和学术规范，维护学术诚信，反对沽名钓誉、急功近利、损人利己的不良作风，严禁以任何方式漠视、淡化、曲解、篡改乃至剽窃他人成果，杜绝弄虚作假、投机取巧、抄袭剽窃和粗制滥造等行为。

三、获本学科博士学位应具备的基本学术能力

(一) 获取知识能力

艺术学理论博士生应具备良好的获取知识能力，能利用各类学术通道掌握学科学术研究前沿动态。艺术学理论学科是对各种艺术共性规律的理论研究，因此本学科博士生不仅需要熟悉各种艺术现象，熟悉各种艺术学理论思想，熟悉艺术学理论研究的经典著作、重要成果、重大活动和重要的学术研究阵地，还必须具备总结与归纳艺术现象、艺术理论的能力；要能够探究理论知识的源流，判断理论的价值，清楚理论研究的方法，了解学术研究的动态，能在相关研究成果的基础上进行知识更新和研究方法的推导，从而指导自己的学习和论文写作，不断提高自己的知识水平和研究能力。

(二) 学术鉴别能力

艺术学理论博士生应具备良好的学术鉴别能力和敏锐的问题意识。要能从历史评价和科学发展的角度，深入观察和思考艺术学理论研究领域的有关现象和问题，对所研究的课题、研究过程及已有研究谱系和研究成果能够进行准确、客观、公正的价值判断；能准确判断研究课题的学术价值和社会实践意义，判断学术观点与研究方法是否具有创新之处；能清晰地了解研究过程中所运用的理论和方法，并对研究方法的可行性、可操作性、有效性及创新性进行准确分析、评估和判断；能以历史和发展的学术眼光，对已有成果在本学科研究中的地位、作用及其学术观点、研究方法等进行甄别、分析和判断。

（三）科学研究能力

艺术学理论博士生应具备优秀的科学研究能力，包括提出具有价值的研究问题的能力、独立开展高水平研究的能力、揭示出有价值的艺术思想或学说的能力等。

艺术学理论博士应能够充分结合自己的知识背景，坚持理论与实践相结合的原则，对艺术学理论研究的历史发展和重大成果有较全面和充分的整体认识，对艺术学理论研究中亟待解决的重要理论问题有充分的了解和思考，对艺术活动中的重要现象和问题进行深入的观察、分析和思考，从而在此基础上发现和提出具有学术价值和创新意义的研究课题。

艺术学理论博士生应能够独立开展高水平研究，综合运用艺术学的理论基础和专业知识，从课题研究的需要出发，灵活借鉴和运用各种理论、观点和方法，特别是了解和掌握艺术学理论研究领域的最新观点、理论和方法，探讨和分析艺术学理论研究的相关问题，得出在观点或方法上富有启发意义和创见性的学术成果。

本学科博士还应具备一定的组织协调能力和工作实践能力，有助于在本领域组织相关课题研究和学术交流活动。

（四）学术创新能力

艺术学理论博士生应具备较强的学术创新能力，应掌握艺术学理论研究领域的国际学术前沿动态和最新进展，了解艺术学理论研究的新成果、新观点、新理论、新方法，善于在继承理论传统和优秀理论成果的基础上发现、学习和掌握新的理论与方法。在课题研究中注重应原始创新、集成创新，以及引进、消化、吸收、再创新等素养和能力的培育与提高。应富有开拓创新的学术思维与科研能力，用于提出创新性研究课题，能够在科研实践中灵活运用创新的知识和方法以解决问题，并能取得一定的创新性成果，填补所研究领域的某些学术空白或解决艺术创作、艺术实践中存在的某些重要理论问题。

（五）学术交流能力

艺术学理论博士生应具备良好的学术交流能力。应具有良好的语言表达能力和学术写作能力，掌握口语、书面和演示交流的技能，具有熟练地进行学术交流、表达学术思想、展示学术成果的专业能力。在论文选题报告、论文撰写、论文答辩等过程中以及其他学术交流中能进行条理清晰、内容规范和高水平的报告和写作，能对自己的研究计划、研究方法、研究结果及其解释进行设计、陈述和答辩，并具

备谦虚礼貌、清晰准确地回答同行学者质疑的能力,能正确评价和借鉴他人的观点和方法,以进一步提升自己的学术能力。

至少掌握一门外国语,能熟练地阅读艺术学理论研究领域的外文资料,具有一定的外语写作能力和进行国际学术交流的能力。

（六）其他能力

除上述五个方面外,艺术学理论博士生还应善于培养和提升自己的艺术感受力。艺术感受力是本学科博士生从艺术现象中获取信息的能力,不善于感受艺术的人,就无法从艺术现象中获取准确而又丰富的信息,也就无法保障自己学术研究的有效性。因此,本学科博士生应借助各种途径锻炼自己的艺术感受力和艺术理解力。

四、学位论文基本要求

（一）选题与综述的要求

1. 本学科博士学位论文选题需要从艺术学理论的学科特点出发,选择对于艺术基本理论有提升价值、对艺术创作和其他艺术实践有所促进的题目进行研究。本学科博士学位论文选题要从理论的高度对艺术现象、对艺术学领域的重要学术问题进行研究和学术反思;积极介入艺术的当下状态,关注艺术现状、开展艺术批评;密切关注艺术实践,把握艺术发展的思潮,回答理论及实践难题。

选题要体现理论性、创新性、应用性、可行性。要有深厚扎实的理论基础,同时具有一定深度的理论剖析难度,具有一定的创新性;要站在学术的前沿,勇于探索新领域和未知领域,结合传统和现代学术方法,对诸问题展开多层次、全方面的研究;要处理好基础性和应用性之间的关系,具有较大的学术价值和社会价值,对学科基础拓展、专业实践、学术发展、经济建设和社会进步有较重要的意义;要进行充分的准备和深入的论证,保证选题有充足的可行性。

2. 文献综述要注意信息的全面性、完整性、代表性、准确性、有效性,要全面、客观、准确、系统地梳理与评析艺术学理论研究史上与选题相关的重要研究成果;要选择、引用、分析与论题相关的具有可靠性、科学性、代表性的文献资料、数据、图片等。引用文献要忠实文献内容。由于文献综述含有作者自己的评论分析,因此在撰写时应分清作者的观点和文献的内容,不能篡改文献的内容。要对研究文献进行分析,总结出已有的相关研究所取得的成果及对学术和社会实

践的意义,指出已有研究成果的不足之处及可开掘的研究空间,从而在综述基础上开展学位论文的研究,明确该课题的研究目的与学术价值。

(二)规范性要求

艺术学理论博士学位论文要系统完整地研究某一艺术学理论的相关问题。为保证论文质量,写作时间一般不少于两年。学位论文需要遵守国家和授予权单位规定的学位论文基本格式。同时,本一级学科博士学位论文还必须符合如下要求:

1. 选题要具有学科的前沿性,选题的体量应适合自己的研究能力和研究水平,并具有较高的学术价值和社会实践意义。选题可以是对艺术作品、艺术家、艺术现象、艺术思潮的研究,也可以是对某种艺术理论的阐释与延伸。要全面、清晰地了解与论题相关的已有研究成果,并对成果的特点、优势与不足有正确的认识,依次来确定论文的选题、论文的研究思路和研究方法。

2. 摘要应突出作者的论点,尤其是具有创新性的成果和新见解。中文摘要为1000字左右。英文摘要应与中文摘要相对应。要符合英语语法,语句通顺,文字流畅。关键词要能表示全文主题内容信息,一般为3至8个。

3. 主体部分(不包括参考文献)字数一般不少于8万字(中文)。

4. 正文引言(或绪论)须简要说明研究的目的、范围、相关领域的前人工作和知识空白、理论基础和分析、研究设想、研究方法、预期结果和意义等。引言应言简意赅,不要与摘要雷同。

5. 正文要求立论合理,观点清晰、逻辑清楚、层次分明、文字流畅。论文所用的核心概念、艺术理论要明确,原则上只能使用来自学科内公认的学术论著对概念的阐释,不能把普通字典、词典的解释作为学术研究的论据。论文论证要充分有力,前后一致,所使用的论据资料要可靠有效。

6. 结论应精炼、完整、准确,着重介绍作者本人研究的创造性成果、新的见解和发现,以及在本学科领域中的地位和作用、价值和意义。还可以在结论中提出建议、未来研究设想、尚待解决的问题等。

7. 参考文献应是作者亲自阅读或考察过的对学位论文有参考价值的文献,除特殊情况,一般不应间接使用参考文献。参考文献应具有权威性,要注意引用最新的文献,排除不适当的水平不高的文献。不得为拼凑参考文献条目,把未参考过的文献罗列于后。

8. 引文和注释要符合规定的写作要求，引证全面，不断章取义和歪曲引用。艺术学应高度重视图像、音像文献同样要注明出处来源，并须鉴定真伪，防止因采取不同图像、音响资料而导致结论错误。

9. 文中若有与导师或他人共同研究的成果，必须明确指出。如果引用他人的结论，必须明确注明出处，并与参考文献一致，严禁抄袭剽窃。引用文献标注方式应全文统一。

10. 附录部分是对正文主体必要的补充项目，但不是论文的必备部分。下列内容可以作为附录：为了整篇材料的完整，但插入正文又有编排之条理性和逻辑性的材料；由于篇幅过大，或取材于复制件不便于编入正文的材料；对本专业同行有参考价值，但对一般读者不必阅读的材料。

（三）成果创新性要求

艺术学理论博士生应体现对艺术学理论研究领域学术前沿问题敏锐的洞察力和接受能力，能够在本专业领域展开创新性思考、开拓创新性研究领域，提出创新性研究方法，并取得创新性成果。具体的创新模式有：(1) 对尚未被理论研究所关注的艺术现象、艺术思潮、艺术理论等的研究。(2) 提出新的理论。(3) 对艺术学某种理论及相关理论的完善、发展乃至突破，提出新的观点。(4) 采用新的研究角度、研究方法对某一学术问题进行深入研究，包括新方法的创立、原有方法的组合（集成）、新研究角度的运用。

第三部分　硕士学位的基本要求

一、获本学科硕士学位应掌握的基本知识

（一）基础知识

艺术学理论硕士应有较好的人文社会学科知识修养，如哲学、美学、社会学、心理学、文学等，并能初步借助这种修养从事艺术学理论的学习与研究；应关注社会科学和自然科学，提高科学思维和逻辑推理的能力，并学会思考或研究社会科学、自然科学的发展与艺术学理论之间的关联；能够将基础知识转化为个人的精神修养和学术内蕴，树立自己高境界的人生价值理想，同时为专业知识的深度掌握提供基石。

（二）专门知识

艺术学理论硕士生应结合所学课程，阅读一定数量的艺术学理论著作，阅读、欣赏大量的古今中外艺术作品，了解中外艺术史的基本现象、主要艺术思潮，熟悉艺术发展各个环节的基本规律，了解艺术学研究的基本方法，了解艺术学的前沿问题，并能用经典的艺术学理论分析阐释艺术现象、艺术家及艺术作品，能结合理论知识关注分析当下的艺术实践。

（三）创作知识

艺术学理论硕士应有一定的艺术创作实践知识，熟悉1至2门艺术的创作规律与方法，有条件的硕士应能够掌握一门艺术创作的基本技巧，积累一定的创作经验，为认识艺术规律提供相应的感性参照。

（四）工具性知识

1. 能够较为熟练地运用一门外语查阅资料、阅读文献，从事学术交流。

2. 具备较好的中国古汉语基础，便于查阅古代艺术资料、阅读古代相关文献。

3. 熟悉图书馆文献系统，熟练运用计算机与互联网工具获取研究信息。

4. 能运用计算机进行文字编辑、图文文件、视听文件的编辑，能使用多媒体进行成果的展示。

二、获本学科硕士学位应具备的基本素质

（一）学术素养

艺术学理论硕士应坚持客观公正和实事求是的科学态度，有较强的社会责任感，掌握科学的治学思想和研究方法，勤于学习、独立思考。艺术学理论硕士应关心各类艺术现象，有较强的理论研究兴趣、学术悟性和语言表达能力，善于将理论研究与艺术实践结合起来思考问题，具备较好的学术潜力和较强的创新意识；具有进行艺术学理论研究与艺术实践所必需的知识结构，有较宽的知识面和学术视野、一定的人文素养和学术底蕴以及扎实的专业基础知识和专业知识，对艺术基本原理、艺术发展与流派、艺术美学、艺术创作与批评及具体艺术门类等艺术理论知识有较好了解，掌握艺术学理论及相关

研究的基本理论和方法。

（二）学术道德

艺术学理论硕士应恪守学术道德和学术规范，维护学术诚信，反对沽名钓誉、急功近利、损人利己的不良作风，严禁以任何方式漠视、淡化、曲解、篡改乃至剽窃他人成果。杜绝弄虚作假、投机取巧、抄袭剽窃和粗制滥造等行为。遵纪守法，不违背国家各项法纪。

三、获本学科硕士学位应具备的基本学术能力

（一）获取知识的能力

艺术学理论硕士应具备较强的获取知识的能力，了解艺术学理论及相关研究领域的发展历史、发展方向；熟悉艺术学理论及相关研究的经典著作、重要成果，能够从课堂、书本、媒体、期刊、报告、计算机网络信息资源等一切可能的途径，快速有效地收集信息，不断地获取新的知识，从而指导自己的学习和论文工作，不断提高自己的知识水平和研究能力。

（二）科学研究能力

艺术学理论硕士应具备较好的科学研究能力，具体包括：初步评价和利用已有研究成果的能力；充分结合自己的知识背景，对艺术学理论研究中亟待解决的重要理论问题进行一定的了解和思考的能力，以及对艺术活动中的重要现象进行观察、分析和思考的能力；在对艺术现象的了解观察和对艺术理论的学习分析中发现问题、积极思考问题，并形成自己的观点的能力；在科学研究中，运用合适的研究方法，确定合适的研究思路进行深入的分析研究，并使研究有一定的创新性的能力；一定的准确判断研究课题理论价值和实践意义的能力。

（三）实践能力

艺术学理论硕士应具备一定的实践能力。要善于将艺术理论与艺术创作、艺术策划与管理实践相结合。能发现艺术活动中的问题，并能运用相关艺术学理论常识解决问题。在开展研究的过程中，艺术学理论硕士应具备良好的组织协调能力，包括沟通交流、组织协调和学术交往的能力，在所处科研团队或科研组织中有效地与他人沟通、协作的能力，以及协调、利用好各方面关系及资源的能力。

(四) 学术交流能力

艺术学理论硕士应具备较好的学术交流能力。应善于通过各类学术交流平台发现问题、获取资料、获得思路、掌握学术前沿动态,锻炼自己的研究能力;应具有良好的语言表达能力和学术写作能力,在论文选题报告、论文撰写、论文答辩等过程中进行条理清楚、内容规范的报告和写作;应能对自己的研究计划、研究方法、研究结果及其解释进行设计、陈述和答辩,并能对他人的工作进行评价和借鉴。

(五) 其他能力

艺术学理论硕士还应具备运用自己的艺术理论知识和技能解决实际问题的能力,能够胜任普通高等学校、其他文化事业单位的教学、管理、艺术实践工作。

四、学位论文基本要求

(一) 规范性要求

硕士学位论文应在导师指导下,由硕士生独立完成。它是一篇系统、完整地研究某一领域或某一专题的学术论文。为保证论文质量,写作时间一般不少于1年。艺术学理论硕士学位论文需要遵守国家和授予权单位的学位论文基本格式。同时,本一级学科硕士学位论文还必须符合如下要求:

1. 选题口径要小,要有学术价值。选题可以是对艺术作品、艺术家、艺术现象、艺术思潮的研究,也可以是对某种艺术理论的阐释与延伸。要全面清晰地了解与论题相关的已有研究成果,并对成果的特点、优势与不足有正确的认识。依次确定论文的选题、论文的研究思路和研究方法。

2. 论文摘要要突出作者的论点,尤其是具有创新性的成果和新见解。中文摘要为500字左右,英文摘要应与中文摘要相对应,要符合英语语法,语句通顺,文字流畅。关键词要能表示全文主题内容信息,一般为3至5个。

3. 学位论文主体部分(不包括参考文献)的字数一般不少于3万字(中文)。

4. 正文引言(或绪论)须简要说明研究的目的、范围、相关领域的前人工作和知识空白、理论基础和分析、研究设想、研究方法、预期结果和意义等。引言应言简意赅,不要与摘要雷同。

5. 正文要求理论正确、观点清晰、逻辑清楚、层次明确、文字流畅。论文所用的核心概念、艺术理论要明确，原则上只能使用来自学科内公认的学术论著对概念的阐释，不能把普通字典、词典的解释作为学术研究的论据。论文论证要充分有力，前后一致，所使用的论据资料要可靠有效。

6. 结论应精练、完整、准确，着重介绍作者本人研究的创作型成果、新的见解和发现，以及在本学科领域中的地位和作用、价值和意义。还可以在结论中提出建议、未来研究设想、尚待解决的问题等。

7. 参考文献应是作者亲自考察过的对学位论文有参考价值的文献，除特殊情况，一般不应间接使用参考文献。参考文献应具有权威性，并关注、引用最新的文献，排除不适当的水平不高的文献。不得为拼凑参考文献条目，把未参考过的文献罗列于后。

8. 引文和注释要符合规定的写作要求，引证全面，不断章取义和歪曲引用。艺术学论文应高度重视图像和音像文献的运用，以支撑论文的证据。图像、音像文献同样需要注明出处来源，并须鉴别真伪，防止因失察而导致错误的结论。

9. 文中若有与导师或他人共同研究的成果，必须明确指出；如果引用他人的结论和研究成果，必须明确注明出处，并与参考文献一致，严禁抄袭剽窃。引用文献标注方式应全文统一。

（二）质量要求

本学科硕士学位论文应保证学术质量，在某一领域有一定的理论价值或实践价值。在理论价值方面，应做到选题合理、材料可靠、举证恰当、论证严密、表达清晰、观点正确、富有一定的创新性；在实践价值方面，应注重艺术在经济和社会发展中的具体实践活动，并对艺术发展有一定的指导意义。论文应具有原创性，切忌抄袭剽窃。

（编写成员：仲呈祥、曹意强、周星、凌继尧、黄惇、干廷信、李荣有、张金尧、李晓华、胡新群、夏燕靖、郭必恒）

——选自国务院学位委员会第六届学科评议组编
《一级学科博士、硕士学位基本要求》，高等教育出版社2014年版

编后记

艺术学理论学科的历史经历了从美学中分离的倡导过程,这个过程主要体现在19世纪末到20世纪初的德国,以康拉德·费德勒、玛克斯·德索、埃米尔·乌提兹为代表。20世纪20年代,日本学者加盟提倡,以黑田鹏信为代表。20世纪前半叶,中国学者开始提倡艺术学学科的建立,并在高等院校开设相关课程、开展学术研究,以宗白华、马采为代表。自20世纪80年代起,中国学者在一个新的时代再次倡导艺术学的建立,并提出学科建构设想,以李心峰、张道一为代表。到了20世纪末,艺术学已在"倡导"的呼声中走向实质的"制度"层面。1997年,以"艺术学"命名的二级学科在中国官方学科目录中出现,并开始在高等院校设立学位授权点,其直接推动者是张道一教授。2011年,"艺术学"由二级学科升级为一级学科,其名称也更改为"艺术学理论",意味着该学科的壮大趋势。

本人曾于2011年编过《艺术学的理论与方法》一书,由东南大学出版社出版,旨在反映截至当时的学科历史、学科特征、学科方法以及各分支学科的基本文献。该书出版后颇受欢迎,已在市场脱销。从去年到今年,不少读者来电询问该书的再版事宜,东南大学出版社的编辑也希望再版该书。因此,本人计划在原书的基础上,吸收近十年的研究成果,重新编辑该书,以《艺术学的理论与方法:新编版》命名,以满足读者的需求。

《艺术学的理论与方法:新编版》对原书做了适当增删。可喜的是中国文联出版社近年出版的被誉为"艺术学之父"的德国学者康拉

德·费德勒的《论艺术的本质》以及艺术学的早期提倡者之一——德国学者埃米尔·乌提兹的《一般艺术学基础原理》为《艺术学的理论与方法:新编版》提供了可贵的支撑。

《艺术学的理论与方法:新编版》主要突出艺术学理论最为基本的文献,这些文献的选择以体现艺术学理论学科的基本历史、基本特征、基本体系、基本方法为标准。之所以言其"基本",一方面意在反映这门学科在成长过程中最为基础的文献,除了早期德国、日本和中国学者的倡导性文献外,针对艺术学理论学科近十年的拓展性文献也被编入,以使读者了解艺术学理论学科的最新进展和面貌;另一方面,这些文献也是在艺术学理论学科发展过程中每个关节点上的策略性、建构性文献,意在让读者了解学者们针对艺术学理论学科存在问题以及应对办法的基本思考。

艺术学理论学科是在发现问题的过程中由先哲们倡导的,是在不断争议的过程中走向深入的,也是在不断寻找对策和方法的过程中建构起来的。《艺术学的理论与方法:新编版》作为该学科的基本文献,是为该学科提供不断深化、不断丰富的基础性参照,旨在以基础文献提醒学科在建构过程中的自律性,亦在提倡学科从理论到方法领域的拓展。

艺术学理论学科从早期德国学者的提倡,到日本、中国学者的响应,再到该学科在中国官方学科制度中的确立,经历了漫长的过程。直到今天,该学科在中国高等院校已有23个一级学科博士学位授权点,60余个一级学科硕士学位授权点,培养了大批优秀人才,也丰富了艺术理论的研究,取得了令人瞩目的成绩。

艺术学理论学科的未来道阻且长,但仍需学者们甘之如饴,期待该学科更上层楼。

感谢对本书编辑提供支持的各位师友,也感谢东南大学出版社对本书的大力支持。

<div style="text-align:right">

王廷信

2021年10月15日

</div>